LE STANZE DEI TESORI

COLLEZIONISTI E ANTIQUARI A FIRENZE TRA OTTOCENTO E NOVECENTO

With English version

A cura di
Lucia Mannini

Edizioni
Polistampa

 Piccoli, Grandi Musei Ente Cassa di Risparmio di Firenze Regione Toscana Provincia di Firenze Comune di Firenze

Sotto l'Alto Patronato del Presidente della Repubblica / Under the High Patronage of the President of the Italian Republic

Con il Patrocinio del Ministero per i Beni e le Attività Culturali / With the support of the Ministry of Cultural Heritage and Activities

LE STANZE DEI TESORI

COLLEZIONISTI E ANTIQUARI A FIRENZE
TRA OTTOCENTO E NOVECENTO

3 ottobre 2011 - 15 aprile 2012

Palazzo Medici Riccardi, Firenze

THE TREASURE ROOMS

COLLECTORS AND ANTIQUE DEALERS IN
FLORENCE BETWEEN THE 19TH AND 20TH CENTURIES

3 October 2011 - 15 April 2012

Palazzo Medici Riccardi, Florence

Mostra a cura di / *Exhibition curated by*
Lucia Mannini
con il coordinamento scientifico di / with the expert coordination of
Carlo Sisi

Enti promotori / *Promoters*
Ente Cassa di Risparmio di Firenze
e / and
Regione Toscana
Provincia di Firenze
Comune di Firenze

In collaborazione con / *In collaboration with*
Direzione Regionale per i Beni Culturali
 e Paesaggistici della Toscana
Soprintendenza Speciale per il Patrimonio
 Storico, Artistico ed Etnoantropologico e
 per il Polo Museale della città di Firenze
Soprintendenza per i Beni Architettonici,
 Paesaggistici, Storici, Artistici
 ed Etnoantropologici per le province
 di Firenze (con esclusione della città
 per le competenze sui BSAE),
 Pistoia e Prato
Comune di Fiesole
Diocesi di Fiesole

e con i Piccoli Grandi Musei del collezionismo storico / and with the Little Big Museums of historical collecting
Museo Stefano Bardini
Museo Horne
Museo Stibbert
Fondazione Salvatore Romano
Museo Bandini
Museo di Palazzo Davanzati
Museo Casa Rodolfo Siviero

Iniziativa con la speciale collaborazione del
An iniziative with the special collaboration of
Comando Militare Esercito (Toscana)

Evento realizzato con / *An event produced with*
XXVII Biennale della Mostra Mercato
 Internazionale dell'Antiquariato di Firenze

Comitato Scientifico / *Committee of experts*
Presidente / President Antonio Paolucci
Cristina Acidini Luchinat
Kirsten Aschengreen Piacenti
Rosanna Caterina Proto Pisani
Cristina Gnoni Mavarelli
Alessandra Marino
Elisabetta Nardinocchi
Antonella Nesi
Elena Pianea
Serena Pini
Maddalena Ragni
Gian Bruno Ravenni
Carlo Sisi
Maria Grazia Vaccari

Realizzazione / *Production*

Ente Cassa di Risparmio di Firenze - Ufficio
 Progetti Culturali motu proprio
Supervisione generale / General supervision
Antonio Gherdovich
Coordinamento e relazioni esterne
Coordination and public relations
Marcella Antonini
Responsabile del progetto Piccoli Grandi Musei
Responsible for the Little Big Museums project
Barbara Tosti
Registrar e segreteria scientifica
Registrar and secretary
Paola Petrosino

Provincia di Firenze
Dirigente Cultura e Biblioteche / Executive director of Libraries and for Culture
Massimo Tarassi
P.O. Conservatoria Palazzo Medici Riccardi Middle manager of Palazzo Medici Riccardi archivist's office
Silvia Pandolfi

Piccoli Grandi Musei del collezionismo storico
Little Big Museums of historical collecting

Musei Civici Fiorentini
Dirigente / Director
Elena Pianea
Curatore Museo Stefano Bardini e Galleria Rinaldo Carnielo / Curator of the Museo Stefano Bardini and Galleria Rinaldo Carnielo
Antonella Nesi
Curatore Fondazione Salvatore Romano e Donazione Loeser / Curator of the Fondazione Salvatore Romano and of the Loeser Bequest
Serena Pini

Museo Horne
Presidente / President
Antonio Paolucci
Direttore / Director
Elisabetta Nardinocchi

Museo Stibbert
Presidente / President
Giuliano da Empoli
Direttore / Director
Kirsten Aschengreen Piacenti
Curatore / Curator
Simona Di Marco

Museo di Palazzo Davanzati
Soprintendente Speciale per il Patrimonio Storico, Artistico ed Etnoantropologico e per il Polo Museale della città di Firenze
Cristina Acidini
Direttore / Director
Maria Grazia Vaccari

Museo Bandini
Comune di Fiesole - Conservatore dei Musei di Fiesole / Curator of the Fiesole Museums
Marco De Marco
Responsabile Beni Culturali Diocesi di Fiesole
Responsible for Cultural Heritage Archbishop's see of Fiesole
Don Alessandro Righi
Funzionaria responsabile per la Soprintendenza BAPSAE / Monuments and Fine Arts Office official
Cristina Gnoni

Museo Casa Rodolfo Siviero
Regione Toscana - Settore Musei ed Ecomusei
Museum and ecomuseum sector
Direttore responsabile / Director in charge
Gian Bruno Ravenni
Funzionaria / Official
Flora Zurlo
Curatore / Curator
Attilio Tori

Prestatori / Works loaned by
Collezione Salvatore Mascia
Fiesole, Castello di Vincigliata
Fiesole, Museo Bandini
Firenze, Biblioteca Fondazione Horne
Firenze, Collezione Acton - New York University, Villa La Pietra
Firenze, Collezione eredi Carnielo
Firenze, Collezione eredi Romano
Firenze, Collezione Luigi Bellini
Firenze, Galleria d'arte moderna di Palazzo Pitti
Firenze, Musei Civici Fiorentini - Galleria Rinaldo Carnielo
Firenze, Musei Civici Fiorentini - Museo di Palazzo Vecchio, Donazione Loeser
Firenze, Musei Civici Fiorentini - Museo Stefano Bardini
Firenze, Museo di Palazzo Davanzati
Firenze, Museo Horne
Firenze, Museo Nazionale del Bargello
Firenze, Museo Stibbert
Fondazione Progetto Marzotto
Grassina, Collezione Alberto Bruschi
Milano, FAI - Fondo Ambiente Italiano, Collezione Claudia Gian Ferrari, Villa Necchi Campiglio
Viareggio, Istituto Matteucci

Restauri e interventi di manutenzione
Restoration and maintenance interventions

Scultore toscano
Santa Caterina di Alessandria, metà del secolo XIV
Firenze, Collezione eredi Romano
Manutenzione / Maintenance: Nike Restauro opere d'arte
Finanziato da / Financed by: eredi Romano

Bottega di Giovanni Fetti
Madonna col Bambino, ultimo quarto del secolo XIV
Firenze, Musei Civici Fiorentini - Museo Stefano Bardini
Direzione / Direction: Antonella Nesi, Daniele Rapino
Restauro / Restoration: Francesca Spagnoli
Finanziato da / Financed by: Ente Cassa di Risparmio di Firenze

Pittore dell'Italia settentrionale
Cassone nuziale, primo quarto del secolo XV
Firenze, Collezione eredi Romano
Direzione / Direction: Daniele Rapino
Restauro / Restoration: Laura Amorosi
Finanziato da / Financed by: Ente Cassa di Risparmio di Firenze

Bottega di Donatello
Putto che minge, metà del secolo XV
Firenze, Musei Civici Fiorentini - Museo Stefano Bardini
Direzione / Direction: Antonella Nesi, Daniele Rapino
Manutenzione / Maintenance: Afra Restauri
Finanziato da / Financed by: Comune di Firenze

Bottega di Andrea Della Robbia
Testa all'antica, secolo XV
Firenze, Musei Civici Fiorentini - Museo Stefano Bardini
Direzione / Direction: Antonella Nesi, Daniele Rapino
Manutenzione / Maintenance: Afra Restauri
Finanziato da / Financed by: Comune di Firenze

Ambito dell'Italia settentrionale
Santa Martire, secolo XV-XVI
Firenze, Musei Civici Fiorentini - Museo Stefano Bardini
Direzione / Direction: Antonella Nesi, Daniele Rapino
Manutenzione / Maintenance: Afra Restauri
Finanziato da / Financed by: Comune di Firenze

Jacopo Tatti detto Jacopo Sansovino
Madonna col Bambino, 1550 ca.
Firenze, Collezione Acton - New York University, Villa La Pietra
Direzione / Direction: Ellyn Toscano, Francesca Baldry
Manutenzione / Maintenance: Sophie Bonetti
Finanziato da / Financed by: Ente Cassa di Risparmio di Firenze

Manifattura dell'Italia centrale
Base di badalone, sec. XVI (supporto del bronzo *Anatomia di cavallo*)
Firenze, Musei Civici Fiorentini - Museo di Palazzo Vecchio, Donazione Loeser
Direzione / Direction: Serena Pini, Maria Matilde Simari
Restauro / Restoration: Simone Chiarugi
Finanziato da / Financed by: Associazione Charles Loeser

Rinaldo Carnielo
L'onda, 1882-1883
Firenze, Musei Civici Fiorentini, Galleria Rinaldo Carnielo
Direzione / Direction: Laura Lucchesi
Restauro / Restoration: Filippo Tattini
Finanziato da / Financed by: Ente Cassa di Risparmio di Firenze

Manifattura tedesca
Modello di armatura da cavallo per un fanciullo, secolo XIX
Fiesole, Castello di Vincigliata
Manutenzione / Maintenance: Tomaso François
Finanziato da / Financed by: Ente Cassa di Risparmio di Firenze

Allestimenti / Setting-up
Progetto di / Project by
Luigi Cupellini
in collaborazione con / in collaboration with
Carlo Pellegrini
Realizzazione / Production
Galli allestimenti
Atlas e Livelux
Stampa in Stampa
Alessandro Terzo
Accoglienza delle opere / Receipt of the works
Julie Guilmette
Gian Maria Scenini

Movimentazione delle opere / Transport of the art works
Arterìa, Firenze
Apice, Milano

Assicurazioni / *Insurance*
Aon Artscope - Fine Arts & Jewellery
Division, Firenze
Progress Insurance Broker, Roma
Service Assicurazioni - AXA Art, Firenze

**Promozione e comunicazione / *Promotion
and communication***
Susanna Holm, Sigma CSC
con / *with*
Vanessa Montigiani
Susanna Pampaloni
Claudia Scala
Eleonora Scapecchi
Stefania Zanieri

Ufficio Stampa / *Press Office*
Catola & Partners
con / *with*
Evelyne Arrighi

Progetto grafico / *Graphic project*
Rovai Weber design

Servizi in mostra / *Services at the exhibition*
Promocultura
Nucleo Volontario e Protezione Civile
Carabinieri, 181° Pegaso A.N.C. sezione di Firenze

**Attività didattiche - Sezione educativa
Piccoli Grandi Musei / *Educational activities
- Little Big Museums educational sector***
*Supervisione e coordinamento / Supervision
and coordination*
Ente Cassa di Risparmio di Firenze
Organizzazione / Organization
Sigma CSC
*Progettazione e realizzazione / Project and
production*
L'immaginario
*Schede didattiche PortaleRagazzi /
PortaleRagazzi Educational descriptions*
APS Artediffusa

Traduzioni / *Translations*
English Workshop

Sito web / *Web site*
*Progetto e direzione artistica / Project and
artistic direction*
Antonio Glessi
Redazione web / Web editor
Benedetta Zini

Sponsor tecnici / *Technical sponsors*
ATAF
Polistampa
Promocultura
Cocktail Bar Dolce Vita
Ristorante Terrazza45

CATALOGO / CATALOGUE
Edizioni Polistampa

a cura di / edited by
Lucia Mannini

Saggi / Essays
Francesca Baldry
Elisa Camporeale
Roberta Ferrazza
Claudia Gennari
Lucia Mannini
Chiara Ulivi

Biografie dei collezionisti e schede delle opere
*Biographies on the collectors and descriptions
of the works*
Francesca Baldry (F.B.)
Graziella Battaglia (G.B.)
Alberto Bruschi (A.B.)
Raffaella Calamini (R.C.)
Silvia De Luca (S.D.L.)
Simona Di Marco (S.D.M.)
Roberta Ferrazza (R.F.)
Cristina Gnoni Mavarelli (C.G.M.)
Laura Lucchesi (L.L.)
Lucia Mannini (L.M.)
Marino Marini (M.M.)
Elisabetta Nardinocchi (E.N.)
Antonella Nesi (A.N.)
Elisabetta Palminteri Matteucci (E.P.M.)
Serena Pini (S.P.)
Maria Grazia Vaccari (M.G.V.)

*Editing e apparati / Editing and
supplementary materials*
Cristina Corazzi

Appendice / Appendix
Francesca Serafini

Ricerca iconografica / Iconographic research
Paola Petrosino
Benedetta Zini

Campagna fotografica / Photography
George Tatge

Crediti fotografici / Photo credits**
© 2011. Archivi Alinari, Firenze (foto Brogi -
pp. 51, 55, 119, 139, 158; foto Fratelli
Alinari - pp. 54, 69, 72, 75, 93, 119)
© 2011. Raccolte Museali Fratelli Alinari,
Archivio Balocchi (p. 232)

© 2011. Detroit Institute of Art / The
Bridgeman Art Library Nationality (p. 94)
© 2011. Foto Scala, Firenze BPK, Bildagentur
fuer Kunst, Kultur und Geschichte (photo:
Walter Steinkopf), Berlin (p. 40)
© 2011 Isabella Stewart Gardner Museum,
Boston / The Bridgeman Art Library
Nationality (pp. 87, 90)
© 2011 Museum of Fine Arts, Boston /
Scala, Firenze (p. 203)
© 2011 National Trust, Ickworth, Suffolk
(p. 38)
© 2011 Pierpont Morgan Library (p. 91)
© 2011 The Art Institute of Chicago (p. 35)
© 2011 The Metropolitan Museum of
Art/Art Resource (photo: Malcolm Varon) /
Scala, Firenze (p. 202)
© 2011 The Royal Collection - Her Majesty
Queen Elizabeth II (p. 41)
© Culturespace2005. Institut de France -
Paris, Musée Jacquemart-André (p. 84)
© New York University, Villa La Pietra,
Archivio fotografico Acton, Firenze (foto
M. Tosi e G. Misirlis p. 46; pp. 48, 58,
59, 61, 62, 68, 69, 173, 174, 175, 177)
© The Peggy Guggenheim Collection,
Venezia - Carlo Carrà, by SIAE 2008 (p.
201)
© The Salomon R. Guggenheim Foundation
(photo: David Healt), New York (p. 201)

Archivio Associazione Charles Loeser, Firenze
(pp. 59, 165, 166)
Archivio Berenson - the Harvard University
Center for the Italian Renaissance Studies,
Villa I Tatti, courtesy President and
Fellows of Harvard College (pp. 61, 212)
Archivio Biblioteca dell'Accademia Etrusca di
Cortona (p. 34)
Archivio Biblioteca Marucelliana, Firenze
(foto GAP - p. 32)
Archivio eredi Romano, Firenze (pp. 149,
152, 153)
Archivio FAI - Fondo Ambiente Italiano
(pp. 244)
Archivio Fondazione Horne, Firenze (pp. 60,
156, 159, 161, 162, 164)
Archivio Fondazione di Studi di Storia dell'Arte
"Roberto Longhi" (pp. 210, 211, 255)
Archivio fotografico Biblioteca Vaticana,
Città del Vaticano (p. 33)
Archivio fotografico Electa, Milano (p. 208)
Archivio fotografico Galleria Nazionale
d'Arte Moderna di Roma (p. 204)

Archivio fotografico Metamorfosi Editore,
Milano (p. 76)
Archivio fotografico Musei di Fiesole
(pp. 102, 103, 107, 108)
Archivio fotografico Olschki, Firenze
(p. 205)
Archivio fotografico Silvana Editoriale,
Milano (p. 189)
Archivio Istituto Matteucci, Viareggio
(pp. 198, 224, 231, 235, 236)
Archivio Museo Casa Rodolfo Siviero
(p. 252)
Archivio Museo di Palazzo Davanzati
(pp. 44, 56, 92, 97, 138, 143)
Archivio Museo Fortuny, Venezia (p. 73)
Archivio Museo Stibbert, Firenze (foto
Rabatti & Domingie p. 52; pp. 111, 112,
113, 115-117)
Banca dati archivio storico Foto Locchi,
Firenze (p. 247)
Bottega Antica, Milano-Bologna (p. 73)
Fototeca Fondazione Primo Conti, Fiesole
(p. 245)
Fototeca Musei Civici Fiorentini, Firenze
(pp. 28, 57, 126, 127, 128, 167, 169-172,
180, 217, 218, 222)
Gabinetto Fotografico Soprintendenza
Speciale per il Patrimonio Storico, Artistico
ed Etnoantropologico e per il Polo Museale
della Città di Firenze (pp. 66, 104, 142-147,
182-186, 188, 191-195, 236)

La curatrice rivolge un particolare
ringraziamento al Prof. Carlo Sisi per il
costante sostegno e per il vivace ed efficace
scambio di idee che ha accompagnato il
progetto
*The curator would like to give special thanks to
Prof. Carlo Sisi for his unwavering support and
the lively and helpful exchange of ideas
throughout the project*

Sincera gratitudine va a tutti i collezionisti
privati che hanno messo a disposizione della
mostra le opere di loro proprietà
*We express sincere gratitude to all those private
collectors that have loaned their works to the
exhibition*

Uno speciale ringraziamento a
A special tanks to
Nucleo Volontariato e Protezione Civile
Carabinieri - 181° Pegaso A.N.C.,
Sezione di Firenze

*Si ringraziano inoltre / We would also like to
thank*
Francesca Ambrosi, Paolo Bandinelli,
Ugo Bargagli Stoffi, Paolo Becattini,
Luigi Bellini, Sveva Bellini,
Violante Bellini, Alessio Bertolani,
Giorgina Bertolino, Virginia Bertone,
Andrei Bliznukov, Silvia Borsotti,
Manuele Braghero, Philippa Calnan,
Alessandro Campolmi, Patrizia Cappellini,
Alessandra Capua, Antoine Carlier,
Francesco Casorati, Alessandra Cavallini,
Antonella Chiti, Silvia Ciappi,
Roberto Ciulli, Marco Ciullini,
Nicoletta Colombo, Alessandro Conficoni,
Filippo Contini Bonacossi, Serena Corno
Alba Cortecci, Mauro Costi,
Maurizio Del Giudice, Ilaria Della Monica,
Marco De Marco, Lucia De Siervo,
Massimo di Carlo, Paolo Di Marzio,
Francesca Dini, Massimiliano Fabbri,
Sonia Farsetti, Marco Fossi,
Francesca Giampaolo, Giovanna Ginex,
Emanuele Graetz, Francesca Granelli,
Mina Gregori, Maja Häderli,
Gabriella Jucker Mercandino,

Marco Magnifico, Mara Martini,
Giuliano Matteucci, Maria Pilar Lebole,
Lucrezia Miari Fulcis, Maria Andrè Mondini,
Maurizio Nannini, Susanna Nasini,
Antonello Negri, Gianna Nunziati,
Luisa Palli, Anna Maria Papi,
Dominique Papi, Maria Celeste Pierozzi,
Cristina Poggi, Giovanni Pratesi,
Gian Bruno Ravenni, Dilly Rigamonti,
Mario Ruffini, Simon Pietro Salini,
Enzo Savoia, Michela Scolaro,
Vera Silvani, Nico Stringa,
Marilena Tamassia, Tiziana Tommei,
Giovanna Uzzani, Elisabetta Vedovato,
Selvaggia Velo, Silvia Zonnedda

© 2011 Edizioni Polistampa
Via Livorno, 8/32 - 50142 Firenze
Tel. 055 737871 (15 linee)

ISBN 978-88-596-0965-0

Presentazioni

Presentations

Il percorso dei *Piccoli Grandi Musei* 2011 è quello forse più complesso e articolato fra quanti ne sono stati ideati in questi anni, perché focalizza l'affascinante tema del collezionismo storico a Firenze che, per sua natura e per le singolari vicende che hanno caratterizzato i suoi protagonisti, non può essere ricondotto ad un'unica lettura interpretativa, ma rispecchia necessariamente epoche e situazioni diverse in cui sono maturate le condizioni che hanno reso possibili determinate realtà. Il minimo comun denominatore è rappresentato certamente dal grande "contenitore", Firenze, testimone privilegiato di tante storie che potevano aver luogo solo qui e non altrove. Firenze come elemento collante di una *location* in cui vanno in scena i vari episodi della rappresentazione che contribuisce in maniera decisiva alla costruzione di un mito planetario.

Forse anche al di là dei suoi stessi meriti, la città ha avuto in dono dal destino di non conoscere quasi mai l'umiliante pratica delle spoliazioni, bensì si è costantemente arricchita nel tempo di lasciti e donazioni, quasi fungesse da elemento catalizzatore talmente forte da farvi convergere gli oggetti più belli e preziosi.

Le "stanze dei tesori" create da personalità che hanno voluto bene a Firenze e, ancor più, l'hanno amata, siano, con l'occasione della nuova iniziativa di *Piccoli Grandi Musei*, monito contro l'ingratitudine e di esempio per tutti, perché abbiano a cuore la conservazione e valorizzazione dei beni artistici e culturali, simpatizzando con i collezionisti che hanno speso una vita per realizzare qui, in riva all'Arno, i loro sogni diventati poi patrimonio comune.

The 2011 initiative of the "Little Big Museums" is perhaps the most complex of the ones organized in these last several years as it focuses on the fascinating theme of historical collecting in Florence which, because of its very nature and the peculiar events that characterized its key players, cannot be traced to a single interpretation. Rather, it inevitably mirrors the different periods and situations in which the conditions to create particular circumstances came about. The lowest common denominator is represented by the great "container", i.e. Florence, the privileged witness to so many stories that could only take place here and nowhere else. Florence as the "*stage*" on which the various episodes of the representation were played, contributing to the creation of a worldwide myth.

Perhaps even beyond its own merits, destiny mostly spared the city from the humiliating practice of dispossession, on the contrary it has been constantly enriched over time with bequests and donations, as if it were a strong magnet that attracted the most beautiful and valuable objects.

May the new initiative of the "Little Big Museums", the "Treasure Rooms", created by people who cared for or, better still, loved Florence, be a warning against ingratitude and an example to everyone of the need to preserve and promote our artistic and cultural heritage, identifying with the collectors who spent their whole lives making their dreams – that have now become our common heritage – come true here, on the banks of the Arno.

Michele Gremigni
PRESIDENTE
DELL'ENTE CASSA
DI RISPARMIO DI FIRENZE

Il progetto *Piccoli Grandi Musei*, giunto alla VII edizione, è dedicato quest'anno al fenomeno del collezionismo che, a partire dalla seconda metà dell'Ottocento, ha visto Firenze protagonista nel panorama antiquario europeo ed internazionale.

Sono gli anni della stagione culturale che fa di Firenze "l'oggetto del desiderio" di una schiera di studiosi, collezionisti ed antiquari di tutto il mondo, attratti dalla ricchezza e dalla densità di un patrimonio artistico straordinario. La Mostra percorre un lungo itinerario attraverso i protagonisti di quell'epoca, da Frederick Stibbert a John Temple Leader, da Herbert Percy Horne a Charles Loeser, da Angelo Maria Bandini a Stefano Bardini, da Elia Volpi a Salvatore Romano, da Arthur Acton a Rinaldo Carnielo e Ugo Ojetti. Collezionismo antiquario e mecenatismo che contribuisce alla formazione del gusto convivono nelle dimore di Firenze che diventano anche modelli per gli allestimenti dei musei negli Stati emergenti. L'arte è entrata nel tempo delle "case d'asta" che raccolgono gli *status symbols* di una civiltà cosmopolita in cerca anche di occasioni d'investimento.

L'intervento della Regione, a fianco di molti altri protagonisti, conferma la condivisione del progetto che vuol valorizzare il patrimonio culturale della Toscana partendo soprattutto dalla sensibilizzazione delle nuove generazioni.

Il tema del collezionismo è il filo rosso che lega le attività e i laboratori: racconta storie di oggetti e di personaggi ma anche vicende nar-

This year, the *Little Big Museums* project dedicates its 7th initiative to the phenomenon of collecting that, starting in the second half of the 19th century, saw Florence become the centre of the European and international antique trade.

Those were the years of that cultural season where Florence was "the object of desire" for a cohort of scholars, collectors and antique dealers from all over the world who were attracted by the richness and density of an extraordinary artistic heritage. The exhibition covers a long itinerary that follows the period's key players: namely, Frederick Stibbert, John Temple Leader, Herbert Percy Horne, Charles Loeser, Angiolo Maria Bandini, Stefano Bardini, Elia Volpi, Salvatore Romano, Arthur Acton, Rinaldo Carnielo and Ugo Ojetti. The collecting of antiques and the patronage that contributed towards the development of this style, existed side by side in the houses of Florence which also became models used by museums in the emergent countries. Art entered the "auction houses" that collected these *status symbols* of a cosmopolitan society looking also for a good investment.

The participation of the Regione, together with many other players, confirms the common interest in a project aimed at promoting the heritage of Tuscany and also at awakening the interest of the younger generations.

The theme of collecting is the thread that runs through the various activities and workshops: it tells the stories of objects and impor-

Enrico Rossi
PRESIDENTE
DELLA REGIONE TOSCANA

rate nell'iconografia delle opere, con una ricchezza di spunti che consente di apprezzarli per fasce d'età.

Puntando su «quell'oscura smania che spinge a mettere insieme una collezione» – per dirla con le parole di Italo Calvino – riesce più facile far comprendere a bambini e ragazzi – spesso appassionati collezionisti – il percorso di personaggi che hanno lasciato a Firenze patrimoni inestimabili non solo per il valore delle opere raccolte, ma anche per il significato intrinseco del dono alla città.

tant people, but also the events recounted through the iconography of the works, with a wealth of ideas that allows an appreciation of them according to one's age.

Exploiting *that obscure craving that drives people to putting together a collection* – as Italo Calvino put it – it is easier to make children and teenagers, often passionate collectors themselves, understand the story of the personages that bequeathed to Florence patrimonies that are priceless not only for the value of the works, but also for the intrinsic meaning of a gift to the city.

Per la seconda volta la Provincia di Firenze ospita nella sua sede di Palazzo Medici Riccardi una importante esposizione che scaturisce dal progetto *Piccoli Grandi Musei* dell'Ente Cassa di Risparmio, un'iniziativa culturale di grande valore, cui la nostra Amministrazione ha aderito e collaborato con entusiasmo fin dagli inizi.

Era del resto un'adesione naturale e quasi doverosa, perché perfettamente in accordo con uno degli indirizzi prioritari della nostra politica culturale: quella di far conoscere sempre di più e sempre meglio le perle, magari piccole ma importanti, magari preziose ma misconosciute, del nostro bellissimo territorio. Dal 2005 al 2008 le mostre dei *Piccoli Grandi Musei* hanno interessato e coinvolto le zone storicamente più significative della nostra Provincia: Chianti, Valdarno, Mugello.

Successivamente l'attenzione del progetto si è spostata sulla città e i suoi dintorni, ma per noi è divenuto ugualmente importante compartecipare a questa iniziativa, perché per la Provincia era un modo ulteriore di promuovere l'altro nostro principale obiettivo di politica culturale: la valorizzazione di Palazzo Medici Riccardi.

Nel 2009 "Firenze scienza" rinnovava concretamente, dopo 150 anni, il legame tra la Cassa di Risparmio, che ebbe la sua prima sede in Palazzo Medici Riccardi, e la Provincia di Firenze, che è divenuta proprietaria della stessa sede dal 1870.

Con questa mostra, "Le stanze dei tesori", il Museo Mediceo di Palazzo Medici Riccardi

For the second time the Provincia of Florence hosts in its seat in Palazzo Medici Riccardi an important exhibition that comes out of the "Little Big Museums" project of the Ente Cassa di Risparmio, a very worthy cultural initiative which our Administration has enthusiastically joined and with which it has cooperated since the beginning.

It is moreover natural and only fair to be a part of this initiative, as it is perfectly in tune with one of the main themes of our cultural policy: to increasingly bring to light in an ever-improving effort those jewels of our wonderful territory that are perhaps small but important, even priceless yet unrecognized. From 2005 to 2008 the "Little Big Museums" exhibitions concerned those areas of our province historically more meaningful: Chianti, Valdarno, and the Mugello. Afterwards, the project shifted its interest in the city and its surroundings but, for us, our participation in this initiative is still important because it is a way for the Provincia to support the other main objective of our cultural policy: the promotion of Palazzo Medici Riccardi.

After 150 years, the 2009 exhibition "Florence and Science" tangibly renewed the bond between the Cassa di Risparmio, which had its first seat in Palazzo Medici Riccardi, and the Provincia of Florence, that became its owner in 1870.

With the current exhibition "The Treasure Rooms", the Medici Museum of Palazzo Medici Riccardi becomes the showcase of the most im-

Andrea Barducci
Presidente
della Provincia di Firenze

diventa la vetrina delle più importanti collezioni museali di Firenze, luogo di partenza per un itinerario cittadino che coinvolge idealmente e non solo le colline a nord di Firenze, dove hanno soggiornato e vissuto, in quella stagione felice tra la fine dell'Ottocento e i primi del Novecento, personaggi come Loeser, Stibbert, Temple Leader, Horne, gli Acton.

Lo scorso anno la Provincia dedicò una grande mostra agli anni fiorentini di D'Annunzio, adesso si rinnova, sempre in Palazzo Medici Riccardi, il ricordo di una stagione internazionale appartenente allo stesso straordinario momento storico.

portant museum collections in Florence, the starting point for an itinerary through the town that, ideally, also includes the hills north of Florence where personages like Loeser, Stibbert, Temple Leader, Horne, and the Actons lived and sojourned during that exciting period between the end of the 19th century and the early 20th century.

Last year the Provincia dedicated an important exhibition to D'Annunzio's years in Florence and now, again in Palazzo Medici Riccardi, the memory of an international period pertaining to that same extraordinary moment in history is reaffirmed.

Se Firenze è considerata la città d'arte per eccellenza è sicuramente merito del *David*, degli Uffizi, del Duomo e di Palazzo Vecchio. Ma sarebbe un errore dimenticare quella fitta maglia di piccoli musei, custodi di tesori e capolavori d'arte di straordinario fascino, che ne caratterizzano il passo quotidiano.

Le gemme strabilianti della nostra città si incastonano su un tessuto di bellezza costituito anche da musei come la prima casa dei Medici, quel palazzo ora sede della Provincia in cui si possono ammirare spazi da togliere il fiato come la Sala Luca Giordano o la Cappella dei Magi; o come il Museo Stibbert, sorta di *Wunderkammer* dove ammirare costumi esotici, armature, porcellane, dipinti di eccezionale fattura; o ancora il museo di Palazzo Davanzati, autentico tuffo nel passato, dimora trecentesca ancora intatta, scheggia sfuggita al passare dei secoli. Per non dire del Museo Bardini, con la sua raccolta di pregevoli marmi antichi, del Museo Horne, della Fondazione Salvatore Romano, ognuno di essi con una precisa identità e allo stesso tempo la capacità di costruire una trama preziosa che arricchisce l'eccezionalità di Firenze e la rende autenticamente unica. Musei che orgogliosamente raccontano con voce piana lo splendore della vita quotidiana nella nostra città, la bellezza che ne permea la vita fin negli aspetti abitualmente meno noti o trionfali.

Questi piccoli musei devono la loro storia e la loro bellezza a collezionisti appassionati e lungimiranti, devoti alla loro città – anche se spesso di adozione – al punto da donarle poi le

If Florence is considered a city of art par excellence, it is undoubtedly owing to the David, the Uffizi Gallery, the Duomo and Palazzo Vecchio. It would be a mistake though to forget the dense network of small museums, keepers of the exceedingly fascinating artistic treasures and masterpieces that characterize the city's daily life.

The amazing gems of our city are woven into the fabric of beauty also created by museums like the Medici's first home, Palazzo Medici Riccardi, which is now the seat of the Provincia and where one can admire breathtaking rooms such as the Luca Giordano Room or the Magi Chapel. Or there is the Stibbert Museum, a kind of *Wunderkammer* where one can admire exotic costumes, armour, porcelains and paintings of exceptional quality. In addition, there is the Palazzo Davanzati Museum, a real leap into the past, a still pristine Renaissance dwelling, a sliver of the 16th-century that has escaped the passing of the centuries. We must not forget to mention the Bardini Museum with its collection of antique marble works; the Horne Museum; and the Salvatore Romano Foundation, each with its own identity and at the same time with the ability to create a precious interconnection that enriches Florence's exceptional character and makes it authentically unique. These museums proudly yet quietly recount the splendour of daily life in our town and the beauty that permeates its life, even in its usually lesser known or triumphal aspects.

These small museums owe their history and their beauty to the passionate and farsighted col-

Matteo Renzi
Sindaco
del Comune
di Firenze

proprie raccolte. Vere e proprie testimonianze di amore per il bello, per lo stravagante e il misterioso: racconti di epoche, di mode, di sensibilità differenti. Che alla fine altro non sono che narrazioni delle nostre radici, e come tali indispensabili per capire dove vogliamo andare, e come vogliamo modellare il nostro presente. E un futuro degno di tanto passato.

lectors who were devoted to their town – even if it often was theirs only through adoption – to the point of donating to it their collections, true testimonials of their love for beauty, for the peculiar and mysterious: tales of different periods, fashions, sensitiveness. In short, they tell the stories of our roots, and therefore are absolutely crucial for understanding where we want to go and how we want to shape not only our present but also a future worthy of such a past.

Esportazioni, vendite e leggi di tutela

Exportations, Sales and Laws of Tutelage

Antonio Paolucci

PRESIDENTE
DEL COMITATO
SCIENTIFICO

Nel 1866 Stefano Bardini, l'uomo destinato a diventare il *dominus* del mercato artistico internazionale fra Berlino e Parigi, New York e Boston, era un ragazzo povero e ambizioso con idee politiche radicali; di sinistra e forse anche di "ultra sinistra", diremmo oggi. Il suo sogno era diventare pittore, naturalmente d'avanguardia. Per questo appena arrivato a Firenze da Pieve Santo Stefano, dove era nato nel 1836, lo vediamo frequentare l'Accademia di Belle Arti e il circolo dei Macchiaioli, visitare i musei, occuparsi di restauro.

Nel 1866 c'era la guerra in Italia, la seconda di Indipendenza contro gli austriaci per la liberazione di Venezia e del Veneto. In una campagna nel complesso sfortunata per il Regio esercito e per la Regia Marina, gli unici successi sul campo li conquistò Garibaldi con la sua legione di volontari. Stefano Bardini, trentenne, era fra quelli e sappiamo che si batté con tanto entusiasmo da meritare una onorificenza militare nella giornata di Bezzecca.

Se i *Feldjäger* austriaci, che dalle loro trincee tiravano sui garibaldini in camicia rossa, avessero avuto una mira migliore e Stefano Bardini fosse caduto nell'assalto, oggi l'epopea del Risorgimento avrebbe un martire in più. Mancherebbe però alla storia d'Europa e d'America il grande antiquario che, fra Ottocento e Novecento, dai suoi uffici di Firenze e di Parigi, trattava con Wilhelm von Bode e con i coniugi Jacquemart-André, con Pierpont Morgan e con Isabella Gardner, consegnando ai grandi musei del mondo capolavori assoluti del Rinascimento italiano.

In 1866 Stefano Bardini, the man destined to become the key player in the international art market between Berlin, Paris, New York, and Boston, was a poor yet ambitious boy with radical political ideas, leaning to the left and perhaps even to the "ultra-left", we would say today. His dream was to become a painter, an avant-garde one, of course. Consequently, as soon as he arrived in Florence from Pieve Santo Stefano, where he had been born in 1836, he started attending the Academy of Fine Arts, frequenting the Macchiaioli circle, visiting museums, and carrying out restorations.

In 1866, there was the second war of Independence in Italy against the Austrians for the liberation of Venice and the Veneto. In the Royal Army and Navy's generally ill-starred campaign, the only successes on the field were those won by Garibaldi with his legion of volunteers. In his thirties, Stefano Bardini was among those volunteers and we know that he fought with such passion that he received a military decoration on the day of the Battle of Bezzecca.

If Austrian *Feldjäger*, shooting from their trenches at the red-shirted Garibaldians, had had a better aim and if Stefano Bardini had fallen in the assault, today there would be another martyr of the Risorgimento. But the history of Europe and America would be without the great antique dealer who, between the 19th and 20th centuries from his offices in Florence and Paris, dealt with Wilhelm von Bode, Mr. and Mrs. Jacquemart-André, Pierpont Morgan, and Isabella Gardner, delivering to the great muse-

Non a caso ho citato l'anno 1866 perché quella data fu all'origine della fortuna di Stefano Bardini e ne cambiò radicalmente e per sempre la vita. Questo grazie a un evento politico che nulla c'entra con la guerra, moltissimo invece con la storia del patrimonio artistico italiano.

Il 1866 è l'anno della demanializzazione forzata del patrimonio mobile e immobile appartenente alle congregazioni clericali e agli ordini conventuali e monastici. Sono le leggi che la parte cattolica si affrettò a definire "eversive". Gli effetti per le fortune dell'antiquariato e del collezionismo d'arte furono imponenti. Con un tratto di penna, il Guardasigilli Siccardi rovesciava sul mercato una quantità stupefacente di opere d'arte spesso di alta epoca mentre i venerabili edifici, che quelle opere avevano accumulato e ospitato nei secoli, diventavano caserme e tribunali, scuole, ospedali, manicomi.

Stefano Bardini era un uomo intelligente e fortunato. Capì che un'occasione come quella non si sarebbe ripetuta mai più. Bisognava collocarsi al centro del fenomeno, stare cioè fra un'offerta grandiosa e variegata, spesso rara e prestigiosa, da comprare a pochi soldi nelle aste pubbliche, e una domanda che dall'Europa e dall'America cresceva impetuosamente spinta dall'affermarsi sul mercato dell'antica arte italiana e del "gusto dei Primitivi" dominante, in quell'epoca, fra le *élites* intellettuali d'Europa e d'America.

Nell'Italia delle leggi Siccardi e dei patrimoni delle antiche famiglie che andavano velocemente dissolvendosi insieme al contestuale collasso di un ordine clericale e feudale rimasto pietrificato per secoli, Stefano Bardini giocò un ruolo fondamentale.

Coadiuvato da raccoglitori locali che ruotavano intorno a lui come pianeti intorno al loro sole e provvedevano alla prima selezione dei materiali da avviare sul mercato, servito da schiere di abilissimi restauratori capaci di in-

ums of the world supreme masterpieces of the Italian Renaissance.

Not by chance have I mentioned the year 1866 because that date marked the beginning of Stefano Bardini's fortune, changing his life radically and forever, thanks to a political event that had nothing to do with the war, yet very much to do with the history of Italy's artistic heritage.

1866 was the year that the State forcibly confiscated the movable and immovable assets of the clerical congregations and the conventual and monastic orders. They were the laws that the Catholic wing was quick to call "subversive". The effects on the fortunes of art and antique collecting were impressive as, with the stroke of a pen, the *Guardasigilli* Siccardi unleashed on the market an astounding quantity of art works, often very old ones, while the venerable buildings that had accumulated and housed those works over the centuries became barracks, courts, schools, hospitals, and lunatic asylums.

An intelligent and lucky man, Stefano Bardini realized that an opportunity such as this would never come again. He had to be at the heart of the phenomenon, namely, be the intermediary between the grand miscellaneous supply of often rare and prestigious objects, to be bought cheaply at public auctions, and the growing demand from Europe and America, which was driven by the success on the market of ancient Italian art and by the "gusto for the Primitives" prevalent at that time among the intellectual elites of Europe and America.

Stefano Bardini played a key role in the Italy of the Siccardi laws and of the ancient family patrimonies that were disappearing quickly together with the simultaneous collapse of the clerical and feudal order that, for centuries, had been fossilized.

Assisted by local middlemen who revolved around him like planets around their sun and

tervenire su qualsiasi tipologia di oggetti, in contatto con i direttori di museo e i collezionisti più famosi del mondo, il piccolo provinciale di Pieve Santo Stefano diventò immensamente ricco. Il peso della sua fortuna e dell'internazionale successo conseguito, Firenze lo misura, e non senza gratitudine, dal Museo che porta il suo nome, dalla villa e dal parco sul colle del Belvedere oggi in concessione alla Fondazione della Cassa di Risparmio.

Gli anni di Stefano Bardini e, in misura minore, di Elia Volpi fondatore a Firenze del Museo della Casa Fiorentina Antica in Palazzo Davanzati, vero e proprio *show-room* per gli acquisti degli americani facoltosi, segnarono per il patrimonio artistico mobile del Paese un'epoca di grandi devastazioni, di migrazioni massicce di opere d'arte verso le collezioni private e i musei pubblici d'Europa e d'America.

L'Italia, il Paese che aveva fondato la civiltà giuridica della tutela con i decreti dei granduchi di Toscana (1604), con i provvedimenti della Repubblica Veneziana (1773), con gli editti dei papi (celebre fra tutti quello del camerlengo Bartolomeo Pacca, del 1820), si ritrovò ad essere letteralmente saccheggiata in una situazione normativa di vero e proprio *vacuum legis*. Bisognerà aspettare la legge Rava-Rosadi n. 364 del 1909 e più ancora la legge del ministro di Mussolini Giuseppe Bottai (n. 1089 del 1939) perché l'esportazione del patrimonio conoscesse limitazioni di legge e adeguate forme di protezione.

Vale un principio che deve rimanere ben fermo per tutti. Anche in questi tempi di frontiere permeabili e di globalizzazione. Il possesso dell'opera d'arte non è una proprietà "indifferente". Secondo il principio dell'*uti et abuti* sancito dal Diritto Romano, io posso fare quello che voglio delle cose che mi appartengono. Anche distruggerle, se mi aggrada. Ma se io sono possessore di una scultura di Donatello o di un dipinto di Tiziano, la mia non è più una

who made the initial selection of materials to be placed on the market, served by legions of skilled restorers capable of taking on any type of object, and in contact with the world's top museum directors and collectors, the little provincial from Pieve Santo Stefano became immensely rich. Feeling grateful to him, Florence can judge the size of his fortune and the international success he achieved by the museum bearing his name, with its villa and the park on the Belvedere hill, today licensed to the Cassa di Risparmio Foundation.

The years of Stefano Bardini and, to a lesser extent, of Elia Volpi, the founder of the Museum of the Ancient Florentine House in Palazzo Davanzati, a veritable showroom for the purchases of wealthy Americans, marked for the movable artistic heritage of Italy a period of great devastation with the massive migration of artworks to private collections and public museums in Europe and America.

Italy – the country that had created the legal culture of tutelage with the 1604 decrees by the Grand Dukes of Tuscany, the 1773 provisions of the Venetian Republic, and the papal edicts (the most famous being that of Camerlengo Bartolomeo Pacca in 1820) – found itself in a true legal vacuum that allowed it to be literally looted of its heritage. It would take the 1909 Rava-Rosadi Law (No. 364) and especially Law no. 1089 of 1939 by Mussolini's Minister Giuseppe Bottai before any legal limitations and appropriate tutelage procedures regarding the exportation of our heritage were implemented.

There is a principle that must be valid for everyone, especially in these times of porous borders and globalization: that the ownership of a work of art is not "indifferent". According to the principle of *uti et abuti* (use and abuse) decreed by Roman law, I can do whatever I want to the things that belong to me - even destroy them, if I so please. However, if I am the

proprietà "indifferente", perché Donatello e Tiziano interessano tutti, sono parte della nostra civiltà e della nostra storia, la loro conservazione sta a cuore ad ognuno.

La proprietà cessa di essere "indifferente" di fronte a beni che (dal punto di vista morale e spirituale) appartengono alla collettività. Ne consegue, quindi, che è dovere della potestà pubblica conoscerli e tutelarli.

Si tratterà allora di trovare un bilanciato equilibrio, un ragionevole "compromesso" fra i diritti della tutela e quelli, altrettanto fondamentali, della proprietà privata e del libero commercio. Perché deprimere oltre misura il mercato significherebbe deprimere il collezionismo e la stessa scienza storico-artistica. Favorire il liberismo mercantile più sfrenato (come accadeva ai tempi di Stefano Bardini) vorrebbe dire colpire a morte il patrimonio. A Firenze, da sempre, soprintendenti e antiquari, collezionisti e mercanti cercano di trovare, con pragmatica duttilità, il necessario punto di equilibrio.

owner of a sculpture by Donatello or a painting by Titian, my property is no longer "indifferent" as Donatello and Titian involve all of us. They are part of our culture and our history, and everyone has their preservation at heart.

Ownership ceases to be "indifferent" before assets that (from a moral and spiritual point of view) belong to society. It follows, therefore, that it is the duty of public authorities to know and safeguard them.

The challenge is to find a sensible balance, a reasonable "compromise" between the rights of tutelage and the equally fundamental ones of private property and free trade, because unduly depressing the market would discourage collecting and scholarship itself in art history. Promoting an unbridled laissez-faire market (as was done at the time of Stefano Bardini) would mean a death-blow to our heritage. In Florence, traditionally, superintendents, antique dealers, collectors and dealers have been working, with pragmatic flexibility, to find the necessary balance.

Vendere, acquistare, collezionare ieri e oggi

Buying, Selling and Collecting Yesterday and Today

Cristina Acidini

Soprintendente
per il Patrimonio Storico,
Artistico ed Etnoantropologico
e per il Polo Museale
della città di Firenze e, *ad interim*,
dell'Opificio delle Pietre Dure

Vendere, acquistare, collezionare: azioni senza tempo, azioni sempiterne che si ripetono attraverso la storia dell'uomo, azioni alle quali dobbiamo la formazione e – grazie ad essa – la salvaguardia di immensi patrimoni di opere d'arte e di manufatti provenienti dal passato. Il collezionismo a modo suo contrasta l'entropia, intesa, nel parlar comune, come la tendenza diffusa tra le cose a scala universale, a progredire verso stati di maggior disordine. Dunque, la tendenza ad andar perduti che accomuna capolavori e croste, reperti e oggetti d'ogni civiltà, tempo e materia. E in questa sua azione di mitigare gli effetti negativi del tempo (non a caso presentato fin dalla mitologia classica nelle sembianze del sommo distruttore), il collezionismo è spesso il passaggio obbligato e proficuo tra la proprietà privata e quella pubblica, in particolare verso il museo. «Il salto qualitativo dal possesso personale alla condivisione con altri, e anche con i posteri, avviene sostanzialmente nel clima dell'Illuminismo […] nel momento in cui il collezionista, condividendo, diventa figura sociale»[1].

Un grande appassionato di giardini (nonché erede e protagonista di un collezionismo d'arte a livelli di eccellenza), Sir Harold Acton, sosteneva che ognuno in vita sua dovrebbe piantare qualcosa. Si potrebbe sostenere, parafrasando, che ognuno in vita sua dovrebbe collezionare qualcosa: perché la collezione, quale che ne sia l'ambito, non solo genera emozioni, aspettative e una gamma di autentiche passioni, ma invita all'approfondimento, alla conoscenza di-

Selling, buying, and collecting are timeless actions, eternal actions that have been repeated throughout the history of humankind. They are actions to which we owe the creation and, consequently, the safeguarding of the immense wealth of art works and artefactsfrom the past. In its own way, collecting counteracts entropy that, in common parlance, is meant as the universally widespread tendency of things to move towards states of greater disorder. In other words, it is the tendency that unites masterpieces and daubs, the finds and objects of every civilization, time, and material to disappear. In its mitigating the negative effects of time (the latter a figure seen since classical mythology, not by chance, as the supreme destroyer), collecting is often an essential and beneficial passage from private to public ownership, especially to museums. "The qualitative leap from personal possession to sharing with others as well as with posterity took place mainly during the Enlightenment […] when the collector, through sharing, became a social figure"[1].

A great lover of gardens (not to mention heir and prominent figure of art collecting at a high level of excellence), Sir Harold Acton maintained that everyone should plant something during one's life. It could be argued, paraphrasing, that everyone should collect something in his or her life because that collection, whatever it regards, not only generates emotions, expectations, and a range of genuine passions, but invites in-depth studies, direct knowledge, and personal experience. Surely,

retta, all'esperienza personale. Certo, non mancano interpretazioni estreme di questa attitudine, che si è prestata all'indagine psicoanalitica fin dal tempo di Sigmund Freud, egli stesso cultore d'arte e soprattutto di archeologia. E allora ci si sposta sul piano di una casistica ristretta, che annovera personalità straordinarie creatrici di collezioni altrettanto straordinarie, spesso modellate «come autobiografia e rivelazione»[2]. Raggiungimenti altissimi, questi, che comportano rischi proporzionalmente altissimi: dedicare alla pratica del collezionismo ogni energia e risorsa, sacrificare le relazioni interpersonali, immedesimarsi nella raccolta che diventa una proiezione della propria individualità, fino a scendere al seguito d'essa in labirintici percorsi interiori, dove s'incontrano solo ricordi di successi o di fallimenti negli acquisti, quotazioni spuntate o subite, affari conclusi o sfumati, scambi vantaggiosi o svantaggiosi. Finché nella cella più profonda di questa memoria pervasiva e totale (che è memoria della collezione sovrapposta a quella della vita) s'incontra il bambino o la bambina di un tempo, che in tenerissima età raccoglieva sassi, conchiglie o figurine, e da allora in sostanza non ha mai smesso.

La dipendenza della persona dalle "cose", come ogni altra forma di dipendenza, rientra nella sfera del patologico. Ma se da questa si riesce a tenersi alla larga, collezionare può esser fonte di consolazioni inesauribili. Un solo, personale ricordo di questo: un lungo colloquio con un tassista di origine giordana a Detroit, dall'aeroporto al *downtown*. Saputo del mio lavoro, mi si descrisse con entusiasmo "collezionista": perché in una sua stanza aveva raccolto oggetti comprati in *trhrift shop* e mercatini, delle tipologie più varie, purché avessero la data. Mi disse, con l'orgoglio nella voce, che possedeva una forchetta del 1713, l'oggetto più antico della sua raccolta. E mi resi conto che, sradicato da un Medio Oriente dove, pur nella miseria, aveva percepito l'antichità e la sua

there are extreme interpretations of this attitude, a subject of psychoanalytic inquiry since the time of Sigmund Freud, himself a lover of art and of archaeology in particular. We then shift to the plane of a restricted group of cases regarding the extraordinary personalities who have created equally stunning collections, often developed "as autobiography and revelation"[2]. Being very high achievements, these collections proportionately involve very high risks with one devoting all one's energy and resources to collecting and sacrificing interpersonal relationships. Identifying with the collection that becomes a projection of one's own individuality, one descends, in its wake, into labyrinthine inner paths where one encounters only memories of successes or failures in acquisitions, prices made or lost, deals concluded or gone up in smoke, good or bad deals. Until in the deepest cell of this pervasive and total memory (which is the memory of the collection superimposed on that of a life), one finds the child of one time who, from a very early age, collected rocks, shells, or picture-cards, and, from that time on, basically has never stopped.

The craving of a person for "things", like any other form of addiction, falls under the pathological. But if you can avoid the addiction, collecting can be a source of infinite consolation. A single, personal example of this is a long talk I had with a Jordanian taxi driver in Detroit, going from the airport to downtown. Learning of my work, he enthusiastically described himself to me as a "collector" because in his room he had gathered the widest variety of items bought in thrift shops and at flea markets, the only requirement for purchase being that they had a date. With pride in his voice, he told me that he had a fork from 1713, the oldest item in his collection. I realized that, uprooted from a Middle East where, despite the misery, he had perceived antiquity and its greatness, being now immersed in the urban deso-

grandezza, immerso nella desolazione urbana di Detroit, oscuramente cercava e trovava nella certezza degli oggetti datati il suo varco verso una Storia, di cui potesse sentirsi e definirsi parte.

Qui, secondo il mio sentire, sta il fascino principale del procurarsi oggetti antichi e, non meno, del tener bene e con amore quelli che si sono ereditati: perché ognuno di essi rappresenta un varco, o se preferite un ponte, verso mondi che ci sono preclusi, vale a dire le epoche del passato nelle quali non abbiamo vissuto, o che abbiamo fatto in tempo a intravedere appena. Il valore della collezione allora non sta tanto nella "bellezza" – su cui pure molto, e a ragione, s'insiste nella letteratura specifica – quanto nella capacità testimoniale ed evocativa, di ammaestramento perfino, nel ricordarci che non tutto e non sempre è stato come è oggi, nello stornarci pur brevemente da quello stato d'immersione nel contemporaneo – nelle mille esigenze e occorrenze che richiamano la nostra attenzione *hic et nunc* – per consegnarci a un virtuale viaggio a ritroso nel tempo, acquisendo prospettiva storica. Vi sono oggetti d'arte o cimeli appartenuti a personaggi noti, che conferiscono al proprietario il valore immateriale dell'ammissione in un "club" di appartenenze più o meno prestigiose. Ma anche un frammento antico ben scelto basta a ricordarci come si lavorava il legno intagliato e dorato, o come si combinavano la trama e l'ordito di un arazzo, o come si tagliava una lastrina di pietra dura, o come si ribadivano gli orli del castone attorno a una gemma e altro ancora.

Anche a voler parlare di un'attività collezionistica equilibrata, istruttiva e ragionevole al punto di esplicarsi con pezzi isolati, piccoli se non addirittura frammentari, però, si profila l'ombra di una vera o presunta incompatibilità. Chi sfogli una rivista dedicata a belle dimore, o ad arredamenti di qualità, si rende conto di che cosa voglio dire. L'armonia ricercata tra i mo-

lation of Detroit, he in some way sought and found in the certainty of these dated objects his way toward a history of which he could feel and define himself a part.

Here, in my opinion, lies the principal charm of acquiring antique objects and, no less, of taking care of and cherishing those inherited because each one of them is an opening – or a bridge, if you prefer – into worlds that are closed to us, that is, the past ages, in which we did not live or of which we have just had a glimpse. The value of a collection is not so much in its "beauty" – upon which the specialist literature, with very good reason, insists – as in its testamentaland evocative power, even that of teaching as it reminds us that not everything has always been as it is today. Collections divert our attention, albeit briefly, from that single-mindedness on the contemporary, from the thousand and one duties and events that demand our attention here and now, to take us on a virtual journey back in time, acquiring a historical perspective. There are art objects or memorabilia that belonged to celebrities which confer upon the owner an intangible importance as the member of a more or less prestigious "club". But even a well-chosen antique fragment is still enough to remind us of the work involved in carving and gilding wood, in weaving a tapestry, in cutting semi-precious stones, or in wrapping the edges of the bezel around a gemstone, and more.

Even wanting to talk about a balanced, educational, and reasonable collecting activity to the point of being done with small, isolated, and even incomplete pieces, there however looms the shadow of a real or perceived incompatibility. Anyone who leafs through a magazine dedicated to beautiful homes or quality furniture design realizes what I mean. The studied harmony of the furniture, upholsteries, ornaments, works of art, home accessories, and souvenirs whose images have been frozen

bili, le tappezzerie, le suppellettili, le opere d'arte, i complementi d'arredo e i ricordi personali, e fissata dal lavoro sapiente del fotografo, raramente include ciò che nelle nostre vite vi è (e guai se non vi fosse) di più attuale e necessario: gli elettrodomestici, i corpi illuminanti ergonomici, i condizionatori per il controllo climatico, gli impianti di riproduzione di suoni e immagini, i computer, la telefonia… L'antinomia, forse il conflitto, si colloca al livello dello "stile di vita". Come se l'antico e il tecnologico – e per dirla in termini di classicismo la *venustas* e l'*utilitas*, il bello e l'utile – fossero valori antitetici e incompatibili; e non, come credo invece che siano, gli ingredienti di una sfida che si rinnova ad ogni casa che si cambia, arredamento che si crea, oggetto che si riceve o che si compra. E nel punto d'incontro che ognuno, soggettivamente, ricerca e trova tra i materiali, le forme, in sostanza i linguaggi estetici e simbolici che costituiscono il proprio *habitat* di vita privata o di lavoro, è rappresentato il successo di un percorso di conciliazione interiore, che si riflette all'esterno. Conciliazione – banalmente – tra gli oggetti del passato e quelli del presente, che non parve possibile al profilarsi della società industriale (si ricordino i disgusti e le nostalgie di John Ruskin, le fughe all'indietro di William Morris nelle *Arts and Crafts* dell'Inghilterra vittoriana, per rifiuto dei primi prodotti seriali), conciliazione che invece noi non solo abbiamo accettato, ma che dobbiamo impegnarci a rendere quotidianamente e pervasivamente possibile. Conciliazione tra la genealogia illustre o ignota delle nostre origini, e la nostra attualità individuale e sociale. Conciliazione fra una cornice esistenziale ricettiva degli stili globali – shabby chic, provenzale, minimalista, neogeorgiano, neorazionalista, tecno, design democratico, etnico, viaggiatore… – e la capacità di saper comprendere, accogliere ed esaltare mobili e oggetti d'arte antichi, e in quanto tali unici e irripetibili: gloriosi sopravvissuti ai reitera-

in the work of a skilled photographer rarely include the latest and the most necessary items for our lives (and woe if we are without them): ??appliances, ergonomic lighting, air conditioners, automatic sound and image reproduction devices, computers, telephones… The contradiction, perhaps the conflict, is at the "lifestyle" level, as if the old and the technological - or to put it in classical terms, *venustas* and *utilitas*, beauty and utility - were antithetical and incompatible values. Instead, I believe they are the ingredients of a challenge that is renewed in every new house, décor created, or object received or bought. Everyone seeks and finds a subjective meeting point between materials and forms, essentially those aesthetic and symbolic languages ??that constitute one's work or private life habitat. It is exactly there that lies the success of a process of internal reconciliation that reflects outwards. This is the prosaic reconciliation between objects of the past and the present which seemed impossible at the time of the looming industrial revolution (remember John Ruskin's disgust and nostalgia and William Morris's escapes back to Arts and Crafts in Victorian England, as refusals of the first mass-produced goods). Yet it is a reconciliation that we not only have accepted but that we must commit daily to making possible universally, bringing together our illustrious or unknown origins with our individual and social reality. It is a reconciliation between the open and existential framework of universal styles - shabby chic, Provençal, minimalist, neo-Georgian, neo-rationalist, techno, democratic design, ethnic, traveller … - and the ability to understand, accommodate, and enhance unique and unrepeatable antique furniture and objects of art. They are the glorious survivors of the repeated storms that over time break over creations that ultimately are fragile, and which fire, water, mould, or insects (remember entropy) are more than ready to destroy.

ti fortunali che il corso del tempo abbatte su creazioni in fondo fragili, cosicché il fuoco o l'acqua, le muffe o gli insetti (ricordiamoci dell'entropia) sono più che pronti a distruggerle.

La sfida di questa conciliazione va vinta tutti insieme, anche se ognuno avrà in essa visioni e scopi diversi, a cominciare da quello, doveroso, di mantenere in essere il mercato dell'arte. Per me, e credo per chi come me si dedica alla salvaguardia dei beni culturali, dimostrare la compatibilità di essi con i luoghi e gli scenari della vita quotidiana significa avvicinare i "santuari" dell'arte – i musei – ai loro veri proprietari, che sono, per primi, i cittadini locali. Faccio mia la metafora, semplice quanto efficace, di un amico: vivere in una città ricca di musei e non frequentarli è come rinunciare a entrare nella stanza più bella della propria casa. Per chi nasce in Italia, e specialmente a Firenze, la confidenza – e aggiungo, una confidenza intrisa di fierezza – con il retaggio del passato dovrebb'essere un senso in più, che si sviluppa anche in assenza di consapevolezza razionale, ma che indirizza l'elusivo e indefinibile fenomeno del "gusto" personale verso l'apprezzamento per ciò che di quel retaggio fa parte, ai livelli diversi del museo, del mercato dell'arte o del "pezzo" familiare e domestico.

We must overcome together the challenge of this reconciliation, although each one of us will have different goals and visions, beginning with the rightful one of keeping the art market alive. For me and, I think, for those like me who are involved in preserving our cultural heritage, demonstrating its compatibility with the places and scenarios of everyday life means bringing those "sanctuaries of art" (that is, the museums) closer to those who are their real owners, the local citizens. I will use a simple, effective metaphor of a friend of mine: to live in a city filled with museums but not to visit them is like not to use the most beautiful room in one's home. For those born in Italy, and especially in Florence, this familiarity - and I add, one filled with pride – with the heritage of our past should be an extra sense that also develops in the absence of rational consciousness, but one which directs that elusive and indefinable phenomenon of personal "taste" towards an appreciation for what is part of our heritage, at the different levels of museums, of the art market or of the family "antique".

NOTES

[1] J. CELANI 2008, p. 281.
[2] P. BERRUTI 2003, p. 13.

NOTE

[1] J. CELANI 2008, p. 281.
[2] P. BERRUTI 2003, p. 13.

Collezionismo antiquario
Collecting early paintings and antiques

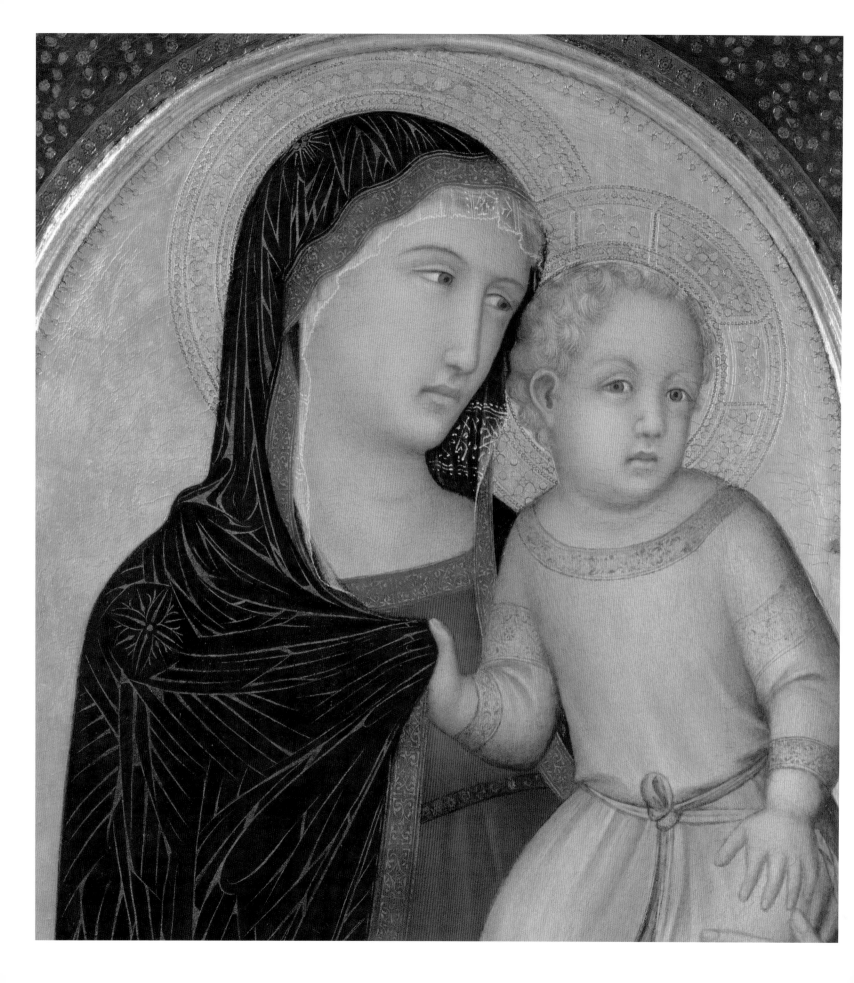

Sugli esordi del collezionismo di Primitivi italiani

On the Early Collections of Italian Primitives

Elisa Camporeale

Nel corso del Settecento il fenomeno del collezionismo di Primitivi fu indotto dagli studi italiani e l'interesse collezionistico, di ispirazione erudita, sviluppatosi in Italia innescò a sua volta un interesse per il genere dei Primitivi negli stranieri e ne incoraggiò lo studio anche fuori dell'Italia.

Periodo chiave per la riscoperta dei Primitivi furono i decenni a cavallo tra Settecento e primo Ottocento e questa fu favorita da uno scenario culturale particolarmente propizio. Nel tardo Settecento si era andata sviluppando una storiografia che gradualmente si emancipava dalla cronaca politica per aprirsi alla storia della cultura. La storia cominciava ad essere vista come un processo unitario, in continuo cambiamento, comprensibile soprattutto una volta sviscerate le fasi di transizione da un'epoca a un'altra. Il nuovo approccio storiografico teneva conto anche delle diversità territoriali e assimilava metodi e modelli dalle scienze naturali; si riscontra una continuità di metodi sviluppati e passati dall'antiquaria alla storia dell'arte, attraverso la letteratura di viaggio, le storie locali, le raccolte di stampe, le storie dei popoli, le storie universali. Nascono in questo contesto le prime storie specialistiche, a cominciare dalla storia dell'arte: quella di Johann Joachim Winckelmann per l'arte antica (1764) e quella di Luigi Lanzi per l'arte rinascimentale fino all'epoca moderna (1792).

Una buona base di conoscenze sulle vicende artistiche dal XIII al XV secolo si era andata formando a partire dal secondo Cinquecen-

During the course of the 18th century, the phenomenon of collecting Primitives was led by Italian studies. Of scholarly inspiration, this interest in collecting, which had developed in Italy, in turn triggered a fascination for the Primitives among foreigners and also encouraged their study outside of Italy.

The decades straddling the late 18th and early 19th centuries were a key period for the rediscovery of the Primitives which was helped by a particularly favourable cultural scene. In the late 18th century, a historiography was developing that gradually freed itself from political accounts to study cultural history. History itself began to be seen as a single, constantly changing process that was understandable especially once the transitional stages from one era to another were dissected. This new historiographic approach also took territorial diversity into account and absorbed methods and models from the natural sciences; a progression of methods developed and passed from antiquarianism to art history via travel literature, local histories, collections of prints, the histories of peoples, and world history. Beginning with the history of art, the first specialized histories emerged in this context: Johann Joachim Winckelmann's work on ancient art (1764) and Luigi Lanzi's work on the art from the Renaissance to the modern era (1792).

Beginning in the second part of the 16th century, a good knowledge of the artistic events from the 13th to the 15th centuries had been formed, thanks to the "Lives of the Artists" on

Pietro Lorenzetti,
Madonna con Bambino,
1340-1345 ca.,
Firenze, Museo di Palazzo
Vecchio, Donazione Loeser

Pietro Lorenzetti,
Madonna with Child,
ca. 1340-1345
Florence, Museo di Palazzo
Vecchio, Loeser Bequest

to, grazie alle serie di "Vite di artisti", inaugurate dal modello vasariano. Importante fu il tramite rappresentato da Giovanni Domenico Fiorillo, pittore e professore di origine italiana trapiantato in Germania e autore della *Geschichte der zeichnenden Künste*, che permise di saldare *connoisseurship*, paleografia e ricerca storico-erudita secondo una direzione di ricerca indicata, per certi versi, già nel XVII secolo da Giulio Mancini. Il medico ed erudito senese fu pioniere nella lettura formale della pittura delle origini. Nelle *Considerazioni sulla pittura*, redatte in gran parte negli anni 1618-1621, le antichità cristiane rappresentano testimonianze storico-artistiche da salvaguardare, oltre che documento della fede dei primordi. La riflessione sull'arte medievale nel corso del tempo vide anche posizioni "campanilistiche", che si opponevano alla tesi vasariana della nobile discendenza dell'arte fiorentina, da parte di Mancini, ma anche di Carlo Cesare Malvasia, poi di Antonio Muratori e Giovanni Bottari.

Oltre al progressivo affinarsi degli strumenti critici, il sorgere dell'interesse per i Primitivi fu facilitato anche da circostanze di diversa natura. La massiccia disponibilità sul mercato – in seguito alle soppressioni tardosettecentesche – di dipinti di artisti che avevano operato nei secoli precedenti la fioritura di Raffaello, della quale approfittarono, in prima battuta, eruditi e religiosi. La novità, per un pubblico relativamente esteso se non generico, di poter visionare opere che per lunghi secoli erano rimaste nel chiuso di monasteri, confraternite e conventi, presentate in gallerie principesche e talora pubbliche, ecclesiastiche o antiquarie. La presenza sul suolo italiano di viaggiatori, residenti o occupanti stranieri, dotati di mezzi e curiosità intellettuale, i quali, in seconda battuta e con l'aiuto di intermediari, misero insieme importanti collezioni di antichi maestri, collezioni che talora li seguirono al loro rientro in patria e passarono ai musei pubblici delle ri-

the model provided by Vasari. The painter and professor Giovanni Domenico Fiorillo represented an important step in this passage. An Italian transplanted in Germany, he was author of *Geschichte der zeichnenden Künste*, a work that took connoisseurship, palaeography, and scholarly historical research in a direction that had already previously been indicated to some extent in the 17th century by Giulio Mancini. A physician and scholar of Siena, the latter was a pioneer in the formal interpretation of early painting. Written mostly in the years 1618-1621, his *Considerazioni sulla pittura*, regarded Christian antiquities as historical and artistic treasures to be safeguarded as they also documented the beginnings of the Christian faith. Over time, reflections on medieval art also saw the development of localist positions by Mancini, but also by Carlo Cesare Malvasia and later by Antonio Muratori and Giovanni Bottari, positions that opposed Vasari's thesis of the noble lineage of Florentine art.

In addition to the progressive refinement of critical tools, the growing interest in the Primitives was also facilitated by circumstances of a different nature. First of all, as a result of the late 18th-century ecclesiastical suppressions, there was the massive availability on the market of paintings by artists who had worked in the centuries before Raphael, with scholars and churchmen being the first to take advantage of this situation. In addition, for a relatively large if not general public, there was the novelty of being able to see works which had been shut away for centuries in monasteries, seats of confraternities and convents, presented in princely galleries and sometimes public, ecclesiastical, or antiquarian ones. Secondly, there was the presence on Italian soil of foreign travellers, residents or occupiers with the means and the intellectual curiosity who, later, put together, with the help of intermediaries, important collections of Old Masters that sometimes fol-

spettive città natali. Infatti i sovvertimenti politici dovuti all'occupazione napoleonica e l'incertezza economica che ne conseguì fecero ulteriormente fiorire il commercio di dipinti antichi, soprattutto quelli estranei al controllo delle autorità perché considerati di "secondo ordine" (pertanto poco costosi) e privi di fortuna critica.

L'affermarsi dei Primitivi cui assistiamo a cavallo tra Sette e Ottocento è un fenomeno di alta cultura "globale", esteso ben oltre i confini italiani. La ristretta cerchia di studiosi, esperti, mercanti e appassionati che se ne occupava si configura come una comunità internazionale, in contatto reciproco attraverso epistole, soggiorni all'estero o viaggi. Per render giustizia a questa dimensione internazionale, il monitoraggio qui proposto dell'interesse collezionistico, partendo da vari Stati italiani, lambirà Francia, Inghilterra per finire con la Germania.

Per l'area veneta, particolarmente ricca di collezioni, bastino alcuni esempi. A Venezia il frate illuminista Carlo Lodoli, morto nel 1761, allestì una galleria progressiva dai primissimi pittori veneziani ai Bellini. L'abate e filosofo padovano Jacopo Facciolati almeno dal 1751 collezionava anticaglie, tra le quali antiche tavole. A partire dal 1785 il "nuovo ricco" Girolamo Manfrin mise insieme una galleria di oltre quattrocento dipinti tesa a illustrare la storia della pittura italiana. Si servì, tra gli altri, di Giovanni Maria Sasso, conoscitore, pittore e intermediario, al quale si appoggiò anche il diplomatico inglese John Strange, residente a Venezia tra il 1773 e il 1788, che sviluppava interessi archeologici e studi naturalistici accanto ad acquisti di dipinti veneti, dal Guariento ai vedutisti.

Proseguendo attraverso la Penisola, si arriva all'Italia centrale. A Bologna, la famiglia Malvezzi esponeva nel proprio palazzo una galleria progressiva, con tanto di cartellini, raccolta che vantava un'origine seicentesca.

lowed them home when they left Italy, ending up in the public museums of their respective native cities. In fact, the political upheavals caused by the Napoleonic occupation and the ensuing economic uncertainty made the trade in antique paintings flourish further, especially that of the paintings outside the control of the authorities because considered "second order" (and therefore cheap) and without any critical study.

The emergence of the Primitives seen at the end of the 18th and beginning of the 19th centuries was a "worldwide" phenomenon of high culture that extended far beyond the Italian borders. The small circle of scholars, experts, dealers, and art lovers who were interested in them was an international community, whose members were in contact with each other through letters and stays or travel abroad. To do justice to this international dimension, the study of collecting interest suggested here starts in various Italian states, touches France, and England, and ends with Germany.

For the Veneto area, particularly rich in collections, a few examples will suffice. In Venice, the Enlightenment friar Carlo Lodoli, who died in 1761, set up a gallery progressing from the very earliest Venetian painters to the Bellini. Since at least 1751, the Paduan abbot and philosopher Jacopo Facciolati had collected old curiosities, including ancient panels. Beginning in 1785, the "nouveau riche" Girolamo Manfrin put together a gallery of over four hundred paintings to illustrate the history of Italian painting. Among others, he was a regular customer of Giovanni Maria Sasso, the expert, painter, and middleman who also assisted the English diplomat John Strange who, during his residence in Venice between 1773 and 1788, developed an interest in archaeology and nature studies and purchased Venetian paintings ranging from Guariento to the cityscape painters.

Fig. 1.
Leonardo de' Frati,
Angelo Maria Bandini, 1762.
Firenze, Biblioteca Marucelliana

Leonardo de' Frati,
Angelo Maria Bandini, 1762.
Florence, Biblioteca Marucelliana

In rapporti di amicizia con il poligrafo Marco Lastri, autore de *L'Etruria Pittrice* (1791), ma anche con l'abate Giovanni Lami, autore della *Dissertazione del Dott. Giovanni Lami, relativa ai pittori e scultori italiani che fiorirono dal 1000 al 1300* (1757), e forse influenzato dai loro orientamenti fu un altro pioniere del collezionismo di Primitivi: il canonico Angelo Maria Bandini (1726-1803, Fig. 1). Niente è emerso dell'inizio dell'attività collezionistica né della provenienza dei suoi dipinti primitivi, ma l'erudito probabilmente iniziò già dal 1752, una volta ristabilitosi in Toscana e grazie agli agi e alle relazioni derivanti dalla nomina di direttore della Biblioteca Marucelliana e poi anche della Laurenziana. Nel 1795 acquistò l'antico oratorio di Sant'Ansano sulla collina di Fiesole per ambientarvi il suo museo di arte sacra, dove collocare tavole e robbiane cui attribuiva un valore storico, artistico e didattico, da trasmettere ai posteri. Lo sviluppo del-

Continuing across the peninsula we arrive in central Italy where, in Bologna, the Malvezzi family exhibited in their own palace a "progressive gallery", complete with tags, a collection that boasted 17th-century origins.

Another pioneer in the collecting of Primitives was Canon Angelo Maria Bandini (1726-1803, Fig. 1), friends with the polygraph Marco Lastri, author of *L'Etruria Pittrice* (1791) as well as with Abbot Giovanni Lami, author of the *Dissertazione del Dott. Giovanni Lami, relativa ai pittori e scultori italiani che fiorirono dal 1000 al 1300* (1757), both of whom perhaps influenced his collecting choices with their ideas. Nothing has emerged about how he first began to collect the Primitives' paintings or about the provenances of the works but the scholar probably had already begun his collecting by 1752 upon settling in Tuscany, thanks to the possibilities and relationships arising from his appointment as director of the Biblioteca Marucelliana and later also of the Laurentiane. In 1795, he bought the ancient Oratory of Sant'Ansano on the Fiesole hill in order to set up his museum of sacred art. It would house the panel paintings and Della Robbia works to which he attributed a historical, artistic and educational value to be handed down to posterity. The development of the Florentine school of painting, particularly the Giottesque school, seems to have been the criterion, in a double sense of a temporal and stylistic evolution, which guided his purchases of works from the early 13th century up to the 15th century.

In Pisa, Alessandro da Morrona collected paintings on gold backgrounds of sacred subjects, as did the canon Sebastiano Zucchetti who had acquired about forty 15th-century paintings essentially from ecclesiastical institutions in the Pisa area following the Leopoldine suppressions. In Siena, where a tradition of scholarly interest in local history also flour-

la scuola pittorica fiorentina, in particolare della scuola giottesca, pare essere stato il criterio che orientò i suoi acquisti, nella doppia accezione di evoluzione nel tempo e di stile, dai precedenti duecenteschi fino al Quattrocento inoltrato.

Alessandro da Morrona a Pisa collezionava fondi oro di soggetto sacro, come pure il canonico Sebastiano Zucchetti, che aveva una quarantina di dipinti quattrocenteschi acquisiti essenzialmente da enti ecclesiastici pisani in seguito alle soppressioni leopoldine. A Siena, dove pure fioriva una tradizione di studi eruditi d'interesse locale, l'arcivescovo Antonio Felice Zondadari e l'abate Giuseppe Ciaccheri non si lasciavano sfuggire antiche testimonianze della scuola pittorica senese.

Passando a collezioni di accesso pubblico, nei secondi anni Settanta del Settecento nella Real Galleria di Firenze si andava allestendo un Gabinetto di pitture antiche con tavole bizantine, come il *Menologio*, e di pittori primitivi come Cimabue, Taddeo Gaddi, Angelico, Uccello, Masaccio. Il fine di questa sezione, considerata *in fieri* e arricchita da busti quattrocenteschi era quello di illustrare le origini della pittura fiorentina. Di minore fortuna invece godettero i Primitivi in Vaticano, mentre il vivace ambiente romano vedeva diversi collezionisti interessarsene, soprattutto tra le fila dell'alto clero.

Nel 1759 l'avvocato don Agostino Mariotti (1724-1806, Fig. 2) aveva iniziato un "museo cristiano" volto a illustrare l'evolversi della pittura dall'epoca paleocristiana a Benefial. Si avverte pertanto un'esigenza di sistemazione filologica e storicistica piuttosto che un interesse specialistico per un'epoca in particolare. Insieme a gemme, medaglie, avori e oreficeria, tra i numerosi dipinti comparivano centoquindici Primitivi, esibiti essenzialmente come testimonianza religiosa e di storia ecclesiastica. Tale raccolta rimase aperta a Roma a tutti

Fig. 2.
Pietro Bambelli,
Don Agostino Mariotti, 1806.
Città del Vaticano,
Biblioteca Vaticana

Pietro Bambelli,
Father Agostino Mariotti, 1806.
Città del Vaticano,
Biblioteca Vaticana

ished, Archbishop Antonio Felice Zondadari and Abbot Giuseppe Ciaccheri did not overlook any work of the Sienese school of painting.

Moving on to collections open to the public, in the second half of the 1770s, in the Royal Gallery of Florence a room of ancient paintings with Byzantine panel paintings, like the *Menologium*, and Primitive painters like Cimabue, Taddeo Gaddi, Fra Angelico, Uccello, and Masaccio was being set up. Considered in progress and enriched by 15th-century busts, this section was meant to illustrate the origins of Florentine painting. The Primitives enjoyed rather less success in the Vatican, whereas several collectors, especially among the ranks of the higher clergy in the lively Roman milieu were becoming interested.

In 1759, the lawyer Father Agostino Mariotti (1724-1806, Fig. 2) had started a "Christian museum" in order to illustrate the evolu-

Fig. 3.
Pittore romano dell'ambito di
Pietro Labruzzi,
*Stefano Borgia Lucumone
dell'Accademia Etrusca di
Cortona*, 1797 ca.
Cortona, Biblioteca
dell'Accademia Etrusca

Roman painter in the circle
of Pietro Labruzzi,
*Stefano Borgia Lucumone
of the Etruscan Academy
in Cortona*, ca. 1797.
Cortona, Biblioteca
dell'Accademia Etrusca

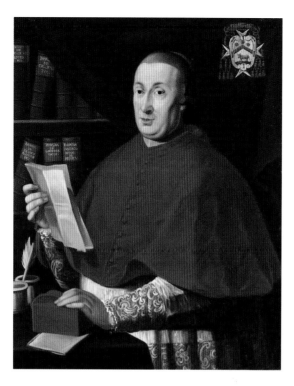

gli eruditi anche dopo la morte del prelato, fino al 1820. Mariotti fu in rapporti con altri collezionisti con interessi affini, come l'abate Giuseppe Lelli, proprietario di una raccolta di antichità cristiane, col cardinale Stefano Borgia (1731-1804, Fig. 3), i cui Primitivi, raccolti forse già dal 1770 e certamente da ben prima del 1784, sono oggi in buona parte a Capodimonte, col cardinal Francesco Saverio Zelada (1717-1801, Fig. 4). Quest'ultimo, appassionato di astronomia e bibliofilo, possedeva una sessantina di tavole di Primitivi, in gran parte di soggetto religioso, ai quali conferiva un valore storico: costituivano infatti una sezione del suo museo antiquario in Palazzo Conti alle Botteghe Oscure. Borgia a sua volta fu in contatto con Facciolati a Padova e con Giuseppe Simonio, bibliotecario della Vaticana e collezionista di icone bizantine.

In Inghilterra, aperture nella direzione dell'apprezzamento della pittura dei Primitivi italiani si registrarono nel Settecento da parte di personalità varie. Edward Wright viaggiò in Ita-

tion of painting from the early Christian era to Benefial. Therefore, there was a need for a philological and historicist arrangement rather than a specialist interest for a particular era. Along with gems, medals, ivories, and jewelry, one hundred and fifteen Primitives appeared among the many paintings in Mariotti's collection, exhibited essentially as religious testimony and a tribute to ecclesiastical history. Even after the prelate's death, it remained open to all scholars in Rome until 1820. Mariotti was in contact with other collectors having similar interests, like Abbot Giuseppe Lelli, owner of a collection of Christian antiquities; Cardinal Stefano Borgia (1731-1804, Fig. 3), whose Primitives, perhaps collected as early as 1770 and certainly well before 1784, are now mostly found in Capodimonte; and Cardinal Francesco Saverio Zelada (1717-1801, Fig. 4). The latter, an amateur astronomer and bibliophile, had sixty-some panel paintings by the Primitives, mostly of religious subjects, to which he gave historical value. In fact, they constituted a section of his antiquarian museum in Palazzo Conti on Via delle Botteghe Oscure. In his turn, Borgia was in contact with Facciolati in Padua and with Giuseppe Simoni, the Vatican librarian and collector of Byzantine icons.

In England, an appreciation of the art of the Italian Primitives was chronicled among various 18th-century personalities. Edward Wright travelled to Italy as tutor to Lord George Parker in the early 1720s and was among the first to appreciate Carpaccio (anticipating Ruskin). It emerges from his writings, that he knew even how to tell the difference between fake and authentic paintings. Joshua Reynolds studied in Italy from 1749 to 1752, dedicating himself to Mantegna's frescoes in Padua's Church of the Eremitani and to those of Masaccio in Florence's Church of the Carmine. Convinced that all artists had to reproduce the entire history of

lia come precettore di Lord George Parker nei primi anni Venti di quel secolo e fu tra i primi ad apprezzare Carpaccio (anticipando Ruskin); dai suoi scritti emergerebbe che sapesse anche discernere tra dipinti falsi e autentici. Joshua Reynolds studiò in Italia dal 1749 al 1752, dedicandosi anche agli affreschi di Mantegna della chiesa degli Eremitani a Padova e a quelli di Masaccio al Carmine a Firenze. Persuaso che ogni artista dovesse ripetere nei propri sforzi e nei propri risultati tutta la storia dell'arte, fu convinto assertore della necessità dello studio e della conoscenza diretta delle opere dei maestri antichi, dei quali in particolare amava Michelangelo. Dal 1768 fu il primo presidente della Royal Academy of Arts. A Firenze incontrò l'anglo-fiorentino Ignazio Enrico Hugford, perito, mercante, scrittore d'arte, professore e noto pittore (e all'occasione falsario), oltre che collezionista, il quale mise insieme una collezione di dipinti antichi, trentuno dei quali alla sua morte furono acquistati da Pietro Leopoldo per la Real Galleria. A Roma Reynolds incontrò il pittore ed incisore Thomas Patch, che dal 1755 risiedette a Firenze, al quale si deve la prima pubblicazione di incisioni che illustrano la produzione di Primitivi italiani, realizzata con il dichiarato intento di fornire testimonianze visive su varie fasi della storia della pittura. Le serie di incisioni di Patch, uscite tra il 1770 e il 1772, erano dedicate a Fra Bartolomeo e agli affreschi del Carmine di Masaccio e della cappella Manetti, ai quali il pittore si interessò anche prima che parte di essi andasse perduta nell'incendio del 1771. Anche se lo stile di Patch non distingue fra i modi e la resa di questi diversi maestri, è la precocità dell'idea che preme sottolineare. La pubblicazione di tali opere, fino allora mai diffuse a mezzo stampa, funse da stimolo per lo sviluppo di uno stile primitivo e incontaminato, avvertibile ad esempio nell'opera di Cumberland e Flaxman, e di una tradizione pittorica nuova. Le serie di

art through their own efforts and results, he was convinced of the need to study and know directly the works of the Old Masters, among which he had a particular love for Michelangelo. Beginning in 1768, he was the first president of the Royal Academy of Arts. In Florence he met the Anglo-Florentine Ignazio Enrico Hugford, an art expert, merchant, writer, professor, a well-known painter (and occasional forger), and collector. Hugford put together a collection of Old Master paintings, thirty-one of which were purchased upon his death by Pietro Leopoldo for the Royal Gallery. In Rome, Reynolds met the painter and engraver Thomas Patch, a resident in Florence since 1755. To him, we owe the first publication of engravings that illustrate the works of the Italian Primitives, carried out with the declared intent of providing visual evidence of the various phases of the history of painting. Published between 1770 and 1772, Patch's series of engravings were dedicated to Fra Bar-

Fig. 4.
Anton Raphael Mengs,
Il Cardinale Francesco Saverio de Zelada, 1773.
Chicago, The Art Institute of Chicago

Anton Raphael Mengs,
Cardinal Francesco Saverio de Zelada, 1773.
Chicago, The Art Institute of Chicago

Patch precedono *L'Etruria Pittrice* del Lastri (1791) e anche la serie di oltre cento incisioni del Camposanto di Pisa di Carlo Lasinio (1812).

In Francia la necessità di approfondire lo studio delle vicende dei secoli anteriori a Raffaello fu sentita per primo da Jean-Baptiste Séroux d'Agincourt, a partire dagli anni Ottanta del Settecento. Lo studioso portò avanti un ambizioso progetto editoriale volto a comprendere architettura, scultura e pittura per un arco di oltre dodici secoli, lavoro che coinvolse diverse persone. Séroux d'Agincourt, storico di formazione, dal 1778 instancabile esploratore dell'Italia e, dal 1797, residente a Roma, sentì la necessità di analizzare un periodo lasciato inesplorato dagli studi di Winckelmann e Lanzi, presentando uno sviluppo stilistico per l'epoca medievale di architettura, scultura e pittura basato su pezzi di cronologia certa e scegliendo come esempi opere che riportassero nome dell'autore e data di esecuzione. Lo studio comprendeva anche la storia dei Primitivi e inizialmente non era scevro da pregiudizi negativi nei loro riguardi. Sappiamo che nel 1812 possedeva una trentina di dipinti antichi, che raccoglieva a fini di studio, dodici dei quali furono destinati al museo della Biblioteca Vaticana. È del 1823 la prima edizione integrale (postuma) della *Histoire de l'Art par les Monumens depuis sa décadence au IV^e siècle jusqu'à son renouvellement au XVI^e siècle*, ma la redazione definitiva del manoscritto da parte di Séroux d'Agincourt risale agli anni 1809-1810. Si tratta di sei tomi, dei quali tre di testo e i restanti per le oltre trecentoventi incisioni fatte eseguire appositamente, traduzioni calcografiche che rispondono forse più a criteri didascalici che non a rendere i linguaggi stilistici dei singoli artisti.

Tra le opere che uscirono in Francia, debitrici alla *Histoire de l'Art par les Monumens* di Séroux d'Agincourt, e che spronavano alla mu-

tolomeo and to Masaccio's frescoes in the Church of the Carmine and in the Manetti chapel, in which the painter was interested even before some were lost in the 1771 fire. Even if Patch's work does not distinguish between the styles and renderings of these various masters, the precociousness of his idea is to be underscored. The publication of these works, until that time never disseminated in print, served as a stimulus for the development of a primitive and pristine style, noticeable in the work of Cumberland and Flaxman, for example, and of a new tradition of painting. Patch's series preceded Lastri's *L'Etruria Pittrice* (1791) and even Carlo Lasinio's series of over one hundred engravings of Pisa's Camposanto (1812).

In France, the need to broaden the study of the events of the centuries prior to Raphael was first understood by Jean-Baptiste Séroux d'Agincourt, beginning in the 1780s. The scholar undertook an ambitious publishing project aimed at an understanding of architecture, sculpture and painting over a span of twelve hundred years, a work that involved several people. A historian by training, Séroux d'Agincourt had been a tireless explorer of Italy since 1778. A resident of Rome since 1797, he felt the need to analyze a period left unexplored by Winckelmann's and Lanzi's studies, one which would offer for the Middle Ages a stylistic development of architecture, sculpture and painting based on works with certain time-frames and choosing as examples works that carried the artist's name and the date of execution. The study also included a history of the Primitives and was not initially free of negative prejudices towards them. We know that in 1812 he had about thirty Old Master paintings, which he had collected for study purposes, twelve of which were assigned to the Vatican Library museum. The first complete edition of *Histoire de l'Art par les Monuments depuis sa décadence au IV^e siècle jusqu'à son renouvellement au XVI^e siè-*

sealizzazione dei fondi oro, ricordo le *Considé-rations sur l'état de la peinture en Italie dans le quatre siècles qui ont précédé celui de Raphael* (1808) di Jean-Alexis-François Artaud de Montor, premesse al catalogo dei circa centocinquanta dipinti primitivi raccolti dall'autore in Italia nei precedenti nove anni. Montor nel 1805 si trasferì a Firenze. Questo soggiorno è ritenuto di grande importanza per l'aggiornamento culturale del segretario d'ambasciata. Le collezioni di dipinti, tra i quali comparivano alcuni Primitivi, del marchese di Mirandola Alfonso Tacoli Canacci, trasferitosi a Firenze nel 1785, e quella del già menzionato Hugford, possono essere considerate immediate precedenti per l'attività collezionistica di Montor a Firenze, sebbene si tratti di raccolte "mobili" in quanto i proprietari erano attivi come agenti sul mercato. Più precisamente, Alfonso Tacoli, non appartenente alla cerchia di eruditi interessati ai Primitivi, dai primi anni Novanta del Settecento lavorava al catalogo dei dipinti in suo possesso, che sarà edito in più parti a partire dal 1796; incrociando i dati si sa che tra il 1789 e il 1798 ebbe a disposizione circa trecento Primitivi, andati poi dispersi.

Artaud, figlio spirituale di Séroux e traduttore della *Divina Commedia*, era convinto che la scuola fiorentina avesse guidato il processo di rinnovamento della pittura, sebbene amasse molto anche i senesi. Questo diplomatico, attraverso l'illustrazione dei suoi pezzi, propose un approccio ancora attraverso lo studio dei "monumenti", espresse il suo apprezzamento per la qualità del disegno e delle composizioni di Orcagna, Starnina, Dello Delli, Filippo Lippi e Pesellino e parrebbe come aver considerato il talento di Raffaello la risultante dei talenti vissuti prima di lui.

Ripercussioni del taglio storico degli studi e delle aperture all'arte medievale di Séroux, e forse anche della sua attività di intermediatore, si riscontrano nella formazione di altre collezioni

cle was published (posthumously) in 1823; however, the final draft of Séroux d'Agincourt's manuscript dates to the years 1809-1810. There are six volumes, three of text and the remainder with more than three hundred and twenty engravings made expressly for the publication, copperplate engravings that follow perhaps more a didactic criteria than the rendering of the individual artists' stylistic languages.

Among the works that came out in France indebted to Séroux d'Agincourt's *Histoire de l'Art par les Monuments* and that spurred the inclusion of paintings on gold backgrounds in museums, I would like to recall the *Considérations sur l'état de la peinture en Italie dans le quatre siècles qui ont précédé celui de Raphael* (1808) by Jean-Alexis-François Artaud de Montor, the introduction to the catalog of the about one hundred and fifty Primitive paintings collected by the author in Italy over the previous nine years. Montor had moved to Florence in 1805. This stay is considered of great importance for the cultural evolution of the embassy secretary. The painting collections, which included some Primitives, belonging to Alfonso Tacoli Canacci, Marquis of Mirandola, who had moved to Florence in 1785, and to the previously mentioned Hugford, can be considered the immediate precedents for Montor's collecting activity in Florence, although they were "non-permanent" collections as their owners were active as middlemen on the market. More precisely, not part of the circle of scholars interested in the Primitives, Alfonso Tacoli had been working on the catalogue of the paintings in his possession since the early 1790s, which would be published in several parts beginning in 1796. Cross-checking the data, it is known that between 1789 and 1798, he owned about three hundred Primitives, which later were dispersed.

The spiritual child of Seroux and translator of the *Divine Comedy*, Artaud was convinced,

Fig. 5.
Hugh Douglas Hamilton,
*Il Conte-Vescovo Frederick
Augustus Hervey*, 1790.
Bury St Edmunds,
Ickworth House

Hugh Douglas Hamilton,
*The Earl-Bishop Frederick
Augustus Hervey*, 1790.
Bury St Edmunds,
Ickworth House

despite his great love for the Sienese school, that the Florentine school had led the renewal process in painting. Through the illustration of his pieces, this diplomat still suggested as an approach the study of "*les Monuments*" and expressed his appreciation for the drawing and the compositional quality of Orcagna, Starnina, Dello Delli, Filippo Lippi, and Pesellino. He seems to have considered the talent of Raphael the culmination of the geniuses who had lived before him.

Reflections of the historical character of Séroux's studies and of his openings to the appreciation of medieval art, and perhaps also of his role as an intermediary, are seen in the formation of other French collections in the early 19th century, the constitution of which also owed a lot to political circumstances – the years of the Napoleonic occupation – and to the suppression of the ecclesiastical orders, thus resulting in the increased availability of paintings on the market. Most of the collections were formed in Rome, such as those of Vivant Denon, Joseph Fesch (a good sixteen thousand paintings), Thomas Henry, François Cacault, Léon Dufourny, Pierre-Henri Revoil, Jean-Baptiste Wicar, or those of officials in service to Napoleon like François-Louis-Ésprit Dubois and Jean-Antoine Fauchet. The Italian Primitives were also found in less specialized collections, like those of Timothée Francillon or James-Alexandre Pourtalès-Gorgier. I would also like to recall the collection of paintings put together in Tuscany by Sir Toscanelli who arrived in Pisa with his family in the wake of Napoleon, whose collection we know from the sales catalogue. Then, consider the Louvre's collection of Primitives set up in 1814 as an exhibition of Napoleonic requisitions, in whose catalogue are found opinions and news that are in line with the *Histoire de l'Art par les Monuments*.

Turning to the Anglo-Saxon world, one figure who opened the way to collecting Old Mas-

francesi all'inizio dell'Ottocento, la costituzione delle quali molto dovette anche alle circostanze politiche – gli anni dell'occupazione napoleonica – e alla soppressione degli ordini ecclesiastici e quindi ad una aumentata disponibilità di dipinti sul mercato. La gran parte di esse si formarono a Roma. Basti pensare alle raccolte di Vivant Denon, Joseph Fesch (ben sedicimila dipinti), Thomas Henry, François Cacault, Léon Dufourny, Pierre-Henri Revoil, Jean-Baptiste Wicar, o a quelle dei funzionari al servizio di Napoleone François-Louis-Ésprit Dubois e Jean-Antoine Fauchet, ai Primitivi italiani presenti in collezioni meno specialistiche, come quelle di Timothée Francillon o James-Alexandre Pourtalès-Gorgier. Ricordo anche la collezione di dipinti messa insieme in Toscana dal cavalier Toscanelli, arrivato a Pisa con la famiglia al seguito di Napoleone, raccolta che conosciamo dal catalogo di vendita. Si pensi infine alla raccolta di Primitivi del Louvre, allestita nel 1814 come esposizione di requisizioni na-

poleoniche, nel cui catalogo si leggono opinioni e notizie in linea con l'*Histoire de l'Art par les Monumens*.

Passando al mondo anglosassone, una figura che aprì la strada nel collezionismo di antichi maestri fu Frederick Augustus Hervey (1730-1803, Fig. 5), in relazioni di amicizia con Strange e residente a lungo a Roma e, brevemente, a Firenze e Siena. Quarto conte-vescovo di Bristol e quinto barone Howard de Walden, Hervey nel 1796 espresse l'idea di mostrare nella sua galleria a Ickworth nel Suffolk l'evolversi della pittura in Germania e Italia, con i dipinti divisi per scuole e in ordine cronologico, da Albrecht Dürer ad Angelica Kaufmann, da Cimabue a Pompeo Batoni. Le opere di pittura gotica italiana non erano apprezzate in quanto tali ma raccolte essenzialmente al fine di illustrare l'evolversi dell'arte. Questa ricca collezione, che comprendeva anche Primitivi, fu invece confiscata dai francesi nel 1798 e in seguito finì in parte agli eredi.

Legate alla monumentale opera di Séroux sono anche le opere di William Young Ottley *The Italian School of Design*, iniziata nel 1808 ed edita nel 1823, e *A Series of plates engraved after the paintings and sculptures of the most eminent masters of the Early Florentine School* del 1826, sebbene presentino delle incisioni di qualità nettamente migliore. Ottley, nei nove anni trascorsi in Italia, gli anni dell'occupazione napoleonica, lavorò come copiatore anche per Séroux, fu in contatto con Tacoli ed ebbe modo di mettere insieme una ragguardevole collezione di miniature e Primitivi italiani. Egli era estimatore in particolare dei Primitivi fiorentini e senesi, che costituivano un nucleo importante della sua collezione. Ottley ha aperto la strada del collezionismo di Primitivi in Inghilterra e fu il primo nel Regno Unito a illustrare cronologicamente le scuole di pittura italiana e nordica.

Edward Solly (1776-1844, Fig. 6), facoltoso mercante di legno inglese, iniziò a interessarsi

ters was Frederick Augustus Hervey (1730-1803, Fig. 5), a friend of Strange and long-term resident in Rome, not to mention his brief residences in Florence and Siena. The fourth Earl-Bishop of Bristol and fifth Baron Howard de Walden, Hervey expressed the idea in 1796 of showing in his gallery at Ickworth in Suffolk the evolution of painting in Germany and Italy, with the paintings divided by schools in chronological order, from Albrecht Dürer to Angelica Kaufmann, from Cimabue to Pompeo Batoni. The works of Italian Gothic painting were not appreciated as such but collected primarily to illustrate the evolution of art. This rich collection that also included Primitives was instead confiscated by the French in 1798 and later came in part to the heirs.

Related to Séroux's monumental work are also the works by William Young Ottley: *The Italian School of Design*, begun in 1808 and published in 1823, and *A Series of Plates Engraved after the Paintings and Sculptures of the Most Eminent Masters of the Early Florentine School* from 1826, although with much better quality etchings. During Ottley's nine years in Italy, the years of Napoleon's occupation, he also worked as a copyist for Séroux, and was in contact with Tacoli. Thus he was able to put together a remarkable collection of miniatures and Italian Primitives. He was a particular admirer of the Florentine and Sienese Primitives, which made up an important core of his collection. Ottley pioneered the collecting of Primitives in England and was the first in the United Kingdom to describe chronologically the Northern European and Italian schools of painting.

A wealthy English merchant of timber, Edward Solly (1776-1844, Fig. 6) began to be interested in and to buy antique paintings in 1812, while residing in Berlin and during his business trips to the Netherlands and Italy, also thanks to an extensive network of contacts

Fig. 6.
Willhelm Hensel,
Edward Solly, 1838.
Berlino, Staatliche Museen,
Kupferstichkabinett
(Galleria di incisioni)

Willhelm Hensel,
Edward Solly, 1838.
Berlin, Staatliche Museen,
Kupferstichkabinett
(Gallery of copperplate
engravings)

and acquaintances. In 1821, he sold in bulk his roughly three thousand paintings to the king of Prussia. We know that he had appreciated the Italian Primitives in addition to Flemish and German ones since the beginning of his collecting activity. After returning to England, he instead showed a preference for later periods, particularly the time of Raphael, as evidenced by the substance of his second collection (in which Dutch painting was well represented); after his death in 1847, it was sold in London and dispersed. The preference for the Primitives at an early moment in his collecting activities and for the 16th century at a later one may reflect, on one hand, what was available on the market and, on the other, show how Solly's taste evolved in a more conventional direction.

Ahead of the time, yet broadly subsequent to Ottley, other English collectors of Italian Primitives sometimes followed his approach. William Thomas Horner Fox-Strangways, diplomat and the fourth Earl of Ilchester as of 1858, bought a number of Primitives during his stay in Tuscany. He was secretary of the British Legation to Florence from 1825 to 1828, where he bought the paintings he donated the same year to Christ Church College, Oxford. In Rome, he bought the paintings he presented to the Ashmolean Museum in 1850, again in the same city, which, at the time, had only been open for five years. Oxford was thus among the first cities in England, together with Liverpool, where paintings by the Italian Primitives were visible in public collections. The Walker Art Gallery in Liverpool owes its core of early Italian paintings to a forerunner, the historian William Roscoe. Slightly later figures of English collectors, ahead of their time yet no longer pioneers, were the Anglican Rev. John Fuller Russell of Eagle House and Alexander Lindsay, an important scholar and collector. The example provided by Roscoe, finally, seems

e comprare i dipinti antichi nel 1812, mentre risiedeva a Berlino e durante i suoi viaggi d'affari in Olanda e in Italia, anche grazie a una fitta rete di contatti e conoscenze. Vendette poi in blocco i circa tremila dipinti che gli appartenevano al re di Prussia nel 1821. Sappiamo che fin dall'inizio della sua attività apprezzava i Primitivi italiani, ma anche fiamminghi e tedeschi; una volta ristabilitosi in Inghilterra invece predilesse periodi più tardi, in particolare l'epoca di Raffaello, come dimostra la consistenza della sua seconda raccolta (dove la pittura olandese era ben rappresentata), raccolta venduta a Londra e dispersa, dopo la sua morte, nel 1847. La predilezione per i Primitivi in una prima fase della sua attività collezionistica e, in una seconda, per il Cinquecento potrebbe riflettere da una parte quanto era disponibile sul mercato e dall'altra una evoluzione del gusto di Solly in una direzione più convenzionale.

Altri collezionisti inglesi di Primitivi italiani, precoci, ma in linea di massima successivi

a Ottley, talora ne seguirono l'impostazione. William Thomas Horner Fox-Strangways, diplomatico e, dal 1858, quarto conte di Ilchester, acquistò un certo numero di Primitivi durante il suo soggiorno in Toscana. Fu segretario della British Legation a Firenze dal 1825 al 1828, dove acquistò i dipinti donati nello stesso 1828 al Christ Church College di Oxford. A Roma invece acquistò i dipinti presentati nel 1850 all'Ashmolean Museum nella stessa città, allora aperto da soli cinque anni. Oxford fu quindi tra le prime città in Inghilterra, assieme con Liverpool, dove dipinti di Primitivi italiani erano visibili in collezioni pubbliche. La Walker Art Gallery di Liverpool deve il nucleo dei dipinti primitivi italiani a un antesignano del gusto che fu lo storico William Roscoe. Figure di collezionisti inglesi leggermente più tarde, precoci ma non più pionieristiche, sono il reverendo anglicano John Fuller Russell di Eagle House e Alexander Lindsay, importante studioso e collezionista. L'esempio fornito da Roscoe infine sembra esser stato importante per le scelte collezionistiche del principe Alberto, consorte della regina Vittoria, gli *Old Masters* del quale erano appesi nelle stanze private di Osborne House (Fig. 7).

A meno che non si trattasse di qualcuno aggiornato sulle novità e sulle occasioni disponibili in Italia, i Primitivi erano visti in Inghilterra come una sorta di curiosità: James Christie nel 1826 osservò come una novità il fatto che Dawson Turner avesse acquistato, mosso da una sorta di curiosità intellettuale, un certo numero di Primitivi durante un viaggio in Italia. L'acquisto avvenne a Pisa, da Lasinio, che svolgeva una doppia attività come conservatore del Camposanto pisano e mercante di Primitivi. L'apprezzamento estetico per i Primitivi italiani non era un fenomeno largamente diffuso nella prima metà del XIX secolo. Nel 1836 lo studioso Gustav Waagen identifica il valore di dipinti primitivi all'interno di raccolte pubbli-

to have been important for the collection choices of Prince Albert, Queen Victoria's consort, who hung the Old Masters in the private rooms of Osborne House (Fig. 7).

Unless one was current with the novelties and acquisition opportunities in Italy, the Primitives were seen in England as a kind of curiosity: in 1826, James Christie was somewhat surprised by the fact that Dawson Turner, moved by a kind of intellectual curiosity, had acquired a certain number of Primitives during a trip to Italy. The works were bought in Pisa from Lasinio, who had the double role of conservator of the Pisan Camposanto and dealer in Primitives. The aesthetic appreciation for the Italian Primitives was not a widespread phenomenon in the first half of the 19th century. In 1836, the scholar Gustav Waagen considered the presence of Primitive paintings in public collections valuable only as examples of the development of painting. In that same year, Solly declared that the average public of a museum would not have been interested in works by Giotto and Cimabue.

This brings us to the Germanic world where the collecting of Italian Primitives bloomed

Fig. 7.
James Roberts,
Stanze private del Principe Alberto, Osborne House, 1851.
Windsor, Royal Library

James Roberts,
Prince Albert's Writing and Dressing Rooms, Osborne House, 1851.
Windsor, Royal Library

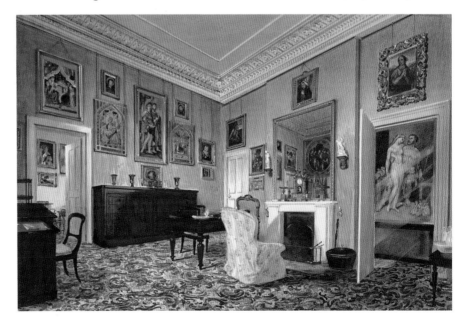

che solamente come esemplificazioni dello sviluppo della pittura; nello stesso anno Solly dichiara che il pubblico medio di un museo non sarebbe stato interessato ad opere di Giotto o Cimabue.

Si arriva così a lambire il mondo germanico, dove il collezionismo di Primitivi italiani fiorisce leggermente più tardi ma dove, ancora una volta, la loro affermazione e il loro commercio fu legato all'opera di conoscitori, pittori e viaggiatori. Carl Friedrich von Rumohr è stato descritto come l'ultimo dei grandi dilettanti del Settecento e il primo degli storici dell'arte professionisti dell'Ottocento. Esito noto dello studioso furono le *Italienische Forschungen,* raccolta di saggi in tre volumi uscita tra il 1827 e il 1831. Già allievo a Göttingen di Fiorillo, Rumohr affrontò lo studio della disciplina con un approccio nuovo, filologico. Fu tra i primi studiosi a dare la priorità nelle attribuzioni all'evidenza stilistica rispetto a quanto affermavano autorità del passato, ad inserire descrizioni dettagliate sullo stile dei singoli maestri, a nutrire un serio interesse per i Primitivi italiani, ad avere conoscenza diretta delle loro opere; fu tra i primi ad aver verificato i contenuti delle *Vite* di Vasari rispetto ad un'ampia serie di fonti edite e inedite, ponendo le basi per lo studio scientifico dell'argomento.

Rumohr, ma anche il suo amico e pittore nazareno Johann David Passavant, lavorarono come agenti sul mercato italiano per procurare dipinti primitivi destinati ad acquirenti tedeschi; questa attività rientrava in un più ampio progetto culturale, portato avanti soprattutto dal secondo, volto alla formazione di collezioni d'arte d'interesse storico dove dipinti di maestri antichi e contemporanei si potessero esaltare a vicenda. In questi anni si comincia a registrare l'acquisizione di Primitivi italiani da parte di collezionisti di cultura tedesca come Johann Anton Ramboux pittore e copista, oltre che curatore del museo di Colo-

somewhat later but where, once again, their success and commerce was tied to the work of experts, painters, and travellers. Carl Friedrich von Rumohr was described as the last of the great 18th-century amateurs and the first of the 19th-century professional historians of art. This scholar's well-known work the *Italienische Forschungen*, a three-volume collection of essays was published between 1827 and 1831. Previously Fiorillo's student at Göttingen, Rumohr took a new, philological approach to the study of the discipline. He was among the first scholars to give priority to stylistic evidence in attributions rather than to the claims of past authorities. He included detailed descriptions of each individual master's style, nourished a serious interest in the Italian Primitives, and had direct knowledge of their works. Rumohr was among the first to verify the contents of Vasari's *Lives*, using a wide range of published and unpublished sources and laying the groundwork for the rational study of the topic.

Rumohr as well as his friend, the Nazarene painter Johann David Passavant, worked as agents on the Italian market acquiring Primitive paintings for German buyers. This activity was part of a broader cultural project, carried out mainly by the latter and aimed at the formation of historical collections of art in which paintings by old and contemporary masters could enhance each other. In those years, German collectors began to acquire Italian Primitives: for example, Johann Anton Ramboux, painter and copyist as well as curator of the Cologne Museum, and Adolf von Stürler, a Bernese painter residing in Florence between 1829 and 1853 who donated the collection to his native city. Even the archaeologist Emil Braun worked as a middleman for such clients as Baron Bernhard August von Lindenau, whose stay in Italy from 1843 to 1844 was decisive in the launch of his collecting activity.

nia, o Adolf von Stürler, pittore bernese residente a Firenze dal 1829 al 1853 che donò la collezione alla sua città. Anche l'archeologo Emil Braun funse da agente, per esempio per il barone Bernhard August von Lindenau, per l'inizio dell'attività collezionistica del quale fu decisivo il soggiorno in Italia del 1843-1844.

A conclusione di questo percorso, che dal Settecento ha abbracciato tutta l'epoca napoleonica, preme ricordare come l'interazione di studiosi, collezionisti, conoscitori e mercanti attivi nel fervido contesto culturale illuministico e, talora, la sovrapposizione dei loro ruoli abbiano creato i presupposti per il sorgere dell'interesse per i Primitivi italiani, e ricordare quanto tale fenomeno fosse destinato a svilupparsi nel corso dell'Ottocento, e, letteralmente, a "esplodere" all'inizio del Novecento.

At the end of this overview that has encompassed the 18th century through the Napoleonic era, it is important to remember how the interaction of scholars, collectors, connoisseurs, and dealers during the fervent culture of the Enlightenment and their sometimes overlapping roles created the conditions for the growth of an interest in the Italian Primitives, and to recall how much this phenomenon was destined to develop in the 19th century to then literally "explode" at the beginning of the 20th.

BIBLIOGRAFIA ESSENZIALE DI RIFERIMENTO
/ RELATED ESSENTIAL BIBLIOGRAPHY

C. VON KLENZE 1906.
T. BORENIUS 1923.
A. CHASTEL 1956.
G. PREVITALI 1964.
F. HASKELL 1976.
F. HASKELL 1985.
P. BAROCCHI 1998.
M. SCUDIERI 2002.
E. CAMPOREALE 2005.
E. CAMPOREALE 2009 [2010].

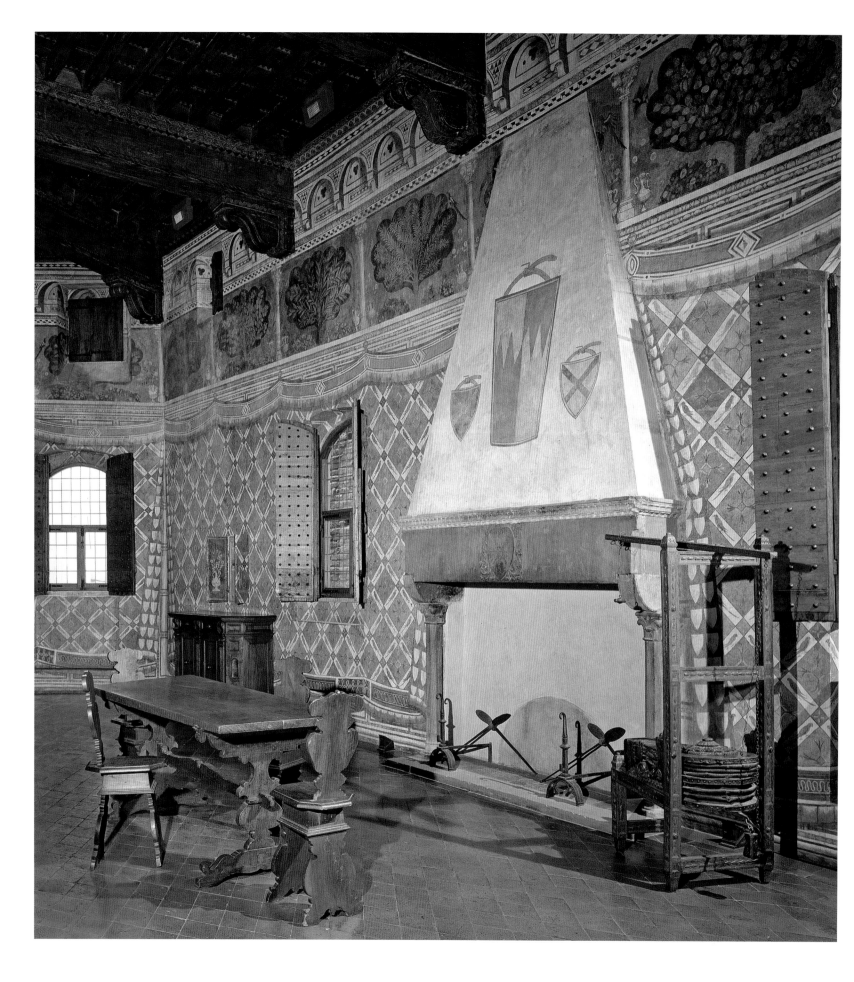

Le stanze del gusto.
Case e case-museo
di collezionisti e antiquari
a Firenze tra Otto e Novecento

Rooms of Taste.
Houses and House Museums of Collectors and Antique Dealers in Florence between the 19th and 20th Centuries

Non è forse un'egregia opera d'arte, questa stanza?

(H. ACTON)

Is not this room a consummate work of art?

(H. ACTON)

Francesca Baldry

Nel 1982 Harold Acton scrisse una novella in cui protagonista è un collezionista di opere d'arte, che aveva raccolto, agli albori del Novecento, Primitivi toscani e arredi rinascimentali nella sua nuova dimora: un antico palazzo fiorentino. Nella stanza prediletta, il refettorio,

«cassoni da corredo quattrocenteschi adorni di scene mitologiche, opere di artisti toscani i cui nomi sono noti soltanto a pochi eruditi come Sir John Pope-Hennessy, fiancheggiavano la parte inferiore dei muri; e li sovrastavano antiche tavole di tempera e oro in un sottile crescendo di colore convergente verso una raffigurazione dell'*Ultima Cena* d'un fervido discepolo di Giotto. Vasi di maiolica dello stesso periodo luccicavano sulle credenze a intagli di quercia e noce, pezzi da museo dal primo all'ultimo».

Il collezionista inglese Martin Wilmer

«aveva dedicato decenni di puntigliosa selezione e ripudio alla sistemazione di quella stanza, e ottenuto un risultato ch'era sontuoso e nondimeno austero. Egli si sentiva sicuro di aver raggiunto la perfezione estetica entro quel recinto claustrale. Nulla vi si sarebbe potuto aggiungere o togliere senza sciuparne l'armonia»[1].

Ascoltando le parole di Acton, cresciuto fra le mura di Villa La Pietra (Fig. 1) di pari passo

In 1982 Harold Acton wrote a novella in which the protagonist was an art collector who, at the dawn of the 20th century, collected Tuscan Primitive paintings and Renaissance furniture for his new home: an historic Florentine palace. In his favourite room, the refectory,

"fifteenth-century wedding chests adorned with mythological scenes by Tuscan artists whose names are only known to a few scholars like Sir John Pope-Hennessy lined the lower part of the walls; above them hung early panels of tempera and gold in a subtle crescendo of colour towards a representation of the *Last Supper* by a close disciple of Giotto. Maiolica vases of the same period glowed on the carved sideboards of oak and walnut, museum pieces all".

The English collector Martin Wilmer

"had devoted decades of fastidious selection and rejection to its arrangement, with a result that was sumptuous yet austere. He felt assured that he had achieved aesthetic perfection within this cloistered area. Nothing could be added or subtracted without spoiling its harmony"[1].

Reading the words of Acton, who had grown up within the walls of Villa La Pietra

Firenze,
Museo di Palazzo Davanzati,
Sala dei Pappagalli

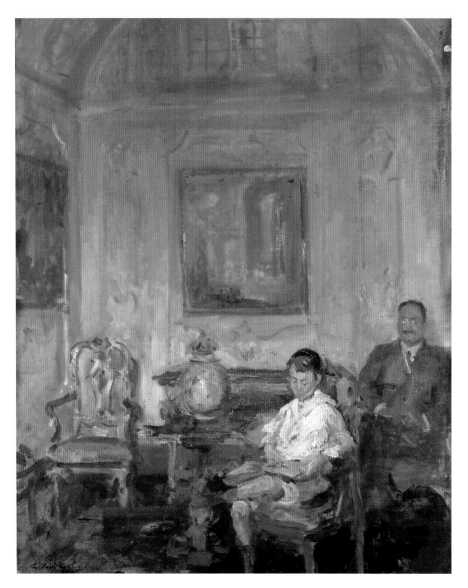

Fig. 1.
Jacques-Émile Blanche,
*Arthur Acton e suo figlio Harold
nella Stanza delle Vedute
di Villa La Pietra*, 1913.
Firenze, New York University,
Villa La Pietra, collezione Acton

Jacques-Émile Blanche,
*Arthur Acton with his Son
Harold in the Room with the
Views in Villa La Pietra*, 1913.
Florence, New York University,
Villa La Pietra, Acton collection

(Fig. 1) together with the art collection created by his parents in the first three decades of the 20th century and who had cultivated his aestheticism in conversations with his friend the art critic Roger Fry[2] in the years following, one has the feeling of entering a room in one of those fascinating house museums created in Florence between the 19th and 20th centuries by the many "passionate pilgrims", as the American writer Henry James called them. They were artists, collectors, antique dealers, and art critics, or at times they were simply eccentric members of the middle class who had a lot of money at their disposal and a refined taste. Mostly foreigners, they chose as the home for their aesthetic adventures the cosmopolitan pre- and post-Unification Florence[3]. Rooms of taste, we could call them, or staged collections, in which residence and collection converged, reflecting the typical 19th-century middle class passion for a certain way of living, of receiving friends and trading in works of art, thus leaving traces of themselves and their own taste through the meticulous orchestration of objects of art and of everyday use[4].

Favourable socio-political circumstances combined with specific legislative provisions – the suppression of many ecclesiastical bodies, the 1865 abolition of the testamentary trust obligation that required maintaining the unity of a family's collection, and the lack, until 1902, of laws to safeguard the cultural Italian heritage – made way for the flourishing of trading and collecting of art, attracting collectors of the highest level. Over a span of eighty years (1850-1930), a special connection was created between the city, with its great tradition of art and history and its exquisite craftsmenship, and an enlightened foreign clientele capable of understanding Florence's true nature: its cultural roots, ancient, elegant and understated character. They reintroduced this style and this taste, revitalizing and disseminating it even

alla raccolta d'arte creata dai genitori nei primi trent'anni del Novecento e negli anni seguenti nutritosi di conversazioni sull'estetismo con l'amico critico d'arte Roger Fry[2], si ha la sensazione di entrare in una delle stanze delle affascinanti case-museo fiorentine create tra Otto e Novecento da tanti «appassionati pellegrini», come li chiamava lo scrittore americano Henry James: artisti, collezionisti, antiquari e critici d'arte, ma talvolta anche soltanto stravaganti borghesi, con grande disponibilità di denaro e molto gusto, per lo più stranieri,

che elessero la Firenze cosmopolita pre e po-
stunitaria[3] a patria della loro avventura esteti-
ca. Stanze del gusto, potremmo chiamarle, o
raccolte ambientate, in cui dimora e collezio-
ne coincidono, riflettendo la passione tipica
dell'Ottocento borghese per i modi dell'abita-
re, il ricevere gli amici e il commerciare opere
d'arte, lasciando tracce di sé e del proprio gu-
sto attraverso l'orchestrazione meticolosa de-
gli oggetti d'arte e di uso quotidiano[4].

Propizie circostanze sociopolitiche combi-
nate con diposizioni legislative – le soppressio-
ni di molti enti ecclesiastici, l'abolizione nel
1865 del vincolo del fedecommesso, che obbli-
gava a mantenere l'unità della raccolta familia-
re, e la mancanza fino al 1902 di leggi unitarie
per la tutela dei beni culturali – fecero sì che Fi-
renze vivesse una fortunata stagione del com-
mercio artistico e del collezionismo, richia-
mando collezionisti di altissimo livello. Nell'arco
di ottant'anni (1850-1930) si venne a creare
uno speciale sodalizio fra la città, la grande tra-
dizione storica e artistica, il vivace tessuto arti-
gianale e un'illuminata committenza straniera;
quest'ultima capace di comprendere la vera in-
dole di Firenze, le sue radici culturali, il suo ca-
rattere vetusto, elegante e sobrio e di ripropor-
re quello stile e quel gusto, rinnovandolo e
diffondendolo fino oltreoceano[5]. E il collezio-
nismo di opere d'arte fu il mezzo per ridare vi-
ta a quella vena feconda della città: «Arthur Ac-
ton, Charles Loeser, Horne, lo Stibbert, il nostro
Bardini, per non citare qualche altro ricercato-
re di antichità, furono gli artefici di questa Fi-
renze che ricostituiva in nuovi nuclei qualcosa
del suo passato»[6].

Molte collezioni d'arte, situate in complessi
storici restaurati dai nuovi proprietari, sono sta-
te disperse quasi completamente: la collezione
dello scrittore Walter Savage Landor (1775-
1864) nella Villa Gherardesca vicino a Fiesole,
acquistata nel 1826; quella di tematica medicea
del geologo e bibliotecario Francis Sloane (1795-

overseas[5]. Collecting art works was the means
for rekindling that fertile vein of the city:
"Arthur Acton, Charles Loeser, Horne, Stib-
bert, and our Bardini – not to mention others
– were the architects of this Florence that re-
built something of its past through these new
collections[6]."

There were many art collections located in
historic buildings restored by their new owners
that have been almost completely dispersed, in-
cluding, for example, the writer Walter Savage
Landor's collection (1775-1864) in the Villa
Gherardesca near Fiesole, acquired by him in
1826; the Medici-themed collection of the ge-
ologist and librarian Francis Sloane (1795-1871)
in the Medici Villa at Careggi, where he lived
from 1848 on; the painter-dealer William Blun-
dell Spence's antiquary collection (1814-1900),
located first in his gallery-studio in Palazzo Giug-
ni on Via degli Alfani and later in the Medici Vil-
la in Fiesole; that of the writer Janet Ross (1842-
1927) in the Castle of Poggio Gherardo in
Settignano; the patroness Mabel Luhan Dodge's
collection (1879-1962) at Villa Curonia in Pog-
gio Imperiale where she lived with her husband
from 1905 to 1912; and, lastly, Gabriele D'An-
nunzio's collection at La Capponcina in Settig-
nano, where he lived with Eleonora Duse be-
tween 1898 and 1910, which was sold at auction
in 1910[7] (fig. 2). In all these cases no trace re-
mains of the strong bond that had existed be-
tween the collector, the collection, and the place
housing it. Only the visual memory of some of
these rooms remains, conveyed by period pho-
tographs, whose value the collectors soon real-
ized as they provided, at least visually, an inte-
gral documentation of their work[8].

The fate of those collectors' and antique
dealers' homes in which the collections, or a
part of them remained (often retaining an
arrangement similar to the owner's intentions),
has been rather different, in fact they may be
visited today. Currently, some are still private

Fig. 2.
Settignano,
Villa La Capponcina, camera da
letto di Gabriele D'Annunzio,
1898-1910 ca.

Settignano,
Villa La Capponcina,
Gabriele D'Annunzio's
bedroom, ca. 1898-1910.

1871) nella Villa Medici di Careggi, dove visse dal 1848; quella a carattere antiquariale del pittore-mercante William Blundell Spence (1814-1900) nella sua galleria-studio in Palazzo Giugni in via degli Alfani e poi nella Villa Medici a Fiesole; quella della scrittrice Janet Ross (1842-1927) nel castello di Poggio Gherardo a Settignano; quella della mecenate Mabel Luhan Dodge (1879-1962) a Villa Curonia a Poggio Imperiale, dove visse col marito dal 1905 al 1912; o, infine, quella del vate Gabriele D'Annunzio a La Capponcina di Settignano, dove visse con Eleonora Duse fra il 1898 e il 1910, venduta all'asta nel 1910[7] (Fig. 2). In tutti questi casi non rimane più traccia del forte legame stabilitosi fra il collezionista, la raccolta e il luogo che la custodiva. Solo la memoria visiva di qualcuno di questi interni è stata trasmessa dalle fotografie d'epoca – tecnica della quale i collezionisti compresero subito il valore per documentare la loro opera[8].

Diversa invece è stata la sorte per quelle case di collezionisti e antiquari dove la collezione, o parte di questa, è rimasta al suo interno con un allestimento spesso vicino a quello vo-

residences, like the Castle of Vincigliata in Fiesole, formerly owned by John Temple Leader (though with very few objects from the original collection remaining). Villa La Pietra, the Actons' former home in Via Bolognese, now belongs to New York University; and Villa I Tatti in Settignano, once the property of Bernard Berenson, is now that of Harvard University (in both of them, the collections are intact and arranged exactly as their collectors intended). Finally, there are the house museums converted into public museums such as the Stibbert Museum on Montughi and the Horne Museum on Via de' Benci; and the antique dealers' "showrooms", set up as museums and left to the city of Florence, including those of Bardini in piazza de' Mozzi, Elia Volpi at Palazzo Davanzati, and Salvatore Romano, whose collection we can see in the refectory of the Church of Santo Spirito. Charles Loeser decided to donate to the city a part of his collection gathered in his Villa Torri di Gattaia on Viale Michelangelo (to day home of the International School of Florence) it may be visited on the first floor of Palazzo Vecchio.

In visiting these homes and house museums[9], we are struck by their harmony, despite the variety and quantity of works. After a visit, it is indeed difficult to remember a particular work or piece of furniture. Rather it is the sense of an ancestral equilibrium among the objects that remains, the feeling of the physical space that contains them (what the museum architects dryly call the "container", but in the house museum is never merely that, because it affects and often even drives the exhibition choices) and the owner, the house's "choreographer-artist" who seems to have just left the room we have entered, such is his arcane presence and his taste. It is a house museum because the collection space is superimposed on that of the collector's living quarters. The museum is brought into the house and the house becomes the museum of the collector's

luto dal proprietario ed è oggi visitabile: dimore ancor oggi private, come il Castello di Vincigliata a Fiesole già di John Temple Leader (dove rimangono però pochissimi oggetti della raccolta originale), Villa La Pietra già degli Acton in via Bolognese, oggi della New York University, e Villa I Tatti a Settignano già di Bernard Berenson, oggi della Harvard University (in entrambe queste dimore le collezioni sono intatte e disposte esattamente come furono pensate dai collezionisti); case-museo pubbliche istituzionalizzate, come il Museo Stibbert a Montughi e il Museo Horne in via de' Benci; e *show-room* di antiquari, musealizzati e lasciati alla città, come quello di Bardini in piazza de' Mozzi e quelli di Elia Volpi a Palazzo Davanzati e di Salvatore Romano nel Cenacolo della chiesa di Santo Spirito. Charles Loeser decise di donare alla città una parte della sua raccolta, visitabile al primo piano di Palazzo Vecchio ma un tempo allestita nella Villa Torri di Gattaia in Viale Michelangelo (oggi sede della International School of Florence).

Nel visitare queste case e case-museo[9], rimaniamo colpiti dall'armonia degli ambienti, nonostante la varietà e quantità delle opere. Difficilmente, infatti, terminata la visita, ricordiamo un'opera o un arredo in particolare, bensì rimane un sentimento di ancestrale equilibrio fra gli oggetti, lo spazio fisico che li contiene (ciò che i museografi chiamano aridamente "contenitore", ma che nella casa-museo non è mai solo tale, perché condiziona e spesso persino guida le scelte espositive) e il proprietario, "l'artista-coreografo" della dimora, che sembra abbia appena lasciato la stanza in cui siamo entrati, tale è la sua arcana presenza, il suo gusto. Casa-museo perché lo spazio della raccolta si sovrappone con quello dell'abitazione del collezionista: il museo viene portato in casa e la casa diventa il museo della vita, dove la visita e l'itinerario di stanza in stanza ci trasportano in un viaggio. Il collezionista è il perfetto creato-

life, where the visit and the room-to-room tour take us on a journey. The collector is the perfect creator of the entire work, that is the collection, and he, like the writer of a 19th-century novel – think of Balzac – collects, describes, arranges, creates, and evokes the thread of his story by juxtaposing, interpreting, and making the objects "talk". The guiding principle of this "ornamental decoration" resides in theatrically superimposing, regrouping and matching – never in the separating and classifying – of objects of various quality, provenances, and styles. The criterion is aesthetic and not the taxonomic one of 18th-century collecting. In the homes of the new, middle-class collectors, the now rediscovered Old Masters are interrelated with objects of daily use, "cross-referencing" each other through form, decorative detail, colour, and theme. Angelo Conti wrote in 1904 that artistic works were not to be considered "like a series of objects that can be lined up like the insects of entomologists, but [instead] they are living things" that must be put "in a position to speak their own language […] so that they may be surrounded by an atmosphere that is similar to the feeling that animates them and that, above all, they may be illuminated by that light in which the vision from which they were generated appears."[10]

The works in these intimate spaces thus acquired a second and renewed life. Not everything is explained to the visitor, nor is there a chronology or a fixed sequence; rather what remains is the fascination of exploration and discovery. In addition to being "semophores"[11] of past eras, with cryptic meanings and filled with memories, the art objects become mosaic pieces in the aesthetic adventure and preferences of the new owner who never hesitated to create unusual combinations that would sometimes be unlikely in the context of the work's provenance but were extremely fascinating and so believable that they themselves became models reproduced in books and other homes. In his

re dell'opera tutta, la raccolta, e, come lo scrittore di un romanzo ottocentesco, si pensi a Balzac, accumula, descrive, dispone, evoca e crea la trama della sua storia accostando, interpretando e facendo "parlare" gli oggetti. Il principio guida di questo "arredo ornamentale" risiede nel sovrapporre, raggruppare e accostare teatralmente – e mai nel separare e classificare – oggetti di qualità, provenienze e stili diversi: il criterio è quello estetico e non quello tassonomico della raccolta settecentesca. Nelle dimore dei nuovi collezionisti borghesi gli *Old Masters*, ora riscoperti, dialogano con gli oggetti d'uso quotidiano, "richiamandosi" l'uno con l'altro per forma, dettaglio decorativo, colore e tematiche. Scrive Angelo Conti nel 1904 che le opere artistiche non erano da considerarsi «come una serie di oggetti da poter mettere in fila come gli insetti degli entomologi, ma come cose vive», che devono esser messe «nella condizione di parlare ciascuna il loro linguaggio […] in modo che le circondi un'atmosfera affine al sentimento che le anima e principalmente che le illumini quella sola luce in cui può apparire la visione dalla quale furono generate»[10].

Le opere in questi spazi intimi acquistano così una seconda e rinnovata vita. Al visitatore non viene tutto spiegato e non si segue una cronologia o una sequenza determinata, anzi è lasciato il fascino della ricerca e della scoperta. Oltre ad essere «semiofori»[11] di epoche passate, con significati criptici e carichi di memorie, gli oggetti artistici diventano tessere del mosaico dell'avventura estetica e delle inclinazioni del nuovo proprietario, che non cessa mai di creare accostamenti insoliti, che sarebbero talvolta inverosimili nel contesto da cui l'opera proviene, ma estremamente affascinanti e talmente credibili da divenire essi stessi modelli riprodotti in manuali e altri arredi. Nel suo «universo privato»[12], il collezionista crea un singolare percorso del gusto, proiettando nella raccolta i suoi interessi, le sue passioni, la sua visione ar-

"private universe"[12], the collector created a unique tour of taste, projecting in the collection his interests, passions, and artistic vision of history and beauty. The house is the custodian and and becomes "eloquent"[13]. Sometimes, surrounded or even immersed in ancient works and style, the inhabitant ended up identifying with the former owners who possessed them. Through the memory of time that a work of art brings with it, an everyday object or the building itself, its history revived, continues to teach in the present. Having a collection in one's own house thus allowed the collector to keep the relationship between past and present alive: studying, reviewing and taking refuge in a reassuring past yet, at the same time, interacting with the contemporary culture exhibiting a well recognizable status. In other words, the roles of protector and guardian, of "taste maker" in collecting choices, and of advisor in exhibition committees, giving new incentive to the applied arts[14].

Having established that all of our collectors shared a desire to relive the past while, at the same time, they wanted to be residents "rooted" in the city through their homes and collections that served as status symbols to be able to have relations with the true local nobility, we would now like to talk about a few currents of taste that distinguish these collections, analysing their inspirational elements, exchanges, and reciprocal influences which existed among the collectors and between them and the cultural fabric of the city.

THE DREAM OF THE MIDDLE AGES IN THE FANTASTIC SETTINGS OF JOHN TEMPLE LEADER AND FREDERICK STIBBERT

John Temple Leader was an Englishman who had resided permanently in Florence since 1850 and was the owner of collections of art

tistica della storia e del bello; la casa custodisce e diventa «parlante»[13]. E a volte, circondato o addirittura sommerso da opere antiche e in stile, l'abitante finisce per identificarsi con gli antichi proprietari che potevano averle possedute. Tramite la memoria del tempo che porta con sé un'opera d'arte, un oggetto d'uso o lo stesso edificio, la storia resuscita, e continua a insegnare nel presente. Collezionare nella propria dimora permette quindi al collezionista di mantenere viva la relazione esistente fra passato e presente: studiando, rivisitando e rifugiandosi in un rassicurante passato, ma al contempo interagendo con la cultura del presente con uno *status* ben riconoscibile; avendo cioè un ruolo di salvaguardia e tutela, di *taste maker* nelle scelte collezionistiche, di consulente nei comitati delle mostre e generando un nuovo impulso nelle arti applicate [14].

Avendo stabilito che tutti i nostri collezionisti avevano in comune il desiderio di rivivere un proprio passato, ma al contempo di essere residenti, "radicati" e presenti in città tramite la loro dimora e la loro raccolta, che fungevano da *status symbol* per poter avere rapporti con la vera nobiltà locale, vorremmo adesso enucleare alcuni filoni del gusto che contraddistinguono le raccolte, analizzando gli elementi ispiratori, gli scambi e le influenze reciproche tra i collezionisti e con il tessuto culturale della città.

IL SOGNO DEL MEDIOEVO NEGLI ALLESTIMENTI FANTASTICI DI JOHN TEMPLE LEADER E FREDERICK STIBBERT

Il 27 marzo del 1886 John Temple Leader, inglese residente stabilmente a Firenze dal 1850, proprietario di collezioni d'arte diversificate a seconda del contesto dove si trovavano (arredi barocchi e settecenteschi nelle sale del palazzo di città in piazza Pitti, arredi rinascimentali nella villa a Maiano, arredi goticheggianti nelle stan-

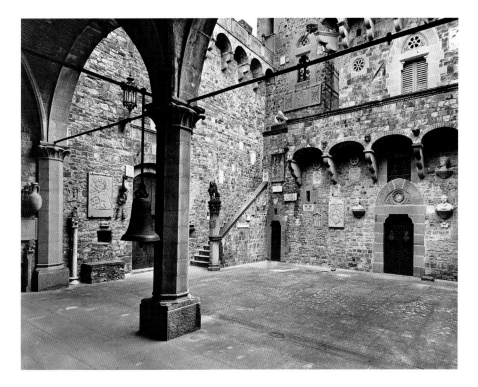

Fig. 3.
Fiesole, Castello di Vincigliata, il cortile, lato di ingresso con la rampa di scale e il Marzocco, 1880 ca.
Archivi Alinari, Firenze

Fiesole, Castle of Vincigliata, the courtyard, entrance side with the flight of stairs and the Marzocco, ca. 1880.
Alinari Archives, Florence

that varied according to their location (in the city palace on Piazza Pitti, Baroque and 18th-century furnishings; in the villa in Maiano, rooms with Renaissance furniture; and Gothic furniture in the austere rooms of his castle). On the 27th March 1886, he wrote his name for the first time on the *Libro delle Firme*[15] of the "museum" that, after long periods of study and journeys to England, Frederick Stibbert had created in the former Villa Bombicci, after he had specially restored it. Here, Stibbert had set up his phantasmagorical collections, the result of years of study and research, in order to trace a history of costume, armour, and the Arts in general in Tuscany between the 14th and 16th centuries. He had then expanded them with the highest quality examples of Islamic and oriental costumes and weapons, according to an interest for the East that came from France, England, and North America (Boston). By that time, Stibbert and Temple Leader knew each other very well: on 23rd February 1871, it had been Stibbert who had placed his signa-

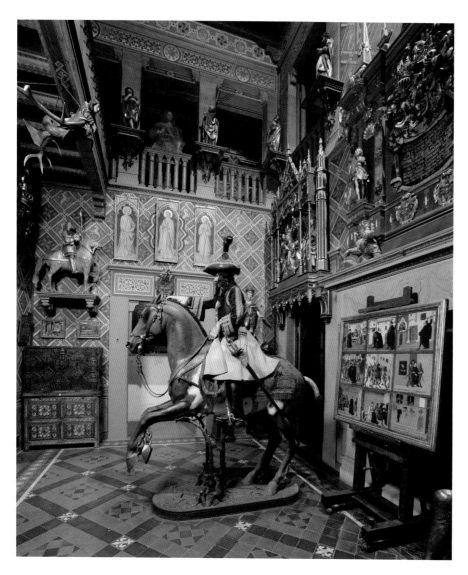

Fig. 4.
Firenze, Museo Stibbert,
Sala del ballatoio affrescata
da Gaetano Bianchi
fra il 1879 e la fine degli anni
Ottanta

Florence, Stibbert Museum,
Gallery Hall frescoed
by Gaetano Bianchi between
1879 and the end of the 1880's

ture for the first time in the *Golden Book* of the Castle of Vincigliata[16] (Fig. 3).

The day after his first visit in 1886, Temple Leader wrote a note of sincere admiration to Stibbert:

"Having passed, by some years, the allotted age of man, and having seen many public and private armories and galleries and collections, I say without compliment or flattery or exaggeration, that I have never seen one, that astonished and delighted me more, than your magnificent collection at Montughi. It is a perfect triumph of good taste, perseverance and magnificence."[17]

It was the triumph of a taste that Temple Leader immediately understood as it was the result of the same passion he had also experienced, that of the revival of the past and complete identification with the periods studied. Not only had the two English Romantics assembled and staged their collections in rooms that contextualized and glorified them according to that typically 19th-century gusto for the Middle Ages and for the reconstructing of the rooms' ambience and atmosphere (the future period rooms of American homes and museums) – think of the close bond created between the building, its furnishings, the Primitive paintings, and Giottesque-style fresco decorations in the rooms of Vincigliata in the 1860s and of Montughi in the 1880s, (Fig. 4), carried out with the help of the painter-restorer and "museographer" Gaetano Bianchi[18] – but both were also knights deep in their souls. They dressed in armour and were photographed in public processions (also appearing among the participants of the historical procession held for the unveiling of the cathedral's new façade in 1887)[19], and financed studies on heraldry and armour as well as biographies of 14th-century knights[20]. They

ze severe del suo castello), lasciava la sua prima firma sul *Libro delle Firme*[15] di Frederick Stibbert che aveva creato, dopo lunghi soggiorni di studi e viaggi in Inghilterra, il suo "museo", nella restaurata ex Villa Bombicci. Qui Stibbert aveva ambientato le sue fantasmagoriche collezioni, frutto di anni di studi e ricerche, con lo scopo di tracciare una storia del costume, dell'armatura e in generale delle arti in Toscana fra Tre e Cinquecento, poi ampliate con esempi di altissimo livello di costumi e armi islamiche e orientali, seguendo l'interesse per l'Oriente proveniente dalla Francia, dall'Inghilterra e dall'America del

Nord (Boston). A quella data Temple Leader e Stibbert si conoscevano già molto bene: il 23 febbraio 1871 era stato Stibbert ad apporre la firma per la prima volta sul *Libro d'Oro* del Castello di Vincigliata[16] (Fig. 3).

Il giorno dopo la sua prima visita del 1886, Temple Leader scrisse a Stibbert una nota di sincera ammirazione:

> «avendo visto molte armerie pubbliche e private e gallerie e collezioni, dico senza complimenti o adulazione o esagerazione, che non ne ho mai visto una, che mi abbia stupito e divertito di più della tua magnifica collezione a Montughi. È un trionfo perfetto di buon gusto, magnificenza e perseveranza»[17].

Trionfo di un gusto che Temple Leader sapeva cogliere subito, in quanto frutto della stessa passione da lui sperimentata: quella della resurrezione del passato e della completa immedesimazione del personaggio con le epoche studiate. Non solo i due romantici inglesi raccolsero e allestirono le loro collezioni in ambienti che le contestualizzavano e le esaltavano secondo quel gusto tipicamente ottocentesco per il Medioevo e per la ricostruzione degli ambienti (le future *period rooms* delle dimore e musei americani) – si pensi allo stretto legame che si viene a creare fra l'edificio, gli arredi, i dipinti dei Primitivi e le decorazioni ad affresco, in stile giottesco, delle sale di Vincigliata degli anni Sessanta e di Montughi degli anni Ottanta (Fig. 4), realizzate con l'aiuto del pittore-restauratore e "museografo" Gaetano Bianchi[18] – ma entrambi erano anche cavalieri nel profondo dell'animo. Si vestivano e si facevano fotografare in armatura nei cortei cittadini (comparvero fra i partecipanti del corteo storico organizzato per lo scoprimento della nuova facciata del Duomo nel 1887)[19], finanziarono studi araldici, di armature e di biografie di cavalieri del Trecento[20] e commissionarono stemmi e imprese di fanta-

commissioned coats-of-arms and imaginative devices for their own houses (Fig. 4). Their consideration for the city and the environment where they lived was also expressed by the creation of romantic parks (an eclectic garden with a neo-Egyptian tempietto at Villa Stibbert), in the reforestation of entire hillsides (Vincigliata and Montececeri), and the creation of neo-Renaissance gardens (Maiano Villa). Finally, they were attentive patrons who supported contemporary arts, worked for the preservation and promotion of Florence's artistic heritage, and commissioned works in "period style" using local craftsmen both for the restoration and construction of their dwellings and for the furnishings. Their work is therefore the most complete reclamation of the Middle Ages, seen as a model of diligence, virtue, and freedom. This "fever" accompanied the unification of Italy throughout the peninsula, and was particularly strong in Florence[21] beginning in 1841 when, on the walls of the Bargello chapel, the much hunted-for portrait of Dante by Giotto[22] was discovered. It was a fundamental event for the rediscovery of the Primitives' frescoes, the collecting of Old Masters, and the restoration of medieval buildings and symbols. To underscore how much Temple Leader and Stibbert were sensitive to this fascination, one need only compare the images of the rooms that housed their collections to the courtyard setting (Fig. 5) and the Hall of Arms (Fig. 6) in the newly-established Bargello National Museum.

Like in the Bargello, the setting of the Vincigliata courtyard combined a need to exhibit (see the pietra serena brackets on the walls for exhibiting medieval sculptures) with the intent to recreate the atmosphere of a courtyard from the Late Middle Ages, reconstructed through the use of antiques as well as new objects created in period style by the local skilful artisans.

With the participation of Italian and foreign private collectors in its formation among

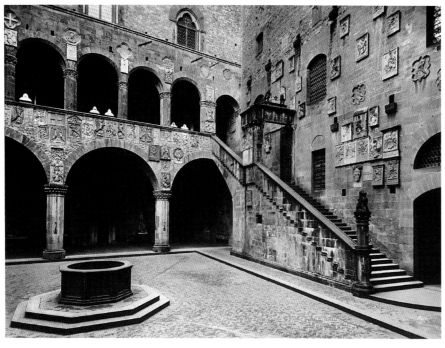

Fig. 5.
Firenze, Palazzo del Podestà
(Bargello),
dopo i restauri del 1857-1865,
il cortile dal lato della scala.
Archivi Alinari, Firenze

Florence, Palazzo del Podestà
(Bargello),
after the 1857-1865 restoration,
side of the courtyard with the
stairs.
Alinari Archives, Florence

sia per le proprie dimore. La loro attenzione per la città e l'ambiente dove risiedevano si esprimeva anche nella creazione di parchi romantici (giardino eclettico con tempietto neoegizio a Villa Stibbert), nel rimboschimento di intere aree collinari (Vincigliata e Montececeri) e nella creazione di giardini neorinascimentali (Villa di Maiano). Erano infine attenti mecenati negli episodi di sostegno delle arti contemporanee, operarono per la tutela e la valorizzazione del patrimonio artistico fiorentino e nella committenza di opere "in stile", attingendo entrambi all'artigianato locale sia per i restauri e le costruzioni delle loro dimore, sia per gli elementi di arredo. La loro opera è dunque l'illustrazione collezionistica più completa di un recupero profondo del Medioevo, sentito come modello di operosità, virtù e libertà. Questa "febbre" accompagnò il cammino unitario di tutta la Penisola e in particolare esplose a Firenze[21] a partire dal 1841, quando sulle mura della cappella del Bargello si scoprì il tanto ricercato ritratto giottesco di Dante[22], episodio fondamentale per la riscoperta di affreschi dei Primitivi, per il colle-

them Bardini, Marco Guastalla, William Blundell Spence, and the above mentioned Stibbert and Temple Leaser, the furnishings and the displays of the arts (major and minor, originals and copies, all side by side) in this Florentine museum were inspired by the models provided by the South Kensington Museum in London (later, the Victoria & Albert Museum), the Musée Cluny in Paris, and by the first major international exhibitions. The Bargello Museum represented an important Italian public prototype, whose influence speared rapidly.

THE ANTIQUE DEALER-COLLECTORS AND THE DISSEMINATION OF THEIR DISPLAY MODELS: BARDINI, VOLPI'S, AND ROMANO'S

Visiting the renovated rooms with their cornflower blue walls in the palace on Piazza de' Mozzi today, the place where Stefano Bardini established his antique shop between 1883 and 1893, we can imagine the coming and going of Italian and foreign clients who made a pilgrimage to this showroom-dwelling, in search of works for their collections, but especially looking for advice on how to assemble and exhibit them. Arthur Acton often visited there, too, initially not for his personal collection, which began only after his marriage in 1903, but on behalf of Stanford White who had sent him to Italy to facilitate the purchase of furniture and Primitive paintings for the Gilded Age patrons[23]. Such figures forged their own taste through the entrance onto the U.S. market of, first, the Bardini pieces – chosen through middlemen and catalogues and then shipped overseas – and later of those from Palazzo Davanzati, which Elia Volpi had acquired in 1904 and which had become a symbol of the quintessential Florentine character even overseas. Both Bardini and Volpi became shrewd merchants only after having trained as painters

zionismo degli antichi maestri e il restauro degli edifici e simboli dell'Età di Mezzo. Per rendersi conto di quanto Temple Leader e Stibbert fossero ricettivi di questo fascino, basta confrontare le fotografie degli ambienti delle loro raccolte con quelle dei primi allestimenti del cortile (Fig. 5) e della Sala delle Armi (Fig. 6) del neonato Museo Nazionale del Bargello.

Come al Bargello, l'allestimento del cortile di Vincigliata combinava il fine espositivo (si vedano le mensole in pietra serena alle pareti per esporre le sculture medievali) con l'intento di ricreare l'atmosfera di una vera corte dei bassi tempi, ottenuta con oggetti antichi e nuovi, fatti realizzare in stile dagli abili artigiani locali.

Il museo fiorentino, alla cui formazione parteciparono anche collezionisti privati italiani e stranieri fra cui Bardini, Marco Guastalla, William Blundell Spence e gli stessi Stibbert e Temple Leader, si ispirava negli arredi e nella tipologia delle arti esposte – arti maggiori e minori, originali e copie accostate – ai modelli del South Kensington di Londra (poi Victoria & Albert Museum), del Musée di Cluny di Parigi e agli allestimenti delle prime grandi esposizioni internazionali, venendo a rappresentare un prototipo italiano pubblico importante.

GLI ANTIQUARI-COLLEZIONISTI
E LA DISSEMINAZIONE DEI LORO MODELLI
ESPOSITIVI: BARDINI, VOLPI E ROMANO

Visitando oggi le rinnovate sale dalle pareti blu fiordaliso nel palazzo in piazza de' Mozzi, dove Stefano Bardini sistemò il suo negozio d'antiquariato fra il 1883 e il 1893, possiamo immaginare il viavai di clienti italiani e stranieri che si recavano in pellegrinaggio nella dimora *show-room*, in cerca di opere per le loro collezioni, ma soprattutto per ricevere consigli su come esporle e assemblarle. Anche Arthur Acton vi faceva spesso visita, inizialmente non

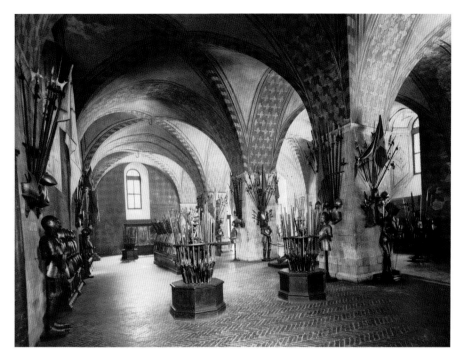

Fig. 6.
Firenze, Palazzo del Podestà
(Bargello),
Sala d'armi nell'allestimento
di Gaetano Bianchi
per l'apertura della Mostra
del Medio Evo del 1865.
Archivi Alinari, Firenze

Florence, Palazzo del Podestà
(Bargello),
Armoury with the setting-up by
Gaetano Bianchi for the
opening of the 1865 Exhibition
on the Middle Ages.
Alinari Archives, Florence

and restorers. Then, sharing a strong aesthetic sense and a love of colour, they both developed an extraordinary "choreographic" proficiency in how they presented their works. Although united by a rare insight for business, with their networks of contacts and international customers, the two antique dealers, nevertheless, differed sharply in the manner of exhibiting their collections.

Heir to the taste represented by the Vincigliata and the Villa Stibbert collections but also of that of Milan's Bagatti Valsecchi Museum, Elia Volpi devoted himself above all to restoring the palace of the Davizzi family to its Medieval-Renaissance aspect, finding material from the recently demolished buildings in the centre of Florence and on the basis of studies that followed[24]. After five years of renovations and additions, with recourse to skilful contemporary painters, the building opened to the public in 1910 as the Museum of the Ancient Florentine House, whose furnishings, later sold at famous auctions – also the Actons acquired several works in 1910 and the years following – are

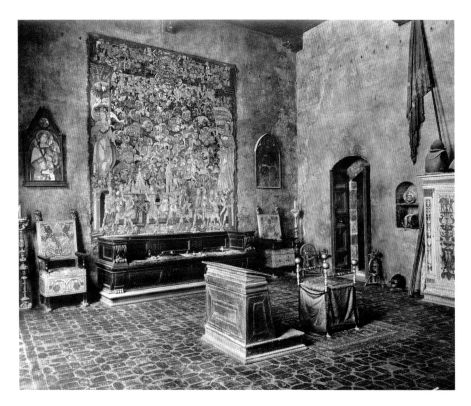

Fig. 7.
Firenze, Palazzo Davanzati,
Sala del Madornale, 1910-1920.
Nella fotografia si vede sulla
sinistra dell'arazzo *L'Arcangelo
Michele* di Luca di Tommè,
opera poi acquista dagli Acton
per la loro collezione
a Villa La Pietra.

Florence, Palazzo Davanzati,
Great Hall, 1910-1920.
In the photograph, to the left of
the tapestry, one can see
The Archangel Michael by Luca
di Tommè that the Actons later
purchased for their collection in
Villa La Pietra.

per la sua collezione personale, iniziata solo dopo il matrimonio nel 1903, ma per conto di Stanford White che lo aveva mandato in Italia per facilitare l'acquisto di arredi e dipinti primitivi per i mecenati della *Gilded Age*[23]. Tali personaggi forgiarono il loro gusto proprio tramite l'immissione sul mercato americano prima degli arredi Bardini – scelti tramite i mediatori e i cataloghi e poi spediti oltreoceano – poi degli arredi di Palazzo Davanzati, acquistato nel 1904 da Elia Volpi ed eletto a simbolo della fiorentinità persino oltreoceano. Bardini e Volpi divennero entrambi scaltri mercanti solo dopo una formazione da pittore e restauratore e dunque – entrambi dotati di uno spiccato senso estetico e amore per il colore – sviluppando una capacità "coreografica" straordinaria nella presentazione delle opere. I due antiquari, accomunati da un fiuto raro, con una rete di contatti e clienti internazionali, si distinguevano però nettamente nel modo di esporre le loro collezioni.

documented by photographs of the time (Fig. 7). From these pictures emerges the penchant for recreating these ancient rooms recalling their various functions through the objects placed there. This arrangement was much loved by his English speaking customers – as evidenced by the many interior decoration handbooks in English (by Donaldson Eberlein, Leland Hunter, Edith Wharton-Ogden Codman, and Candace Wheeler) published in those years and the explosion of the "Davanzati style" in America – and was different from the one Bardini had invented to attract collectors and museum directors in his display rooms.

Bardini created much more striking theatrical settings in which emphasis was placed on materials, colours, and the formal relationship among the works rather than on the functional typology of the objects and furnishings. Bardini's was not exactly a house museum, but rather the gallery-collection of an antique dealer who had a profound knowledge of the artefacts and knew how to present them to customers through unusual combinations.

The typical Bardini wall (Figs. 8-9) was characterized by a sundry crowd of objects: immense portals, or parts of them, and stone fragments (escutcheons, friezes, corbels, brackets, columns, bases, and capitals) from the buildings demolished in the area around the old market; they were arranged in pairs or by shape, or lined up according to typology (e.g., cornices, locks, panels, and reliefs). The many weapons – a collecting passion shared with Stibbert and Temple Leader – were hung along stairs, on walls, to the sides of fireplaces, or in panoplies. The marble, plaster, or terracotta Renaissance busts found commanding positions over the fireplaces, as in the Renaissance, or on richly carved, high wooden pedestals, which were also highlighted by the antique textiles behind them (carpets, tapestries, damasks), serving as elegant stage curtains. Italian majolica abound-

Figg. 8-9.
Firenze, Museo Stefano Bardini.
L'antiquario proponeva ai suoi clienti sculture, busti, colonne, capitelli e rilievi di ogni tipo mutando spesso la disposizione delle opere. Le due immagini testimoniano il suo gusto estetico e due diverse soluzioni di composizione delle opere.

Florence, Museo Stefano Bardini. The antique dealer offered his clients sculptures, busts, columns, capitals and all kinds of reliefs often changing the arrangement of the works. The two images show his aesthetic taste and two different lay-outs of the works.

Erede del gusto delineato per le raccolte di Vincigliata e Villa Stibbert, ma anche del milanese Museo Bagatti Valsecchi, Elia Volpi si occupò innanzitutto di restituire al palazzetto dei Davizzi la sua sembianza medievale-rinascimentale: reperendo il materiale proveniente dalle recenti demolizioni del centro e in base agli studi ad esse conseguenti[24]. Dopo cinque anni di restauri e integrazioni, ricorrendo anche ad abili pittori contemporanei, il palazzo aprì al pubblico nel 1910 come Museo della Casa Fiorentina Antica, i cui arredi, successivamente venduti nelle celebri aste – anche gli Acton acquistarono diverse opere nel 1910 e negli anni successivi – sono documentati da fotografie dell'epoca (Fig. 7). Da queste immagini emerge la propensione per la ricostruzione degli ambienti antichi con gli oggetti che richiamavano le varie funzioni delle stanze. Questa tipologia di allestimento, amato soprattutto dai clienti anglosassoni come dimostrano i tanti manuali d'arredo pubblicati in lingua inglese in quegli

ed on the sideboards while chests were found along the walls, sometimes topped by small polychrome sculptures. Weapons and house hold utensils decorated the walls in a disorderly manner. Only the paintings in some cases were separated and placed in a special gallery.

Stefano Bardini's storerooms were comparable in taste and disposition to those of another Florentine antique dealer, Salvatore Romano, "link in the chain which runs from the Museo Bardini, through the Casa Horne, to the Loeser Bequest in the Palazzo Vecchio"[25]. Like Bardini, Romano preferred medieval sculpture, with stone fragments having a special attraction for him. In the halls of his Palazzo Magnani Feroni showroom in Via Santo Spirito, he loved to place – theatrically, not chronologically – lintels, fireplaces, basins, well curbs, capitals and columns, fountains and balustrades side-by-side with first-class sculptures, paintings, chests and furniture. With his museum in the refectory of Santo Spirito we are

anni (Donaldson Eberlein, Leland Hunter, Edith Wharton-Ogden Codman, Candace Wheeler) e l'esplosione dello "stile Davanzati" in America, si differenziava da quella inventata da Bardini nelle sue stanze d'esposizione per attrarre i collezionisti e direttori di museo.

Bardini creava infatti allestimenti assai più scenografici e di effetto, nei quali si dava importanza ai materiali, ai colori, al rapporto formale fra le opere piuttosto che alla tipologia funzionale degli arredi e degli oggetti. Quella di Bardini non era propriamente una casa-museo, ma piuttosto la collezione-galleria di un antiquario che aveva una conoscenza profonda dei manufatti e sapeva quindi presentarli ai clienti suggerendo insoliti accostamenti.

La tipica parete Bardini (Figg. 8-9) si caratterizza per il variegato affollarsi di oggetti: immensi portali, o parti di essi, e frammenti lapidei (stemmi, fregi, mensole, colonne, basi e capitelli) provenienti dalle demolizioni dell'area del mercato vecchio, disposti a coppie, per forma o allineati per tipologia (come nel caso di cornici, serrature, specchi e rilievi). Le molte armi collezionate, passione condivisa con Stibbert e Temple Leader, venivano appese sulle scale, alle pareti, a lato dei camini o a panoplia. I busti rinascimentali in marmo, stucco e terracotta avevano una posizione dominante, sopra i camini, come usava nel Rinascimento, o su alti piedistalli lignei riccamente intagliati, evidenziati anche dai tessuti antichi retrostanti (tappeti, arazzi, damaschi) con funzione di eleganti sipari. Abbondavano le maioliche italiane sopra le credenze, e lungo le pareti si trovavano i cassoni, talvolta sormontati da piccole sculture policrome. Armi e utensili della casa decoravano le pareti in modo disordinato; solo i dipinti in alcuni casi venivano separati in un'apposita galleria.

I magazzini di Stefano Bardini sono paragonabili per gusto e disposizione a quelli di un altro grande antiquario fiorentino, Salvatore Romano, «anello della catena che va dal Museo

however already in 1946, a time when the scenographic standard in museum settings had been completely abandoned in favour of displaying individual works separately. Indeed, in the introduction to the catalogue of his collection, it was stressed how the works were arranged "in clear harmony" imagining an onlooker interested in their study. And it added: "simple wooden supports, alternating with fine furniture, make the room dignified and peaceful, conducive to contemplation and study."[26]

AMID STAGED AND SCHOLARLY COLLECTIONS: THE "HOUSES OF THE RENAISSANCE"

The presence of this theatrical taste, inherited from the artist-art dealers and the antique dealers, together with a more sober and me-

Fig. 10.
Cartolina del 1907 spedita da Perugia da Arthur Acton alla moglie Hortense Mitchell Firmata da "Arturo, Charles Loeser, Herbert P. Horne".

Postcard sent by Arthur Acton to his wife Hortense Mitchell from Perugia in 1907 signed by "Arturo, Charles Loeser, Herbert P. Horne".

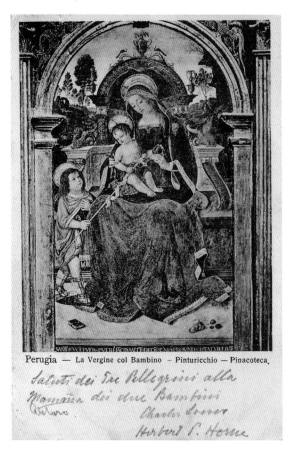

Perugia — La Vergine col Bambino - Pinturicchio - Pinacoteca.

Bardini, attraverso la casa Horne, fino al Lascito Loeser di Palazzo Vecchio»[25]. Romano, come Bardini, prediligeva la scultura medievale e aveva una particolare attrazione per i frammenti lapidei: nelle sale del suo *show-room* di Palazzo Magnani Feroni di via Santo Spirito architravi, camini, lavabi, vere da pozzo, capitelli e colonne, fontane e balaustre venivano affiancate spettacolarmente e non in ordine cronologico, accanto a sculture, dipinti, cassoni e mobilia di altissimo livello. Con il suo museo nel Cenacolo di Santo Spirito siamo però già nel 1946, epoca in cui si era abbandonato completamente il criterio scenografico negli allestimenti museali, per una diposizione isolata delle opere. Nella presentazione del catalogo della sua raccolta si sottolineava, infatti, come le opere fossero qui disposte «in chiara armonia» pensando a un interlocutore interessato allo studio. E si aggiunge: «semplici sostegni in legno, alternati a pregevoli mobili, rendono l'ambiente dignitoso e quieto, propizio alla contemplazione e allo studio»[26].

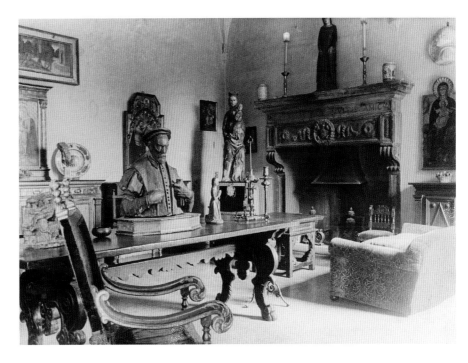

Fig. 11.
Firenze, Villa La Pietra,
Sala del Caminetto, 1910 ca.

Florence, Villa La Pietra,
Hall of the Fireplace, ca. 1910.

Fig. 12.
Firenze, Villa Torri Gattaia,
Studio di Charles Loeser, 1920 ca.

Florence, Villa Torri Gattaia,
Charles Loeser's studio, ca. 1920.

TRA RACCOLTE AMBIENTATE E RACCOLTE DI STUDIO: LE "CASE DEL RINASCIMENTO"

Questa compresenza di gusto scenografico, ereditato dai pittori-mercanti d'arte e dagli antiquari, e di un atteggiamento più sobrio e filologico la ritroviamo nelle raccolte di tre case-museo del primo Novecento: Villa Torri di Gattaia di Charles Loeser, la casa di Herbert Horne e Villa La Pietra di Arthur e Hortense Acton. Loeser, Horne e Arthur Acton erano tutti e tre a Firenze già negli anni Novanta per studio o per commercio di opere d'arte, come ricordava Harold Acton, figlio di Arthur:

«Horne, Loeser e mio padre visitavano spesso i negozi di antiquariato insieme; a volte facevano scambi [...]. In quei giorni felici

antecedenti la Prima guerra mondiale era difficile che un giorno passasse senza qualche acquisto»[27].

Nel 1907 troviamo i «tre pellegrini» insieme a Perugia, forse alla ricerca di tavole umbre, da dove inviano e firmano una cartolina (Fig. 10) per la signora Acton[28]. A quella data i cittadini anglo-americani si erano posti a Firenze come gli interlocutori più attenti sul mercato del collezionismo e nella committenza dell'artigianato in stile: non fu difficile quindi per i tre acquistare una dimora consona ai propri gusti e arredarla con la propria collezione e, nel caso di Villa La Pietra, anche con un giardino neorinascimentale. Legati da stima reciproca e da un acceso interesse per le opere dei Primitivi toscani ereditato dalle lezioni di John Ruskin (Arthur Acton e Loeser attratti dai dipinti e dalle sculture del Duecento quando quest'epoca era lontana da qualsiasi attenzione, ma affascinava i collezionisti per l'essenzialità del linguaggio e forse perché le opere erano più economiche) i tre si influenzarono a vicenda. Gli Acton impararono dai due storici dell'arte ad apprezzare la sobrietà di arredi più essenziali, che

thodical attitude can be found in the collections of three house museums from the early 20th century: Charles Loeser's Villa Torri di Gattaia, Herbert Horne's home, and Arthur and Hortense Acton's Villa La Pietra. Loeser, Horne, and Arthur Acton were already in Florence in the 1890s to study or to trade in works of art, as Arthur's son Harold Acton recalled:

«Horne, Loeser and my father often visited the antique shops together; sometimes they made exchanges [...]. Scarcely a day passed in those halcyon years before the first World War without some acquisition»[27]

In 1907, we find the "three pilgrims" together in Perugia, perhaps looking for Umbrian panel paintings; while there, they sent and signed a postcard (Fig. 10) to Mrs Acton[28]. At that time, the Anglo-American citizens in Florence were those most interested in the antiques collecting market and in commissioning period crafts: it was not difficult thus for these three to buy houses suited to their tastes and furnish them with their own collections and, as in the case of Villa La Pietra, even add a neo-Renaissance garden. Bound by a mutual respect and a keen interest in the works of the Tuscan Primitives inherited from the lessons by John Ruskin, the three influenced each other. Arthur Acton and Loeser also targeted 13th-century paintings and sculptures at a time when this period was receiving no attention at all, but it fascinated these collectors because of the simplicity of the language and perhaps because the works were less expensive. Moreover, the Actons learned a great deal from the two art historians, such as how to arrange the works of art and the furnishings in the more Renaissance-like rooms of their villa. Looking at the few images from the 1910s and 1920s that document the early furnishings of the Actons (Fig. 11), of Loeser at Gattaia (Fig. 12) and of the

Fig. 13.
Firenze, Museo Horne, terza sala del primo piano con la sistemazione documentata nel catalogo del museo del 1921.

Florence, Museo Horne, third room on the first floor with the setting-up documented in the 1921 museum catalogue.

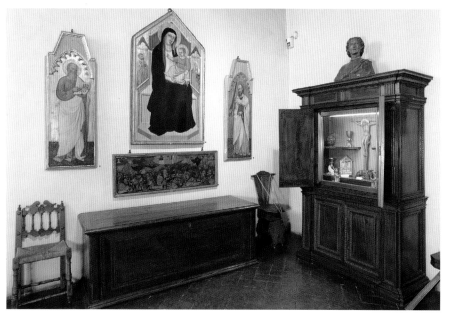

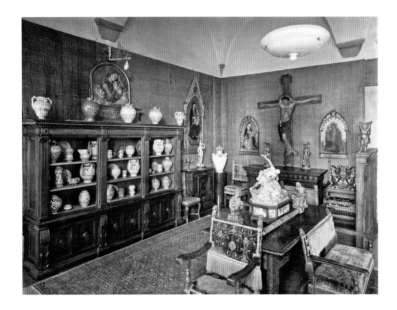 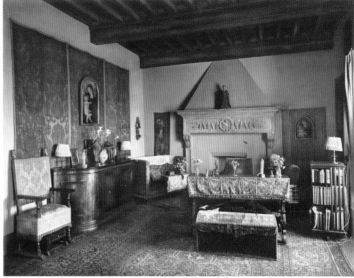

adottarono nelle stanze rinascimentali con soffitti a volte della loro villa. Osservando le poche immagini degli anni Dieci e Venti che documentano i primi arredi Acton (Fig. 11), quelli di Loeser a Gattaia (Fig. 12) e i primi arredi del museo Horne (Fig. 13), subito dopo la sua morte e quindi più vicini al suo gusto, si coglie una netta preferenza per la semplicità di una casa filologicamente rinascimentale: pochi mobili rinascimentali alle pareti, un grande tavolo in noce al centro con un damasco e una scultura in terracotta, grandi camini in pietra serena sormontati da un busto in terracotta o stucco o una scultura sulla mensola, come usava nel Rinascimento, ma senza aggiungere dipinti e maioliche colorate di gusto antiquariale, alla Bardini, come faranno in un secondo momento gli Acton (Fig. 14). Harold Acton scriveva degli arredi Loeser: «Per magnifica che fosse la sua collezione, il gusto di Carlo per il mobilio era di un'austerità sconcertante: tutte le sue stanze avevano un'atmosfera monastica [...]. Il suo gusto, come quello di Herbert Horne, era scrupolosamente selettivo e intransigente. L'arte gli interessava più degli essere umani»[29]. Harold era attratto piuttosto dallo stile eclettico e vario che caratterizzò poi la dimora dei suoi ge-

Horne Museum (Fig. 13) immediately after Horne's death, thus more faithful to his taste, we perceive a clear preference for the simplicity and essentiality of an authentically Renaissance house. A small number of pieces of Renaissance furniture are placed along the walls; in the centre is a large walnut table, covered by a damask table linen, on which rests a terracotta sculpture. The large pietra serena fireplaces are topped by a terracotta or plaster bust, or there is a sculpture set on the mantelpiece, as was usual in the Renaissance. Unlike Bardini, no colourful pieces of majolica and paintings of antique-trade taste are seen, a practice the Actons subsequently adopted (Fig. 14). Harold Acton wrote about Loeser's décor, "Magnificent as was his entire collection, his taste in furniture was austere to an uncomfortable degree: all his rooms had a monastic atmosphere [...]. His taste, like Herbert Horne's, was fastidiously selective and exclusive. Art interested him far more than human beings"[29]. Harold was quite attracted by the varied and eclectic style that then characterized his parents' home, chosen because its architecture, decorative elements, and frescoes summed up different eras, from the 15th to the 19th cen-

Fig. 14.
Firenze, Villa La Pietra, Sala del Crocifisso con la collezione di maioliche e una *Natività* in stucco della cerchia di Donatello, proveniente dalla collezione Volpi.

Florence, Villa La Pietra, Hall of the Crucifix with the majolica collection and a plaster *Nativity* of Donatello's circle, from the Volpi collection.

Fig. 15.
Settignano, il salotto di Bernard Berenson a Villa I Tatti, 1910 ca.

Settignano, Bernard Berenson's sitting-room at Villa I Tatti, ca. 1910.

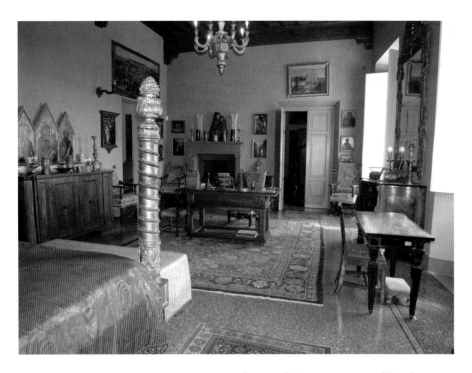

Fig. 16.
Firenze, Villa La Pietra,
Camera Blu, lato del caminetto
con *Madonna con Bambino* in
stucco di ambito ghibertiano.
Oggetti e colore della parete
si ispiravano alla disposizione
dello show-room
di Stefano Bardini.

Florence, Villa La Pietra,
Blue Room, side with the
fireplace and a plaster *Madonna
and Child* from Ghiberti's
circle. The objects and the
colour of the wall were inspired
by the setting-up of Stefano
Bardini's show-room.

nitori, scelta perché riassumeva nell'architettura, negli elementi decorativi e negli affreschi epoche diverse, dal Quattrocento all'Ottocento. Ancora oggi rimaste intatte, come chiese Sir Harold pur non istituzionalizzando la raccolta in museo, le sale austere rinascimentali, ravvivate dalle sculture policrome e dai fondi oro del Due e Trecento e dai variopinti tessuti, si alternano con spazi più ariosi in stile settecentesco, altro secolo particolarmente caro agli Acton (come si vede anche nel giardino) che permetteva loro d'includere oggetti provenienti dall'Oriente (vasi, tessuti, tappeti, sculture). Commistione di Occidente e Oriente già osservata nel Museo Stibbert, ma presente anche nelle stanze rinascimentali di Villa I Tatti, dove Bernard Berenson[30] visse, studiò e collezionò quasi ininterrottamente dal 1900, quando con la moglie Mary Smith affittò la dimora da Temple Leader[31]. Gli arredi qui erano austeri e cadenzati (Fig. 15) con pareti bianche: credenze e camini rinascimentali sorreggevano sculture e poche maioliche, i dipinti del Tre e Quattrocento erano collocati sui tessuti antichi (come a Villa

tury. Still today its austere Renaissance halls remain as they were, (as Sir Harold requested even if he did not convert the collection into a museum) enlivened by polychrome sculptures, the 13th- and 14th-century gold background paintings and the colourful fabrics, alternating with the more open spaces in an 18th-century style – one particularly dear to the Actons (as is also seen in the garden) – that also consented to the inclusion of objects from the East (vases, textiles, carpets, and sculptures). This mixture of East and West has already been seen in the Stibbert Museum but it is also found in the Renaissance rooms of Villa I Tatti where Bernard Berenson[30] lived, studied, and collected, almost continuously, since 1900 when, together with his wife Mary Smith, he rented the home from Temple Leader[31]. Here, the furnishings were austere and set against (Fig. 15) white walls. The Renaissance fireplaces and sideboards had sculptures and a few pieces of majolica; 14th- and 15th-century paintings were placed on antique textiles (as at Villa La Pietra and in the home of Isabella Gardner, a friend of Berenson's), but without the *horror vacui*, a dislike of leaving empty spaces, found at Montughi, Vincigliata, the Bardini, and sometimes at Villa La Pietra. The rooms of the great art historian and collector were very comfortable, full of masterpieces, but also of books and flowers. Fresh flowers were also a part of everyday life in the Actons' home.

In 1913, Arthur Acton had himself portrayed with his son Harold, aged nine, by his friend Jacques-Émile Blanche[32] in one of the villa's rooms (Fig. 1), summing up his desire to project himself into the collection. Theirs was truly a "way of living" in the sense of receiving guests, setting up the stage-sets of their lives and, at the same time, collecting. This synchronicity is demonstrated by a curious 1904 note from Mrs Acton to Stibbert in which Hortense, the soul of domestic hospitality and

La Pietra e nella dimora di Isabella Gardner, amica di Berenson), ma senza l'*horror vacui* che si ritrova a Montughi, a Vincigliata, al Bardini e talvolta a Villa La Pietra. Quelli del grande storico dell'arte e collezionista erano ambienti molto confortevoli, pieni di capolavori, ma anche di libri e di fiori, questi ultimi innumerevoli anche nella casa degli Acton, testimonianza della raccolta vissuta quotidianamente.

Nel 1913 Arthur Acton si faceva ritrarre, con il figlio Harold di nove anni dall'amico Jacques-Émile Blanche[32] in una delle stanze della villa (Fig. 1) riassumendo il suo forte desiderio di proiettarsi nella collezione vivendo e collezionando. Simultaneità dimostrata da una curiosa nota del 1904 della signora Acton a Stibbert nella quale Hortense, vero spirito dell'ospitalità della casa e grande amante di costumi e tessuti, ringrazia il collezionista di armi per un libro con belle stampe di costumi orientali e lo prega di poterlo tenere ancora un po', almeno fino a quando il suo sarto sarà in grado di trovarvi il modello più adatto per cucire un abito per lei[33]!

NOTE

[1] H. ACTON 1985, pp. 23-24. L'ambiente del collezionismo anglo-fiorentino dei primi del secolo è un tema trattato dallo scrittore nelle novelle *The Soul's Gymnasium* (1982) e in diversi suoi scritti, fra cui H. ACTON 1989, pp. 21-23.

[2] H. ACTON 1948, pp. 60, 89-90, 101-102.

[3] M. VANNUCCI 1992.

[4] Sulla filosofia dell'interno abitato dell'Ottocento: D. MALEUVRE 1999, pp. 113-187. Sul gusto dell'abitare borghese: R. PAVONI 1992; R. PAVONI 1997.

[5] *L'idea di Firenze* 1989; F. BALDRY 1997; *Gli anglo-americani* 2000; *I Giardini delle Regine* 2004; F. BALDRY 2009.

[6] M. SONSIS 1960, p. 40.

[7] Per cenni sui personaggi vedi a G. ARTOM TREVES 1953 e F BALDRY 1997; su Spence vedi D. LEVI 1985. Sull'arredo della Capponcina vedi C. PAOLINI 1986. Su Janet Ross e Mable Dodge sono state fatte due recenti comunicazioni nel convegno a cura della Regione Toscana "Firenze e la Toscana nelle metamorfosi della cultura angloamericana: 1861-1915" (Firenze 16-17 giu-

a great lover of costumes and textiles, thanks the arms collector for the book with beautiful prints of oriental costumes and asks if she can keep it a little longer, at least until her tailor finds the model best suited to her for having a dress sewn[33]!

NOTE

[1] H. ACTON 1982, p. 131. The Anglo-Florentine collecting environment in the early part of the century is a theme that the writer deals with in the short-story collection *The Soul's Gymnasium* (1982) and in other writings, including H. ACTON 1989, pp. 21-23.

[2] H. ACTON 1948, pp. 60, 89-90, 101-102.

[3] M. VANNUCCI 1992.

[4] On the philosophy of 19th-century house interiors: D. MALEUVRE 1999, pp. 113-187. On middle-class way of living: R. PAVONI 1992.

[5] *L'idea di Firenze* 1989; F. BALDRY 1997; *Gli anglo-americani* 2000; *I Giardini delle Regine* 2004; F. BALDRY 2009.

[6] M. SONSIS 1960, p. 40.

[7] For notes about these figures, see G. ARTOM TREVES 1953 and F. BALDRY 1997; on Spence, see D. LEVI 1985, pp. 85-150. On the subject of the decor of La Capponcina, see C. PAOLINI 1986. Two recent presentations on Janet Ross and Mable Dodge were made at the conference "*Firenze e la Toscana nelle metamorfosi della cultura angloamericana: 1861-1915*" organized by the Tuscan Region (Florence 16th-17th June 2011) and presided by Serena Cenni.

[8] For Florence, the most important core collections are kept in the Alinari Archives and at the Photographic Office of the Special Superintendency for the Polo Museale Fiorentino (See Giuseppe and Vittorio Jacquier Collection, 1880-1930).

[9] For a list of Italian house museums, see R. PAVONI 2009. The fundamental work on exhibition style in house museums is *Dalla casa al museo*, 1981.

[10] A. CONTI 1904, p. 44.

[11] K. POMIAN 2001, p. 113.

[12] This is how Walter Benjamin described a collector's home: W. BENJAMIN 1955, I, pp. 414-416 (quoted by M. PRAZ 1964, consulted edition M. PRAZ 1993 pp. 24-26).

[13] R. PAVONI 1992, p. 39.

[14] *Arti Fiorentine* 2001.

[15] Six visits by Temple Leader are documented: 27th March 1886, 12th and 26th May 1888, 11th December

gno 2011), a cura di Serena Cenni.

[8] Per Firenze i nuclei più importanti si conservano presso gli Archivi Alinari e presso il Gabinetto fotografico della Soprintendenza Speciale per il Polo Museale Fiorentino (Fondo Giuseppe e Vittorio Jacquier 1880-1930).

[9] Per un regesto delle case-museo italiane vedi R. PAVONI 2009. Sul gusto espositivo della casa-museo rimane fondamentale: *Dalla casa al museo* 1981.

[10] A. CONTI 1904, p. 44.

[11] K. POMIAN 2001, p. 113.

[12] Così veniva chiamato da Walter Benjamin l'interno del collezionista: W. BENJAMIN 1955, I, pp. 414-416 (citato da M. PRAZ 1993, pp. 24-26).

[13] R. PAVONI 1992, p. 39.

[14] *Arti Fiorentine* 2001.

[15] Le visite di Temple Leader documentate sono sei: 27 marzo 1886, 12 e 26 maggio 1888, 11 dicembre 1888, 31 gennaio 1892 e maggio 1896 (A. St, *Libro delle Firme*, iniziato nel 1884).

[16] AMFC, *Album delle Firme di Vincigliata* (detto *Libro d'Oro*), 1871-1892, fascicolo 1, 23 febbraio 1871. Stibbert ritorna a Vincigliata molte volte.

[17] A. St., *Epistolario*, 1328, 28 March 1886. Traduzione F. Baldry.

[18] F. BALDRY 1997 e F. BALDRY 1998, pp. 109-154.

[19] *Il Corteggio Storico* 1887.

[20] Stibbert con una mentalità di artista tramite schizzi visivi; Temple Leader con un approccio archivistico: vedi J. TEMPLE LEADER, G. MARCOTTI 1889 (volume in mostra).

[21] M. YOUSEFZADEH 2011.

[22] *Dal ritratto di Dante* 1985.

[23] W. CRAVEN 2005, pp. 57-58.

[24] G. CAROCCI 1898; A. SCHIAPARELLI [1908] 1983.

[25] J. POPE-HENNESSY 1946, p. 276.

[26] GIOVANNI POGGI in *Fondazione Salvatore Romano*, 1946, p. 5.

[27] H. ACTON 1965, p. 273 (traduzione di F. Baldry).

[28] Firenze, New York University, Villa La Pietra, Archivio Fotografico Acton.

[29] H. ACTON 1965a, p. 72.

[30] F. RUSSOLI 1962.

[31] F. BALDRY 1997, p. 31, nota 95. I Berenson partecipavano ai ritrovi che Temple Leader organizzava al Laghetto delle Colonne (Maiano). La villa fu acquistata nel 1909 e nel 1913 fu completato il giardino.

[32] H. ACTON 1948, p. 46.

[33] A. St., *Epistolario*, 2415, 27 April 1904.

1888, 31st January 1892 and May 1896 (A.St, *Libro delle Firme*, opened in 1884).

[16] AMFC, *Album delle Firme di Vincigliata,* known as the *Libro d'Oro (Golden Book)*, 1871-1892, part 1, 23rd February 1871. Stibbert returned to Vincigliata many times.

[17] A. St., *Epistolario*, 1328, 28 March 1886. Translation by F. Baldry.

[18] F. BALDRY 1997 and F. BALDRY 1998, pp. 109-154.

[19] *Il Corteggio Storico* 1887.

[20] Stibbert, with an artist's mentality through sketches; Temple Leader, with an archival approach: see J. TEMPLE LEADER, G. MARCOTTI 1889 (volume on display).

[21] M. YOUSEFZADEH 2011.

[22] *Dal ritratto di Dante* 1985.

[23] W. CRAVEN 2005, pp. 57-58.

[24] G. CAROCCI 1898; A. SCHIAPARELLI 1983.

[25] J. POPE-HENNESSY 1946, p. 276.

[26] GIOVANNI POGGI in *Fondazione Salvatore Romano*, 1946, p. 5.

[27] H. ACTON 1965, p. 273 (translation by F. Baldry).

[28] Florence, New York University, Villa La Pietra, Acton Photograph Archive.

[29] H. ACTON 1965a, p. 72.

[30] F. RUSSOLI 1962.

[31] F. BALDRY 1997, p. 31, note 95. The Berensons attended the get-togethers organized by Temple Leader at the Laghetto delle Colonne (Maiano). The villa was acquired in 1909 and the garden was completed in 1913.

[32] H. ACTON 1948, p. 46.

[33] A.St., *Epistolario*, 2415, 27th April 1904.

Artisti antiquari tra Ottocento e Novecento (e quadri come botteghe antiquarie)

Antique Dealer Artists Between the 19th and 20th centuries (and Paintings like Antique Shops)

Lucia Mannini

Nell'introduzione alla seconda edizione della guida *The Lions of Florence*, edita nel 1852, William Blundell Spence offriva al viaggiatore inglese preziosi consigli di gusto e di orientamento sul mercato. Dopo aver messo in guardia sul rischio di imbattersi in copie e falsi, spiegava come le opere antiche si potessero comprare a Firenze con una certa facilità, se si riusciva ad accedere nei palazzi della vecchia aristocrazia oppure a conquistarsi la disponibilità di un parroco, ma anche, più semplicemente, presso lo studio di un artista: proprio taluni artisti erano anzi gli accreditati intenditori da interpellare per valutare qualità e autenticità, tra i quali «i professori Bezzuoli, Mussini, Santarelli»[1].

Il contatto diretto con le opere d'arte aveva da sempre contribuito alla formazione dell'artista e alla sua considerazione quale conoscitore; fin dal primo Rinascimento gli artisti avevano anche formato importanti raccolte antiquarie. Anche tra secondo Ottocento e primo Novecento a Firenze molti artisti furono coinvolti nel mercato e taluni arrivarono persino a vantare importanti collezioni, che assunsero caratteristiche e connotazioni diverse.

Lo stesso Spence, aspirante pittore, si era stabilito a Firenze alla metà degli anni Tenta e in breve tempo aveva avviato una fiorente attività commerciale quale tramite tra l'ambiente fiorentino e quello inglese, raggiungendo l'apice alla metà degli anni Cinquanta (Fig. 1). L'acquisto della Villa Medici a Fiesole, e il conseguente arredamento con opere che richia-

In the introduction to the second edition of the guide *The Lions of Florence*, published in 1852, William Blundell Spence offered the English traveller valuable advice on taste and market trends. After warning about the risk of running up against copies and fakes, he explained how it was quite easy to buy antique works in Florence if one managed to enter the palaces of the old aristocracy or win the confidence of a parish priest but also, more simply, one could buy them at an artist's studio: certain artists, among whom "the professors Bezzuoli, Mussini, Santarelli"[1], were indeed considered the experts to rely upon for assessing quality and authenticity.

A direct contact with works of art had traditionally contributed to the artist's education and to the fact he was considered an expert. Artists had put together important antique collections since the early Renaissance. Also between the second part of the 19th and the early 20th centuries in Florence, many artists were involved in the antiques market and some of them could even boast important collections, which had different characteristics and connotations.

Spence himself, an aspiring painter, settled in Florence in the mid-1930s and in a short time he set up a thriving business as an intermediary between the Florentine and English milieus, reaching his peak in the mid-1950s (Fig. 1). The purchase of the Medici Villa in Fiesole and its subsequent furnishing with works recalling its illustrious predecessors, determined the reinforcement of his prestigious

Fig. 1.
William Blundell Spence,
*Interno dell'appartamento
al primo piano di Palazzo Giugni*,
1859 ca.
Ubicazione sconosciuta.
Sono numerose le testimonianze
di collezionisti e viaggiatori
che raccontano di aver visitato
la "Galleria Spence"
in Palazzo Giugni

William Blundell Spence,
*Interiorof the flat on the first floor
of Palazzo Giugni*, ca. 1859.
Unknown location.
Many collectors and travellers
recounted having visited the
"Spence Gallery"
in Palazzo Giugni

massero gli illustri predecessori, aveva poi determinato il consolidamento della sua prestigiosa posizione come mercante e collezionista, visitato da importanti amatori e direttori di musei internazionali[2].

Rilevante è dunque la figura di Blundell Spence, vista l'entità e l'ampiezza dei suoi commerci e della sua raccolta, ma sono numerosi i casi dai quali si può intuire la fitta rete di contatti intessuta dagli artisti: basterà rammentare alcuni esempi per suggerire quanto significativo fosse il loro ruolo, nel vivacizzare il mercato dell'arte e nel determinare il gusto antiquario.

Per rimanere ai tre artisti citati da Blundell Spence come conoscitori, di Giuseppe Bezzuoli sono testimoniati interventi in qualità di perito[3], di Luigi Mussini sono noti gli interessi e gli studi sui Primitivi, mentre Santarelli è stato per l'Ottocento una delle maggiori figure di artista collezionista di disegni[4], attratto precocemente anche da ceramiche e terrecotte[5]. Nella guida, Blundell Spence ricorda poi l'inglese

position as merchant and collector, called on by important amateurs and directors of international museums[2].

The figure of Blundell Spence is therefore important, considering the size and abundance of his business dealings and his collection. There are however numerous cases that let us understand the large network of contacts these artists had: some examples are enough to suggest how important their role was in making the art market lively and in determining the taste for antiques.

Limiting ourselves to the three artists cited by Blundell Spence as connoisseurs of art, let us say that Giuseppe Bezzuoli is documented as an expert[3]; Luigi Mussini is well-known for his interests in and studies on the Primitives; while Santarelli was, in the 19th century, one of the most important artist-collectors of drawings[4], he also had an early attraction to ceramics and terracottas[5]. In the guide, Blundell Spence mentions the Englishman Trajan Wallis, who "has in his study many valuable works by antique masters of the past"[6], and the German Johann Metzger, "who always has some paintings of the early Italian school for sale"[7].

The first people to enter into possession of antiques were surely the restorers, but there were also the artists, both Italian and foreign, who were active on the market. Their training copying originals had determined their competence and had given them at times the possibility to own antique works, to be used as models, to exhibit or to sell. In fact, there could be many reasons for the artists to collect antiques, but business mediations were carried out for profit. Among those who decidedly left their careers to become professional antique dealers, there were personalities like Stefano Bardini, whose beginning as a painter is well-known, or Elia Volpi, who worked his way up in the business of antique paintings through the contacts he had acquired as a restorer and

Trajan Wallis, che «possiede nel suo studio molte opere pregevoli di antichi maestri del passato»[6], e il tedesco Johann Metzger, «che ha sempre in vendita qualche dipinto della prima scuola italiana»[7].

I primi ad aver accesso alle opere antiche furono sicuramente i restauratori, ma molti furono gli artisti, italiani e stranieri, che si trovarono a operare nel mercato: l'esercizio sulle fonti aveva determinato la loro competenza e magari anche l'opportunità di entrare in possesso di opere antiche, da tenere come modelli o da esibire, ma anche da vendere. Potevano intervenire, infatti, molteplici ragioni a spingere gli artisti a collezionare, ma le mediazioni commerciali erano determinate soprattutto da vantaggi economici. Tra quanti lasciarono definitivamente la strada intrapresa per divenire antiquari di professione, furono personalità del calibro di Stefano Bardini, del quale sono noti gli inizi di pittore, o Elia Volpi, che si insinuava nel commercio di quadri antichi attraverso le conoscenze acquisite come restauratore e copista: entrambi attribuirono al movente economico l'avvio della loro fiorente carriera di antiquari. Motivazioni analoghe dovevano esser state quelle che avevano indotto il celebre caricaturista Angiolo Tricca – già dalla metà degli anni Quaranta in rapporti di familiarità e amicizia con collezionisti e antiquari e già intermediario in importanti vendite internazionali[8] – a presentarsi ufficialmente quale antiquario dal 1875[9]. Il suo studio in via de' Bardi assumeva così l'aspetto di una bottega antiquaria e lui stesso si mostrava intento a dipingere una piccola tavola cuspidata, presentandosi quindi nelle vesti di copista, restauratore o forse anche contraffattore (Fig. 2).

Il viaggiatore o il direttore di museo straniero determinato alla campagna di acquisti in Italia, trovava dunque la pronta disponibilità degli artisti locali e quella dei propri connazionali, come Blundell Spence ma anche, per

Fig. 2.
Angiolo Tricca,
Bocione spazza lo studio del Tricca, 1875-1880 ca.
Collezione Laura Rosai Tricca

Angiolo Tricca,
Bocione sweeping Tricca's studio,
ca. 1875-1880.
Laura Rosai Tricca Collection

an imitator: both attributed the start of their thriving careers as antique dealers to economic motives. And similar reasons must have led the famous caricaturist Angiolo Tricca – who already in the mid-1940s was acquainted and on friendly terms with collectors and antique dealers and had already acted as intermediary for important international sales[8] – to officially become an antique dealer in 1875[9]. His studio in Via de' Bardi acquired the aspect of an antique shop and he used to show himself absorbed in painting a small cuspidate panel, thus appearing under the guise of imitator, restorer or perhaps also forger (Fig. 2).

The traveller or the director of a foreign museum determined to buy works in Italy thus found the ready availability of the local artists as well as that of their fellow-countrymen like Blundell Spence but also, still in the English

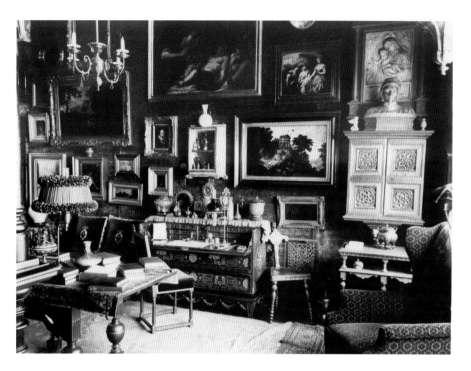

Fig. 3.
Lo studio di New York
di Arthur Acton.

Arthur Acton's studio
in New York.

rimanere nel mondo anglosassone, come Charles Fairfax Murray, artista e scrittore, studioso e conoscitore, il quale, nei suoi numerosi viaggi tra l'Italia, Londra e Parigi, riuscì a formare una notevole collezione di disegni, manoscritti e opere d'arte di Preraffaelliti e di *Old Masters*, le cui spese poté sostenere proprio lavorando come commerciante ed esperto d'arte[10]. Allo stesso modo Herbert Horne, formatosi in Inghilterra come pittore paesaggista, architetto e designer, dopo lunghi periodi trascorsi a Firenze vi si stabiliva definitivamente nel 1905, instaurando frattanto rapporti commerciali che gli procuravano affari vantaggiosi, tali da consentirgli di raggiungere quella stabilità economica indispensabile per incrementare la propria collezione.

Tra gli anglosassoni, basterà qui ricordare Arthur Acton, che si era formato come pittore tra New York, Parigi e Firenze, dove risiedeva tra la fine dell'Ottocento e l'inizio del Novecento e dove era noto come intermediario per il celebre architetto e arredatore Stanford White, al quale procurava opere d'arte per l'Ame-

world, that of Charles Fairfax Murray, an artist, writer, scholar and expert who, in his numerous journeys between Italy, London and Paris, put together a remarkable collection of drawings, manuscripts and art works by Pre-Raphaelites and Old Masters thanks to his activity as art dealer and connoisseur[10]. Likewise Herbert Horne, a landscape painter, architect and designer educated in England, after long stays in Florence moved there permanently in 1905, setting up, in the meanwhile, business relations that brought him profitable business deals that allowed him to reach the economic stability he needed to increase his collection.

Among the english-speaking people, we need only to mention Arthur Acton, who had trained as a painter in New York, Paris and Florence, where he lived between the end of the 1800s and the beginning of the 1900s and where he was well-known as intermediary for the famous architect and interior decorator Stanford White, whom he supplied with works of art for America[11] (Figg. 3-4). Acton's motive for entering business must also have been an economic one – in fact when he achieved a solid financial standing, he no longer worked as a intermediary – but the familiarity he had acquired with antiques and his rapport with them must have been very important in kindling his collecting passion which would shortly become his main interest and occupation. Like Horne, Acton also abandoned his artistic activity (if anything, continuing it as a hobby) to assume the status of connoisseur and collector: and the collection itself, being the tangible expression of one's intuition and expertise, confirmed indeed the achievement of a new cultural role and social status.

Returning to those who instead continued to be artists, the collection had a double value for them: it was a means to social success but it was also instrumental in their profession as the collected objects could also be used as models.

rica[11] (Figg. 3-4). Anche per Acton, il movente che lo aveva condotto al commercio doveva esser stato economico – tanto che il sopraggiungere di una solida posizione finanziaria gli farà interrompere l'attività di mediatore –, ma la familiarità acquisita e il dialogo instaurato con le opere dovevano aver avuto un peso rilevante nel sollecitare la passione collezionistica, che a breve diventerà principale interesse e occupazione. Come Horne, anche Acton abbandonava quindi l'attività artistica (mantenendola semmai come hobby) per assumere lo *status* di conoscitore e collezionista: proprio la collezione, in quanto espressione tangibile del fiuto e della competenza, sanciva anzi il raggiungimento di un nuovo ruolo culturale e di una nuova posizione sociale.

Tornando a quanti invece continuavano a svolgere principalmente l'attività artistica, la collezione poteva assumere duplice valenza: mezzo di affermazione sociale, ma anche strumento di ausilio al mestiere, per cui gli oggetti d'arte raccolti si prestavano a servir da modelli.

Non stupisce allora che un pittore-restauratore quale fu Gaetano Bianchi, ad esempio, venisse ritratto nel 1866 da Francesco Vinea in quello che doveva essere il suo studio, seduto su una sedia di modello quattrocentesco e affiancato da calchi o frammenti di sculture, parti di armature e una ceramica esibita su una mensolina (Fig. 5). La sua nota abitudine a documentarsi sulle antiche tecniche, ma anche a compiere studi e ricerche sulle decorazioni medievali e rinascimentali, gli aveva procurato una vasta conoscenza e lo aveva reso «distinto giudice in fatto di antiquari»[12]. L'assidua frequentazione di personalità come John Temple Leader o Frederick Stibbert, dai quali aveva avuto incarico di decorare alcuni ambienti delle loro dimore, doveva aver al tempo stesso stimolato e consolidato la sua competenza in temi di araldica e costumi antichi, oltre che in fatto di oggetti d'arte, e dunque sollecitato la creazione di

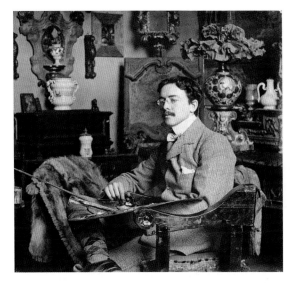

It is not surprising therefore that a painter-restorer like Gaetano Bianchi, for example, was portrayed in 1866 by Francesco Vinea in what probably was his studio, sitting on a 15th-century-style chair, flanked by casts and fragments of sculptures, parts of armour and a ceramic piece on a small bracket (Fig. 5). His well-known habit of gathering information on an-

Fig. 4.
Arthur Acton nello studio di via della Robbia a Firenze, 1900 ca.

Arthur Acton in the studio in Via della Robbia in Florence, ca. 1900.

Fig. 5.
Francesco Vinea,
Gaetano Bianchi nel suo studio in via Santa Reparata, 1866.
Ubicazione sconosciuta.
Archivi Alinari, Firenze

Francesco Vinea,
Gaetano Bianchi in his studio in Via Santa Reparata, 1866.
Unknown location.
Alinari Archives, Florence

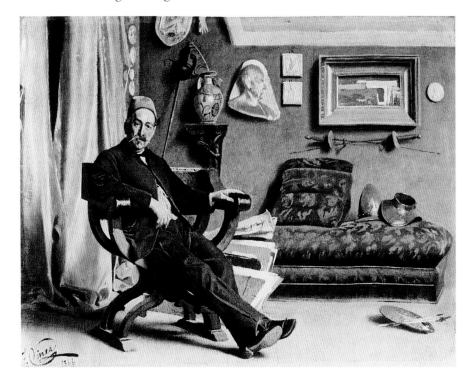

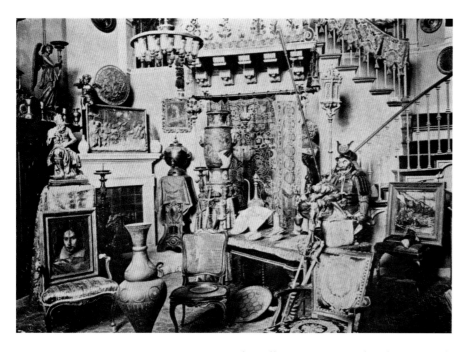

Fig. 6.
Ingresso dello studio del pittore
Augusto Burchi a Firenze,
in Lungarno Soderini,
dove sono raccolti oggetti
rappresentativi
della sua collezione in occasione
dell'asta tenutasi nel 1909

Entrance hall of the painter
Augusto Burchi's studio
in Florence, Lungarno Soderini,
with works representative
of his collection for the auction
held in 1909

una piccola collezione personale. Il ritratto di Gaetano Bianchi ci pare dunque una studiata sintesi degli interessi dell'artista, che si presenta incorniciato da oggetti che arredano la parete del suo studio e da altri – un elmo e una goletta – posati sul divanetto in raso quasi fossero strumenti del mestiere, pronti a esser utilizzati alla stregua della tavolozza lì accanto[13].

Se le informazioni raccolte su Gaetano Bianchi non ci consentono di poterlo definire un collezionista[14], in questi termini andrà invece considerato Augusto Burchi, formatosi come restauratore con Bianchi e poi affermatosi soprattutto come decoratore, il quale aveva costituito una raccolta d'arte ampia e articolata, arricchita dalla sua parallela passione di bibliofilo. Dalla lista dei numerosi lotti elencati nei cataloghi d'asta dei suoi beni[15] s'intuisce l'atteggiamento che aveva guidato l'artista nel formare la collezione – distribuita negli ambienti dello studio – teso a un affastellamento di opere e oggetti d'arte decorativa estremamente eterogenei quanto a epoche, provenienze e qualità[16] (Fig. 6). Non vi mancano testimonianze di opere di artisti contemporanei, ma a

tique techniques as well as carrying on studies and research on medieval and Renaissance decoration had made him very knowledgeable and "a distinct judge regarding antique dealers"[12]. His steady frequenting of personalities such as John Temple Leader or Frederick Stibbert, who had commissioned him to decorate some rooms in their dwellings, must have at the same time stimulated and consolidated his authority in themes of heraldry and antique costumes as well as in art objects, and therefore spurred the creation of a small personal collection. So the portrait of Gaetano Bianchi seems a studied synthesis of the artist's interests, who is seen surrounded by objects that furnish his studio's walls and by others, a helmet and a gorget on the satin upholstered sofa, placed there as if they were tools of his trade, ready to be used like the nearby palette[13].

If the information about Gaetano Bianchi does not let us define him as a collector[14], Augusto Burchi must instead be considered one. He trained as a restorer with Bianchi but he made a name for himself as a decorator. He put together a large and articulated art collection, enriched by his parallel passion as a bibliophile. From the list of the many lots in the auction catalogues of his assets[15], we can guess the artist's approach to the creation of his collection, scattered in his studio, tending to be an untidy mass of works and objects of decorative art, extremely heterogeneous in their periods, provenances and quality[16] (Fig. 6). There were also works by contemporary artists, but what really came out in an evident way was especially the fascination with the East: Indian idols, Egyptian figures from the neoclassic period, Chinese and Japanese vases, Japanese armour and armour parts, fabrics and costumes with the most varied provenances represented the larger part of the collection. Burchi's collection is therefore exemplary in showing the influence of that love for oriental objects that was increasingly growing be-

emergere prepotentemente evidente era soprattutto il fascino dell'Oriente: idoli indiani, figure egizie di epoca neoclassica, vasi cinesi e giapponesi, armature o parti di armature giapponesi, tessuti e costumi dalle più varie provenienze rappresentavano il nucleo numericamente più consistente della collezione. La raccolta di Burchi risulta, così, esemplare nel mostrare il riverbero di quel gusto per gli orientalismi che andava prendendo sempre più campo tra Otto e Novecento e sicuramente di quel repertorio di alta qualità composto a Firenze da Stibbert in anni precoci – il cui "museo" non poteva che accrescere l'interesse per le antichità giapponesi e arabo-ispaniche e agevolare la diretta conoscenza di armature occidentali e orientali[17]. Formata da un artista, la raccolta di Burchi incoraggia poi a considerare l'intrecciarsi di altri modelli, profondamente penetrati nel tessuto artistico cittadino.

Negli anni in cui Burchi doveva aver formato la sua collezione, tra il settimo e l'ottavo decennio dell'Ottocento – che corrisponde al momento di suo maggior impegno lavorativo e quindi di disponibilità economica – l'uso di arredare lo studio con opere d'arte era divenuto una consuetudine tra gli artisti che potevano godere di una certa agiatezza. Negli ultimi decenni dell'Ottocento, anzi, proprio la moda sempre più diffusa di concepire lo studio non solo come spazio professionale, ma come palcoscenico di mondanità e al contempo stimolo visivo all'attività del pittore, aveva indotto molti artisti a sviluppare una vera e propria smania collezionistica, basata su criteri estetici più che filologici.

Non è, infatti, un caso che tali interessi accomunassero soprattutto (ma non solo) i pittori italiani dediti a scene orientaliste o "di genere" ispirate alle celebri interpretazioni del francese Jean-Louis Meissonier, del viennese Hans Makart e dello spagnolo Mariano Fortuny y Marsal, i cui *ateliers*, con ogni genere di

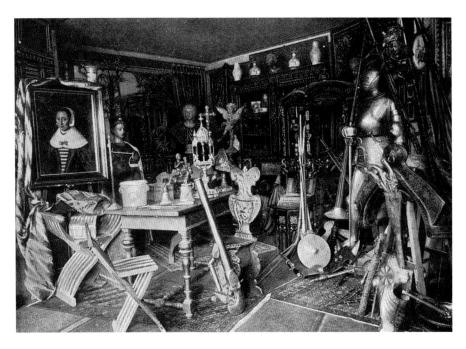

tween the 19th and 20th centuries, and of the high-quality repertoire collected by Stibbert ahead of his time – whose "museum" could only increase the interest in Japanese and Arabo-Hispanic antiques and favour a direct acquaintance with western and eastern armour[17].

Put together by an artist, Burchi's collection furthermore encourages taking into consideration the intertwining of other models, deeply woven into the city's artistic fabric. In the years in which Burchi must have assembled his collection, between the 1860s and the 1870s, at the peak of his business activity and therefore of his highest income level, the custom of furnishing a studio with works of art had become a habit among those artists who could afford it. In the last decades of the 19th century, the increasingly widespread fashion of conceiving the studio not only as a place of work but also as a place of worldly pleasures, and at the same time a visual stimulus to the painter's activity, had led many artists to developing a true craving for collecting, based on aesthetic criteria rather than on philological ones.

It is not, indeed, by chance that those inter-

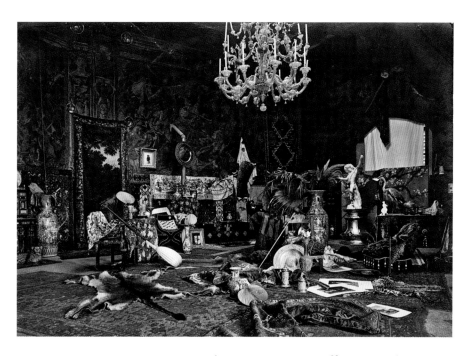

Fig. 8.
Lo studio del pittore Francesco
Vinea a Firenze,
in Piazza Donatello 10,
1890 ca.
Archivi Alinari, Firenze

The studio of the painter
Francesco Vinea in Florence,
at no. 10 Piazza Donatello,
ca. 1890.
Alinari Archives, Florence

antichità – armature, stoffe, ceramiche ispani-co-moresche, arazzi, tappeti orientali – dovet-tero essere ben noti in Italia, in particolare quel-li che Fortuny aveva allestito a Roma[18]. Alla stregua dei dipinti, il taglio collezionistico e il sistema di allestimento dello studio veniva dun-que riproposto dai pittori italiani di ambito af-fine, da Roma[19] a Napoli a Firenze[20]. Parago-nabili per certi aspetti agli allestimenti dei maggiori collezionisti locali, più simili tutta-via ai negozi degli antiquari (Fig. 7), gli studi dei pittori fiorentini erano veri e propri *cabi-net* di meraviglie.

Tra i pittori di scene orientali e "di genere", fu Francesco Vinea «il primo a introdurre in Firenze l'uso d'addobbare lo studio con arazzi, tappeti, pellicce, mobili antichi, bronzi, armi, strumenti e vasellami diversi sparsi qua e là, con cercato disordine, ma con finissimo gusto, pei quali ha speso somme non indifferenti»[21] (Fig. 8). Lussuoso e sorprendente, eccentrico ed esotico doveva apparire, infatti, lo studio di Vinea a quanti potevano avervi accesso, ma an-che a quanti avevano avuto modo di conosce-re le fotografie che l'artista si era premurato di

ests were mainly shared (but not only) by the Italian painters devoted to oriental scenes or "genre-painting" inspired by the renowned works by the Frenchman Jean-Louis Meissonier, the Viennese Hans Makart and the Spaniard Mariano Fortuny y Marsal, whose ateliers, full of all kinds of antiques – armour, fabrics, Moor-ish-Hispanic ceramics, tapestries, oriental car-pets – must have been well-known in Italy, in particular the one Fortuny had set up in Rome[18]. Like the paintings, the collecting tone and the studio decor were therefore reproduced by the Italian painters of the same current from Rome[19] to Naples to Florence[20]. For certain aspects, the studios were comparable to the set-ups of the main local collectors, but they were more sim-ilar however to antique shops (Fig. 7).

The Florentine painters' studios were true cabinets of curiosities. Among the painters of oriental scenes or "genre-painting", Francesco Vinea was "the first to introduce to Florence the custom of furnishing one's studio with tapestries, carpets, furs, antique furniture, bronzes, weapons, various tools and vessels scattered here and there, in a studied untidiness, but with a refined taste, for which he spent a considerable sum"[21] (Fig. 8). Vinea's studio must have appeared sumptuous and surprising, eccentric and exotic to those who could enter it, but also to those who had seen the photographs the artist had cleverly commissioned so as to spread this image[22].

For those who knew his painting then, the similar careful stratification of objects (Fig. 9) must have been evident[23]. Walls and floors were covered with fabrics and hides, the overflow-ing presence of antique objects or items evoca-tive of distant worlds were placed one upon the other skilfully alternated with plants and palms: such characteristics were in line with the spirit of living widespread also in Italy in those *fin de siècle* years which found a hyper-bolic peak in some sublime cases (think of D'Annunzio's Capponcina) and were almost a

commissionare, così da diffonderne l'immagine[22]. Per quelli che conoscevano poi la sua pittura, doveva essere evidente l'analogo accurato stratificarsi di oggetti[23] (Fig. 9).

Pareti e pavimenti rivestiti di tessuti e pelli di animali, lo straripante sovrapporsi di oggetti del passato o evocativi di mondi lontani, sapientemente alternati a piante e palme: tali caratteri erano in sintonia con lo spirito dell'abitare diffuso anche in Italia in quegli anni di fine secolo, che trovava l'apice iperbolico in casi eccelsi (si pensi a D'Annunzio alla Capponcina) e quasi una legittimazione nello studio d'artista, sul modello di quello di Fortuny a Roma, appunto, che poteva essere immediato precedente per gli studi fiorentini (Fig. 10).

Vicini a Vinea erano Tito Conti e Edoardo Gelli, pittori che nel 1880 James Jackson Jarves – scrittore e collezionista di *Old Masters*, a lungo residente a Firenze[24] – considerava i maggiori rappresentanti fiorentini della cosiddetta "pittura di genere", ma nei cui quadri vedeva un'enumerazione di oggetti che non aveva, a suo parere, altra ragion d'essere se non il capriccio dell'artista, sostenuto da quell'ampio repertorio di anticaglie presenti nello studio[25].

Piena corrispondenza è infatti tra le tipologie e le epoche delle opere collezionate e i temi della loro pittura. La volontà collezionistica rispondeva dunque in primo luogo per questi artisti alla necessità di avere a disposizione elementi di arredo che servissero da modelli per le ricostruzioni scenografiche dei loro dipinti. Confrontando, ad esempio, i dipinti di Tito Conti con le foto del suo studio[26], non sfuggirà come questi ambienti si prestassero a servir da scenografia nella quale quale l'artista disponeva i modelli, facendo indossare loro gli abiti che parimenti collezionava: ogni oggetto poteva prestarsi alla traduzione pittorica, che un pennello abile e virtuoso sapeva esaltare e nobilitare, determinando la piacevolezza visiva e "tattile" del soggetto, e quindi l'indubbia fama del

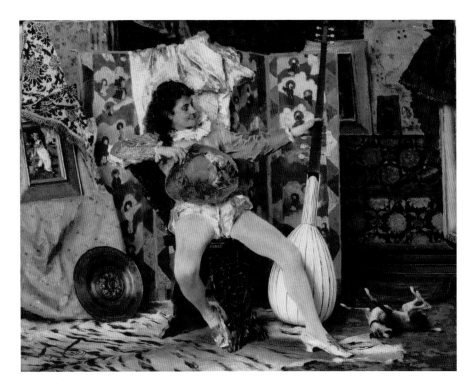

legitimization of the artist's studio, modelled exactly on that of Fortuny in Rome which could have been the direct precedent of the Florentine studios (Fig. 10).

Similar to Vinea were Tito Conti and Edoardo Gelli, painters that in 1880 James Jackson Jarves – a writer and collector of Old Masters who resided in Florence[24] for a long time – considered the main Florentine representatives of the so-called "genre-painting", but in whose works he saw an inventory of objects which had no justification other than the artist's whim, supported by that large jumble of an-

Fig. 9.
Francesco Vinea, *Il menestrello*, 1875 ca. Courtesy Bottegantica, Bologna-Milano

Francesco Vinea, *The Minstrel*, ca. 1875.
Courtesy of Bottegantica Bologna-Milan

Fig. 10.
Lo studio di Mariano Fortuny y Marsal a Roma

The studio of Mariano Fortuny y Marsal in Rome

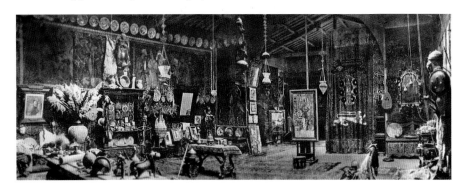

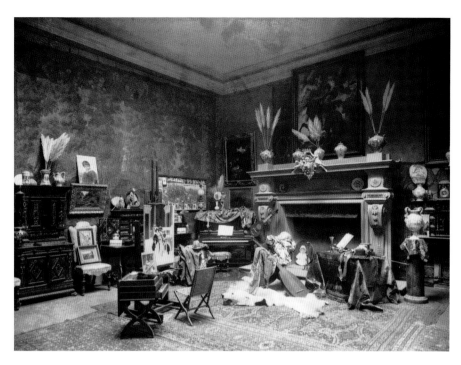

tiques present in the studio[25].

There is in fact a total correspondence between the typologies and the eras of the collected works and the themes of their painting. Therefore, for these artists, the collecting desire met the need to have at their disposal furnishing elements to be used as models for the scenographic reconstructions in their paintings. Comparing, for example, the paintings by Tito Conti with the photographs of his studio[26], we cannot help noticing how these premises were suitable for use as settings where the artist placed the models, making them wear the clothes he had also collected: any object could be painted and a skilful, virtuoso brush was able to exalt and ennoble it, producing the visual and "tactile" appeal of the subject and therefore the undoubted fame of the painter[27] (Figs. 11-14). The care devoted to furnishing the studio and the concern of documenting the setting with photographs, confirms how this was considered in every respect an artistic creation, and therefore the collection almost became a repertoire of colours and materials, to whose variety of surfaces and luminous reflec-

pittore[27] (Figg. 11-14). La cura posta nell'arredare lo studio e la preoccupazione di documentare tale arredamento con fotografie, conferma quanto questo fosse considerato una creazione artistica a tutti gli effetti, e quindi la collezione quasi un repertorio di colori e ma-

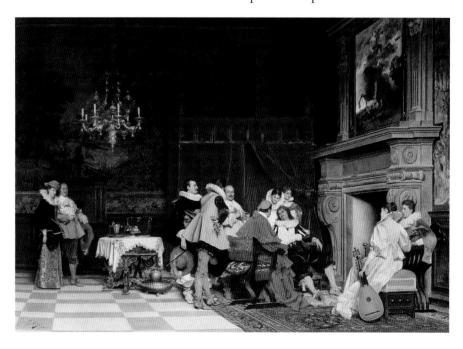

teriali, alla cui varietà di superficie e di riflessi luminosi era demandato il fascino visivo e "tattile" della composizione. De Gubernatis scriveva ad esempio a proposito di Vinea: «il suo studio è la sua migliore opera d'arte»[28].

Lo studio però assolveva anche il ruolo di galleria per promuovere il proprio lavoro[29], ostentare il raggiungimento della posizione sociale[30] e mostrarsi quale raffinato conoscitore. Molti sono i commentatori del tempo che presentano questi sfarzosi ambienti come veri e propri musei: si parla dello studio di Vinea come di «un museo orientale montato dalla fervida fantasia di un poeta»[31] o dello studio di Gelli come di «un santuario dell'arte a cui ognuno dovrebbe render l'omaggio di una visita»[32].

Anche Edoardo Gelli, dunque, apprezzato ritrattista, pittore di "scene di genere" e di temi orientalisti – ambientati in *atelier*[33] – a suggello del successo raggiunto esibiva il proprio studio, monumentale e imponente nell'architettura, suggestivo per la commistione di esotico e di culture ed epoche diverse, prezioso «per il gusto squisito con cui è costruito e addobbato e per la profusione di cose belle, che in esso si ammirano»[34]: ne commissionava, al solito, fotografie[35], testimoniando i diversi allestimenti della collezione, che doveva aver raggiunto notevole importanza a giudicare dal corposo catalogo di vendita[36]. Di minor entità, ma sicuramente significative, furono poi le raccolte di Michele Gordigiani[37] e di Tito Lessi, la cui preoccupazione per le ambientazioni dei quadri lo aveva portato a scegliere e comprare, «a caro prezzo, tutti gli elementi di ricostruzione storica»[38].

Seppur in misura diversa e con qualche variante, le collezioni di opere che arredavano gli studi fiorentini di questi artisti corrispondevano ad analoghe caratteristiche. Difficile decifrare dunque in qual misura si intrecciassero, nella formazione di queste raccolte, i fini della pittura e un vivo interesse per la conoscenza

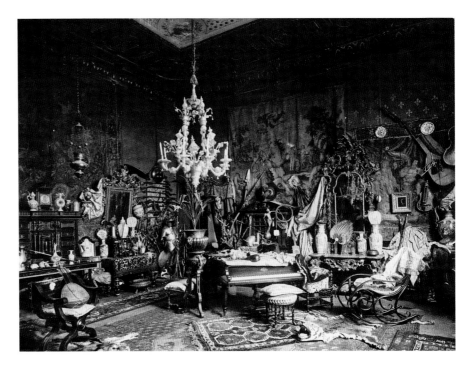

tions the visual and "tactile" fascination of the composition was delegated. With regard to

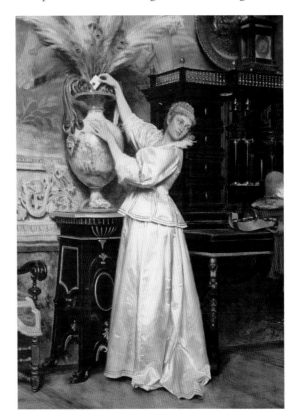

Fig. 13
Lo studio del pittore Tito Conti a Firenze, in piazza Donatello 5, 1885 ca.
Archivi Alinari, Firenze

The studio of the painter Tito Conti in Florence at no. 5 Piazza Donatello, ca. 1885.
Alinari Archives, Florence

Fig. 14.
Tito Conti,
La buca delle lettere segreta, 1876.
Lo stipo raffigurato nel dipinto deriva da quello che si riconosce, sulla sinistra, nella precedente fotografia dello studio

Tito Conti,
The Secret Postbox, 1876.
The cabinet depicted in the painting is the same seen, on the left, in the photograph of the studio above

Fig. 15.
Odoardo Borrani,
Nello studio, 1888.
Collezione privata

Odoardo Borrani,
In the Studio, 1888.
Private collection

storica di questi oggetti; quanto insomma la collezione rappresentasse un espediente per esaltare pubblicamente la propria personalità, proponendo l'immagine di un artista *à la page*, consacrato dal successo e incline a un vivere mondano[39]. Non pochi furono gli artisti che nel collezionare e arredare gli studi si discostarono dal *cliché*[40], ma tale tipo di atteggiamento era tanto diffuso quanto diffusamente avversato.

Critiche giungevano a questi artisti fiorentini "alla moda" – e ai loro innumerevoli emuli e seguaci – soprattutto da parte dell'ambiente legato ai Macchiaioli: critiche al loro atteggiamento come alla loro pittura. Non mancavano tuttavia tangenze tra questi artisti e i Macchiaioli, non solo in termini di tecnica pittorica, ma anche in fatto di rapporti personali[41] e di collezionismo. A questo proposito, per testimoniare la significativa presenza di opere di Macchiaioli nelle loro collezioni, basterà ricordare che Edoardo Gelli possedeva di Giovanni Fattori opere capitali come *Bovi al carro*

Vinea, De Gubernatis wrote: "his studio is his best work of art"[28]. The studio however was also a gallery in which to promote one's work[29], parade one's social status[30] and show oneself as a refined connoisseur. Many observers of that time describe these sumptuous places as true museums, they talk about Vinea's studio as "an oriental museum set up by a poet's vivid imagination"[31] or about Gelli's studio as "a sanctuary of art where everybody should pay a visit"[32].

Edoardo Gelli, a valued portraitist and a painter of "genre scenes" and oriental themes set in the atelier[33], showed off his studio as a seal of his success: monumental and imposing in its architecture, evocative for the mixture of exotic and different cultures and periods, precious "for the exquisite taste of its construction and decoration and for the profusion of beautiful things you can admire there"[34]. He usually commissioned photographs[35] to show the different settings of the collection which must have reached a remarkable importance judging by the thick sales catalogue[36]. Smaller, but surely significant were the collections of Michele Gordigiani[37] and Tito Lessi, whose attention to the backdrops of his paintings had led him to choose and buy, "paying dearly, all the elements for a historical reconstruction"[38].

Although to different degrees and with some variations, the collections of works that furnished the Florentine studios of these artists had similar characteristics. It is therefore difficult to understand to what extent the painting's requirements and a keen interest in the historical knowledge of these objects intertwined in the formation of these collections. And to what extent the collection represented a way to publicly exalt one's personality, offering the image of a stylish artist, successful and inclined to live in a worldly manner[39]. Many artists broke with this cliché[40] as regarded collecting and furnishing their studios, but that kind of behaviour was as widespread as it was opposed.

che donava al Comune per la costituenda Galleria d'arte moderna. Allo stesso tempo, sarà da rammentare come il macchiaiolo Cristiano Banti cercasse di aggiudicarsi alcuni pezzi all'asta dello studio di Fortuny[42]. Particolarmente emblematica si presenta dunque la personalità di Banti, il quale, potendo godere di un solido patrimonio e di una disponibilità di mezzi inusitata per gli artisti macchiaioli, si spendeva come mecenate e sostenitore degli amici pittori e al contempo vantava fama di «conoscitore di arte antica»[43]. Accanto a un importante nucleo di opere dell'Ottocento – Macchiaioli, ma non solo – aveva opere d'arte dei secoli precedenti, elencate in occasione delle vendite sotto i nomi o le scuole di illustri artisti, cui si aggiungevano bronzi, marmi, terrecotte, maioliche e qualche armatura, immancabile elemento di arredo e di *status*[44]. Si sottolineò, tuttavia, che teneva le opere acquistate «soltanto per sé con intimo compiacimento e senza farne pompa con nessuno»[45]. L'acquistare opere dei contemporanei corrispondeva a una forma di mecenatismo – e in questo senso è da intendere anche la collezione dello scultore Rinaldo Carnielo – mentre il collezionare opere antiche elevava l'artista al nobile rango di conoscitore[46].

Per chiudere questa rapida rassegna di artisti antiquari e collezionisti tramite il gioco di rimandi tra collezioni reali e collezioni dipinte, saranno da richiamare alcuni scorci dello studio dipinti da Odoardo Borrani, nei quali si vedono, accanto ai suoi quadri macchiaioli, anche arazzi, broccati, armature, che sicuramente potevano esser servite al pittore di storia per certi soggetti di armigeri – che ci possono far ricordare i suoi inizi con Gaetano Bianchi –, ma che, affiancate a drappi e vasi giapponesi con palme, paiono una concessione agli interni "alla moda", e magari anche al "collezionismo alla moda" (Fig. 15).

These "fashionable" Florentine artists – and their innumerable emulators and followers - were criticised especially by the milieu tied to the Macchiaioli painters, criticised for their attitude as much as for their paintings. However there were also similarities between these artists and the Macchiaioli, not only in terms of pictorial technique, but also as far as personal[41] and collecting relations were concerned. On this subject, to bear witness to the large presence of Macchiaioli works in these collections, let us just remember that Edoardo Gelli owned fundamental works by Giovanni Fattori like *Ox-cart* that he donated to the Municipality for the Gallery of Modern Art being formed at that time. Meanwhile we should recall how the Macchiaiolo painter Cristiano Banti tried to obtain some auctioned works from Fortuny's studio[42]. Banti's personality is thus particularly emblematic. Enjoying a solid economic position and having available funds on hand, which was unusual for the Macchiaioli painters, he acted as a patron and supporter of his painter friends and at the same time he was famous as "a connoisseur of ancient art"[43]. Next to an important group of 19th-century works – Macchiaioli and others – he had works of art from the previous centuries, which were listed at sales under the names and schools of illustrious artists. To them were added bronzes, marbles, terracottas, majolicas and some armour, the inevitable elements of decor and social status[44]. However, he was said to acquire the works "only for himself and his personal enjoyment without showing them off to anyone"[45]. Buying works from his contemporaries was a form of patronage – one also adopted by the sculptor Rinaldo Carnielo with his collection – while collecting antique works raised the artist to the noble status of connoisseur[46].

To close this brief survey of antique dealer artists and collectors through cross-references between real and painted collections, we can recall some glimpses painted by Odoardo Borrani

NOTE

* Per le notizie e le fonti bibliografiche su Bardini, Volpi, Horne, Acton e Carnielo si rimanda alle relative schede in questo catalogo.

[1] W. BLUNDELL SPENCE [1852] 1992, pp. 24-25.

[2] Vedi J. FLEMING 1973 e 1979; D. LEVI 1985.

[3] Si ricorda ad esempio la stima della collezione del marchese Giovanni Gerini nel 1825, insieme con i pittori Pietro Benvenuti e François-Xavier Fabre, dalla quale acquistò anche un dipinto di Paolo Veronese (M.T. DIDEDDA 2010).

[4] Vedi *Donazione Santarelli* 1870 e *Disegni italiani* 1967; anche C. MONBEIG GOGUEL 2006, dove si ricorda che lo scultore Aristodemo Costoli fu intermediario per la vendita di un disegno di Michelangelo (p. 56).

[5] *XII capitoli delle memorie* 1886, p. 48.

[6] W. BLUNDELL SPENCE [1852], 1992, p. 78.

[7] W. BLUNDELL SPENCE [1852], 1992, p. 43; per il ruolo di Metger come mediatore vedi C. SYRE 1986.

[8] Ad esempio la *Scuola di Pan* di Luca Signorelli, venduto nel 1873 a Wilhelm von Bode per la Gemäldegalerie di Berlino (J. FLEMING 1979, p. 576; V. NIEMEYER CHINI 2009, p. 52, dove si rammenta che nello stesso anno Bode comprava il cosiddetto "Generale Borro" di Charles Mellin attribuito a Velázquez con la mediazione del pittore Augusto Betti per conto del pittore Michele Gordigiani).

[9] *Angiolo Tricca* 1993 p. 21. Vedi anche A.G. DE MARCHI 1995; L. BASSIGNANA 2006.

[10] Vedi S. BERRESFORD 1989, pp. 198-205; R. BARRINGTON 1994; P. TRUCKER 2004.

[11] A New York aveva studio in una villa di proprietà di Henry O. Watson, altro pittore antiquario collaboratore di Stanford White e in contatto con Stefano Bardini (vedi *Archivio Fotografico Acton* 2010).

[12] L. DEL MORO 1893, p. 16.

[13] Il dipintino alla parete ricorda l'amicizia e la frequentazione di Bianchi con i Macchiaioli. Su Gaetano Bianchi vedi F. BALDRY 1998.

[14] Si dice, ad esempio, che non fosse ricco e che vivesse nella sua casa di via Santa Reparata con semplicità (YORIK 1892, p. 26).

[15] Vedi *Vendita Burchi* 1908; *Vendita Burchi* 1909a; *Vendita Burchi* 1909b. Colgo l'occasione per ricordare quale strumento fondamentale a questa ricerca il repertorio *Cataloghi di collezioni* 1988.

[16] Si ha l'impressione che molte opere fossero scelte perché raffiguranti uomini illustri e celebri artisti e che quelle di pregio fossero disinvoltamente sovrapposte a oggetti "curiosi", come ventagli, lampade da processione ecc.

of his studio where, next to his Macchiaioli paintings, we see tapestries, brocades and armour that surely had been of use to the history painter for depicting some armigers (which may remind us of his beginnings with Gaetano Bianchi) but that, flanked by draperies and Japanese vases with plants, seem to yield to that kind of "fashionable" interior and also perhaps to that kind of "fashionable collecting" (Fig. 15).

NOTES

* For information and bibliographical sources on Bardini, Volpi, Horne, Acton, and Carnielo, refer to the respective descriptions in this catalogue.

[1] W. BLUNDELL SPENCE [1852] 1992, pp. 24-25.

[2] See J. FLEMING 1973 and 1979; D. LEVI 1985.

[3] Note, for example, the appraisal in 1825 of Marchese Giovanni Gerini's collection, together with the painters Pietro Benvenuti and François-Xavier Fabre, from which he also acquired a painting by Paolo Veronese (M.T. DIDEDDA 2010).

[4] See *Donazione Santarelli* 1870 and *Disegni italiani* 1967; see also C. MONBEIG GOGUEL 2006 in which it is noted that the sculptor Aristodemo Costoli acted as an the intermediary for the sale of a drawing by Michelangelo (p. 56).

[5] *XII capitoli delle memorie* 1886, p. 48.

[6] W. BLUNDELL SPENCE [1852], 1992, p. 78.

[7] W. BLUNDELL SPENCE [1852], 1992, p. 43; for Metger's role as intermediary, see C. SYRE 1986.

[8] For example, the *School of Pan* by Luca Signorelli, sold in 1873 to Wilhelm von Bode for the Gemäldegalerie in Berlin (J. FLEMING 1979, p. 576; V. NIEMEYER CHINI 2009, p. 52, where it is noted that, in that same year, Bode bought the so-called "General Borro" by Charles Mellin attributed to Velázquez with the intermediation of the painter Augusto Betti on behalf of the painter Michele Gordigiani).

[9] *Angiolo Tricca* 1993 p. 21. See also A.G. DE MARCHI 1995; L. BASSIGNANA 2006.

[10] See S. BERRESFORD 1989, pp. 198-205; R. BARRINGTON 1994; P. TRUCKER 2004.

[11] In New York he had a studio at a mansion owned by Henry O. Watson, another antiquarian- painter and an associate of Stanford White and in contact with Stefano Bardini (See *Acton Photographic Archives* 2010).

[12] L. DEL MORO 1893, p. 16.

[13] The small painting on the wall is a reminder of Bianchi's friendships and social contacts with the Mac-

[17] Sarà da ricordare lo straordinario interesse per il mondo orientale radicatosi a Firenze dalla seconda metà dell'Ottocento, caratterizzato dal progresso di studi e ricerche e dallo sviluppo di un fiorente mercato, che determinò il formarsi di importanti raccolte private. Per i materiali arabo-ispanici la più importante raccolta fu quella di Stibbert, ma vanno menzionate anche quelle di Costantino Ressmann, dei fratelli Louis e Jean-Baptiste Carrand, di Mason Perkins, i tessuti e i tappeti del barone Giulio Franchetti o quelli dell'antiquario Stefano Bardini. Anche nei confronti del Giappone la collezione di Stibbert fu tra le maggiori, ma non l'unica.

[18] Gli *ateliers* di Fortuny a Roma divennero celebri in tutta Italia quando, dopo la morte dell'artista nel 1874, la collezione venne messa all'asta (a Roma e a Parigi nel 1875) e le riviste dedicarono articoli con fotografie. Vedi *Fortuny* 2003, dove sono affrontati diversi aspetti della sua personalità e il ruolo di collezionista.

[19] Per il contesto romano vedi S. SPINAZZÉ 2010.

[20] Vedi *Case d'artista* 1997 e soprattutto V. BRUNI, P. CAMMEO 2003.

[21] U. MATINI 1896, pp. 291-292.

[22] Esistono fotografie Alinari, di Nunes Vais e di altri fotografi.

[23] Nel catalogo d'asta della collezione (*Vendita Vinea* 1904) sono anoverati più di seicento lotti e vi si desume il ruolo preponderante assunto da stoffe e tessuti.

[24] Vedi F. GENNARI SANTORI 2000.

[25] J.J. JARVES 1880, p. 261.

[26] Le foto – di Alinari, Brogi e altri – mostrano talvolta allestimenti diversi.

[27] Non si è trovato un catalogo d'asta dello studio di Conti, ma dalle fotografie si desumono le tipologie. A conferma della qualità degli oggetti posseduti da Conti è un arazzo poi acquistato dagli Acton (*Tapestries* 2010, fig. 15, p. 27, pp. 140-147 (148-151)).

[28] *Dizionario* 1906, *ad vocem*.

[29] Una caratteristica ricorrente negli studi fiorentini – come in quello di Fortuny – è la disposizione dei quadri dell'artista alle pareti, sui cavalletti e in terra appoggiati ai mobili: in tal modo, oltre che prodotti da esibire per la vendita, sono equiparati a elementi decorativi.

[30] Le opere di questi artisti furono oggetto di collezionismo in Europa e negli Stati Uniti, rientrando in quel filone di gusto guidato da personalità come il mercante Adolphe Goupil. Vinea e Tito Lessi compaiono nei libri della Maison Goupil (vedi M. MIMITA LAMBERTI 1998). Le loro opere sono presenti tutt'oggi in collezioni straniere o passano sul mercato internazionale.

[31] G. ROSADI 1905, pp. 53-54.

[32] *Dizionario* 1906, *ad vocem*. Molti di questi studi

chiaioli. About Gaetano Bianchi see F. BALDRY 1998.

[14] It is said, for example, that he was not rich and that he led a simple life in his house in Via Santa Reparata (YORIK 1892, p. 26).

[15] See *Vendita Burchi* 1908; *Vendita Burchi* 1909a; *Vendita Burchi* 1909b. I would like to take this opportunity to point out the 1988 *Cataloghi di collezioni*, an essential tool for this research.

[16] One has the impression that many works were chosen because they depicted illustrious people and famous artists, and that the valuable pieces mingled casually with "curious" objects like fans, procession lamps, etc.

[17] The extraordinary interest in the oriental world must be recalled, which had taken root in Florence in the mid-19th century, one distinguished by progress in studies and research and by the development of a flourishing market that led to the formation of important private collections. For Arabo-Hispanic materials, the most important collection was Stibbert's, but mention should also be made of those of Costantino Ressmann, of the brothers Louis and Jean-Baptiste Carrand, of Mason Perkins as well as the fabrics and carpets of Baron Giulio Franchetti and of the antique dealer Stefano Bardini. Even with regard to Japan, Stibbert's collection was among the most important, but not the only one.

[18] The Fortuny ateliers in Rome became famous throughout Italy when, after the artist's death in 1874, his collection was sold at auction (in Rome and Paris in 1875), and magazines dedicated articles with photographs to that. See *Fortuny* 2003, in which various aspects of his personality and his role as a collector are discussed.

[19] For the Roman milieu, see S. SPINAZZÉ 2010.

[20] See *Case d'artista* 1997 and especially V. BRUNI, P. CAMMEO 2003.

[21] U. MATINI 1896, pp. 291-292.

[22] There are photographs by Alinari, Nunes Vais and other photographers.

[23] The auction catalogue for the collection (*Vendita Vinea* 1904), contains more than six hundred lots from which the dominant role acquired by textiles and fabrics can be deduced.

[24] See F. GENNARI SANTORI 2000.

[25] J.J. JARVES 1880, p.261.

[26] The photographs – by Alinari, Brogi, and others – sometimes show different stagings.

[27] An auction catalogue of Conti's studio has not been found, but the typologies can be deduced from the photographs. In confirmation of the quality of the objects owned by Conti is a tapestry later purchased by the Actons (*Tapestries* 2010, fig. 15, p. 27, pp. 140-147 (148-151)).

[28] *Dizionario* 1906, see entry.

compaiono segnalati e descritti nelle guide turistiche della città.

[33] Vedi ad esempio *Carlo I allo studio di Van Dyck.*

[34] *Dizionario* 1906, *ad vocem.*

[35] Le fotografie dello studio di Gelli sono numerose a opera di Alianri, Brogi e altri.

[36] Si veda *Vendita Gelli* 1910. Vedi anche J. Gelli 1934, pp. 58-59.

[37] *Vendita Gordigiani* 1910. Vedi nota 8 a proposito del "Generale Borro" attribuito a Velázquez.

[38] Ferdinando Paolieri in *Vendita Lessi* 1924, p. 6.

[39] Vinea, ad esempio, è descritto come un amante del lusso nel vestire e un appassionato di cavalli.

[40] Per Niccolò Barabino, che aveva arredato lo studio con l'abituale repertorio di oggetti ma senza sfarzo e che conduceva una vita morigerata, vedi V. BRUNI, P. CAMMEO 2003, pp. 26-28. Degno di nota è il catalogo d'asta della collezione del pittore livornese Augusto Volpini, poiché vi sono fotografate le sale del suo studio, che mostrano ampia varietà di oggetti, ma una disposizione, seppur scenografica, scandita e ordinata per tipologie e forme (vedi *Vendita Volpini* 1914).

[41] Vedi A. BABONI 1994.

[42] G. MATTEUCCI 1982, p. 110. Si rimanda a questo volume anche per una più vasta disamina sull'artista e sul suo ruolo di collezionista di Macchiaioli.

[43] A. FRANCHI 1902, p. 98.

[44] Vedi *Vendita Banti* 1910; *Vendita Banti* 1911.

[45] U. MATINI 1905, p. 36.

[46] Si ricorda il caso di Ruggero Focardi, amico e mecenate dei Macchiaioli, ma anche collezionista di quadri e oggetti antichi, che andarono a formare «una collezione di primissimo ordine» (vedi *Vendita Focardi* 1912).

[29] A recurring attribute of the Florentine studios – like in Fortuny's – is the placement of the artist's paintings on walls, easels or on the ground resting against the furniture: in this way, they were treated as decorative elements as well as displayed as products for sale.

[30] Works by these artists were collected in Europe and the United States, in line with that decorative taste led by such figures as the merchant Adolphe Goupil. Vinea and Tito Lessi appear in the Maison Goupil books (see M. MIMITA LAMBERTI 1998). Their works are still present in foreign collections or have been placed on the international market.

[31] G. ROSADI 1905, pp. 53-54.

[32] *Dizionario* 1906, see entry. Many of these studios are listed and described in the guidebooks of the city.

[33] For example, see *Carlo I allo studio di Van Dyck.*

[34] *Dizionario* 1906, see entry.

[35] The numerous photographs of Gelli's studio were taken by Alinari, Brogi, and others.

[36] See *Vendita Gelli* 1910. See also J. Gelli 1934, pp.58-59.

[37] *Vendita Gordigiani* 1910. See Note 8 regarding the "General Borro" attributed to Velazquez.

[38] Ferdinando Paolieri in *Vendita Lessi* 1924, p. 6.

[39] Vinea, for example, is described as being a lover of luxurious clothes and of horses.

[40] For Niccolò Barabino, who had furnished his studio with the usual repertoire of objects yet without ostentation and who led a sober life, see V. BRUNI, P. CAMMEO 2003, pp. 26-28. Worthy of note is the auction catalogue of the Livornese painter Augusto Volpini's collection as there are rooms photographed in his studio that show a wide variety of objects, but with an arrangement, although spectacular, organized and sorted by type and shape (see *Vendita Volpini* 1914).

[41] See A. BABONI 1994.

[42] G. MATTEUCCI 1982, p. 110. Refer to this book for a more extensive discussion of the artist and his role as a Macchiaioli collector.

[43] A. FRANCHI 1902, p. 98.

[44] See *Vendita Banti* 1910; *Vendita Banti* 1911.

[45] U. MATINI 1905, p. 36.

[46] Note the case of Ruggero Focardi, a friend and patron of the Macchiaioli but also a collector of paintings and antiques that formed "a collection of the highest order" (see *Vendita Focardi* 1912).

Dialoghi tra l'Italia, l'Europa e gli Stati Uniti

Dialogues between Italy, Europe and the United States

Il mercato internazionale e la diffusione del gusto

The International Market and the Spread of Taste and Décor

Claudia Gennari

Nella seconda metà dell'Ottocento una coincidenza di fattori presenta l'Italia come bacino d'elezione al quale i collezionisti d'Europa e America attingono per arricchire le proprie collezioni d'arte: l'Unità d'Italia ha richiesto enormi sforzi, anche economici, alle famiglie aristocratiche che, fortemente impoverite, svendono i loro beni; la soppressione di molti ordini religiosi dal 1866 svincola oggetti d'arte sacra appetibili sul mercato. Il vuoto legislativo a difesa di tali ricchezze fa il resto, e permette la circolazione sul mercato di un'ingente quantità di opere di alto livello qualitativo ed economico: dipinti, sculture, arazzi, mobilio, ceramiche, oggetti di artigianato.

Firenze è un centro cardine per questi scambi commercial-culturali, città in cui i collezionisti incontrano gli antiquari, strenui rivali loro, per strappare l'affare più ricercato e conveniente.

Stefano Bardini ed Elia Volpi, collaboratori prima e concorrenti poi, contribuirono a creare un prototipo museografico attraverso gli allestimenti delle loro abitazioni, rispettivamente il palazzo in piazza de' Mozzi e Palazzo Davanzati, sedi di veri pellegrinaggi artistici per collezionisti, mediatori e *connaisseurs*.

Le testimonianze di chi ha avuto il privilegio di entrare nelle stanze dell'ex convento di San Gregorio ci restituiscono il significato del cosiddetto "gusto Bardini": in un antico pa-

In the second half of the 19th century a series of concurring factors made Italy become the chosen source from which European and American collectors drew to enrich their art collections: the Unification of Italy required enormous efforts, also economic ones, on behalf of the aristocratic families that, greatly impoverished, sold off their possessions; beginning in 1866, the suppression of numerous religious orders released on the market desirable objects of sacred art. The lack of specific laws to safeguard such treasures did the rest, permitting the circulation on the market of a huge amount of artworks of high quality and value: paintings, sculptures, tapestries, furniture, ceramics and handicraft objects.

Florence was a hub for such economic and cultural exchanges. It was the city where collectors met antique dealers, their ruthless rivals, to strike the most convenient and sought-after bargains.

Stefano Bardini and Elia Volpi, who were first collaborators and then competitors, contributed to creating a museological prototype through the way they arranged their collections in their homes, respectively in the palace in piazza dei Mozzi and at Palazzo Davanzati, both true artistic pilgrimage destinations for collectors, intermediaries and connoisseurs.

The accounts of those who had the privilege of entering the rooms of the former convent of

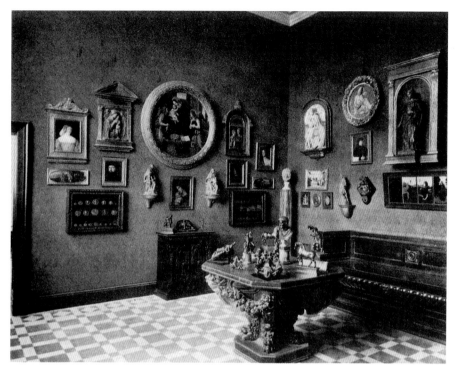

Fig. 1.
Berlino,
Kaiser Friedrich-Museum,
La sala 39 al primo piano,
1904 ca.

Berlin,
Kaiser-Friedrich-Museum,
Room 39 on the first floor
ca. 1904

San Gregorio make us fully understand the meaning of the so-called "Bardini style": inside an old palace restored in Renaissance style, were reception rooms with walls painted in a shade of blue that would later become proverbial, where everyday objects were juxtaposed to artworks in perfect harmony; paintings on the wall were hung next to old chests and to chairs placed there to make his guests and clients comfortable.

This Florentine model, which put man at the centre of the world, was immediately acknowledged by Wilhelm von Bode, a great connoisseur of Italian art, who had been working for the German Royal museums since 1872. Thanks to Bardini's intermediation and advice, Bode acquired important works of art to carry out his most ambitious project: the Kaiser Friedrich Museum in Berlin[1] (Figs. 1-2). Furthermore, if one observes the arrangement of the collections in the rooms of the German museum, Bardini's influence is obvious in the effort "to stage" the Renaissance aura and culture along with a scientific approach to be presented to the visitor[2]. Just like he had seen in Florence, Bode alternated sculptures with furnishing elements: couches with luxurious upholsteries, "Savonarola" chairs to create an overall harmony upon which to feast one's eyes; chests in inlaid wood under the paintings to serve as a supporting base, at times fictitious at others real, given that, rather often, artworks were leant against them. The best example in this sense is the room, altered several times, which houses the *Madonna and Child* by Benedetto da Maiano.

While Bardini's style through Bode was shaping German museums, in France, beginning in 1864, the banker, Édouard André and his wife, Nélie Jacquemart were assembling their art collection in a palace in the heart of Paris, which was open to the public, following a donation to the Institut de France, after Nélie's death in 1912[3] (Fig. 3).

During their stays in Italy, the first of which was in 1882, the couple established relations

lazzo ristrutturato in stile rinascimentale, si aprivano le sale di ricevimento con pareti di un blu che diverrà proverbiale, in cui gli oggetti d'uso si accostavano alle opere d'arte in un equilibrio impeccabile; i quadri alle pareti erano posti accanto a cassoni antichi e a sedie, disposte nell'ambiente per far riprendere fiato agli ospiti-clienti.

Questo modello fiorentino, che poneva l'uomo al centro del mondo, fu immediatamente recepito da Wilhelm von Bode, profondo conoscitore dell'arte italiana, a servizio dei regi musei tedeschi dal 1872. Grazie alla mediazione e ai consigli di Bardini, Bode procurò importanti opere per realizzare il progetto più ambizioso: il Kaiser Friedrich Museum di Berlino[1] (Figg. 1-2). Non solo: osservando l'allestimento predisposto per le sale del museo tedesco, l'impronta di Bardini vi sarà evidente, nel tentativo di "mettere in scena" l'aura e la cultura rinascimentale in concordanza con un indirizzo scientifico da presentare allo spettatore[2]. Così come aveva visto fare a Firenze, Bode alterna

sculture a elementi d'arredo: divani con preziosi rivestimenti, savonarole per creare un'armonia d'insieme gradevole all'occhio; bauli in legno intarsiato sotto i dipinti, a dare una base d'appoggio, a volte fittizia a volte reale visto che non di rado vi si trovavano addossate opere d'arte. Esemplare in questo senso la sala, più volte ripensata, ospitante la *Madonna con Bambino* di Benedetto da Maiano.

Mentre il gusto di Bardini attraverso Bode plasmava i musei tedeschi, in Francia dal 1864 il banchiere Édouard André e la moglie Nélie Jacquemart riunivano la loro collezione d'arte in un palazzo nel cuore di Parigi, aperto al pubblico, per donazione all'Institut de France, dopo la morte di Nélie, nel 1912[3] (Fig. 3).

Durante i soggiorni in Italia, il primo dei quali nel 1882, la coppia stabilì relazioni con i più noti antiquari del tempo: Carrer e Marcato a Venezia, Cantoni, Arrigoni e Grandi[4] a Milano, Simonetti a Roma, Gagliardi, Costantini Ciampolini e – immancabile – Bardini a Firenze. A consigliare gli acquisti, Louis Courajod, conservatore del dipartimento di scultura del Louvre.

I coniugi Jacquemart-André avevano in mente un preciso progetto museografico: al piano terra della loro abitazione l'arte francese e due segmenti dedicati alla pittura inglese e olandese; al secondo piano, in un ambiente chiuso, destinato al solo godimento estetico, il Rinascimento italiano, amato in particolar modo dalla signora, dove capolavori della pittura quattro e cinquecentesca[5] creavano armonia con gli altri oggetti d'arredo sul ricordo di quanto osservato in piazza de' Mozzi. Negli allestimenti pensati da Nélie, stucchi incorniciavano le stanze, sottolineando i profili delle porte e gli angoli del soffitto a cassoni; le sculture venivano appoggiate sui tavoli come preziosi soprammobili; i rilievi marmorei, di diversa provenienza, erano appesi al muro come dipinti a formare decorazioni parietali, seguendo uno

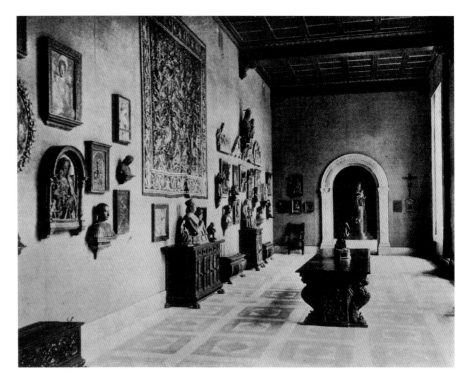

with the most renowned antique dealers of that time: Carrer and Marcato in Venice, Cantoni, Arrigoni and Grandi[4] in Milan, Simonetti in Rome, Gagliardi, Costantini Ciampolini and – the irreplaceable – Bardini in Florence. Louis Courajod, the curator of the sculpture department of the Louvre Museum, advised them on the purchases.

The couple Jacquemart-André had in mind a precise museological project: on the ground floor of their house, French art and two sections dedicated to English and Dutch painting; on the second floor, inside a closed space, only reserved for aesthetic pleasure, the Italian Renaissance, of which Nélie was especially fond, where masterpieces of 15th-and 16th-century painting[5] created a harmony with the other furnishings similar to what they had seen in piazza de' Mozzi. In the arrangements conceived by Nélie, there were stuccos framing the rooms which emphasized door profiles and the corners of the coffered ceiling; sculptures were placed on tables as if they were precious orna-

Fig. 2.
Berlino,
Kaiser Friedrich-Museum,
La sala 19 al primo piano,
1904 ca.
In fondo alla galleria,
all'interno di una nicchia,
è la *Madonna con Bambino*
di Benedetto da Maiano

Berlin,
Kaiser-Friedrich-Museum,
Room 19 on the first floor,
ca. 1904.
At the end of the gallery, inside
a niche, is the
Madonna and Child
by Benedetto da Maiano

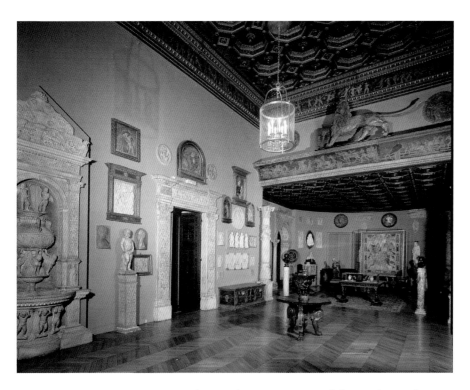

Fig. 3.
Parigi,
Museo Jacquemart-André,
L'attuale sala delle sculture

Paris,
Jacquemart-André Museum,
The present-day hall
of sculptures

schema di ascesa piramidale. La luce e la tappezzeria, infine, esaltavano la *mise en scène*.

Intanto, anche al di là dell'Atlantico cresceva la febbre per l'arte antica, che avrebbe portato allo sviluppo di collezioni private spesso, in seguito, confluite nel patrimonio centrale di musei e pubbliche istituzioni.

In un panorama quantomeno surreale, architetture rinascimentali affollavano la Fifth Avenue: la Morgan Library, edificio voluto da Pierpont Morgan per raccogliere la sua collezione di volumi a New York, fu edificata tra il 1902 e il 1906[6].

È esemplare in questo senso anche il caso di Isabella Stewart Gardner, collezionista di Boston. Colta lettrice di Dante, laureata a Harvard, aveva affinato il suo gusto estetico durante numerosi viaggi in Italia tanto che, alla morte del padre, non ebbe dubbi su come spendere la sua eredità. A guidarla negli acquisti era Bernard Berenson. Il rapporto tra i due, avviato nel 1894, fu sancito un paio di anni dopo dall'acquisto del *Ratto d'Europa* (mai titolo fu

ments; marble reliefs, of different provenances, were hung on the wall like paintings to form wall decorations, according to a pyramidal scheme. The light and the wall decoration, ultimately, enhanced the *mise en scène*.

Meanwhile, across the Atlantic, the thirst for ancient art was growing that would later result in the creation of private collections which often, subsequently, became part of museums and public institutions.

In a surreal, to say the least, scenario, Renaissance-style buildings crowded Fifth Avenue: the Morgan Library, that Pierpont Morgan built in New York to house his collection of volumes, was constructed between 1902 and 1906[6].

Also that of Isabella Stewart Gardner, a collector from Boston, is an exemplary case in this sense. A learned reader of Dante, graduated from Harvard, she had refined her taste during her numerous trips to Italy so much so that, upon her father's death, she had no doubts about how to spend her inheritance. It was Bernard Berenson who guided her in her purchases. Begun in 1894, the relationship between the two was strengthened a couple of years later by the purchase of Titian's *Rape of Europa* (a very suitable title indeed) for the unprecedented price of 26,600 pounds[7].

"The best in the world; all the rest does not interest me"[8], this is what the collector asked for. And Berenson pleased her, helping her to build up, in a short time, a fantastic, to say the least, collection, where Vermeer's *Concert*, now lost, a *Madonna and Child* by Francesco di Stefano known as Pesellino, and an early self-portrait by Rembrandt especially stood out. When the house in Beacon Street was no longer suitable, Isabella started to build a new villa in a reclaimed area just outside the city, already having in mind the idea to make a public museum of it. The Boston countryside like the Grand Canal: Isabella imagined a four-storey villa in Venetian Gothic style[9]: Fenway Court was fin-

più pertinente!) di Tiziano, per la cifra record di 26.600 sterline[7].

«Il meglio al mondo; tutto il resto non mi interessa»[8], chiedeva la collezionista; e Berenson l'accontentò, aiutandola a costituire, in poco tempo, una raccolta a dir poco magnifica, nella quale spiccavano il *Concerto* di Vermeer, andato perduto, una *Madonna con Bambino* di Francesco di Stefano detto il Pesellino e un autoritratto giovanile di Rembrandt. Quando l'abitazione di Beacon Street non fu più funzionale, Isabella cominciò i lavori per la costruzione di una nuova villa, in una zona bonificata poco fuori città, già con l'idea di farne un museo pubblico. La campagna di Boston come il Canal Grande: Isabella immagina una villa in stile gotico veneziano, sviluppata su quattro piani[9]: Fenway Court fu terminata nel 1902 e inaugurata la notte di capodanno del 1903 (Fig. 4). All'interno la collezione si dispiegava nelle sale in cui, sul modello del Poldi Pezzoli di Milano, l'idea di raffinata abitazione privata si univa a quella di galleria accessibile ai visitatori[10].

Anche Stefano Bardini per la collezionista fu un imprescindibile punto di riferimento, da seguire fin nei minimi dettagli, fino addirittura nel voler riprodurre sulle pareti di Fenway Court la tinta blu delle sale fiorentine, a sua volta ispirata alle dimore aristocratiche, in particolare, della nobiltà russa[11].

«Con tutta l'esperienza che ho maturato nell'acquistarli, e il controllo che ho ottenuto facilmente del mercato, fare il consulente per l'acquisto di opere d'arte è strada fatta per me. Purtroppo lei ne ha quasi abbastanza. È vero che ho diversi amici e conoscenti che acquistano su mio consiglio. Ma potrei vendere dieci volte quello che vendo oggi, senza maggiore difficoltà, se soltanto avessi un giro di amicizie più vasto. So di poter contare su di lei per allargarlo. Noi vogliamo che

Fig. 4.
Boston, Isabella Stewart Gardner Museum, il cortile in stile veneziano

Boston, Isabella Stewart Gardner Museum, the Venetian-style courtyard

ished in 1902 and inaugurated on New Year's Day 1903 (Fig. 4). Inside her villa, the collection was displayed in rooms where, following the model of the Museo Poldi Pezzoli in Milan, the idea of a refined private home went hand in hand with that of a gallery open to visitors[10].

Also Stefano Bardini was an indispensable point of reference for the collector, to be followed so scrupulously as to paint the Florentine rooms of Fenway Court blue, which, in its turn, was inspired by aristocratic residences, particularly those of the Russian nobility[11].

"With all the experience I have had in buying, and the control I easily could have of the market, advising about pictures is the path marked out for me. But you have now nearly had your fill. It is true I have several other friends and acquaintances who buy on my advice. But I could sell ten times as much as I do now, without taking more trouble, if

l'America abbia tanti buoni dipinti quanto è possibile. Lei ha il meglio, le altre collezioni esalteranno soltanto il valore superiore della sua»[12].

Così scriveva Berenson alla Gardner nel 1902. Al tempo la sua attività era all'apice: collaborava con Otto Gutekunst, contitolare di Colnaghi's e Joseph Duveen, antiquario che vantava tra i suoi facoltosi clienti Morgan padre e Benjamin Altman; parallelamente portava avanti la carriera di storico. Quando cominciarono a serpeggiare le accuse di porre il suo intuito attribuzionistico a servizio degli affari, era definitivamente arrivato il momento di scegliere: dopo circa trenta anni di attività le collezioni americane potevano vantare dipinti di pregio.

Ma i tempi erano cambiati: il crollo di Wall Street del 1929 aveva messo in crisi anche gli strati benestanti della società americana e chi poteva ancora permettersi di comprare si rifugiava nel contemporaneo anche per difendersi dai falsi, conseguenza diretta della larga richiesta sul mercato. Berenson tornava "alle origini", concludendo vita e carriera in una villa in stile rinascimentale sulle colline fiorentine, I Tatti.

Che cosa succede, dunque, se il sistema delle case d'asta fallisce e gli americani non possono più affacciarsi sul mercato europeo? È l'Europa che sbarca nel Nuovo Continente.

Sono lontani i tempi in cui Volpi, in un'asta a New York rimasta memorabile, vendeva per un milione di dollari il mobilio del suo palazzo fiorentino. Era il 1916, e a distanza di circa dieci anni la trovata dei coniugi Contini Bonacossi consisteva nel recarsi di persona negli States e arredare "in stile" i salotti dei collezionisti che con sempre minore frequenza si dilettavano nel *Grand Tour*.

«Siamo entrati nel salone e abbiamo disfatto tutto e messo a modo nostro, dopo fini-

only I had a larger circle of friends. I know I can rely on you to help me enlarge this circle, can't I. We want America to have as many good pictures as possible. You have had the cream, other collections will enhance the superior merit of yours."[12]

This is what Berenson wrote to Gardner in 1902. At the time his career was at its height: he was collaborating with Otto Gutekunst, co-owner of Colnaghi's, and Joseph Duveen, an antique dealer who among his wealthy clients had also the senior Morgan and Benjamin Altman; meanwhile, he was also going on in his career as a historian. When accusations started to spread that he was using his intuitive gift to make artistic attributions for business purposes, the time for him to make a choice had indeed come: after about thirty years of activity American collections could boast valuable paintings.

But the times had changed: the 1929 crash of Wall Street had struck even well-to-do Americans and those who could still afford to buy, invested in contemporary art also to protect themselves against fakes - a direct consequence of the increased demand on the market. Berenson returned to "the origins", ending his career and life in the Renaissance-style villa I Tatti on the Florentine hills.

What would happen then if the system of auction houses failed and the Americans could no longer buy on the European market? It was Europe itself that went to the New Continent.

The times were long past when Volpi, in a memorable auction sale in New York, sold the furniture of his Florentine palace for a million dollars. All that occurred in 1916, and about ten years later, the couple Contini Bonacossi had the idea of going personally to the States to decorate with period furnishings the living rooms of the collectors that less and less often went on a Grand Tour.

Fig. 5.
New York, una stanza della casa di Samuel H. Kress in una fotografia d'epoca

New York, a room of Samuel H. Kress House in a period photograph

to sembrava un angolo di via Nomentana, la signora era contenta e soddisfatta [...] Ho preso un bel tappeto di velluto rosso, l'ho cacciato sopra una specie di balaustra delle scale che scende nel salotto cadendo su un divano, in angolo un tavolinetto rotondo con sopra una caduta di edera che in parte sfiora il tappeto rosso. Abbiamo messo otto quadri e due tappeti, uno verde, sta tutto molto bene, e speriamo che rimangano, se non tutti qualche d'uno. Vedete... bisogna fare anche gli arredatori qui! È così sapete che fanno tutti»[13].

Così Vittoria Contini racconta le fatiche americane nei suoi scritti privati, preziose fonti di notizie. Vittoria esalta il marito come l'artefice della fortuna di Samuel Kress[14] (Fig. 5), filantropo che attraverso le ricchezze derivate dai successi commerciali nel 1929 fondò un

"We entered the hall and removed everything to then put it our way, after we had finished, it looked like a corner of Via Nomentana, the lady was happy and pleased [...] I took a beautiful red velvet carpet and placed it over a sort of balustrade of the stairs falling onto a couch in the living room, in a corner a little round table with some ivy on it going down and partly brushing against the red carpet. We put eight paintings and two carpets, one of which is green, everything matches very well and we hope if not all, at least some of them will stay. See... here one must also be an interior decorator! You know, everyone does that"[13].

This is how Vittoria Contini recounted her American work in her private writings, a precious source of information. Vittoria praises her husband as the maker of the fame of Samuel

istituto veicolo della diffusione dell'arte italiana negli Stati Uniti.

Dai casi citati – e molti altri nomi si potrebbero elencare – s'intuirà che quella che si racconta non è semplicemente una storia di frodi e razzie barbariche.

L'esportazione da parte dell'Italia non ha significato solo la dispersione del patrimonio nazionale: mentre le collezioni private e le raccolte museali estere si ampliavano – con una spiccata predilezione per il Rinascimento – crescevano nella neonata nazione la consapevolezza di quanto si perdeva e le pressioni affinché lo Stato si occupasse maggiormente del problema[15]. Insieme ai singoli pezzi, si diffondeva un modello di gusto che trova riscontro in ambito internazionale, dai salotti privati arredati in stile, alle sale ambientate dei musei tedeschi, alle *period rooms* americane[16].

Nessuno dei nostri protagonisti è senza peccato ma, per una volta, il giudizio è rimandato.

Kress[14] (Fig. 5), a philanthropist who, with the wealth resulting from his business success, founded, in 1929, an institute which popularized Italian art across the United States.

From the aforementioned cases – and still there would be many other names to be listed – one would feel that what is told is not simply a story of frauds and "barbarian" sacks.

Italy's exportation did not only mean the dispersion of its national heritage: in fact, while private and museum collections abroad increased – with a strong predilection for the Renaissance –, in our new-born nation the awareness of what we were losing and the pressure for the State to address the problem better also grew[15]. Along with the single pieces, a model of taste was spreading at an international level, from private living rooms decorated with period furniture and the staging of rooms in German museums to the American period rooms[16].

None of our protagonists was without sin, but, for this time, the judgement is postponed.

NOTE

[1] Per esemplificare il valore di affari Bode-Bardini si citerà la vendita del patrimonio di Ferdinado Strozzi che comprendeva, tra gli altri, il *Busto di Niccolò Strozzi* di Mino da Fiesole, il *Busto di Filippo Strozzi* di Benedetto da Maiano, il *Ritratto di Ugolino Martelli* del Bronzino, il perduto *Giovanni Battista* in bronzo di Donatello, il *Ritratto di Giuliano de' Medici* di Sandro Botticelli, il *Ritratto di Clarice Strozzi a due anni* di Tiziano.

[2] V. Niemeyer Chini 2009, p. 125.

[3] Sull'argomento vedi *Due collezionisti* 2002 e P.N. Sainte-Fare-Garnot 2003, pp. 235-242.

[4] Tramite Grandi, i due collezionisti fanno uno degli acquisti maggiormente degni di nota, gli affreschi settecenteschi di Tiepolo provenienti dalla Villa Contarini-Pisani a Mira (Venezia).

[5] Tra gli artisti presenti in collezione: Botticelli, Paolo Uccello, Francesco da Rimini, Mantegna, Schiavone, Carlo Crivelli e Bernardino Luini.

[6] Vedi W. Andrews 1957.

[7] A. Trotta 2003, p. 42.

NOTES

[1] To exemplify the value of the Bode-Bardini deals we will mention the sale of Ferdinando Strozzi's patrimony that, among other things, included the *Bust of Niccolò Strozzi* by Mino da Fiesole, the *Bust of Filippo Strozzi* by Benedetto da Maiano, the *Portrait of Ugolino Martelli* by Bronzino, the lost *John the Baptist* in bronze by Donatello, the *Portrait of di Giuliano de' Medici* by Sandro Botticelli, and the *Portrait of Clarice Strozzi at the Age of Two* by Tiziano.

[2] V. Niemeyer Chini 2009, p. 125.

[3] On this subject, see *Due collezionisti* 2002 and P.N. Sainte-Fare-Garnot 2003, pp. 235-242.

[4] Through Grandi, the two collectors made one of the most remarkable purchases, the 18th-century frescoes by Tiepolo from the Villa Contarini-Pisani in Mira (Venice).

[5] Among the artists present in the collection were: Botticelli, Paolo Uccello, Francesco da Rimini, Mantegna, Schiavone, Carlo Crivelli and Bernardino Luini.

[6] See W. Andrews 1957.

[8] In D. GRASTANG 1987. Questo articolo, così come D. GRASTANG 1987a, è in risposta al testo eccessivamente critico e impreciso C. SIMPSON 1987.

[9] Affermava Ruskin a proposito dei palazzi gotici della laguna: «Se anche si potesse trasportarli al centro di Londra non perderebbero la loro capacità di seduzione» (J. RUSKIN [1852] 1994, pp. 253-254). La verifica sta nei fatti: nel 1863 il modello di Palazzo Ducale fu imitato dal progetto per la National Academy of Design di New York e a Boston fu progettata la New Old South Church.

[10] Vedi A. TROTTA 2003, pp. 95-109. Persino Bode, che più volte si era scontrato con Isabella per questioni commerciali, si espresse con cauto ottimismo a proposito di Fenway Court, che dunque doveva avere qualche corrispondenza con i criteri allestitivi da lui applicati. *Ivi*, p. 103.

[11] Nonostante Berenson l'avesse più volte dissuasa, le intenzioni di Isabella furono così insistenti che lo storico fu costretto, infine, a procurarle un campione del colore ammirato (A. TROTTA 2003, p. 110 sgg.).

[12] Lettera del 9 agosto 1902, in *The Letters* 1987, p. 209 (ora in A. TROTTA 2003, p. 169).

[13] V. CONTINI BONACOSSI 2007, p. 148.

[14] V. CONTINI BONACOSSI 2007, pp. 178-179.

[15] A proposito delle acquisizioni del Kaiser Friedrich Museum, afferma Adolfo Venturi: «L'Italia non ha avuto occhi per vedere l'esodo di tanta parte di sé, ha lasciato prendere i tanti pezzi di Patria, i titoli della nobiltà sua, gli esemplari eterni dell'arte sua […] un tedesco di mente colta [Wilhelm Bode] aiutato dallo squilibrio delle fortune in Italia, dall'avidità del denaro, dalla mancanza di educazione artistica delle nuove generazioni, dall'ignoranza dei pubblici ufficiali che favorirono l'esportazione, dalla spilorceria del Governo ignaro de' bisogni della vita italiana» (da un articolo di Adolfo Venturi uscito sul «Giornale d'Italia» nel 1904, ora in V. NIEMEYER CHINI 2009, p. 130).

[16] Vedi P. GRIENER 2010, pp. 123-134.

[7] A. TROTTA 2003, p. 42.

[8] In D. GRASTANG 1987. This article, just like D. GRASTANG 1987a, is in reply to the excessively critical and imprecise text, C. SIMPSON 1987.

[9] Regarding the Gothic palaces of the Venetian lagoon, Ruskin maintained: "If they could be transported into the midst of London, they would still not altogether lose their power over feelings." (J. RUSKIN [1852] 1994, pp. 253-254). This is evidenced by the facts: in 1863 the new Old South Church in Boston was designed and the model of the Doge's Palace was imitated in the project for the National Academy of Design in New York.

[10] See A. TROTTA 2003, pp. 95-109. Even Bode, who had more than once clashed with Isabella over business questions, espressed a cautious enthusiam for Fenway Court, which then must have had some kind of correspondence to the staging criteria he used. *Ivi*, p. 103.

[11] Although Berenson had dissuaded her several times, Isabella was so insistent that the historian was finally obliged to get her a sample of the colour she so admired. (A. TROTTA 2003, p. 110 ff.).

[12] Letter of August 9th, 1902, in *The Letters* 1987, p. 209 (now in A. TROTTA 2003, p. 169).

[13] V. CONTINI BONACOSSI 2007, pp. 148.

[14] V. CONTINI BONACOSSI 2007, pp. 178-179.

[15] As to the acquisitions of the Kaiser Friedrich Museum, Adolfo Venturi maintains: "Italy has not taken in due consideration the flight of so many of its treasures, it has allowed the plunder of so many pieces of our Homeland, the titles of its nobility, the eternal exemplars of its art […] a learned German [Wilhelm Bode] helped by the imbalances of fortunes in Italy, the avidity for money, the new generations' lack of artistic education, the ignorance of public officers who favoured their exportation, the stinginess of a Government ignorant of the needs of Italian life" (from an article by Adolfo Venturi published in "Giornale d'Italia" in 1904, now in V. NIEMEYER CHINI 2009, p. 130).

[16] See P. GRIENER 2010, pp. 123-134.

Roberta Ferrazza

Elia Volpi e "l'esportazione" di Palazzo Davanzati

Tra Otto e Novecento Firenze fu uno dei centri più importanti per il mercato antiquario internazionale e meta privilegiata per gli stranieri, che la scelsero come loro residenza per gran parte dell'anno o la visitarono regolarmente per concludere affari. Un ruolo decisivo nella formazione delle raccolte pubbliche e private all'estero, così come nel diffondere un nuovo gusto, lo giocarono certamente gli stranieri residenti in città e nelle colline circostanti, sfruttando il particolare momento di difficoltà dell'Italia subito dopo la nascita del nuovo Regno e il sorgere di una classe sociale ansiosa di arredare le proprie abitazioni e di possedere collezioni d'arte come *status symbol*. Del resto nazioni di recente formazione stavano allestendo i loro musei, prima fra tutte in Europa la Germania, grazie a Wilhelm von Bode, che a questo scopo seppe muoversi con estrema abilità e competenza.

Elia Volpi and "the Exportation" of Palazzo Davanzati

Between the 19th and 20th centuries, Florence was one of the most important centres for the international antiques market and a favoured destination of foreigners who chose it as their residence for most of the year or visited regularly to do business. A decisive role in the formation of the public and private collections abroad as well as in spreading a new taste in décor was certainly played by the foreigners residing in Florence and its surrounding hills, who took advantage of that difficult moment in Italy immediately after the birth of the new kingdom and the rise of a social class eager to decorate their homes and possess collections of art as status symbols. Moreover, the newly formed nations were setting up their museums, with Germany first and foremost in Europe thanks to Wilhelm Bode who knew how to achieve this aim with great dexterity and expertise.

It was within this context that Elia Volpi worked, buying important items from noble families throughout Italy. He had clients and intermediaries in the major European capitals (London, Paris, Berlin, Vienna), but Volpi, above all, spread interior decoration models.

After beginning as a restorer for Stefano Bardini and after the relationship broke down for having tried to sell on his own, Volpi began a business relationship with Bode – with whom he kept up an assiduous correspondence between 1892 and 1910[1] – and with European collectors. His network of contacts soon began to cross the Atlantic, initially using primarily Bernard Berenson's friends and acquaintances. It was through him that in 1899 he sold to Isabella Stewart Gardner a *Woman in Profile* by Mino da Fiesole, which had come from Palazzo Antinori Aldobran-

Fig. 1.
Piero della Francesca,
Ercole con la clava, 1465 ca.
Affresco staccato e venduto
da Elia Volpi a Isabella Stewart
Gardner nel 1906.
Boston, Isabella Stewart
Gardner Museum

Piero della Francesca,
Hercules with a Club, ca. 1465.
Detached fresco sold
by Elia Volpi to Isabella Stewart
Gardner in 1906.
Boston, Isabella Stewart
Gardner Museum

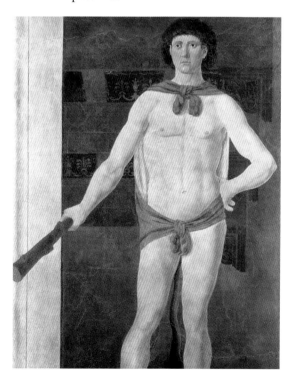

In questo contesto operò Elia Volpi, che comprava oggetti importanti da famiglie nobiliari in tutta Italia, aveva clienti e mediatori nelle principali capitali europee (Londra, Parigi, Berlino, Vienna), ma che suggerì soprattutto modelli di allestimento e arredo.

Dopo gli inizi come restauratore per Stefano Bardini, e la rottura con questi per aver tentato vendite autonome, Volpi avviò rapporti commerciali con Bode – con il quale intrattenne una fitta corrispondenza fra il 1892 e il 1910[1] – e con collezionisti europei. La sua rete di contatti cominciò ben presto a spingersi oltreoceano, inizialmente utilizzando soprattutto i rapporti e le conoscenze di Bernard Berenson: nel 1899 proprio per suo tramite vendette a Isabella Stewart Gardner un *Rilievo di Donna* di Mino da Fiesole, proveniente da Palazzo Antinori Aldobrandini, dove il marmo fu sostituito da una copia[2]. L'attività di restauratore fu anche l'alibi per tenere presso di sé oggetti d'arte per i quali era in trattative, come nel caso dell'affresco staccato *Ercole con la clava* di Piero della Francesca, che vendette sempre a Isabella Stewart Gardner nel 1906 con la mediazione di Joseph Lindon Smith[3] (Fig. 1).

Nel frattempo, nel 1904 Volpi fece il suo acquisto più importante: Palazzo Davanzati[4]. Per oltre venti anni Elia Volpi e Palazzo Davanzati costituiranno un binomio inscindibile e vincente nella diffusione e commercializzazione dell'idea di "fiorentinità" all'estero.

Negli anni successivi furono numerose le opere vendute all'estero. Nel 1909, ad esempio, un dipinto attribuito a Raffaello fu venduto al banchiere americano John Pierpont Morgan (Fig. 2). La *Madonna con Bambino* non era passata dall'Ufficio Esportazioni e al Ministero giunse una lettera anonima dal seguente contenuto: «Il quadro di Raffaello da lei invano ricercato è stato venduto dal Volpi al Sig. Morgan per la bagattella di un milione coll'intervento del dottor Bode nostro alleato»[5]. Morgan ri-

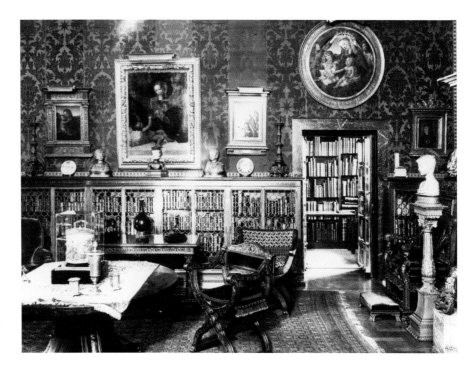

Fig. 2.
New York, Pierpont Morgan Library, la Stanza Ovest in una foto d'epoca. A sinistra si vede la *Madonna con Bambino* attribuita a Raffaello venduta da Volpi a Morgan

New York, Pierpont Morgan Library, the West Room in a period photograph. On the left on see the *Madonna with Child* attributed to Raffaello sold by Volpi to Morgan

dini where the original marble was replaced by a copy[2]. In many cases, his work as restorer was, in fact, an excuse to keep an art object for which he was handling the negotiations, as happened with the detached fresco of *Hercules with a Club* by Piero della Francesca, which was later sold to Isabella Stewart Gardner in 1906, with Joseph Lindon Smith as intermediary[3] (Fig. 1).

In the meantime, Volpi made his most important purchase in 1904: that of Palazzo Davanzati[4]. For over twenty years, the names of Elia Volpi and Palazzo Davanzati would be inseparable and successful in the spread and commercialization abroad of the idea of the quintessential Florentine character.

In the following years, many works were sold abroad. In 1909, for example, a painting attributed to Raphael was sold to the American banker John Pierpont Morgan (Fig. 2). This sale of the *Madonna with Child,* had not received the approval of the Export Office and an anonymous letter arrived at the Ministry that contained the following: "The painting by

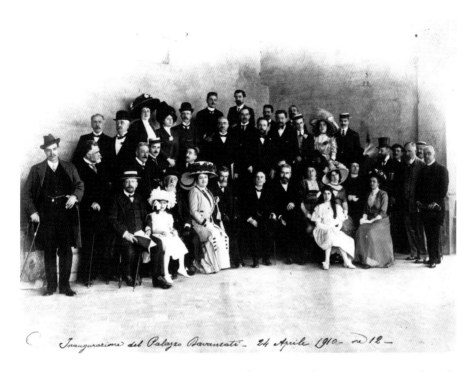

Fig. 3.
Firenze, Cortile di Palazzo
Davanzati, foto di gruppo
all'inaugurazione del Palazzo
Davanzati, 1910.
Volpi è in prima fila
il quinto da destra

Florence, Courtyard of Palazzo
Davanzati, group photograph
at the opening of
Palazzo Davanzati, 1910.
Volpi is fifth from the right
in the front row

marrà negli anni un cliente importante di Volpi, come documentato dalla corrispondenza fra i due: il banchiere americano visiterà regolarmente Volpi a Firenze e, insieme a Bode, sarà ricevuto, per la seconda volta, a Palazzo Davanzati nel 1911, quando lascerà la sua firma nel libro dei visitatori[6].

Il "ripristino" di Palazzo Davanzati procedeva frattanto con soddisfazione, ma in ritardo rispetto ai programmi. Volpi informava Bode di essere in possesso di opere importanti, chiuse in una stanza in attesa dell'arrivo di Morgan, che aveva soprannominato «il nasone Americano». Nello stesso anno lo Stato Italiano pose il palazzo sotto il vincolo storico-artistico, secondo la legge appena varata[7], e Volpi fu costretto a difendersi, sulle pagine della rivista di categoria «L'Antiquario», dalle accuse che gli venivano mosse, da «Le Musée» di Parigi, riguardo ai restauri all'edificio[8].

Il recupero architettonico e l'allestimento museografico di Palazzo Davanzati avveniva no in stretto collegamento con la perdita di gran parte delle vestigia della Firenze antica e

Raphael that you have been looking for in vain, was sold by Mr. Volpi to Mr. Morgan for the trifling sum of one million with the assistance of our ally Mr. Bode"[5]. Morgan remained an important customer for Volpi over the years, as documented by correspondence between the two. The American banker regularly visited Volpi in Florence; together with Bode, he was received at Palazzo Davanzati for the second time in 1911, when he left his signature in the visitors' book[6].

The "re-creation" of Palazzo Davanzati, meanwhile, was proceeding satisfactorily although behind schedule. Volpi informed Bode that he had important works locked in a room awaiting Morgan's arrival, whom he had nicknamed "*il nasone Americano*" (the American big nose). That same year, the Italian State placed the building under art-historical restrictions imposed by a recently passed law[7] and Volpi had to defend himself, in the pages of the specialized magazine "*L'Antiquario*", against charges raised by "*Le Musée*" of Paris about his restoration of the building[8].

The architectural restoration and museological setting of Palazzo Davanzati took place at the same time as Florence was losing most of its ancient vestiges, and it coincided with a new public and private interest in the surviving traces of a glorious past. On 24th April 1910, the historical building was opened to the public with a grand inauguration attended by the most prominent people from the aristocracy and the worlds of culture and of the national and international antiques trade, who had come to Florence also to attend Volpi's first major auction, which he had organized in those same days[9] (Fig. 3).

The Palace was the subject of numerous articles and studies, all positive and laudatory of its "wonderful restorer". In his private museum, Volpi received leading figures in every field – kings, politicians, scholars, and

coincidevano con un'attenzione nuova, sia pubblica che privata, per le tracce sopravvissute di un passato glorioso. Il 24 aprile del 1910 lo storico edificio venne aperto al pubblico con una solenne inaugurazione alla quale parteciparono i personaggi più in vista dell'aristocrazia, della cultura e del commercio antiquario nazionale e internazionale, arrivati a Firenze anche per assistere alla prima grande asta che Volpi aveva organizzato negli stessi giorni[9] (Fig. 3).

Il Palazzo fu oggetto di numerosi articoli e studi, tutti positivi e osannanti il suo «mirabile ripristinatore». Volpi ricevette nel suo museo privato le personalità in ogni campo, dai regnanti ai politici, dagli studiosi ai collezionisti. Era effettivamente riuscito nel suo intento rendendo il «Palazzaccio», come era solito chiamarlo, un luogo ideale per apprezzare, studiare e commerciare l'arte medievale e rinascimentale. Il far "rivivere" quella casa come luogo della memoria storica accessibile a tutti poteva avere davvero una valenza speciale: la splendida "vetrina", allestita nelle sale e nei saloni di una casa fiorentina antica stimolava i sogni dei grandi collezionisti, che stavano costruendo i propri palazzi oltralpe e oltreoceano, così come quella del turista straniero di passaggio, che stava arredando una casa in stile. La società di viaggi Cook organizzava per gli americani tour che in quindici giorni percorrevano tutta Europa: passando da Firenze «forse dimenticavano di andare a Pitti o agli Uffizi, ma non al Palazzo Davanzati, dove oltre a soddisfare la curiosità di vedere una casa fiorentina antica, cercavano lo spunto per ammobiliare le loro abitazioni»[10]. Nel 1909 gli Stati Uniti avevano abolito la tassa d'importazione per le opere d'arte e gli affari di Volpi andavano a gonfie vele, permettendogli di consolidare e intensificare i rapporti con i ricchi clienti a livello internazionale. Nel 1913 si fece un gran parlare di due famose sculture di casa Martelli, il *David* e *San Giovannino*, che Volpi vendette a Peter A.B. Widener[11].

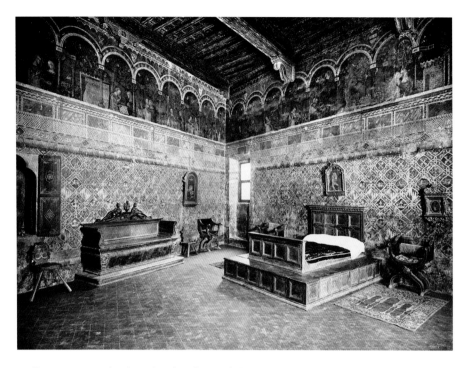

Fig. 4.
Firenze, Palazzo Davanzati, Camera da letto del secondo piano, 1910.
Archivi Alinari, Firenze.
Il letto e la cassapanca venduti all'asta Volpi del 1916, sono al Metropolitan Museum of Art di New York

Florence, Palazzo Davanzati, bedroom on the second floor, 1910.
Alinari Archives, Florence.
The bed and the chest, sold at the 1916 Volpi auction, are at the Metropolitan Museum of Art in New York

collectors. He had indeed achieved his goal by making the "*palazzaccio*", as he used to call it, an ideal place in which to appreciate, study, and trade in medieval and Renaissance art. This effort to make the house a place of "living" historical memory open to everyone had a truly special meaning. Set up in the rooms and halls of an ancient Florentine house, this wonderful "shop-window" spurred the dreams of the great collectors who were building their own palaces beyond the Alps and beyond the Atlantic, as well as of the occasional foreign tourist who was furnishing a "period" house. The Cook travel company organized tours for Americans who travelled throughout all of Europe in a fortnight, and passing through Florence, "perhaps they forgot to go to the Pitti or the Uffizi, but not to Palazzo Davanzati where, in addition to satisfying their curiosity by seeing an ancient Florentine house, they also looked for inspiration to furnish their homes"[10]. In 1909, the United States abolished the import duty on works of art and Volpi's business boomed, allowing him to con-

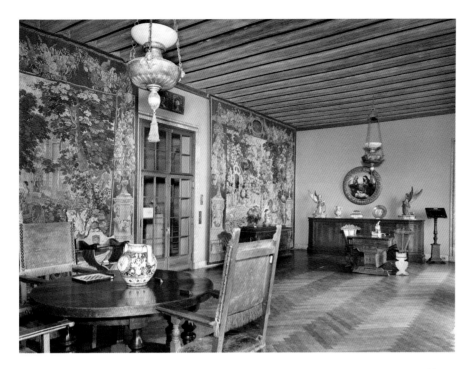

Fig. 5.
Detroit, la Russel A. Alger
House arricchita con mobili e
oggetti rinascimentali
provenienti dall'asta
Volpi del 1916.
Detroit, Institute of Art

Detroit, the Russel A. Alger
House also decorated with
Renaissance furniture
and objects coming from the
1916 Volpi auction.
Detroit, Institute of Art

Nel 1914 Volpi fece un'asta nel suo villino di Firenze, comprendente l'intera collezione di oggetti in ferro battuto, già della collezione Peruzzi de' Medici[12].

Volpi aveva dichiarato pubblicamente più volte che nulla di quello che arredava il suo museo privato era in vendita, ma quando, in conseguenza dello scoppio della Prima guerra mondiale, la crisi economica si fece sentire prepotentemente anche nel commercio di opere d'arte sul piano europeo, tutta la collezione contenuta nel Palazzo fu messa all'asta a New York con l'American Art Galleries. Erano passati sei anni dall'inaugurazione del museo. Il punto di forza della vendita era proprio la fama che Palazzo Davanzati aveva acquistato negli Stati Uniti[13].

La stampa americana fece grande pubblicità e alcuni oggetti raggiunsero prezzi da capogiro. L'asta si aggiudicò per importanza il quarto posto fra tutte quelle avvenute fino a quel momento e fu considerata la prima dove i dipinti di scuola primitiva ebbero un successo completo. Fra i compratori figuravano i maggiori musei, importanti collezionisti e numerosi com-

solidate and strengthen his relations with wealthy international clients. In 1913 there was great talk about two famous sculptures from the Martelli house, the *David* and the *Saint John as a Child* that Volpi sold to Peter A.B. Widener[11].

In 1914, Volpi had an auction at his *villino* in Florence, comprising the entire collection of wrought iron objects, formerly in the Peruzzi de' Medici collection[12].

Volpi had publicly stated several times that none of the furnishings in his private museum were for sale, but when, as a result of the outbreak of the First World War, the economic crisis was felt strongly also in the trade of works of art on a European level, the entire collection contained in the palace was auctioned in New York through the American Art Galleries. Six years had passed since the museum's inauguration. The strong point of the sale was precisely the fame that Palazzo Davanzati had acquired in the United States[13].

The auction was widely publicized by the American press and some objects reached mind-boggling prices. The auction was the fourth most important among all those that had occurred up to that point and was considered the first at which Primitive School paintings were a complete success. Among the buyers were major museums, important collectors, and several antique dealers, with the latter buying in bulk and then reselling to their wealthy clients, who were having splendid medieval and Renaissance-style houses built and furnished[14]. Objects from Palazzo Davanzati took the place of honour in homes and buildings on Fifth and Madison Avenues in New York, in the collections of Otto Hermann Kahn, Henry Clay Frick, George Blumenthal, Philip Lehman, Carl W. Hamilton, and Peter Cooper and Amy Hewitt. They embellished buildings outside the city, like William Boyce Thompson's house in Yonkers and George Grey Barnard's Clois-

mercianti di arte antica, che comprarono in blocco per poi rivendere ai loro ricchi clienti, che si facevano costruire e arredare splendide case in stile medievale e rinascimentale[14]. Gli oggetti provenienti da Palazzo Davanzati presero il posto d'onore nelle case e nei palazzi della Fifth Avenue e della Madison Avenue di New York, nelle collezioni di Otto Hermann Kahn, di Henry Clay Frick, di George Blumenthal, di Philip Lehman, di Carl W. Hamilton, di Peter Cooper e Amy Hewitt; andarono ad abbellire i palazzi fuori città, come quello di William Boyce Thompson a Yonkers, i Cloisters di George Grey Barnard; divennero l'orgoglio di collezionisti a Baltimora, a Chicago, a Philadelphia, a Detroit (Fig. 5) e in California nel castello di William Randolph Hearst a San Simeon; nel caso di James William Ellsworth tornarono a Firenze come arredo della sua Villa Palmieri, così come gli acquisti fatti da Enrico Caruso furono destinati alla sua villa di Signa[15].

Volpi tornava in Italia soddisfatto e con molti soldi. Aveva capito profondamente le enormi possibilità che offriva il mercato americano e si era inserito nella moda delle *mediterranean houses*, contribuendo al consolidamento e all'ampliamento di questo gusto. La sua intraprendenza e la sua lungimiranza furono premiate, ma la vendita aprì anche una nuova strada agli antiquari italiani, (Fig. 6) che da allora fino agli anni Trenta avrebbero sfruttato questo filone d'oro di cui Volpi era stato il pioniere. L'identificazione degli Stati Uniti come l'erede dello spirito del Rinascimento e la convinzione che New York sarebbe diventata, dopo la guerra, il centro mondiale dell'arte, fecero nascere uno "stile Davanzati"[16].

Nel 1917 Volpi fece un'altra fortunata asta a New York e nel 1918 curò ancora con American Art Galleries una vendita della collezione Bardini[17].

Le pubblicazioni su riviste specializzate di arredamento e gli studi sul mobile italiano e la

Fig. 6.
Il negozio di Urbino e Dario Nannelli, antiquari fiorentini a New York negli anni Venti

Urbino and Dario Nannelli's shop, Florentine antique dealers in New York in the 1920's

ters. They became the pride of collectors in Baltimore, Chicago, Philadelphia, Detroit, (Fig. 5) and in California at William Randolph Hearst's castle in San Simeon. In the case of James William Ellsworth, they returned to Florence to furnish his Villa Palmieri, as did the purchases by Enrico Caruso that were sent to his villa in Signa[15].

Volpi returned to Italy satisfied and with a lot of money. He had understood very well the enormous opportunity the American market offered and he exploited the fashion for Mediterranean houses, contributing to the consolidation and the broadening of this taste in decor. His initiative and vision were rewarded, but the sale also opened the road to Italian antique dealers (Fig. 6) who, from then until the 1930s, would exploit the bonanza that Volpi had discovered. The identification of the United States as the heir to the spirit of the Renaissance and the belief that New York would become, after the war, the world centre of art, gave rise to a "Davanzati style"[16].

In 1917, Volpi had another highly success-

Fig. 7.
Esempio di arredo con mobili
in stile primo Rinascimento.
Alfred C. Bossom Architect,
680 Fifth Avenue a New York

An example of décor with
early Renaissance-style
furniture. Alfred C. Bossom
Architect, 680 Fifth Avenue
in New York

sua storia, apparsi negli anni immediatamente successivi, anche come supporto per l'industria americana dell'arredo e del mobile in stile, utilizzarono a piene mani illustrazioni e disegni di Palazzo Davanzati e dei suoi arredi[18].

La fama dello storico edificio, decantato come prototipo di un arredo fiorentino dei secoli d'oro, si diffuse talmente negli Stati Uniti che sale di museo, case private, alberghi, studi di professionisti (Fig. 7), spazi espositivi di antiquari persino navi, riprodussero i suoi dipinti murali e furono arredati con le forme dei suoi mobili[19]. Per rispondere alla crescente richiesta di oggetti d'arredo fu ampiamente coinvolto anche il settore dell'artigianato italiano, la cui ricchezza, costituita dalle antiche tecniche di lavorazione, si conservava e trasmetteva nelle botteghe e nelle scuole professionali[20]. Gli artigiani italiani furono frequentemente ingaggiati anche per decorare ambienti in stile, come fecero i fratelli Angeli, che si stabilirono negli Stati Uniti e riprodussero la Sala dei Pappagalli di Palazzo Davanzati a Palm Beach, in Florida, divenendo per questo delle celebrità[21].

A partire dalla seconda metà degli anni Venti del Novecento molte delle collezioni private americane vennero disperse con vendite pubbliche o donate a musei e università. Nel mer-

ful auction in New York and in 1918 he curated a sale for the Bardini collection, again with the American Art Galleries[17].

Publications in specialized interior design magazines and studies on Italian furniture and its history appeared in the years immediately following. The American furniture industry made liberal use of the illustrations and drawings of Palace Davanzati and its furnishings as a foundation for the production of period furniture[18].

The fame of the historic building, praised as a prototype of the golden age of Florentine decor, was so widespread in the United States that museum halls, private homes, hotels, offices (Fig. 7), antique dealer's showrooms, and even ships reproduced its wall paintings and were furnished with versions of its furniture[19]. To meet the growing demand for furniture and furnishing items, the Italian craft sector was also extensively involved; its wealth – consisting in traditional production techniques – was preserved and transmitted through workshops and vocational schools[20]. Italian craftsmen were often hired to decorate period rooms, like the Angeli brothers who settled in the U.S. and reproduced Palazzo Davanzati's Hall of the Parrots in Palm Beach, Florida, thanks to which they became famous[21].

Beginning in the second half of the 1920s, many of the private American collections were sold or donated to museums and universities. In the antiques market, there was a drop in demand for Italian Renaissance items. The approaching economic crisis, the discovery of numerous fakes and forgeries, and the eruption of the Dossena scandal[22] at an international level contributed to a marked change in collecting tastes and decreed the end of the dominance of medieval and Renaissance art objects. The failure in 1927 of Volpi's last auction in New York marked the end of an era[23].

The influence of the ancient Florentine

cato dell'arte antica si registrò un calo della domanda di oggetti del Rinascimento italiano. L'approssimarsi della crisi economica, la scoperta di numerosi falsi e lo scoppio a livello internazionale dello scandalo Dossena[22], contribuirono a un deciso cambiamento di gusto nel collezionismo e decretarono la fine del primato per gli oggetti d'arte medievale e rinascimentale. Il fallimento dell'ultima asta Volpi a New York, nel 1927, sanciva il tramonto di un'era[23].

L'influenza che l'antica casa fiorentina aveva avuto non s'interruppe però completamente negli anni seguenti: allestimenti museali e mostre avrebbero continuato a utilizzare i suoi schemi di arredo e i suoi oggetti per molto tempo ancora come esempi illustri di quel Rinascimento che tanto aveva contribuito negli Stati Uniti alla definizione dell'identità culturale dell'intera nazione.

house, however, did not completely wane in the following years: museum settings and exhibitions continued to use its interior layouts and objects for a long time still, as illustrious examples of that Renaissance which had contributed so much in the United States to defining the cultural identity of an entire nation.

Fig. 8.
Firenze, Palazzo Davanzati, camera da letto detta delle "impannate", particolarmente amata negli Stati Uniti e usata diffusamente come modello per le cosiddette *period rooms*

Florence, Palazzo Davanzati, bedroom known as the "Room of the Impannate", especially popular in the United States and widely used as a model for so-called "period rooms"

Fig. 9.
Un esempio di "Stanza Davanzati" nel palazzo French & Co. a New York, 1925 ca.

An example of a "Davanzati Room" in the French & Co. building in New York, ca. 1925

NOTE

[1] 283 lettere scritte da Volpi a Bode, fra il 1892 e il 1910, sono conservate presso lo Staatliche Museen zu Berlin Zentralarchiv *(Briefe Elia Volpi an Wilhelm von Bode, 1892-1910*, SMB-ZA, IV/ NL Bode 5672).

[2] L'opera è conservata al Museo Gardner di Boston.

[3] Vedi P. HENDY 1931, pp. 262-264.

[4] Sulla storia di Palazzo Davanzati vedi R. FERRAZZA 1993, pp. 17-73 (con bibliografia precedente e al quale si farà riferimento per diversi argomenti).

[5] ACSR, Direzione Generale per le Antichità e Belle Arti, Div. 1, 1909, busta 89. Anche Berenson parlava del quadro in una lettera alla Gardner nel 1909 (*The Letters* 1987, p. 450). Berenson attribuì l'opera prima a Pinturicchio, poi la giudicò un falso. Il dipinto rimase per molti anni nello studio privato del banchiere a New York, la West Room della Morgan Library, dove collocava i pezzi preferiti della sua collezione e riceveva uomini d'affari e amici. Nella stessa stanza Morgan aveva messo altri dipinti di scuola umbra, una *Sacra famiglia* attribuita a Raffaello, un dipinto del Francia, uno del Pinturicchio e uno del Perugino (D.A. BROWN 1983, p. 70.)

[6] La firma di Morgan sul *Libro dei Visitatori* di Palazzo Davanzati è alla data 13 aprile 1911. Per i rapporti commerciali fra Volpi e Morgan vedi la corrispondenza fra i due dall'aprile 1909 al dicembre 1912, conservata negli archivi della Morgan Library di New York e riportata in R. FERRAZZA 1993, pp. 256-260.

[7] Il 20 giugno 1909 era stata emanata la legge Rosadi che, stabilendo norme più precise sulla «notifica d'importante interesse», tentava di ovviare alle carenze e alla scarsa efficacia della legge Nasi del 12 giugno 1902. La legge del 1909 sarebbe rimasta in vigore fino all'emanazione della legge 1089 del 1939.

[8] Vedi *Al Palazzo Davanzati* 1909, p. 95.

[9] *Vendita Volpi* 1910. Sulla Vendita Volpi e la sua importanza vedi R. FERRAZZA 1993, pp. 106-111; si veda anche in relazione alle arti applicate e in particolare alle maioliche: R. FERRAZZA 2010, pp. 257-266.

[10] L. BELLINI 1950, p. 191.

[11] I busti (il *David* attribuito a Donatello e *San Giovannino* ad Antonio Rossellino) sono ora conservati a Washington alla National Gallery. Sulla vendita vedi C. SIMPSON 1986, pp. 274-275; O. SIREN 1916. Già dal 1902 si temeva che le due opere potessero essere vendute all'estero: il Ministero aveva inviato una lettera assai apprensiva sulla loro sorte al direttore delle Gallerie di Firenze (ASSBASF, *Arte* 1902, 296 bis); ancora nel 1905 erano corse voci sulla loro vendita (vedi P. VIGO 1905). Vedi anche R. FERRAZZA 1993, pp. 113-114.

[12] *Vendita Volpi* 1914.

NOTES

[1] 283 letters written by Volpi to Bode, between 1892 and 1910, are found at the Staatliche Museen zu Berlin Zentralarchiv *(Briefe Elia Volpi an Wilhelm von Bode, 1892-1910*, SMB-ZA, IV/ NL Bode 5672).

[2] The work is kept at the Gardner Museum in Boston.

[3] See P. HENDY 1931, pp. 262-264.

[4] On the history of Palazzo Davanzati see R. FERRAZZA 1993, pp. 17-73 (with previous bibliography and to which we will refer for various subjects).

[5] ACSR, Direzione Generale per le Antichità e Belle Arti, Div. 1, 1909, busta 89. Also Berenson mentioned the painting in a letter to Gardner in 1909 (*The Letters* 1987, p. 450). Berenson attributed the work first to Pinturicchio, and then judged it a fake. The painting remained for many years in the banker's private studio in New York, the West Room in the Morgan Library, where he placed the favourite pieces of his collection and met businessmen and friends. In the same room Morgan had put other paintings of the Umbrian school, a *Holy family* attributed to Raphael, a painting by Francia, one by Pinturicchio and one by Perugino (D.A. BROWN 1983, p. 70).

[6] Morgan's signature in the Palazzo Davanzati *Visitors' Book* is under the date April 13th, 1911. As concerns the business relations between Volpi and Morgan, see the correspondence between the two from April 1909 to December 1912, found in the Morgan Library archives in New York and quoted in R. FERRAZZA 1993, pp. 256-260.

[7] On June 20th, 1909, the Rosadi law was issued which, establishing more precise regulations about the "notice of great interest", tried to get round the many gaps and the scanty effectiveness of the Nasi law of June 12th, 1902. The 1909 law remained in force until the issuing in 1939 of law no. 1089.

[8] See *Al Palazzo Davanzati* 1909, p. 95.

[9] *Vendita Volpi* 1910. On the Volpi Sale and its importance see R. FERRAZZA 1993, pp. 106-111; as for the applied arts and particularly majolicas, see also R. FERRAZZA 2010, pp. 257-266.

[10] L. BELLINI 1950, p. 191.

[11] The busts (the *David* and the *Saint John as a Child* attribuited to Donatello and Antonio Rossellino, respectively) are now at the National Gallery in Washington. On the sale, see C. SIMPSON 1986, pp. 274-275; O. SIREN 1916. As far back as 1902 it was feared that the two works could be sold abroad: the Italian Ministery had sent a very apprehensive letter about their destiny to the director of the Florentine Galleries

[13] *Vendita Volpi* 1916.

[14] Fra i numerosi articoli apparsi sulla stampa: *Notable coming* 1916; *World record set* 1916; *Davanzati art sale* 1916; *Volpi sale buyers* 1916; *The Davanzati Palace Collection* 1916.

[15] Per i compratori all'asta Volpi del 1916, gli oggetti acquistati e le loro attuali collocazioni, vedi R. FERRAZZA 1993, pp. 215-220.

[16] «La collezione del Museo Davanzati rappresenta il periodo considerato il migliore dagli arredatori e un periodo particolarmente adatto al gusto americano» (*Your home* 1917, p. 330).

[17] *Vendita Volpi* 1917. Stefano Bardini capì ben presto che Volpi era la persona adatta a promuovere la sua collezione direttamente negli Stati Uniti e, messi da parte gli antichi rancori, gli affidò la cura dell'asta a New York e del catalogo: *Vendita Bardini* 1918.

[18] H.D. EBERLEIN 1916; G.L. HUNTER 1917; W. ODOM 1918.

[19] «Ci fu un momento in America che in qualunque posto, nelle sale d'aspetto dei cinematografi, negli studi dei professionisti, nelle case private e persino sui bastimenti, si ebbero le forme dei mobili di Palazzo Davanzati. Non voglio dire che Volpi sia stato lo scopritore del mobile italiano... [mobili] si ricercavano e si conoscevano bene fra i cultori dell'arte antica [...]. Ma si mantennero nell'ambito degli artisti e dei conoscitori, non furono popolarizzati ed imitati a serie che dopo la vendita fatta da Volpi per il Palazzo Davanzati» (L. BELLINI 1950, p. 191). La cucina di Palazzo Davanzati fu usata, con qualche variante e aggiunta, per la pubblicità della ditta di antiquariato e arredamento Hampton Shop; La French & Company, importante società nel campo dell'antiquariato, riprodusse nel suo edificio sulla 56th strada di New York la camera del terzo piano di Palazzo Davanzati. Vedi R. FERRAZZA 1993, pp. 183-207.

[20] Vedi R. FERRAZZA 1993b, pp. 19-22.

[21] Sulla costruzione ad opera di Addison Mizner di Palm Beach e di Boca Raton in Florida, fenomeno straordinario di questa moda della citazione e della copia in architettura e nella decorazione, e sul ruolo dei fratelli Angeli, che avevano partecipato al recupero degli affreschi di Palazzo Davanzati con Volpi, vedi: R. FERRAZZA 1993, pp. 207-212; *Federico* 2009.

[22] Sullo scandalo Dossena vedi: R. FERRAZZA 1993, pp. 223-254; R. FERRAZZA 1993a; R. FERRAZZA 1996; R. FERRAZZA 1998.

[23] *Vendita Volpi* 1927.

(ASSBASF, *Arte* 1902, 296 bis); again in 1905 there were rumours about their being sold (see P. VIGO 1905). See also R. FERRAZZA 1993, pp. 113-114.

[12] *Vendita Volpi* 1914.

[13] *Vendita Volpi* 1916.

[14] Among the numerous articles that appeared in the press: *Notable Coming* 1916; *World Record Set* 1916; *Davanzati Art Sale* 1916; *Volpi Sale Buyers* 1916; *The Davanzati Palace Collection* 1916.

[15] As to the 1916 Volpi auction buyers, the objects purchased and their current locations, see R. FERRAZZA 1993, pp. 215-220.

[16] "The Davanzati collection represents the period considered the finest by decorators and a period particularly adapted to American taste" (*Your home* 1917, p. 330).

[17] *Vendita Volpi* 1917. Stefano Bardini soon understood that Volpi was the right person to promote his collection directly in the United States so, putting aside his old grudges, he entrusted him with the New York auction and its catalogue: *Vendita Bardini* 1918.

[18] H.D. EBERLEIN 1916; G.L. HUNTER 1917; W. ODOM 1918.

[19] "There was a time in America that anywhere, in cinema waiting rooms, in professional offices, in private homes and even on ships, the furniture imitated that in Palazzo Davanzati. I do not mean to say that Volpi was the discoverer of Italian furniture... [furniture] was being sought after and was well-known among experts of ancient art [...]. But this was restricted to the circle of artists and connoisseurs, it was only after the sale carried out by Volpi for Palazzo Davanzati that it was popularized and imitated on a large scale" (L. BELLINI 1950, p. 191). The kitchen of Palazzo Davanzati was used, with some changes and additions, for advertising the Hampton Shop, an antiques and furniture firm; in its building on 56th Street in New York, the French & Company, an important antique company, reproduced the bedroom on the third floor of Palazzo Davanzati. See R. FERRAZZA 1993, pp. 183-207.

[20] See R. FERRAZZA 1993b, pp. 19-22.

[21] As to the construction by Addison Mizner of Palm Beach and Boca Raton in Florida, an extraordinary consequence of this architectural and decorative fashion of quoting and copying, as well as for the role of the Angeli brothers, who had worked with Volpi in the recovery of the frescoes in Palazzo Davanzati, see: R. FERRAZZA 1993, pp. 207-212; *Federico* 2009.

[22] On the Dossena scandal, see: R. FERRAZZA 1993, pp. 223-254; R. FERRAZZA 1993a; R. FERRAZZA 1996; R. FERRAZZA 1998.

[23] *Vendita Volpi* 1927.

Collezionismo antiquario
Collecting early paintings and antiques

CATALOGO / CATALOGUE

- **Una premessa in Toscana**
 The Tuscan Beginning

- **Il "sogno del Medioevo"**
 The "Medieval Dream"

- **Gli scenografici allestimenti degli antiquari**
 The dramatic settings of the antique dealers

- **Le scelte filologiche e il vivere austero degli studiosi**
 The scholars' philological choices and austere spirit

Una premessa in Toscana

Nel corso del Settecento, stimolato dall'attività di studiosi ed eruditi, si sviluppò in Italia il collezionismo di opere medievali e di artisti cosiddetti Primitivi, innescando un interesse che divenne presto di portata internazionale. Tale interesse – che si rivolse sempre più diffusamente anche ad altre epoche storiche –, favorito dal progressivo affinarsi degli strumenti storici e critici, fu facilitato anche dalla crescente disponibilità di opere sul mercato in seguito alle soppressioni di chiese e conventi, alle difficoltà economiche delle antiche famiglie nobiliari e alla mancanza di adeguate leggi di tutela.

Precoce estimatore di "fondi oro" e di terrecotte invetriate, il canonico Angelo Maria Bandini sarà tra i maggiori esponenti, nella Toscana del Settecento, del nascente interesse verso quelle tipologie di opere, contribuendo alla cosiddetta fortuna dei Primitivi e testimoniando anche dell'esigenza di "ambientare" le collezioni. A tale scopo, infatti, aveva adibito la chiesa di Sant'Ansano a Fiesole affinché potesse offrire un contesto idoneo alla sua raccolta di dipinti di tema sacro.

The Tuscan Beginning

During the 18th century, encouraged by the work of scholars and men of learning, the practice developed in Italy of collecting works from the Middle Ages and by the so-called Primitive artists, sparking an interest that soon rose to an international level. Fostered by the progressive refinement of historical and critical instruments, this interest – which increasingly extended to other historical periods as well –, was also facilitated by the growing availability of works on the market resulting from the suppression of churches and convents, the economic difficulties of the ancient noble families, and the lack of adequate laws to safeguard them.

An early admirer of paintings on a gold background and of glazed terracottas, Canon Angelo Maria Bandini was among the main exponents in 18th-century Tuscany of the new-born interest in these types of works, contributing to the so-called success of the Primitives, and also bearing witness to the need to give the collections a suitable setting. And precisely to this purpose Bandini furnished the Church of Sant'Ansano in Fiesole to suitably display his collection of paintings of sacred subjects.

Museo Bandini, facciata

Museo Bandini, façade

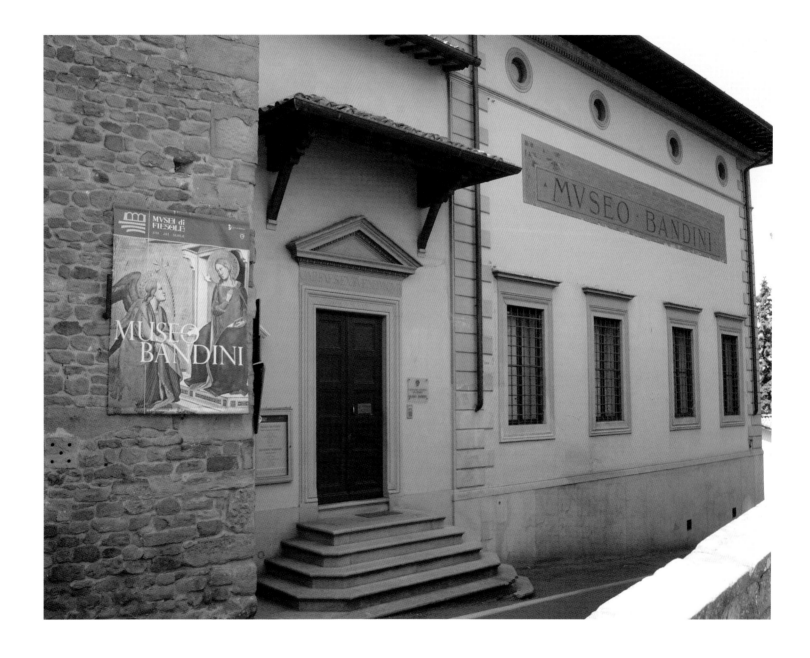

Angelo Maria Bandini e il suo "museo sacro"
Angelo Maria Bandini and his "Sacred Museum"

Cristina Gnoni Mavarelli

Il canonico Angelo Maria Bandini, letterato, antiquario, storico e collezionista, fu personaggio di spicco della cultura toscana del Settecento. Nato a Fiesole nel 1726, si dedicò a studi umanistici sotto la guida di Giovanni Lami, che rappresentò un costante punto di riferimento per le discipline storiche e antiquarie e per la formazione del suo gusto collezionistico.

Gli scritti elaborati da Bandini tra gli anni Quaranta e Cinquanta del Settecento riflettono i molteplici argomenti della sua educazione erudita, dall'archeologia alla letteratura alla scienza. Fondamentale per l'approfondimento degli interessi artistici e archeologici fu il soggiorno a Roma, dove si era trasferito nel 1748 entrando a far parte del circolo del cardinale Alessandro Albani, dove gravitavano Johann Joachim Winckelmann e Anton Raphael Mengs. Negli anni romani Bandini pubblicò studi che gli valsero, nel 1752, la nomina a bibliotecario nella Biblioteca Marucelliana di Firenze, aperta al pubblico nello stesso anno. Nel 1756, dopo l'ordinamento sacerdotale, divenne canonico di San Lorenzo e ricevette il prestigioso incarico di bibliotecario alla Biblioteca Medicea Laurenziana, compito che assolse con grande passione svolgendo un'attività intensa nella conservazione dei codici, nella pubblicazione di documenti, nell'accrescimento dei fondi librari e so-

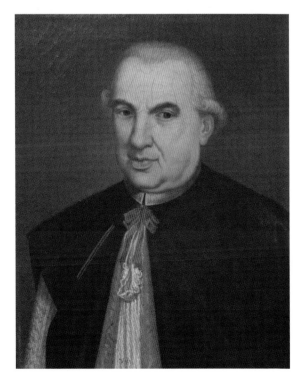

Leonardo Frati (?),
Ritratto del canonico Angelo Maria Bandini, secolo XVIII.
Fiesole, Museo Bandini

Leonardo Frati (?),
Portrait of Canon Angelo Maria Bandini,
18th century.
Fiesole, Museo Bandini

A man of letters, an antiquarian, a historian and a collector, the canon Angelo Maria Bandini was a leading figure of 18th-century Tuscan culture. Born in Fiesole in 1726, he devoted himself to classical studies under the guidance of Giovanni Lami. The latter was for him a constant point of reference as to historical and antiquarian disciplines as well as for moulding his taste as a collector.

The writings drawn up by Bandini between the 1740s and the 1750s mirror his multifaceted erudite education ranging from archaeology and literature to science. In 1748, he moved to Rome joining the circle of Cardinal Alessandro Albani, also frequented by Johann Joachim Winckelmann and Anton Raphael Mengs. His stay in that city played a fundamental role in broadening his artistic and archaeological interests. In his years in Rome, Bandini published studies that, in 1752, won him the appointment as librarian at the Marucelliana Library in Florence, opened to the public precisely in that same year. In 1756, after he was ordained priest, he became the canon of the Basilica of San Lorenzo and received the prestigious post of librarian at the Medici Laurentian Library, a task, the latter, that he accomplished with great passion carrying out an intense activity related to preserving codices, publishing documents, enlarging the book collections and above all drafting the complete catalogue of all the Greek, Latin and Italian manuscripts in the library. In those years Bandini established an intense network of relationships at an international level with scholars, antiquarians and collectors

Veduta dell'interno della chiesa di Sant'Ansano
con l'allestimento del canonico Bandini, fine Ottocento.
Alla parete destra, in basso, si riconosce la tavola di Agnolo Gaddi
presente in mostra

A view of the inside of the Church of Sant'Ansano with Canon
Bandini's arrangement of the collection, late 19th century.
On the right wall, below one can see the panel painting by Agnolo Gaddi
in the exhibition

La Tribuna della chiesa di Sant'Ansano con l'allestimento del canonico
Bandini, fine Ottocento. Ai lati della tavola centrale, in alto, si
riconoscono i due scomparti del dittico di Jacopo di Mino del Pellicaio
presenti in mostra

The apse in the Church of Sant'Ansano with Canon Bandini's
arrangement of the collection, late 19th century. To the sides of the
central panel, painting a bove, one can see the two panels of the
diptych by Jacopo di Mino del Pellicciaio in the exhibition

prattutto realizzando il catalogo completo di tutti i manoscritti greci, latini e italiani della Biblioteca. In questi anni Bandini instaurò anche una fitta rete di rapporti internazionali con eruditi, antiquari e collezionisti.

Già dalla metà del Settecento Bandini aveva iniziato a mettere insieme una cospicua raccolta di reperti archeologici, opere d'arte sacra (soprattutto Primitivi e robbiane), libri antichi e oggetti curiosi, custoditi nell'abitazione fiorentina all'interno della Biblioteca Marucelliana e nella villa fiesolana detta "delle Tre Pulzelle". Negli anni seguenti maturò l'esigenza di dare un assetto organico alla raccolta e di esporla al pubblico. A questo fine acquistò nel 1795 il complesso di Sant'Ansano a Fiesole, costituito da un oratorio dell'XI secolo e da una piccola casa. L'oratorio venne restaurato per esser adeguato a ospitare il "museo sacro", mentre accanto fu ricostruito un ampio edificio quale dimora del canonico e sede della raccolta di libri e antichità, considerata una parte più personale ed eterogenea delle collezioni.

Nell'oratorio dipinti su tavola, sculture e robbiane vennero collocati secondo un ordine simmetrico, col duplice scopo di

As far back as the mid-18th century Bandini had started to assemble a large collection of archaeological finds, sacred artworks (especially Primitives and Della Robbia terracotta pieces), ancient books and curiosities that he kept in his Florentine quarters inside the Marucelliana Library and in the Fiesole villa referred to as "Delle Tre Pulzelle". In the following years, the need developed to give an organic arrangement to his collection and exhibit it to the public. To this purpose in 1795 he purchased the complex of Sant'Ansano in Fiesole, consisting of an 11th-century oratory and a little house. The oratory was restored and made suitable to house the "sacred museum", whereas the house became the canon's dwelling as well as the seat of his collection of books and antiques, which he considered a more personal and heterogeneous part of his collections.

In the oratory he arranged paintings on wood, sculptures and Della Robbia terracotta pieces following a symmetrical order, with the twofold purpose of recreating the layout of an ancient church and of setting up a picture-gallery. As documented by inventories and period photographs, he had brackets, niches with a shell-shaped recess, pictorial decorations and elaborate

riproporre l'assetto di una chiesa antica e di creare una pinacoteca. Come documentano gli inventari e le foto d'epoca, per le robbiane e per i dipinti aveva fatto predisporre mensole, nicchie con l'incavo a conchiglia, decorazioni pittoriche ed elaborate incorniciature in stucco. Per conseguire un ordine espositivo di tipo paratattico, secondo un orientamento diffuso fino agli inizi del Novecento, Bandini non esitò a "normalizzare" le tavole gotiche, decurtando le cuspidi per riportarle a un formato rettangolare, e a creare assemblaggi incongrui. Inoltre, perseguendo nell'allestimento soprattutto criteri di simmetria, separò scomparti di dittici, polittici e predelle, come nel caso del dittico di Jacopo di Mino del Pelliccaio. Per l'altare utilizzò come sostegni le mensole trecentesche provenienti dal Battistero fiorentino e come paliotto il bassorilievo in stucco con l'*Adorazione dei pastori* attribuito al Giambologna.

Il canonico, che con spirito illuminista voleva documentare lo svolgimento dell'arte toscana dalle origini bizantine, aveva raccolto un numero cospicuo di fondi oro di notevole valore, contribuendo così a creare le premesse per il recupero della pittura due-trecentesca, all'epoca poco considerata, ma anche terrecotte invetriate di manifattura robbiana, non ancora pienamente apprezzate, che costituiscono uno dei nuclei più importanti della collezione.

L'oratorio di Sant'Ansano con il "museo sacro" fu donato da Bandini al Capitolo del Duomo di Fiesole per «decoro, istruzione e beneficenza pubblica per il popolo». Dopo la sua morte, nel 1803, la collezione rimase esposta per tutto l'Ottocento nella chiesa di Sant'Ansano. A seguito delle deteriorate condizioni ambientali dell'oratorio, delle precarie situazioni conservative delle opere e delle difficoltà d'accesso, nel 1913 si provvide a realizzare una nuova sede museale: la palazzina dietro la Cattedrale progettata da Giuseppe Castellucci in forme neo-rinascimentali.

Nel 1990 è stato intrapreso il riallestimento della collezione, in base al quale i dipinti sono stati collocati al primo piano in ordine cronologico; nel 2004 il museo ha subito necessari lavori di adeguamento museale e di riallestimento del pianterreno, dove è stata dedicata una sala allo splendido nucleo di robbiane.

stucco frames specially made for the Della Robbia terracottas and the paintings. In order to achieve a "paratactic" exhibition order, following a tendency which remained widespread until the early 20th century, Bandini did not hesitate to "normalize" the Gothic panels, by shortening the cusps thus giving them a rectangular shape or to create incongruous pastiches. Furthermore, pursuing in particular exhibition criteria of symmetry he also separated diptych, polyptych and predella sections, as in the case of the diptych by Jacopo di Mino del Pelliccaio. As supports for the altar, he used the 14th-century brackets from the Florence Baptistery and as an altar frontal the plaster bas-relief with the *Adoration of the Shepherds* attributed to Giambologna.

The canon, who with his Enlightenment-inspired spirit wanted to document the evolution of Tuscan art right from its origins, gathered a large number of paintings on gold backgrounds of considerable importance, thus contributing to paving the way towards the re-evaluation and safeguard of 13th-14th-century painting, at the time almost disregarded, but also of the Della Robbia glazed terracottas, one of the most fascinating collections of the museum, which were not fully appreciated yet.

Along with the "sacred museum", Bandini bequeathed the Oratory of Sant'Ansano to the Chapter of the Fiesole Cathedral for the "decor, instruction and public benefit of the common people". After the canon's death, in 1803, the collection was showcased all through the 19th century in the Church of Sant'Ansano. Owing to the deteriorated state of repair of the oratory, of the precarious conservative situation of the artworks and of access difficulties, the construction of a new seat for the museum was undertaken: the neo-Renaissance building behind the Cathedral designed by Castellucci.

In 1990, the museum collection was given a new arrangement, according to which the paintings were placed on the first floor in chronological order. In 2004, the museum underwent the necessary renovations to make it suitable as a museum seat. At the same time the ground floor was totally reorganized, with a room entirely dedicated to the splendid collection of Della Robbia terracottas.

Bibliografia/Bibliography
M. Scudieri 1993; L. Scarlini 2003; *Il museo Bandini* [2004].

Angelo Maria Bandini / Opere in mostra

Per rappresentare la collezione del canonico Bandini si sono scelte opere che comparissero nelle rare fotografie che ritraggono l'interno della chiesa di Sant'Ansano, così da render evidenti i criteri adottati dal collezionista nell'allestire il suo "museo sacro": per conseguire un aspetto di ordine e simmetria non esitò a "normalizzare" le tavole gotiche, decurtando le cuspidi per riportarle a un formato rettangolare (la Madonna di Agnolo Gaddi), a creare assemblaggi incongrui o smembrare opere, come nel caso del dittico portatile le cui parti erano state divise e collocate separatamente ai lati dell'altare maggiore, entro cornici in stucco.

Angelo Maria Bandini / Works on display

In order to epitomize Canon Bandini's collection, we have selected works shown in the rare photographs depicting the interior of the Church of Sant'Ansano, so as to make evident the criteria adopted by the collector in setting up his "sacred museum": in order to achieve a regular and symmetrical arrangement he did not hesitate to "normalize" the Gothic panels, by shortening the cusps thus giving them a rectangular shape (the Madonna by Agnolo Gaddi). He also went so far as to create incongruous pastiches or to dismember works of art as in the case of the portable diptych whose parts had been divided and placed separately at the sides of the main altar within stucco frames.

1. AGNOLO GADDI
(Firenze 1350 ca. - 1396)
*Madonna col Bambino incoronata dagli
angeli tra i santi Giovanni Battista, Caterina
d'Alessandria, Antonio abate*, 1380-1385 ca.
tempera, oro su tavola; cm 38×48
Fiesole, Museo Bandini, Inv. 1914, sala II, n. 18

La tavola reca in basso un'iscrizione con l'indi-
cazione dell'appartenenza al canonico Bandini:
«ANG. MAR. BANDINIUS HEIC COLLOCAVIT
AM[…]CLIX». La data, interpretata come 1759,
è un elemento di grande interesse poiché atte-
sta come Bandini già intorno alla metà del Set-
tecento avesse iniziato la formazione della col-
lezione. Non è stato possibile accertare se la
decurtazione della cuspide, con la conseguente
riquadratura del dipinto, fosse stata effettuata
per volontà del canonico, che collocò la tavola
all'interno dell'oratorio di Sant'Ansano. L'an-
conetta, destinata alla devozione privata, è rife-
ribile al diretto intervento di Agnolo Gaddi.

Bibliografia/Bibliography: M. SCUDIERI 1993, pp.
97-98; L. SCARLINI 2003, p. 73; *Il museo Bandi-
ni* [2004], pp. 25-26.

C.G.M.

1. AGNOLO GADDI
(Florence ca. 1350-1396)
*Madonna with Child Crowned by Angels between
Saints John the Baptist, Catherine of Alexandria
and Anthony the Abbot,* ca. 1380-1385
Tempera and gold on a wooden panel; 38×48 cm
Fiesole, Museo Bandini, Inv. 1914,
second room, no. 18

This panel bears an inscription at the bottom
indicating that it belonged to Canon Bandi-
ni: "ANG· MAR· BANDINIUS HEIC COLLOCAVIT
AM … CLIX". The date, interpreted as 1759, is
an extremely important element as it attests to
the fact that as far back as the mid-18th centu-
ry he had already started to assemble his col-
lection. It has not been possible to ascertain if
the shortening of the cusp, with the subse-
quent squaring of the painting, was decided
by the canon who placed the panel inside the
Oratory of Sant'Ansano. Originally intended
for private devotion, the small *ancona* is di-
rectly referable to Agnolo Gaddi.

C.G.M.

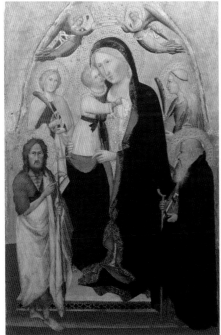

1

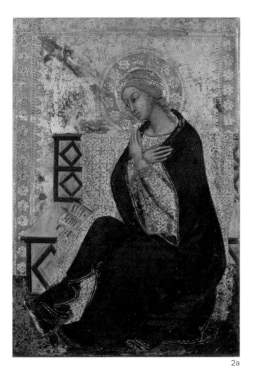

2a

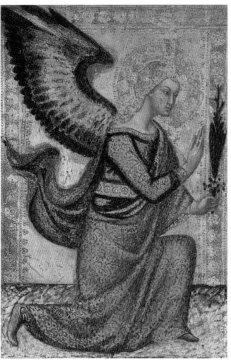

2b

2. Jacopo di Mino del Pelliciaio
(Siena 1315/1320-ante 1396)
Angelo annunciante e *Madonna annunciata*,
metà del secolo XIV
tempera, oro su tavola; cm 32×21
Fiesole, Museo Bandini, Inv. 1914,
sala III, n. 9-10

Le due tavole, collocate separatamente nell'o-
ratorio di Sant'Ansano ai lati dell'altare mag-
giore entro cornici in stucco, costituivano ori-
ginariamente un dittico portatile destinato alla
devozione privata. Entrambi i dipinti sono
contraddistinti da una cromia smagliante esal-
tata dall'estensivo utilizzo dell'oro. Questo trat-
tamento della superficie pittorica, che acco-
muna le tavolette a un oggetto d'oreficeria,
insieme alle palese derivazioni dagli eletti mo-
delli di Simone Martini, denuncia l'apparte-
nenza di Jacopo di Mino del Pelliciaio alla
scuola senese.

Bibliografia/Bibliography: M. Scudieri 1993, pp.
100-101; *Il museo Bandini* [2004], p. 29.

C.G.M.

2. Jacopo di Mino del Pelliciaio
(Siena 1315/20-prior to 1396)
Announcing Angel and *Our Lady
of the Annunciation*, mid-14th century
Tempera and gold on a wooden panel; 32×21 cm
Fiesole, Bandini Museum, Inv. 1914,
third room, nos. 9-10

The two panels, located separately in the Or-
atory of Sant'Ansano to the sides of the main
altar within plaster frames, were originally a
portable diptych intended for private devo-
tion. Both panels are characterized by brilliant
colours enhanced by the extensive use of gold.
This extremely valuable treatment of the pic-
torial surface that makes these small panels
similar to pieces of jewelry, along with the ob-
vious derivations from Simone Martini's no-
ble models, clearly evidence the fact that Ja-
copo di Mino del Pelliciaio belonged to the
Sienese school.

C.G.M.

Il "sogno del Medioevo"

Molti viaggiatori giungevano a Firenze affascinati dalle letture di romanzi e resoconti che suggerivano l'idea di una città ancora immersa nello spirito dei secoli antichi. Così gli inglesi John Temple Leader e Frederick Stibbert (di madre fiorentina) scelsero di abitare a Firenze in luoghi che consentissero loro di rivivere nel passato, soprattutto medievale. Con spirito romantico avevano pertanto ricostruito le loro dimore ispirandosi alle più famose architetture medievali e avevano ambientato, in contesti di fantasia, pezzi antichi di grande qualità accanto ad altri "in stile", concependo fin dall'inizio le loro collezioni come musei, sebbene solo Stibbert ne avesse predisposto il destino.

Mentre la raccolta di Temple Leader, che annoverava importanti sculture del Due e Trecento, è andata in gran parte dispersa dopo la morte del collezionista, quella di Stibbert, tesa soprattutto a documentare la storia del costume, occidentale e orientale, sopravvive nella stessa villa di Montughi dove era sorta, all'interno del museo nato nel 1908 secondo le volontà testamentarie del collezionista.

The "Medieval Dream"

Many travellers came to Florence under the influence of novels and accounts that expressed the idea of a city still steeped in the spirit of the past. Therefore, the Englishmen John Temple Leader and Frederick Stibbert (whose mother was Florentine) chose to live in Florence in places that allowed them to "live" in the past, especially the Middle Ages. With a romantic spirit, they had therefore reconstructed their homes drawing inspiration from the most typical architectural features of the Middle Ages and had placed, in fantastic contexts, high-quality ancient pieces alongside other "period" pieces, conceiving their collections as museums from the very beginning, although only Stibbert had arranged for its future.

While Temple Leader's collection, which included important sculptures from the 13th and 14th centuries, was largely lost after the collector's death, Stibbert's collection – meant above all to document the history of western and eastern costume – is still found in the same Montughi villa in which it was assembled, in the museum established in 1908 according to the collector's last will and testament.

Veduta del Museo Stibbert dal giardino

View of the Museo Stibbert from the garden

Frederick Stibbert e la sua casa-museo
Frederick Stibbert and his House Museum

Simona Di Marco

Il museo Stibbert è il risultato dell'attività collezionistica di Frederick Stibbert (1838-1906), cittadino inglese nato a Firenze. Suo padre Thomas (1771-1847), militare in congedo, si era fermato in città dopo una vita di viaggi, quando aveva conosciuto la madre, Giulia Cafaggi (1805-1883), una donna toscana di origini popolari.

Alla morte del padre, Frederick fu mandato a studiare in Inghilterra, dove seguì un corso di studi molto irregolare, segnato da cattivi risultati scolastici e da una incoercibile indisciplina, che lo faceva cacciare sistematicamente da ogni tipo di scuola. Nonostante lo scetticismo dei suoi tutori, che temevano un suo sicuro fallimento, il ragazzo maturò precise scelte culturali, appassionandosi alle arti, imparando il disegno e interessandosi allo sviluppo dell'artigianato artistico, che viveva un momento di grande rilancio in Inghilterra e in tutta Europa.

Tornato maggiorenne a Firenze nel 1859, entrò in possesso dell'enorme patrimonio finanziario ereditato dal padre e accumulato in India dal nonno Giles (1734-1809), che era stato Generale in Capo dell'Esercito della Compagnia delle Indie in Bengala. Sua madre, nominata dal marito tutrice dei tre figli, aveva nel frattempo acquistato una villa sulla collina di Montughi, nelle vicinanze della città, e Frederick si trasferì definitivamente a Firenze partecipando alla vita mondana e culturale della città con notevole successo.

Da quel momento in poi iniziò a viaggiare per tutta Europa e ad accumulare opere d'arte nella Villa di Montughi dove, favorito dalla inesauribile disponibilità economica, riunì in breve tempo una vasta raccolta di armi e armature europee e orientali, ma anche di abiti e dipinti che documentassero il suo profondo interesse per la storia del costume civile e militare, come testimonia il volume che lo occupò tutta la vita e che vide la luce solo dopo la sua morte (F. STIBBERT 1914).

A differenza di altri collezionisti italiani e stranieri di quegli anni, Stibbert non era attratto dall'arte primitiva e rinascimentale che alimentava il nascente mercato antiquario, ma in-

The Museo Stibbert is the result of the collecting activity of Frederick Stibbert (1838-1906), an English citizen born in Florence. His father Thomas (1771-1847), a retired military man, settled in Florence after a life of travelling, when he met Frederick's mother, Giulia Cafaggi (1805-1883), a Tuscan woman of popular origins.

Upon his father's death, Frederick was sent to study in England, where he followed an irregular education, marked by bad school results and an irrepressible lack of discipline which caused him to be systematically chased from each and every school. Despite the scepticism of his guardians who feared he would certainly fail, the boy developed specific cultural choices, growing fond of the arts, learning to draw and becoming interested in the evolution of artistic handicraft which was experiencing a moment of great revival in England and in Europe at large.

Frederick Stibbert in armatura con cavallo e paggio, 1887

Frederick Stibbert wearing a suit of armour with horse and page, 1887

Veduta del salone dell'Armeria, 1885 ca.

View of the Armoury, ca. 1885

In 1859, being of age, he returned to Florence and took possession of the enormous financial patrimony inherited from his father which had been amassed by his grandfather Giles (1734-1809) in India where he was General in Chief of the East India Company's army in Bengal. His mother, whom her husband had appointed guardian of their three children, had in the meantime purchased a villa on the Montughi hill, on the outskirts of Florence, and Frederick moved there once and for all successfully participating in the town's society and cultural life.

From that moment onward, he began to travel across Europe and to amass artworks in the Montughi Villa where, helped by the infinite financial resources at his disposal, in a short time he gathered a vast collection of Oriental and European armour, but also of garments and paintings which documented his deep interest in the history of civilian and military costumes, as evidenced by the volume which occupied all his life and which was published only after his death (F. STIBBERT 1914).

Unlike other coeval Italian and European collectors, Stibbert was not attracted by primitive and Renaissance art which was nourishing the newborn antique market but rather directed his choices towards furnishings and objects of all kinds, attesting to the development of applied arts and quality artistic handicraft. His purchases all over Italy and Europe were made using all sorts of systems ranging from personal transactions and antique dealers' intermediations to auction sales.

In those years, Stibbert was developing a project for a true museum, and the Montughi Villa, where Frederick lived with his mother Giulia, soon could no longer contain the artefacts that he was accumulating. The purchase of the adjacent Villa Bombicci, in 1874, marked the beginning of the arrangement of collections characterized by exhibition criteria inspired by historicism and historical reconstruction that corresponded to his desire to revive the past and to materially surround himself with it. All this is evidenced by the photographs which, as an amateur photographer, he himself took, where he portrayed himself wearing armour from his collection and in which also his friends and relatives were involved to interpret historical scenes.

Between 1876 and 1880, Stibbert turned the two villas into a single building, through the construction of the large hall of the Armoury, the current Hall of the Cavalcade, and by renovating the rooms aimed at housing his collections as well as those for family life, thus creating a large house-museum. A number of famous artists and decorators active in Florence at

dirizzò le sue scelte verso arredi e oggetti di ogni genere, testimonianza dello sviluppo delle arti applicate e del grande artigianato artistico. Gli acquisti, operati su tutto il mercato italiano ed europeo, erano condotti con ogni sistema, dalle transazioni personali, alla mediazione di antiquari, alle vendite all'asta.

In quegli anni andava maturando in Stibbert il progetto di un vero e proprio museo e la Villa di Montughi, dove Frederick conviveva con sua madre Giulia, presto non fu più in grado di accogliere le opere che si andavano accumulando. L'acquisto della limitrofa Villa Bombicci, nel 1874, segnò l'inizio della sistemazione delle raccolte, caratterizzate da un allestimento nello spirito dell'istorismo e della rivisitazione storica,

che corrispondeva al suo desiderio di far rivivere il passato e di circondarsene materialmente. Ne sono una testimonianza vivissima le fotografie che realizzava egli stesso, fotografo dilettante, in cui si ritrae abbigliato con le armature della sua collezione e per le quali coinvolgeva anche parenti e amici nell'interpretazione di scene storiche.

Tra il 1876 e il 1880 Stibbert trasformò le due ville vicine in un unico edificio, grazie alla realizzazione del grande salone dell'Armeria, oggi Sala della Cavalcata, e alla ristrutturazione degli spazi da destinare alle raccolte e di quelli necessari alla vita familiare, realizzando così una grande casa-museo. Ai lavori parteciparono famosi artisti e decoratori attivi a Firenze in quel periodo, da Gaetano Bianchi, restauratore ed esperto ricostruttore di atmosfere neomedievali, a Michele Piovano, formatore e stuccatore di grandi capacità, a mobilieri e intagliatori di successo, agli armaioli e agli allestitori delle raccolte, in una sorta di grande cantiere durato oltre venti anni.

Le trasformazioni dell'edificio, e del grande parco romantico che lo circonda, proseguirono fino agli ultimi anni di vita di Frederick. Il risultato appare ancora oggi come un esempio di eclettismo, in cui convivono stili diversi e collezioni eterogenee, unificate dalla fortissima impronta personale del collezionista.

All'interno, le sale si susseguono presentando armi e armature europee, islamiche e giapponesi, in ambienti che suggeriscono le atmosfere delle culture lontane, seguite da salotti neobarocchi o rococò affollati di dipinti, di ritratti e sculture lignee, arredi e porcellane.

Alla sua morte, nel 1906, Frederick Stibbert lasciò in eredità le collezioni e tutti i possedimenti di Montughi alla città di Firenze, con l'obbligo di istituirli in un museo autonomo intitolato a suo nome. Nel 1908, con Regio Decreto recepito dall'Amministrazione cittadina, nasceva il Museo Stibbert.

Bibliografia/Bibliography

F. Stibbert 1914; *Il Museo Stibbert* 1973-1976; *Frederick Stibbert* 2000; S. Di Marco 2008.

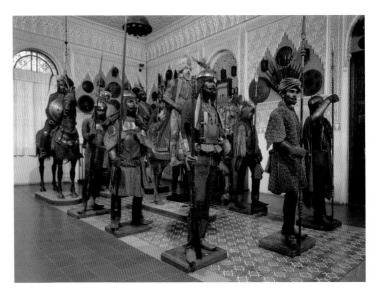

La Sala islamica oggi

Islamic Hall today

that time took part in this enterprise, which lasted over twenty years. Among them were: Gaetano Bianchi, a restorer specialized in the reconstruction of medieval atmospheres; Michele Piovano, a very talented modeller and a stucco decorator; successful furniture-makers and carvers; armourers, and others specialized in arranging the collections.

The changes made to the building and to the extensive Romantic park surrounding it went on until the last years of Stibbert's life. The result is still today an example of eclecticism, in which different styles and heterogeneous collections, harmonized by the strong personal stamp of the collector, are juxtaposed.

Inside, a series of rooms recreating the atmospheres of faraway cultures feature European, Islamic and Japanese weapons and armour. They are followed by Neo-Baroque or rococo drawing rooms packed with paintings, portraits and wooden sculptures as well as furnishings and porcelains.

Upon his death in 1906, Frederick Stibbert bequeathed all of his collections and the Montughi properties to the City of Florence, on condition that they should become part of an autonomous museum named after him. In 1908, the Museo Stibbert was instituted by a royal decree acknowledged by Florence's municipal authorities.

Frederick Stibbert / Opere in mostra

Della complessa personalità di Stibbert quale uomo di cultura e collezionista, si richiamano in mostra alcuni aspetti, concentrando l'attenzione sull'interesse per costumi e armature europee, ricordando come gli altri interessi (nei confronti dell'Oriente, ad esempio) potranno essere esplorati nella ricca raccolta del suo museo.

A partire dunque dal corsaletto della Guardia Medicea, qui in rappresentanza della considerevole collezione di armature, fino ai taccuini, nei quali annotava e disegnava ciò che destava la sua attenzione, si può intendere con quanto scrupolo e passione accrescesse le sue competenze e la sua raccolta.

L'armatura ottocentesca di foggia medievale, indossata nel 1887, e il grande sedile neogotico con il proprio stemma ne ricordano l'adesione a quello spirito romantico che trovava ispirazione nel Medioevo, da rivivere, oltre che da ricostruire.

Frederick Stibbert / Works on display

In the exhibition on recall only some aspects of Stibbert's complex personality as man of letters and collector here, concentrating our attention on his interest in European costumes and armour, reminding everyone how the other interests (for example in the Orient) can be explored in the rich collections of his museum.

Starting therefore with the Medici Guard Cuirass, here representing the large armour collection, up to the notebooks in which he recorded and drew whatever attracted his attention, we can understand with what care and passion he increased his expertise and his collection.

The 19th-century medieval-style armour, worn in 1887, and the neo-Gothic great chair with his coat of arms recall his attachment to the romantic spirit that found its inspiration in the Middle Ages, to be relived as well as reconstructed.

1. MANIFATTURA LOMBARDA
Corsaletto della Guardia Medicea, 1570-1580 ca.
acciaio inciso all'acquaforte, cuoio, velluto
Firenze, Museo Stibbert, Inv. n. 2508

Questo insieme fa parte di un nutrito gruppo di armature da fante destinate alla Guardia Medicea, decorate da bande incise a piccoli trofei alla lombarda e medaglioni figurativi, che alternano Marte e san Giovanni Battista (come in questo caso) – l'antico e il nuovo protettore della città –, le armi medicee o la croce dell'Ordine di santo Stefano. Ne sono conservati diversi esemplari in vari musei cittadini, dal Bargello al Davanzati.

Bibliografia/Bibliography: A. LENSI 1917, p. 416, tav. CVII; L.G. BOCCIA, J.A. GODOY 1992, pp. 87-110, fig. 15.

S.D.M.

2. RAFFAELLO E ADELAIDE BERCHIELLI
E ALTRI
Armatura nella foggia del 1370, Firenze 1887
acciaio, cuoio, legno e tessuto, montata su manichino ottocentesco
Firenze, Museo Stibbert, Inv. *Armi* n. 1619

L'armatura, ispirata a quelle delle lastre tombali inglesi del Trecento, fu fatta realizzare da Stibbert insieme alla barda per il suo cavallo. Venne da lui indossata in occasione del corteo storico che si svolse a Firenze nel 1887 per lo scoprimento della facciata del Duomo.

Bibliografia/Bibliography: L.G. BOCCIA 1976, pp. 213-214; *Frederick Stibbert* 2000, p. 101, tav. 1.
S.D.M.

3. VINCENZO CORSI
(Siena, attivo 1855 ca.-1882)
Seggiolone neogotico, Siena 1872
legno di noce intarsiato
Firenze, Museo Stibbert, Inv. *Mobili* n. 199

Spettacolare esempio del gusto neogotico di Stibbert, il seggiolone, realizzato in coppia con un altro identico, porta sullo schienale lo stemma di famiglia e il motto «Per Ardua ad Astra». Pagati la considerevole cifra di 3500 lire, i due

1. LOMBARD MANUFACTURE
Corslet of the Medici Guards
ca. 1570-1580
etched steel, leather, velvet
Florence, Museo Stibbert, Inv. no. 2508

This set is part of a large group of field armour, made for the Medici Guards, decorated with bands etched with Lombard-style trophies and alternating figurative medallions of Mars and Saint John the Baptist (as in this case) – the old and the new protectors of the city – and the Medici coat-of-arms or the Cross of the Order of Saint Stephen. There are various exemplars in many museums in Florence, from the Bargello to the Davanzati.

S.D.M.

1

2. RAFFAELLO AND ADELAIDE BERCHIELLI AND OTHERS
1370-style Armour, Florence 1887
steel, leather, wood and fabric, mounted on a 19th-century mannequin
Florence, Museo Stibbert, Inv. *Armi* no. 1619

Inspired by those on English tomb slabs from the 14th century, Stibbert had this armour made together with the armour for his horse: He wore it in the historical procession in Florence which took place in 1887 on the occasion of the unveiling of the Duomo façade.

S.D.M.

3. VINCENZO CORSI
(Siena, active ca. 1855-1882)
Neo-Gothic great chair, Siena 1872
inlaid walnut
Florence, Museo Stibbert, Inv. *Mobili* no. 199

A spectacular example of Stibbert's neo-Gothic taste, this great chair, one of a pair, bears on the back the family coat of arms and the motto "Per Ardua ad Astra". Bought for the large sum of 3500 lire, the two great chairs, received

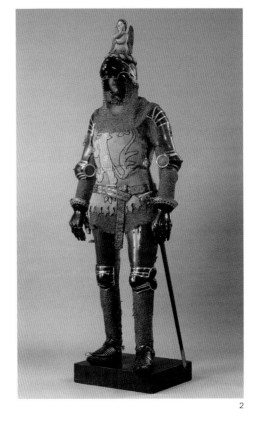
2

3

4

5

seggioloni ottennero una menzione onorevole all'Esposizione Universale di Vienna del 1873.

Bibliografia/Bibliography: G. CANTELLI 1976, pp. 62-63, tav. 142; S. CHIARUGI 1994, vol. 2, p. 452, fig. 276.

S.D.M.

4. FREDERICK STIBBERT
(Firenze 1838-1906)
Taccuino di viaggio, 1871-1875
legatura in pelle
Firenze, Museo Stibbert, Inv. *Dipinti e Disegni*, n. 642

Stibbert portava sempre in viaggio un taccuino su cui appuntare impressioni e ricordi. A differenza di altri viaggiatori, i suoi appunti sono costituiti da schizzi e disegni, talvolta acquerellati, grazie ai quali memorizzava dettagli di opere viste oppure di luoghi che lo avevano colpito. Questo taccuino lo ha accompagnato per cinque anni attraverso Germania, Francia, Inghilterra e buona parte del Nord Italia.

Bibliografia/Bibliography: L.G. BOCCIA 1976, pp. 190-192; S. DI MARCO 2008, pp. 105-131, tavv. X-XI, figg. 44-46.

S.D.M.

5. FREDERICK STIBBERT
(Firenze 1838-1906)
Taccuino di viaggio, 1885
legatura in pelle
Firenze, Museo Stibbert, Inv. *Dipinti e Disegni*, n. 644

Le pagine dei taccuini di Stibbert riportano spesso semplici schizzi appena accennati a matita, in altri casi invece si tratta di veri e propri acquerelli, accompagnati da brevi notazioni sul soggetto, il luogo e la data. In questo caso, il taccuino conserva la memoria dei suoi viaggi del 1885 nella Germania meridionale, una delle mete di viaggio favorite e dove tornò innumerevoli volte nel corso della vita.

Bibliografia/Bibliography: L.G. BOCCIA 1976, pp. 190-192; S. DI MARCO 2008, pp. 105-131, tavv. VIII-IX, fig. 47.

S.D.M.

an honourable mention at the 1873 Universal Exposition in Vienna.

S.D.M.

4. FREDERICK STIBBERT
(Florence 1838-1906)
Travel Notebook, 1871-1875
leather binding
Florence, Museo Stibbert, Inv. *Dipinti e Disegni*, no. 642

While travelling, Stibbert always had a notebook with him where he recorded his impressions and memories. Unlike those of other travellers, his notes were made up of sketches and drawings, sometimes painted with water-colours, thanks to which he could memorize details of works he had seen or places that had struck him. This notebook accompanied him for five years around Germany, France, England, and a large part of northern Italy.

S.D.M.

5. FREDERICK STIBBERT
(Florence 1838-1906)
Travel Notebook, 1885
leather binding
Florence, Museo Stibbert, Inv. *Dipinti e Disegni*, no. 644

The pages of Stibbert's notebooks often display simple sketches barely outlined with a pencil; in other cases instead there are true water-colours with brief annotations of the subject, place and date. In this case, the notebook contains the memories of his 1885 travels around southern Germany, one of his favourite destinations where he returned countless times during his life.

S.D.M.

6. FREDERICK STIBBERT
(Firenze 1838-1906)
Album di disegni, 1868
legatura in pelle
Firenze, Museo Stibbert, Inv. *Dipinti e Disegni*, n. 629

L'album raccoglie alcuni disegni acquerellati realizzati da Stibbert nel 1868 e destinati alla sua progettata *Opera dei Costumi*, elaborata per tutta la vita. Più di trenta anni dopo lo stesso Stibbert appuntava sull'album: «Not yet engraved 1899». Infatti il volume, pubblicato postumo nel 1914 con il titolo *Abiti e fogge civili e militari dal I al XVIII secolo*, non riporta le immagini inserite in questo album.

Bibliografia/Bibliography: F. STIBBERT 1914; S. DI MARCO 2008, pp. 105-131, tav. XIII.
S.D.M.

6. FREDERICK STIBBERT
(Florence 1838-1906)
Sketchbook of drawings, 1868
leather binding
Florence, Museo Stibbert, Inv. *Dipinti e Disegni*, no. 629

The sketchbook contains some water-coloured drawings carried out by Stibbert in 1868 for his planned *Opera dei Costumi*, on which he worked throughout his life. More than thirty years later, Stibbert noted in the sketchbook: "Not yet engraved 1899". In fact the volume, published posthumously in 1914 with the title *Abiti e fogge civili e militari dal I al XVIII secolo*, does not contain the images of this sketchbook.
S.D.M.

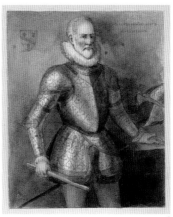

6

7. FREDERICK STIBBERT
(Firenze 1838-1906)
Album "Photographs entirely executed at Montughi Villa Stibbert", 1865 ca.
legatura in pelle e borchie in ottone
Firenze, Museo Stibbert, Inv. *Archivio Stibbert*, *Album* n. 1

In gioventù Stibbert installò nella Villa di Montughi un piccolo studio fotografico, dove realizzò molte delle immagini di famiglia, ritratti e rivisitazioni storiche nelle quali lui e gli amici indossano costumi e armature della collezione. Nella sua biblioteca sono conservate anche molte raccolte di fotografie di grandi collezioni dell'epoca, a testimonianza del valore documentario che attribuiva a questa nuova arte.

Bibliografia/Bibliography: L.G. BOCCIA 1976, p. 188, tavv. 49-51; S. DI MARCO 2008, figg. 10-17 e *passim*.
S.D.M.

7. FREDERICK STIBBERT
(Florence 1838-1906)
Album "Photographs entirely executed at Montughi Villa Stibbert", ca. 1865
leather binding and brass studs
Florence, Museo Stibbert, Inv. *Archivio Stibbert*, *Album* no. 1

In his youth Stibbert set up a small photographic studio in his Montughi Villa in which he carried out many family images, portraits and historical enactments in which, together with his friends, he wore costumes and armour from his collection. Many photographs of the large collections of the time are also found in his library, bearing witness to the documentary value he attributed to this new art.
S.D.M

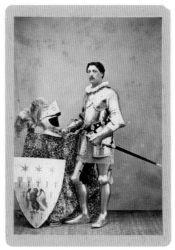

7

John Temple Leader e il Castello di Vincigliata
John Temple Leader and the Castle of Vincigliata

Francesca Baldry

L'attività collezionistica di John Temple Leader (Putney Hill, Londra 1810 - Firenze 1903) e il suo ruolo quale mecenate delle arti a Firenze fra il 1850 e il 1903 sono inscindibilmente legati alla ricreazione fantastica del Castello di Vincigliata. La rocca medievale dei Visdomini fu da lui restaurata, arricchita con una raccolta di oltre duemila opere d'arte e arredi, documentata da studi dell'epoca e accurate campagne fotografiche Brogi e Alinari, e infine immersa nello splendido bosco che egli stesso piantò, dopo aver chiuso le cave di arenaria, per restituire al castello il suo paesaggio naturale da fiaba.

Nel 1828 il ragazzo ereditò l'enorme fortuna costruita dal padre, che gli permise di immatricolarsi nel Christ Church College di Oxford come "Gentleman Commoner": poté così seguire un percorso di studi autonomi e con molti privilegi. Il vivace ambiente del college – dove era presente una raccolta di dipinti primitivi e dove studiarono l'amico William Gladstone, futuro primo ministro inglese, e il critico d'arte John Ruskin – fu di grande stimolo per il giovane, che amava i circoli letterari e le escursioni nella campagna inglese, alla ricerca di castelli diroccati di cui tracciare schizzi. Studente stravagante, non prese mai il *degree*

Manara, *John Temple Leader*,
anni Sessanta dell'Ottocento.
Fiesole, Villa di Maiano

Manara, *John Temple Leader*, 1860s.
Fiesole, Maiano Villa

John Temple Leader's collecting activity (Putney Hill, London 1810 - Florence 1903) and his role as patron of the arts in Florence between 1850 and 1903 are indissolubly tied to the fantastic creation of the Castle of Vincigliata. He restored the Visdomini's medieval fortress and enriched it with a collection of more than two thousand works of art and furnishings, documented by studies carried out at the time and accurate photographic surveys by Brogi and Alinari. He then surrounded it with the splendid wood he himself planted, after having closed the sandstone quarries, to return its fairy-tale natural landscape to the castle.

In 1828 this young man inherited the enormous fortune put together by his father which enabled him to enrol in Christ Church College at Oxford as a "Gentleman Commoner": he thus could follow an autonomous study curriculum with many privileges. The lively atmosphere of the college – which housed a collection of Primitive paintings and where also his friend William Gladstone, the future prime minister, and the art critic John Ruskin studied – was a great stimulus for the young man who loved literary clubs and excursions in the English countryside, in search of ruined castles to sketch. He was an eccentric student and never graduated, leaving university prematurely to travel to Scandinavia and to go on the Grand Tour in Italy which kindled in him a very strong love for this country and its history.

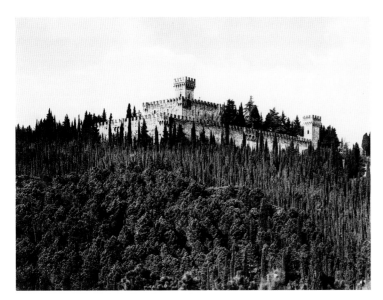

Veduta del Castello di Vincigliata a Fiesole dopo il restauro di Giuseppe Fancelli, 1920-1930 ca. Archivi Alinari, Firenze

View of the Castle of Vincigliata in Fiesole after Giuseppe Fancelli's restoration, ca. 1920-1930. Alinari Archives, Florence

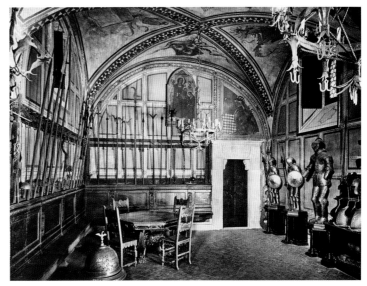

Veduta della Sala d'Armi del Castello di Vincigliata con gli affreschi di Gaetano Bianchi, 1890 ca. Archivi Alinari, Firenze. Una delle due piccole armature che si vedono nella fotografia è presente in mostra

View of the Hall of Arms in the Castle of Vincigliata with the frescoes by Gaetano Bianchi, ca. 1890. Alinari Archives, Florence. On of the two small armours that one can see in the photograph is in the exhibition

e lasciò precocemente l'università per compiere viaggi in Scandinavia e il *Grand Tour* in Italia, che accese in lui un amore fortissimo per il Paese e la sua storia.

Dopo un'intensa attività politica (1835-1845), impegnato come deputato parlamentare *Whig* (sinistra liberale) a sostenere riforme in favore delle classi meno abbienti, Temple Leader decise di lasciare per sempre l'Inghilterra. Il suo spirito ribelle, la sua passione per l'arte, per l'archeologia e le amicizie liberali lo spinsero ad allontanarsi dalla rigida società vittoriana per stabilirsi prima a Cannes in Francia (1844), dove conobbe la sua futura moglie Maria Luisa Raimondi de' Leoni, e poi a Firenze. Il mecenate acquistò qui tre edifici storici: la Villa di Maiano (1850), dove risiedeva e coltivava i suoi poderi; il vicino Castello di Vincigliata (1855), dove allestì la collezione di opere d'arte medievali e rinascimentali; il palazzo al n. 14 (oggi 15) di piazza Pitti, arredato con opere d'arte del Sei e Settecento francese – vicino al gusto dell'aristocrazia fiorentina e russa – che gli permetteva d'instaurare rapporti con le istituzioni cittadine. Delle tre dimore, il Castello di Vincigliata si rivelò essere il luogo ideale per realizzare il suo "sogno medievale", alla Walter Scott. Durante il restauro (1855-1870), affidato ad abili maestranze locali, fra cui gli scalpellini settignanesi David Giustini e Angelo Marucelli e il giovane

After an intense political period (1835-1845), when, as a Whig Member of Parliament (liberal left), he supported reforms to aid the lower classes, Temple Leader decided to leave England once and for all. His rebellious spirit, passion for art and archaeology and his liberal friends induced him to leave the rigid Victorian society to settle first in Cannes in France (1844), where he met his future wife Maria Luisa Raimondi de' Leoni, and then in Florence. Here he bought three historic buildings: the Maiano Villa (1850), where he resided and cultivated his lands; the nearby Castle of Vincigliata (1855), where he set up his collection of medieval and Renaissance works of art; and the palace at no. 14 (today 15) on Piazza Pitti, where he could nurture his relations with institutions, which he furnished with 17th- and 18th-century French works of art, following the taste of the Florentine and Russian aristocracy. Of these three dwellings, the Castle of Vincigliata turned out to be the ideal place to carry out his Walter Scott-style "medieval dream". During the restoration (1855-1870), entrusted to skilled local workers, among whom the stone-cutters David Giustini and Angelo Marucelli from Settignano and the young architect Giuseppe Fancelli, Temple Leader had the idea of creating in the castle an

architetto Giuseppe Fancelli, maturò in Temple Leader il progetto di realizzare nel castello una raccolta d'arte che potesse illustrare l'epoca medievale cui apparteneva l'edificio stesso. Iniziò quindi la sua campagna d'acquisti (1860-1890) sul territorio toscano, grazie soprattutto alla consulenza del pittore-restauratore Gaetano Bianchi, responsabile degli affreschi e di tutti gli allestimenti neomedievali del castello.

Ciò che contraddistingueva la collezione, rispetto ad altre raccolte coeve, era il suo coincidere con gli arredi del maniero rappresentando le varie tipologie degli oggetti che si sarebbero trovate nelle stanze, come più tardi farà Elia Volpi a Palazzo Davanzati. La ricreazione degli ambienti non avveniva mai comunque in modo filologico, ma piuttosto evocativo, accostando opere d'arte antiche e moderne. Nuovi arredi, *pastiche* e *revival* furono commissionati ai più celebri artisti e artigiani del tempo. Fra i vari nuclei collezionistici spiccavano quello della scultura medievale (con due marmi di Tino da Camaino), quello di antichità classiche (urnette etrusche e sarcofagi romani provenienti dagli Orti Oricellari), le ceramiche e le robbiane (fra cui un gruppo di opere proveniente dal convento di Montedomini), le armi e le armature, i cassoni, i dipinti di Tre, Quattro e Cinquecento.

Alla morte di John Temple Leader tutte le proprietà fiesolane e fiorentine passarono, per suo volere testamentario, al pronipote Richard Luttrell Pilkington Bethell, terzo Lord Westbury, in quanto Temple Leader non aveva avuto figli. Lord Westbury non ebbe alcuna cura a mantenere intatta l'immensa e preziosa proprietà: a partire dal 1917 il castello mutò più volte il proprietario, ora italiano ora straniero. Durante la guerra fu occupato dai tedeschi e usato come prigione per gli alti ufficiali inglesi.

La collezione risulta quasi tutta dispersa in musei e collezioni private, a parte qualche opera rimasta nel castello, oggi di proprietà privata e visitabile solo su appuntamento.

art collection that illustrated the Middle Ages, the period of the castle. He therefore began acquiring works (1860-1890) in Tuscany, especially thanks to the advice of the painter-restorer Gaetano Bianchi who was in charge of the frescoes as well as of all the neo-medieval settings of the castle.

What characterized the collection in respect to the other coeval ones was that the collection itself furnished the castle and displayed the various typologies of objects that would have been found in the rooms, as Elia Volpi would later do in Palazzo Davanzati. The recreation of the rooms' décor was never really authentic, but rather evocative, placing antique works of art side by side with modern ones. New furnishings, pastiches and revivals were commissioned from the most famous artists and craftsmen of the time. Among the various groups in the collection, that of medieval sculpture stood out (with two marble works by Tino da Camaino) together with that of classical antiques (Etruscan urns and Roman sarcophagi from the Orti Oricellari), ceramics and Della Robbia works (among which a group from the Montedomini Monastery), arms and armour, chests, and 14th- 15th- and 16th-century paintings.

Upon John Temple Leader's death, all his properties in Fiesole and Florence went, according to his will, to his great-nephew Richard Luttrell Pilkington Bethell, third Lord Westbury, as Temple Leader had had no children. Lord Westbury did not care to maintain the immense and valuable property intact: starting in 1917 the castle was sold many times, sometimes to Italians, sometimes to foreigners. During the war, the Germans occupied it and used it as a prison for high-ranking English officers.

The collection is almost totally scattered among museums and private collections except for some works that were left in the castle, today privately owned and open to visitors only upon appointment.

Bibliografia/Bibliography
G. Baroni 1871; L. Scott 1891; F. Baldry 1997.

John Temple Leader / Opere in mostra

Disperse o non accessibili le testimonianze della preziosa raccolta di sculture, a rappresentare la collezione di Temple Leader sono un'armatura e due armi "in asta" – che per la prima volta escono dal Castello di Vincigliata – a dimostrazione della compresenza di oggetti autentici (le armi) e prodotti di alto artigianato artistico ispirato a modelli antichi (l'armatura), ormai privi di funzione ma scelti per il valore simbolico e decorativo, di arredo, secondo un gusto diffuso in quegli anni.

L'albo delle firme e le pubblicazioni sul castello sono a conferma della valenza data da Temple Leader alla sua collezione privata, alla stregua di un "museo", e dell'importanza che questa assunse nell'Ottocento, a giudicare dai numerosi e illustri visitatori che vi ebbero accesso.

Il libro scritto da Temple Leader, che ripercorre le vicende del leggendario condottiero medievale Giovanni Acuto, attesta il valore che il collezionista inglese attribuiva all'aver ricostruito il castello che un altro inglese, secoli prima di lui, aveva distrutto.

John Temple Leader / Works on display

The pieces of Temple Leader's valuable collection of sculptures are now missing or unavailable, thus his collection is here represented by a suit of armour and two pole weapons – that leave the Castle of Vincigliata for the first time – evidence of the presence of authentic objects (weapons) and high-quality artisanal reproductions inspired by ancient models, chosen by the collector for their symbolic and decorative value, which were used to furnish the castle following the fashion of the time.

The book of signatures and the publications on the castle confirm the value given by Temple Leader to his private collection, akin to a "museum", and the importance it assumed in the 19th century, judging from the numerous and distinguished visitors who went there.

The book written by Temple Leader, that recounts the deeds of the legendary medieval condottiere John Hawkwood, demonstrates the value the English collector attributed to having rebuilt the castle that another Englishman had destroyed centuries before.

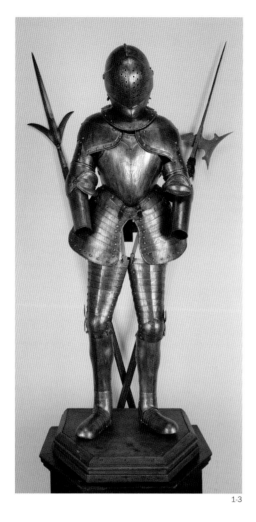

1-3

1. Manifattura tedesca
Modello di armatura da cavallo per un fanciullo, secolo XIX
acciaio inciso e dorato, cuoio
Fiesole, Castello di Vincigliata

Replica di modelli cinquecenteschi con decorazione a liste incise e dorate, manca delle manopole. Lo scudo rotondo a brocchiere, che fa parte dell'insieme, manca del brocco centrale. Il modello, la cui fattura mostra un'alta qualità artigianale, faceva parte della collezione di armature e armi in asta raccolte da Temple Leader nella Sala d'armi del Castello di Vincigliata. Temple Leader conosceva bene Stibbert e si fece probabilmente consigliare per i suoi acquisti.

Bibliografia/Bibliography: inedito.

F.B.

2. Manifattura italiana
Alabarda, secolo XVI
acciaio, legno, velluto
Fiesole, Castello di Vincigliata

Inizialmente usata in guerra dalle fanterie, dalla seconda metà del XVI secolo l'alabarda divenne un elemento decorativo e di rappresentanza, soprattutto quando traforata o decorata. Le armi in asta furono allestite da Temple Leader lungo le pareti della Sala d'Armi su supporti in ferro battuto.

Bibliografia/Bibliography: inedito.

F.B.

3. Manifattura italiana
Corsesca, secolo XVI
acciaio, legno
Fiesole, Castello di Vincigliata

La corsesca è una tipologia di armi "in asta", cioè montate su lunghi bastoni. Caratterizzata da due ali laterali taglienti, aveva originariamente un impiego sia bellico che marinaro. Temple Leader mise insieme molte armi bianche antiche, a dimostrazione del suo interesse per le varie tipologie, oltre che della sua predilezione per l'effetto scenografico che producevano nell'esposizione.

Bibliografia/Bibliography: inedito.

F.B.

1. German manufacture
Model of a boy's suit of horseman's armour, 19th century
engraved and gilded steel, leather
Fiesole, Castle of Vincigliata

A replica of 16th-century models with engraved and gilded decorative bands. The gauntlets are missing. The round buckler shield, part of the ensemble, is missing the central boss.
The model, whose manufacture displays a high degree of artisanal skill, was part of the collection of armour and pole-weapons assembled by Temple Leader in the Castle of Vincigliata's Hall of Arms. Temple Leader knew Stibbert well and probably asked him for advice regarding his acquisitions.

F.B.

2. Italian manufacture
Halberd, 16th century
steel, wood, velvet
Fiesole, Castle of Vincigliata

Originally used in warfare by foot soldiers, the halberd became a decorative and ceremonial element starting in the second half of the 16th century, especially when fretworked or decorated. Temple Leader arranged the pole-weapons on wrought iron supports along the walls of the Hall of Arms.

F.B.

3. Italian manufacture
Corseque, 16th century
steel, wood
Fiesole, Castle of Vincigliata

The corseque is a type of pole-weapon, in other words, a weapon that is mounted on a long shaft. Characterized by two sharp lateral wings, it was originally used in battle as well as at sea. Temple Leader collected many ancient bladed weapons, demonstrating his interest in the various typologies as well as a predilection for the dramatic effect produced by their display.

F.B.

4. *Albo delle Firme di Vincigliata*
(detto *Libro d'Oro*), 1871-1892
in fascicoli: fascicolo 2
Fiesole, Villa di Maiano, collezione Lucrezia
Corsini Miari Fulcis

Appena terminati i restauri del castello, Temple
Leader aprì la collezione a numerosi visitatori,
documentati in queste pagine. Stibbert visitò Vin-
cigliata molte volte, la prima il 28 maggio 1872,
rimanendo colpito dagli ambienti neogotici af-
frescati da Gaetano Bianchi, che decorò succes-
sivamente alcune sale della sua casa-museo.

Bibliografia/Bibliography: G. MARCOTTI 1879,
pp. 166-202; F. BALDRY 1997, pp. 90-91.

F.B.

4. *Vincigliata Book of Signatures*
(known as *The Golden Book*), 1871-1892
in parts: part 2
Fiesole, Maiano Villa, Lucrezia Corsini
Miari Fulcis Collection

As soon as the restoration of the castle was
completed, Temple Leader opened his collec-
tion to numerous visitors who are document-
ed in these pages. Stibbert visited Vincigliata
many times – the first time on 28 May 1872
– and was struck by the neo-Gothic rooms
frescoed by Gaetano Bianchi who would lat-
er decorate some rooms in Stibbert's house-
museum.

F.B.

4

5. GIOVANNI BARONI
(Firenze? 1824 - Firenze 1909)
Il castello di Vincigliata e i suoi contorni,
Tipografia del Vocabolario, Firenze 1871
Firenze, Biblioteca Fondazione Horne,
Inv. 1376 coll. N. 5/1

Il volume, acquistato da Herbert Horne per la
sua biblioteca, insieme a tutto il fondo Giovanni
Baroni, è arricchito da numerose annotazioni
manoscritte e disegni dell'archivista di stato, au-
tore della guida. La pagina aperta in mostra do-
cumenta la decorazione della Sala d'Armi di
Vincigliata, con gli stemmi delle nobili fami-
glie fiorentine affrescati da Gaetano Bianchi.

Bibliografia/Bibliography: F. BALDRY 1997, p. 186;
F. BALDRY 2005, p. 114.

F.B.

5. GIOVANNI BARONI
(Florence? 1824 - Florence 1909)
Il castello di Vincigliata e i suoi contorni,
Tipografia del Vocabolario, Firenze 1871
Florence, Biblioteca Fondazione Horne,
Inv. no. 1376 coll. N. 5/1

The book was acquired by Herbert Horne for
his library, together with all the Giovanni Ba-
roni papers. This specific volume includes many
handwritten notes and drawings by the State
Archivist, author of the book. The page we are
showing in the exhibition documents the paint-
ing decoration of the Hall of Arms of Vincigl-
iata, with the coat of arms of the noble Floren-
tine families frescoed by Gaetano Bianchi.

F.B.

5

6. GIUSEPPE MARCOTTI
(Campolongo al Torre 1850 - Udine 1922)
Vincigliata, Tipografia di G. Barbera,
Firenze 1879
Fiesole, Villa di Maiano, collezione Lucrezia
Corsini Miari Fulcis

A differenza di altri collezionisti, Temple Leader
investì molte energie per documentare e divulgare
la sua opera di restauro e collezionismo, finan-
ziando preziose pubblicazioni e cataloghi editi,
come questo, dall'amico Gaspero Barbera, non-
ché campagne fotografiche ad Alinari e Brogi.

F.B.

6. GIUSEPPE MARCOTTI
(Campolongo al Torre 1850 - Udine 1922)
Vincigliata, Tipografia di G. Barbera,
Firenze 1879
Fiesole, Maiano Villa, Lucrezia Corsini
Miari Fulcis Collection

Unlike other collectors, Temple Leader invested
a lot of energy in documenting and publicizing
his restoration and collection, financing impor-
tant publications and catalogues – edited, like
this one, by his friend Gaspero Barbera – as well
as photographic surveys by Alinari and Brogi.

F.B.

6

7

7. JOHN TEMPLE LEADER
(Putney Hill, Londra 1810 - Firenze 1903)
e GIUSEPPE MARCOTTI
(Campolongo al Torre 1850 - Udine 1922)
Giovanni Acuto. Sir John Hawkwood. Storia d'un condottiere, Tipografia di G. Barbera, Firenze 1889
Fiesole, Villa di Maiano, collezione Lucrezia Corsini Miari Fulcis

Lo studio testimonia l'interesse del collezionista per questo cavaliere medievale inglese la cui biografia era legata alle sorti di Vincigliata, che questi saccheggiò il 1° maggio 1364, quando era arruolato nell'esercito pisano. Dopo varie vicissitudini si mise al servizio dei Fiorentini distinguendosi per gesta eroiche, e per questo fu sepolto nel Duomo di Firenze.

F.B.

7. JOHN TEMPLE LEADER
(Putney Hill, London 1810 - Florence 1903) and GIUSEPPE MARCOTTI
(Campolongo al Torre 1850 - Udine 1922)
Giovanni Acuto. Sir John Hawkwood. Storia d'un condottiere, Tipografia di G. Barbera, Firenze 1889
Fiesole, Maiano Villa, Lucrezia Corsini Miari Fulcis Collection

This study demonstrates the interest the collector had for this medieval English knight whose biography was tied to the Castle of Vincigliata, which Hawkwood sacked on 1 May 1364, when he was fighting with the Pisan army. After various vicissitudes, he served the Florentines, distinguishing himself by heroic exploits, the reason for which he was buried in Florence's cathedral.

F.B.

8

8. LEADER SCOTT, [pseudonimo di LUCY EMILY BAXTER (1837-1902)], *The Castle of Vincigliata*, Tipografia di G. Barbera, Firenze 1897
Fiesole, Villa di Maiano, collezione Lucrezia Corsini Miari Fulcis

La scrittrice conobbe Temple Leader nel 1867, quando sposò Samuel Thomas Baxter e con lui andò a vivere nella Villa Bianca sulle colline fra Settignano e Vincigliata. Affascinata come il suo protettore dalla storia dei luoghi della sua nuova residenza, amante dell'arte italiana, seguì Temple Leader nei suoi acquisti e nei suoi studi, aggiornando continuamente i cataloghi delle collezioni, fino a questa edizione, corredata da fotografie Alinari.

F.B.

8. LEADER SCOTT, [pseudonym of LUCY EMILY BAXTER (1837-1902)], *The Castle of Vincigliata*, Tipografia di G. Barbera, Firenze 1897
Fiesole, Maiano Villa, Lucrezia Corsini Miari Fulcis Collection

The writer met Temple Leader in 1867 when she married Samuel Thomas Baxter and went to live with him at Villa Bianca in the hills between Settignano and Vincigliata. Fascinated like her patron by the story of the places of her new residence and a lover of Italian art, she followed Temple Leader in his acquisitions and studies, continually updating the collections' catalogues, up to this edition, which includes photographs by Alinari.

F.B.

Gli scenografici allestimenti degli antiquari

Tra Otto e Novecento Firenze fu uno dei centri più vitali per il mercato artistico internazionale, meta privilegiata per molti collezionisti – che la scelsero come residenza per gran parte dell'anno o la visitarono regolarmente per concludervi affari – e campo d'azione di rinomati antiquari, quali Demetrio Tolosani, Emilio Costantini, Luigi Grassi, Raoul Tolentino, Giuseppe Salvadori e molti altri. Tra gli antiquari si distinsero Stefano Bardini ed Elia Volpi, che elaborarono, con fine senso estetico, particolari modalità scenografiche nel disporre le opere, che non tenevano necessariamente conto dell'autenticità o integrità di queste, ma erano tese a valorizzarle e a suggestionare i clienti: Bardini proponeva nella sua galleria di piazza de' Mozzi allestimenti giocati su studiati rapporti tra materiali, forme e colori, mentre Volpi in Palazzo Davanzati offriva un'ideale ricostruzione degli ambienti medievali, rievocando soprattutto le funzioni delle stanze.

Erede di questo gusto, l'antiquario Salvatore Romano sistemava le opere da lui donate al Comune di Firenze nel 1946 secondo un'armonica alternanza tra sculture e mobili, con uno spirito tuttavia ormai mutato, attento al rispetto filologico dell'oggetto, che veniva lì offerto «alla contemplazione e allo studio».

The dramatic settings of the antique dealers

Between the 19th and the 20th centuries, Florence was one of the most dynamic centres for the international art market, a favourite destination for many collectors – who chose the city as their residence for most of the year or visited it regularly for business reasons – and the place of activity of such renowned antique dealers as Demetrio Tolosani, Emilio Costantini, Luigi Grassi, Raoul Tolentino, Giuseppe Salvadori and many others. Among them, Stefano Bardini and Elia Volpi especially stood out; with their fine aesthetic sense, they created spectacular settings to arrange the works, in which their authenticity or integrity were not necessarily taken into account, but rather, aimed at highlighting them and at impressing their clients. In his gallery in Piazza de' Mozzi, Bardini set up installations centred on studied relationships between materials, shapes and colours; whereas Volpi, in Palazzo Davanzati, offered an ideal reconstruction of medieval interiors, and, above all, of their uses.

Heir to this taste, the antique dealer Salvatore Romano arranged the works he donated to the City of Florence in 1946 in a harmonic succession of sculptures and furniture, yet with a different spirit, respectful of the philology of the object that was offered there "for contemplation and study".

L'ingresso del Museo Bardini oggi

Hall of the Museo Bardini today

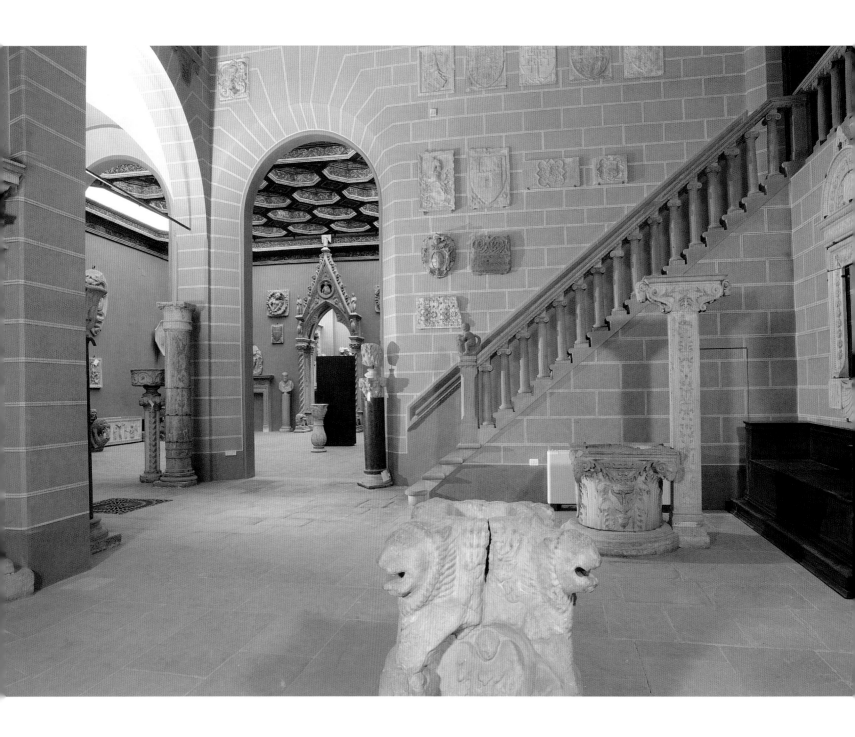

Stefano Bardini e il palazzo in piazza de' Mozzi
Stefano Bardini and the Palace in Piazza de' Mozzi

Antonella Nesi

Uomo destinato per le sue grandi capacità a modificare le sorti del mondo antiquario di fine Ottocento, non solo a Firenze, Stefano Bardini ha subito, dopo la sua morte, la *damnatio memoriae* dovuta alla necessità di riscattare un'Italia saccheggiata del suo patrimonio artistico in nome del lucro e del commercio.

Da Pieve Santo Stefano, in provincia di Arezzo, che gli aveva dato i natali nel 1836, il giovane Bardini si era infatti stabilito a Firenze per intraprendere la carriera di pittore e qui aveva mosso i primi passi nell'Accademia di Belle Arti. Deciso a fare fortuna, abbandonò la poco redditizia pittura per intraprendere il mercato antiquario. Sensibile a tutte le innovazioni, usò il nuovo e prezioso strumento della fotografia che gli permise di studiare, documentare e promuovere le sue preziose raccolte d'arte presso i clienti europei e americani.

In occasione dell'Esposizione Nazionale del 1861 a Firenze, Bardini ebbe modo di confrontarsi con l'eclettismo imperante nel modo antiquario e in quello dell'artigianato artistico. I Castellani, antiquari e orafi di Roma di grande successo, il Tricca e il Ciampolini a Firenze, fecero scuola all'apprendista antiquario.

Nel 1872 Stefano Bardini entrò in contatto con Wilhelm von Bode, assistente alla direzione della collezione di antichità e della pinacoteca dei Regi Musei di Berlino. Bode introdusse Bardini nel potente mondo dei magnati tedeschi e iniziò ad acquistare opere d'arte rinascimentale

Stefano Bardini in una fotografia d'epoca
Stefano Bardini in a period photograph

A man who, through his great skills, would change, not only in Florence, the destiny of the late-19th-century antique world – Stefano Bardini, after his death, suffered the *damnatio memoriae* (literally meaning "condemnation of memory") springing from the necessity of redeeming Italy plundered of its artistic heritage in the name of lucre and business.

From Pieve Santo Stefano, the small town in the province of Arezzo where he was born in 1836, the young Bardini had in fact moved to Florence to embark on a career as a painter and had taken his first steps at the Academy of Fine Arts. Determined to do well for himself, he abandoned the barely remunerative activity as a painter to become an antique dealer. Open to all innovations, he used the new precious means of photography which allowed him to study, document and promote his valuable art collections with his European and American clients.

On the occasion of the Florence 1861 National Exposition, Bardini had the opportunity to come into contact with the eclecticism prevailing in the antique and artistic handicraft sectors. The Castellani family, extremely successful antique dealers and goldsmiths from Rome, as well as Mr Tricca and Mr Ciampolini in Florence, taught the novice antique dealer the tricks of the trade.

In 1872, Stefano Bardini came into contact with Wilhelm von Bode, the assistant curator of the antiquity collection and picture gallery of the Royal Museums in Berlin. Bode introduced Bardini into the powerful world of German magnates and began to purchase Renaissance artworks

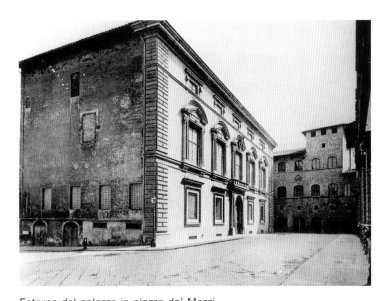

Esterno del palazzo in piazza de' Mozzi

The outside of the palace in Piazza de' Mozzi

per il costituendo Kaiser Friedrich Museum di Berlino. Fu l'occasione per l'antiquario per dare respiro internazionale ai suoi affari.

Il ventennio 1880-1900 può essere considerato il periodo d'oro del mercato antiquario di Stefano Bardini, entrato nel gotha dell'antiquariato internazionale e stimato conoscitore di arte antica e rinascimentale.

Nel 1880 l'antiquario decise di costruire il proprio negozio di esposizione sui resti di un antico convento del 1273 in piazza de' Mozzi. Fra il 1881 e il 1883, con la collaborazione dell'architetto Corinto Corinti, si diede forma al nuovo palazzo. La facciata fu improntata ad un gusto neocinquecentesco e per le mostre delle finestre del primo piano furono utilizzate le edicole degli altari provenienti dalla chiesa di San Lorenzo di Pistoia. Sul portone fu collocato lo stemma della famiglia Cattani da Diacceto, già murato nel Duomo di Fiesole. L'interno fu sistemato con grandi fonti di luce. Fu accuratamente realizzata una diversa illuminazione per ogni singolo ambiente, ora con grandi finestroni, ora con lucernari, per creare suggestioni e atmosfere. Al pianterreno, l'orto del convento fu tra-

Veduta parziale di una sala della galleria Bardini nel palazzo in piazza de' Mozzi, ante 1877

Partial view of a room in the Bardini gallery in the palace in Piazza de' Mozzi, prior to 1877

for the Kaiser Friedrich Museum of Berlin, which was then being set up. This was the occasion for the antique dealer to expand his business on an international scale.

The twenty-year span from 1880 to 1900 can be considered the "golden period" of Stefano Bardini's antique trade. As a matter of fact, he became a top antique dealer at an international level and an esteemed connoisseur of ancient and Renaissance art.

In 1880, the antique dealer decided to build his own shop over the remains of an ancient convent dating from 1273 in Piazza de' Mozzi. Between 1881 and 1883, with the collaboration of the architect Corinto Corinti, the new palace took form. The façade was given a neo-16th-century style and as to the stone window frames, aedicules from the altars of the Church of San Lorenzo in Pistoia were used. Over the gate they placed the coat of arms of the Cattani family from Diacceto, previously embedded in the Fiesole Cathedral. The interior was furnished with extensive sources of light. Every single hall was carefully lit up, here with large windows, there with skylights, to create the right atmosphere for each and every room. On the

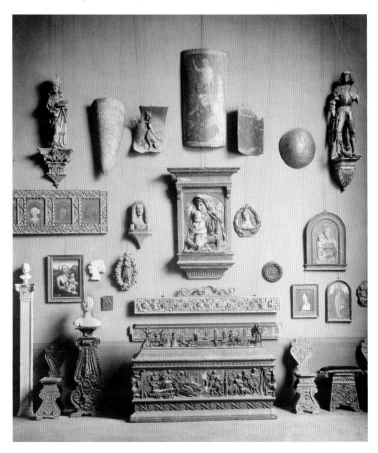

sformato in un vasto salone da destinare a lapidario, oggi chiamato Sala della Carità. Il prezioso soffitto ligneo del XVI secolo, acquistato da Bardini in un palazzo del Veneto, fu dallo stesso antiquario traforato per permettere l'afflusso della luce dall'alto. Le opere da presentare ai clienti furono contrapposte a pareti tinte di blu, colore unico per tutte le sale del palazzo, ma suggerito in varie gradazioni e tonalità secondo l'intensità della luce presente nei diversi ambienti. Le opere erano accostate per simmetrie e costruzioni piramidali. Diversi generi artistici erano affiancati secondo un ordine estetico e di valorizzazione che permetteva una pronta e immediata comprensione dell'oggetto.

Il palazzo di piazza de' Mozzi divenne così meta dei più importanti collezionisti e direttori dei musei di tutto il mondo. Ancora oggi le maggiori collezioni pubbliche e private vantano capolavori assoluti dell'arte italiana giunti tramite le vendite e le mediazioni di Bardini.

Uomo distinto e di raffinata eleganza, Stefano Bardini creò il mito di se stesso. Schivo, colto, astuto e temuto, poco si concesse alle amicizie. Molti furono i suoi nemici e anche i suoi più stretti collaboratori – il più noto fu Elia Volpi – divennero, una volta messi in proprio, concorrenza da combattere anche slealmente. Bastava una parola dell'antiquario o un suo giudizio negativo per far perdere interesse e credibilità a qualsiasi oggetto fosse apparso sul mercato.

Nel 1914, alla vigilia della Prima guerra mondiale, dopo anni di grande successo sul mercato internazionale, l'antiquario decise di chiudere il negozio di piazza de' Mozzi e dedicarsi, all'età di settantotto anni, a realizzare il suo sogno: organizzare la sua personale galleria. Due giorni prima della morte, nel 1922, l'antiquario modificò il proprio testamento e lasciò in eredità alla Città di Firenze il palazzo in piazza dei Mozzi con 1.172 opere da destinare a museo.

BIBLIOGRAFIA/BIBLIOGRAPHY
Il Museo Bardini 1984; *Il Museo Bardini* 1986; G. CAPECCHI 1993; E. FAHY 2000; V. NIEMEYER CHINI 2009.

ground floor, the vegetable garden of the convent was turned into a vast hall to be used as the seat of the collection of stone artefacts, today referred to as Sala della Carità or Charity Room. The precious 16th-century wooden ceiling which Bardini purchased from a Veneto palace was modified by the antique dealer himself, removing the lacunars to let the light in from above. The works to be shown to clients were set against walls painted in blue, the only colour used in each and every room of the palace, although in different shades and tones according to the intensity of light present in the different rooms. The exhibits were symmetrically or pyramidally arranged. Different artistic genres were put side by side according to an aesthetic order which made them stand out so as to allow a prompt and immediate understanding of the object.

Thus the palace in Piazza de' Mozzi became a favourite destination for the most important collectors and museum directors from all over the world. Still today the major public and private collections boast undisputed masterpieces of Italian art which they acquired thanks to the sales and intermediation of Stefano Bardini.

A distinguished and tastefully elegant man, Stefano Bardini created his own myth. Bashful, learned, shrewd and feared, he was not very inclined to friendship. He had instead numerous enemies and even his closest collaborators – among whom the most famous was Elia Volpi – became, once they opened their own businesses, competitors to be beaten at all costs, even by using unfair means. Just one word or a negative judgement from the antique dealer sufficed to make any object on the market lose appeal or credibility.

In 1914, on the eve of the First World War, after years of great success on the international market, the antique dealer decided to close down his shop in Piazza de' Mozzi and devote himself, at the age of sixty-eight, to realizing his dream: the creation of his own personal gallery. In 1922, two days before his death, the antique dealer modified his will bequeathing to the City of Florence his palace in Piazza dei Mozzi for use as a museum, along with 1,172 artworks.

Stefano Bardini / Opere in mostra

I ricchi depositi del Museo Bardini hanno offerto l'occasione di mostrare opere da tempo inaccessibili, ma di notevole interesse, che consentono di fornire le chiavi di lettura per intendere il gusto dell'antiquario.

La sua curiosità collezionistica è rappresentata da opere di diverse tipologie ed epoche, a partire dai due fronti di cassoni rinascimentali, elementi la cui moda nell'arredo ottocentesco lo stesso Bardini contribuì a determinare. Nel comporre le pareti, in occasione delle vendite o nella sua galleria, Bardini era solito accostare tali elementi a sculture lignee o materiali lapidei – i quali spesso erano montati insieme così da accrescere il fascino e l'attrattiva persino dei frammenti – ricercando un equilibrio estetico tra i diversi materiali e le loro forme. Altra tipologia di allestimento tipica del gusto di Bardini è la disposizione di piccoli oggetti e piccole sculture su un tavolo.

Stefano Bardini / Works on display

The rich storerooms of the Museo Bardini have offered the possibility of showing artworks hidden from public view for a long time, which are however of great interest and the key to understanding the antique dealer's taste.

His curiosity as a collector is represented by works of different typologies and epochs: two Renaissance chest fronts, to begin with, testifying to the fashion of certain artefacts in 19th-century furnishing towards whose creation Bardini also made a contribution. In setting the objects against the walls for sales or in his gallery, Bardini was used to juxtaposing such elements to wooden sculptures or stone artefacts – which he often assembled so as to make even fragments look more charming and appealing – pursuing an aesthetic balance among the different materials and their shapes. Another feature typical of Bardini's style is the display of small objects and sculptures on a table.

1. DOMENICO BECCAFUMI
(Siena 1486 ca. - 1551)
Ercole al Bivio, prima metà del secolo XVI
olio su tavola; cm 60×155
Firenze, Museo Stefano Bardini, Inv. MCF-MB 1922 1462

Attribuito a Beccafumi dal Gabrielli nel 1936 quest'*Ercole*, combattuto tra l'arduo sentiero mostratogli da una giovane donna vestita (la Virtù) e la facile strada indicatagli da un'attraente donna seminuda (il Vizio), era il pannello centrale di un cassone, probabilmente destinato alla casa di un nobile signore senese. Il dipinto è databile intorno al 1520.

Bibliografia/Bibliography: A. GABRIELLI 1936; *Il Museo Bardini* 1984, p. 239.

A.N.

1. DOMENICO BECCAFUMI
(Siena ca. 1486-1551)
Hercules at the Crossroads, first half of the 16th century
oil on a wooden panel; 60×155 cm
Florence, Museo Stefano Bardini, Inv. no. MCF-MB 1922 1462

Attributed to Beccafumi by Gabrielli in 1936, this *Hercules*, torn between taking the arduous path indicated to him by a young dressed woman (Virtue) and the easy road pointed out to him by an attractive half-naked woman (Vice), was the central panel of a chest, probably made for the house of a Sienese nobleman. The painting is datable to around 1520.

A.N.

1

2. MANIFATTURA FIORENTINA
Fronte di cassone, secolo XV
legno intagliato e intarsiato; cm 57,5×200
Firenze, Museo Stefano Bardini, Inv. MCF-MB 1922 297

Il manufatto è probabilmente un fronte di cassone o parte di un banco da sagrestia. I motivi decorativi sono ancora parzialmente improntati a un gusto di derivazione gotica, ma trovano una datazione più tarda per il combinarsi di elementi tridimensionali, resi con l'intaglio e l'intarsio, che ebbero larga fortuna fino oltre la metà del Quattrocento. Interessanti confronti emergono con i pannelli postergali dei banconi lignei nella sagrestia vecchia della Cattedrale di Pescia, eseguiti dall'ebanista fiorentino Giovanni di Michele da San Pietro a Monticelli.

Bibliografia/Bibliography: inedito.

A.N.

2. FLORENTINE MANUFACTURE
Chest front, 15th century
carved and inlaid wood; 57.5×200 cm
Florence, Museo Stefano Bardini, Inv. no. MCF-MB 1922 297

This artefact is probably either a chest front or part of a sacristy cabinet. The decorative motifs are still characterized by a Gothically derived style, but, owing to the presence of three-dimensional inlaid and carved elements which were very widespread until well beyond the mid-15th century, have a later dating. Interesting comparisons arise with the back panels of the wooden cabinets in the old sacristy of the Cathedral of Pescia, made by the Florentine cabinet-maker Giovanni di Michele da San Pietro a Monticelli.

A.N.

2

3A. Spinello Aretino
(Arezzo 1350 ca.-1410)
Madonna col Bambino, fine del secolo XIV
tempera su tavola; cm 41 (diametro)
Firenze, Museo Stefano Bardini, Inv. 1070

3B. Manifattura toscana
Cornice, inizio del secolo XVI
legno dorato; cm 65 (diametro)
Museo Stefano Bardini, Inv. MCF-MB
1922 1295

Questo dipinto, creduto da Bardini di Ambrogio Lorenzetti e ricondotto dal Salmi a Spinello Aretino, fu ridotto alla forma circolare forse dallo stesso Bardini, che si ispirò ai tondi rinascimentali, adattando la tavola a una cornice cinquecentesca non pertinente.

Bibliografia/Bibliography: M. Salmi 1951; *Il Museo Bardini* 1984, p. 230.

A.N.

3A. Spinello Aretino
(Arezzo ca. 1350-1410)
Madonna and Child, end of the 14th century
tempera on a wooden panel; 41 cm (diameter)
Florence, Museo Stefano Bardini, Inv. no. 1070

3B. Tuscan manufacture
Frame, early 16th century
gilded wood; 65 cm (diameter)
Florence, Museo Stefano Bardini, Inv. no.
MCF-MB 1922 1295

This painting which Bardini believed to be by Ambrogio Lorenzetti and which Salmi ascribed instead to Spinello Aretino, was perhaps given a circular shape by Bardini himself, who was inspired by Renaissance tondos and adapted the panel to a non-pertinent 16th-century frame.

A.N.

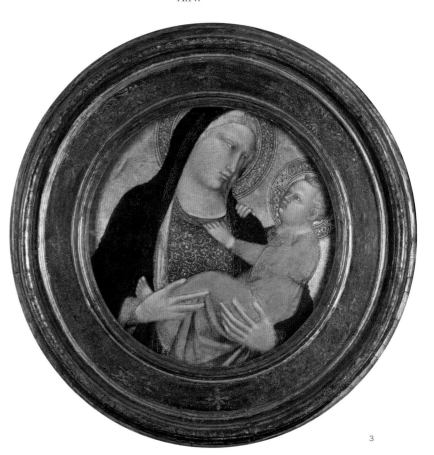

3

4. BOTTEGA DI GIOVANNI FETTI
(notizie 1350 ca.-1377)
Madonna col Bambino, ultimo quarto
del secolo XIV
legno policromo; cm 86×30
Firenze, Museo Stefano Bardini, Inv. MCF-
MB 1922 1127

L'opera può essere attribuita a uno degli allie-
vi di Giovanni Fetti. Presenta infatti una for-
te dipendenza dalla cosiddetta "Bentornata",
la *Madonna col Bambino* della chiesa di San
Lorenzo a Firenze, ritenuta a lungo opera di Al-
berto Arnoldi ma poi attribuita a Giovanni
Fetti, autore, nel 1377, della Porta dei Cano-
nici del Duomo fiorentino.

Bibliografia/Bibliography: *Il Museo Bardini* 1986,
p. 233.

A.N.

5. AMBITO TOSCANO
Fregio, secolo XV (?)
pietra scolpita; cm 37×120
Firenze, Museo Stefano Bardini, Inv. MCF-
MB 1928 745c

Il fregio, pur frammentario, fu acquisito da Bar-
dini per la notevole qualità. La decorazione con
grifi e spirali floreali lascia pensare a un manu-
fatto di epoca romana, anche se non si esclude
la possibilità che si tratti di un rifacimento ri-
nascimentale sulla base di modelli antichi.

Bibliografia/Bibliography: inedito.

A.N.

4. WORKSHOP OF GIOVANNI FETTI
(historical information ca. 1350-1377)
Madonna and Child, last quarter of the
14th century
polychrome wood; 86×30 cm
Florence, Museo Stefano Bardini, Inv. no.
MCF-MB 1922 1127

This work may be attributed to one of the
pupils of Giovanni Fetti. It bears in fact strong
resemblances to the so-called *"Bentornata"*,
that is the *Madonna and Child* in the Floren-
tine Church of San Lorenzo, which, for a long
time, was deemed to be the work of Alberto
Arnoldi but was later ascribed to Giovanni Fet-
ti, the author, in 1377, of the Door of the
Canons in the Florence Cathedral.

A.N.

5. TUSCAN MILIEU
Frieze, 15th century (?)
carved stone; 37×120 cm
Florence, Museo Stefano Bardini, Inv. no.
MCF-MB 1928 745c

This frieze, even though in a fragmentary state,
was purchased by Bardini for its remarkable
quality. The decoration with griffins and flo-
ral spirals leads to assuming it is an artefact
from the Roman age, even though it may also
be a Renaissance replica based on ancient mod-
els.

A.N.

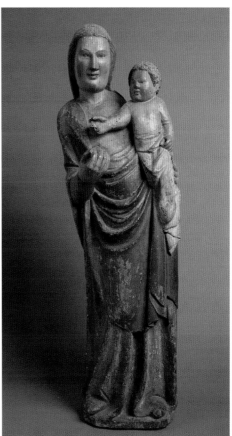
4

5

6. BARTOLOMEO BERRECCI
(Pontassieve 1480 - Cracovia 1537)
Fregio, secolo XVI
pietra serena scolpita a rilievo; cm 33×90
Firenze, Museo Stefano Bardini, Inv. MCF-MB 1928 59c

Il frammento presenta una decorazione a grottesche con al centro un mascherone da cui si diparte un'intricata composizione a girali floreali e un putto laterale mutilo. L'attribuzione al Berrecci, scultore quasi sconosciuto in Italia ma assai noto in Polonia per aver eseguito importanti lavori a Cracovia, è stata recentemente proposta da Leonardo Cappelletti in *Bartolomeo Berrecci da Pontassieve (1480/1485-1537) tra arte e filosofia*, in corso di stampa.

Bibliografia/Bibliography: inedito.

A.N.

6. BARTOLOMEO BERRECCI
(Pontassieve 1480 - Krakow 1537)
Frieze, 16th century
pietra serena carved in relief; 33×90 cm
Florence, Museo Stefano Bardini, Inv. no. MCF-MB 1928 59c

This fragment shows a decoration with grotesques that in the centre has a mascaron from which a complex floral rinceau motif branches off, and to one side a mutilated putto. The attribution to Berrecci, a sculptor almost unknown in Italy but very famous in Poland as he had made important works in Krakow, has been recently put forward by Leonardo Cappelletti in *Bartolomeo Berrecci da Pontassieve (1480/1485-1537) tra arte e filosofia*, which is currently in press.

A.N.

6

7. AMBITO FIORENTINO
Capitello, settimo-ottavo decennio del secolo XVI
marmo scolpito; cm 20,5×23×24
Firenze, Museo Stefano Bardini, Inv. MCF-MB 1928 372c

Il capitello, decorato da volute con fiori e mascheroni, è uno dei tanti esempi di manufatti che Bardini utilizzava come base per montare i suoi famosi *pastiches*. Numerosi capitelli e basi, anche di particolare pregio, sono stati infatti rinvenuti nell'affollata cantina del palazzo in piazza de' Mozzi, oggi sede del Museo Stefano Bardini.

Bibliografia/Bibliography: inedito.

A.N.

7. FLORENTINE MILIEU
Capital, seventh-eighth decade of the 16th century
carved marble; 20.5×23×24 cm
Florence, Museo Stefano Bardini, Inv. no. MCF-MB 1928 372c

Decorated with volutes with flowers and mascarons, this capital is one of the many examples of artefacts that Bardini used as bases to assemble his famous pastiches. Numerous capitals and bases, also of considerable value, have been in fact found in the packed cellar of the palace in Piazza de' Mozzi, today the seat of the Stefano Bardini Museum.

A.N.

7

8. AMBITO DELL'ITALIA
SETTENTRIONALE
Santa Martire, secolo XV-XVI
marmo scolpito; cm 95×38
Firenze, Museo Stefano Bardini, Inv. MCF-
MB 1928 354c

È difficile l'individuazione iconografica di que-
sta figura, che si può identificare sia in santa
Lucia sia in santa Caterina. Stilisticamente la
scultura è avvicinabile alle opere siciliane del-
lo scultore lombardo Domenico Gagini (Bis-
sone 1420 ca. - Palermo 1492).

Bibliografia/Bibliography: *Il Museo Bardini* 1986,
p. 276.

A.N.

8. NORTHERN ITALIAN MILIEU
Martyr Female Saint, 15th-16th century
carved marble; 95×38 cm
Florence, Museo Stefano Bardini, Inv. no.
MCF-MB 1928 354c

The iconographic individualization of this fig-
ure is rather difficult, as it may be identified
both as Saint Lucy and as Saint Catherine.
From a stylistic point of view this sculpture
can be paralleled to the Sicilian works of the
Lombard sculptor Domenico Gagini (Bissone
ca. 1420 - Palermo 1492).

A.N.

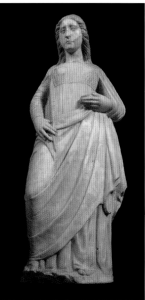

8

9. MANIFATTURA TOSCANA
Tavolo rettangolare, secolo XVI-XIX
legno di noce intagliato; cm 71×164×65
Firenze, Museo Stefano Bardini, Inv. MCF-
MB 1922 316

L'opera è una palese dimostrazione di as-
semblaggio ottocentesco di un mobile rina-
scimentale fiorentino attraverso la commi-
stione di parti ricostruite e antiche, derivanti
da altri arredi. Bardini definì la tipologia, per
la forma dei supporti, "ad asso di coppe" o
"a vaso".

Bibliografia/Bibliography: inedito.

A.N.

9. TUSCAN MANUFACTURE
Rectangular table, 16th-19th centuries
carved walnut; 71×164×65 cm
Florence, Museo Stefano Bardini, Inv. no.
MCF-MB 1922 316

This work is a clear example of a 19th-century
assemblage of a Florentine Renaissance piece
of furniture by mingling reconstructed and an-
cient parts from other pieces of furniture. In
consequence of the shape of the supports, Bar-
dini defined the typology as "cup-shaped" or
"vase-like".

A.N.

9

10. BOTTEGA DI DONATELLO
Putto che minge, metà del secolo XV
marmo scolpito; cm 67×23
Firenze, Museo Stefano Bardini, Inv. MCF-
MB 1922 718

La statuetta, forse un arredo di fontana, è sta-
ta attribuita alla bottega di Donatello. Il sog-
getto ebbe ampia fortuna e diffusione in am-
bito fiorentino. Un esemplare simile è esposto
nel Museo Jacquemart-André a Parigi.

Bibliografia/Bibliography: *Il Museo Bardini* 1986,
p. 258.

A.N.

10. WORKSHOP OF DONATELLO
Urinating Putto, mid-15th century
carved marble; 67×23 cm
Florence, Museo Stefano Bardini, Inv. no.
MCF-MB 1922 718

Maybe a fountain decoration, this statuette
has been attributed to the workshop of Do-
natello. The subject was widely successful in
Florence. An exemplar similar to this is on dis-
play at the Jacquemart-André Museum in
Paris.

A.N.

10

11

11. Bottega di Andrea Della Robbia

Testa all'antica, secolo XV
terracotta invetriata; cm 24 (altezza)
Firenze, Museo Stefano Bardini, Inv. MCF-MB 1928 347c

Ricoperto da uno smalto bianco invetriato, il frammento, in base all'analisi del modellato e della tecnica di realizzazione, è riconducibile alla produzione scultorea degli allievi di Andrea Della Robbia, forse dello stesso Girolamo Della Robbia (Firenze 1488-Parigi 1566).

Bibliografia/Bibliography: inedito.

A.N.

11. Workshop of Andrea Della Robbia

Antique-style head, 15th century
glazed terracotta; 24 cm (height)
Florence, Museo Stefano Bardini, Inv. no. MCF-MB 1928 347c

Coated with a white glaze, the fragment, on the grounds of the analysis of the shaping and the execution technique, is traceable to the sculptural production of Andrea Della Robbia's pupils, perhaps of Girolamo Della Robbia himself (Florence 1488-Paris 1566).

A.N.

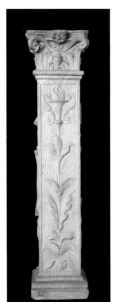

12

12. Manifattura toscana

Pilastro, secolo XV
marmo bianco; cm 83 (altezza)
Firenze, Museo Stefano Bardini, Inv. MCF-MB 1928 32c

Il pilastro, di piccole dimensioni, ornato con motivi floreali e stemmi, fa parte di un vasto repertorio di frammenti architettonici che Bardini utilizzava per decorare pareti, finestre e portali secondo l'eclettismo in voga al suo tempo.

Bibliografia/Bibliography: inedito.

A.N.

12. Tuscan manufacture

Pillar, 15th century
white marble; 83 cm (height)
Florence, Museo Stefano Bardini, Inv. no. MCF-MB 1928 32c

Of a small size and adorned with floral motifs and coats of arms, this pillar is part of a vast repertoire of architectural fragments that Bardini used to decorate walls, windows and portals according to the eclecticism that was all the rage at his time.

A.N.

13. Maestranze italiane

Coppa, primo quarto del secolo XVI
marmo scolpito; cm 21 (diametro)×18
Firenze, Museo Stefano Bardini, Inv. MCF-MB 1928 348 c.

Le coppe erano spesso assemblate da Bardini per sovrastare colonne o pilastri, così da attrarre l'acquirente e convincerlo ad acquistare il prezioso arredo rinascimentale da destinare ai salotti più in voga del tempo. Anche l'uso di presentare il manufatto decorato con fiori freschi, come visibile negli allestimenti dell'antiquario, suggerisce un utilizzo domestico dell'arredo.

Bibliografia/Bibliography: *Il Museo Bardini* 1986, p. 298.

A.N.

13. Italian artisans

Cup, first quarter of the 16th century
carved marble; 21 (diameter)×18 cm
Florence, Museo Stefano Bardini, Inv. no. MCF-MB 1928 348 c.

Bardini often assembled cups on top of columns or pillars, so as to attract clients and convince them to purchase the valuable Renaissance furnishing for the most fashionable salons of that time. Also the custom of showcasing the artefact adorned with fresh flowers, as can be seen in the photographs documenting the antique dealer's exhibits, suggests a domestic use of the furnishing.

A.N.

13

14. MANIFATTURA TOSCANA
Sgabello, secolo XVI
legno intagliato e dorato; cm 124×47×47
Firenze, Museo Stefano Bardini, Inv. MCF-
MB 1922 278

Con il suo piede a zampa di leone e la decora-
zione a palmette, foglie, mascheroni e girali que-
st'arredo, di tipologia interamente cinquecente-
sca, fu tra i primi arredi a entrare nella collezione
Bardini, quale supporto per busti e sculture.

Bibliografia/Bibliography: inedito.

A.N.

14. TUSCAN MANUFACTURE
Stool, 16th century
carved and gilded wood; 124×47×47 cm
Florence, Museo Stefano Bardini, Inv. no.
MCF-MB 1922 278

With its foot in the shape of a lion's paw and
the decoration with palmettes, leaves, mas-
carons and rinceaux, this stool, entirely from
the 16th century, was among the first pieces of
furniture to enter the Bardini collection as a
support for busts and sculptures.

A.N.

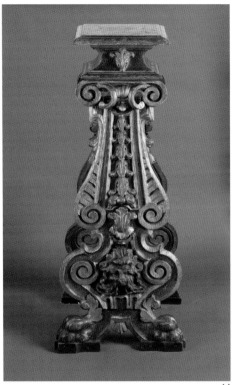
14

15. ARTE ROMANA
Allegoria della Fortuna, II secolo d.C.
(età antonina)
marmo lunense; cm 46,5
Firenze, Museo Stefano Bardini, Inv. MCF-
MB 1928 50c

È probabile che la statuetta raffiguri, piuttosto
che la Fortuna, rappresentata con cornucopia
e timone, una Bona Dea, i cui attributi sono la
cornucopia e la patera. La perdita del braccio
destro, però, impedisce l'esatta identificazione.
Stefano Bardini commerciò numerose sculture
greche, romane ed etrusche, destinate so-
prattutto a diventare arredamenti da giardino.
Nella sua personale galleria, divenuta poi mu-
seo, l'antiquario posizionò, nel Lapidario e nel-
la Sala d'Armi, varie sculture classiche accanto
a reperti medievali e rinascimentali.

Bibliografia/Bibliography: *Il Museo Bardini* 1986,
p. 190.

A.N.

15. ROMAN ART
Allegory of Fortune, 2nd century A.D.
(Antonine Age)
Lunense marble; 46.5 cm
Florence, Museo Stefano Bardini, Inv. no.
MCF-MB 1928 50c

Rather than Fortune, generally represented
with a cornucopia and a helm, this statuette is
likely to depict a Bona Dea (literally The Good
Goddess), whose attributes are the cornucopia
and the patera. However, the lack of the right
arm makes an exact identification impossible.
Stefano Bardini dealt in numerous Greek, Ro-
man and Etruscan sculptures, which were to
become above all garden ornaments. In his
own personal gallery, later turned into a mu-
seum, the antique dealer placed, in the collec-
tion of stone artefacts and in the Hall of Arms,
various classical sculptures side by side with
medieval and Renaissance artefacts.

A.N.

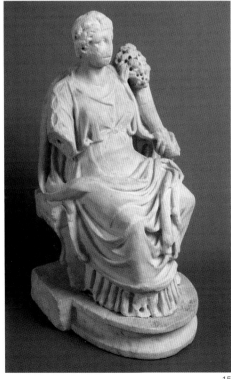
15

Elia Volpi e il Museo della Casa Fiorentina Antica di Palazzo Davanzati
Elia Volpi and the Palazzo Davanzati Museum of the Ancient Florentine House

Roberta Ferrazza

La decisione d'intraprendere il mestiere di antiquario Elia Volpi (Città di Castello 1858 - Firenze 1938) la prese seguendo una tendenza diffusa che vedeva molti pittori, provenienti come lui dall'Accademia di Belle Arti, trasformarsi prima in restauratori e poi in commercianti. Dopo aver fatto il pittore e il copista di Galleria, anche Volpi si mise a restaurare ed entrò così in contatto con Stefano Bardini e i suoi famosi laboratori di restauro. La collaborazione con Bardini durò otto anni, consentendo a Volpi di acquisire un'esperienza preziosa nel campo del restauro e la capacità di orientarsi nella vasta rete organizzativa per il commercio delle antichità, ma egli osò tentare qualche affare in proprio, violando le ferree regole di dipendenza dal "re degli antiquari", che per questo lo mise al bando. Ben presto la rottura con Bardini divenne definitiva e nel 1893 Volpi annunciava a Wilhelm von Bode il suo ingresso ufficiale nel mercato in veste di antiquario e la disponibilità a presentargli e proporgli «qualunque oggetto antico» senza timore, e ciò per essermi assolutamente sciolto da ogni impegno con il Signor Bardini» (Lettera di Volpi a Bode, Firenze 6 giugno 1893 in SMB-ZA).

L'attività di restauratore rappresentò spesso l'occasione per tenere presso di sé un oggetto d'arte per il quale era in trattative. La sua rete di contatti cominciò ben presto ad allargarsi in Italia, in Europa e negli Stati Uniti.

Nel 1904 Volpi fece il suo acquisto più importante: comprò da Antonio Orfei per 62.500 lire l'antica dimora trecentesca dei Davizzi, che aveva nome di Palazzo Davanzati dalla famiglia che l'aveva acquistato nel 1578 e abitata fino al 1838, e che era sopravvissuta miracolosamente alle distruzioni indiscriminate di intere aree medievali del centro fiorentino.

Elia Volpi in una fotografia d'epoca
Elia Volpi in a period photograph

The decision made by Elia Volpi (Città di Castello 1858 - Florence 1938) to become an antique dealer followed a widespread trend among many painters from the Academy of Fine Arts who, like him, became restorers first, and then merchants. After having been a Gallery copyist and painter, Volpi began to work as a restorer and came in contact with Stefano Bardini and his famous restoration workshops. The association with Bardini lasted eight years, enabling Volpi to gain valuable experience in the field of restoration and an ability to navigate the vast organizational network of the antiques trade. However, when Volpi tried to do some business on his own, he was banned by Bardini, the "king of antiques". Soon the break between the two was definitive and in 1893 Volpi announced to Wilhelm von Bode his official entry into the market as an antiques dealer, ready to offer "any antique object without fear […] as I have […] freed myself from any involvement with Mr. Bardini" (Letter from Volpi to Bode, Florence, 6 June 1893 in SMB-ZA).

Restoration work was often an occasion to enjoy an art object for himself during the sales negotiations. Volpi's network of contacts soon began to expand in Italy, Europe, and the United States.

In 1904, Volpi made his most important acquisition: the ancient 14th-century home of the Davizzi family that had miraculously survived the destruction of Florence's centre, bought from Antonio Orfei for 62,500 lire. It was called Palazzo Davanzati after the family that had bought it in 1578 and lived there until 1838. For over twenty years, the names Elia Volpi and Palazzo Davanzati were indivisible, especially for the dissemination and marketing abroad of the idea of *"fiorentinità"*, or that essence of the Florentine spirit.

While restoring the palace in the utmost secrecy – during the same years that

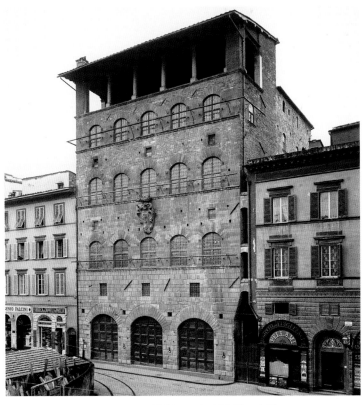

Esterno di Palazzo Davanzati, 1890 ca. Archivi Alinari, Firenze

The outside of Palazzo Davanzati, ca. 1890. Alinari Archives, Florence

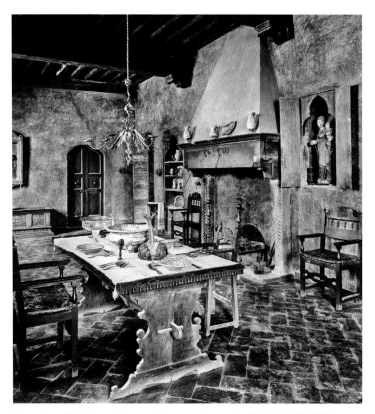

La cucina di Palazzo Davanzati, secondo arredo Volpi, 1920-1930 ca. Archivi Alinari, Firenze. Nella nicchia si riconosce la *Madonna col bambino* presente in mostra

The kitchen of Palazzo Davanzati, with Volpi's furnishing, ca. 1920-1930. Alinari Archives, Florence. In the niche, one can see the *Madonna with Child* in the exhibition

Per oltre venti anni Elia Volpi e Palazzo Davanzati costituiranno un binomio inscindibile, soprattutto nella diffusione e commercializzazione dell'idea di "fiorentinità" all'estero.

Mentre restaurava il palazzo nel più assoluto segreto – negli stessi anni in cui Stefano Bardini ristrutturava con altrettanto riserbo la Torre del Gallo – e raccoglieva gli oggetti che avrebbero dovuto arredarlo, nel 1905 e nel 1906 Volpi faceva dono alle Gallerie fiorentine del *Ritratto dei tre Gaddi*, attribuito allora ad Agnolo Gaddi, acquistato dalla famiglia Gaddi di Camerata, e del *Cristo portacroce* di Francesco Maineri (entrambi agli Uffizi). Intanto comprava a Città di Castello il Palazzo Vitelli: dopo averlo restaurato, ne curò l'arredo e l'esposizione dei dipinti fino ad allora raccolti nella chiesa dell'ex convento di San Filippo Neri. Nel 1912 donò l'insieme al Municipio di Città di Castello perché lo adibisse a Pinacoteca Comunale.

Frattanto attendeva al recupero architettonico e all'allestimento di Palazzo Davanzati, utilizzando anche molti materiali recuperati durante le distruzioni di gran parte delle vestigia della Firenze antica. Il 24 aprile del 1910 il palazzo veniva aperto al pubblico come Museo della Casa Fiorentina Antica con una solenne inaugurazione. Volpi aveva dichiarato pubblica-

Stefano Bardini, with equal secrecy was restoring Torre del Gallo – and collecting the objects that were supposed to furnish it, Volpi donated to the Florentine Galleries in 1905 and in 1906 the *Portrait of the Three Gaddi*, attributed at that time to Agnolo Gaddi, purchased from the Gaddi di Camerata family, and *Christ Bearing the Cross* by Francesco Maineri (both in the Uffizi). Meanwhile, he bought Palazzo Vitelli in Città di Castello; he restored it and oversaw its furnishing and the exhibition of the paintings, donating it to the municipality of Città di Castello in 1912 for use as the municipal picture gallery.

Restored and furnished, Palace Davanzati opened to the public as the Museo della Casa Fiorentina Antica on 24 April 1910, with a solemn inauguration. Volpi had said several times that none of the objects of his private museum were for sale but in 1916 – as a result of difficulties in Europe following the outbreak of war – the entire collection was auctioned in New York, opening in the U.S. a new era for Renaissance art objects that lasted until the 1929 economic crisis.

Villino Volpi, interno con ferri battuti provenienti dalla collezione Peruzzi sistemati per l'asta Volpi del 1914

Villino Volpi, interior with wrought iron objects from the Peruzzi collection arranged for the 1914 Volpi auction

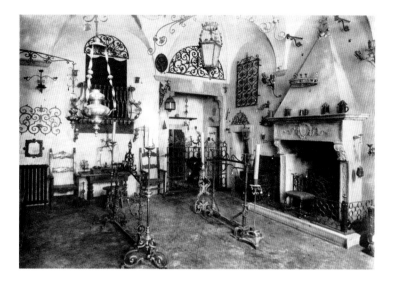

mente più volte che nulla di quello che arredava il suo museo privato di Palazzo Davanzati era in vendita ma nel 1916 – in conseguenza delle difficoltà nel commercio di opere d'arte sul piano europeo derivate dallo scoppio della guerra – tutta la collezione contenuta nel palazzo fu messa all'asta a New York con L'American Art Galleries, aprendo un'era nuova negli Stati Uniti per gli oggetti di arte rinascimentale, che sarebbe durata fino alla grande crisi economica del 1929. Nel 1917 Volpi fece un'altra fortunata asta a New York e nel 1918 curò ancora con l'American Art Galleries una vendita della collezione Bardini.

Importante fu anche l'asta organizzata da Volpi nel 1914 nel suo villino di Firenze, comprendente l'intera collezione di oggetti in ferro battuto, già della collezione Peruzzi de' Medici.

Nel 1920 il museo veniva riaperto con un nuovo arredo, che passò nel 1924 ai fratelli antiquari Leopoldo e Vitale Bengujat, che acquistarono anche il palazzo nel 1927. I nuovi proprietari aggiunsero tappeti, arazzi, armi e ferri battuti, apportando notevoli modifiche strutturali nel cortile e nelle cantine. La vendita di tutto l'arredo da parte della Galleria Bellini nel 1934 metteva fine all'epoca iniziata da Volpi. Ai Bengujat successe la Spanish Art Gallery di Londra finché lo Stato Italiano provvide all'acquisto del palazzo nel 1951 e dopo un restauro che cancellò gli interventi fatti dai Bengujat nel cortile, l'edificio fu inaugurato come museo pubblico nel 1956. Recuperati solo pochissimi degli oggetti già in collezione Volpi, dispersi in Italia e all'estero, soprattutto negli Stati Uniti, si mantenne però l'impostazione museale che egli aveva creato, conferendo all'insieme l'atmosfera di un'abitazione privata. Il Museo fu arredato con oggetti provenienti in gran parte dai depositi della Soprintendenza fiorentina, ai quali si aggiunsero maioliche, mobili, arredi donati da diversi collezionisti e antiquari. Le collezioni si sono arricchite anche con l'apertura di nuovi settori, quale quello dei merletti e ricami grazie ai nuclei iniziali Nugent e Bargagli giunti nel museo alla fine degli anni Settanta e incrementati poi da diverse acquisizioni e donazioni.

Dopo la chiusura nel 1995 per gravi problemi di statica, il museo ha riaperto, a restauri ultimati, il 9 giugno 2009.

The 1914 sale organized by Volpi in his *Villino* in Florence was also important, with the entire collection of wrought iron objects, formerly in the Peruzzi de' Medici collection.

In 1920 the museum was reopened with new furnishings; it then passed in 1924 to the antique dealers Leopoldo and Vitale Bengujat who in 1927 also acquired the palace. The new owners added carpets, tapestries, weapons, and wrought iron objects, making structural changes to the courtyard and the cellars. In 1934 the Bellini Gallery oversaw the sale of everything, thus ending the era Volpi had initiated. The Bengujats were succeeded by the Spanish Art Gallery of London until, in 1951, the Italian State bought the building. After a restoration, that erased all the changes to the courtyard made by the Bengujats, the building was opened as a public museum in 1956. Having recovered only a few of the objects previously in Volpi's collection, it however retained the museum setting he had created, conferring upon the whole the atmosphere of a private home. The museum was decorated with items mainly from the storerooms of the Florence Superintendency, to which were added majolicas, furniture, and furnishings donated by various collectors and antique dealers. The collections have been enlarged by the opening of new sectors like the one for lace and embroidery thanks to the addition of the Nugent and Bargagli collections to the museum in the late 1970s, later increased through various acquisitions and donations.

After having been closed in 1995 due to serious problems of stability, the museum was reopened, following the completion of restorations, on 9 June 2009.

Bibliografia/Bibliography
R. Ferrazza 1993; A. Bellandi 2006.

Elia Volpi / Opere in mostra

A testimonianza della fama raggiunta da Palazzo Davanzati al tempo di Elia Volpi, e dell'operazione promozionale da questi diffusamente condotta, sono il libro con le firme dei visitatori e altri documenti storici.

Poiché le opere e gli oggetti d'arte che hanno arredato nei diversi momenti Palazzo Davanzati sono andate in gran parte disperse, si è proposta qui una selezione di quelle appartenute a Volpi, che ne documentano il gusto e le scelte. Per rievocare il ruolo rivestito nella storia del collezionismo dall'arredo di Palazzo Davanzati, si è riproposta soprattutto l'attenzione per gli oggetti d'uso, tramite una delle ceramiche appartenute a Volpi (per le quali aveva contribuito a dar vita a un mercato assai fruttuoso, come testimonia la diffusione delle falsificazioni) e tramite i ferri, rappresentati da due oggetti più comuni (i candelabri), due oggetti più rari (i cofanetti) e due oggetti medievali di elevata qualità (il sedile a faldistorio e soprattutto il bacile).

Elia Volpi / Works on display

Along with other historical documents, the book with the visitors' signatures bears witness to the fame achieved by Palazzo Davanzati at the time of Elia Volpi, and also attests to the broad promotional operation he led.

As the artworks and the art objects which furnished Palazzo Davanzati in the various periods were lost in large part, a selection has been made here among those which belonged to Volpi, documenting his taste and choices. To recall the role played in the history of collecting by the furnishings of Palazzo Davanzati, we have selected especially every-day objects that include one of the ceramics that belonged to Volpi (items for which he had contributed to creating a quite profitable market, as attested also by the spread of forgeries) and iron artefacts, represented by two common objects (the candelabra), two rarer objects (the caskets) and two high-quality medieval objects (the faldstool and particularly the basin).

1

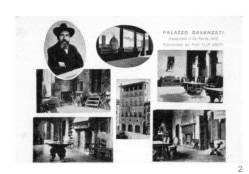

2

3

1. *Libro dei visitatori*, 1910-1921
Firenze, Museo di Palazzo Davanzati, Inv. Ms n. 456
Storia: dono Maria Volpi Vannini Parenti

Il libro, primo di due volumi, inizia la registrazione dei visitatori l'8 settembre 1910, cinque mesi dopo l'inaugurazione del museo. L'interesse suscitato dalla rievocazione storica della casa medievale fiorentina inscenata da Volpi nel Palazzo Davanzati è testimoniato da questo libro, che contiene numerose firme di visitatori provenienti da ogni parte d'Europa, dagli Stati Uniti e dall'America del Sud. Tra le firme vi sono quelle del re d'Italia e della regina Margherita (1911) e di numerosi collezionisti d'arte con i quali Volpi ebbe rapporti commerciali, come il famoso banchiere americano John Pierpont Morgan.

M.G.V.

2. *Cartolina promozionale del Museo di Palazzo Davanzati*, 1910 ca.
Firenze, collezione privata

Si tratta di una delle cartoline che Elia Volpi aveva fatto stampare per promuovere il palazzo abbinando la propria immagine a quella della facciata e degli interni dell'edificio. In tal modo gli arredi presenti nel palazzo acquistavano maggior valore a scopo commerciale con la garanzia della loro provenienza fiorentina associata alla competenza di un esperto di fama internazionale quale era Volpi.

M.G.V.

3. *Mobili del Rinascimento Italiano*, 1910 ca.
catalogo fotografico; mm 170×265
Grassina (Firenze), collezione Alberto Bruschi

Questo raro catalogo fotografico venne probabilmente dato alle stampe intorno al 1910 per pubblicizzare l'inaugurazione del Museo della Casa Fiorentina Antica. L'edizione consta di ottanta tavole con immagini di ambienti arredati e di singoli mobili. L'elegante legatura rigida, rivestita di tessuto stampato a finta pelle di coccodrillo, denota una ricercatezza riservata solitamente a edizioni destinate a omaggiare il visitatore di riguardo. Nell'arredamento fotografato alla tavola 37 si riconosce il faldistorio presente in mostra.

A.B.

1. *Visitors' book*, 1910-1921
Florence, Museo di Palazzo Davanzati, Inv. Ms no. 456
History: donation from Maria Volpi Vannini Parenti

The book, the first of two, starts recording the visitors on September 8th, 1910, that is to say five months after the museum's inauguration. The interest aroused by the historical reconstruction of the Florentine medieval house staged by Volpi in the Palazzo Davanzati is testified by this book which contains numerous signatures of visitors from all parts of Europe, from the United States and South America. Among the signatures are also those of the king of Italy and Queen Margherita (1911) as well as those of numerous art collectors with whom Volpi had trade relations, such as the famous American banker John Pierpont Morgan.

M.G.V.

2. *Promotional postcard of the Museo di Palazzo Davanzati*, ca. 1910
Florence, private collection

This is one of the postcards that Elia Volpi printed to promote the palace juxtaposing his image to that of the building's façade and interiors. In such a way the furnishings present in the palace acquired greater value from a commercial point of view through the guarantee of their Florentine provenance associated with the competence of an internationally famous expert like Volpi.

M.G.V.

3. *Italian Renaissance furniture,* ca. 1910
Photographic catalogue; 170×265 mm
Grassina (Florence), Alberto Bruschi collection

This rare photographic catalogue was probably printed around 1910 to advertise the inauguration of the Museum of the Ancient Florentine House. This edition consists of eighty plates with images of furnished rooms and single pieces of furniture. The elegant rigid bookbinding, covered with fabric printed with faux crocodile skin, shows a refinement usually reserved to editions specially made to pay homage to distinguished visitors. In the setting photographed on table 37, one can see the faldstool in the exhibition

A.B.

4. *Album tascabile in pergamena con l'arme e il monogramma di Elia Volpi*, 1919
Firenze, Museo di Palazzo Davanzati,
Inv. Davanzati n. 1506
Storia: dono Alberto Bruschi, 2004

L'album, contenente le foto della moglie Pia Lori e delle quattro figlie, era un oggetto personale che Elia Volpi portava con sé nei viaggi. La legatura in pergamena decorata sul piatto anteriore con lo stemma di Volpi e su quello posteriore con il suo monogramma, forse dipinta da lui stesso, rendeva più preziosa e durevole questa custodia di immagini di famiglia, nobilitandone l'aspetto. Nella prima pagina dell'album è la data «25 marzo 1919».

M.G.V.

4. *Pocket-size parchment album with Elia Volpi's armorial bearings and monogram*, 1919
Florence, Museo di Palazzo Davanzati,
Inv. Davanzati no. 1506
History: donation from
Alberto Bruschi, 2004

Containing the photographs of his wife Pia Lori and of their four daughters, this album was a personal object that Elia Volpi brought with him on his trips. The binding in parchment decorated on the front cover with Volpi's coat of arms and on the back one with his monogram, maybe painted by the collector himself, made this family photograph album more precious and durable, giving it an elegant appearance. On the album's first page is the date "March 25th, 1919".

M.G.V.

4a

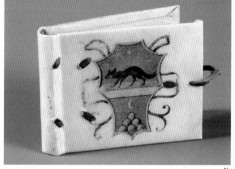

4b

5. SCULTORE TOSCANO
Madonna col Bambino, secolo XIV
legno policromo; cm 95 (altezza)
Milano, collezione privata

La *Madonna*, presentata come opera toscana del secolo XV alla vendita degli oggetti del Museo Davanzati del 1934 (*Vendita Bengujat* 1934), faceva parte del secondo arredo allestito da Volpi in Palazzo Davanzati nel 1920. Le foto d'epoca la documentano in una nicchia della parete della cucina. L'opera, d'indubbio interesse nel panorama della scultura lignea tardogotica toscana, è stata ricondotta all'ambito di Giovanni Fetti, anticipando la sua datazione al secolo XIV (NERI LUSANNA 1986); è stata poi riferita alla cerchia dello scultore senese Gano di Fazio con una datazione alla seconda metà del secolo XIV (GARZELLI 1999).

Bibliografia/Bibliography: E. NERI LUSANNA 1986, p. 233; A. GARZELLI 1999.

M.G.V

5. TUSCAN SCULPTOR
Madonna and Child, 14th century
polychrome wood; 95 cm (height)
Milan, private collection

Presented as a 15th-century Tuscan work at the 1934 sale of the objects of the Museo Davanzati (1934 *Vendita Bengujat*), this *Madonna* was part of the second furnishing carried out by Volpi in the Palazzo Davanzati in 1920. The period photographs document this work in a niche in the kitchen wall. Of undoubted interest in the panorama of the Tuscan late-Gothic wooden sculpture, the work was referred to the circle of Giovanni Fetti and its dating anticipated to the 14th century (NERI LUSANNA 1986); later on, it was assigned to the circle of the Sienese sculptor Gano di Fazio, dating it to the second half of the 14th century (GARZELLI 1999).

M.G.V.

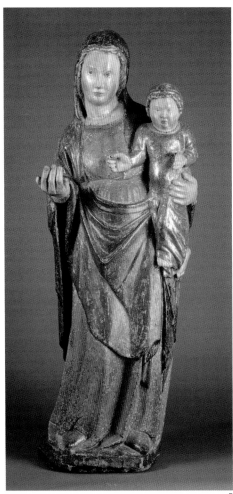

5

6. Manifattura orvietana
Catino con sirena e figura coronata, secolo XIV
maiolica; cm 34 (diametro), cm 10,5
(altezza)
Firenze, Museo Nazionale del Bargello,
Inv. 523 Maioliche

Il catino faceva parte dell'arredo ideato da Volpi per Palazzo Davanzati insieme a un cospicuo nucleo di maioliche medievali provenienti dai "butti" di Orvieto. Dalla fine dell'Ottocento, infatti, sull'onda dell'interesse verso il Medioevo, le ceramiche arcaiche orvietane confluiranno sempre più numerose nelle raccolte pubbliche e private, sia europee che americane, spesso combinando pregevoli manufatti originali con riproduzioni di abili falsari.

Bibliografia/Bibliography: G. Conti 1971, n. 523.

M.M.

6. Orvieto manufacture
Basin with siren and crowned figure, 14th century
majolica; 34 cm (diameter), 10.5 cm
(height)
Florence, Bargello National Museum,
Inv. no. 523 Maioliche

Along with a considerable number of medieval majolicas coming from Orvieto's "*butti*" (natural or artificial hollows where rubbish was thrown), this basin was part of the furnishing conceived by Volpi for the Palazzo Davanzati. In fact, beginning in the late 19th century, in the wake of a renewed interest in the Middle Ages, the archaic Orvieto majolicas would increasingly become part of public and private collections, both European and American, often mixing valuable original artefacts with reproductions made by skilful counterfeiters.

M.M.

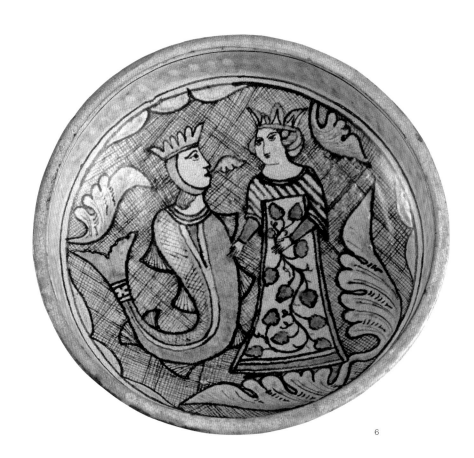

6

7. Manifattura toscana

Faldistorio, secolo XIV
ferro battuto e cuscino in tessuto operato e nappe; cm 60 (altezza), cm 75 (larghezza), cm 48 (bracciolo)
Grassina (Firenze), collezione Alberto Bruschi
Storia: Palazzo Davanzati, primo arredo Volpi; Firenze, Salvatore Romano; Firenze, eredi Salvatore Romano fino al 2009

Questo tipo di seggio strutturato in ferro – con braccioli definiti da pomoli, privo di spalliera, con supporti decussati riuniti da traverse e decorati da nodi – era riservato nelle cerimonie alla personalità di più alto grado nella gerarchia ecclesiastica o curtense. Per la praticità offerta nel trasportarlo, era inoltre in uso nella tenda dei comandanti durante le campagne militari. Molto apprezzato dai collezionisti tra Otto e Novecento, figurava nelle gallerie antiquarie più prestigiose. L'esemplare qui presentato, come dimostra la tavola 37 del volumetto promozionale qui esposto, fece parte del primo arredamento di Palazzo Davanzati.

Bibliografia/Bibliography: Vendita S. e F. Romano 2009, n. 633.

A.B.

7. Tuscan Manufacture

Faldstool, 14th century
wrought iron; cushion in damask fabric with tassels; 60 cm (height), 75 cm (width), 48 cm (arm)
Grassina (Florence), Alberto Bruschi collection
History: Palazzo Davanzati, Volpi's first furnishing; Florence, Salvatore Romano; Florence, Salvatore Romano's heirs; until 2009

Backless, fitted out with arms ending in knobs, with decussate supports joined together by crossbars and decorated with knots, this type of seat with an iron structure was reserved in ceremonies for the highest-ranking figure in the ecclesiastic or manorial hierarchy. As it could be easily transported, it was also used in the commander's tent during military campaigns. Much appreciated by collectors in the period spanning from the late 19th to the early 20th century, this seat was showcased in the most prestigious antique galleries. As documented by plate no. 37 in the small promotional volume here on display, the exemplar featured here was part of the first furnishing of Palazzo Davanzati.

A.B.

7

8. Manifattura senese

Portabacile, inizio secolo XV
sostegno in ferro battuto; cm 95 (altezza), cm 85 (diam. bacile in rame)
Grassina (Firenze), collezione Alberto Bruschi

Appartenuto a Elia Volpi, come testimoniato dai precedenti proprietari, questo portabacile si contraddistingue per le notevoli dimensioni e la qualità di esecuzione. Dalle gambe riunite a tripode, desinenti in zampe di drago, si diparte il fusto, arricchito da foglie d'acqua e in alto da mensole traforate ornate da racemi, rosoni e scudi. Due barre terminano in teste di animale chimerico, la terza termina in un occhiello atto a inserirvi un'asta per il versatore, andata perduta. Sulla struttura poggia l'ampio catino di rame che nel bordo ha tre prese in ferro, forgiate a testa di mitico anfittero con in bocca un anello punzonato e mo-

8. Sienese manufacture

Washstand, early 15th century
support in wrought iron; 95 cm (height), 85 cm (diam. of the copper basin)
Grassina (Florence), Alberto Bruschi collection

As testified by its former owners, this basin, which stands out for its considerable size and the quality craftsmanship, belonged to Elia Volpi. Its three-legged shaft ending in dragon's feet is enriched by stylized leaves and in the upper part by fretworked brackets adorned with rinceaux and rosettes. Two bars end in a chimerical animal's head, while the third one ends in an eyelet which served to hold a bar for the ewer, today lost. Resting on the structure, the large copper basin has on its edge three iron grips in the shape of a mythical amphiptere's head with a stippled and movable

8

9-10

bile. La presenza del racemo conferma la datazione del manufatto. Un esemplare simile a questo compare nell'affresco *La cura degli infermi* di Domenico di Bartolo di Ghezzi (1440-1441) nell'Ospedale di Santa Maria della Scala a Siena.

A.B.

9. Manifattura toscana
Torciera con stelo a tortiglione e treppiede, secolo XV
ferro battuto
Firenze, Museo di Palazzo Davanzati,
Inv. Bargello Ferri n. 8

10. Manifattura toscana
Torciera a stelo con quattro piedini, secolo XV-XVI
ferro battuto
Firenze, Museo di Palazzo Davanzati,
Inv. Bargello Ferri n. 11

Le due torciere, acquistate da Elia Volpi per il Museo Nazionale del Bargello, passarono nel 1955 al Museo Davanzati. La prima mostra una ricerca di eleganza nel treppiede a doppio arco che si avvita nello stelo a tortiglione su cui s'innesta il sostegno per la torcia con piattino reggicera. L'altra, poggiante su quattro piedini, ha un semplice fusto con due nodi terminante con un puntale.

Bibliografia/Bibliography: R. Ferrazza 1993, pp. 114, 260.

M.G.V.

11. Manifattura italiana
Cofanetto, secolo XVI
legno con rinforzi e decorazioni in ferro;
cm 13×43×16
Firenze, Museo di Palazzo Davanzati,
Inv. Bargello Mobili, n. 179, Inv. Davanzati
n. 183

Il cofanetto, di forma allungata, è arricchito dai riporti in ferro con borchie terminali a rosetta. Elegante la serratura che racchiude tralci vegetali in cui s'inserisce la chiave. Acquistato da Elia Volpi per incrementare le collezioni del Museo del Bargello e giunto al Museo Da-

ring in the mouth. The presence of a rinceau confirms the dating of the artefact. An exemplar similar to this one is depicted in the fresco *The Care of the Sick* by Domenico di Bartolo Ghezzi(1440-1441) in the Hospital of Santa Maria della Scala in Siena.

A.B.

9. Tuscan manufacture
Three-legged torch holder with spiral shaft, 15th century
wrought iron
Florence, Museo di Palazzo Davanzati,
Inv. Bargello Ferri no. 8

10. *Torch holder with shaft ending in four feet,* 15th-16th century
wrought iron
Florence, Palazzo Davanzati Museum,
Inv. Bargello Ferri no. 11

Purchased by Elia Volpi for the Museo Nazionale del Bargello, these two torch holders passed in 1955 to the Davanzati Museum. The first artefact shows a search for elegance in the double-arched three-legged stand which is screwed into the spiral shaft on which rests the torch support with the socket. The other object, resting on four feet, has a plain shaft with two knots ending in a metal point.

M.G.V.

11. Italian manufacture
Casket, 16th century
wood reinforced and decorated with iron;
13×43×16 cm
Florence, Museo di Palazzo Davanzati,
Inv. Bargello Mobili, no. 179,
Inv. Davanzati no. 183

Having an elongated shape, this casket is enriched with iron appliqués having rosette studs at their ends. The elegant lock is adorned with botanical shoots around the keyhole. Purchased by Elia Volpi to enlarge the collections of the Museo del Bargello and then acquired by the Museo Davanzati in

vanzati nel 1955, quest'esemplare, come il seguente, testimonia l'interesse per gli oggetti di arte applicata attraverso i quali era possibile studiare forme e tecniche.

Bibliografia/Bibliography: Palazzo Davanzati 1979, p. 44, n. 29.

M.G.V.

12. MANIFATTURA FRANCESE
Cassettina, secolo XV
legno intagliato, cuoio impresso e ferro battuto; cm 10×20×16
Firenze, Museo di Palazzo Davanzati, Inv. Bargello Mobili n. 181, Inv. Davanzati n. 184

Di forma rettangolare con coperchio a spioventi sormontato da un anello e riporti in ferro ornati da rosette, la cassettina è rivestita di cuoio impresso con motivi di *ramages*. Analogie stilistiche e tecniche consentono di ritenere l'oggetto di produzione francese. Anche questo cofanetto proviene dalla collezione Volpi e fu acquistato per il Museo del Bargello con l'intento di accrescere le raccolte con manufatti di arte applicata che documentassero tipologie e tecniche.

Bibliografia/Bibliography: L. BERTI 1971, p. 207, n. 89; P. LORENZELLI, A. VECA 1984.

M.G.V.

1955, this artefact, like the following one, testifies to the interest for applied art objects through which it was possible to study typologies and techniques.

M.G.V.

12. FRENCH MANUFACTURE
Small casket, 15th century
carved wood, stamped leather and wrought iron; 10×20×16 cm
Florence, Museo di Palazzo Davanzati, Inv. Bargello Mobili, no. 181, Inv. Davanzati no. 184

Of a rectangular shape with a gabled lid topped by a ring and iron appliqués adorned with rosettes, this small casket is upholstered with stamped leather with floral patterns. Stylistic analogies and techniques allow assuming that the artefact was produced in France. Also this casket comes from the Volpi collection and was purchased for the Museo del Bargello in order to enlarge the collections of applied art objects which could document typologies and techniques.

M.G.V.

11

12

Salvatore Romano, dai segreti del Palazzo Magnani Feroni a Santo Spirito
Salvatore Romano, from the Secrets of Palazzo Magnani Feroni to Santo Spirito

Serena Pini

Nato nel 1875 a Meta di Sorrento e figlio di un capitano marittimo e armatore di seconda generazione, Salvatore Romano si trovava a Genova per studiare ingegneria navale, quando l'incontro con un maestro di violino gli fece scoprire la sua vocazione estetica. Nel 1902 era a Napoli e commerciava violini, ma dieci anni più tardi, nella stessa città, era già un affermato mercante di arte antica, in contatto con la cerchia più colta e raffinata degli antiquari fiorentini. All'inizio del terzo decennio questo rapporto era diventato così stretto da indurlo a trasferirsi definitivamente nel capoluogo toscano. Nient'altro ci è dato sapere sui suoi esordi come antiquario, ma non si hanno molte notizie neppure per gli oltre trent'anni che Salvatore avrebbe trascorso a Firenze, oscurati dal "senso di mistero" di cui sembra che amasse circondarsi e dalla riservatezza con la quale usava condurre i suoi affari e i rapporti con gli eminenti studiosi di arte e curatori di musei che lo frequentavano. I coetanei lo avrebbero ricordato come «un personaggio solitario, anche se ricco di amicizie e naturalmente portato alla compagnia» (S. BARGELLINI 1981, p. 135), che rifuggiva i clamori e la mondanità. Si distingueva, in particolare, per la sua straordinaria capacità di riconoscere istintivamente la qualità artistica e per la passione con la quale si dedicava alla ricerca degli oggetti d'arte, trascorrendo lunghi periodi in viaggio, da solo, nelle regioni d'Italia che ancora offrivano la possibilità di scovare capolavori caduti nell'oblio. Durante queste peregrinazioni, Salvatore com-

Mario Borgiotti, *Salvatore Romano*, 1946.
Firenze, eredi Romano

Mario Borgiotti, *Salvatore Romano*, 1946.
Florence, Romano heirs

Born in 1875 in Meta di Sorrento, the son of a sea captain and a second-generation ship-owner, Salvatore Romano was in Genoa to study Naval Engineering when the encounter with a violin teacher made him discover his aesthetic vocation. In 1902 he was in Naples dealing in violins but ten years later, in that same town, he had already become an established antique dealer and had contacts with the most learned and refined circle of Florentine antique dealers. At the beginning of the 1920s, this relation had become so strong that it led him to move to the Tuscan capital once and for all. We know nothing else about the beginning of his career as an antique dealer, nor have we much information about the period of over thirty years that Salvatore spent in Florence as it is shrouded in the mysterious aura in which he liked to be surrounded and in the discretion he always used in his deals and relations with the distinguished art scholars and museum curators who frequented him. His contemporaries described him as "a solitary figure, even though with many friends and a natural inclination for society" (S. BARGELLINI 1981, p. 135) who shunned hubbub and high life. He distinguished himself in particular for his extraordinary ability to instinctively recognize artistic quality and for the passion he lavished in his search for art objects, spending long periods travelling alone in those Italian regions which still offered the possibility of finding masterpieces fallen into oblivion. During his wanderings, Salvatore purchased antiques of all kinds and epochs, even though he was mostly attracted by sculpture and stone artefacts in general. The objects he purchased often remained boxed for a long time and were however always kept in the state he found

Il magazzino di Salvatore Romano in via Panicale a Firenze, 1930 ca.

Salvatore Romano's storeroom in Via Panicale in Florence, ca. 1930

prava antichità di ogni genere e di qualsiasi epoca, sebbene fosse principalmente attratto dalla scultura e dai manufatti lapidei in generale. Gli oggetti acquistati spesso rimanevano a lungo chiusi nelle casse e venivano comunque sempre conservati da Salvatore nello stato in cui si trovavano, salvo che non si rendesse necessario liberarli da incongrue ridipinture e integrazioni moderne. Nel 1939 molti di essi trovarono sistemazione nel Palazzo Magnani Feroni di via dei Serragli, un nobile edificio di origine quattrocentesca, ampliato e ristrutturato nel XVIII secolo, del quale Salvatore Romano acquistò i primi due piani, non per risiedervi, ma per allestirvi il suo ingente patrimonio di oggetti d'arte, arredandone in modo scenografico i diversi ambienti, con nuclei omogenei di pitture, sculture e suppellettili di vario genere. Fra tutte quelle opere ve ne erano alcune che, malgrado offerte "da capogiro", il collezionista Salvatore Romano non avrebbe mai accettato di vendere e che, rimanendo chiuse nelle casse, celate alla vista, avrebbero alimentato la sua fama di personaggio enigmatico.

Il mistero delle casse fu svelato quando, nel 1946, settanta delle opere che vi erano state rinchiuse – in prevalenza sculture, frammenti di decorazione architettonica e affreschi staccati, provenienti da diverse regioni italiane e di varie epoche, dall'antichità romana al XVI secolo – furono donate da Salvatore al Comune di Firenze, affinché venissero esposte nel trecentesco Cenacolo di Santo Spirito, da poco restaurato, dinanzi al monumentale affresco

them, unless it was necessary to remove incongruous modern re-paintings and integrations. In 1939 most of them were placed in the Palazzo Magnani Feroni in Via dei Serragli, a noble 15th-century building of which Salvatore Romano purchased the first two floors, not to live there but rather to set up his valuable collection of art objects, furnishing the various rooms in a scenographic way with homogenous groups of paintings, sculptures and furnishings of all kinds. Among such artworks there were some that despite exorbitant offers, Salvatore Romano as a collector would never agree to sell and which, closed in boxes and out of sight, increased his reputation as an enigmatic figure.

The mystery of the boxes was revealed when, in 1946, seventy of the art objects kept in them – mainly sculptures, fragments of architectural decorations and detached frescoes, from various Italian regions and different epochs, ranging from Roman antiquity to the 16th century – were donated by Salvatore to the City of Florence so that they could be displayed in the newly restored, 14th-century Refectory of Santo Spirito before the monumental fresco by Andrea and Nardo di Cione with the *Last Supper* and the *Crucifixion*. With the establishment of this new museum, called Fondazione Salvatore Romano, the donor intended to honour the memory of his father and birthplace and at the same time to pay homage to the city that had welcomed him. The Municipal authorities, for their part, would have to commit themselves to keeping in perpetuity

La galleria del Palazzo Magnani Feroni prima della vendita all'asta della collezione Romano nel 2009

The Palazzo Magnani Feroni gallery before the 2009 auction sale of the Romano collection

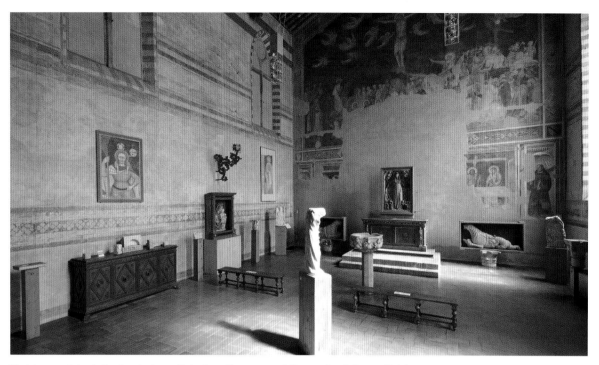

Veduta parziale della Fondazione Salvatore Romano nel Cenacolo di Santo Spirito

A partial view of the Fondazione Salvatore Romano in the Refectory of Santo Spirito

di Andrea e Nardo di Cione con l'*Ultima Cena* e la *Crocifissione*. Con la creazione di questo nuovo museo, denominato Fondazione Salvatore Romano, il donatore intendeva onorare la memoria dei suoi natali e, al contempo, rendere omaggio alla città che lo aveva accolto. Il Comune, da parte sua, si sarebbe dovuto impegnare a conservarlo in perpetuo con l'allestimento progettato e realizzato dallo stesso antiquario: un suggestivo ordinamento di tipo ornamentale, nel quale ogni oggetto, accuratamente scelto in funzione della sua collocazione, si combina con gli altri che gli stanno intorno e con le caratteristiche del luogo, secondo criteri di simmetria, per via di analogie di forma, soggetto, paternità e destinazione d'uso. La donazione non avrebbe interrotto il legame che univa l'antiquario-collezionista a quegli oggetti, giacché Salvatore non solo avrebbe diretto il nuovo museo fino alla morte, avvenuta nel 1955, ma avrebbe perfino ottenuto di essere tumulato nel grande sarcofago con coperchio antico che oggi si erge verso il fondo del Cenacolo.

the collection arranged in the way the antique dealer had: a suggestive ornamental display, in which every object, specially selected for a specific location, harmonizes with the others around it and with the character of the place, following criteria of symmetry according to the shape, subject, author and use of the artefacts. This donation did not put an end to the relation which bound the collector and antique dealer to those artefacts, as Salvatore not only would be the director of the new museum until 1955, the year of his death, but would even obtain permission to be buried in the large sarcophagus topped by an ancient lid which today stands out near the back of the refectory.

BIBLIOGRAFIA/BIBLIOGRAPHY
S. BARGELLINI 1981, pp. 133-147; L. BECHERUCCI 1995; *Vendita S. e F. Romano* 2009.

SALVATORE ROMANO / OPERE IN MOSTRA

Per non compromettere i particolari equilibri interni dell'allestimento della Fondazione Salvatore Romano, nel rispetto del vincolo di inamovibilità della raccolta posto dallo stesso antiquario, le presenti opere a lui appartenute non sono state prelevate dal Cenacolo di Santo Spirito, ma sono state scelte tra quelle tuttora di proprietà dei suoi eredi.

La selezione delle opere esposte vuole rispecchiare la varietà di interessi del collezionista, ma anche la sua particolare predilezione per la scultura e i manufatti lapidei.

SALVATORE ROMANO / WORKS ON DISPLAY

So as not to compromise the particular internal balance of the collection arrangement of the Fondazione Salvatore Romano, and in compliance with the absolute prohibition to move the exhibits imposed by the antique dealer himself, the following works which anyway belonged to him are not from the refectory of Santo Spirito, but have been chosen among those still the property of his heirs.

The selection of the works on display is aimed at mirroring the collector's manifold interests as well as his particular predilection for sculpture and stone artefacts.

1. Pittore dell'Italia settentrionale
Cassone nuziale, primo quarto del secolo XV
tempera su tavola; cm 95,5×182×69
Firenze, collezione Romano
Storia: Isola della Scala (Verona),
conte Cartolari (ante 1933)

Generalmente donati dai futuri mariti alle promesse spose e destinati ad accogliere i corredi nuziali, i cassoni di questo tipo recavano quasi sempre gli stemmi dei casati interessati dal matrimonio, o del più importante di essi, e decorazioni di soggetto amoroso, come quella sul fronte di questo esemplare con due giovani coppie che conversano in un giardino fiorito. L'arme al centro della decorazione appartiene al casato dei Fanzago di Clusone (Bergamo), istituito all'inizio del XV secolo.

Bibliografia/Bibliography: Vendita S. e F. Romano
2009, vol. II, pp. 154-155.

R.C. e S.D.L.

1. Unknown painter from northern Italy
Wedding chest, first quarter of the 15th century
tempera on wood; 95.5×182×69 cm
Florence, Romano collection
History: Isola della Scala (Verona), the
Count Cartolari collection (prior to 1933)

Generally a gift from the future bridegroom to his betrothed which served to contain her trousseau, this type of chests very often bore the coat of arms of the two families joined in marriage, or of the more important of the two, as well as decorations related to the theme of love, such as the one on the front part of this artefact with two young couples conversing in a garden full of flowers. The armorial bearing at the centre of the decoration belongs to the Fanzago noble family of Clusone (Bergamo), appointed so in the early 15th century.

R.C. and S.D.L.

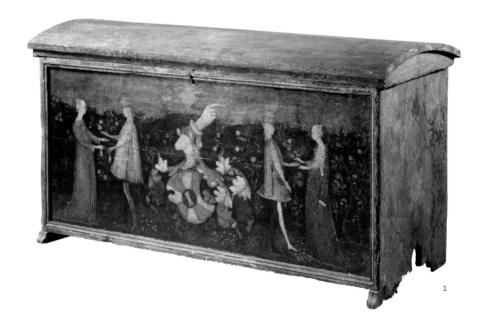

1

2. SCULTORE NAPOLETANO
Fronte di sarcofago con Cristo in Pietà tra la Vergine e san Giovanni Evangelista, decenni centrali del secolo XIV
marmo; cm 64×183
Firenze, collezione Romano

La lastra, parte frontale di un sarcofago a cassa, è un tipico esempio di scultura funeraria napoletana influenzata dall'opera di Tino di Camaino, attivo nel capoluogo campano dal 1324 al 1337. Si tratta di uno dei pezzi di maggiore pregio della collezione di Salvatore Romano, che mantenne sempre un vivo interesse per l'arte della sua regione di origine, come dimostrano anche le varie sculture campane oggi nel museo da lui fondato.

Bibliografia/Bibliography: *Vendita S. e F. Romano* 2009, vol. I, pp. 32-33.

R.C. e S.D.L.

2. NEAPOLITAN SCULPTOR
Sarcophagus front with the Man of Sorrows between the Virgin and Saint John the Evangelist, central decades of the 14th century
marble; 64×183 cm
Florence, Romano collection

The front part of a sarcophagus, this slab is a typical example of Neapolitan funerary sculpture influenced by Tino di Camaino, active in the Campanian capital from 1324 to 1337. It is one of the most valuable pieces in the collection of Salvatore Romano, who always had a keen interest in the art of his home region, as attested also by the various Campanian sculptures showcased in the museum he founded.

R.C. and S.D.L.

2

3. LAPICIDA ROMANO
Frammento di trapezophoros, I secolo d.C.
marmo; cm 37,5
Firenze, collezione Simone Romano

Il frammento costituisce la parte superiore di un *trapezophoros,* termine con il quale si indica un particolare sostegno di tavolo, generalmente in marmo, pietra o bronzo, con l'estremità a forma di protome umana o animale. Questo esemplare presenta una testa di pantera affine alle protomi leonine dei *trapezophoroi* del tavolo della Casa dei Cervi di Ercolano (comunicazione di Giandomenico De Tommaso).

Bibliografia/Bibliography: inedito.

R.C. e S.D.L.

3. ROMAN STONECUTTER
Fragment of a trapezophoron, 1st century A.D.
marble; 37.5 cm
Florence, Simone Romano collection

This fragment is the upper part of a trapezophoron, a term indicating a particular table support, generally made of marble, stone or bronze, with one end in the shape of a protome, either human or animal. This artefact shows a panther's head similar to the lion protomes on the trapezophorons of the table of the House of the Deer in Herculaneum (as stated by Giandomenico De Tommaso).

R.C. and S.D.L.

3

4

4. Scultore ignoto
Vasca, secolo XVI (?)
marmo; cm 22×36×32,5
Firenze, collezione Romano

La funzione originaria del manufatto è incerta: la forma, le dimensioni e le due anguille scolpite sul fondo fanno pensare che la vasca fosse stata concepita come acquasantiera, anche se in tal caso risulterebbe piuttosto singolare la scelta dei due mascheroni d'ispirazione antica per la decorazione esterna. La patina che ricopre le superfici suggerisce una prolungata esposizione all'aperto.

Bibliografia/Bibliography: inedito.
R.C. e S.D.L.

4. Unknown sculptor
Basin, 16th century (?)
marble; 22×36×32.5 cm
Florence, Romano collection

The original function of this artefact is still uncertain: the shape, size and the two eels carved on the bottom lead to assuming that this artefact had been conceived to be used as a holy water basin, even though in this case the choice of the two antique-style mascarons for the external decoration would turn out to be rather unusual. The patina which covers the artefact's surface bears out a prolonged exposure to the air.
R.C. and S.D.L.

5

5. Scultore pisano
Testa muliebre, secondo quarto del secolo XIV
marmo; cm 26,5
Firenze, collezione Romano

La testa, danneggiata da vecchie lacune e consunzioni, apparteneva in origine a una figura femminile a grandezza naturale, con i capelli raccolti in una treccia, e rappresenta una significativa testimonianza dell'apprezzamento di Salvatore Romano per le opere in stato frammentario.

Bibliografia/Bibliography: inedito.
R.C. e S.D.L.

5. Pisan sculptor
Female head, second quarter of the 14th century
marble; 26.5 cm
Florence, Romano collection

This damaged worn-out head with old lacunas, originally belonged to a life-size female figure with her hair gathered into a plait and is an important testimony to Salvatore Romano's appreciation for works in a fragmentary state.
R.C. and S.D.L.

6

6. Scultore toscano
Santa Caterina di Alessandria,
metà del secolo XIV
marmo; cm 116 ca.
Firenze, collezione Simone Romano

La santa è connotata dal tipico attributo della ruota dentata, strumento del suo martirio. Il retro appiattito e la testa leggermente sproporzionata rispetto al corpo indicano che la statua fu concepita per una visione frontale e dal basso. Accostata all'opera del senese Agostino di Giovanni da una tradizionale attribuzione riferita dagli eredi di Salvatore Romano, l'inedita scultura merita di essere attentamente riesaminata, alla luce del suo recente restauro.

Bibliografia/Bibliography: inedito.
R.C. e S.D.L.

6. Tuscan sculptor
Saint Catherine of Alexandria, mid-14th century
marble; approx. 116 cm
Florence, Simone Romano collection

The saint is connoted by her typical attribute: a cogwheel, the instrument of her martyrdom. The flat back and the slightly disproportioned head in respect to the body bear out that the statue was conceived to be viewed from the front and from below. A traditional attribution reported by Salvatore Romano's heirs has led to paralleling it to the work of the Sienese sculptor Agostino di Giovanni. This unpublished work is worth a careful re-examination in the light of its recent restoration.
R.C. and S.D.L.

Le scelte filologiche e il vivere austero degli studiosi

Tra Otto e Novecento i confini tra attività commerciale e collezionismo erano assai labili. Persino un rinomato studioso quale fu Bernard Berenson, ad esempio, esercitò un ruolo di primo piano come mediatore per grandi collezionisti americani. Anche Herbert Horne e Arthur Acton svolsero occasionalmente attività commerciali, ma la loro personalità si andò sempre più definendo come quella del collezionista-conoscitore. Acton, affiancato dalla moglie Hortense, dedicò tutta la vita all'incremento e alla sistemazione della propria collezione di Villa La Pietra, mentre Horne, parallelamente all'impegno per lo sviluppo della propria raccolta, pubblicò importanti contribuiti sulla storia dell'arte. Charles Loeser, che poteva godere di un'agiata situazione economica, si affermò tra i conoscitori dell'epoca, ma le sue doti e le sue competenze trovarono principale espressione nella formazione dell'ampia e stimata raccolta d'arte antica e moderna.

In reciproci rapporti di amicizia, Horne, Loeser e Acton furono accomunati da un analogo approccio filologico secondo il quale sceglievano le opere, ma anche da un condiviso spirito "austero" secondo il quale le sistemavano per arredare le proprie case.

The scholars' philological choices and austere spirit

From the late 19th through the early 20th centuries, the boundaries between business and collecting were very indistinct. For example, even a renowned scholar like Bernard Berenson played a major role as mediator for major American collectors. Also Herbert Horne and Arthur Acton carried out occasional business transactions, yet they increasingly identified themselves as collectors and connoisseurs. With his wife Hortense at his side, Acton devoted all his life to enlarging and organizing his own collection in Villa La Pietra. Whereas Horne, while building up his own collection, also published important writings on the history of art. Charles Loeser, who enjoyed a comfortable economic situation, was among the most important connoisseurs of his time, yet his talent and expertise found their principal expression in the formation of a large and highly-rated collection of early and modern art.

Sharing a mutual friendship, Horne, Loeser and Acton were united not only by a similar philological approach, according to which they chose works for their collections, but also by the "austere" spirit with which they arranged them to decorate their own homes.

Una sala del Museo Horne

A room in the Museo Horne

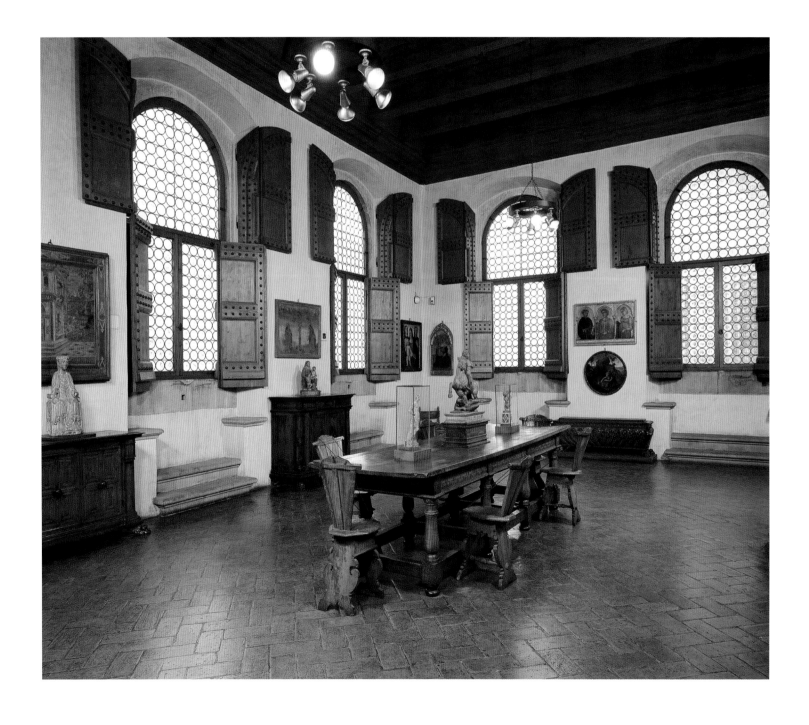

Herbert Percy Horne nel palazzo di via de' Benci
Herbert Percy Horne and the Palace in Via de' Benci

Elisabetta Nardinocchi

Nonostante gli studi che gli sono stati dedicati, Herbert Percy Horne rimane un personaggio enigmatico, inquieto, il cui contributo alla cultura tra Ottocento e Novecento è ancora da valutare nella sua reale entità, per i molteplici interessi che coltivò nei campi dell'arte figurativa, della letteratura e della musica.

Nato a Londra il 18 febbraio 1864, Horne si forma come architetto e, come tale, lo troviamo tra il 1882 e il 1890 nello studio di Arthur Heygate Mackmurdo: sono questi gli anni in cui frequenta i salotti della Londra vittoriana dove ha modo di stringere amicizia con alcune delle personalità di maggiore spicco del tempo, da George Bernard Shaw a Oscar Wilde, da John Ruskin a Dante Gabriel Rossetti. In quest'ambiente evidenzia le sue doti grafiche, progettando stoffe e carte da parati, impegnandosi nell'arte tipografica e segnalandosi ugualmente come poeta e critico d'arte. Negli ultimi anni del secolo ha inoltre modo di realizzare alcuni edifici religiosi, per i quali disegna anche i singoli elementi di arredo. In tutti i casi la sua opera esprime l'interesse nei confronti della tradizione italiana rinascimentale, ammirata soprattutto per la "misura" e la proporzione tra le parti, e conosciuta direttamente grazie a un viaggio in Italia, compiuto tra il settembre e l'ottobre del 1889.

Da questa data Horne si allontana sempre più dal mondo londinese, fino a prendere la decisione di stabilirsi a Firenze, che eleggerà a sua seconda patria nel 1905. Qui entra in contatto con la colonia di intellettuali stranieri (formata tra gli altri da Aby Warburg, Robert Davidsohn, Bernard Berenson, Adolf von Hildebrand) e indirizza decisamente i suoi interessi nei confronti dell'arte rinascimentale, trasformandosi in un attento e riservato studioso e, parallelamente, in un raffinato collezionista. Numerose sono in questi anni le pubblicazioni su artisti fiorentini: da Paolo Uccello a Piero di Cosimo, da Gentile da Fabriano ad Andrea Del Castagno, fino alla monografia su Sandro Botticelli (1908), da considerarsi insuperata per la ricchezza del regesto documentario. Intanto, per ov-

Despite important studies focused on him, Herbert Percy Horne still remains an enigmatic and restless figure. Owing to the manifold interests he had in the fields of figurative art, literature and music, the real extent of his contribution to culture between the late 19th century and the early 20th century has not yet been evaluated in its entirety.

Born in London on February 18th, 1864, Horne studied to become an architect and, as such, between 1882 and 1890, he worked in Arthur Heygate Mackmurdo's studio. Those were the years when Horne frequented the salons of Victorian London, where he had the opportunity to make friends with some of the most important figures of that time ranging from George Bernard Shaw, Oscar Wilde, and John Ruskin to Dante Gabriel Rossetti. In the aforementioned milieu, Horne showed his graphic talent, designing textiles and wallpapers, engaging in typographic art and also distinguished himself as a poet and an art critic. In the last years of the 19th century he also carried out some religious buildings, of which he also designed the furnishing elements. However, all of his works express his interest in the Italian Renaissance tradition, which he admired especially for its "balance" and the rigorous proportion of its parts and that he happened to know directly thanks to a trip to Italy that took place between September and October 1889.

From this date onwards, Horne increasingly felt the need to leave the London milieu and made the final decision to settle down in Florence, choosing it as his second home in 1905. Here he came into contact with the large colony of foreign intellectuals (that included such important figures as Arnold Böcklin, Aby Warburg, Robert Davidsohn, Bernard Berenson, and Adolf von Hildebrand) and definitely directed his interests towards Renaissance art, rapidly turning into a diligent and reserved scholar as well as into a refined collector. A large number of his essays on Florentine artists were published in those years, ranging from those on Paolo Uccello, Piero di Cosimo, Gentile da Fabriano and Andrea del Castagno, to the

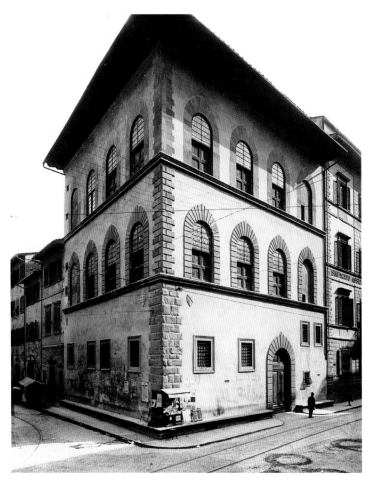

Veduta del palazzo Corsi di via de' Benci, 1920-1930 ca.
Archivi Alinari, Firenze

View of the Corsi palace facade in Via de' Benci, ca. 1920-1930.
Alinari Archives, Florence

viare alle scarse risorse finanziarie, inizia a operare sul merca-
to antiquario, diventando interlocutore privilegiato del Me-
tropolitan Museum di New York e di alcuni collezionisti di lar-
ghe possibilità, come John G. Johnson e John Pierpont Morgan,
conosciuto per il tramite di Roger Fry.

Parallelamente lo studioso avvia una propria collezione per
la cui degna collocazione acquista, nel 1911, il palazzo corsi di
via de' Benci, iniziandone un accurato restauro. È in questa fa-
se che si profila nella mente di Horne il progetto al quale de-
dicherà gli ultimi anni della sua vita, quello di ricostruire la raf-
finata dimora di un gentiluomo del Rinascimento, dimensione
questa con la quale lo studioso si è oramai totalmente identi-
ficato. A fianco dei grandi capolavori già entrati a far parte del-

monograph on Sandro Botticelli (1908), a work still unparal-
leled today for the wealth of documentary evidence. Mean-
while, to get round the scant financial resources, Horne began
to work as an antique dealer, becoming the privileged point of
reference for the Metropolitan Museum and for some extremely
wealthy collectors, such as John G. Johnson and John Pier-
pont Morgan, whom he met through Roger Fry.

At the same time, the scholar started to assemble his own
collection and it was precisely to give it an adequate seat that,
in 1911, he purchased the Corsi palace in Via de' Benci, to then
begin its thorough restoration. It was in this phase that Horne
conceived the idea of the project to which he devoted the last
years of his life, that is to say to reconstruct a Renaissance gen-
tleman's refined residence – an aspect, the latter, with which the
scholar had by then totally identified. Besides acquiring great
masterpieces in his collection (such as the *Saint Stephen* by Giot-
to, purchased in London in 1904) he also entered into numer-
ous negotiations for the purchase of furniture, ceramics, coins,
and seals mainly traceable to central Italian manufactures and
datable to the period spanning from the 14^{th} to the 16^{th} centu-
ry. The house collection was also enriched with drawings, illu-
minated codices, and rare books. Not having yet arranged his
extraordinary collection in the rooms of the "small palace",
Horne made his will on April 12^{th}, 1916, bequeathing the palace
to the Italian State "along with everything contained therein,
namely the artefacts, furniture, drawings and library, nothing
excluded or excepted". Two days later, his life was cut short at
a still young age by a violent attack of tuberculosis.

His bequest made possible the creation of a Foundation
whose board of directors, presided by Carlo Gamba, saw to
the definitive arrangement of the artefacts in the various rooms
according to the same criteria which had inspired Horne, that
is to say neither grouping them according to a school nor fol-
lowing a chronological order but rather gathering them to-
gether in the various rooms according to criteria of analogy
and harmony. Thus, in 1921, the Museo Horne opened to the
public displaying the treasures collected by the scholar amount-
ing to a number of over six thousand pieces, all aimed at recre-
ating an idea of Renaissance Florence, still credible and fasci-
nating, dear to the English scholars from that time.

Such an arrangement, also maintained by Filippo Rossi, the
second President of the Foundation, was in part modified by
his successor, Ugo Procacci, in consequence of the consider-

la raccolta (il *Santo Stefano* di Giotto era stato acquistato a Londra nel 1904), si moltiplicano le trattative per l'acquisizione di mobili, ceramiche, monete e sigilli riconducibili a manifatture dell'Italia centrale e databili fra Trecento e Cinquecento. E ancora affluiscono nella casa disegni, codici miniati e libri rari. Il 12 aprile del 1916, non ancora sistemata la raccolta, Horne detta il proprio testamento, lasciando allo Stato italiano il palazzo «con tutto quanto in esso si contiene di oggetti d'arte, mobili, disegni, biblioteca, nulla escluso né eccettuato». Due giorni dopo un violento attacco di tubercolosi ne stronca l'ancora giovane vita.

La donazione consente la nascita di una Fondazione il cui consiglio, presieduto da Carlo Gamba, cura la definitiva sistemazione delle opere nelle sale secondo i criteri che avevano ispirato Horne e che non prevedono sequenze espositive per scuola o per cronologia, ma che le vedono confluire negli ambienti secondo analogie e accostamenti. In questa veste il museo si apre al pubblico nel 1921, esponendo i tesori raccolti per un insieme di oltre seimila opere, il tutto a ricreare quell'idea della Firenze rinascimentale cara agli studiosi anglosassoni del tempo, ancora credibile e affascinante.

Questo allestimento, mantenuto anche dal secondo presidente della Fondazione, Filippo Rossi, viene in parte modificato dal suo successore, Ugo Procacci, a seguito degli ingenti danni prodotti al museo dall'alluvione del 4 novembre 1966. Il periodo successivo, che vede la presidenza di Umberto Baldini, si caratterizza invece per i restauri e gli interventi tesi a migliorare l'accoglienza, compresa l'istituzione di un servizio educativo permanente. L'attuale fase, con la presidenza di Antonio Paolucci, segna un significativo sviluppo dell'attività del museo anche sotto il profilo delle mostre temporanee, in particolare legate al cospicuo fondo di disegni della Fondazione.

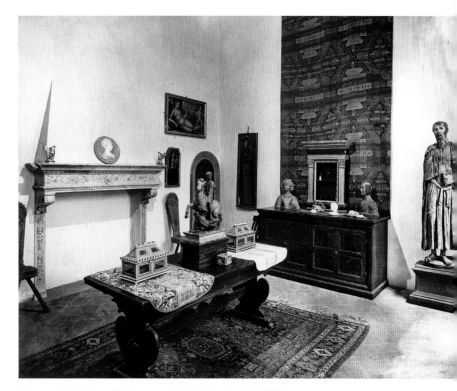

Interno del Museo Horne con l'allestimento del 1921
The interior of Museo Horne with the 1921 exhibition arrangement

able damage caused to the museum by the flood of November 4th, 1966. The following period, when Umberto Baldini was president, was instead characterized by restorations and reception improvements, including the creation of a permanent educational service. The present phase, with Antonio Paolucci as president, has witnessed a remarkable growth in the activity of the museum also as regards temporary exhibitions, related in particular to the Foundation's vast collection of drawings.

BIBLIOGRAFIA/BIBLIOGRAPHY
Il Museo Horne 1966; B. PREYER 1993; *H.P. Horne* 2005.

Herbert Horne / Opere in mostra

A introdurre la personalità di Horne è il ritratto nel quale, secondo un'iconografia tradizionale, il collezionista è raffigurato mentre tiene in mano un prezioso oggetto della sua raccolta. L'acquerello dipinto da Horne ricorda la sua formazione di artista, mentre il quaderno degli acquisti di disegni la sua predilezione per la grafica; i taccuini e gli ex libris *testimoniano i rapporti con altri studiosi e collezionisti a lui affini, come Berenson e Loeser; il sedile rinascimentale ricorda l'interesse per mobili semplici, ma rappresentativi delle tipologie delle quali aveva letto negli antichi inventari, mentre il libro su Botticelli – considerato la sua maggiore impresa, al pari del palazzo di via de' Benci – ne conferma il rilevante ruolo di studioso.*

Herbert Horne / Works on display

The personality of Horne is introduced by his portrait in which, according to a traditional iconography, the collector is represented while holding a precious object from his collection. Instead, the watercolour painted by Horne recalls his artistic apprenticeship, while the copybook of the drawings he purchased evidences his predilection for graphic art. The notebooks and the bookplates attest to his relations with other scholars and collectors similar to him, such as Berenson and Loeser. The Renaissance seat bears out his interest in simple furniture, yet representative of typologies he had read about in ancient inventories, whereas the book on Botticelli – considered his greatest enterprise, along with the palace in Via de' Benci – confirms his outstanding role as a scholar.

1. **Henry Harris Brown**
(Northampton 1864 - Londra 1949)
Ritratto di Herbert Horne, 1908
olio su tela; cm 106,5×81
Firenze, Museo Horne, Inv. 6509

Il dipinto, eseguito nel 1908 dal pittore inglese Henry Harris Brown, è stato donato dallo stesso artista alla Fondazione nel 1933. Nell'opera viene ritratto Herbert Horne all'età di quarantaquattro anni in veste di studioso e collezionista mentre, sullo sfondo della grande tela con la *Deposizione dalla Croce* di Benozzo Gozzoli, osserva compiaciuto il bozzetto in terracotta della *Venere* del Giambologna, opere entrambe presenti tutt'oggi nella sua collezione.

Bibliografia/Bibliography: C. Gamba 1961, p. 56; F. Rossi 1966, p. 149.

E.N.

2. **Jean De Boulogne, detto Giambologna**
(Douai 1529 - Firenze 1608)
Venere inginocchiata in atto di asciugarsi, 1584 ca.
terracotta con tracce di doratura; cm 21,5
Firenze, Museo Horne, Inv. 101

L'opera, acquistata sul mercato antiquario nei primi anni del Novecento, si annovera tra quelle di maggior rilievo della collezione. È stata fin dagli esordi della sua fortuna critica ritenuta un originale modello preparatorio per una figura di *Venere* del Giambologna, che ci è giunta in un piccolo bronzo, ora al Museo Nazionale del Bargello di Firenze.

Bibliografia/Bibliography: F. Rossi 1966, p. 154; *Con gli occhi* 2009, p. 48.

E.N.

1. **Henry Harris Brown**
(Northampton 1864 - London 1949)
Portrait of Herbert Horne, 1908
oil on canvas; 106.5×81 cm
Florence, Museo Horne, Inv. no. 6509

Executed in 1908 by the English painter Henry Harris Brown, this painting was donated by the same artist to the Foundation in 1933. This work portrays Herbert Horne, at the age of forty-four, as a scholar and a collector while, against the backdrop of the large canvas with the *Deposition from the Cross* by Benozzo Gozzoli, he looks with satisfaction at the terracotta model of the *Venus* by Giambologna, both works which are still part of his collection.

E.N.

1

2. **Jean de Boulogne** known as **Giambologna**
(Douai 1529 - Florence 1608)
Kneeling Venus Drying herself, circa 1584
terracotta with traces of gilding; 21.5 cm
Florence, Museo Horne, Inv. no. 101

Purchased on the antiques market in the early years of the 20th century, this work is ranked among the most important pieces of the collection. Since the beginning of its critical history, it has been identified as an original preparatory model for a figure of *Venus* by Giambologna, which has come down to us as a small bronze, today at the Bargello National Museum of Florence.

E.N.

2

3

3. HERBERT PERCY HORNE
(Londra 1864 - Firenze 1916)
Vista di un paesaggio dall'alto di un pianoro, 1884
acquerello e tempera su carta avorio; mm 76×122
Firenze, Museo Horne, Inv. 6087

L'opera è rappresentativa dell'esperienza di Herbert Horne come acquerellista e paesaggista. A connotarla come ricordo di viaggio (secondo una consuetudine cara alla cultura anglosassone) è, sul verso del foglio, l'annotazione a matita di mano dello stesso collezionista, che riporta la data di esecuzione (Venerdì 11 aprile 1884) e la località ritratta (Mereworth).

Bibliografia/Bibliography: L. COLLOBI RAGGHIANTI 1966, pp. 84-85, n. 229, tav. 136; *Il Paesaggio disegnato* 2009, pp. 44-45, n. 4.

E.N.

4. HERBERT PERCY HORNE
(Londra 1864 - Firenze 1916)
Catalogue of my second Collection chiefly of Italian drawings, 1905
carte 100 numerate a *recto* e *verso* da 1 a 200, quaderno con copertina marrone marmorizzata e costola in tela marrone; cm 21×15,5
Firenze, Archivio Fondazione Horne, Inv. 2594, segn. H.III.2

In questo quaderno Horne aveva annotato la descrizione di una parte dei disegni di antichi maestri della sua collezione – ottantotto fogli su un totale di quasi mille esemplari – e di una delle trentaquattro miniature, risalenti ai secoli XIV-XVI, che aveva raccolto. Il catalogo venne compilato nel 1905, anno in cui lo studioso aveva preso dimora stabile a Firenze

Bibliografia/Bibliography: *Le carte* 1988, p. 263, n. 36.

E.N.

3. HERBERT PERCY HORNE
(London 1864 - Florence 1916)
Bird's Eye View of a Landscape from a Tableau, 1884
watercolour and tempera on ivory paper; 76×122 mm
Florence, Museo Horne, Inv. no. 6087

This work attests to Herbert Horne's experience as a watercolourist and a landscape painter. On the verso of the sheet, to connote it as a travel memory (according to a custom dear to the English culture) is the note written in pencil by the collector himself which bears its creation date (Friday, April 11th, 1884) and the place it depicts (Mereworth).

E.N.

4. HERBERT PERCY HORNE
(London 1864 - Florence 1916)
Catalogue of my Second Collection chiefly of Italian Drawings, 1905
100 sheets numbered on both recto and verso from 1 to 200, copybook with marbled brown cover and edged in brown canvas; 21×15.5 cm
Florence, Archivio Fondazione Horne, Inv. no. 2594, segn. H.III.2

In this copybook, Horne jotted down the description of a part of the old masters' drawings in his collection – eighty-eight sheets out of a total of almost one thousand exemplars – and of one of the thirty-four miniatures dating from the 14th-16th centuries, that he had gathered. The catalogue was drafted in 1905, the year in which the scholar had definitively moved to Florence.

E.N.

4

5. HERBERT PERCY HORNE
(Londra 1864 - Firenze 1916)
Taccuino di viaggio, 1899
carte 28, blocchetto con copertina a disegni
stilizzati ondulati in rosso, blu e nero;
cm 14×7,5
Firenze, Archivio Fondazione Horne,
Inv. 2600/14, segn. G.XIV.2

Sul blocchetto lo studioso inglese registrava im-
pressioni e descrizioni dei dipinti conservati nel
Museo Poldi Pezzoli di Milano, presumibil-
mente visitato in occasione di un suo viaggio
nella città lombarda nel 1899, in modo da ser-
barne memoria per i suoi studi successivi.

Bibliografia/Bibliography: Le carte 1988, p. 262, n. 33.
E.N.

6. HERBERT PERCY HORNE
(Londra 1864 - Firenze 1916)
Taccuino di viaggio, 1898
carte 28, blocchetto con copertina a disegni
stilizzati ondulati in rosso, blu e nero;
cm 14×7,5
Firenze, Archivio Fondazione Horne,
Inv. 2600/13, segn. G.XIV.2a

Nel taccuino sono annotate da Herbert Hor-
ne descrizioni di opere d'arte vedute in diver-
se città europee (Berlino, Monaco e Dresda)
in occasione di un viaggio compiuto dal col-
lezionista nel settembre-ottobre 1898 in com-
pagnia di Bernard e Mary Berenson, a docu-
mentare un aspetto fondamentale della
formazione del *connoisseur*.

Bibliografia/Bibliography: Le carte 1988, p. 261, n. 31.
E.N.

7. HERBERT PERCY HORNE
(Londra 1864 - Firenze 1916)
Ex libris di Herbert Percy Horne e *Ex libris
di Charles Loeser*, primo decennio
del secolo XIX
cm 5,5×7; cm 6,7×6,2
raccolti entro inserto moderno
Firenze, Archivio Fondazione Horne,
Inv. 2600/B, segn. H.IX.2

5. HERBERT PERCY HORNE
(London 1864 - Florence 1916)
Travel Notebook, 1899
28 sheets, notebook with stylized
undulating patterns in red, blue and black
on the cover; 14×7.5 cm
Florence, Archivio Fondazione Horne,
Inv. no. 2600/14; segn. G.XIV.2

In this notebook, the English scholar record-
ed his impressions and the descriptions of the
paintings kept at the Museo Poldi Pezzoli in
Milan, that he presumably visited during one
of his trips to the Lombard capital in 1899, so
as to have a record of them for his following
studies.
E.N.

6. HERBERT PERCY HORNE
(London 1864 - Florence 1916)
Travel Notebook, 1898
28 sheets, notebook with stylized
undulating patterns in red, blue and black
on the cover; 14×7.5 cm
Florence, Archivio Fondazione Horne,
Inv. no. 2600/13; segn. G.XIV.2a

In this notebook, Herbert Horne jotted down
the descriptions of the artworks he saw in var-
ious European cities (Berlin, Munich, and
Dresden) during a trip the collector had made
in September-October 1898 with Bernard
and Mary Berenson, in order to document a
fundamental aspect of a connoisseur's educa-
tion.
E.N.

7. HERBERT PERCY HORNE
(London 1864 - Florence 1916)
Ex libris of Herbert Percy Horne and *Ex libris
of Charles Loeser*, first decade of the 19th
century
5.5×7 cm; 6.7×6.2 cm
gathered inside a modern folder
Florence, Archivio Fondazione Horne,
Inv. no. 2600/B; segn. H.IX.2

5-6

7

I due *ex libris* (uno personale, l'altro realizzato per l'amico e collezionista americano Charles Loeser) testimoniano l'interesse di Herbert Horne nel settore della grafica. Le lettere dei nomi, sovrapposte, formano un intreccio di linee memore di antichi sigilli, eppure moderno e innovativo.

Bibliografia/Bibliography: Le carte 1988, p. 296, n. 70.

E.N.

One personal and the other made for his friend, the American collector Charles Loeser, these two *ex libris* testify to Herbert Horne's interest in the graphic sector. The overlapping letters of the names form an interlacing of lines, reminiscent of ancient seals, and yet modern and innovative.

E.N.

8

8. HERBERT PERCY HORNE
(Londra 1864 - Firenze 1916)
Alessandro Filipepi commonly called Sandro Botticelli painter of Florence, Londra, George cm 39×26×7
Bell and Sons, 1908
Firenze, Biblioteca Fondazione Horne,
Inv. 2578, coll. N. 8/1

La monumentale monografia su Botticelli fu commissionata a Herbert Horne dall'editore George Bell nel 1894, ma la stesura del libro richiese molti anni e venne pubblicata solo nel 1908, in tiratura limitata, in una elegante e raffinata veste tipografica. Rimane, per il regesto documentario, un testo ancora oggi fondamentale per gli studi sull'artista e la sua bottega.

Bibliografia/Bibliography: H.P. HORNE [1908] 1986.

E.N.

8. HERBERT PERCY HORNE
(London 1864 - Florence 1916)
Alessandro Filipepi commonly Called Sandro Botticelli Painter of Florence, London George
39×26×7 cm
Bell and Sons, 1908
Florence, Biblioteca Fondazione Horne,
Inv. no 2578, coll. N. 8/1

This monumental monograph on Botticelli was commissioned to Herbert Horne by the publisher George Bell in 1894, but the book took many years to write and it was published only in 1908, in a limited number of copies and with an elegant and refined typographical format. Owing to the documentary evidence it contains, this is still today a fundamental text for studying this artist and his workshop.

E.N.

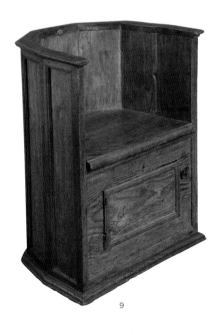

9

9. MANIFATTURA DELL'ITALIA CENTRALE
(Perugia?)
Sedile a pozzetto, fine del secolo XV-inizi del XVI
legno di pino con cornici in legno di noce;
cm 81×60×50
Firenze, Museo Horne, Inv. 695

Il mobile fu acquistato da Herbert Horne nell'aprile 1909 dall'antiquario fiorentino Arturo Laschi per l'importante somma di novecento lire. Tale valore, vista la semplicità dell'arredo, si motiva per la particolarità e rarità della tipologia, capace di evocare l'idea di un Medioevo colto, severo e nobile, caro al collezionista.

Bibliografia/Bibliography: F. ROSSI 1966, pp. 158-159; C. PAOLINI 2002, pp. 65-68, n. 8.

E.N.

9. CENTRAL ITALIAN MANUFACTURE
(Perugia?)
Tub chair,
late 15th century-early 16th century
pinewood with frames in walnut; 81×60×50 cm
Florence, Museo Horne, Inv. no. 695

This piece of furniture was purchased in April 1909 by Herbert Horne from the Florentine antique dealer Arturo Laschi for the considerable sum of nine-hundred liras. Given the extreme simplicity of this piece of furniture, such a high price was justified by the peculiarity and rarity of its typology, capable of evoking the idea of a stern, noble, and cultured Middle Ages, so dear to the collector.

E.N.

Charles Loeser, da Villa Torri Gattaia alla donazione di Palazzo Vecchio
Charles Loeser, from the Torri Gattaia Villa to the Palazzo Vecchio Bequest

Serena Pini

L'avventura fiorentina di Charles Alexander Loeser ebbe inizio intorno al 1890, come conseguenza di un percorso di studi cominciato nella prestigiosa università di Harvard. Nato nel 1864 a New York da una famiglia di origine tedesca, Charles era giunto ad Harvard nel 1882 e qui aveva conseguito una laurea in Storia dell'Arte e un master in Filosofia, senza però riuscire a instaurare legami, se non con i compagni di studi George Santayana e Bernard Berenson. Il sodalizio nato ad Harvard tra Loeser e Berenson fu determinante per il trasferimento a Firenze di entrambi gli studiosi. Nella città dove avrebbero trascorso il resto della loro vita, i due giovani condivisero per un breve periodo un appartamento, compiendo insieme i primi passi del loro apprendistato come *connoisseurs*. Il rapporto entrò in crisi, per poi degenerare in ostilità, quando, alla metà degli anni Novanta, anche Loeser, meno dotato e intraprendente di Berenson, ma agevolato da condizioni molto agiate, cominciò a farsi strada tra i conoscitori e collezionisti dell'epoca e a dare alle stampe i suoi primi contributi sull'arte italiana.

Come studioso, Charles si guadagnò una discreta fama nel settore della grafica, ma in tutta la sua vita non pubblicò che una ventina di saggi. Le sue doti di conoscitore trovarono il loro principale campo di applicazione nella formazione di una tra le più ampie e stimate collezioni private di arte italiana che la città di Firenze possa ricordare. Loeser aveva cominciato ad acquistare dipinti quando era ancora studente e dopo il trasferimento a Firenze si era dedicato a quell'attività con sempre maggiore premura, viaggiando molto e intessendo una vasta rete di relazioni con an-

Charles Loeser in una fotografia d'epoca
Charles Loeser in a period photograph

Charles Alexander Loeser's Florentine adventure started around 1890, as a consequence of his studies at the prestigious Harvard University. He was born in 1864 in New York, to a family of German origin and he enrolled at Harvard in 1882 and obtained a degree in History of Art and a Master in Philosophy, however establishing ties only with his schoolfellows George Santayana and Bernard Berenson. The fellowship between Loeser and Berenson started at Harvard was decisive for the fact that both of these scholars moved to Florence. In the town where they would spend the rest of their lives, the two young men shared a flat for a short time, taking together their first steps in their apprenticeship as connoisseurs. Their relationship became strained and then hostile when Loeser also, less gifted and resourceful than Berenson, but helped by his wealth, began, in the mid-1890s, to get on among the connoisseurs and collectors of the time and to publish his first contributions on Italian art.

As a scholar, Charles became quite famous in the graphic sector but he only published some twenty essays during his lifetime. His gifts as a connoisseur were mainly used for creating one of the largest and most highly esteemed private collections of Italian art that the town of Florence has seen. Loeser started buying paintings when he was still a student, and, after moving to Florence he devoted with increasingly more attention to this activity, travelling widely and creating a vast network of contacts with antique dealers, art gallery owners, and collectors. In Florence, he shared this passion with two other famous foreign collectors, the Englishmen Herbert Percy Horne and Arthur Acton, with whom he scoured antique shops and exchanged

tiquari, galleristi e collezionisti. A Firenze condivideva questa sua passione con altri due celebri collezionisti stranieri, gli inglesi Herbert Percy Horne e Arthur Acton, con i quali si recava a perlustrare botteghe di antiquariato e scambiava oggetti d'arte. In particolare, per tendenze di gusto, era molto vicino a Horne che, come lui, prediligeva gli arredi toscani di alta epoca, dall'aspetto austero. Per questi cultori dell'arte italiana acquistare antichità e distribuirle nelle proprie abitazioni significava, prima di tutto, immergersi idealmente nel clima delle civiltà che le avevano prodotte. Si spiega così l'ampio raggio della raccolta di Loeser che, oltre a molte pitture e sculture, prevalentemente di ambito medievale e rinascimentale, e a un gran numero di stampe e disegni antichi, annoverava una nutrita serie di bronzetti e medaglie, oreficerie, miniature, maioliche, tappeti, oggetti d'uso e mobili d'epoca. Nella Villa di Gattaia presso San Miniato al Monte, un turrito edificio di origine medievale che Loeser acquistò tra il 1910 e il 1915, opere di diverso genere ed epoca convivevano in armonia all'interno dei vari ambienti, sul modello degli inventari delle dimore signorili della Firenze tre-quat-trocentesca. Caratterizzavano questo prezioso arredamento un'impressionante sobrietà, che i contemporanei definivano di tono monastico, e la commistione tra le varie opere di arte antica e un discreto numero di tele di Cézanne, pittore del quale Loeser fu uno dei primi estimatori.

art objects. In particular, as regards taste, he was similar to Horne who, like him, had a preference for ancient austere Tuscan furnishings. For these Italian art lovers, to buy antiques and put them in their dwellings meant, first of all, ideally immersing themselves in the atmosphere of the cultures that had produced them. Thus we understand the wide range of Loeser's collection which, besides many paintings and sculptures, mainly medieval and Renaissance ones, and a large number of antique prints and drawings, could count a substantial group of small bronzes and medals, precious metal objects, miniatures, majolicas, carpets, everyday objects and antique furniture. In the Gattaia Villa near San Miniato al Monte, a medieval turreted building that Loeser bought between 1910 and 1915, works of different genres and periods lived in harmony inside the various rooms, following the model of genteel dwellings from 14th-15th-century Florence as described in the inventories. The prized interior decoration was characterized by a striking sobriety, which his contemporaries defined as monastic, and by the mixture between antique works of art and the many paintings by Cézanne, of whom Loeser was among the first admirers.

The more than one thousand valuable objects found in the villa when Loeser died in 1928 were scattered through a series of auctions, starting in 1959, except for three important groups

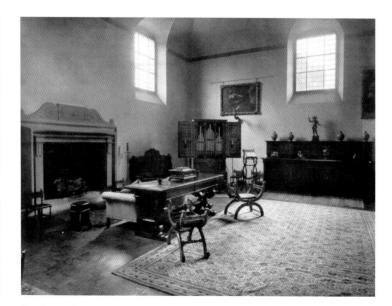

L'ingresso di Villa Torri Gattaia a Firenze, ante 1933

The entrance of Villa Torri Gattaia in Florence, prior to 1933

Il salone al piano terreno di Villa Torri Gattaia a Firenze, ante 1933

The ground floor hall of Villa Torri Gattaia in Florence, prior to 1933

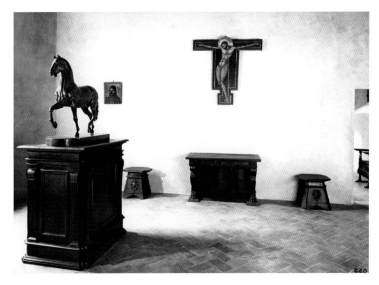

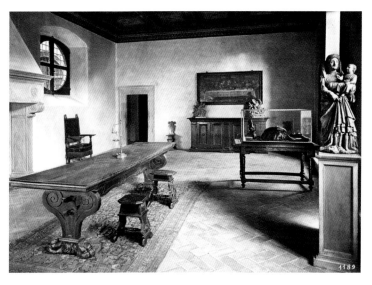

La Donazione Loeser nel 1934, Museo di Palazzo Vecchio, Mezzanino, stanza tra la Sala dei Gigli d'oro e la Sala del Marzocco

The Loeser Bequest in 1934, Museo di Palazzo Vecchio, Mezzanine, room between the Hall of the Oro Lilies and the Marzocco Hall

La Donazione Loeser nel 1934, Museo di Palazzo Vecchio, Mezzanino, Sala dei Gigli d'oro

The Loeser Bequest in 1934, Museo di Palazzo Vecchio, Mezzanine, Hall of the Oro Lilies

Gli oltre mille oggetti di pregio che si trovavano nella villa quando Loeser morì, nel 1928, sarebbero andati dispersi, con una serie di vendite all'asta, a partire dal 1959, fatta eccezione, però, per tre importanti nuclei che il collezionista aveva voluto lasciare in eredità a istituzioni rappresentative dei luoghi della sua vita: i circa duecentosessanta disegni antichi legati al Fogg Museum di Harvard, gli otto Cézanne destinati alla Casa Bianca di Washington e le trenta opere di pittura e scultura, prevalentemente di ambito toscano e di epoca medievale e rinascimentale, donate al Comune di Firenze, insieme ad alcuni mobili, per l'arredo di una o più sale di Palazzo Vecchio, a sostegno dell'opera di recupero delle antiche ambientazioni medicee dell'edificio cui l'amministrazione cittadina attendeva da un ventennio. Esposta nel Mezzanino del Museo di Palazzo Vecchio dal 1934, secondo criteri analoghi a quelli riscontrabili nelle descrizioni degli interni di Villa Torri Gattaia, questa selezione di oggetti d'arte costituisce la più immediata ed esaustiva testimonianza della straordinaria qualità della collezione che Charles Loeser aveva riunito nella sua nobile dimora fiorentina.

which the collector bequeathed to institutions representative of the places of his life: the two hundred and sixty some antique drawings to Harvard Fogg Museum, the eight paintings by Cézanne to the White House in Washington, and the thirty medieval and Renaissance paintings and sculptures, mainly from the Tuscan milieu, to the Municipality of Florence, together with some pieces of furniture for one or more rooms in Palazzo Vecchio, to support the recreation of the antique Medici settings in the building which the municipality had been carrying on for twenty years. Displayed on the mezzanine of the Museo di Palazzo Vecchio since 1934, following similar criteria to those that may be found in the descriptions of the Villa Torri Gattaia interiors, this selection of objects of art is the most immediate and complete testament to the extraordinary quality of the collection Charles Loeser had gathered in his noble Florentine residence.

Bibliografia/Bibliography
A. Lensi 1934; C. Francini 2006; *Cézanne* 2007, pp. 18-21, 89-93, 110-119, 266 ss.

Charles Loeser / Opere in mostra

Le opere qui presentate, talvolta riconoscibili nelle fotografie d'epoca di Villa Torri Gattaia, testimoniano l'apertura di Loeser verso epoche e generi diversi, ma soprattutto il notevole valore artistico e qualitativo della sua collezione. La collaborazione dei Musei Civici Fiorentini, impegnati a valorizzare la raccolta, con il sostegno dell'Associazione Charles Loeser, ha reso possibile esporre un consistente nucleo delle opere più celebri.

Charles Loeser / Works on display

The works on display here, at times recognizable in the period photos of Villa Torri Gattaia, show Loeser's interest in various periods and genres, but especially are witness to the great artistic and qualitative value of his collection. The collaboration with the Florence Civic Museums, committed to promoting the collection, and the support of the Charles Loeser Association, made the exhibition of a large group of the most famous works possible.

1. Tino di Camaino
(Siena 1280 ca. - Napoli 1337)
Angelo adorante, 1318-1322
marmo; cm 80×41×16
Firenze, Museo di Palazzo Vecchio,
Donazione Loeser, Inv. mcf-loe 1933-18

Non attribuita, ma giustamente valutata da Loeser come una statua che avrebbe potuto fare parte della decorazione trecentesca della facciata del Duomo di Firenze, l'opera venne ascritta a Tino di Camaino quando il collezionista era ancora in vita e in seguito riferita al monumento funebre realizzato dallo scultore per Gastone della Torre nella basilica fiorentina di Santa Croce e andato poi parzialmente disperso.

Bibliografia/Bibliography: W.R. Valentiner 1923, p. 294; F. Baldelli 2007, pp. 170-189 (con bibliografia precedente).

S.P.

2. Pietro Lorenzetti
(Siena 1280 ca. - 1348 ca.)
Madonna con Bambino, 1340-1345 ca.
tempera su tavola; cm 84×59
Firenze, Museo di Palazzo Vecchio,
Donazione Loeser, Inv. mcf-loe 1933-22
Storia: Pontassieve (Firenze), Melini

L'attribuzione del dipinto a Pietro Lorenzetti, proposta da Loeser, è stata confermata dalla critica successiva che ha identificato questa tavola con il pannello centrale di un polittico smembrato che aveva ai lati le figure di *Santa Margherita* (Assisi, Museo del Sacro Convento di San Francesco), *Santa Caterina* (New York, Metropolitan Museum of Art), un *Santo vescovo martire* (già Fontainebleau, collezione de Noailles) e *San Giovanni Evangelista* o *San Giacomo* (La Spezia, Museo Civico Amedeo Lia) e del quale si conservano anche due cuspidi con un *Santo martire* e un *Santo eremita* (Praga, Národní Galerie).

Bibliografia/Bibliography: Mostra 1904, p. 311; D. Benati 2009 (con bibliografia precedente).

S.P.

1. Tino di Camaino
(Siena circa 1280 - Naples 1337)
Adoring Angel, 1318-1322
marble; 80×41×16 cm
Florence, Museo di Palazzo Vecchio,
Loeser Bequest, Inv. no. mcf-loe 1933-18

Loeser rightly considered this statue as a work which was not but could have been part of the 14th-century decoration of the Florentine Cathedral façade. It was attributed to Tino di Camaino when the collector was still alive. Later on the work was referred to the funeral monument carried out for Gastone della Torre in the Florentine Basilica of Santa Croce, subsequently partially lost.

S.P.

2. Pietro Lorenzetti
(Siena circa 1280 - ca. 1348)
Madonna with Child, ca. 1340-1345
tempera on wood; 84×59 cm
Florence, Museo di Palazzo Vecchio,
Loeser Bequest, Inv. no. mcf-loe 1933-22
History: Pontassieve (Florence), Melini

The attribution of the painting to Lorenzetti put forward by Loeser was confirmed by later critics who identified this panel as the central one of a dismembered polyptych that on the side panels had the figures of *Saint Margaret* (Assisi, Museo del Sacro Convento di San Francesco), *Saint Catherine* (New York, Metropolitan Museum of Art), a *Martyr Saint* (previously at Fontainebleau, de Noailles collection) and *Saint John the Evangelist* or *Saint James* (La Spezia, Museo Civico Amedeo Lia). There are also two cusps of this polyptych depicting a *Martyr Saint* and a *Hermit Saint* (Prague, Národní Galerie).

S.P.

1

2

3

4

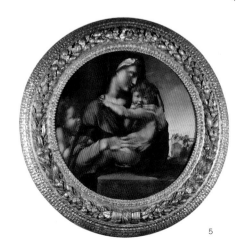

5

3. Bottega di Giovanfrancesco Rustici
Battaglia, primo quarto del XVI secolo
terracotta con tracce di policromia;
cm 56×52×23
Firenze, Museo di Palazzo Vecchio,
Donazione Loeser, Inv. mcf-loe 1933-7
Storia: Firenze, Palazzo Rucellai

4. Bottega di Giovanfrancesco Rustici
Battaglia, primo quarto del secolo XVI
terracotta con tracce di policromia;
cm 59×63×23
Firenze, Museo di Palazzo Vecchio,
Donazione Loeser, Inv. mcf-loe 1933-8
Storia: Firenze, Palazzo Ridolfi

Pubblicate la prima volta da Loeser come opere del Rustici, le due scene di combattimento fanno parte di un noto gruppo di sei zuffe in terracotta, simili tra loro, ispirate alla *Battaglia di Anghiari* che Leonardo da Vinci cominciò a dipingere su una parete della Sala del Gran Consiglio in Palazzo Vecchio tra il 1504 e il 1506. Al presente, le due terrecotte a tutto tondo nei musei del Bargello a Firenze e del Louvre a Parigi sono ascritte al Rustici, mentre quelle della Donazione Loeser e le versioni nel Museo Puškin a Mosca e già nella Galleria Katz a Londra, tutte e quattro modellate solo sul fronte, sono generalmente riferite alla bottega o a seguaci dello scultore.

Bibliografia/Bibliography: C. Loeser 1928, p. 271; M.G. Vaccari 2010 (con bibliografia precedente).
S.P.

5. Alonso Gonzales Berruguete
(Paredes de Nava 1486/1490 - Toledo 1561)
Madonna con Bambino e san Giovannino, 1514-1516 ca.
olio su tavola; cm 85 (diametro senza cornice)
Firenze, Museo di Palazzo Vecchio,
Donazione Loeser, Inv. mcf-loe 1933-23

Nota con il nome di *Tondo Loeser*, l'opera mantenne l'attribuzione al Rosso Fiorentino proposta da Loeser, finché, alla metà del secolo scorso, gli studi di Roberto Longhi sul periodo italiano di Alonso Berruguete non portarono a riconsi-

3. Workshop of Giovanfrancesco Rustici
Battle, first quarter of the 16th century
terracotta with traces of polychromy;
56×52×23 cm
Florence, Museo di Palazzo Vecchio,
Loeser Bequest, Inv. no. mcf-loe 1933-7
History: Florence, Palazzo Rucellai

4. Workshop of Giovanfrancesco Rustici
Battle, first quarter of the 16th century
terracotta with traces of polychromy;
59×63×23 cm
Florence, Museo di Palazzo Vecchio,
Loeser Bequest, Inv. no. mcf-loe 1933-8
History: Florence, Palazzo Ridolfi

Published for the first time by Loeser as works by Rustici, the two battle scenes are part of a famous group of six similar terracotta fights inspired by the *Anghiari Battle* that Leonardo da Vinci started painting on a wall of the Hall of the Great Council in Palazzo Vecchio between 1504 and 1506. Presently, the two full-relief terracottas in the Museo del Bargello in Florence and in the Louvre in Paris are attributed to Rustici; while the four terracottas modeled only on the front of the Loeser Donation and of the Pushkin Museum in Moscow, previously in the Katz Gallery in London, are generally referred to the sculptor's workshop or to some of his followers.
S.P.

5. Alonso Gonzales Berruguete
(Paredes de Nava 1486/90 - Toledo 1561)
Madonna with Child and the Infant Saint John, ca. 1514-1516
oil on wood; 85 cm (diameter without frame)
Florence, Museo di Palazzo Vecchio,
Loeser Bequest, Inv. no. mcf-loe 1933-23

Known as the *Loeser Tondo,* the work was attributed to Rosso Fiorentino by Loeser until Roberto Longhi's studies in the mid-20th century on the Italian period of Alonso Berruguete led to considering it one of the best

derarla come una delle migliori prove della straordinaria capacità di questo artista spagnolo di immedesimarsi nel Manierismo fiorentino, rielaborando in pittura il modello dei rilievi in stiacciato di Donatello e di Michelangelo.

Bibliografia/Bibliography: R. LONGHI 1953, p. 9; L. BOUBLI 1996 (con bibliografia precedente).

S.P.

6. SCULTORE IGNOTO
Putto, secolo XVI
marmo; cm 56,5
Firenze, Museo di Palazzo Vecchio,
Donazione Loeser, Inv. MCF-LOE 1933-1

Loeser acquistò la frammentaria scultura, proveniente da Roma, con la convinzione che vi si dovesse riconoscere il *San Giovannino* ricordato dai biografi di Michelangelo Buonarroti come un lavoro eseguito dallo scultore in età giovanile per Lorenzo di Pierfrancesco de' Medici. Sebbene questa ipotesi sia risultata infondata, non vi è dubbio che si tratti di un'opera di qualità elevata, verosimilmente concepita come ornamento di una fontana e raffigurante un fanciullo danzante ispirato a modelli ellenistici, che aveva il braccio sinistro alzato sopra la testa e il destro proteso in avanti e piegato verso il petto.

Bibliografia/Bibliography: A. LENSI 1934, pp. 37-39.
S.P.

7. AGNOLO DI COSIMO, detto BRONZINO
(Monticelli, Firenze 1503 - Firenze 1572)
Ritratto di Laura Battiferri, 1555-1560 ca.
olio su tavola; cm 87,5×70
Firenze, Museo di Palazzo Vecchio,
Donazione Loeser, Inv. MCF-LOE 1933-17
Storia: Milano, Giovanni Francesco Arese, inizio secolo XVIII; Milano-Monaco-San Pietroburgo, Eugène de Beauharnais, 1811 (collezione poi detta dei duchi di Leuchtenberg)

Il celebre dipinto ritrae la poetessa urbinate Laura Battiferri che nel 1550 sposò Bartolomeo Ammannati, scultore e architetto della

examples of this Spanish artist's extraordinary ability to identify himself with Florentine mannerism, who used in painting the model of the stiacciato reliefs by Donatello and Michelangelo.

S.P.

6. ANONYMOUS SCULPTOR
Putto, 16th century
marble; 56.5 cm
Florence, Museo di Palazzo Vecchio,
Loeser Bequest, Inv. no. MCF-LOE 1933-1

Loeser bought the fragmentary sculpture, from Rome, as he was convinced it was the *Saint John as a Child* mentioned by Michelangelo Buonarroti's biographers as an early work carried out by the sculptor for Lorenzo di Pierfrancesco de' Medici. Even if this theory has proved to be unfounded, there are no doubts it is a work of very high quality, likely an ornament for a fountain. Inspired by Hellenistic models, it depicts a dancing boy that had the left arm raised above his head and the right one forward and bent towards his chest.

S.P.

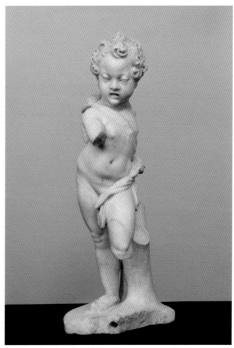

6

7. AGNOLO DI COSIMO, known as BRONZINO
(Monticelli, Florence 1503 - Florence 1572)
Portrait of Laura Battiferri, circa 1555-1560
Oil on wood, 87.5×70 cm
Florence, Museo di Palazzo Vecchio,
Loeser Bequest, Inv. no. MCF-LOE 1933-17
History: Milan, Giovanni Francesco Arese, beginning of the 18th century; Milan - Munich - Saint Petersburg, Eugène de Beauharnais, 1811 (later called Collection of the Leuchtenberg Dukes)

The famous portrait depicts the poetess Laura Battiferri from Urbino who, in 1550, married Bartolomeo Ammannati, a sculptor and architect at the Medici court, thus joining the circle of people of letters who, like Bronzino himself, a painter but also a writer of poetry, moved within the orbit of the Accademia Fiorentina. Loeser bought the painting in Lon-

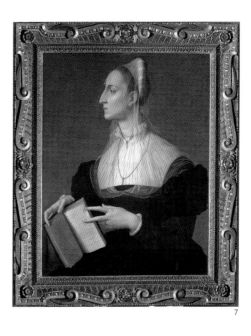

7

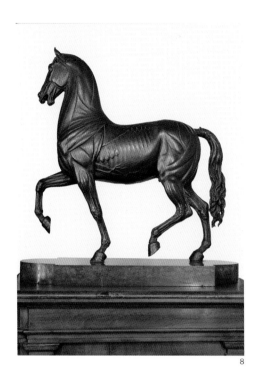

8

corte medicea, entrando a fare parte della cerchia dei letterati che, come lo stesso Bronzino, pittore ma anche autore di rime, gravitavano intorno all'Accademia Fiorentina. Il merito del riconoscimento della dama effigiata, già erroneamente identificata con la Laura del Petrarca per il particolare del libro aperto su due sonetti del *Canzoniere*, e poi con Vittoria Colonna, è attribuito a Loeser, che acquistò il dipinto a Londra nel 1910.

Bibliografia/Bibliography: A. LENSI 1934, pp. 47-48; R. DE GIORGI 2010 (con bibliografia precedente).

S.P.

8. LUIGI VALADIER (?)
(Roma 1726-1785)
Anatomia di cavallo
seconda metà del secolo XVIII
bronzo; cm 91×86×21
Firenze, Museo di Palazzo Vecchio,
Donazione Loeser, Inv. MCF-LOE 1933-12

Loeser acquistò il bronzo a Londra nel 1913 per poi collocarlo nel vano d'ingresso della Villa di Gattaia, sul medesimo basamento ligneo, costituito dalla parte inferiore di un badalone rinascimentale, con il quale è oggi esposto in Palazzo Vecchio e che ritroviamo in mostra. Di questo raro esempio di cavallo "scorticato" esistono solo altre tre versioni in bronzo di grandi dimensioni, come la presente, variamente ascritte dalla critica a scultori attivi a Firenze nel secolo XVI, e in particolare, alla cerchia del Giambologna, o alla bottega dell'orafo e fonditore Luigi Valadier e di suo figlio Giuseppe.

Bibliografia/Bibliography: E. THOMPSON, J. WINTER 1991, pp. 148-152; P. SÉNÉCHAL 2007, pp. 258-259 (con bibliografia precedente).

S.P.

don in 1910 and it was he who recognized the lady portrayed, previously incorrectly identified as Petrarch's Laura, because of the detail of the book showing two sonnets from the *Canzoniere*, and as Vittoria Colonna.

S.P.

8. LUIGI VALADIER (?)
(Rome 1726-1785)
Horse Anatomy
second half of the 18th century
bronze, 91×86×21 cm
Florence, Museo di Palazzo Vecchio,
Loeser Bequest, Inv. no. MCF-LOE 1933-12

Loeser bought this bronze in London in 1913 and placed it in the entrance hall of the Gattaia Villa, on the same wooden base, consisting of the lower part of a Renaissance lectern, on which it stands today in Palazzo Vecchio on display at the exhibition. There are only other three large-sized bronze versions like this rare exemplar of a "skinned" horse, variously attributed by the critics to sculptors active in Florence in the 16th century, and in particular to the circle of Giambologna, or to the workshop of the goldsmith and caster Luigi Valadier and of his son Giuseppe.

S.P.

Gli Acton e Villa La Pietra
The Actons and Villa La Pietra

Francesca Baldry

La raccolta d'arte e il giardino di Villa La Pietra sono la testimonianza del gusto collezionistico anglo-americano della famiglia Acton, che qui visse fino al 1994.

La villa, costruita per Francesco Sassetti nel 1460, fu venduta ai Capponi nel 1545, per poi passare agli Incontri nel 1877. Hortense Lenore Mitchell (1871-1962) la acquistò nel 1907, dopo il matrimonio (1903) con Arthur Mario Acton (1873-1953) e la nascita di due figli, Harold e William, dando inizio a un'intensa e diversificata attività collezionistica che andò avanti fino alla fine degli anni Trenta, arrivando a raccogliere, nelle oltre trenta stanze della dimora, più di cinquemila oggetti fra opere d'arte e arredi. La raccolta è ancora oggi intatta, come l'allestirono Arthur e Hortense e come la custodì il figlio Harold, esteta e scrittore.

Arthur, la cui famiglia era legata a Napoli sin dal Settecento, viveva a Firenze alla fine dell'Ottocento. Affittava uno studio da pittore in via della Robbia e intratteneva rapporti commerciali con i maggiori antiquari, fra i quali Bardini, Salvadori, Costantini, Grassi e Volpi. Il suo gusto estetico era molto apprezzato dall'architetto e decoratore di interni Stanford White, al quale forniva opere d'arte per i ricchi mecenati d'Oltreoceano, ma anche dal *connoisseur* Bernard Berenson, che lo introdusse in seguito a Isabella Gardner.

La famiglia Mitchell di Chicago era, intorno al 1870, fra le più conosciute.

Arthur, Hortense, Harold e William Acton, 1913. New York University, Villa La Pietra

Arthur, Hortense, Harold and William Acton, 1913. New York University, Villa La Pietra

The art collection and the garden at Villa La Pietra are a testament to the Anglo-American taste for collecting of the Acton family who lived here until 1994.

Built for Francesco Sassetti in 1460, the villa was sold to the Capponi family in 1545, then passing to the Incontri family in 1877. It was then bought by Hortense Lenore Mitchell (1871-1962) in 1907, following her marriage to Arthur Mario Acton (1873-1953) in 1903 and the birth of their two sons, Harold and William. Then began a period of intense and varied collecting that continued until the end of the 1930s and resulted in more than 5,000 objects among them works of art, and furnishings, found throughout the thirty-plus rooms of the house. The collection is still intact; it maintains the arrangement given by Arthur and Hortense and retained by their son Harold, an aesthete and writer.

Arthur, whose family had had ties with Naples since the 18th century, was already living in Florence at the end of the 19th century. He rented a painter's studio in Via della Robbia and did business with the main antique dealers, including Bardini, Salvadori, Costantini, Grassi, and Volpi. His aesthetic taste was much appreciated by the architect and interior decorator Stanford White, to whom Acton provided artworks for wealthy patrons in the United States. His taste was also appreciated by the connoisseur Bernard Berenson who introduced him later to Isabella Gardner.

The Mitchell family of Chicago was among the most prominent in the 1870s. Hortense frequented learned societies (The Antiquarian Society) and enjoyed comfortable economic circumstances that allowed her to travel in Europe in the 1890s, developing her love

Esterno di Villa La Pietra, 1910-1920

Exterior of Villa La Pietra, 1910-1920

Hortense frequentava circoli culturali (The Antiquarian Society) e godeva di un certo agio economico che le permise di viaggiare negli anni Novanta in Europa, forgiando il suo amore per le arti. Dai suoi libri, conservati ancora nella biblioteca di Villa La Pietra, si evince che la ragazza leggeva moltissimo: da Voltaire a Balzac, da D'Annunzio a Matilde Serao.

Come tanti *expatriates* dell'epoca, gli Acton furono contagiati dallo "spirito del luogo" emanato da Villa La Pietra: scelsero la dimora per la sua posizione, immersa nella campagna toscana ma vicina alla città, e per la sua storia ultracentenaria, ancora rintracciabile nella struttura, negli ornamenti, negli affreschi e negli stemmi. Gli Acton intrapresero la loro opera dando inizio al restauro del giardino e all'acquisto dei primi arredi e opere d'arte tramite i contatti fiorentini e londinesi di Arthur e quelli americani di Hortense; pochissimi invece furono i lavori di trasformazione dell'architettura, come invece altri collezionisti fecero nelle loro ville. Dal fondo fotografico a Villa la Pietra (17.000 immagini di cui molte scattate dagli stessi Acton o da loro commissionate) si evince che grande attenzione fu dedicata alla realizzazione del nuovo giardino all'italiana strutturato in "stanze di verzura", che andò a sostituire il parco romantico inglese creato dagli Incontri. Il giardino fu disegnato probabilmente dallo stesso Arthur, consigliato dagli amici architetti Charles Platt, Giuseppe Castellucci, Edwin Dodge e Henry O. Watson.

Come per il giardino avevano recuperato lo stile rinascimentale, così nella collezione gli Acton iniziarono ad acquistare opere del Rinascimento (dipinti, sculture, mobili, ceramiche e arazzi) e oggetti di provenienza medicea, in sintonia con l'epoca e la storia dell'edificio. Allestita nelle stesse stanze dove la famiglia viveva, la raccolta si contraddistingue infatti per il suo stretto legame con gli spazi e le prospettive delle stanze. Il criterio generale della scelta e disposizione delle opere segue quindi un canone estetico piuttosto che cronologico o per scuole. Oltre al Rinascimento, fra i vari nuclei collezionistici si trovano dipinti e sculture del Due e del Trecento toscano e umbro, di cui Arthur fu precoce estimatore (Maestro del Bigallo, Pseudo Dalmasio, *Deposizione* della scuola di Tivoli del 1220, Bernardo Daddi), una vasta collezione di tessili (tappeti, tende,

for the arts. From her books, still found in the Villa La Pietra library, it is clear that the young woman was an avid reader: from Voltaire to Balzac, from D'Annunzio to Matilde Serao.

Like many expatriates of that time, the Actons were infected by the "spirit of the place" that emanated from Villa La Pietra: they chose the residence because of its location, nestled in the Tuscan countryside yet close to the city, and for its centuries-old history, still visible in its structure, ornaments, frescoes, and coats-of-arms. The Actons began their work with the restoration of the garden and the purchase of the first furniture, furnishings, and works of art through Arthur's contacts in Florence and London and Hortense's American ones. However, they did very little to the building's architecture, as many other collectors had done to their villas. From the photographic collection at Villa La Pietra (17,000 images including many taken by the Actons themselves or commissioned by them) we understand how much attention was devoted to the construction of the new Italian garden divided into "green rooms" that replaced the Romantic English park created by the Incontri family. The garden was probably designed by Arthur himself, with advice from his architect friends Charles Platt, Giuseppe Castellucci, Edwin Dodge, and Henry O. Watson.

Consistent with their revival of the Renaissance style in the garden, the Actons began to acquire Renaissance art works (paintings, sculptures, furniture, ceramics, and tapestries) also for the collection as well as objects with a Medici provenance, all in keeping with the age and history of the building. Distributed in the same rooms where the family lived, the collection is distinguished by its organic relationship to the spaces

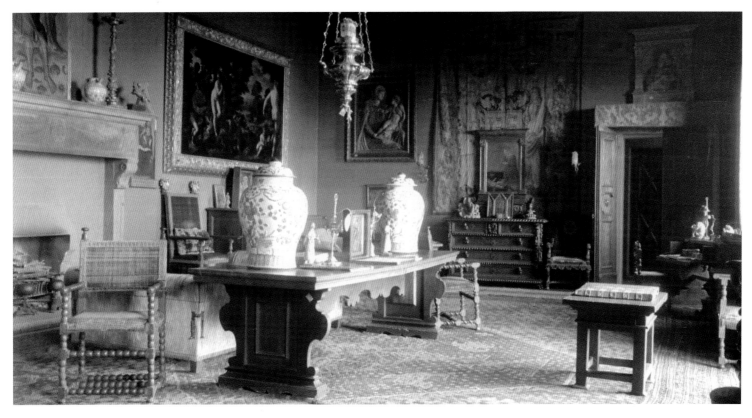

Camera da letto di Villa La Pietra. New York University, Villa La Pietra. Nella fotografia si riconosce la *Madonna* del Sansovino presente in mostra

Bedroom at Villa La Pietra. New York University, Villa La Pietra. In the photograph one can see the *Madonna* of Sansovino in the exhibition

biancheria per la casa, tappezzerie, abiti), dipinti e mobili del Sei e Settecento, alcuni oggetti orientali (vasi, sculture, tessuti, tappeti) e un nucleo di dipinti e stampe di artisti contemporanei amici degli Acton, fra cui ritratti di famiglia di Jacques-Émile Blanche, Julius Rolshoven, William Merritt Chase, Pedro Pruna e Luciano Guarnieri.

Alla morte di Harold Acton (1904-1994) la proprietà fu donata alla New York University, secondo la sua volontà testamentaria. La collezione, ancora oggi di proprietà della New York University, è visitabile su appuntamento.

Bibliografia/Bibliography
H. Acton 1965; R. Turner 2002a; F. Baldry 2009b.

and perspectives of the rooms. The general criterion for choosing and arranging the works thus followed an aesthetic canon rather than a chronological order or one by school. In addition to the Renaissance, among the various smaller collections are 13th- and 14th-century paintings and sculptures from Tuscany and Umbria, of which Arthur was an early admirer (Master of Bigallo, Pseudo Dalmasio, *Deposition* of the school of Tivoli from 1220, Bernardo Daddi); an extensive collection of textiles (carpets, curtains, linens, upholstery, dresses); paintings and furniture from the 17th and 18th centuries; some Asian objects (vases, sculptures, textiles, carpets); and a group of paintings and prints by contemporary artist-friends of the Actons, including family portraits by Jacques-Émile Blanche, Julius Rolshoven, William Merritt Chase, Pedro Pruna and Luciano Guarnieri.

On Harold Acton's death (Florence 1904-1994), the property was donated to New York University in accordance with his last will and testament. The collection, still owned by New York University, is open to the public by appointment.

Gli Acton / Opere in mostra

Un'unica straordinaria opera è scelta a rappresentare la collezione di Arthur e Hortense Acton, eccezionalmente uscita per l'occasione da Villa La Pietra, dove i collezionisti le avevano riservato sistemazione nella camera da letto, che l'accoglie tutt'oggi.

Al valore intrinseco della monumentale scultura in cartapesta del Sansovino si aggiunge quello storico, per aver fatto parte del secondo arredo di Palazzo Davanzati allestito da Elia Volpi.

The Actons / Works on display

A single extraordinary work was selected to represent the collection of Arthur and Hortense Acton – an exceptional loan for this event from Villa La Pietra – which the collectors had placed in their bedroom, where it is still found today.

In addition to its intrinsic value, Sansovino's monumental papier mâché sculpture has also a historical value, as it was part of Elia Volpi's second furnishing of Palazzo Davanzati.

1. JACOPO TATTI
detto JACOPO SANSOVINO
(Firenze 1486 - Venezia 1570)
Madonna col Bambino, 1550 ca.
cartapesta policroma; cm 117×94
Firenze, Collezione Acton, Villa La Pietra,
New York University, Inv. XLVIII.a.19
Storia: Elia Volpi, secondo arredo di Palazzo
Davanzati

L'opera faceva parte del secondo arredo di Palazzo Davanzati. Fra gli anni Dieci e Venti gli Acton acquistarono diverse opere da Elia Volpi, fra cui il dipinto con *San Michele Arcangelo* di Luca di Tommé. I collezionisti erano particolarmente interessati ai rilievi rinascimentali in stucco, terracotta e cartapesta: di questa *Madonna* avevano infatti un altro esemplare nella Sala del Caminetto.

Bibliografia/Bibliography: B. BOUCHER 1991; R. FERRAZZA 1993, p. 62; JACOPO SANSOVINO 2006.
F.B.

1. JACOPO TATTI
called JACOPO SANSOVINO
(Florence 1486 - Venice 1570)
Madonna with Child, ca. 1550
polychrome papier mâché; 117×94 cm
Florence, Acton Collection, Villa La Pietra,
New York University, Inv. no. XLVIII.a.19
History: Elia Volpi, second furnishing
of Palazzo Davanzati

The work was part of the second furnishing of Palazzo Davanzati. Between the 1910s and the 1920s, the Actons bought several works from Elia Volpi, including the painting with *Saint Michael the Archangel* by Luca di Tommé. The collectors were particularly interested in Renaissance reliefs in plaster, terracotta, and papier mâché: in fact they had another exemplar of this *Madonna* in the Sala del Caminetto, the fireplace room.

F.B.

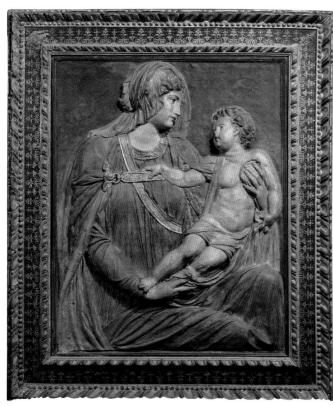

1

Collezionare i contemporanei
Collecting contemporary art

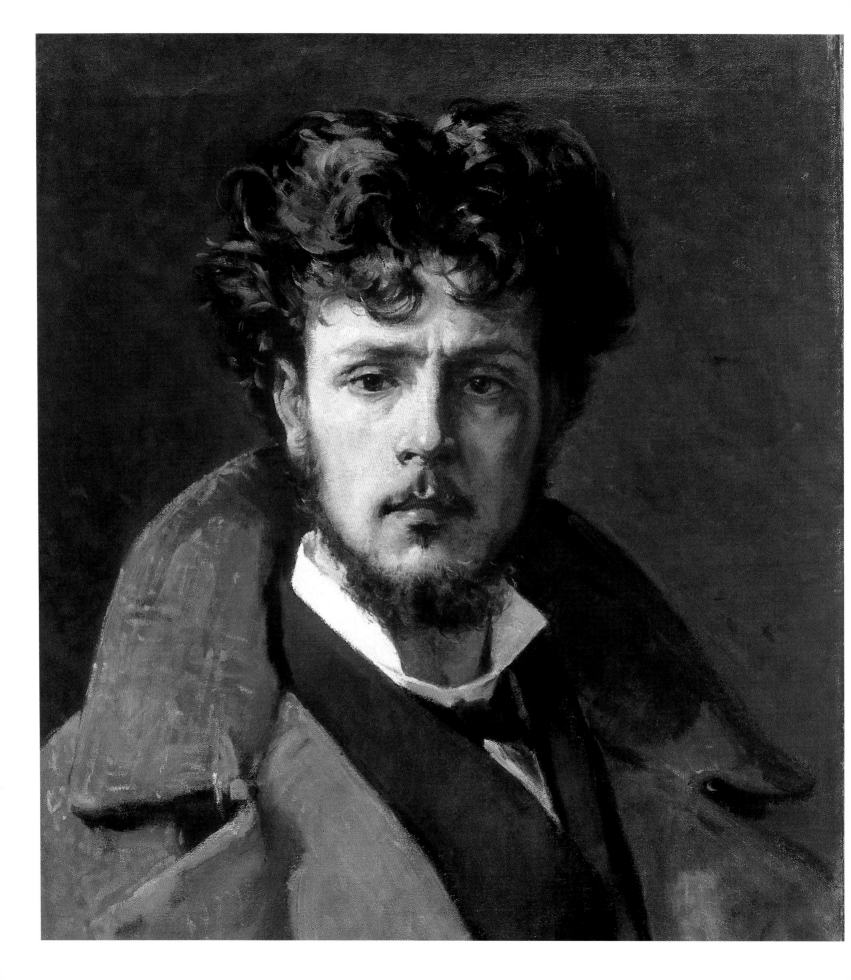

Riflessioni critiche a partire dagli esordi del collezionismo macchiaiolo

Critical Reflections: from the Birth of the Macchiaioli Collections onward

Chiara Ulivi

Ho trasportato in casa mia, e collocato alle pareti, quasi tutte le cose di Fattori e le ho messe accanto a due pitture francesi, una di Pissarro e una di Maureau [Alphonse Moreau], molto belline. Però mi conforta il pensiero che le cose del nostro Gianni, ed anche uno studietto del Nappa Cane [Zandomeneghi], ci stanno bene a fianco, e dimostrano la vera stoffa d'artista che il Fattori possiede. Da questo mi è venuta l'idea di fare una piccola raccolta internazionale di impressionisti, ed ho scritto a Fattori perché mi mandi un pezzo di tela o di tavola dipinta dal vero di Cannicci, di Signorini e lo stesso dico a te e a Eugenio, ché in tal modo mi gioverei del contrasto e del confronto[1].

I moved into my house and placed almost everything by Fattori on the walls, and I put his works next to two very lovely French paintings, one by Pissarro and one by Maureau [Alphonse Moreau]. Nevertheless, I am comforted by the thought that the things by our Gianni, and also a small study by Nappa Cane [Zandomeneghi], go well alongside them, and demonstrate that Fattori has the makings of a true artist. From this, I had the idea of putting together a small international collection of impressionists, and I wrote to Fattori to send me a canvas or a panel painted from life by Cannicci, by Signorini and so I am asking the same thing of you and Eugenio, so that this way I can make use of the contrast and the comparison[1].

Alla fine degli anni Settanta, a seguito di alcuni viaggi compiuti in Francia, Diego Martelli proponeva agli amici Macchiaioli l'analogia con la pittura impressionista, nell'intento d'individuare una linea comune che valicasse i confini alpini e aprisse la strada ad un naturalismo europeo antiaccademico e sincero. Purtroppo l'operazione non ebbe l'effetto sperato e Martelli si scontrò con il dissenso dell'amico Giovanni Fattori, che non comprese e apprezzò i due dipinti di Pissarro portati a Firenze per dimostrare, appunto, la continuità tra Francesi e Toscani.

Nel 1879 Martelli nella conferenza livornese sugli Impressionisti riconosceva ai pittori francesi il merito di aver scoperto l'effetto che la luce genera sui toni schiarendoli; ricordava

Following some trips to France, in the late 1870s, Diego Martelli proposed his Macchiaioli friends a comparison with Impressionist painting, with the intention of identifying a common course that would cross the Alpine borders, opening the way to a genuine, anti-academic European naturalism. Unfortunately, the project did not meet with the anticipated approval and Martelli was faced with the disagreement of his friend, Giovanni Fattori who did not understand or appreciate the two works by Pissarro that had been brought to Florence precisely to demonstrate this connection between the French and the Tuscan artists.

At the 1879 Leghorn Conference on Impressionists, Martelli acknowledged the French

Silvestro Lega,
Ritratto dello scultore Rinaldo Carnielo, 1878
Firenze, Musei Civici Fiorentini,
Galleria Rinaldo Carnielo

Silvestro Lega,
Portrait of the Sculptor Rinaldo Carnielo, 1878
Florence, Musei Civici Fiorentini, Galleria Rinaldo Carnielo

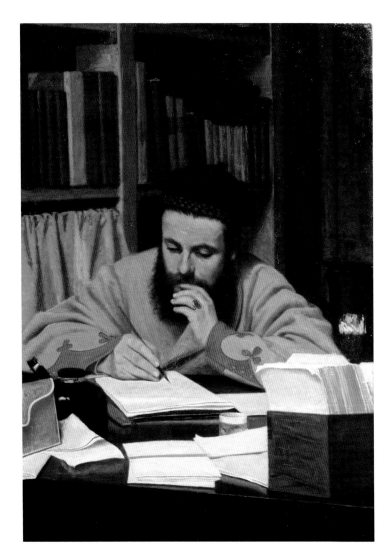

Fig. 1.
Federico Zandomeneghi,
Diego Martelli, 1870.
Firenze, Galleria d'arte moderna
di Palazzo Pitti, Legato Martelli

Federico Zandomeneghi,
Diego Martelli, 1870.
Florence, Galleria d'arte moderna
di Palazzo Pitti, Martelli bequest

Fig. 2.
Raffaello Sernesi, *Monelli*, 1861.
Firenze, Galleria d'arte moderna
di Palazzo Pitti, Legato Martelli

Raffaello Sernesi, *Urchins*, ca. 1861.
Florence, Galleria d'arte moderna
di Palazzo Pitti, Martelli bequest

poi che l'occhio umano non percepisce i contorni delle cose ma ne individua le masse cromatiche, e ridimensionava il ruolo del disegno in favore del colore. Se in natura non esistono contorni, l'occhio non li percepisce; il cervello, nel tentativo di elaborare le immagini che gli arrivano, appone dei confini ideali agli oggetti, sì da misurarne la consistenza e la dimensione spaziale, integrando l'immagine bidimensionale con una ricostruzione mentale[2]. Questo concetto, nella prospettiva di Martelli, pone i Macchiaioli in contatto con i loro contemporanei francesi, ma evidenzia anche i punti di distanza tra le due "scuole" pittoriche.

painters' merit in having discovered the effect light had in brightening colours. He recalled that the human eye did not perceive the outlines of things, rather it distinguished masses of colour, and he reduced the role of drawing in painting in favour of that of colour. If, however, there are not boundaries in nature, and the eye does not perceive them, the brain assigns ideal ones to objects in an attempt to process the images that arrive, so as to measure the substance and the size, integrating the two-dimensional image with a mental reconstruction[2]. In Martelli's view, this concept put the Macchiaioli in line with their French contempo-

Se i contorni non esistono in natura, come ci mostrano i dipinti di Pissarro (Fig. 3), i volumi delle cose trovano spazio nel nostro cervello grazie ad un'operazione di memoria condotta su solide masse di colore, come suggeriscono le tavolette macchiaiole (Figg. 2, 4), la cui volumetria precubista ci conduce a comprendere quanto il dipingere per i Macchiaioli fosse un'operazione conoscitiva e mentale, sebbene ispirata al vero. Per questo Fattori respinse la parentela francese: prevaleva in lui il desiderio di mantenere saldamente tra le mani la forma delle cose, anche con pochissimi tratti, per lasciare all'osservatore il compito di rielaborare l'immagine. Ciò che realmente sembra accomunare francesi e toscani è quella ricerca della luce su cui Martelli insiste[3].

Il critico recupera poi quel rapporto con la pittura antica che è fondamentale per la compagine macchiaiola, ribelle e antiaccademica, ma ancorata ad un passato rivissuto con l'orgoglio patriottico di chi aveva combattuto per lo Stato unitario. La scoperta dello spazio compiuta dai cosiddetti Primitivi incantò i Nostri, che a lungo ne studiarono le forme, la prospettiva e i volumi.

Tornando al brano di Martelli in apertura, oltre al nesso Francia-Italia, vi troviamo il senso che egli dava alla sua «raccoltina» di opere d'arte. Gli intenti critici programmatici non offuscano in alcun modo il peso affettivo che hanno per lui le opere. Martelli, scrivendo a Francesco Gioli, cita «il nostro Gianni», la cui vicinanza con Pissarro sulle pareti di casa sua, dimostra l'analogia tra i due artisti. Il mecenate dei Macchiaioli si spenderà senza risparmio in favore degli amici pittori, consentendo il sorgere, nella sua tenuta a Castiglioncello, di una delle principali fucine della poetica della Macchia. La collezione di Martelli ebbe dunque un peso critico, ma prima di tutto affettivo, testimone delle inclinazioni di gusto del proprietario e dei suoi legami di amicizia: le piccole ta-

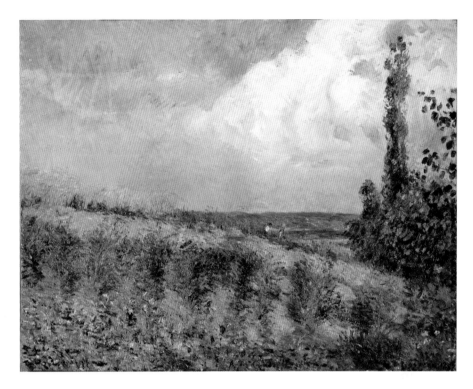

Fig. 3.
Camille Pissarro,
Paesaggio: dintorni di Pontoise, 1877.
Firenze, Galleria d'arte moderna di Palazzo Pitti, Legato Martelli

Camille Pissarro,
Landscape: Surroundings of Pontoise, 1877.
Florence, Galleria d'arte moderna di Palazzo Pitti, Martelli bequest

raries, yet he also pointed out the distance between the two "schools" of painting. If outlines did not exist in nature, as shown by Pissarro's paintings (Fig. 3), the volumes of things found room in the brain thanks to the memory process performed on solid masses of colour as suggested by the Macchiaioli panel paintings (Figs. 2, 4), whose pre-cubist volumes lead us to understand how much of a cognitive mental process painting was for the Macchiaioli, even if inspired by reality. Here probably lies the reason for Fattori's rejection of the Impressionist liaison: in him prevailed a wish to keep firmly in his hands the shape of things, even if with very few simple lines, to leave to the observer the task of re-composing the image. That which really seemed to bring the French and the Tuscans together was their exploration of light, on which Martelli so insisted[3].

The critic recaptured that relationship with ancient painting that was crucial to the Macchiaioli, rebels and opponents of the Academy yet anchored to a glorious past relived with the

Fig. 4.
Giuseppe Abbati,
*Interno del chiostro di Santa
Croce in Firenze*, 1861-1862.
Firenze, Galleria d'arte moderna
di Palazzo Pitti,
acquistato dalla collezione di
Mario Galli

Giuseppe Abbati,
*Interior of the Santa Croce
Cloister in Florence*, 1861-1862.
Florence, Galleria d'arte
moderna di Palazzo Pitti,
purchased from Mario Galli
collection

volette, rapidissime impressioni vibranti eppur sapientemente calcolate, sono il frutto delle discussioni al Caffè Michelangelo e del contatto con la natura di quel tratto di costa toscana dove i pittori avevano l'agio di respirare il salmastro fra le tamerici selvatiche, sotto il sole splendente sulle tarsie dei campi coltivati (Fig. 14).

Sul finire del 1894 Martelli prese la decisione di stilare un testamento:

«Lego alla città di Firenze ogni oggetto d'arte che si troverà in casa mia, all'epoca della mia morte, perché questi oggetti vengano collocati ne' musei della mia città, dalla quale non dovranno mai essere asportati».

Il valore economico delle opere donate non era significativo, non essendo ancora avvenuta sullo scadere del secolo quella rivalutazione del fenomeno macchiaiolo che nei decenni successivi fu fatto prettamente critico e poi fenomeno di mercato. Martelli però era conscio dell'importanza di quelle opere per la posizione cen-

patriotic pride of those who had fought for a unified state. The discovery of space as executed by the so-called Primitives enthralled our painters, who studied their shapes, volumes, and perspective at length.

Returning to the Martelli passage quoted at the beginning, we find expressed there, in addition to the liaison between France and Italy, the meaning he attributed to his "*raccoltina*", or little collection, of art works. The programmatic critical intent did not in any way overshadow the emotional weight these works had for him. Writing to Francesco Gioli, Martelli mentioned "our Gianni", the proximity of whose paintings to those by Pissarro on the walls of his home showed the analogy of the two artists. The Macchiaioli's patron was devoted to supporting his artist friends, helping at his estate in Castiglioncello to give rise to one of the main Macchiaioli breeding grounds. Martelli's collection therefore had critical but above all emotional weight, testimony to his ties of friendship and to his taste: the small panel paintings, those very fast and vibrant yet carefully calculated impressions, were the result of discussions at the Caffè Michelangelo and of the contact with nature along that stretch of Tuscan coast where the painters could leisurely breathe in the salt air amidst the wild tamarisks and under the sun that shone on the patchwork of cultivated fields (Fig. 14).

At the end of 1894, Martelli made the decision to draw up a will:

"I bequeath to the city of Florence every art object that will be found in my house at the time of my death, so that these items be placed in the museums of my city, from which they must never be removed."

The economic value of the works donated was not significant as the donation took place before the re-evaluation of the Macchiaioli at

trale che esse avrebbero indubbiamente occupato in una storia dell'arte italiana dell'Ottocento ancora tutta da scrivere. Infatti, ricalcando le disposizioni di Anna Maria Luisa de' Medici che vincolò alla città di Firenze il patrimonio mediceo al passaggio del Granducato ai Lorena, Martelli legò la sua collezione alla città, impedendone lo spostamento e l'alienazione, richiedendone la pubblica fruizione e affidando la gestione del suo lascito a un istituto di beneficenza che disporrà del suo patrimonio e gestirà il Legato. Dopo essere state esposte a Palazzo Vecchio, le opere trovarono la loro prima collocazione alla Galleria dell'Accademia, che ospitò a partire dal 1913 la costituenda Galleria d'arte moderna di Firenze, inaugurata a Palazzo Pitti nel 1924.

the end of the century and which, in the following decades, was at first merely a critical phenomenon and later became a market one. Martelli was aware of the importance of those works because of the central position that they would undoubtedly occupy in a history of 19th-century Italian art that was still to be written. In fact, following closely the example of Anna Maria Luisa de' Medici's instructions, that bound the Medici patrimony to the city of Florence at the passing of the Grand Duchy to the Lorraines, Martelli bound his collection to the city, preventing its displacement and alienation, requiring it be enjoyed by the public, and entrusting the management of his bequest to a charitable institution that would dispose of his assets and manage the legacy. After being exhibited at the Palazzo Vecchio, the works were placed first in the Galleria dell'Accademia that, beginning in 1913, housed the Galleria d'arte moderna di Firenze that was being formed, and which then opened in Palazzo Pitti in 1924.

Therefore, the early collecting of Macchiaioli paintings took place, we might say, within the four walls of the place that saw it rise: the home of Martelli as well as that of Cristiano Banti, a well-to-do painter in the Macchiaioli circle. If Martelli tried to broaden the horizons of his painter friends towards the contemporary events taking place beyond the Alps, Banti incorporated these stimuli directly into his work, and filtered their essence in some of the works collected, as those from his friend Giovanni Boldini's Florentine period, who soon would move to Paris becoming one of the champions of high society portraiture (Fig. 5). Among the works owned by Banti, we also find evidence of the Macchiaioli interest in 15th-century painting, like his striking procession of women carrying wood (Fig. 6), which recalls the solemnity of a 15th-century predella, like the one in the Banti Ghiglia Legacy, now on display in the Gallery of Modern Art. The

Fig. 5.
Giovanni Boldini,
Cristiano Banti con canna da passeggio e sigaro, 1866.
Firenze, Galleria d'arte moderna di Palazzo Pitti,
Legato Banti Ghiglia

Giovanni Boldini,
Cristiano Banti with Walking Stick and Cigar, 1866.
Florence, Galleria d'arte moderna di Palazzo Pitti,
Banti Ghiglia bequest

Fig. 6.
Cristiano Banti,
Boscaiole con fascine, 1878-1884.
Firenze, Galleria d'arte moderna
di Palazzo Pitti,
Legato Banti Ghiglia

Cristiano Banti,
*Peasant Women with Bundles
of Sticks*, 1878-1884.
Florence, Galleria d'arte
moderna di Palazzo Pitti,
Banti Ghiglia bequest

Il primitivo collezionismo della pittura di Macchia si consumò dunque, potremmo dire, entro le pareti domestiche di quegli ambienti che la videro sorgere: la casa di Martelli nonché quella di Cristiano Banti, facoltoso pittore della cerchia macchiaiola. Se Martelli tentò di aprire l'orizzonte degli amici pittori verso i fatti d'Oltralpe, Banti ripropose questi stimoli direttamente nel suo operare, e ne filtrò l'essenza in alcune delle opere collezionate, come quelle del periodo fiorentino dell'amico Giovanni Boldini, che si sposterà presto a Parigi segnando il passo nella ritrattistica della *high society* (Fig. 5). Tra le opere di Banti troviamo anche testimonianze dell'interesse dei Macchiaioli per la pittura del Quattrocento, come la sua suggestiva processione di boscaiole (Fig. 6) che rimanda per solennità alle predelle quattrocentesche, quale quella del Legato Banti Ghiglia in Galleria d'arte moderna. La composizione pausata, le figure che si stagliano ordinatamente sul fondo, la semplicità e l'asciuttezza delle scene quattrocentesche ritornano anche in alcuni dei capolavori di Lega.

Tra queste prime collezioni "d'affezione" troviamo anche quelle di scrittori, come Ugo Matini, o artisti come Augusto Rivalta, Cesare Fantacchiotti, i Tommasi e Rinaldo Carnielo, che si spesero nell'aiutare i pittori acquistando numerose opere. La ricostruzione della consisten-

paused composition, the figures that stand out neatly against the background, the simplicity and sharpness of the 15th-century scenes return also in some of the masterpieces by Lega.

Among these first "friendship" collections, we also find the collections of writers, such as Ugo Matini, and of artists like Augusto Rivalta, Cesare Fantacchiotti, the Tommasis and Rinaldo Carnielo, who devoted themselves to helping the painters by buying many of their works. The restoration of the bulk of the Carnielo collection reveals a primary interest in Macchiaioli painting, with over two hundred works of the Tuscan school, but with forays into other geographical circles, as if to place the Macchiaioli masterpieces within the historical and artistic context in which they moved. Greatly anticipating the market, Carnielo also devoted himself to the so-called post-Macchiaioli, buying already in the 1890s works by Giorgio Kienerk, Ulvi Liegi, Angelo Torchi, Oscar Ghiglia, Llewelyn Lloyd, and others. Unfortunately, the Carnielo collection did not enjoy the same good fortune as Diego Martelli's and it has been dispersed, as has a good part of the Banti collection[4]. The dispersion of the Banti and Carnielo collections led to, among others, Enrico Checcucci's collection that belonged to the second chapter of Macchiaioli collecting, which we will discuss shortly.

Unlike the Impressionists, the Macchiaioli, as is known, were not lucky enough to have a Durand-Ruel who supported them by presenting them on the market and they sold very poorly until the new century. The art dealer Luigi Pisani does not seem to have played a central role in the spread of Macchiaioli painting, despite the positive assessment that Martelli himself had given.

It was not until the dawn of the new century that a serious re-evaluation of the Macchiaioli movement was made by the critics and the market. Ugo Ojetti, Gustavo Sforni, and

za della collezione Carnielo rivela ad esempio un interesse precipuo per la pittura di Macchia, arrivando a radunare oltre duecento opere di scuola toscana, ma con incursioni in altri ambiti geografici, quasi a voler incorniciare i capolavori macchiaioli nel contesto storico e artistico entro cui si mossero. Con larghissimo anticipo sul mercato, Carnielo si dedicò anche ai cosiddetti Postmacchiaioli, acquistando già dagli anni Novanta opere di Giorgio Kienerk, Ulvi Liegi, Angelo Torchi, Oscar Ghiglia, Llewelyn Lloyd e altri. Purtroppo questa collezione non ha goduto della fortuna di quella di Diego Martelli ed è andata dispersa, come buona parte della collezione Banti[4]. La dispersione delle raccolte Banti e Carnielo generò, tra le altre, la raccolta di Enrico Checcucci, appartenente a quella seconda fase di collezionismo macchiaiolo di cui parleremo a breve.

I Macchiaioli, com'è noto, non goderono della fortuna di avere un Durand-Ruel che li sostenesse proponendoli al mercato, come fu per gli Impressionisti, e le loro vendite furono limitatissime fino al nuovo secolo. La figura del mercante d'arte Luigi Pisani non sembra aver occupato un ruolo centrale nella diffusione della pittura di Macchia, nonostante il giudizio positivo che ne aveva dato lo stesso Martelli.

Bisogna aspettare l'alba del nuovo secolo per una seria riconsiderazione del movimento macchiaiolo da parte di critica e mercato. Una storicizzazione del movimento fu organizzata da Ugo Ojetti, Gustavo Sforni e Oscar Ghiglia, mentre i primi acquisti su larga scala furono effettuati da Mario Galli ed Enrico Checcucci. Per comprendere la fortuna della Macchia nel Novecento, sarà necessario procedere considerando parallelamente mercato e critica come due fenomeni che si sono intrecciati e in molti casi congiunti. Alcune coincidenze temporali ci invitano a procedere in questo senso.

Nel 1905 ci fu la prima grande retrospettiva macchiaiola all'Esposizione dell'arte toscana

Fig. 7.
Oscar Ghiglia,
Mario Galli.
Collezione privata

Oscar Ghiglia,
Mario Galli.
Private collection

Oscar Ghiglia organized the historicization of the movement, while the first large-scale purchases were made by Mario Galli and Enrico Checcucci. To understand the success of the Macchiaioli in the 20th century, it is necessary to consider both the market and critics as two intertwined and, in many cases, united phenomena. Some coincidences in dates lead us to continue in this direction.

In 1905 there was the first vast Macchiaioli retrospective at the Tuscan Art Exhibition by the Società Promotrice di Belle Arti: it was the triumph of *Toscanità,* the Tuscan spirit, with masterpieces from the collection of Banti, who had died the previous year, next to works by the young "secessionists" who had been exhibited at Palazzo Corsini in 1904. A new concept of "classic" was thus born that met the criteria of balance, honesty, and adherence to the truth. That same year there was a meeting between the painter Oscar Ghiglia and the art dealer

Fig. 8.
Giovanni Fattori,
Maremma toscana, 1885-1886.
Firenze, Galleria d'arte moderna
di Palazzo Pitti,
dono di Gustavo Sforni

Giovanni Fattori,
Tuscan Maremma, 1885-1886.
Florence, Galleria d'arte
moderna di Palazzo Pitti,
gift of Gustavo Sforni

della Società Promotrice di Belle Arti: fu il trionfo della toscanità con i capolavori della collezione Banti, scomparso l'anno precedente, accostati alle opere dei giovani che avevano partecipato alla mostra secessionista di Palazzo Corsini del 1904. Nacque un nuovo concetto di "classico" che rispondeva a criteri di equilibrio, sincerità e adesione al vero. Lo stesso anno si verificò l'incontro tra il pittore Oscar Ghiglia e il mercante d'arte Mario Galli che si infatuò della pittura di Fattori (di cui Ghiglia era allievo entusiasta) e ne divenne il principale promotore e uno dei collezionisti più accaniti (Fig. 7).

Al 1908 risale il colloquio tra Ugo Ojetti e Giovanni Fattori, poi impiegato per *Ritratti di artisti italiani* (1911). Lo stesso anno, ci dice Enrico Somarè, il collezionista Alessandro Magnelli acquistò, da pioniere, il suo primo Fattori.

Il 1910 vide inaugurarsi la prima mostra dell'Impressionismo nei locali del Lyceum a Firenze nonché la prima retrospettiva macchiaiola alla Società Promotrice con opere della collezione Checcucci e molte della collezione Carnielo, a cui era dedicata un'intera sala.

Nel 1913 Gustavo Sforni pubblicava, con la sua casa editrice SELF, la monografia su Fat-

Mario Galli who became infatuated with the painting of Fattori (of whom Ghiglia was an enthusiastic pupil), developing into his main promoter and one of his most avid collectors (Fig. 7).

The conversation between Ugo Ojetti and Giovanni Fattori, which the critic would use in his *Ritratti di artisti italiani,* namely Portraits of Italian Artists (1911), dates to 1908. That same year, Enrico Somarè tells us, the collector Alessandro Magnelli, as a true pioneer, bought his first Fattori.

The first exhibition of Impressionism opened in 1910 at the Lyceum in Florence as well as the first Macchiaioli retrospective at the Società Promotrice with works from the Checcucci collection and many others from the Carnielo one, to which an entire room was dedicated.

In 1913, Gustavo Sforni's publishing house SELF published the monograph on Fattori edited by Oscar Ghiglia, and Enrico Checcucci made the first large sale from his collection.

In these years of great interest in 19th-century Tuscan painting, it appears possible to separate the patron-collectors like Galli and Checcucci, who determined the market success of

tori curata da Oscar Ghiglia, ed Enrico Chec-
cucci effettuava la prima grossa vendita dalla sua
collezione.

In anni di grande fervore intorno alla pit-
tura toscana dell'Ottocento, possiamo distin-
guere tra mercanti-collezionisti quali Galli e
Checcucci, che determinarono la fortuna mer-
cantile della Macchia, e collezionisti-critici qua-
li Ojetti e Sforni, che si adoperarono per dare
un inquadramento storico e artistico al feno-
meno, sovente in connessione con l'opera dei
mercanti, ma distinguendosi da essi grazie ad
un affinamento culturale particolare, e a di-
versificati ambiti di azione (editoria di qualità,
conferenze, articoli ecc.).

Mario Galli, «fiorentino spirito bizzarro»,
umorale e passionale, dotato di grande dialet-
tica, seppe convincere della qualità della pittu-
ra macchiaiola quella fetta di società fiorentina
più legata alle tradizioni, ai valori della famiglia
e della campagna. Ruggero Focardi ne ricorda
l'«intuito veramente eccezionale» e il ruolo di
guida per molti, che erano pronti a gettare «in
un angolo o all'abbandono le vecchie e disor-
dinate collezioni»[5]. Il suo giudizio divenne leg-
ge e fu il consulente di Sforni e Ghiglia.

Enrico Checcucci, l'eterno rivale di Galli, se-
tacciò le collezioni in via di dispersione come
quelle di Fantacchiotti, Carnielo e Rivalta, rac-
cogliendo un ingente numero di opere che ven-
nero affiancate ad artisti contemporanei, co-
me Mario Puccini, e poste in analogia formale
ed etica con i modernissimi come van Gogh,
così come con la pittura antica. Tra Galli e
Checcucci (Fig. 9) si consumò un rapporto di
competizione che in alcuni casi fu collabora-
zione e scambio: «sono inseparabili e conco-
mitanti, opposti e concordi, amici e nemici»
come l'uovo e la gallina, dice di loro Emilio
Cecchi[6]. Presto iniziarono le vendite, con la
prima di Checcucci del 1913, e a seguire quel-
la già citata di Galli del 1914: vendite e cata-
loghi in un botta e risposta serratissimo di pro-

Fig. 9.
Italo Amerigo Passani,
*Caricatura di Enrico Checcucci
e Mario Galli*

Italo Amerigo Passani,
*Caricature of Enrico Checcucci
and Mario Galli*

Macchiaioli painting, from the critic-collectors
like Ojetti and Sforni, who worked to give a his-
torical and artistic framework to the movement,
often working together with the merchants, yet
distinct from them thanks to a particular cul-
tural refinement. They were active in diverse
spheres: publishing, conferences, articles, etc.

A "quirky Florentine spirit," moody and pas-
sionate, and a gifted speaker, Mario Galli knew
how to persuade that part of Florentine socie-
ty more tied to tradition, family values and the
countryside, regarding the quality of Macchi-
aioli painting. Ruggero Focardi remembers
Galli's "truly exceptional insight" and his guid-
ing role for many who were ready to throw "the
old and unorthodox collections in a corner or
toss them"[5]. His opinion became law and he
was the consultant to Sforni and Ghiglia.

Enrico Checcucci, Galli's eternal rival,
combed the collections, like those of Fantac-

poste che rispecchiavano i gusti dell'uno o dell'altro.

A questo movimento fece eco un'importante operazione storico-critica, con protagonisti Sforni e Ghiglia. La monografia su Fattori del 1913 offriva, oltre all'apporto critico, una sorta di regesto delle collezioni macchiaiole del tempo: vi si incontravano opere delle raccolte Galli, Checcucci, Ojetti, Carnielo, Giovanni Malesci, Sambalino, oltre che della collezione Sforni naturalmente. Ghiglia nella prefazione ricorda la schiettezza del pittore, la sua autenticità, e ne invoca le radici quattrocentesche:

«La pittura di Giovanni Fattori si ricongiunge strettamente al nostro grande passato – a quello, voglio dire, che significa la diretta realizzazione della semplice, unica ed eterna verità delle cose; a quel passato che si compendia nei nomi di Giotto, di Masaccio, di Paolo Uccello, di Pier della Francesca»[7].

Si perse la connessione tra Macchiaioli e Impressionisti – almeno nei termini in cui l'aveva impostata Martelli – per stabilire un parallelo con Cézanne; frattanto venne significativamente marcata la continuità con la tradizione della pittura italiana tre-quattrocentesca: riferimenti questi, finalizzati a spiegare la spazialità e la volumetria dei Nostri, sempre comunque mossi dalla relazione con il vero. Ecco che Ugo Ojetti parlando di Fattori scriveva:

«e paesaggi di Maremma e di Toscana fissati in linee essenziali, ritratti di paesi che sembrano d'un giottesco o di un quattrocentesco intorno a Masaccio ed a Piero […]. Se i giovani pittori italiani li conoscessero tutti, potrebbero far a meno d'andar fino in Francia ad adorare Cézanne»[8].

Ojetti cita il pittore francese in tono polemico per «l'idolatria da noi allora imperante di

chiotti, Carnielo, and Rivalta, which were being broken up, gathering a number of works which were put side by side with contemporary artists such as Mario Puccini, in formal and ethical analogy to very modern artists like van Gogh as well as with the antique painting. There was a competitive relationship between Galli and Checcucci (Fig. 9) that in some cases, however, was also a collaboration and an exchange: "they are inseparable and connected, contrary and similar, friends and enemies" like the chicken and the egg, as Emilio Cecchi described them[6]. Soon the works began to sell, with the first sale by Checcucci in 1913, and then the aforementioned one by Galli in 1914: sales and catalogues were offered in a very rapid succession that alternately reflected their tastes.

An important historical and critical process responded to these events, the work of figures like Sforni and Ghiglia. The 1913 monograph on Fattori provided, besides the critical contribution, a sort of record of the Macchiaioli collections of that time: there are works from the collections of Galli, Checcucci, Ojetti, Carnielo, Giovanni Malesci, and Sambalino in addition, naturally, to that of Sforni. In the preface, Ghiglia recalls the painter's frankness and authenticity, and cites his 15th-century roots:

"Giovanni Fattori's painting is closely joined to our great past – to that past, I mean, which signifies the direct realization of the simple, unique and eternal truth of things; that past that can be summed up with the names of Giotto, Masaccio, Paolo Uccello, and Piero della Francesca."[7]

The connection that Diego Martelli had established between the Impressionists and the Macchiaioli was lost, in order to establish a parallel with Cézanne. Meanwhile, the continuity with the tradition of 14th and 15th-century

Cézanne»[9], criticamente sostenuta da Ardengo Soffici che proponeva un'integrazione tra la Macchia e la sintesi costruttiva cézanniana. In una considerazione quasi purovisibilista della pittura di Fattori, Soffici, sostanziato dalle meditazioni di Ghiglia, respinse la pittura di battaglie per privilegiare le tavolette, in cui si distingue un potente arcaismo, diverso dalla produzione della compagine macchiaiola, secondo il critico immeritatamente rivalutata.

A Firenze un circuito culturale preciso (quello intorno a Sforni e Soffici, appunto) si esprimeva in scelte critiche e collezionistiche molto ampie, arrivando ad associare, sulla parete del salotto o sulla pagina scritta, Beato Angelico, l'arte dell'Estremo Oriente, Fattori, Cézanne e van Gogh, in un sincretismo che era ricerca di forma e colore, astrazione e concretezza insieme. Anche Ghiglia partecipava di quel clima antipositivista e idealista, alternativo al naturalismo tardo-ottocentesco, sorto intorno alla rivista «Leonardo» a cui collaborava pure Emilio Cecchi, un altro critico che, in questi primi decenni del Novecento, indagò in particolare la relazione dei pittori toscani con la tradizione. Proprio Cecchi arrivò a dimostrare la diretta dipendenza (in termini di analogia e non di imitazione) dei Macchiaioli dai Primitivi, grazie anche al rinvenimento di disegni di studio che testimoniavano l'applicazione dei giovani antiaccademici sugli affreschi tre e quattrocenteschi.

Il quattrocentismo dei Macchiaioli d'altro canto assunse valenze diverse: da un lato sostanziò un formalismo poggiato su un eletto studio del vero a sostegno di un raffinato tradizionalismo, come nella critica di Ojetti; dall'altro fu lo spunto per spiegare la tendenza astrattiva di chi, eleggendo la forma-colore a proprio veicolo espressivo e conoscitivo, apriva le porte a quella destrutturazione dell'immagine che si compirà con le avanguardie, come Ghiglia, Sforni e Soffici, che connettevano

Italian painting was significantly marked: references all aimed at explaining the spatiality and volumes of the Macchiaioli, yet always driven by a relationship with reality. Talking about Fattori, Ugo Ojetti wrote:

"... and the landscapes of Maremma and of Tuscany set down in essential lines, portraits of villages that seem Giottesque or by a 15th century artist similar to Masaccio and Piero [...] If young Italian painters were acquainted with them all, they would not be going to France to worship Cézanne." [8]

Ojetti cites the French artist in a polemical tone for "the idolatry of Cézanne prevailing at that time in Italy"[9], which was supported critically by Ardengo Soffici who had suggested integrating the Macchiaioli technique and Cézanne's constructive synthesis. In an almost pure-visibilist consideration of Fattori's painting, Soffici, supported by Ghiglia's reflections, rejected the painting of battles in favour of the

Fig. 10.
Telemaco Signorini,
Pietramala, 1890 ca.
Firenze, Galleria d'arte moderna
di Palazzo Pitti,
dono di Leone Ambron

Telemaco Signorini,
Pietramala, ca. 1890.
Florence, Galleria d'arte
moderna di Palazzo Pitti,
gift of Leone Ambron

Fig. 11.
Odoardo Borrani,
Il dispaccio del 9 gennaio 1878.
Firenze, Galleria d'arte moderna
di Palazzo Pitti,
Comodato Gagliardini

Odoardo Borrani,
The Dispatch of 9 January 1878.
Florence, Galleria d'arte
moderna di Palazzo Pitti,
Gagliardini Commodatum

l'arcaismo quattrocentesco di Fattori con i volumi cézanniani[10].

Curiosando nella collezione Sforni, vi troviamo rappresentati tutti questi spunti: sulle pareti di casa egli associava Fattori, Cézanne e van Gogh, con Ghiglia come con i Primitivi[11], con dipinti e oggetti di arte orientale[12], ma anche con opere del Seicento, di cui si preparava la rivalutazione con la splendida mostra del 1922 a Palazzo Pitti. Ma Sforni non fu il solo a compiere questi accattivanti salti temporali e geografici, funzionali tra l'altro all'inquadramento di certa pittura novecentesca[13]. Si disposero Caravaggio, Fattori e Cézanne, su un'ideale linea temporale e culturale, tutti alla ricerca di un'espressione sincera e altissima, con attenzione a forma, volumi e resa spaziale.

Ugo Ojetti si inseriva in questo *milieu* con un'impronta di equilibrio e grande eleganza formale: Macchiaioli e Postmacchiaioli trova-

small panels in which a powerful archaism stands out, different from the work of the Macchiaioli who, according to the critic, had been undeservingly revalued.

In Florence, a specific cultural circle (precisely the one around Sforni and Soffici) had very wide-ranging collecting and critical choices, arriving at mingling – on the living room wall or on the written page – Fra Angelico, Far Eastern art, Fattori, Cezanne and Van Gogh, in a syncretism that was an exploration of form and colour, of abstraction and the concrete together. Ghiglia also participated in that anti-positivist and idealistic climate, an alternative to late-19th century naturalism. It rose around the journal "Leonardo" to which Emilio Cecchi also contributed, another critic who, in these early decades of the 20th century, examined in particular the relationship of the Tuscan painters with tradition. It was Cecchi who showed the direct descent (in terms of analogy, not imitation) of the Macchiaioli from the Primitives, also thanks to the discovery of preparatory drawings that bore witness to the in-depth study of 14th- and 15th-century frescoes by these anti-academic young men.

Furthermore, the quattrocentism of the Macchiaioli assumed different values: on one hand, it gave substance to a formalism based on a chosen study of realism in support of a refined traditionalism, as stated in Ojetti's criticism. On the other hand, it was an opportunity to explain the abstractive tendency of whoever, by choosing the colour-shape as an expressive and cognitive vehicle, opened the door to that deconstruction of the image that would appear with the avant-gardes, as in the cases of Ghiglia, Sforni and Soffici who connected the 15th-century archaism of Fattori to the volumes of Cézanne[10].

Browsing the Sforni collection, we find all of these ideas represented: on the walls of his house he hung Fattori, Cezanne, and Van Gogh together with Ghiglia as well as the Primitives[11],

vano il loro posto negli ambienti della villa Il Salviatino a fianco di sculture contemporanee e antiche, da Jacopo della Quercia a Libero Andreotti. Giochi di simmetrie e rimandi formali consentivano arditi salti temporali, seppur tutti giocati su un modernissimo concetto di classicità.

Nell'intervallo tra le due guerre si operava così una rivisitazione complessiva del fenomeno macchiaiolo che ormai aveva acquistato una dimensione collezionistica importante. Dal 1920 la rivista «Valori Plastici» si occupò della Macchia, concentrandosi soprattutto su Fattori e su quell'arcaicità toscana erede del nostro Quattrocento. Negli anni delle retrospettive monografiche[14] si proponeva una riconsiderazione delle singole personalità più che del movimento nel suo complesso, ma l'artista che ancora canalizzava quasi totalmente gli interessi era Fattori.

Nel 1922 con la mostra sul Seicento a Palazzo Pitti e la Fiorentina Primaverile, si aprì una nuova stagione per la pittura contemporanea e il mercato macchiaiolo: si iniziarono a prediligere temi quotidiani legati alla vita di famiglia, interni, ritratti, vita dei campi. Si andò gradualmente insinuando un'immagine riduttiva della pittura di Macchia, provinciale e ripetitiva. Questo fenomeno generò un'avversione sempre più radicale presso l'avanguardia intellettuale; nell'alveo del movimento "Novecento" si consumò una drastica riconsiderazione dell'Ottocento, in reazione ai fanatismi mercantili e agli apparentamenti tra Macchiaioli e Impressionisti. Si preparava il terreno per il clima del secondo dopoguerra, protrattosi fino agli anni Settanta, tuttora persistente in certe sacche di alta cultura che considerano il fenomeno macchiaiolo come provinciale e povero, soprattutto se accostato a ciò che accadeva in Francia[15].

Negli anni Trenta una «cinica riabilitazione mercantile»[16] diffuse attribuzioni dubbie e fal-

mixing paintings and art objects from the East[12], but also with 17th-century works, whose revaluation was being prepared in view of the splendid 1922 exhibition at Palazzo Pitti. But Sforni was not the only one to make these engaging leaps of time and geography, useful, moreover, for putting in perspective a certain type of 20th-century painting[13]. Caravaggio, Cezanne, and Fattori were placed along an ideal cultural timeline, all in search of a sincere and very high expression, with attention to shape, volume and spatial rendering.

A member of that milieu was Ugo Ojetti, characterized by balance and great formal elegance: the Macchiaioli and the post-Macchiaioli found their place in Villa Salviatino alongside contemporary and ancient sculptures, from Jacopo della Quercia to Libero Andreotti.

Fig. 12.
Silvestro Lega,
Il canto di uno stornello, 1867.
Firenze, Galleria d'arte moderna di Palazzo Pitti,
dono Marchi

Silvestro Lega,
Singing a Stornello, 1867.
Florence, Galleria d'arte moderna di Palazzo Pitti,
gift of Marchi

Fig. 13.
Telemaco Signorini,
Impressioni di campagna.
Settignano, 1880-1885.
Firenze, Galleria d'arte moderna
di Palazzo Pitti,
Legato Martelli

Telemaco Signorini,
Impressions of the Countryside.
Settignano, 1880-1885.
Florence, Galleria d'arte
moderna di Palazzo Pitti,
Martelli bequest

si, che certo non aiutarono una seria ricostruzione della vicenda macchiaiola. Le opere divennero sempre più oggetto di lucro e il collezionista metodico e appassionato fu raro.

A risollevare la situazione intervennero personaggi del calibro di Mario Borgiotti o Lamberto Vitali[17]. Bisognerà attendere il 1976 per una riconsiderazione organica della questione, grazie al lavoro di Dario Durbé e Sandra Pinto in occasione della mostra tenutasi al Forte Belvedere. Si aprì così fortunatamente una nuova era che ha condotto al ricco centenario fattoriano di recente celebrato, passando per la mostra di Padova curata da Carlo Sisi e Fernando Mazzocca nel 2003, e per le numerose iniziative espositive e le pubblicazioni di personalità quali Giuliano Matteucci e Piero Dini, che si collocano oggi nello spazio lasciato da Ojetti e Sforni: quello di collezionisti-critici che dalla passione personale per l'oggetto d'arte fanno sorgere feconde occasioni di ricerca.

Concludiamo questo *excursus* ricordando la generosità di alcuni collezionisti nei confronti della Galleria d'arte moderna di Firenze, sacrario della pittura macchiaiola. Oltre a Martelli e Banti, è d'obbligo menzionare Sforni, che nel 1914 acquistò e donò *Maremma toscana* di Fat-

Games of symmetries and formal references allowed bold shifts in time, although all based on a modern concept of classicism.

In the interval between the two world wars, a complete reappraisal of the Macchiaioli phenomenon took place as the school had by now acquired importance among collectors. Beginning in 1920 the journal "*Valori Plastici*" took an interest in the Macchiaioli, focusing above all on Fattori and on that Tuscan archaicism that was heir to our Quattrocento, that is, 15th century. In those years of solo retrospectives[14], an examination of the individual personalities was put forward rather than of the movement as a whole, but the artist on whom almost all interest was focused was Fattori.

In 1922, with the exhibition on the 17th century at Palazzo Pitti and the *Fiorentina Primaverile*, a new era opened for contemporary art and the Macchiaioli market: daily life themes related to the family, interiors, portraits, work in the fields began to be preferred. A disparaging idea was gradually insinuating itself of Macchiaioli painting being provincial and repetitive, an opinion that gave birth to an increasingly radical aversion to the movement among the intellectual avant-garde. Within the Novecento movement, a drastic reassessment of the 19th century took place, in reaction to the market fanaticism and the connections between the Macchiaioli and the Impressionists. The ground was being prepared for the tendency that developed after the Second World War and continued until the 1970s, persisting still today in some high cultural niches, who see the Macchiaioli school as being provincial and inferior, especially when compared to what was happening in France[15].

In the 1930s, a "cynical commercial rehabilitation"[16] introduced fake or dubiously attributed works on the market, which certainly did not contribute to a serious reconstruction of the Macchiaioli movement. The works increasingly became profit vehicles and the me-

tori (Fig. 8). Leone Ambron a partire dal 1947 ha donato all'istituzione un numero enorme di dipinti tra cui spiccano alcuni capolavori di Fattori come la *Cugina Argia* o il *Ritratto della seconda moglie*, o *Pietramala* di Signorini (Fig. 10). Si stabilì un significativo ponte tra il culto privato dell'oggetto d'arte e la volontà di comunicare la passione collezionistica e condividerla con un pubblico ampio, fino a privarsi del possesso delle opere. Il Legato Marchi nel 1985 ha portato in Galleria *Il canto di uno stornello* di Lega (Fig. 12), e il Comodato Gagliardini dal 1999 (rinnovato fino al 2019), ha inserito le opere di proprietà della famiglia dell'imprenditore (Fig. 11), a pieno titolo nella vita del museo, senza mutarne la proprietà.

Il mercato nel corso del Novecento ha affinato il giudizio sulla vicenda della Macchia, passata da una diffusione limitata alle persone che ne avevano accompagnato il percorso da vicino, per arrivare ad una celebrazione agiografica e ad un'ansia di accumulo che ne ostacolarono una rilettura critica; siamo giunti oggi ad una situazione di equilibrio, in cui studi e fortune di mercato si integrano nella comprensione di un fenomeno ormai indagato nel suo complesso. Si raggiungono in certi casi quotazioni straordinarie, come quella con cui è stata battuta la magnifica *Alzaia* di Signorini: è la giusta valutazione di pittori che finalmente potranno uscire dallo stato di sudditanza e di inferiorità da «parenti poveri» nei confronti dell'ingombrante e presunta parentela francese.

thodical and passionate collector was rare.

The situation improved through the efforts of Mario Borgiotti and Lamberto Vitali[17]. However, a methodical re-evaluation of the movement came in 1976 thanks to the work of Dario Durbé and Sandra Pinto for the Forte Belvedere exhibition. Thus, a new era successfully opened that has recently led to the richly celebrated centenary of Fattori, passing through the 2003 exhibition in Padua curated by Carlo Sisi and Fernando Mazzocca, and the many exhibitions and publications by such personalities as Giuliano Matteucci and Piero Dini who have stepped into the places left by Ojetti and Sforni: the place of critic-collectors whose personal passion for the work of art gives rise to fruitful opportunities for research.

We would like to conclude this digression by recalling the generosity of some collectors towards the Gallery of Modern Art in Florence, shrine to the Macchiaioli painting. In addition to Martelli and Banti, we must mention Sforni who, in 1914, bought and donated Fattori's *Tuscan Maremma* (Fig. 8). Beginning in 1947, Leone Ambron gave the museum an enormous quantity of paintings including such outstanding masterpieces as *Cousin Argia* or *Portrait of His Second Wife* by Fattori, or *Pietramala* by Signorini (Fig. 10). An important bridge was established between the private love for an art object and the desire to communicate a passion for collecting and to share that passion with a wider audience, up to the point of depriving oneself of the possession of these works. In 1985, the Marchi Legacy donated *The Starling's Song* by Lega to the Gallery (Fig. 12); while, the Gagliardini commodatum has

Fig. 14.
Giuseppe Abbati,
Veduta di Castiglioncello,
1863-1868.
Firenze, Galleria d'arte moderna di Palazzo Pitti,
Legato Martelli

Giuseppe Abbati,
View of Castiglioncello, 1863-1868.
Florence, Galleria d'arte moderna di Palazzo Pitti,
Martelli bequest

Bibliografia essenziale di riferimento / Related essential bibliography

Testamento di Diego Martelli, datato 31 dicembre 1894, in AGAMF

D. Martelli 1880.
O. Ghiglia 1913.
E. Somaré 1929.
I Macchiaioli 1976.
G. Matteucci 1993.
E. Spalletti 1996.
S. Condemi 1997.
A. Del Soldato 1997.
E. Palminteri Matteucci 1998-1999.
G. De Lorenzi 1999.
I Macchiaioli 2003.
F. Mazzocca 2003.
M. D'Ayala Valva 2004.
Studi in onore 2004.
V. Gavioli 2005.
F. Mazzocca 2007.
Lettere dei Macchiaioli 2008.
R. Longi 2010.

Note

¹ Lettera di Diego Martelli a Francesco Gioli, in P. Dini 1979, p. 163.

² «L'analisi dimostra, che la impressione reale, che danno all'occhio le cose, è una impressione di colore; e che noi non vediamo i contorni di tutte le forme, ma solamente i colori di queste forme […] il disegno non appartiene più alla sola sensazione della vista, ma passa invece in parte alla sensazione del tatto» (D. Martelli 1880, pp. 24-25): è un accenno al concetto di aptico sviluppato dalla critica otto-novecentesca (A. Riegl 2008, pp. 115 e sgg.). Per una breve disamina sull'argomento si può far riferimento a C. Ulivi 2008, p. 89.

³ «Cosa domandiamo noi dunque all'arte divina della pittura? Che rapita al carro del sole una scintilla, la renda immobile sulla tela che diventa viva per l'incantesimo suo. […] Tutta la grande pittura antica non è che luce, sempre e non invano cercata» (D. Martelli 1880, p. 24).

⁴ Salvata in parte dal Legato di Adriana Banti Ghiglia del 1955.

⁵ *Vendita Galli* [1914], p. 8.

⁶ *Pittori italiani dell'Ottocento* 1929, p. 6.

⁷ O. Ghiglia 1913, p. 8.

placed the works owned by the entrepreneur's family (Fig. 11), since 1999 (renewed until 2019), in the museum's collection on loan.

During the 20th century, the market refined its assessment of the Macchiaioli, which had gone from limited purchases by people who had followed its development from up close, up to the hagiographic celebration and feverish acquisition that hindered its critical re-interpretation. Today, we have come to a point of balance, where studies and market successes have come together in the understanding of a phenomenon that now has been examined as a whole. In some cases, prices have reached extraordinary levels, like the one recorded for the magnificent *Alzaia* by Signorini (Fig. 15). It is a fair appraisal of painters who can finally emerge from their state of submission and inferiority as "poor relatives" in relation to the awkward and alleged French liaison.

Notes

¹ Letter from Diego Martelli to Francesco Gioli, in P. Dini 1979, p. 163.

² "The analysis shows that the real impression that things give to the eye, is an impression of colour; and that we do not see the outlines of all forms, but only the colours of these forms […] drawing no longer belongs merely to sight, but also partially to the sense of touch" (D. Martelli 1880, pp. 24-25): it is a reference to the haptic concept developed by 19th- and 20th-century critics (A. Riegl 2008, pp. 115 ff.). For a brief discussion on the subject, refer to C. Ulivi 2008, p. 89.

³ "What do we therefore ask of the divine art of painting? That after stealing a spark from the sun's chariot, it renders it motionless on the canvas which becomes alive through its spell. […] All the great early painting is but light, always and not vainly sought after" (D. Martelli 1880, p. 24).

⁴ Saved in part by the 1955 Bequest of Adriana Banti Ghiglia.

⁵ *Vendita Galli* [1914], p. 8.

⁶ *Pittori italiani dell'Ottocento* 1929, p. 6.

⁷ O. Ghiglia 1913, p. 8.

⁸ U. Ojetti 1948, pp. 145-146.

⁹ F. Mazzocca 2003, p. 23.

¹⁰ With regard to Sernesi's studies of the Quattro-

[8] U. OJETTI 1948, pp. 145-146.

[9] F. MAZZOCCA 2003, p. 23.

[10] Emilio Cecchi a proposito degli studi quattrocentisti di Sernesi affermava: «piuttosto che purismo, o d'altra sorta d'accademia, caso mai, sarebbe a parlar di *cubismo*» (F. MAZZOCCA 2003, p. 30).

[11] Possedeva un Raffaellino del Garbo e probabilmente un Beato Angelico.

[12] Mazzocca ricorda che Cecchi proponeva, recuperandolo da Ghiglia, il confronto con la pittura cinese per *La rotonda di Palmieri*, per lo splendore da smalto e il raffinato arabesco decorativo (F. MAZZOCCA 2007, p. 62).

[13] Si pensi agli spunti seicenteschi di Baccio Maria Bacci o Primo Conti, e alla lettura che ne dettero critici come Marangoni (L. MANNINI 2010).

[14] Quella di Fattori del 1925, voluta da Ojetti, o quella di Lega nel 1926, sostenuta da Mario Tinti, per fare due esempi.

[15] «E quando, per esempio […] s'ebbe a sentir dire che i macchiaioli, sì, bene tutto, pittori egregi, ma al solito di provincia, e con un cervellino da grilli: uno non sapeva cosa pensare. Tali dicotomie da salotto in fondo significavano soltanto che il lavoro critico non era neanche seriamente impostato» (E. CECCHI [1954] 1988, p. 77).

[16] F. MAZZOCCA 2003, p. 21.

[17] Nel 1953 Vitali acquistò dall'antiquario Gonnelli un consistente nucleo di lettere dei Macchiaioli che, una volta pubblicate, costituirono il trampolino di lancio per studi più sistematici e approfonditi

cento masters, Emilio Cecchi stated that "rather than purism, or some other sort of academic style, it would be better to talk of Cubism" (F. MAZZOCCA 2003, p. 30).

[11] He owned a Raffaellino del Garbo and probably a Fra Angelico.

[12] Mazzocca recalls that Cecchi, drawing it from Ghiglia, suggested comparing *La rotonda di Palmieri* with Chinese painting because of the brilliance and the elegant decorative arabesque (F. MAZZOCCA 2007, p. 62).

[13] Think of the 17th-century influences on Baccio Maria Bacci or Primo Conti and of the interpretation that critics like Marangoni gave to it (L. MANNINI 2010).

[14] Such as the 1925 retrospective on Fattori or that of 1926 on Lega, respectively supported by Ojetti and Mario Tinti, to mention but two examples.

[15] "And when, for example […] it was heard said that the Macchiaioli, indeed quite excellent painters but also provincial and pea-brained: no one knew what to think. Ultimately these salon dichotomies meant only that the critical work had not even been seriously outlined" (E. CECCHI [1954] 1988, p. 77).

[16] F. MAZZOCCA 2003, p. 21.

[17] In 1953, Vitali bought from the antique dealer Gonnelli a large group of Macchiaioli letters that, once published, became the springboard for more systematic and thoroughgoing studies.

Per il collezionismo di arte moderna nella Firenze della prima metà del Novecento

Collecting Modern Art in Florence in the First Half of the 20th Century

Lucia Mannini

Comprar quadri od oggetti d'arte è fare della critica a proprie spese che è il più sicuro modo per aguzzar l'ingegno e il gusto[1].

To buy paintings or art pieces is like being a critic at one's own expense, which is the best way to sharpen one's wits and taste[1].

«Se c'è una città italiana dove si possa vedere qualcosa dell'ultima pittura e scultura è Firenze – questo Bargello d'Europa. Per quanto la Galleria d'Arte Moderna non possegga di buono che un paio di Pissarro e qualche Fattori ci sono i privati. Accanto ai troppi antiquari ci sono gli amatori delle ultime pitture. In una villa di Settignano esistono dei bellissimi Renoir; in un'altra al Ponte a Mensola dei Matisse; al Vial dei Colli diversi Cézanne. Nel villino di un ricco italiano si può vedere un bel ritratto di Cézanne, un quadro di Van Gogh e delle sculture di Rosso. In un altro ci sono dei Picasso, dei Braque, dei Gris e perfino delle sculture di Archipenko. Altri hanno *comprato* quadri di Carrà, di Severini, di Soffici. E non tutti sono stranieri. È un buon segno».

"If there is an Italian city where you can see something about the latest painting or sculpture, it is Florence – this Bargello of Europe. Even if the Gallery of Modern Art has only a pair of Pissarros and some Fattoris of note, there are the private collectors. Next to the excess number of antique dealers, there are the lovers of the latest paintings. There are some very beautiful Renoirs in a villa in Settignano; some Matisses in another in Ponte a Mensola; several Cézannes in Vial dei Colli. In the *villino* of a rich Italian, one can admire a beautiful portrait by Cézanne, a painting by Van Gogh and some sculptures by Rosso. In another, there are some by Picasso, some by Braque, by Gris and even sculptures by Archipenko. Others have *bought* paintings by Carrà, Severini and Soffici. And not all of them are foreigners. Which is a good sign".

Nella città in cui da decenni fioriva il ricco mercato antiquario, non mancavano dunque i fermenti di un collezionismo indirizzato all'arte moderna, italiana e internazionale, come si riassume efficacemente in questa nota uscita su «Lacerba» nel 1914[2]. Spesso anzi, nelle stesse colline in cui molti, soprattutto stranieri, si circondavano di antiche vestigia decretando la fortuna dei maestri Primitivi, poteva avvenire l'incontro – neanche troppo inaspettato – con i "grandi" del presente: a Firenze poteva acca-

In the city where the rich antiques market had flourished for decades, there was also some interest in collecting Italian and international modern art, as is easily seen from this note published in "Lacerba" in 1914[2]. Indeed, on the same hills where many, especially foreigners, surrounded themselves with vestiges, granting fortune to the Primitive Masters, it was often possible to see – not even so unexpectedly – the present "greats": in Florence it happened that

Oscar Ghiglia,
Ugo Ojetti nello studio, 1908
Viareggio, Istituto Matteucci

Oscar Ghiglia,
Ugo Ojetti in the Studio, 1908
Viareggio, Istituto Matteucci

dere insomma che «dentro alla stessa cerchia, Cimabue e Giotto convivessero con Renoir e Cézanne»[3]. Tali convivenze furono, com'è noto, rilevante stimolo per gli artisti, spesso tra i privilegiati che potevano avere accesso a queste collezioni e talvolta collezionisti loro stessi.

Verificando le indicazioni di «Lacerba», troviamo che a Ponte a Mensola il celebre studioso Bernard Berenson affiancava Primitivi italiani con opere d'arte orientale – proponendo un accostamento materiale su mobili e pareti che trovava riscontro nelle pagine dei suoi scritti[4] –, ma aveva anche un paesaggio di Matisse, acquistato nel 1908 direttamente dall'artista e visibile nella biblioteca di Villa I Tatti fino al 1938[5].

Poco lontano, a Settignano, si era stabilito dal 1914 Leo Stein, portando con sé da Parigi due Cézanne e sedici Renoir. Gli anni d'inizio secolo avevano significato per Stein la formazione artistica e l'affinamento degli strumenti critici, ma erano stati spesi anche nel formare – con la sorella Gertrude – una collezione d'arte moderna tra le più celebri, resa possibile anche grazie ai rapporti di amicizia e mecenatismo con artisti come Picasso. Col trasferimento di Leo in Italia, la collezione venne divisa secondo le preferenze di entrambi e le mura della sua villa toscana si erano aperte ad accogliere i Renoir[6].

Sul viale dei Colli, nei pressi di San Miniato al Monte, si stava trasferendo in quello stesso giro di anni Charles Loeser, lasciando la casa in via Lambertesca per la Villa Torri Gattaia, che si dedicava a ristrutturare dal 1910 per dar posto alla collezione d'arte antica e ai suoi Cézanne.

Mentre nel ricco italiano menzionato su «Lacerba» era riconoscibile Gustavo Sforni, non si fa menzione di Egisto Fabbri e dei suoi ventiquattro Cézanne, che giunsero probabilmente a Firenze dopo il 1920.

Nel 1914 Alberto Magnelli rientrava a Firenze, dopo alcune intense settimane trascor-

"Cimabue and Giotto lived in the same circle, as Renoir and Cézanne"[3]. Finding them together was, as is well known, an important stimulus for artists who were often among the privileged people allowed to enter these collections and, at times, were collectors themselves.

Verifying the statements from "Lacerba", we find out that in Ponte a Mensola the famous scholar Bernard Berenson put Italian Primitives side by side with Oriental art works – suggesting a juxtaposition of works on furniture and walls which was confirmed in his writings[4] – but he also had a landscape by Matisse, bought directly from the artist in 1908, and on display in the library at Villa I Tatti until 1938[5].

Not far away, Leo Stein had moved to Settignano in 1914, bringing with him from Paris two Cézannes and sixteen Renoirs. In the early years of the century, Stein had trained as an artist and had refined his critical skills but he had also spent those years putting together – with his sister Gertrude – one of the most famous collections of modern art, made possible also thanks to relationships of friendship and patronage with artists like Picasso. When Leo moved to Italy, the collection had been divided with his sister according to their preferences, and the walls of his Tuscan villa had welcomed the Renoirs[6].

In those same years, Charles Loeser moved to Viale dei Colli, near San Miniato al Monte, leaving his house in Via Lambertesca for Villa Torri Gattaia, which he had been restoring since 1910 to make room for his collection of antique art and his Cézannes.

Whereas the rich Italian cited in "Lacerba" was recognizable as Gustavo Sforni, there is no mention of Egisto Fabbri and his twenty-four Cézannes, that probably arrived in Florence after 1920.

In 1914 Alberto Magnelli came back to Florence after an intense period spent in Paris, and took a studio in Via della Ghiacciaia. A self-taught artist from a wealthy bourgeois family

but at that time already experienced, Magnelli had been interested in the antiques market since he was young in the meantime mixing with Florentine intellectuals and artists whom he supported by lending them money or buying their works. In 1913 he bought his first African mask in Marseille (the beginning of a large collection of "Negro Art")[7] and in Paris, in those months in 1914, having started to appreciate the Cubists, he had bought three important sculptures by Archipenko (recently displayed at the Salon des Indépendants and now in New York), two works by Juan Gris and Cubist collages for his uncle Alessandro (a Macchiaioli collector)[8], for whom he also purchased the celebrated *The Galleria in Milan* by Carlo Carrà from 1912[9] (Figs. 1, 2). In the following years in Florence, keep-

se a Parigi, e prendeva studio in via della Ghiacciaia. Artista autodidatta, ma a quella data già ricco di esperienze, di facoltosa famiglia borghese, Magnelli fin da giovane si era interessato al mercato antiquario, frequentando frattanto intellettuali e artisti fiorentini, che era disponibile a sostenere con prestiti di denaro o con l'acquisto di opere. Nel 1913 acquistava a Marsiglia la sua prima maschera africana (l'avvio di una vasta collezione di "Arte Negra")[7] e a Parigi, in quei mesi del 1914, avvicinatosi ai Cubisti, era stato lui a comprare tre importanti sculture di Archipenko (appena esposte al Salon des Indépendants e ora a New York), due opere di Juan Gris e *collages* cubisti per lo zio Alessandro (già collezionista di Macchiaioli)[8], per il quale acquisiva anche la celebre *La Galleria di Milano* di Carlo Carrà del 1912[9] (Figg. 1, 2). Nei successivi anni fiorentini, tenendo negli occhi queste opere – quasi a conferma delle proprie scelte – le avvicinava a statue gotiche e mobili del Rinascimento[10].

Fig. 1.
Alexander Archipenko,
Carrousel Pierrot, 1913.
New York, Solomon R.
Guggenheim Museum,
già collezione Magnelli

Alexander Archipenko,
Carrousel Pierrot, 1913.
New York, Solomon R.
Guggenheim Museum,
formerly in the Magnelli
Collection

Fig. 2.
Carlo Carrà,
La Galleria di Milano, 1912.
Collezione Gianni Mattioli,
già collezione Magnelli

Carlo Carrà,
The Galleria in Milan, 1912.
Gianni Mattioli Collection,
formerly in the Magnelli
Collection

Fig. 3.
Paul Cézanne,
Bagnanti, 1874-1875 ca.
New York,
Metropolitan Museum of Art,
già collezione Charles Loeser

Paul Cézanne,
The Bathers, ca. 1875-1876.
New York, Metropolitan
Museum of Art,
formerly in the Charles Loeser
Collection

Da questa rapida carrellata, individuata sulla scorta del citato articolo del 1914 – ma ben più ampliabile[11], soprattutto tenendo conto non solo dell'arte francese[12] –, si intende come il collezionismo dei contemporanei si traducesse in una forma di mecenatismo e soprattutto di stimolo culturale, come già era stato per i Macchiaioli: pertanto le raccolte private – sebbene non tutte ugualmente accessibili – assolvevano un nobile compito, nel patrocinare artisti che non avevano ancora avuto accoglienza nei musei, e rivestivano un ruolo culturale, nel formare il gusto e offrire concreti strumenti d'indagine e confronto.

Nel ricco panorama dell'arte moderna (e del suo collezionismo) che si delinea nella Firenze di primo Novecento, ci soffermeremo solo su alcuni esempi paradigmatici, notando come il collezionismo antiquario non escludesse aperture nei confronti degli artisti contemporanei (e viceversa), ma anzi potesse essere strumento per stabilire dialoghi o giustapposizioni tra

ing these works in his sight – as if to confirm his choices – he put them next to Gothic statues and Renaissance furniture[10].

With this short summary carried out following the above mentioned 1914 article, which could be easily enlarged[11], mainly taking into account not only French art[12], we understand how collecting works of contemporary artists was a form of patronage and especially of cultural stimulus, as had been the case with the Macchiaioli painters: therefore private collections, even if not all of them accessible in the same way, accomplished a noble task supporting artists that were not yet in museums, and had a role in shaping the cultural taste and offer concrete tools for research and comparison.

In the rich panorama of modern art (and of its collecting) that emerges in early 20th-century Florence, we will only dwell upon some paradigmatic examples, pointing out how collecting antiques did not shut out contemporary artists (or vice versa), but instead became a means to create dialogues or juxtapositions between works and epochs, effective interpretative keys for understanding the taste or thoughts of collectors in those decades where the relations between modernity and tradition were much discussed. Regarding this, the layout of the works in the rooms also has an important historical value as, in private collections, it did not follow a scrupulous methodology but rather a personal logic, the line of the collectors' own thoughts. There was an increasingly conscious distancing from the widespread habit of amassing furniture and objects without distinction between fake and authentic pieces, with a tendency towards a considered and well-chosen selection and a spaced-out and articulated distribution of the works.

For example, Charles Loeser, who arranged his collection of antique art in the medieval tower of Villa Torri Gattaia where the furnishings were defined as almost monastic, in 1919 wrote: "I

le opere e tra le epoche, chiavi di lettura effi-caci nel penetrare il gusto o il pensiero del col-lezionista in decenni in cui si faceva un gran parlare di rapporti tra modernità e tradizione. In tal senso, risulta di rilevante valore storico anche la disposizione degli ambienti, che nel collezionista privato non era dettata da uno scrupoloso metodo filologico, ma da una logi-ca personale, dal filo del proprio pensiero. E questo filo si allontanava sempre più consape-volmente dalla invalsa consuetudine di accu-mulare mobili e oggetti indifferentemente fal-si e autentici, tendendo verso una meditata e accorta selezione e una distribuzione scandita e spaziata delle opere.

Così, ad esempio, Charles Loeser, che di-sponeva la sua collezione d'arte antica nella me-dievale torre della Villa Torri Gattaia, inte-grandola in un arredamento spoglio e quasi monastico, com'è stato definito, nel 1919 scri-veva: «Ho cercato di fare in modo che nella mia casa vi fosse una certa omogeneità e di non fa-re delle mie collezioni un'accozzaglia, mesco-lando il bianco, il giallo, il nero, come tende ad essere oggi di moda»[13]. Stabilitosi dapprima in via Lambertesca, Loeser vi teneva i Cézanne se-parati dal resto della collezione antiquaria che andava formando, come spiegava Berenson nel 1904 al comune amico Leo Stein, il quale ave-va frequentato la casa del collezionista senza mai vederne uno: «i Cézanne non erano me-scolati con gli altri dipinti che invadevano la sua casa, ma erano tutti nella sua camera da letto e nello spogliatoio»[14]. Una volta trasferitosi alla Villa Gattaia, Loeser e la moglie Olga avevano sistemato i sei Cézanne più grandi al primo pia-no, «ben spaziati sul muro dalla calda tonalità grigio chiaro»[15]; le *Bagnanti* (Fig. 3), uno dei dipinti più importanti, era al piano terreno, mentre gli altri erano distribuiti ai piani supe-riori, nello studio e nelle camere da letto[16]: la presenza di quelle tele nel severo interno fio-rentino – ricreato da un americano che pareva

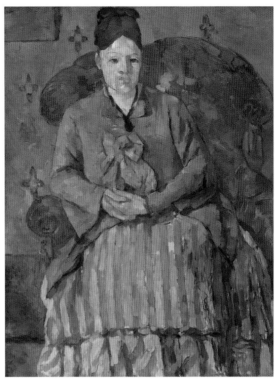

Fig. 4.
Paul Cézanne,
*Madame Cézanne
in una poltrona rossa*.
Boston,
Museum of Fine Arts,
già collezione Egisto Fabbri

Paul Cézanne,
*Madame Cézanne in a Red
Armchair*.
Boston, Museum of Fine Arts,
formerly in the Egisto Fabbri
Collection

tried to create a certain homogeneity in my house and not to make my collections a jumble of things mixing white, yellow, black, as it tends to be fash-ionable today"[13]. Loeser, who first settled in Via Lambertesca, kept the Cézannes separated from the rest of the antique collection he was putting together, as Berenson explained to their com-mon friend Leo Stein in 1904, who had never seen one of them in the collector's house: "the Cézannes were not mixed with the other pictures which filled his house, but were all in his bedroom and dressing room"[14]. Once in Villa Gattaia, Loeser and his wife Olga had arranged the six larger Cézannes on the first floor, "well spaced-out on the light grey wall"[15]; *The Bathers* (Fig. 3), one of the most important paintings was on the ground floor while the others were distributed on the upper floors, in the study and in the bed-rooms[16]: the presence of those paintings in the severe Florentine interiors – recreated by an American that considered himself a Renaissance man - fascinated or perplexed many visitors.

204

Le stanze dei tesori. Collezionisti e antiquari a Firenze tra Ottocento e Novecento

Fig. 5.
Vincent van Gogh,
Il giardiniere, 1889.
Roma, Galleria Nazionale
d'Arte Moderna,
già collezione Gustavo Sforni

Vincent van Gogh,
The Gardener, 1889.
Rome, National Gallery
of Modern Art,
formerly in the Gustavo Sforni
Collection

Fabbri's Cézannes (Fig. 4), that came to Florence only around 1920, but already quite famous by then, were housed in the austerely pure interiors of the neo-Renaissance palace in Via Cavour: "the simple furnishing and mysterious garden do not divert the attention from them but rather wrap the works allowing their soul and colour to fully live"[17]. While Loeser had collected antique works and paintings by Cézanne with equal passion, Fabbri, a painter feeling a deep affinity with the French master, devoted himself almost entirely to collecting Cézanne's masterpieces which he showed only to a few close friends.

Another painting by Cézanne had already been in Florence since 1911 in Gustavo Sforni's collection, where Van Gogh's *The Gardner* (fig. 5), two paintings by Utrillo (that had entered the collection in 1910) and a pastel by Degas (bought in 1919) were put together with fundamental works by Giovanni Fattori. A painter himself, committed to the constant search for an art structured on tradition and filtered through contemporary French art as epitomized by Cézanne, Sforni had put together his collection with great consistency, surrounding himself with works that, especially in their mutual dialogue, exemplified his esthetic and moral ideal. In the collection, Sforni's great predilection for Medardo Rosso was clear; in fact he interpreted his sculptures as an example of the overcoming of 19th-century academicism thanks to contact with impressionism and France, yet one carried out inside tradition. According to a similar perspective, paintings by Fattori whom he elected together with Cézanne as a cornerstone of tradition with the beginnings of modernity were displayed on the walls. Together with him were his "pupils" who had received his heritage updating it in an international sense: Llewelyn Lloyd, Mario Puccini (the "Van Gogh from Leghorn")[18], and Oscar Ghiglia. Being affluent, Sforni was a patron of

sentirsi un uomo del Rinascimento – lasciò affascinati o perplessi i molti visitatori.

Giunti a Firenze solo intorno al 1920 – ma divenuti frattanto assai celebri – anche i Cézanne di Fabbri (Fig. 4) vennero accolti, all'interno del neorinascimentale palazzo di via Cavour, in ambienti dall'austera purezza: «il mobilio semplice e il giardino misterioso non ne deviano l'attenzione, ma piuttosto li circondano di un involucro, che lascia vivere interamente la loro anima e il loro colore»[17]. Se Loeser aveva collezionato con uguale passione opere d'arte antica e quadri di Cézanne, Fabbri, pittore egli stesso, avvertendo una profonda affinità con il maestro francese, si dedicò quasi esclusivamente a raccogliere suoi capolavori, che custodiva mostrando solo a pochi intimi.

Un altro dipinto di Cézanne era custodito a Firenze già dal 1911 nella collezione di Gustavo Sforni, dove *Il giardiniere* di Van Gogh (fig. 5), due dipinti di Utrillo (entrati in collezione nel 1910) e un pastello di Degas (com-

prato nel 1919) convivevano con capitali opere di Giovanni Fattori. Pittore egli stesso, impegnato nella costante ricerca di un'arte strutturata sulla tradizione e filtrata sull'esperienza francese contemporanea, Cézanne *in primis*, Sforni aveva composto la propria collezione con grande coerenza, circondandosi di opere che, soprattutto nel reciproco dialogo, incarnassero il suo ideale estetico e morale. Nella collezione si leggeva la viva predilezione per Medardo Rosso, le cui sculture interpretava quale esempio di superamento dell'accademismo ottocentesco grazie al contatto con l'Impressionismo e la Francia, attuato tuttavia all'interno della tradizione. Secondo un'analoga prospettiva, si dispiegavano alle pareti i dipinti di Fattori, eletto con Cézanne quale cardine della tradizione e incunabolo della modernità, e di quei suoi "allievi" che ne avevano accolto l'eredità aggiornandola in senso internazionale: Llewelyn Lloyd, Mario Puccini – il «Van Gogh livornese»[18] – e Oscar Ghiglia. Con grande disponibilità di mezzi, Sforni fu dunque un mecenate per i giovani Lloyd e Puccini, ma soprattutto per Ghiglia, al quale era legato da un'intima e intensa affinità spirituale. In questo impegno di conciliazione tra l'attuale realtà toscana e Parigi, s'inseriva anche un interesse per l'Oriente tutt'altro che superficiale, anzi maturato nel segno di una riflessione linguistica alla ricerca di una comune matrice (lontano insomma dal gusto storicista o dall'estetismo orientalizzante diffusi a Firenze a fine Ottocento), cui corrispondeva la presenza in collezione anche di qualche Primitivo, forse persino di una tavola del Beato Angelico. Studiati e ponderati accostamenti non riflettevano solo un aggiornato gusto estetico nel "disegnare" le pareti, ma rappresentavano una proposta di lettura delle opere, dove persino le cornici essenziali e squadrate dei dipinti, appositamente realizzate, costituivano uno strumento di approccio critico, che riconduceva

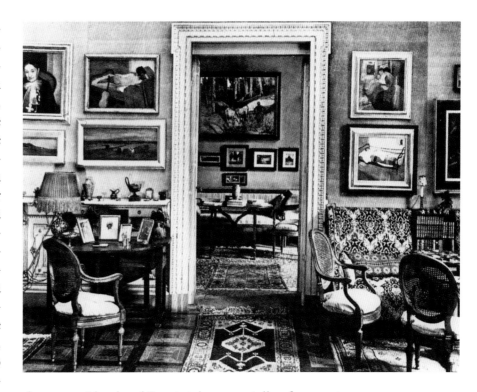

the young Lloyd and Puccini, but especially of Ghiglia, to whom he was tied by a close and intense spiritual affinity. In this commitment to reconcile the current Tuscan milieu and Paris, there was also an interest in the Orient which was not at all superficial but rather came from a linguistic reflection in the search for a common origin (far therefore from the historicist taste or the orientalizing aestheticism widespread in Florence at the end of the 19th century), to which the presence in the collection of some Primitives, maybe even of a panel by Fra Angelico corresponded. Studied and pondered combinations did not only reflect an updated aesthetic taste for "designing" walls, but they represented a proposal for an interpretation of the works where even the essential and squared frames of the paintings, especially created for them, constituted a tool of critical approach that retraced these various interests to a single line of thought[19] (Fig. 6).

In the predilection for artists like Fattori, but also for Ghiglia and Puccini, we can understand

Fig. 6.
Sale della casa di Gustavo Sforni in via Pier Capponi, anni Venti

Rooms in Gustavo Sforni's house in Via Pier Capponi, 1920's

questi vari interessi a un unico filo di pensiero[19] (Fig. 6).

Nella predilezione accordata ad artisti come Fattori, ma anche a Ghiglia e Puccini, si può intuire il contatto tra le scelte di Sforni e quelle di Ugo Ojetti, sebbene le aperture che le due collezioni mostravano in direzioni diverse stessero a confermare la distanza tra le due personalità: schivo e riservato, Sforni formava una collezione "autobiografica", dove gli esempi francesi sostenessero l'attualità di Fattori, della propria opera e quella degli amici; giornalista di fama, critico affermato e indefesso promotore culturale, Ojetti erigeva una monumentale raccolta indirizzata prevalentemente all'arte italiana contemporanea.

Consapevole mecenatismo fu quello di Ojetti, i cui interessi collezionistici si rivolsero soprattutto ai giovani artisti del proprio tempo, ma anche a quei pittori dell'Ottocento che si erano liberati dalle convenzioni accademiche, come i Macchiaioli. Prima nel villino di via Della Robbia e poi, dal 1912, nella Villa Il Salviatino, Ojetti formò la sua raccolta privata nei primi tre decenni del Novecento, ma si può dire nel corso di tutta la vita. Il collezionare non costituì per Ojetti solo un riflesso della sua intensa attività di critica e promozione artistica – sebbene il rapporto diretto con gli artisti fosse una delle fondamentali vie di acquisizione – ma rappresentò una vera e propria operazione culturale, che si rispecchia nelle scelte delle opere e anche nella loro attenta e misurata disposizione all'interno degli ambienti. Oggetti d'arte greca, etrusca e romana vi convivevano con sculture del Tre e Quattrocento (Tino di Camaino, Nicola Pisano, Jacopo della Quercia), la cui presenza si caricava di pregnanti significati per il dialogo instaurato con gli artisti contemporanei rappresentati in collezione, quali Libero Andreotti, Arturo Dazzi, Antonio Maraini o Antoine Bourdelle. Nella Villa Il Salviatino, dunque, rimosse le ricche decorazioni ottocen-

the contact between Sforni's choices and those of Ugo Ojetti's, even if the different choices of the two collections confirmed the distance between the two personalities. Shy and reserved, Sforni put together an "autobiographic" collection, where the French examples were to support Fattori's relevance, his work and that of his friends. The famous journalist, established critic and untiring cultural promoter, Ojetti created a monumental collection directed mainly at contemporary Italian art.

Ojetti's was a conscious patronage, his collecting interests were mainly directed at the young artists of his time, but also at those 19th-century painters, like the Macchiaioli, who had freed themselves from the academic conventions. First in his *villino* in Via Della Robbia and then, from 1912 on, in his Villa del Salviatino, Ojetti, in the first three decades of the 20th century, but we could also say throughout his life, put together his private collection. For Ojetti collecting was not only a consequence of his intense activity as a critic and art promoter – even if the direct relationship with artists was one of his fundamental ways of acquiring works – but it represented a true cultural operation which is reflected in the choices of the works and in their careful and studied arrangement in the rooms. Objects of Greek, Etruscan and Roman art were side by side with 14th- and 15th-century sculptures (Tino di Camaino, Nicola Pisano, Jacopo della Quercia), whose presence was full of weighty meaning for their dialogue with the works by contemporary artists in the collection such as Libero Andreotti, Arturo Dazzi, Antonio Maraini or Antoine Bourdelle. In Villa del Salviatino, therefore, after having removed the rich 19th-century decorations, the furnishing choices also corresponded to Ojetti's aesthetic vision and critical position: he excluded "period" furniture – against whose proliferation he had often disagreed – he put rigorously authentic pieces

tesche, anche la scelta degli arredi rispondeva alla visione estetica e alla posizione critica di Ojetti: esclusi i mobili "in stile" – contro la cui proliferazione aveva più volte dissentito – ad affiancare quelli rigorosamente autentici erano i prodotti dell'artigianato artistico toscano che di quei modelli recuperavano l'ispirazione mantenendo tuttavia originalità e moderna funzionalità. Quel senso di continuità con la tradizione che permea il suo pensiero critico trovava quindi concreta visualizzazione nelle preferenze accordate e nell'allestimento della collezione, dove opere di epoche diverse erano disposte in limpida armonia e classico equilibrio (Fig. 7).

Tale armonia, a suo vedere, avrebbe dovuto improntare le scelte dei raccoglitori d'arte, non tanto «quelli che adunano tutto ciò che pare bello a loro o a chi per amicizia o per lucro li consiglia, e le loro case sembrano alla fine dei depositi di un mercante», ma «quelli, direi, monogami che si scelgono un'arte, un'epoca, una scuola, e questa scuola amano, curano e davvero posseggono» o quelli che, potremmo aggiungere, afferrano e dipanano il filo di continuità tra le epoche e le scuole[20].

Così scriveva Ojetti nel 1928. In quell'anno Fabbri vendeva tredici importanti Cézanne, mentre moriva a New York Charles Loeser e scoppiava a livello internazionale lo scandalo provocato dall'immissione nel mercato delle sculture "in stile" di Alceo Dossena vendute per antiche[21]. Nella vasta polemica sul falso antico scaturita dalla vicenda s'inseriva Raffaello Giolli, che dalle pagine della sua rivista «Problemi d'arte attuale» tuonava contro la diffusione di mobili falsi e "in stile", dovuta all'incessante e pressante richiesta di oggetti antichi[22]. Dalla piccola ma impegnata rivista, Giolli offriva il suo contributo al dibattito sull'arte moderna nella casa moderna, in sintonia con il pensiero di Gio Ponti, che nel 1928 dava vita alla rivista «Domus» – fondata a Milano, ma con il largo contributo di artisti e cri-

of furniture next to objects of Tuscan artistic handicraft that were inspired by those models but maintained their originality and modern functionality. His sense of continuity with tradition which permeates his critical thought was thus put in concrete form in his preferences and in the setting of his collection where works from different periods were arranged with clear harmony and classical balance (Fig. 7).

That harmony, according to him, should guide the choices of art collectors, not of "those who gather whatever seems beautiful either to them or to those who advise them out of friendship or profit, whose houses seem a merchant's storerooms", but of "those, I would say, that are monogamists, that choose one art, one epoch, one school and love it, take care of it and truly possess it" or those who, we may add, grasp and unwind the thread of continuity through epochs and schools[20].

Thus Ojetti wrote in 1928. That same year Fabbri sold thirteen important Cézannes, while Charles Loeser died in New York and, the scandal caused by the introduction in the market of

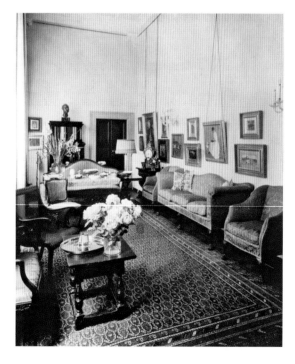

Fig. 7.
Il Salviatino al tempo di Ojetti

Il Salviatino at the time of Ojetti

Fig. 8.
Felice Casorati,
Natura morta con cetrioli e melanzane, 1930,
Bergamo, collezione privata, già collezione
Contini Bonacossi

Felice Casorati,
Still Life with Cucumbers and Aubergines, 1930,
Bergamo, private collection, formerly in the
Contini Bonacossi Collection

the "period" sculptures by Alceo Dossena, sold as antique originals, broke out at an international level[21]. Raffaello Giolli entered the widespread controversy about antique forgeries which resulted from that event and from the pages of his magazine "Problemi d'arte attuale", he thundered against the diffusion of fake and "period" furniture, brought about by the unremitting and pressing demand for antiques[22]. From his small but committed magazine, Giolli gave his contribution to the debate on modern art in a modern home, sharing the ideas with Gio Ponti, who in 1928 created the magazine "Domus" – founded in Milan but with many contributions by Florentine artists and critics like Ojetti – and who shortly after was entrusted with designing the interiors of the new Florentine dwelling of the famous Roman collectors Alessandro and Vittoria Contini Bonacossi.

In fact in 1931 this couple moved to Florence and went to live in the 19th-century Villa Strozzi, which they renovated and renamed Villa Vittoria. They therefore transferred to Florence their large collection of antique works. However, even if until that time they had "lived" with their collection in Rome, in Florence they decided to "turn it into a museum", arranging it on the ground floor and on the first floor of the villa, reception premises laid out following the antiquarian taste still strongly in fashion, but with a better organized and more spaced-out layout of the works. Having come back from the United States – where they sold antique art and promoted "period" furnishing models – with a lot of money and a fund of experiences that led them to appreciate technology and functionality[23], they wanted their home on the third floor of the villa equipped with the most sophisticated comforts, where Gio Ponti and Tomaso Buzzi planned modern premises and furniture arranged to be integrated with objects of design and contemporary works (Fig. 8). From the reconstruction of the collection[24], we

tici fiorentini, come Ojetti; Gio Ponti di lì a poco riceveva incarico di disegnare gli interni per la nuova abitazione fiorentina di celebri collezionisti romani.

Nel 1931 si stabilivano, infatti, a Firenze Alessandro e Vittoria Contini Bonacossi, andando a risiedere nell'ottocentesca villa degli Strozzi, che ristrutturavano e ribattezzavano come Villa Vittoria. Trasferivano dunque a Firenze la loro vasta collezione di opere antiche. Tuttavia, se fino a quel momento a Roma avevano "abitato" la collezione, a Firenze sceglievano di "musealizzarla", dandole collocazione al piano terreno e al primo piano della villa, ambienti di rappresentanza sistemati secondo quanto dettava il gusto antiquario ancora fortemente in voga, ma con una più scandita e distanziata disposizione delle opere. Tornati dai viaggi negli Stati Uniti – dove vendevano arte

antica e diffondevano modelli di arredamento "in stile" – con molto denaro e con un bagaglio di esperienze che li aveva indotti ad apprezzare tecnologie e funzionalità[23], intendevano abitare in un appartamento dotato di ogni più sofisticato *comfort*, al terzo piano della villa, dove Gio Ponti e Tomaso Buzzi avevano ideato ambienti e mobili moderni, predisposti per esser integrati con oggetti di design e opere contemporanee (Fig. 8). Dalla ricostruzione della collezione[24] si desume che gli acquisti di arte moderna erano avvenuti intorno agli anni 1930-1931[25] e che quindi l'interesse era recente, motivato dall'esigenza di arredare in maniera appropriata l'appartamento fiorentino e stimolato forse dal genero Roberto Papi, poeta e letterato, da tempo in amicizia con artisti quali Primo Conti, Arturo Martini, Alberto Magnelli (di cui era cugino), tutti presenti nella collezione. La raccolta moderna dunque – che dispiegava sulle pareti opere di notevole importanza e qualità di artisti acclamati e che, salvo alcune incursioni nella realtà più locale, risultava quasi un'antologia dell'arte italiana contemporanea – par quindi non guidata tanto da quella intuizione che i Contini avevano dimostrata per gli antichi, quanto piuttosto dall'esigenza di "vivere" nel proprio tempo: nessun dialettico confronto impostano con la tradizione perché, salvo rare eccezioni, separano culturalmente e fisicamente i due mondi.

Nella formazione della raccolta moderna dei Contini doveva aver influito anche l'amico Roberto Longhi, il quale aveva condiviso con loro viaggi, esperienze e soprattutto l'interesse per il Seicento spagnolo[26]. I rapporti di Longhi con Carlo Carrà, Filippo De Pisis, Giorgio Morandi possono rispecchiarsi nella presenza di loro opere nella collezione Contini Bonacossi: artisti sicuramente già affermati negli anni Trenta, ma per i quali poteva aver valso il tramite privilegiato di Longhi, amico, critico e collezionista.

can infer that the purchases of modern art took place around the years 1930-1931[25] and that therefore it was a recent interest, caused by the need to furnish the Florentine flat in a suitable way, and perhaps spurred by their son-in-law Roberto Papi, a poet and man of letters, friend of artists such as Primo Conti, Arturo Martini, Alberto Magnelli (his cousin), all of them present in the collection. The modern collection displayed on the walls works of great importance and quality by acclaimed artists and, except for some more local works, was almost an anthology of contemporary Italian art. It does not seem to have been guided by that insight the Continis had shown for antique masters, but rather by the need to "live" in their own time. They did not set up a dialectic comparison with tradition as, with rare exceptions, they separated the two worlds on both a cultural and physical level.

In addition, their friend Roberto Longhi, who had shared with them travels, experiences and, above all, interest in the Spanish 1600s[26], must have influenced the formation of the Continis' modern collection. Longhi's relationships with Carlo Carrà, Filippo De Pisis, Giorgio Morandi are reflected in the presence of works by them in the Contini Bonacossi collection: artists who were already well-known in the 1930s, but for whom Longhi's intermediation, as friend, critic and collector, may have had a role.

Since 1939 Longhi had lived in Villa Il Tasso and displayed there his art collection consisting of works that "could illustrate" his research and studies, from the Middle Ages to contemporary times[27]. So "in the library, the fronts of the bookcases, visible from the centre of the hall", were "used as supports to hang small 14th- and 15th-century panels: books and paintings with gold backgrounds almost in contact, summing up, one would say, the deep sense of his research"[28]. His formalistic approach to a work, exclusively considered for its formal re-

Dal 1939 Longhi abitava la Villa Il Tasso e vi disponeva la propria raccolta d'arte, composta di opere che "illustrassero" le sue ricerche e i suoi studi, dal Medioevo alla contemporaneità[27]. Così, «nella biblioteca le testate degli scaffali, visibili dal centro del salone», erano «usate come supporti per appendere piccole tavole tre e quattrocentesche: libri e fondi oro quasi a contatto, a riassumere, si direbbe, il senso profondo di una ricerca»[28]. Il suo approccio formalistico all'opera, considerata esclusivamente nella sua realtà formale, lo aveva condotto a interpretare l'arte contemporanea come un portato di quella del passato: come nel suo guardare i maestri antichi risentiva dell'acquisita familiarità con quelli moderni, così in questi ultimi leggeva l'indagine e la ricerca sui valori della tradizione. Quella saldatura tra antico e moderno, così organica al suo pensiero, poteva trovare una proiezione negli artisti prediletti – tra i quali appunto Carrà, De Pisis e Morandi – e nell'opportunità di aver per sé loro significative opere[29] (Figg. 9, 10).

ality, had led him to interpret contemporary art as a result of past art: looking at old masters, he felt the effect of his acquired familiarity with the modern ones, in the same way, in the latter he found the study and research on the values of tradition. That link between antique and modern, so imbued in his thinking, found a reflection in his favourite artists –specifically, Carrà, De Pisis and Morandi – and in the possibility of having for himself some of their significant works[29] (Figs. 9, 10).

Tied by a double thread to Longhi's, the Contini Bonacossi modern art collection also intertwined its history with the events of the Palazzo Ferroni Gallery, founded at the end of 1931 by the antique dealer Luigi Bellini with Colonel Sacerdoti and Roberto Papi[30]. The gallery opened with the personal exhibition of the sculptor Arturo Martini and the painter Primo Conti, displaying many works already property of the Contini Bonacossi. In the two years following, the gallery continued with exhibitions at a national level as well as others at a more

Legata a doppio filo con quella di Longhi, la collezione moderna dei Contini Bonacossi intreccia la sua storia anche con le vicende della galleria di Palazzo Ferroni, fondata alla fine del 1931 dall'antiquario Luigi Bellini con il colonnello Sacerdoti e con Roberto Papi[30]. La galleria s'inaugurava con la mostra personale dello scultore Arturo Martini e del pittore Primo Conti, esponendo molte opere già di proprietà dei Contini Bonacossi. Nei due anni successivi la galleria proseguiva la sua attività con mostre di rilievo nazionale o con altre più locali, segnalate puntualmente sulla rivista «Gazzetta Antiquaria» diretta da Bellini, che ne mutava presto il nome in «Gazzetta Artistica» con l'intento di seguire anche il mercato dell'arte moderna: l'alternarsi su quelle pagine di opere antiche e contemporanee doveva rappresentare quel significativo intreccio che Bellini auspicava anche alle pareti dei collezionisti fiorentini.

local one, always advertised in the magazine "Gazzetta Antiquaria" managed by Bellini, who would soon change its name to "Gazzetta Artistica" with the intention of also following the modern art market: the antique works alternating in those pages with contemporary ones were meant to represent that intertwining that Bellini wished to find on the walls of Florentine collectors.

In April 1932 at the Palazzo Ferroni Gallery a large personal exhibition of Giorgio de Chirico was held. Out of the about forty works on display, many belonged to his friend Giorgio Castelfranco, a wealthy scholar and official at the Superintendency. Tied to De Chirico and his brother Alberto Savinio, Castelfranco had often put up the artist, since 1921, in his *villino* on Lungarno Serristori (now Casa Siviero)[31], in years fundamental for De Chirico's stylistic evolution and his reflection on tradition. Patron

Fig. 10.
Giorgio Morandi,
*Natura morta di oggetti
in viola*, 1937.
Firenze,
Fondazione di Studi
di Storia dell'Arte Roberto Longhi

Giorgio Morandi,
Still Life with purple objects, 1937.
Florence,
Fondazione di Studi di Storia
dell'Arte Roberto Longhi

Fig. 11
Giorgio De Chirico,
*Ritratto di Giorgio Castelfranco
e della moglie.*
Ubicazione sconosciuta.
Sullo sfondo il villino,
dove abitavano i Castelfranco,
ora Casa Siviero

Giorgio De Chirico,
*Portrait of Giorgio Castelfranco
and Wife.*
Unknown location.
On the background is the
villino where the Castelfrancos
lived, which now
is the Siviero House

Nell'aprile del 1932 alla Galleria di Palazzo Ferroni si teneva un'ampia mostra personale di Giorgio de Chirico. Delle circa quaranta opere esposte, molte erano di proprietà dell'amico Giorgio Castelfranco, facoltoso studioso e funzionario della Soprintendenza (Fig. 11). Legato a De Chirico e al fratello Alberto Savinio, Castelfranco aveva spesso ospitato l'artista, dal 1921, nel suo villino sul Lungarno Serristori (ora Casa Siviero)[31], in anni che furono fondamentali per la sua evoluzione stilistica e la sua riflessione sulla tradizione. Mecenate e collezionista di De Chirico, Castelfranco aveva stipulato un accordo secondo il quale il pittore, ricevendo uno stipendio, gli cedeva un dipinto ogni mese e gli affidava altre opere affinché le vendesse[32]. Mantenendo rapporti con Castelfranco, De Chirico continuerà a frequentare l'ambiente fiorentino, appoggiandosi poi dagli anni Trenta soprattutto a Luigi Bellini, col quale rimarrà in rapporti anche negli anni Quaranta.

Nel 1939 Castelfranco, allora direttore della Galleria di Palazzo Pitti, veniva mandato via da Firenze perché ebreo ed era costretto a vendere la collezione. Riccardo e Cesarina Gualino acquistavano in quell'anno una villa ad Arcetri, la facevano ristrutturare da Michele e Clemente Busiri Vici e la arredavano con opere antiche e di artisti contemporanei loro amici, ma la presenza a Firenze dei due celebri collezionisti torinesi non dovette lasciare un segno significativo[33].

Alle soglie della prima guerra mondiale, accanto ai pochi citati, molti altri erano stati i collezionisti che nei decenni precedenti avevano vivacizzato il panorama fiorentino, spesso promotori di cultura e mecenati per giovani artisti. Oltre che ampliare questa rapida rassegna, sarà tuttavia da approfondire e chiarire in quale misura nel collezionismo fiorentino si intrecciassero la dimensione locale, nazionale o internazionale e quale attenzione

and collector of De Chirico, Castelfranco had drawn up an agreement according to which the painter, in exchange for receiving a salary, gave him a painting every month and entrusted him with other works to be sold[32]. Keeping his relationship with Castelfranco, De Chirico continued to frequent the Florentine milieu, relying mainly on Luigi Bellini from the 1930s on, with whom he would also stay in touch in the 1940s.

In 1939 Castelfranco, at the time director of the Gallery of Palazzo Pitti, was sent away from Florence because he was Jewish and was forced to sell his collection. That same year, Riccardo and Cesarina Gualino bought a villa in Arcetri and had it restored by Michele and Clemente Busiri Vici. They furnished it with antiques and with works by contemporary artists, who were friends of theirs, but the presence in Florence of the two famous collectors from Turin did not leave important traces[33].

On the threshold of the First World War, next to the few mentioned here, many other

si fosse rivolta nei confronti di quei contemporanei che rompevano risolutamente con la tradizione[34].

Nel 1945 la mostra sulla pittura francese a Firenze, curata da Berenson, mostrava traccia di quel che erano state le grandi collezioni dei decenni precedenti: di lì a poco sarebbero partiti per gli Stati Uniti otto dei Cézanne ancora rimasti alla famiglia Loeser[35]. Tra gli anni Trenta e Quaranta si erano così smembrate le maggiori collezioni (Fabbri, Loeser, Sforni) senza che lo stato intervenisse e che la critica locale – salvo rare eccezioni – mostrasse segni di interesse. Il primo gennaio del 1946 moriva a Firenze Ugo Ojetti e la sua raccolta era segnata dal destino di un'inesorabile dispersione; nello stesso anno la donazione di Salvatore Romano conferiva il primato al collezionismo antiquario in quanto a tutela e conservazione.

collectors had brightened up the Florentine panorama in the preceding decades, often promoting culture and acting as patrons of young artists. Besides enlarging this short survey, we should study in depth and describe to what extent in Florentine collecting the local, national or international dimensions intertwined and what attention was paid to those contemporaries that resolutely broke with tradition[34].

In 1945 the exhibition on French painting in Florence, curated by Berenson, showed traces of what the large collections from the previous decades had been like: shortly after, eight of the Cézannes still belonging to the Loeser family would leave for the United States[35]. Between the 1930's and the 1940's the major collections were thus broken up (Fabbri, Loeser, Sforni), without the State intervening or the local critics – with few exceptions – showing any interest. On 1st January 1946, Ugo Ojetti died in Florence and his collection was doomed to be dispersed. In that same year Salvatore Romano's donation conferred pre-eminence to antiques collecting as regarded safeguarding and conservation.

NOTE

Per approfondire le personalità di Loeser, Ojetti, Contini Bonacossi e Bellini si rimanda alle schede in questo catalogo. Per gli altri collezionisti si indicherà un bibliografia selezionata, che talvolta annovera testi recenti ampi e ben documentati, a testimonianza di un vivo interesse nei confronti dell'argomento.

[1] UGO OJETTI in *La Galleria Ingegnoli* [s.d.], p. 7.

[2] *Caffè* 1914.

[3] E. CECCHI [1953] 1960, p. 388.

[4] Vedi M. ROCKE 2001.

[5] Il dipinto di Matisse *Arbres près de Melun* venne donato da Berenson nel 1938 al principe Paolo di Jugoslavia per il Museo di Belgrado. Vedi E. SAMUELS 1987, p. 66; M.A. CALO 1994, p. 117; *Cézanne* 2007, p. 170.

[6] J.R. MELLOW 1978, pp. 233-237; *The Steins Collect* 2011, p. 322.

[7] Vedi *La collection africaine* 1995.

[8] Vedi *La raccolta di Alessandro Magnelli* 1929.

[9] Vedi *La collezione Mattioli* 2003, pp. 198-201.

[10] Vedi *Magnelli* 1989; *Alberto Magnelli* 2006.

[11] Sarà da ricordare, ad esempio, che il pittore, amatore e critico Henri Meilheurat des Pruraux, a inizio secolo, aveva mostrato agli amici fiorentini quadri di Gauguin che teneva nella sua casa di Montughi, tra i quali *La visione dopo il sermone*, acquistato nel 1891 (J.-F. RO-

NOTE

To learn more about the figures of Loeser, Ojetti, Contini Bonacossi, and Bellini, refer to the descriptions in this catalogue. For other collectors, a selected bibliography is indicated that occasionally includes recent well-documented, extensive texts, evidence of a keen interest in the subject.

[1] UGO OJETTI in *La Galleria Ingegnoli* [s.d.], p. 7.

[2] *Caffè* 1914.

[3] E. CECCHI [1953] 1960, p. 388.

[4] See M. ROCKE 2001.

[5] Matisse's painting *Trees near Melun* was donated in 1938 by Berenson to Prince Paul of Yugoslavia for the Belgrade Museum. See E. SAMUELS 1987, p. 66; M.A. CALO 1994, p. 117; and *Cézanne* 2007, p. 170.

[6] J.R. MELLOW 1978, pp. 233-237; *The Steins Collect* 2011, p. 322.

[7] See *La collection africaine* 1995.

[8] See *La raccolta di Alessandro Magnelli* 1929.

DRIGUEZ 1994, pp. 143-151).

¹² Si pensi, ad esempio, alla rilevante presenza degli artisti tedeschi e al loro rapporto intenso con il mondo artistico e culturale fiorentino.

¹³ Lettera del 1919 in F. BARDAZZI 2007, p. 21.

¹⁴ L. STEIN 1947, p. 155.

¹⁵ Lettera del 1919 in F. BARDAZZI 2007, p. 20

¹⁶ Vedi C. FRANCINI 2000.

¹⁷ M. La Farge (1937), riportato in F. BARDAZZI 2007, p. 23. Per le collezioni Fabbri e Loeser vedi *Cézanne* 2007.

¹⁸ L. LLOYD 1951, p. 49.

¹⁹ Vedi M. D'AYALA VALVA 2005.

²⁰ U. OJETTI 1928a, p. 5.

²¹ Sulla vicenda vedi R. FERRAZZA 1993a, pp. 223-254.

²² R. GIOLLI 1928.

²³ Confronta le numerose annotazioni in questo senso in V. CONTINI BONACOSSI 2007 con le testimonianze in A.M. PAPI 1985.

²⁴ Resa possibile dal reperimento di fotografie d'epoca degli interni e delle singole opere.

²⁵ Numerosi sono gli acquisti che risalgono alla prima Quadriennale di Roma del 1931.

²⁶ Vedi *Novecento sedotto* 2010.

²⁷ Sulla collezione di Roberto Longhi vedi i recenti *Da Renoir a De Staël* 2003; *La collezione di Roberto Longhi* 2007.

²⁸ B. TOSCANO 2007, p. 24.

²⁹ Vedi M.C. BANDERA 2007.

³⁰ Nella vasta rassegna stampa sull'apertura della galleria si segnalano in particolare: il primo numero del 1932 della rivista «Gazzetta Artistica»; C. PAVOLINI 1932.

³¹ Matilde Forti Castelfranco nel 1919 aveva acquistato il villino sul Lungarno e, dopo la seconda guerra mondiale, lo vendette a Rodolfo Siviero. Alcune opere di De Chirico legate a Castelfranco rimangono in casa Siviero (vedi A. SANNA 2003).

³² Vedi G. RASARIO 2006; A. TORI 2010; *L'autoritratto* 2010.

³³ Sui Gualino a Firenze vedi *Cesarina Gualino* 1997, pp. 153-159 e *passim*.

³⁴ Per una panoramica nazionale sul mercato e sul collezionismo d'arte contemporanea vedi S. SALVAGNINI 2000.

³⁵ *La peinture française* 1945. Per una panoramica sul collezionismo fiorentino di arte moderla e le dispersioni delle raccolte vedi G. UZZANI 1993; G. UZZANI 1994.

⁹ See *La collezione Mattioli* 2003, pp. 198-201.

¹⁰ See *Magnelli* 1989; *Alberto Magnelli* 2006.

¹¹ We shall point out, for example, that the amateur painter, and critic Henri Meilheurat des Prureaux, at the beginning of the century, had shown his Florentine friends the paintings by Gauguin that he kept in his Montughi home, including *The Vision After the Sermon*, acquired in 1891 (J.-F. RODRIGUEZ 1994, pp. 143-151).

¹² Consider, for example, the major presence of German artists in Florence and their profound relation with the Florentine artistic and cultural milieu.

¹³ Letter from 1919 in F. BARDAZZI 2007, p. 21.

¹⁴ L. STEIN 1947, p. 155.

¹⁵ Letter from 1919 in F. BARDAZZI 2007, p. 20.

¹⁶ See C. FRANCINI 2000.

¹⁷ M. La Farge (1937), reported in F. BARDAZZI 2007, p. 23. As regards Fabbri and Loeser collections see *Cézanne* 2007.

¹⁸ L. LLOYD 1951, p. 49.

¹⁹ See M. D'AYALA VALVA 2005.

²⁰ U. OJETTI 1928a, p. 5.

²¹ On this affair, see R. FERRAZZA 1993a, pp. 223-254.

²² R. GIOLLI 1928.

²³ Compare the numerous notes regarding this in V. CONTINI BONACOSSI 2007 with those in A.M. PAPI 1985.

²⁴ Made possible by the discovery of historical photographs of the interiors and of the individual works.

²⁵ They purchased numerous works at the first Rome Quadrennial in 1931.

²⁶ See *Novecento sedotto* 2010.

²⁷ On Roberto Longhi's collection, see the recent *Da Renoir a De Staël* 2003, and *La collezione di Roberto Longhi* 2007.

²⁸ B. TOSCANO 2007, p. 24.

²⁹ See M.C. BANDERA 2007.

³⁰ Particularly noteworthy among the vast press coverage of the gallery's opening is the first issue in 1932 of the review, "Gazzetta Artistica"; C. PAVOLINI 1932.

³¹ In 1919, Matilde Forti Castelfranco bought the *villino* on the Lungarno which, after the Second World War, she sold to Rodolfo Siviero. Some De Chirico works related to Castelfranco remain in the Siviero house (see A. SANNA 2003).

³² See G. RASARIO 2006; A. TORI 2010; *L'autoritratto* 2010.

³³ As to the Gualino family in Florence see *Cesarina Gualino* 1997, pp. 153-159, *passim*.

³⁴ For an overview of the national market and contemporary-art collecting, see S. SALVAGNINI 2000.

³⁵ *La peinture française* 1945. For a sourvey on Florentine collecting of modern art and the breaking up of the collections, see G. UZZANI 1993; G. UZZANI 1994.

Collezionare i contemporanei
Collecting contemporary art

CATALOGO / CATALOGUE

- **Il collezionismo dei Macchiaioli**
 Collecting Macchiaioli Paintings

- **Tra antichi e moderni**
 Between the ancients and the moderns

Il collezionismo dei Macchiaioli

Parallelamente alla passione per l'antico, si è sempre insinuata nei collezionisti l'attrazione per l'arte a loro contemporanea, che spesso si traduceva in un vitale mecenatismo. A Firenze, accanto all'attenzione per la coeva arte internazionale – soprattutto quella francese e Cézanne in particolare – si andò formando un filone di collezionismo attento alla cultura artistica locale rappresentata dai pittori Macchiaioli.

Il collezionismo di quadri Macchiaioli, che si andava affermando dagli anni Settanta dell'Ottocento con intense valenze di impegno e politica culturale – per sostenere artisti che non erano ancora rappresentati nei musei – ebbe tra i primi protagonisti il critico Diego Martelli e il pittore Cristiano Banti (le cui raccolte sono tuttora in parte conservate alla Galleria d'arte moderna di Palazzo Pitti) e lo scultore Rinaldo Carnielo, ma si è sviluppato ampiamente nei decenni successivi, dando vita a importanti collezioni e rappresentando tutt'oggi uno dei maggiori filoni di interesse nei confronti della pittura ottocentesca italiana, coinvolgendo anche il mercato internazionale.

Il collezionismo di Macchiaioli è qui ricordato tramite una parziale ricostruzione della vasta collezione che Rinaldo Carnielo aveva formato tra la fine dell'Ottocento e il primo decennio del Novecento, straordinario esempio di collezione "di artista".

Collecting Macchiaioli Paintings

Side by side with this passion for early art, collectors have always developed an attraction to contemporary art, often resulting in a lively patronage. In Florence, alongside the interest in coeval international art – especially French art and Cézanne in particular, a trend to collect works by local artists represented by the Macchiaioli painters also developed.

Among the early collectors of Macchiaioli paintings – a trend which began in the 1870s and had intense values of commitment and cultural policy to support artists not yet represented in museums – were the critic Diego Martelli and the painter Cristiano Banti (whose collections are still partly kept at the Galleria d'arte moderna di Palazzo Pitti) and the sculptor Rinaldo Carnielo. However, this phenomenon developed extensively over the following decades, giving rise to important collections and being still today one of the major areas of interest in 19th-century Italian painting, even involving the international market.

The phenomenon of collecting Macchiaioli has been recalled here by partially reconstructing the extensive collection that Rinaldo Carnielo had created between the end of the 19th century and the first decade of the 20th century, an extraordinary example of an "artist's" collection.

La collezione dello scultore Rinaldo Carnielo
The collection of the Sculptor Rinaldo Carnielo

Laura Lucchesi

Conosciuto come scultore, Rinaldo Carnielo si rivela singolare e complessa figura di artista collezionista. Veneto di nascita (Biadene, Treviso 1853), frequenta a Padova la scuola di Pietro Selvatico; nel 1870, si trasferisce con la famiglia a Firenze, dove si iscrive all'Accademia di Belle Arti, seguendo gli insegnamenti di Aristodemo Costoli, Giovanni Dupré e Augusto Rivalta. Sebbene descritto d'indole tormentata e malinconica, non appare isolato o estraneo agli eventi culturali e politici del suo tempo, che anzi interpreta attraverso le sue realizzazioni plastiche, dando prova di aperture verso i nuovi movimenti europei.

Non sappiamo se, già a partire dalla fine degli anni Settanta, con l'acquisto di un bozzetto di Telemaco Signorini o col ritratto che gli dedica Silvestro Lega, inizi a maturare l'idea di collezionare in maniera sistematica le opere dei Macchiaioli, artisti che egli stesso frequentava. È probabile invece che l'abitudine in uso tra pittori di scambiarsi i propri lavori abbia dato origine alla sua pinacoteca, consolidatasi col tempo anche grazie alla raggiunta stabilità economica, confermata dalla costruzione, nel 1889, della palazzina adibita a studio in piazza Savonarola.

La collezione, frutto di una lunga ricerca, che continua fino agli ultimi anni di vita dello scultore, si accresce con l'unico scopo di documentare e di assicurare un riconoscimento futuro all'arte del proprio tempo: per «la nostra resurrezione», come gli dirà Odoardo Borrani nel fargli dono del *Ritratto di Abbati con il cane*, dipinto da Giovanni Boldini.

È da riferire probabilmente allo stesso Carnielo la catalogazione della collezione, che appare censita in due distinti quaderni manoscritti, conservati nell'archivio dei Musei Civici di Firenze (dove sono registrati centottantaquattro nomi per complessive trecentocinquantacinque opere) e presso l'Archivio dell'Istituto Matteucci di Viareggio (dove sono elencati centosettantacinque autori e trecentotrentacinque opere). La scuola toscana è bene rappresentata, annoverando consistenti nu-

Best-known as a sculptor, Rinaldo Carnielo is a singular and complex figure of a collector-artist. Born in the Veneto (Biadene, Treviso 1853), he attended Pietro Selvatico's school in Padua. In 1870, he moved with his family to Florence where he enrolled in the Academy of Fine Arts, studying under Aristodemo Costoli, Giovanni Dupré, and Augusto Rivalta. Although described as having a tormented and melancholic nature, he was not isolated from or extraneous to the cultural and political events of his time, which he instead interpreted through his plastic creations showing his openness to the new European movements.

We do not know if, already by the end of the 1870s with the acquisition of a sketch by Telemaco Signorini or the portrait Silvestro Lega dedicated to him, he had begun to systematically collect works by the Macchiaioli, artists that he himself frequented. It was though probably the practice of artists to swap their own works among themselves that gave rise to his picture gallery, which grew over time also thanks to the economic stability Carnielo achieved, confirmed by the 1889 construction on Piazza Savonarola of the building for use as a studio.

Fruit of a lengthy search, the collection continued to grow until the final years of the sculptor's life, its only purpose being to document and ensure future recognition to the art of his own time: for "our resurrection", as Odoardo Borrani told him when he gave Carnielo the painting by Giovanni Boldini of the *Portrait of Abbati with His Dog*.

The cataloguing of the collection can be attributed to Carnielo himself, it is a handwritten register recorded in two separate notebooks, one now in the archives of the Musei Civici Fiorentini (listing 184 names for a total of 355 works)and the other in the archives of the Metteucci Institute in Viareggio (listing 175 artists and 335 works).

The Tuscan school is well represented as it includes large groups of important paintings from the Macchiaioli milieu by,

La Galleria Rinaldo Carnielo in piazza Savonarola
in una fotografia d'epoca

The Galleria Rinaldo Carnielo on Piazza Savonarola
in a period photograph

clei di dipinti di ambito macchiaiolo, di Giuseppe Abbati, Giovanni Fattori, Cristiano Banti, Niccolò Cannicci, per citare i più noti, presenti con risultati significativi. Vi appare inoltre un'eterogenea schiera di artisti di contesti regionali diversi – da Palizzi a Morelli, da Altamura a Cremona, da Michetti a De Nittis, da Pasini a Nono e a molti altri – e qualche artista più giovane. Una ventina sono gli stranieri, tra i quali Corot, Ingres, Sorolla, Fortuny, Leighton.

Nel prediligere bozzetti e studi dal vero di piccolo formato, Carnielo sceglieva con grande accortezza critica. Si viene a delineare la personalità di un collezionista raffinato, dotato di un'acuta capacità di giudizio e di selezione in termini moderni. La collezione appare costruita sulla base di scelte personali, connotate da un indirizzo critico rivolto per lo più ai registri espressivi della pittura dal vero, ma disposto ad accogliere altre correnti artistiche non circoscritte al solo ambito toscano, e tutte unite tra loro in un'ideale ed enciclopedico intento documentario.

Già intorno al 1905, consapevole dell'importanza che aveva raggiunto la sua galleria e con lo scopo di preservarla nel suo insieme, avviava trattative col sindaco di Firenze, ma gli accordi per la cessione non avranno seguito. La conferma del suo ruolo di collezionista arriva con l'invito della Società di Belle Arti ad aderire all'Esposizione retrospettiva del 1910, alla quale parteciperà con oltre un centinaio di opere, esposte prevalentemente in una sala dedicata.

Nel 1913, dopo la morte dell'artista (Firenze 1910), la raccolta sembra essere ancora integra. Sarà venduta nel 1923 a Mario Vannini Parenti con la mediazione del pittore Ruggero

to name the best known artists, Giuseppe Abbati, Giovanni Fattori, Cristiano Banti, and Niccolò Cannicci. In addition, there is a heterogenous array of artists from the various regions of Italy – from Palizzi to Morelli, from Altamura to Cremona, from Michetti to De Nittis, from Pasini to Nono and many others as well as some younger artists. Among the twenty-some foreign artists in the collection are Corot, Ingres, Sorolla, Fortuny, and Leighton.

In his preference for small-format life studies and sketches, Carnielo made extremely shrewd critical choices, which mark out the figure of a refined collector, capable of judgment and choices in modern terms. The collection appears to have been built around personal choices, characterized by a critical orientation directed mainly at the expressive registers of the painting from life, but ready to welcome other artistic currents from outside the Tuscan milieu, and all joined together in an ideal and encyclopedic documentary intent.

Already around 1905, aware of the importance that his gallery had achieved and with the objective of keeping it together, he negotiated with the mayor of Florence but the transfer agreement was never completed. Confirmation of his role as collector arrived with the Fine Arts Society's invitation to subscribe to the 1910 retrospective exhibition in which he participated with more than one hundred works, displayed primarily in a room dedicated to his collection.

In 1913, after the artist's death (Florence 1910), the collection seems to have still been intact. It was sold in 1923 to Mario Vannini Parenti, with the painter Ruggero Focardi acting as middleman. The acquisition of the entire collection, with the exception of some works kept by the heirs, was intended to flank an exhibition of contemporary Italian art that Vannini Parenti was organizing in Buenos Aires: selected by a commission made up of Ugo Ojetti, Plinio Nomellini and Ruggero Focardi, the Macchiaioli paintings were to be presented in a separate section and indicated as still being owned by Carnielo following the agreement with the family.

Over the course of the next few years, a considerable number of works, either individually or in groups, that appeared

Focardi. L'acquisto dell'intera collezione, a eccezione di qualche opera trattenuta dagli eredi, era finalizzato ad affiancare un'esposizione di arte italiana contemporanea che Vannini Parenti era stato incaricato di organizzare a Buenos Aires: i dipinti macchiaioli, selezionati da una commissione composta da Ugo Ojetti, Plinio Nomellini e Ruggero Focardi, dovevano essere presentati in una sezione a sé stante e figurare ancora di proprietà Carnielo, nel rispetto degli accordi presi con la famiglia.

Nel corso degli anni successivi appariranno sul mercato consistenti nuclei o singole opere indicate come provenienti dalla collezione dello scultore, ormai considerata titolo di garanzia. La vendita e la successiva dispersione hanno tuttavia contribuito a fare dimenticare una tra le più accreditate raccolte di pittura della seconda metà dell'Ottocento, alla pari di quelle più note di Diego Martelli e Cristiano Banti.

Mentre la collezione è andata dunque dispersa, le sculture di Carnielo, conservate nello studio di piazza Savonarola, sono state acquisite in proprietà dal Comune di Firenze nel 1957, grazie al lascito del figlio Enzo.

Una pagina di uno dei ventiquattro quaderni manoscritti di Virginia Incontri Carnielo. Firenze, Archivio Musei Civici Fioretini

A page from one of the twenty-four handwritten notebooks by Virginia Incontri Carnielo. Florence, Archives of Musei Civici Fiorentini

BIBLIOGRAFIA/BIBLIOGRAPHY
AMCF, Fondo Carnielo, "La Raccolta Carnielo", Inventario dei dipinti [1]; Ivi, *Contratto di vendita* del 22 marzo 1923; Ivi, *Lettera* del 24 marzo 1923 di Ruggero Focardi; AIMV, Inventario dei dipinti [2]; *Retrospettiva* 1910, pp. 121-128; *Esposizione Italiana* 1923, pp. I-VIII; L. LUCCHESI 2001; V. INCONTRI CARNIELO 2007.

on the market were indicated as coming from the sculptor's collection, a title by then considered a guarantee. The sale and subsequent dispersion however contributed to the fall into oblivion of one of the most famous painting collections of the second half of the 19th century, one which had been on a par with the more noted ones of Diego Martelli and Cristiano Banti.

While his collection was scattered, Carnielo's sculptures, kept in the studio on Piazza Savonarola, became the property of the City of Florence in 1957, as a result of his son Enzo's bequest.

Rinaldo Carnielo / Opere in mostra

L'aspetto quasi enciclopedico dato da Carnielo alla propria collezione, quasi a documentare l'arte a lui contemporanea, viene qui ricondotto al filone predominante della pittura toscana, rappresentata da capolavori di Macchiaioli amici dello scultore, quali Giovanni Fattori, Silvestro Lega, Odoardo Borrani, Giuseppe Abbati. Nella scelta delle opere si sono predilette quelle presenti alla mostra retrospettiva allestita a Firenze nel 1910.

I due piatti in porcellana con ritratti eseguiti con il fumo di candela ricordano una tra le occupazioni preferite dagli artisti che, come Carnielo, frequentavano i caffè fiorentini, mentre la scultura L'onda, *una delle molte opere presenti nella Galleria Rinaldo Carnielo in piazza Savonarola, è qui esposta a richiamare la personalità di Carnielo come artista.*

Rinaldo Carnielo / Works on display

The Tuscan Macchiaioli works were favoured among the works chosen to represent the collection. Carnielo gave his collection an almost encyclopedic aspect, as if to document the art contemporary to him, which is retraced here in the predominant current of Tuscan painting, seeking to maintain a balance among the artists represented.

The works were chosen on the basis of their having been in the 1910 retrospective exhibition by the Fine Arts Society in Florence. Among the many sculptural works in the Galleria Rinaldo Carnielo, the sculpture of The Wave *is displayed here to recall Carnielo the artist.*

1. RINALDO CARNIELO
(Biadene, Treviso 1853 - Firenze 1910)
L'onda, 1882-1883
marmo; cm 78×65×75
Firenze, Musei Civici Fiorentini, Galleria
Rinaldo Carnielo, Inv. MCF-GC 1958-91

L'opera fu presentata, con successo di critica, all'Esposizione Nazionale di Roma del 1883. Realizzata dopo un soggiorno estivo a Viareggio, coniuga mimesi veristica e intenti allegorici, come spesso accade nell'opera di Carnielo e come sembra sottintendere il titolo, che fu attribuito alla scultura dall'amico letterato Chiaro Chiari, in sostituzione di quello originario di *Bagnante*.

Bibliografia/Bibliography: V. INCONTRI CARNIELO 2007, vol. II, 11, pp. 185, 208-209, 211-217; 12, p. 294; 16, pp. 69, 125-126.

L.L.

1. RINALDO CARNIELO
(Biadene, Treviso 1853 - Florence 1910)
The Wave, 1882-1883
marble; 78×65×75 cm
Florence, Musei Civici Fiorentini, Galleria
Rinaldo Carnielo, Inv. no. MCF-GC 1958-91

The work was presented to critical acclaim at the 1883 National Exhibition in Rome. Made after a summer stay in Viareggio, the work combines realistic mimesis with allegorical intent, a frequent occurrence in Carnielo's work, as the sculpture's title also seems to imply. The title was given to the work by Carnielo's belletrist friend Chiaro Chiari, replacing the original one of *The Bather*.

L.L.

1

2. ARTURO CALOSCI
(Montevarchi 1854 - Firenze 1926)
*Nello studio di Carnielo durante
la modellazione in creta
del Mozart morente*, 1877 ca.
olio su tavola; cm 22×15
Firenze, collezione eredi Carnielo
Storia: Firenze, Rinaldo Carnielo

Il dipinto raffigura Carnielo impegnato nel modellare la celebre statua con cui, nel 1878, partecipò all'Esposizione Universale di Parigi, esperienza proficua anche per i suoi interessi di collezionista. Di Calosci, pittore dedito al genere storico-aneddotico, lo scultore possedeva, tra gli altri, due ritratti a grandezza naturale dei genitori, Angela Tochton e Luigi Carnielo, realizzati nel 1879 (ora alla Galleria Rinaldo Carnielo), oltre a uno *Studio di paese* e a un bozzetto elencato nell'inventario manoscritto della raccolta con il titolo *Pagliai*.

Bibliografia/Bibliography: E. PALMINTERI MATTEUCCI 1998-1999, p. 342, n. 20 (ripr.).

E.P.M.

2. ARTURO CALOSCI
(Montevarchi 1854 - Florence 1926)
*In Carnielo's studio during the clay-modelling of
the* Dying Mozart, ca. 1877
oil on a wooden panel; 22×15 cm
Florence, Carnielo Heirs collection
History: Florence, Rinaldo Carnielo

The painting depicts Carnielo at work as he shapes the famous statue with which he participated in the 1878 Paris Universal Exhibition, a profitable event also for his interests as a collector. Among the works by Calosci, a painter devoted to the anecdotal-historical genre the sculptor also owned two life-size portraits of his parents, Angela Tochton and Luigi Carnielo, made in 1879 (now in the Galleria Rinaldo Carnielo), as well as a *Town Study* and a sketch listed in the handwritten inventory of the collection under the title *Pagliai*.

E.P.M.

2

3. SILVESTRO LEGA
(Modigliana 1826 - Firenze 1895)
Ritratto dello scultore Rinaldo Carnielo, 1878
olio su tela; cm 61,3×46,8
Firenze, Musei Civici Fiorentini,
Galleria Rinaldo Carnielo, Inv. MCF-GC
1958-139

Il dipinto, firmato e datato in basso a sinistra, fu eseguito nell'anno in cui Rinaldo Carnielo ottenne grandi consensi con la scultura *Mozart morente* all'Esposizione Universale di Parigi, alla quale partecipò anche Silvestro Lega. L'esperienza parigina offrì sicuramente ai due artisti motivi di riflessione sulle nuove tendenze d'Oltralpe. Una rinnovata sensibilità pittorica e un'interiore forza espressiva si manifestano infatti in questo intenso ritratto che raffigura il giovane scultore.

Bibliografia/Bibliography: L. LOMBARDI 2007, p. 292.
L.L.

3. SILVESTRO LEGA
(Modigliana 1826 - Florence 1895)
Portrait of the Sculptor Rinaldo Carnielo, 1878
oil on canvas; 61.3×46.8 cm
Florence, Musei Civici Fiorentini, Galleria Rinaldo Carnielo, Inv. no. MCF-GC 1958-139

Signed and dated in the lower left, the painting was executed in the year that Rinaldo Carnielo was acclaimed for his sculpture of the *Dying Mozart* at the Universal Exposition in Paris, also attended by Silvestro Lega. The Parisian experience certainly offered the two artists reasons to reflect on the new foreign tendencies. A renewed pictorial sensibility and an inner expressive strength are manifested in this intense portrait of the young sculptor.
L.L.

4. SILVESTRO LEGA
(Modigliana 1826 - Firenze 1895)
Al telaio, 1883
olio su tavola; cm 52×36,5
Milano, collezione privata
Storia: Firenze, Circolo Artistico Fiorentino, 1884, sala VI, n. 3; Firenze, Rinaldo Carnielo (Inventario dei dipinti [2], n. 193, *Tessitrice*); Firenze, Mario Vannini Parenti; Milano, Giacomo e Ida Jucker

Il dipinto, firmato e datato 1883, secondo quanto ricostruito nel catalogo ragionato dell'artista (G. MATTEUCCI 1987) è da identificare con *Al telaio,* presente nel gennaio 1884 nella sede del Circolo Artistico Fiorentino di via de' Martelli, ritrovo abituale, oltre che di Lega, degli altri Macchiaioli ancora operanti a Firenze. Fu in quella circostanza che l'opera venne acquistata da Carnielo, la cui amicizia con il pittore risaliva a molto tempo prima, come attesta il ritratto da questi dedicatogli nel 1878.

Bibliografia/Bibliography: Retrospettiva 1910, p. 123, n. 448; M. TINTI 1926, tav. 59; G. MATTEUCCI 1987, vol. II, p. 166, tav. 185; F.P. RUSCONI 1998, pp. 48, 120 (ripr.); E. PALMINTERI MATTEUCCI 1998-1999, p. 237, n. 59 (ripr.).
E.P.M.

4. SILVESTRO LEGA
(Modigliana 1826 - Florence 1895)
At the Loom, 1883
oil on a wooden panel; 52×36.5 cm
Milan, private collection
History: Florence, Circolo Artistico Fiorentino, 1884, sala VI, no. 3; Florence, Rinaldo Carnielo (painting Inv. [2], no. 193, *Tessitrice (The Weaver)*); Florence, Mario Vannini Parenti; Milan, Giacomo and Ida Jucker

Signed and dated 1883, the painting, as reconstructed in the artist's catalogue raisonné (G. MATTEUCCI 1987), is identified with *At the Loom* that, in January 1884, was found on the premises of the Circolo Artistico Fiorentino on Via de' Martelli, a favourite haunt of Lega and the other Macchiaioli artists still in Florence. It was at that time that the work was bought by Carnielo whose friendship with the painter went back a long way, as evidenced by the portrait dedicated to him by Lega in 1878.
E.P.M.

5. RINALDO CARNIELO
(Biadene, Treviso 1853 - Firenze 1910)
Profilo d'uomo con cappello grottesco, 1878 ca.
disegno su piatto in porcellana affumicata;
cm 12 (diametro)
Firenze, collezione eredi Carnielo
Storia: Firenze, Rinaldo Carnielo

Tra le occupazioni preferite dagli artisti *habitués*
del Caffè Savonarola di piazza San Gallo (oggi
piazza della Libertà), frequentato anche da Car-
nielo, vi era la realizzazione di ritratti eseguiti
con il fumo di candela su piatti in porcellana. Ta-
le tecnica aveva conosciuto il momento di mag-
gior applicazione negli anni di sperimentazione
della Macchia (1856-1859). Signorini ricorda
l'amico pittore veneziano Albano Tommaselli
come colui che l'aveva introdotta al Caffè Mi-
chelangiolo (T. SIGNORINI [1867] 1968, p. 199).

Bibliografia/Bibliography: E. PALMINTERI MAT-
TEUCCI 1998-1999, p. 344, n. 22 (ripr.).
E.P.M.

5. RINALDO CARNIELO
(Biadene, Treviso 1853 - Florence 1910)
Profile of a Man with a Grotesque Hat, ca.
1878
smoke drawing on a porcelain plate;
12 cm (diameter)
Florence, Carnielo Heirs collection
History: Florence, Rinaldo Carnielo

Among the pursuits preferred by the artist
habitués of the Caffè Savonarola on Piazza
San Gallo (now Piazza della Libertà), fre-
quented also by Carnielo, was the creation of
portraits using candle smoke on porcelain
plates. This technique had been very popular
during the years of experimentation with the
Macchia technique (1856-1859). Signorini
recalls how his friend, the Venetian painter
Albano Tommaselli, had introduced it at Caf-
fè Michelangelo (T. SIGNORINI 1968, p. 199).
E.P.M.

5

6. ODOARDO BORRANI
(Pisa 1834 - Firenze 1905)
Ritratto di Rinaldo Carnielo, 1878-1880
disegno su piatto in porcellana affumicata;
cm 12 (diametro)
Firenze, collezione eredi Carnielo
Storia: Firenze, Rinaldo Carnielo

Il rapporto di stima tra Carnielo e Borrani tra-
spare da questo ritratto, che vede il primo raf-
figurato con la barba "alla nazarena". Lo scul-
tore svolse nei confronti dell'amico il ruolo di
vero e proprio mecenate, tanto da rappresen-
tarlo nella propria raccolta con ben dieci ope-
re particolarmente significative.

Bibliografia/Bibliography: E. PALMINTERI MAT-
TEUCCI 1998-1999, p. 331, n. 9 (ripr.).
E.P.M.

6. ODOARDO BORRANI
(Pisa 1834 - Florence 1905)
Portrait of Rinaldo Carnielo, 1878-1880
smoke drawing on a porcelain plate;
12 cm (diameter)
Florence, Carnielo Heirs collection
History: Florence, Rinaldo Carnielo

The mutual admiration between Carnielo and
Borrani is seen in this portrait, which depicts
the former with a Nazarene-style beard. The
sculptor played the role of a true patron to-
wards his friend, such that he is represented in
Carnielo's collection by a good ten particular-
ly significant works.
E.P.M.

6

7

7. ODOARDO BORRANI
(Pisa 1834-1905)
Il Mugnone presso il Parterre, 1880 ca.
olio su tavola; cm 38×26
Viareggio, Istituto Matteucci
Storia: Firenze, Rinaldo Carnielo
(Inventario dei dipinti [2], n. 29, *Mugnone*);
Firenze, Mario Vannini Parenti; Buenos
Aires, collezione privata; *Pittori italiani*
1973, p. 21, n. 3

Virginia Incontri, moglie di Carnielo, si sof-
ferma ripetutamente nel proprio diario sull'a-
micizia del marito con Borrani: «rappresentava
un prezioso consigliere, sempre interpellato
per i suoi continui acquisti» (V. INCONTRI
CARNIELO 2007, vol. III, 22, p. 662). Al nu-
cleo di opere di Borrani di proprietà dello scul-
tore apparteneva anche questo *Mugnone*, aqui-
stato alla metà degli anni Venti, con altri
dipinti della collezione, dal mercante amato-
re fiorentino Mario Vannini Parenti. Succes-
sivamente venne venduto da questi durante
uno dei viaggi diplomatici in America Latina,
unitamente al celebre *Ritratto di Abbati con il
cane* di Boldini.

Bibliografia/Bibliography: Retrospettiva 1910, p.
124, n. 466 o n. 469; E. CECCHI 1926, pp. 671,
676 (ripr.); P. DINI 1981, p. 287, n. 119, tav. LIII;
E. PALMINTERI MATTEUCCI 1998-1999, pp. 183-
184, n. 16 (ripr.); E. PALMINTERI MATTEUCCI, F.
PANCONI 2005, pp. 80-81, n. 21 (ripr.).

E.P.M.

8. GIUSEPPE ABBATI
(Napoli 1836 - Firenze 1868)
Il Mugnone alle Cure, 1864-1865
olio su tavola; cm 22×33,5
Collezione privata, courtesy Piero Dini
Storia: Firenze, Rinaldo Carnielo
(Inventario dei dipinti [2], n. 6, *Mugnone*);
Firenze, Mario Vannini Parenti; Milano,
Giacomo e Ida Jucker

Abbati è, con Borrani, uno dei Macchiaioli più
amati da Carnielo. L'inventario manoscritto
elenca diciassette titoli, gran parte dei quali re-
lativi a paesaggi. Ampiamente celebrato dalla

7. ODOARDO BORRANI
(Pisa 1834-1905)
The Mugnone near the Parterre, ca. 1880
oil on a wooden panel; 38×26 cm
Viareggio, Istituto Matteucci
History: Florence, Rinaldo Carnielo
(painting inventory [2], no. 29, *Mugnone*);
Florence, Mario Vannini Parenti; Buenos
Aires, private collection; *Pittori italiani*
1973, p. 21, no. 3

In her diary, Carnielo's wife Virginia Incontri
focuses repeatedly on her husband's friendship
with Borrani: "he was an invaluable advisor, al-
ways consulted for his constant purchases"
(V. INCONTRI CARNIELO 2007, book III, 22,
p. 662). Among the group of works by Bor-
rani belonging to the sculptor was also this
Mugnone, later bought in the mid-1920s, with
other paintings in the collection, by the Flo-
rentine art lover-merchant Mario Vannini Pa-
renti. It was subsequently sold by Vannini Par-
enti during one of his diplomatic tours in Latin
America, together with the famous *Portrait of
Abbati with His Dog* by Boldini.

E.P.M.

8. GIUSEPPE ABBATI
(Naples 1836 - Florence 1868)
The Mugnone at Le Cure, 1864-1865
oil on a wooden panel; 22×33.5 cm
Private collection, courtesy of Piero Dini
History: Florence, Rinaldo Carnielo
(painting Inv. [2], no. 6, *Mugnone*);
Florence, Mario Vannini Parenti; Milan,
Giacomo and Ida Jucker

Together with Borrani, Abbati was one of the
Macchiaioli painters most loved by Carnielo.
The handwritten inventory lists seventeen titles,
most of them landscapes. Widely celebrated in
Macchiaioli literature, this *Mugnone*, together
with the similar subject by Borrani, is considered
one of the fundamental works in this important
collection of Tuscan painting. The sculptor's
preference, based on similar reasons, confirms
his acute critical vision, aimed at favouring paint-
ings of great and evocative lyricism.

E.P.M.

letteratura macchiaiola, questo *Mugnone*, insieme con l'analogo soggetto interpretato da Borrani (n. 7), è ritenuto una delle testimonianze fondamentali dell'importante raccolta. La predilezione dello scultore per simili motivi conferma la sua acuta visione critica, tesa a privilegiare aspetti pittorici di grande e suggestiva liricità.

Bibliografia/Bibliography: *Retrospettiva* 1910, p. 126, n. 512; E. SOMARÉ 1928, vol. II, p. 119, tav. 78; U. OJETTI 1929, tav. 26; F.P. RUSCONI 1998, pp. 48, 123 (ripr.); E. PALMINTERI MATTEUCCI 1998-1999, pp. 169-170, n. 4 (ripr.); *Giuseppe Abbati* 2001, n. 27; S. BIETOLETTI 2007, pp. 131, 169.

E.P.M.

9. GIOVANNI FATTORI
(Livorno 1825 - Firenze 1908)
In vedetta, 1872
olio su tela; cm 34,5×55,5
Fondazione Progetto Marzotto
Storia: Firenze, Rinaldo Carnielo (Inventario dei dipinti [2], n. 121, *Vedette*); Firenze, Mario Vannini Parenti; Milano, Alfredo Geri (*La Raccolta Geri* 1931, n. 34, tav. 95); Milano, Aldo Borelli; Valdagno, Gaetano Marzotto; Roma, Paolo Marzotto

Dopo un primo tiepido giudizio – «è un verista nella forma, [...] ma vi è un ma, ed è il colore falso, e molti non la perdonano» (E. PALMINTERI MATTEUCCI 1998-1999, p. 129) – la considerazione di Carnielo per Fattori mutò radicalmente assumendo i caratteri di una vera predilezione. Lo confermano i ventisette dipinti risultanti dall'inventario manoscritto [2], selezionati da Carnielo tenendo presente il percorso evolutivo del pittore. *In vedetta*, riferibile agli inizi degli anni Settanta, è, indubbiamente, uno degli esiti più riusciti della produzione di soggetto militare.

Bibliografia/Bibliography: *Retrospettiva* 1910, p. 125, n. 491; R. FOCARDI 1911, tav. f.t.; *Pittori italiani* 1932; E. SPALLETTI 1991, p. 357, fig. 506; E. PALMINTERI MATTEUCCI 1998-1999, pp.

8

9. GIOVANNI FATTORI
(Leghorn 1825 - Florence 1908)
The Lookout, 1872
oil on canvas; 34.5×55.5 cm
Fondazione Progetto Marzotto
History: Rinaldo Carnielo, Florence (painting Inv. [2], no. 121, *Vedette (The Lookout)*); Florence, Mario Vannini Parenti; Milan, Alfredo Geri (*La Raccolta Geri* 1931, no. 34, table 95); Milan, Aldo Borelli; Valdagno, Gaetano Marzotto; Rome, Paolo Marzotto

After a first tepid review – "he is a realist in form, [...] but there is a but, that is the artificial color, and many do not excuse it" (E. PALMINTERI MATTEUCCI 1998-1999, p. 129) – Carnielo's consideration for Fattori changed radically, taking on the qualities of a true predilection. This is confirmed by the twenty-seven paintings listed in the handwritten inventory [2], selected by Carnielo taking into account the painter's evolution. Referable to the early 1870s, *The Lookout* is undoubtedly

9

214-215, n. 41 (ripr.); L. LOMBARDI 2005, pp. 215, 217, 285.

E.P.M.

one of the greatest successes of Fattori's works with military subjects.

E.P.M.

10

10. GIOVANNI FATTORI
(Livorno 1825 - Firenze 1908)
Cavallo bianco, 1880-1885
olio su tavola; cm 32×18,5
Milano, collezione privata
Storia: Firenze, Rinaldo Carnielo
(Inventario dei dipinti [2], n. 132, *Cavallo bianco*); Firenze, Mario Vannini Parenti;
Milano, Giacomo e Ida Jucker

Non sappiamo quando Carnielo entrò in possesso di questa tavoletta, variante di una versione già nella collezione Querci di Prato (G. MALESCI 1961, pp. 243, 395, fig. 573); sappiamo, però, della predilezione dello scultore per tale soggetto, caro anche a Fattori. Sulla base dell'elenco manoscritto [2] possiamo considerare, almeno altre cinque raffigurazioni di cavalli.

Bibliografia/Bibliography: Retrospettiva 1910, p. 124, n. 477; O. GHIGLIA 1913, tav. 24; F.P. RUSCONI 1998, pp. 48, 143 (ripr.); E. PALMINTERI MATTEUCCI 1998-1999, p. 220, n. 46 (ripr.).

E.P.M.

10. GIOVANNI FATTORI
(Leghorn 1825 - Florence 1908)
White Horse, 1880-1885
oil on a wooden panel; 32×18.5 cm
Milan, private collection
History: Florence, Rinaldo Carnielo
(painting Inv. [2], no. 132, *Cavallo bianco*);
Florence, Mario Vannini Parenti; Milan,
Giacomo and Ida Jucker

We do not know when Carnielo came into possession of this painting, a variation of one already in the Querci di Prato collection (G. MALESCI 1961, pp. 243, 395, fig. 573). We do know, however, of the sculptor's strong predilection for this subject, one also dear to Fattori. On the basis of the handwritten list [2], we can assume that, there were at least five other paintings depicting horses.

E.P.M.

11. GIOVANNI FATTORI
(Livorno 1825 - Firenze 1908)
Toro nero, 1880-1882
olio su tavola; cm 18,8,5×32,5
Collezione Salvatore Mascia
Storia: Firenze, Rinaldo Carnielo (Inventario dei dipinti [2], n. 134); Firenze, Mario Vannini Parenti; Firenze, Gilberto Petrelli; Firenze, Gherardi (*I Macchiaioli* 1951, n. 196); Firenze, Mario Borgiotti (*"Macchiaioli"* 1960, n. 10 (ripr.); *Fattori-Lega-Signorini* 1961, n. 3); Asta "Il Ponte" 1963, n. 451; *Opere scelte* 1969 (ripr.); Bologna, Paolo Stivani; *Vendita Dipinti di artisti* 2006, n. 169

Tra le cinque opere di Carnielo pubblicate da Ghiglia nel saggio critico su Fattori (1913), figura anche *Toro nero*. Balza evidente nella tavoletta il forte contrasto chiaroscurale della sagoma dell'animale contro la parete bianca, reminiscenza della ricerca macchiaiola nella fase sperimentale.

Bibliografia/Bibliography: *Retrospettiva* 1910, p. 124, n. 476; O. GHIGLIA 1913, tav. XXII; *Onoranze* 1925, p. 19, sala B n. 26; M. TINTI 1926, p. 55; D. DURBÉ 1976, p. 293; P. STIVANI 1995, p. 31 (ripr.); E. PALMINTERI MATTEUCCI 1998-1999, p. 222, n. 48 (ripr.)

E.P.M.

11. GIOVANNI FATTORI
(Leghorn 1825 - Florence 1908)
Black Bull, 1880-1882
oil on a wooden panel; 18,8,5×32.5 cm
Salvatore Mascia Collection
History: Florence, Rinaldo Carnielo (painting Inv. [2], no. 134); Florence, Mario Vannini Parenti; Florence, Gilberto Petrelli; Florence, Gherardi (*I Macchiaioli* 1951, no. 196); Florence, Mario Borgiotti (*"Macchiaioli"* 1960, no. 10 (repr.); *Fattori-Lega-Signorini* 1961, no. 3); Asta "Il Ponte" 1963, no. 451; *Opere scelte* 1969 (repr.); Bologna, Paolo Stivani; *Vendita Dipinti di artisti* 2006, n. 169

The *Black Bull* painting also appears among the five works belonging to Carnielo that Ghiglia published in his critical essay on Fattori (1913). The strong chiaroscuro contrast of the animal's silhouette against the white wall jumps out in the painting, reminiscent of the Macchiaioli's exploration during their experimental phase.

E.P.M.

11

Tra antichi e moderni

Il collezionismo antiquario non ha mai escluso l'interesse per l'arte contemporanea, ma anzi i due filoni si potevano alimentare reciprocamente, soprattutto tra gli anni Venti e Trenta del Novecento, quando nell'arte moderna si ricercavano i legami con la tradizione.

Un esempio di come il collezionismo dei Macchiaioli si arricchisse nei successivi decenni del Novecento era proposto dalla collezione del critico e giornalista Ugo Ojetti, che nella villa del Salviatino aveva sistemato, accanto a una cospicua rassegna della pittura toscana ottocentesca, anche un'imponente raccolta di arte moderna italiana e opere d'arte antica, a mostrare quella continuità della storia che sosteneva nei suoi scritti.

Tra gli anni Trenta e Quaranta del Novecento erano poi a Firenze personalità come lo studioso Roberto Longhi – che a Villa Il Tasso aveva raccolto una collezione di opere che "illustrassero" le sue ricerche, dal Medioevo alla contemporaneità – e antiquari rivolti anche all'arte moderna. Tra questi, sono qui ricordati i Contini Bonacossi, che affiancarono alla ricca collezione di arte antica (in parte donata agli Uffizi) un'importante raccolta che attingeva al Novecento italiano, e l'antiquario Luigi Bellini, che in quegli anni sosteneva gli artisti contemporanei tramite un'attiva galleria e intratteneva rapporti d'amicizia con artisti come Giorgio de Chirico.

Between the ancients and the moderns

Collecting early paintings and antiques never ruled out an interest in contemporary art; if anything, the two tendencies were mutually beneficial, especially between the 1920s and 1930s when modern art was drawing on tradition.

One example of how the phenomenon of collecting Macchiaioli paintings expanded in the following decades of the 20th century was the collection of the critic and journalist Ugo Ojetti who, in the Salviatino villa, next to a large collection of 19th-century Tuscan paintings, had arranged an impressive collection of Italian modern art along with works of early art, to illustrate the historical continuity that he maintained in his writings.

During the 1930s and 1940s in Florence, there were figures like the scolar Roberto Longhi – who "illustrated" his research through his collection of works from medieval to contemporary art in Villa Il Tasso – and antique dealers also interested in modern art. Among those to be remembered is the couple Contini Bonacossi, who integrated their rich collection of early art (donated in part to the Uffizi) with an important collection of Italian 20th-century art, and the antique dealer Luigi Bellini who, in those years, supported contemporary artists through a very active gallery and maintained friendships with artists like Giorgio de Chirico.

Ugo Ojetti critico d'arte e collezionista alla Villa Il Salviatino
Ugo Ojetti, Art Critic and Collector, at the Salviatino Villa

Graziella Battaglia

Ugo Ojetti (nato a Roma nel 1871, ma fiorentino d'elezione dal 1905 fino alla morte, nel 1946) è stato critico d'arte e promotore culturale fra i più autorevoli della prima metà del Novecento. Fin dagli esordi della propria carriera sosteneva che il critico d'arte assolvendo al suo dovere – farsi tramite fra l'artista e il pubblico, divulgando l'arte del passato e quella contemporanea –, si caricava di una funzione sociale favorendo la restaurazione dell'antica unità di arte e vita. Analoga funzione la assumeva, a suo giudizio, il collezionista privato, il quale, comprando un'opera o un oggetto d'arte, soccorreva economicamente gli artisti e riportava l'arte nello spazio della vita quotidiana. Traducendo in pratica le proprie convinzioni, Ojetti ha impersonato questo ideale di critico e collezionista.

Per quarant'anni è stato giornalista culturale del «Corriere della Sera», ha collaborato con prestigiose riviste e fondato imprese editoriali importanti quali «Dedalo»; su incarico pubblico ha curato le acquisizioni di istituzioni museali come la Galleria d'Arte Moderna di Roma e quella di Palazzo Pitti a Firenze; ha ideato mostre storiche che hanno dato nuovo corso agli studi. Un'attività multiforme attraverso la quale ha condotto il dibattito critico che ha animato la cultura artistica nazionale, con-

Ugo Ojetti nel suo studio al Salviatino negli anni Venti
Ugo Ojetti in his studio at Salviatino in the 1920's

Born in Rome in 1871 but Florentine by choice from 1905 until his death in 1946, Ugo Ojetti was one of the most influential art critics and cultural promoters of the first half of the 20th century. From the beginning of his career, he maintained that an art critic who discharged his duty – serving as an intermediary between the artist and the public, popularizing the art of the past and of the present – had the social role to encourage the restoration of the ancient unity between art and life. In his opinion, the private collector assumed that same role by purchasing an art work or object, thereby helping artists economically and bringing art back into everyday life. Putting his own beliefs into practice, Ojetti personified this ideal of critic and collector.

For forty years, he was the cultural journalist of the newspaper "Corriere della Sera". He worked with prestigious magazines, and established such major publishing enterprises as "Dedalo". In his public charges, he was responsible for the acquisitions for museums like the Gallery of Modern Art in Rome and that of Palazzo Pitti in Florence. He conceived historic exhibitions that gave new directions to studies. Through his many-sided activities, he led the critical debate that animated the national artistic culture, contributing to the re-evaluation of periods neglected by most people – like the 17th and the second half of the 19th centuries – and to the promotion of a precise address for the contemporary research: contrary to the interpretative line of the avant-garde, he supported the rebirth of a "modern classicism", namely, of an art that in its search for a balance between imitation and expression de created a continuity with tradition yet following modern inspiration and language.

The direct manifestation of this commitment and of the idea of art on which his criticism was based were his collection and the residence: the 16th-century Salviatino Villa on the slopes of Fiesole, a crossroads for artists, writers, and intellectuals.

Collected between the middle of the first decade and the mid-1930s, the art collection consisted primarily of Italian and

Fiesole, veduta aerea della Villa Il Salviatino, 1935 ca.
Raccolte Museali Fratelli Alinari, Archivio Balocchi, Firenze

Fiesole, aerial view of the Salviatino Villa, Fiesole, ca. 1935.
Museum Collections, Alinari Brothers, Balocchi Archives, Florence

modern works with 14th- and 15th-century masterpieces and a prestigious selection of paintings and sculpture from the 17th and 18th centuries in the background (including Jacopo della Quercia, Poussin, Tiepolo). The ancient works were placed side by side with the rich collections of paintings and sculpture from the second half of the 19th century and the early 20th century, the original cores of the entire collection, with sections devoted to Fattori, Ghiglia, and Andreotti, pivotal artists of Ojetti's collection and criticism. His preferred artists from the late 19th-century were Piccio, Faruffini, Morelli, Michetti, Gemito, Rodin, Boldini, De Nittis, Zandomeneghi. Already by the early 1920s, the Macchiaioli group in particular was abundantly represented in the collection with over sixty works. In addition, there were the drawings, small panel paintings, and large canvases by Fattori, an artist that Ojetti pointed out to the younger generation as an exemplary model.

From his initial acquisitions, Ojetti's interest was directed at those contemporary artists that he recognized as the protagonists of the rebirth of art: Ghiglia and Andreotti in the first place, the Frenchman Bourdelle, then Spadini, Carena, Arturo and Romano Dazzi, Maraini, Oppi, Donghi, Casorati, and Antonio Berti. Ojetti had personal relations with all of them, documented by the vast correspondence (kept at the Gallery of Modern Art in Rome) and for many of them he was a patron: in fact. Ojetti supported "his" artists through writings,

tribuendo alla rivalutazione di epoche ancora neglette ai più, come il Seicento e il secondo Ottocento, e alla promozione di un preciso indirizzo della ricerca contemporanea: contrario alla linea interpretativa dell'avanguardia, ha sostenuto la rinascita di un "moderno classicismo", di un'arte cioè che nella ricerca di equilibrio fra imitazione ed espressione si ponesse in continuità con la tradizione, secondo spirito e linguaggio moderni.

Manifestazione diretta di tale impegno e dell'idea di arte su cui si fondava il suo percorso critico sono state la sua collezione e la sua residenza: la villa cinquecentesca Il Salviatino, alle pendici di Fiesole, crocevia di artisti, letterati, intellettuali.

La collezione, riunita fra la metà del primo decennio e la metà degli anni Trenta, era composta da opere d'arte prevalentemente italiane e moderne, sul cui fondo si stagliavano capolavori del Tre e Quattrocento e una prestigiosa selezione di pittura e scultura sei-settecentesca (tra gli altri, Jacopo della Quercia, Pous-

Fiesole, prospetto della Villa Il Salviatino, 1935 ca.
Raccolte Museali Fratelli Alinari, Archivio Balocchi, Firenze

Fiesole, façade of the Salviatino Villa, ca. 1935.
Museum Collections, Alinari Brothers, Balocchi Archives, Florence

sin, Tiepolo). Le opere antiche affiancavano le ricchissime rac-colte di pittura e scultura del secondo Ottocento e del primo Novecento, nuclei fondanti l'intera collezione, all'interno dei quali trovavano posto le sezioni dedicate a Fattori, Ghiglia e An-dreotti, artisti cardine della collezione e della critica di Ojetti. I maestri tardo-ottocenteschi prediletti erano il Piccio, Faruffini, Morelli, Michetti, Gemito, Rodin, Boldini, De Nittis, Zando-meneghi. Soprattutto il gruppo dei Macchiaioli, già nei primi anni Venti, era compiutamente rappresentato in collezione da oltre sessanta lavori; a questi si sommavano i disegni, le tavolet-te e le grandi tele di Fattori, artista che Ojetti indicava alle nuo-ve generazioni come modello esemplare.

Fin dai primi acquisti, l'interesse di Ojetti era rivolto a quei con-temporanei che riconosceva come protagonisti della rinascita del-l'arte: Ghiglia e Andreotti *in primis*, il francese Bourdelle, Spadini, Carena, Arturo e Romano Dazzi, Maraini, Oppi, Donghi, Caso-rati, Antonio Berti. Con tutti intratteneva rapporti personali (do-cumentati dal vastissimo carteggio conservato presso la Galleria d'Arte Moderna di Roma) e per molti di loro era un mecenate: Ojetti infatti sosteneva i "suoi" artisti attraverso scritti, iniziative espositive, acquisizioni museali; apriva loro la propria casa e visita-va puntualmente i loro atelier, seguendone l'evolversi del lavoro; ed era sempre per accordo diretto o in studio che acquistava le ope-re, quando non era egli stesso a commissionarle.

Convinto della funzione decorativa dell'arte, ai suoi occhi le opere della raccolta vivevano in una ideale corrispondenza con gli ambienti rinascimentali della villa, con l'arredo (che vedeva accostati mobili originali quattro-cinquecenteschi e mobili mo-derni) e con gli oggetti d'arte applicata, costituendo l'elemen-to primario alla realizzazione del suo progetto: restaurare al Sal-viatino l'antica unità fra le arti, fra arte e vita.

Dopo la morte di Ojetti, la collezione è stata custodita dalla moglie Fernanda; in seguito alla sua scomparsa, dai primi anni Settanta la figlia Paola ne ha avviato la dispersione: mentre al-cune delle opere più importanti sono state cedute a istituzioni museali nazionali ed estere, la maggior parte della collezione è stata dispersa sul mercato antiquario; Villa Il Salviatino è stata venduta e dopo anni di abbandono è divenuta una lussuosa strut-tura alberghiera.

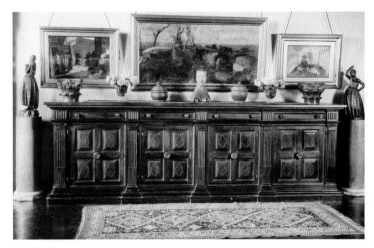

Un interno della Villa Il Salviatino. Nella fotografia si riconoscono tre dipinti presenti in mostra e due sculture di Libero Andreotti

A room in the Salviatino Villa. In the photograph, one can see three of the paintings in the exhibition and two sculptures by Libero Andreotti

exhibitions, and museum acquisitions. He opened his home to them and regularly visited their studios, following the evo-lution of their work. And it was always by direct agreement or in the studio that he acquired their works or commissioned them.

Convinced of the decorative function of art, in Ojetti's eyes the works in his collection lived in a perfect harmony with the Renaissance rooms of the villa, the décor (a combination of orig-inal furniture from the 15th and 16th centuries and modern pieces), and the objects of applied art, thus constituting the pri-mary element for carrying out his project: to restore in the Salviatino Villa the ancient unity among the arts and between art and life.

After Ojetti's death, his wife Fernanda preserved the col-lection. Following her death, their daughter Paola began in the 1970's the early to break up the collection. While some of the most important works were sold to national and internation-al museums, the majority of the collection was sold on the an-tiques market. The Salviatino Villa itself was sold and, after years of neglect, has now become a luxury hotel.

Bibliografia/Bibliography
G. De Lorenzi 2004; G. Battaglia 2005-2006, 2 voll.; *Da Fattori a Ca-sorati* 2010.

Ugo Ojetti / Opere in mostra

Ugo Ojetti è rappresentato innanzitutto da un ritratto di straordinaria qualità e intensità, opera di Oscar Ghiglia, uno degli artisti moderni più amati dal collezionista.

Per restituire quell'idea di armonia e simmetria secondo la quale Ojetti sceglieva e disponeva le opere, si è scelto di proporre una simbolica ricostruzione di una parete de Il Salviatino, traendo ispirazione da una fotografia d'epoca. La parete scelta a modello è, infatti, scandita da tre importanti dipinti dell'Ottocento – quello al centro un capolavoro di Giovanni Fattori – chiusi ai lati da due sculture di Libero Andreotti – altro artista contemporaneo caro a Ojetti – in un serrato dialogo tra Ottocento e Novecento.

Delle due sculture di Andreotti riconoscibili nella fotografia, Il melone *– che non abbiamo rintracciato – è sostituito in mostra da* La Fruttivendola, *proveniente sempre dalla collezione Ojetti.*

Ugo Ojetti / Works on display

First of all Ugo Ojetti is represented by a portrait of extraordinary quality and intensity by Oscar Ghiglia, one of the collector's favourite modern artists.

To recreate the idea of harmony and symmetry according to which Ojetti selected and arranged the works, it was decided to offer the symbolic reconstruction of a wall in the Salviatino Villa, drawing inspiration from a vintage photograph. Indeed, the wall chosen as the model displays three important 19th-century paintings – the one in the middle is a masterpiece by Giovanni Fattori – with two sculptures by Libero Andreotti – another contemporary artist dear to Ojetti – to their sides in an intimate dialogue between the 19th and 20th centuries.

Of the two sculptures by Andreotti recognizable in the photograph, The Melon *– which has not been located – has been replaced in the exhibition by* The Fruit Seller, *also from the Ojetti collection.*

1. Oscar Ghiglia
(Livorno 1876 - Firenze 1945)
Ugo Ojetti nello studio, 1908
olio su tela; cm 73,5×73,5
Viareggio, Istituto Matteucci
Storia: Firenze, Ugo Ojetti

Espressione significativa del rapporto umano,
di natura mecenatizia, intercorso fra Ojetti e
Ghiglia, il ritratto nasce nello stesso giro di an-
ni di altri dipinti commissionati dal critico al
pittore quali *La toilette* e *Fernanda al pianoforte*,
capisaldi di un *corpus* di opere arricchito fino
agli anni Venti.

Bibliografia/Bibliography: G. Battaglia 2010,
pp. 130-131 (con bibliografia precedente).

G.B.

1. Oscar Ghiglia
(Leghorn 1876 - Florence 1945)
Ugo Ojetti in the Studio, 1908
oil on canvas; 73.5×73.5 cm
Viareggio, Istituto Matteucci
History: Florence, Ugo Ojetti

A significant expression of the human and pa-
tron-like relationship that existed between
Ojetti and Ghiglia, this portrait was painted
in the same years that the critic commissioned
other paintings from the artist such as The *Toi-
lette* and *Fernanda at the Piano*, masterpieces
among the rich group of works enlarged until
the 1920s.

G.B.

1

2. Cristiano Banti
(Santa Croce sull'Arno 1824 - Montemurlo
1904)
Riunione di contadine, 1861
olio su tela; cm 60×84
Firenze, Galleria d'arte moderna di Palazzo
Pitti, comodato Gagliardini
Storia: Firenze, Eredi Banti; Firenze, Enrico
Checcucci; Firenze, Ugo Ojetti; Viareggio,
Giuliano Matteucci; Milano, Emilio
Gagliardini.

Acquistata nel 1913, è la versione più somma-
ria della tela entrata nel 1908 nelle collezioni
della Galleria d'arte moderna di Palazzo Pitti
per donazione degli eredi Banti approvata dal-
lo stesso Ojetti, all'epoca membro della com-
missione acquisti.

Bibliografia/Bibliography: S. Bietoletti 2010,
pp. 80-81 (con bibliografia precedente).

G.B.

2. Cristiano Banti
(Santa Croce sull'Arno 1824 - Montemurlo
1904)
Meeting of Peasant Women, 1861
oil on canvas; 60×84 cm
Florence, Galleria d'arte moderna di Palazzo
Pitti, Gagliardini commodatum
History: Florence, Banti Heirs; Florence,
Enrico Checcucci; Florence, Ugo Ojetti;
Viareggio, Giuliano Matteucci; Milan,
Emilio Gagliardini.

Purchased in 1913, this is the more schemat-
ic version of a painting that entered the col-
lections of the Galleria d'arte moderna di Palaz-
zo Pitti in 1908, a donation by the Banti heirs,
approved by Ojetti himself, at that time a
member of the acquisitions committee.

G.B.

2

3. GIOVANNI FATTORI
(Livorno 1825 - Firenze 1908)
Puledri in Maremma (*Cavalli al pascolo*),
1875-1880 ca.
olio su tela; cm 100×200
Viareggio, Istituto Matteucci
Storia: Firenze, Peleo Bacci; Firenze, Luigi
Sambalino; Firenze, Ugo Ojetti; Firenze,
Giuseppe Rousseau Colzi

3. GIOVANNI FATTORI
(Leghorn 1825 - Florence 1908)
Colts in the Maremma (Horses Grazing),
ca.1875-1880
oil on canvas; 100×200 cm
Viareggio, Istituto Matteucci
History: Florence, Peleo Bacci; Florence,
Luigi Sambalino; Florence, Ugo Ojetti;
Florence, Giuseppe Rousseau Colzi

3

Puledri in Maremma è ricordato negli scritti di Ojetti fra gli esiti migliori della pittura di Fattori, artista cardine della critica e della collezione ojettiane. Acquisita nel 1917, l'opera andava ad arricchire l'importante raccolta di disegni, tavolette e tele del maestro avviata nel 1908.

Bibliografia/Bibliography: S. BIETOLETTI 2010, pp. 100-101 (con bibliografia precedente).

G.B.

4. GIUSEPPE DE NITTIS
(Barletta 1846 - Saint-Germain-en-Laye 1884)
Sul Lago dei Quattro Cantoni, 1881 ca.
olio su tela; cm 48×67
Collezione privata, Courtesy Piero Dini
Storia: Parigi, Angelo Sommaruga; Firenze, Ugo Ojetti; Montecatini Terme, Piero Dini

Nel 1914 Ojetti dedicava uno scritto a De Nittis e contribuiva alla retrospettiva tributatagli dalla Biennale di Venezia prestando *Sul Lago dei Quattro Cantoni* e *L'amaca*, capolavori che aveva acquistato l'anno precedente dopo averli ammirati nello studio parigino del maestro.

Bibliografia/Bibliography: G. BATTAGLIA 2010, pp. 118-119 (con bibliografia precedente).

G.B.

Colts in the Maremma is mentioned in Ojetti's writings as among the best paintings by Fattori, a central artist in his criticism and collection. Acquired in 1917, the work enriched the important collection of drawings, paintings, and small panel paintings that Ojetti had begun in 1908.

G.B.

4. GIUSEPPE DE NITTIS
(Barletta 1846 - Saint-Germain-en-Laye 1884)
On Lake Lucerne, ca. 1881
oil on canvas; 48×67 cm
Private collection, Courtesy of Piero Dini
History: Paris, Angelo Sommaruga;
Florence, Ugo Ojetti; Montecatini Terme,
Piero Dini

In 1914, Ojetti dedicated an essay to De Nittis and contributed to the retrospective that paid tribute to the artist at the Venice Biennale, loaning *On Lake Lucerne* and *The Hammock*, masterpieces that he had acquired the previous year after having admired them in the master's Paris studio.

G.B.

4

5

6

5. LIBERO ANDREOTTI
(Pescia 1875 - Firenze 1933)
La Fruttivendola, 1915-1917
bronzo; cm 68
Firenze, collezione privata
Storia: Firenze, Ugo Ojetti; antiquario
Giaconi fino al 1974 ca.

6. *La Mosca* (*Donna che saluta*), 1917
bronzo; cm 81
Firenze, collezione privata
Storia: Firenze, Ugo Ojetti; antiquario
Botticelli fino al 1977 (*Biennale
Antiquariato* 1977, p. 41)

Andreotti veniva celebrato da Ojetti come il
campione della rinascita della scultura italiana
e dell'idea di classico che egli vedeva propria
della tradizione italiana. Allo scultore aveva
consacrato una raccolta che contava venti scul-
ture in bronzo, oltre a medaglie, bozzetti e di-
segni, riunita fra il 1914 e il 1932 attraverso
acquisti e numerose commissioni.

Bibliografia/Bibliography: G. BATTAGLIA 2005-
2006, pp. 248, 253 (con bibliografia preceden-
te).

G.B.

5. LIBERO ANDREOTTI
(Pescia 1875 - Florence 1933)
The Fruit Seller, 1915-1917
bronze; 68 cm
private collection, Florence
History: Florence, Ugo Ojetti; antique dealer
Giaconi until ca. 1974

6. *The Fly* (*A Woman Waving*), 1917
bronze; 81 cm
private collection, Florence
History: Florence, Ugo Ojetti; antique dealer
Botticelli until 1977 (*Biennale Antiquariato*
1977, p. 41)

Andreotti was celebrated by Ojetti as the cham-
pion of the rebirth of Italian sculpture and of
the idea of classicism that he considered part
of the Italian tradition. Ojetti dedicated a col-
lection to the sculptor that included twenty
bronze sculptures, in addition to medals, draw-
ings and sketches, assembled between 1914
and 1932 through acquisitions and numerous
commissions.

G.B.

Alessandro e Vittoria Contini Bonacossi, antiquari e collezionisti a Villa Vittoria
Alessandro and Vittoria Contini Bonacossi, Antique Dealers and Collectors at Villa Vittoria

Lucia Mannini

Alessandro Contini (Ancona 1878 - Firenze 1955) aveva conosciuto a Milano Vittoria Galli (Robecco d'Oglio 1871 - Firenze 1949), sposata nel 1899. La coppia si stabilì in Spagna, dove Contini era responsabile del settore legale e commerciale della Chemical Works Ltd. di Chicago. In questi anni, trascorsi fra Madrid e Barcellona e alternati a soggiorni in Italia, la coppia fondò la propria stabilità economica, il prestigio sociale e la passione per il collezionismo e il mercato antiquario, inizialmente indirizzato verso i francobolli. Alessandro maturò tali interessi facendone poi la sua principale attività, sempre affiancato dalla moglie.

Verso il 1918 la coppia rientrava definitivamente a Roma. Nel frattempo, la stretta frequentazione di Roberto Longhi e il sodalizio con il critico furono fondamentali nel sostenere le scelte dei due Contini, che dal secondo decennio del Novecento intrapresero la professione di mercanti, conquistandosi la fiducia di collezionisti italiani, come Riccardo Gualino e Vittorio Cini, e americani, come Felix Warburg, Simon Guggenheim, Jules S. Bache e soprattutto Samuel Henry Kress, il quale comprò da loro centinaia di opere, costituendo una collezione che confluì nella Fondazione Kress e andò ad arricchire numerosi musei americani. I Contini svolgevano i loro commerci viaggiando per tutta Europa per individuare opere, ma anche per mostrarle e proporle direttamente ai propri acquirenti, metodo che si rivelò particolarmente efficace nell'America degli anni Venti, quando si stava ormai esaurendo il successo delle aste esploso nel de-

Alessandro e Vittoria Contini Bonacossi a bordo del piroscafo Biancamano, 1929

Alessandro and Vittoria Contini Bonacossi on board the steamer Biancamano, 1929

Alessandro Contini (Ancona 1878 - Florence 1955) met Vittoria Galli in Milan (Robecco d'Oglio 1871 - Florence 1949), and they were married in 1899. The couple settled in Spain where Contini was in charge of the legal and commercial department of Chemical Work Ltd. of Chicago. In those years spent between Madrid and Barcelona with stays in Italy, the couple became well-to-do, achieved social prestige and developed a passion for collecting and for the antique market, at first directed at stamps. Then Alessandro made these interests his main activity, with his wife at his side.

Around 1918 the couple moved back to Rome once and for all. In the meantime, the close relations with the critic Roberto Longhi and their friendship were fundamental in the Continis' choice to become, in the second decade of the 20th century, merchants. They gained the trust of both Italian collectors, such as Riccardo Gualino and Vittorio Cini, and American ones, like Felix Warburg, Simon Guggenheim, Jules S. Bache and especially of Samuel Henry Kress, who bought hundreds of works from them, creating a collection that became part of the Kress Foundation and enriched numerous American museums. Mr. and Mrs. Contini travelled around the whole of Europe to find works of art, but also to show and offer them directly to their buyers, a trading method which worked particularly well in the 1920s in America, where the success of the auctions from the previous decade was finishing. The photographic collection of the Jacquier brothers (in the photo archives of the Florentine Monuments and Fine Arts Office) offers a rich documentary repertoire of the works that belonged and were sold by

La galleria di arte antica al piano terreno di Villa Vittoria a Firenze

The gallery of antique works on ground floor of Villa Vittoria in Florence

La "galleria moderna" all'ultimo piano di Villa Vittoria a Firenze, primi anni Trenta. Nella fotografia si riconoscono alcune delle sculture di Arturo Martini presenti in mostra e le panche disegnate da Gio Ponti

The "modern gallery" on the top floor of the Villa Vittoria in Florence, early 1930s. In the photograph, one can see some of the sculptures by Arturo Martini in the exhibition and the benches designed by Gio Ponti

cennio precedente. Il fondo fotografico dei fratelli Jacquier (presso l'archivio fotografico della Soprintendenza fiorentina) offre un ricco repertorio documentario delle opere possedute e vendute dai Contini, prevalentemente di epoca medievale e rinascimentale, ma con rilevanti aperture anche al Manierismo e al Seicento.

Fin dagli esordi della loro attività, i Contini costituirono una propria collezione, riservandosi importanti opere acquistate sul mercato antiquario. A Roma, la collezione andò ad arredare le sale della loro villa di via Nomentana, che richiamava l'interesse di critici e amatori. Nel 1928 Alessandro fu nominato conte e poté aggiungere al proprio cognome quello della madre, la contessa Elena Bonacossi.

Nel 1931 i Contini Bonacossi si trasferirono a Firenze, al Pratello degli Orsini, in quella che venne chiamata Villa Vittoria. Al piano terreno e al primo piano della villa era disposta la collezione di opere antiche, allestita secondo un gusto che eredita-

the Continis, mainly medieval and Renaissance pieces, but also important mannerist and 17th-century ones.

Right since the beginning of their activity, the Continis built up their private collection, keeping for themselves important pieces bought on the antique market. In Rome, the collection furnished the rooms of their villa in Via Nomentana, which attracted the interest of critics and amateurs. In 1928 Alessandro was appointed count and could add to his surname that of his mother, Countess Elena Bonacossi.

In 1931 Mr. And Mrs. Contini Bonacossi moved to Florence, to Pratello degli Orsini, into what was called Villa Vittoria. On the ground floor and first floor of the villa the collection of antique works was displayed, set up according to a

va quello scenografico adottato dagli antiquari nei decenni precedenti, con studiata alternanza di mobili, dipinti e oggetti d'arte sebbene con maggior semplicità e chiarezza. Tali ambienti erano concepiti come un museo privato, mentre l'ultimo piano, riservato ad abitazione, era stato interamente ridisegnato con criteri di eleganza funzionale, aggiornata sulla recente produzione italiana, e dotato dei più moderni comfort. Il disegno complessivo degli ambienti e dei mobili si doveva a Gio Ponti e Tomaso Buzzi, mentre nelle stanze trovava posto «una collezione superba di opere d'artisti moderni italiani. Da Andreotti a Carena, da De Chirico a Sironi, da Funi a Spadini, da Conti a Vagnetti, da Martini a Tosi, da Carrà a Soffici, da Marini a Messina, da Colacicchi a Ferrazzi, da Romanelli a Baccio Bacci» (*Alcuni mobili* 1933, p. 575). Oltre ad arredare gli ambienti, alcune opere erano sistemate nella "galleria moderna", quasi contraltare di quella antiquaria del piano terreno.

Dopo la fine della Seconda guerra mondiale, Contini Bonacossi si avvicinò a Bernard Berenson, che subentrò a Longhi come suo consulente e lo difese dalle accuse di aver fatto affari con la Germania nazista.

Negli anni i Contini s'impegnarono spesso come benefattori, con numerose donazioni tese in molti casi a ricostruire interni rinascimentali, come gli arredi donati a Roma al Museo di Castel Sant'Angelo e a Firenze all'Istituto Nazionale di Studi Rinascimentali di Palazzo Strozzi.

A distanza di anni dalla moglie Vittoria, Alessandro Contini Bonacossi morì a Firenze nel 1955, lasciando una raccolta di oltre mille dipinti. Nel 1965 la collezione fu trasferita dagli eredi nel Palazzo Capponi e la Villa Vittoria, alienata, venne trasformata per diventare sede del Palazzo dei Congressi. Sebbene i due Contini avessero indicato che la collezione di opere antiche dovesse rimanere integra, a seguito di intricate vicende legali solo centoquarantaquattro opere sono andate a far parte dal 1969 della donazione Contini Bonacossi allo Stato, che recentemente è allestita e visitabile in alcuni ambienti che fanno parte della Galleria degli Uffizi. Le altre opere antiche che costituivano la raccolta antiquaria sono state vendute negli anni, come gran parte della collezione di arte moderna.

BIBLIOGRAFIA/BIBLIOGRAPHY
L. BERTI, L. BELLOSI 1974; E. COLLE, A. LAZZERI 1995; M. TAMASSIA 1995; *Contini Bonacossi Alessandro* 1983.

I Contini Bonacossi / Opere in mostra

Mentre parte della collezione d'arte antica è tutt'oggi visibile agli Uffizi, in mostra si è scelto di rappresentare la dispersa collezione d'arte moderna, ricordando in particolare la "galleria", nella quale era riservata una posizione privilegiata alle sculture di Arturo Martini, come la Donna al sole, trionfatrice alla Quadriennale di Roma del 1931, o le altre, presenti alla mostra tenutasi a Firenze nel 1932 nelle sale espositive create dall'antiquario Luigi Bellini. La mostra fiorentina del 1932 vedeva affiancate le sculture di Arturo Martini (molte delle quali di proprietà Contini Bonacossi) con i dipinti di Primo Conti, uno degli artisti ai quali i collezionisti furono maggiormente legati.

The Contini Bonacossi / Works on display

While part of the collection of antique art is on display at the Uffizi Gallery, it has been decided for the exhibition to show the scattered collection of modern art, in particular the pieces of the "gallery", where a privileged place was reserved for the sculptures by Arturo Martini, such as the Woman in the Sun, the winner at the 1931 Quadrennial Exhibition in Rome, as well as for the others present at the exhibition held in Florence in 1932 in the gallery rooms created by the antique dealer Luigi Bellini. The 1932 Florentine exhibition had the sculptures by Arturo Martini (many of which belonged to Mr. and Mrs. Contini Bonacossi) side by side with the paintings by Primo Conti, one of the artists to whom our collectors were most tied.

1. **Arturo Martini**
(Treviso 1889 - Milano 1947)
Donna al sole, 1930
terracotta da stampo; cm 44,5×148×66
Collezione privata
Storia: Firenze, Contini Bonacossi; Firenze, Ferruccio Papi

Esposta nella sala personale alla prima Quadriennale di Roma del 1931, dove venne acquistata dai Contini Bonacossi, fu una delle opere che accolse maggiori consensi di pubblico e di critica, facendo meritare ad Arturo Martini il primo premio per la scultura. Si tratta del primo esemplare di altri realizzati da Martini in terracotta, pietra, gesso o bronzo, testimonianza della fortuna dell'opera, unanimemente considerata un capolavoro della scultura italiana del Novecento.

Bibliografia/Bibliography: Arturo Martini 1998, n. 277, pp. 186-187; *Arturo Martini* 2006, pp. 154-157.

L.M.

1. **Arturo Martini**
(Treviso 1889 - Milan 1947)
Woman in the Sun, 1930
moulded terracotta, 44.5×148×66 cm
Private collection
History: Florence, Contini Bonacossi; Florence, Ferruccio Papi

Exhibited in the room dedicated to the artist at the first Quadrennial Exhibition in Rome in 1931 where it was purchased by the Contini Bonacossi, it was one of the works that enjoyed more success from the public and critics, winning Arturo Martini the first prize for sculpture. It is the first exemplar of a series carried out by Martini in terracotta, stone, plaster or bronze, testament to the success of this work, unanimously considered a masterpiece of 20th-century Italian sculpture.

L.M.

1a

1b

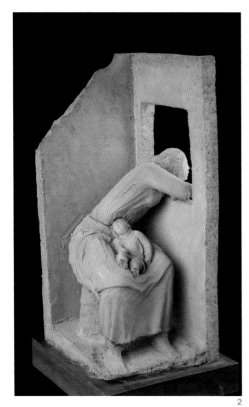

2

2. ARTURO MARTINI
(Treviso 1889 - Milano 1947)
La moglie del marinaio, 1930
terra refrattaria; cm 46,8×21×22
Collezione privata
Storia: Firenze, Contini Bonacossi; Firenze, Papi

L'attesa è il tema di questa scena di intimità
domestica. La tipologia compositiva, ricor-
rente in altre opere, si avvale di quinte che crea-
no scatole prospettiche, interni entro i quali si
offre la possibilità di vedere e scoprire le figu-
re da molteplici punti di vista.

Bibliografia/Bibliography: *Mostra Martini-Conti*
[1932]; *Arturo Martini* 1998, p. 193.

L.M.

2. ARTURO MARTINI
(Treviso 1889 - Milan 1947)
The Sailor's Wife, 1930
fireclay, 46.8×21×22 cm
Private collection
History: Florence, Contini Bonacossi; Florence,
Papi Collection

The wait is the theme of this domestic scene.
The composition typology, recurrent in other
works, uses wings that create perspective box-
es, interiors in which there is the possibility of
seeing and discovering the figures from mul-
tiple points of view.

L.M.

3. ARTURO MARTINI
(Treviso 1889 - Milano 1947)
L'ospitalità (Pietà), 1931
terra refrattaria; cm 33×26×23,5
FAI - Fondo Ambiente Italiano, Lascito
Claudia Gian Ferrari - Milano, Villa Necchi
Campiglio
Storia: Firenze, Contini Bonacossi; Milano,
Claudia Gian Ferrari; dal 2010 lascito
testamentario di Claudia Gian Ferrari al FAI

Il rapporto tra la figura che porge la ciotola e l'al-
tra che si curva per bervi è costruito sul contrap-
porsi di linee verticali e spezzate e restituito tra-
mite gesti semplici, ma intensamente espressivi.

Bibliografia/Bibliography: *Mostra Martini-Conti*
[1932]; *Arturo Martini* 1998, n. 298, p. 201; *Ar-
turo Martini* 2006, pp. 166-167.

L.M.

3. ARTURO MARTINI
(Treviso 1889 - Milan 1947)
Hospitality (Mercy), 1931
fireclay, 33×26×23.5 cm
FAI - Fondo Ambiente Italiano, Claudia Gi-
an Ferrari Collection - Milan, Villa Necchi
Campiglio
History: Florence, Contini Bonacossi; Milan,
Claudia Gian Ferrari; since 2010, bequest of
Claudia Gian Ferrari to FAI.

The relationship between the figure that offers
the bowl and the other one that bends to drink
from it is built on the contrast between verti-
cal and broken lines and is rendered through
simple but intensely expressive gestures.

L.M.

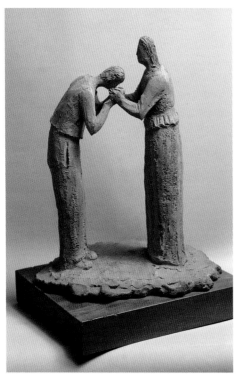

3

4. PRIMO CONTI
(Firenze 1900-1988)
La borghese di Canton, 1924
olio su tela; cm 100×80
Collezione privata
Storia: Firenze, Contini Bonacossi

Quello posseduto dai Contini Bonacossi era uno dei tre ritratti di cinese che Conti dipinse nel 1924 in pose diverse, conciliando «le conquiste strutturali e volumetriche» acquisite con l'esperienza futurista e «un rinnovato intendimento del colore» (P. CONTI 1983), raggiunto con intensi chiaroscuri. I tre dipinti (uno alla Galleria d'arte moderna di Palazzo Pitti e l'altro alla Galleria d'Arte Moderna di Roma) procurarono all'artista notevole successo.

Bibliografia/Bibliography: Mostra Martini-Conti [1932]; P. CONTI 1983, pp. 298-299, 313.
L.M.

4. PRIMO CONTI
(Florence 1900-1988)
The Canton Middle-class Woman, 1924
oil on canvas, 100×80 cm
Private collection
History: Florence, Contini Bonacossi

The painting belonging to the Contini Bonacossi was one of the three portraits of a Chinese woman that Conti painted in 1924 in different poses, reconciling "the structural and volumetric conquests" acquired through the futurist experience and "a renewed understanding of colour" (P. CONTI 1983), obtained with intense chiaroscuro. The three paintings (one at the Gallery of Modern Art in Palazzo Pitti and the other at the Gallery of Modern Art in Rome) earned the artist a remarkable success.
L.M

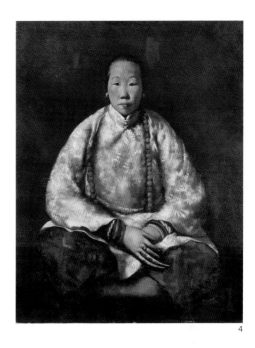

4

5. ALBERTO MAGNELLI
(Firenze 1888 - Meudon 1971)
Paesaggio toscano, 1927
olio su tela; cm 57×67,5
Collezione privata
Storia: Firenze, Contini Bonacossi; Milano, Galleria Annunciata; Milano, Galleria Vismara; Milano, Galleria Brerarte; collezione privata; *Vendita Arte moderna* 2008

Riconducibile alla collezione Contini Bonacossi dai documenti in possesso degli eredi, il dipinto appartiene alla fase in cui Magnelli, tornato a Firenze a causa della guerra dopo un lungo soggiorno a Parigi, interpretava il paesaggio toscano in scandite geometrie e con colori intensi che ne estraevano una visione onirica e sospesa.

Bibliografia/Bibliography: Il paesaggio italiano 1983, p. 52.

L.M.

5. ALBERTO MAGNELLI
(Florence 1888 - Meudon 1971)
Tuscan Landscape, 1927
oil on canvas, 57×67.5 cm
Private Collection
History: Florence, Contini Bonacossi; Milan, Annunciata Gallery; Milan, Vismara Gallery; Milan, Brerarte Gallery; private collection; *Vendita Arte moderna* 2008

Traceable to the Contini Bonacossi Collection from the documents belonging to the heirs, the painting belongs to the period when Magnelli, back in Florence because of the war after a long stay in Paris, interpreted the Tuscan landscape in sharp geometries and with intense colours, creating a dreamlike and suspended vision.
L.M.

5

6. Gio Ponti
(Milano 1891-1979)
Due panche, 1930
panche in noce con filettature e piedi in
bronzo (realizzate dall'ebanista Angelo
Magnoni di Milano); cm 60×220×42
ciascuna
Collezione privata
Storia: Firenze, Contini Bonacossi

Alcuni disegni datati tra il 1930 e il 1931
(*Omaggio a Gio Ponti* 1980) testimoniano l'im-
pegno di Gio Ponti nella progettazione di gran
parte dei mobili per l'ultimo piano di Villa Vit-
toria, da quelli destinati alla quadreria a quelli
per il salotto. Le due panchette, parte dell'arre-
do della "galleria moderna", corrispondono al-
le esigenze di eleganza richieste da un luogo di
rappresentanza, risolte con sobrietà di forme e
ponderati accostamenti di materiali nobili.

Bibliografia/Bibliography: *Alcuni mobili* 1933;
Omaggio a Gio Ponti 1980.

L.M.

6. Gio Ponti
(Milan 1891-1979)
Two benches, 1930
two walnut benches with bronze borders and
feet (carried out by the cabinet-maker Angelo
Magnoni of Milan)
60×220×42 cm each
Private collection
History: Florence, Contini Bonacossi

Some drawings dated between 1930 and 1931
(*Omaggio a Gio Ponti* 1980) bear witness to
Gio Ponti's commitment in designing the ma-
jority of the furniture for the top floor of Vil-
la Vittoria, from those in the picture gallery to
those in the living room. The two benches,
part of the "modern gallery" furniture, meet the
need of elegance required by a formal room,
and are rendered with simple forms and sober
combinations of noble materials.

L.M.

6

Luigi Bellini, antiquario, collezionista e mecenate
Luigi Bellini, Antique Dealer, Collector and Patron

Lucia Mannini

Si riporta che un antiquario di nome Vincenzo Bellini avesse avviato l'attività a Ferrara già nel 1756 e che un suo discendente avesse aperto una galleria a Firenze all'inizio dell'Ottocento. Da una famiglia di antiquari nasceva dunque Luigi Bellini (Impruneta 1884 - Firenze 1957). Come racconta negli scritti autobiografici, il suo avvicinamento all'arte era avvenuto a contatto con il padre Giuseppe, che aveva un magazzino tra via della Spada e via del Sole (frequentato, tra gli altri, da Stefano Bardini), e poi con la guida di Demetrio Tolosani. A diciannove anni andò a New York, avviando una fiorente attività internazionale, che continuerà a svolgere con successo grazie ai molti contatti stabiliti all'estero.

Fu Luigi ad acquistare nei primi anni Venti il palazzo di Lungarno Soderini, per farne una galleria commerciale, ma anche per avere spazi dove custodire la propria collezione privata, sorta per via di quell'attaccamento nei confronti delle opere e degli oggetti che matura inevitabilmente, a suo dire, nell'antiquario. Oltre che mercante, fu infatti amatore d'arte e collezionista: «Come si nasce artisti, così si nasce antiquari», scrive, aggiungendo però che «si comincia col fare l'antiquario per finire collezionista, e non ti accorgi che il microbo dell'antichità ti è saltato addosso, ti morde, ti divora, non ne guarirai più, peggio della tubercolosi» (L. BELLINI 1947, p. 9). Nel 1940, acquistata e ristrutturata la Villa Medicea di Marignolle, Bellini vi dispose la sua ricca collezione di arredi, dipinti e sculture, venduti all'asta nel 1976 insieme con l'immobile.

A fianco alla passione per l'arte antica, Bellini maturava però anche un forte interesse per quella contemporanea. Nel dicembre del 1931 annunciava così l'apertura di una nuova galleria in Palazzo Ferroni, diretta con il poeta Roberto Papi e Amedeo Sacerdoti, destinata a valorizzare l'arte moderna ospi-

It is said that an antique dealer called Vincenzo Bellini had already started a business in Ferrara in 1756 and that a descendant of him had opened a gallery in Florence at the beginning of the 1800s. We can therefore say that Luigi Bellini (Impruneta 1884 - Florence 1957) came from a family of antique dealers. As he tells in his autobiographical writings, he became interested in art thanks to his father Giuseppe who had a store between Via della Spada and Via del Sole (which Stefano Bardini also frequented), and then pursued this interest under Demetrio Tolosani's guidance. At nineteen years of age he went to New York where he started a thriving international business that he would successfully continue thanks to his many relations and contacts he had established abroad.

It was Luigi who bought in the early 1920s the palace in Lungarno Soderini, to set up a commercial gallery but also to have room for his private collection that had begun because of the attachment to the works and objects that, according to him, inevitably developed in antique dealers. Besides being a merchant, he also was an art lover and collector: "As one is born an artist,

Luigi Bellini nella galleria di Lungarno Soderini, 1949

Luigi Bellini in the Lungarno Soderini gallery, 1949

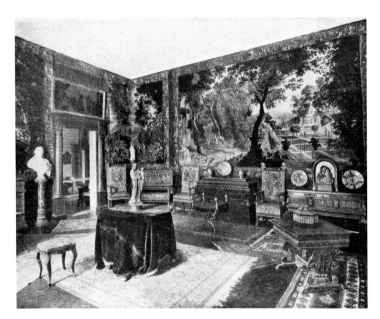

La Galleria Luigi Bellini in Lungarno Soderini, da una pagina pubblicitaria de «L'Antiquario», 1928

From an advertisement for the Luigi Bellini Gallery In Lungarno Soderini, "L'Antiquario", 1928

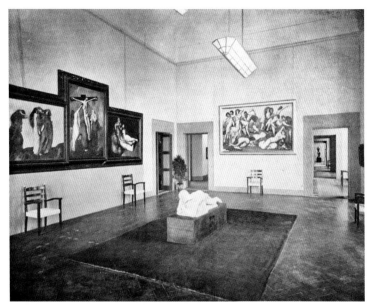

La galleria di Palazzo Ferroni in occasione della mostra di Arturo Martini e Primo Conti nel 1932, da «L'Illustrazione Toscana e dell'Etruria», 1932

The Palazzo Ferroni Gallery for the exhibition of Arturo Martini and Primo Conti in 1932, "L'Illustrazione Toscana e dell'Etruria", 1932

tando mostre su artisti contemporanei, conferenze e concerti, aperti alle più recenti manifestazioni italiane ed europee. La galleria si inaugurava con la mostra personale dello scultore Arturo Martini e del pittore Primo Conti, ma l'ambiziosa progettazione di proposte espositive e culturali non riuscirà a mantenere il livello sperato, potendo vantare tuttavia episodi di grande rilievo, come la terza mostra nazionale del MIAR (Movimento Italiano per l'Architettura Razionale) nell'aprile del 1932 e la mostra d'arte futurista nel gennaio del 1933. A questi primi anni Trenta risale la conoscenza di Bellini con Giorgio De Chirico e l'avvio di un rapporto destinato a mantenersi prolifico e costante.

Negli anni a seguire Luigi Bellini continuò a spendere energie e impegno nell'ideazione e creazione di eventi che proiettassero a livello internazionale il mercato dell'arte italiana antica, dalla creazione della «Gazzetta Antiquaria», che ebbe vita dal 1931 al 1933 (dal 1932 «Gazzetta Artistica» per poi ripartire come «Gazzetta Antiquaria» dal 1963) all'organizzazione della prima fiera nazionale d'arte antica tenutasi a Cremona nel 1937. Nel 1953 fu segretario generale e organizzatore della mostra nazionale d'antiquariato tenutasi a Firenze a Palazzo Strozzi, diretto precedente per la Biennale di antiquariato.

likewise another is born an antique dealer" so he wrote, adding however "you start as an antique dealer and end up being a collector without realizing that the germ of antiquity has infected you, it debilitates and consumes you and you will never recover, it is worse than tuberculosis" (L. BELLINI 1947, p. 9). In 1940, he bought and renovated the Marignolle Medici Villa and set up there his rich collection of furnishings, paintings and sculptures, which were auctioned in 1976 together with the building.

Side by side with his passion for antique art, Bellini also developed a strong interest in contemporary art. In December 1931 he announced the opening of a new gallery in Palazzo Ferroni, managed with the poet Roberto Papi and Amedeo Sacerdoti, with the aim of promoting modern art housing exhibitions of contemporary artists, conferences and concerts open to Italian and European innovations. The gallery opened with the exhibition dedicated to the sculptor Arturo Martini and the painter Primo Conti, but the ambitious plan for exhibition and cultural events would not be able to maintain the desired level, even though it could boast very important exhibitions such as the third international MIAR (Italian Movement for Rational Architecture) in April 1932 and that of futurist

Nel dopoguerra Bellini si fece promotore della ricostruzione di Ponte Santa Trinita, distrutto dai tedeschi nel 1944, istituendo un comitato, di cui fu segretario, presieduto da Bernard Berenson. Bellini è anche ricordato per la sua prosa di memorie: *Nel mondo degli antiquari*, uscito a Firenze nel 1947 con disegni di Giorgio De Chirico (riedito nel 1950), con una narrazione limpida e scorrevole, offre uno spaccato dell'ambiente antiquario fiorentino della prima metà del Novecento e lascia intendere l'alto livello delle opere da lui trattate nonché l'ampio raggio dei suoi clienti internazionali. Usciranno postumi i *Bozzetti antiquari* (Firenze 1960), dove si delineano le biografie di celebri antiquari; il *Fascino dell'antiquariato* (Firenze 1961), dove viene riprodotto pressoché integralmente *Nel mondo degli antiquari* con l'aggiunta di alcuni dei *Bozzetti antiquari*.

Alla morte di Luigi Bellini, i figli Giuseppe (Firenze 1909-1994) e Mario (Firenze 1913-2006) proseguirono l'attività antiquaria, fondando poi nel 1959 la Biennale di antiquariato e, in concomitanza con quell'evento, l'Associazione Antiquari d'Italia. I discendenti continuano l'attività e nel settembre del 2007 hanno inaugurato il Museo Privato Luigi Bellini, allestito negli ambienti della galleria di Lungarno Soderini, dove sono alcune opere appartenute a Luigi e molte di quelle acquistate nel corso degli anni da Mario e Giuseppe.

Bibliografia/Bibliography
D. Tolosani 1926; L. Bellini 1947; *Vendita Bellini* 1976; Luigi Bellini [junior] 2009.

art in January 1933. Bellini's acquaintance with Giorgio De Chirico and the beginning of a relation that would be prolific and constant dates back to the early 1930s.

In the following years Luigi Bellini continued to devote his energy and commitment to devising and creating events to project at an international level the market of antique Italian art, from the creation of the magazine "Gazzetta Antiquaria", that was published from 1931 to 1933 (but in 1932 as "Gazzetta Artistica" and revived in 1963 as "Gazzetta Antiquaria") to the organization of the first national fair of antique art held in Cremona in 1937. In 1953 he was secretary general and organizer of the national exhibition of antiques held in Florence at Palazzo Strozzi, the direct precedent of the Biennial Exhibition of Antiques.

In the postwar period Bellini became the promoter for the reconstruction of the Santa Trinita Bridge, which had been destroyed by the Germans, setting up a committee of which he was the secretary and Bernard Berenson the president. Bellini is also remembered for his memoires: *Nel mondo degli antiquari*, published in Florence in 1947 with drawings by Giorgio De Chirico (reprinted in 1950). With a clear and fluent voice he offers a picture of the Florentine antiques milieu in the first half of the 1900s and lets us understand the high level of the works he traded as well as the large range of his international clients. The *Bozzetti antiquari* (Florence 1960), with the biographies of famous antique dealers would be published posthumously as well as the *Fascino dell'antiquariato* (Florence 1961), where *Nel mondo degli antiquari* was practically entirely reproduced with the addition of some of the *Bozzetti antiquari*.

Upon the death of Luigi Bellini, his sons Giuseppe (Florence 1909-1994) and Mario (Florence 1913-2006) carried on the antiques business; in 1959 they founded the Biennial Exhibition of Antiques and, at the same time as that event, the Associazione Antiquari d'Italia or the association of antique dealers in Italy. The descendants have carried on the business and in September 2007 they opened the Luigi Bellini Private Museum, set up in the Lungarno Soderini gallery, where there are some works which belonged to Luigi and many more bought over the years by Mario and Giuseppe.

Luigi Bellini / Opere in mostra

Mentre è ben noto il ruolo di Luigi Bellini come collezionista e antiquario, si è voluto qui ricordare quello di mecenate per gli artisti moderni. Per rappresentare questo aspetto si sono scelte tre opere di Giorgio De Chirico, che testimoniano la continuità del suo legame con Bellini, dal pregnante ritratto dei primi anni Trenta, che segna l'avvio della loro conoscenza suggellata dal soggiorno fiorentino dell'artista, alle sculture degli anni Quaranta, nate nell'ospitalità della Villa di Marignolle, fino alle illustrazioni fornite per il libro di memorie di Luigi Bellini Nel mondo degli antiquari, *pubblicato nel 1947.*

Luigi Bellini / Works on display

While Luigi Bellini's role as a collector and antique dealer is well-known, here we would like to refer to his role as patron of modern artists. To show this aspect, three works by Giorgio De Chirico have been chosen, bearing witness to the continuity of their bond beginning with the meaningful portrait from the early 1930s, that marked the beginning of their acquaintance that was sealed by the artist's Florentine stay, to the sculptures of the 1940s, created in the hospitable Marignolle Villa, up to the illustrations for Luigi Bellini's book of memoires Nel mondo degli antiquari, *published in 1947.*

1

1. GIORGIO DE CHIRICO
(Volos, Grecia 1888 - Roma 1978)
Ritratto di Luigi e Ninì Bellini, 1932
olio su tela; cm 73×93
Firenze, collezione Luigi Bellini

Ai primi anni Trenta risale l'incontro tra De Chirico e l'antiquario Luigi Bellini, che l'ospiterà a Firenze nel 1932 e gli organizzerà una mostra nella sua galleria di Palazzo Ferroni. Secondo un'iconografia di antica tradizione, il collezionista è rappresentato nell'atto di stringere intensamente nelle mani una scultura, mentre sul tavolo sono altri oggetti preziosi: una collana e un portafili in smalto francese.

Bibliografia/Bibliography: *Il grande metafisico* 2004, p. 78; G. RASARIO 2004.

 L.M.

1. GIORGIO DE CHIRICO
(Volos, Greece 1888 - Rome 1978)
Portrait of Luigi and Ninì Bellini, 1932
oil on canvas; 73×93 cm
Florence, Luigi Bellini collection

The meeting between De Chirico and the antique dealer Luigi Bellini – who hosted him in Florence in 1932 and organized an exhibition for him in his Palazzo Ferroni gallery – dates back to the early 1930s. According to an ancient traditional iconography, the collector is portrayed holding a sculpture in his hands while on the table are other precious objects: a necklace and a thread carrier in French enamel.

 L.M.

2

3

nei quali gli sbagli più grossolani sono evidenti, libri che servono agli studiosi ma più spesso agli artigiani, che li adoprano come campioni delle loro riproduzioni e copiano dei cerotti falsi credendo di copiare degli autentici mobili antichi.

Chi scolpisce o intarsia, anche se copia esattamente l'antico, mette senza accorgersene quel quantum di personale, quell'influenza del disegno moderno che ha imparato alla scuola.

Talvolta viene fatto di osservare negli affreschi, nelle decorazioni di riproduzioni antiche, tutto lo spirito del moderno che le ha eseguite.

Una volta feci fare in una villa fiorentina, negli archi e nelle lunette delle pareti, dei motivi di affre-

— 41

4

2. Giorgio De Chirico
(Volos, Grecia 1888 - Roma 1978)
Ippolito e il suo cavallo [o *Cavallo e palafreniere* o *Cavallo tenuto*], 1940
terracotta con patinatura rossa;
cm 32,5×34×20,5
Firenze, collezione Luigi Bellini

Bibliografia/Bibliography: Il grande metafisico 2004, pp. 96-97; G. Rasario 2004.

3. Giorgio De Chirico
(Volos, Grecia 1888 - Roma 1978)
Cavallo e cavaliere con berretto frigio, 1940
terracotta; cm 33,5×30×17,5
Firenze, collezione Luigi Bellini

Plasmate a Firenze al tempo del soggiorno di De Chirico presso i Bellini, le due terrecotte, che affrontano i temi mitologici cari all'artista, testimoniano l'interesse che maturava a quel tempo nei confronti della scultura, nella quale si cimentava con l'aiuto del restauratore Alietti. Le opere vennero esposte alla mostra di sculture organizzata da De Chirico, con l'aiuto di Bellini, presso la Galleria Barbaroux di Milano nel 1941.

Bibliografia/Bibliography: Il grande metafisico 2004, pp. 93-94; G. Rasario 2004.

L.M.

4. Luigi Bellini
(Impruneta 1884 - Firenze 1957)
Nel mondo degli antiquari, Firenze 1947
Firenze, collezione Luigi Bellini

Oltre che fonte di informazioni sulla sua stessa biografia, il libro di Luigi Bellini (come altri suoi scritti) offre preziosa documentazione sul mercato antiquario e sulle personalità (note o meno note) di acquirenti e venditori, nazionali e internazionali. Segno tangibile di amicizia sono i disegni di Giorgio De Chirico che ne arricchiscono le pagine, talvolta svincolati dal testo, talvolta pienamente aderenti, come ad esempio nell'illustrare l'antiquario che colpisce un armadio con un fucile, come suggerito da un vivace racconto.

L.M.

2. Giorgio De Chirico
(Volos, Greece 1888 - Rome 1978)
Hippolytus and his Horse [or *Horse and Groom* or *Reined Horse*], 1940
terracotta with red patination, 32.5×34×20.5 cm
Florence, Luigi Bellini collection

3. Giorgio De Chirico
(Volos, Greece 1888 - Rome 1978)
Horse and Horseman with Phrygian cap, 1940
terracotta, 33.5×30×17.5 cm
Florence, Luigi Bellini collection

Carried out in Florence with the help of Alietti during De Chirico's stay at the Bellinis, the two terracottas, that deal with mythological themes dear to the artist, witness his interest in sculpture that he was developing in that period. The works were displayed at the sculpture exhibition organized by De Chirico, with Bellini's help, at the Barbaroux Gallery in Milan in 1941.

L.M.

4. Luigi Bellini
(Impruneta 1884 - Florence 1957)
Nel mondo degli antiquari, Firenze, Arnaud 1947
Florence, Luigi Bellini collection

Besides being a source of information on his own biography, the book by Luigi Bellini (like other writings by him) offers valuable documentation on the antiques market and on the personalities (some famous, some not) of the buyers and sellers, national and international. A tangible sign of Giorgio De Chirico's friendship are the drawings which enrich its pages, sometimes unrelated to the text and at times totally faithful to it as, for example, in the picture of the antique dealer hitting a wardrobe with a rifle, as a lively account retells.

L.M.

Appendice
Appendix

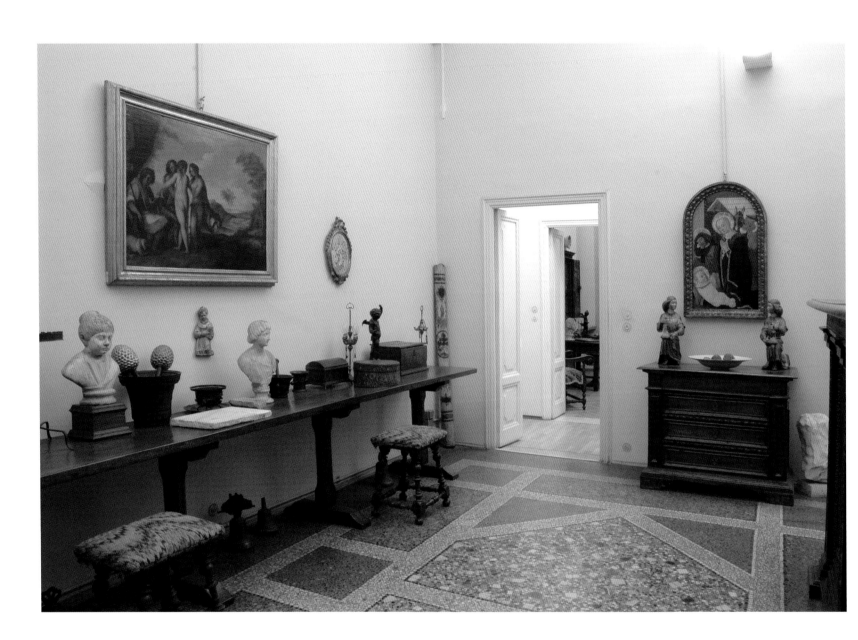

Donazioni di collezionisti per i musei fiorentini, dal canonico Bandini a oggi

Donations by Collectors to Florentine Museums, from Canon Bandini up to Today

Francesca Serafini

I generosi collezionisti dell'Ottocento hanno per la maggior parte incrementato collezioni d'arte esistenti, donando a musei già costituiti, ma in alcuni casi hanno permesso la creazione di un museo autonomo. Molti collezionisti rievocarono il passato tramite l'arredo delle loro case e la dimora divenne sinonimo di collezione d'arte. In quest'ottica accadeva che il contenuto venisse donato con lo stesso contenitore, nato e ideato dal proprietario in totale simbiosi con la propria collezione: sono le case – divenute museo – di Stibbert e Horne e il palazzo di Stefano Bardini.

In particolare l'apertura del Museo Nazionale del Bargello (1865) aveva sollecitato la donazione, da parte di privati, di opere destinate a illustrare la storia toscana[1]. La generosità dei collezionisti ottocenteschi risulta impressionante se si guardano i numeri degli oggetti donati da Antonio Conti, Louis Carrand[2], Ressman[3] ecc.

Se l'Ottocento è contraddistinto da donazioni caratterizzate soprattutto da opere medioevali e rinascimentali, un cambio d'interesse si registra allo scadere del secolo. È la nuova ventata dei Macchiaioli a rinnovare i lasciti alle pubbliche istituzioni. I dipinti donati da Diego Martelli nel 1896 al Comune di Firenze[4] non rappresentano solo un'eredità di arte e cultura, ma anche un vero e proprio testamento teorico e morale sui nuovi destini dell'arte[5]. Dal lascito Martelli si sviluppò la Galleria d'arte moderna[6], in seguito ampliata con altre considerevoli collezioni di Macchiaioli (da Cristia-

For the most part, the generous collectors of the 19th century enlarged collections of art with donations to museums already in existence; however, in some cases, their donations allowed the creation of new museums. Many collectors celebrated the past in the décor of their homes, and the dwelling became synonymous with art collection. As a result, the content (the collection) was donated with the container itself (the dwelling), which the owner had created and designed in total symbiosis with his own collection: examples are the houses of Stibbert and of Horne as well as Stefano Bardini's palace, all of them now museums.

In particular, the opening of the Museo Nazionale del Bargello (1865) spurred private individuals to make donations of works in order to illustrate the history of Tuscany[1]. The generosity of the 19th-century collectors is impressive if one looks at the numbers of objects donated by Antonio Conti, Louis Carrand[2], Ressman, etc.[3].

If the 19th century was marked by donations of primarily medieval and Renaissance works, the focus of the donations changed at the end of that century. Now it was Macchiaioli paintings that made up the bequests to public institutions. The paintings donated by Diego Martelli in 1896 to the City of Florence[4] represented not only a heritage of art and culture, but also a genuinely theoretical and moral testament of art's new destiny[5]. The Martelli bequest became the basis of the Gallery of Modern Art[6], later expanded to include other

Firenze, Museo Casa Rodolfo Siviero, sala Johnson

Florence, Museum of Rodolfo Siviero House, Johnson room

no Banti, a Leone Ambron, a Cesare Marchi[7]). Questa svolta significativa stimolò l'interesse di altri collezionisti del Novecento, ma si dovettero attendere gli anni Settanta affinché Alberto Della Ragione, incoraggiato dalla proposta di Carlo Ludovico Ragghianti a creare un Museo Internazionale d'arte contemporanea, destinasse al Comune di Firenze la sua raccolta d'arte moderna, formatasi tra il 1930 e il 1945[8].

A partire dal 1983, con l'inaugurazione della Galleria del Costume a Palazzo Pitti[9], si sono definite altre figure di donatore: chi raccoglie abiti e accessori per conservare la sua memoria storica e lo *status* sociale della propria famiglia; e il sarto che raccoglie abiti storici da utilizzare come modello da riprodurre, o da far indossare agli attori in scena[10]. Ecco dunque che viene arricchita[11] la collezione di abiti e accessori a Palazzo Pitti, attraverso la donazione dei nobili tessuti dei rampolli della famiglia Antinori[12] e del costumista Umberto Tirelli[13].

PREMESSA METODOLOGICA

Partendo dalla frase di Mottola Molfino «senza collezionisti non ci sarebbero Musei»[14], è stata progettata, in questa occasione, una mappatura sulle figure di personaggi (talvolta poco noti) che hanno destinato la propria raccolta d'arte alle città di Firenze e di Fiesole, affidandola al Comune o allo Stato Italiano, raccolta che è andata spesso a costituire specifica sezione in alcuni musei o in altri casi è rimasta confinata nei depositi.

Nel 1969, in occasione della VI Biennale internazionale dell'antiquariato a Firenze, la mostra *Arte e Scienza in Toscana* aveva affrontato il tema delle donazioni di collezionisti nel Novecento[15]. Oggi questo studio rappresenta un ampliamento di quel lavoro, andando a ritroso fino all'inizio dell'Ottocento e prenden-

important Macchiaioli collections (Cristiano Banti, Leone Ambron, and Cesare Marchi[7]). This significant turn of events fuelled the interest of other 20th-century collectors, but it was not until the 1970s that Alberto Della Ragione, encouraged by Carlo Ludovico Ragghianti's proposal to create an international museum of contemporary art, gave his collection of modern art, put together between 1930 and 1945, to the Municipality of Florence[8].

Since 1983, with the opening of the Galleria del Costume at Palazzo Pitti[9], other types of donors have emerged: those who collect clothing and accessories to preserve the historical memory and social status of their own families and the tailor who collects historical clothing to be used as patterns for reproductions or for stage costumes[10]. Here then is how the Palazzo Pitti collection of clothing and accessories has been enriched[11], through the donations of noble fabrics by descendents of the Antinori family[12] and by the costume designer Umberto Tirelli[13].

METHODOLOGICAL PREMISE

Starting with Mottola Molfino's statement that "without collectors, there would be no museums"[14], a chart has been drawn up for this event, to provide a specific outline of the (sometimes little-known) figures who donated their art collections to the municipalities of Florence and of Fiesole, entrusting them either to one of these municipalities or to the Italian State. These collections have often made up specific sections in some museums while, in other cases, they have remained relegated to storerooms.

In 1969, during the VI International Antiques Biennial in Florence, the exhibition *Art and Science in Tuscany* addressed the subject of donations by collectors in the 20th century[15].

do le mosse dalla donazione del canonico Bandini, per arrivare fino a oggi.

Numerose sono le donazioni, per lo più costituite da singoli pezzi, che sono emerse, ma la ricerca si è indirizzata verso nuclei collezionistici considerevoli e caratterizzati da una determinata fisionomia.

Non sono state considerate le donazioni che gli artisti hanno fatto delle proprie opere, donazioni che hanno notevolmente contribuito all'arricchimento del patrimonio dei musei fiorentini, ma che non possono essere definite vere e proprie collezioni d'arte.

Poiché non coinvolgono né il Comune, né lo Stato, ma altre istituzioni, all'interno dell'elenco dei donatori sono state escluse le Fondazioni costituite da Roberto Longhi[16], Bernard Berenson[17] e Giovanni Spadolini[18] e la collezione d'arte dei coniugi Acton[19], lasciata alla New York University dal figlio Harold e conservata a Villa La Pietra: saranno tuttavia da ricordare quali centri vitali e di grande rilevanza

This study represents a development of that work, going back to the beginning of the 19th century, starting with Canon Bandini's donation and arriving up to today.

Numerous donations, mostly of individual pieces, have emerged, but this research looks at large collections with certain characteristics.

Donations by artists of their own works were not considered because, although these gifts have contributed greatly to enriching the wealth of Florence's museums, they cannot be defined as true collections of art.

The list does not include the works which were not donated to either the Municipality or the Italian State, but to other institutions, therefore the foundations established by Roberto Longhi[16], Bernard Berenson[17] and Giovanni Spadolini[18] as well as the Actons'[19] art collection, which was bequeathed to New York University by their son Harold and remains at Villa La Pietra, are not in the list. Nevertheless, they are to be remembered, with their collections retain-

per la cultura della città, all'interno dei quali le donazioni hanno conservato un carattere unitario[20].

ing a unitary character, as fundamental centres of great importance for the culture of the city[20].

NOTE

[1] *La storia del Bargello* 2004.
[2] G. GAETA BERTELÀ 2004.
[3] I.B. SUPINO 1902.
[4] *L'eredità di Martelli* 1999; *La galleria Pitti* 2005, pp. 41, 151, 162, 164-165, 168, 176, 182-188.
[5] S. CONDEMI 1994.
[6] S. CONDEMI 1986; *La galleria Pitti* 2005.
[7] Cesare Marchi istituì per testamento la Fondazione nella villa di piazza Savonarola, arricchendola con oggetti d'arte pervenuti dalla sua residenza di campagna ai colli della Romola: in *La Fondazione Marchi* 1989.
[8] *Museo della Ragione* 1970; *Raccolta della Ragione* 1987; C. TOTI 2002.
[9] *Galleria del Costume* 1983.
[10] C. CHIARELLI 2008, pp. 312-313.
[11] Il primo nucleo, che giunse alla Galleria del Costume del Museo degli Argenti, apparteneva al Museo degli Arazzi e Tessuti Antichi, con sede nel Palazzo della Crocetta (ora Museo Archeologico). Questa piccola collezione era costituita da otto abiti, tre gilet e uno "chapeau de bras".
[12] G. CHESNE DAUPHINÉ GRIFFO 1988.
[13] *Donazione Tirelli* 1986. All'interno della mappatura sono stati ricordati solamente tre donatori, quelli che hanno anticipato le nuove tendenze del collezionismo di moda a Firenze. Grazie al loro esempio, famiglie nobili e benestanti e gli stilisti hanno contribuito a incrementare il patrimonio della Galleria del Costume, dove sono conservati più di seimila abiti e accessori. Per ricordare ugualmente i numerosi donatori, si consiglia di consultare l'albo, presente in *Moda* 2010, pp. 114-117.
[14] A. MOTTOLA MOLFINO 1997, p. 10; A DE POLI, M. PICCINELLI, N. POGGI 2006, p. 28.
[15] *Arte e Scienza* 1969, pp. 11-14.
[16] La *Fondazione Longhi* 1980.
[17] *La raccolta Berenson* 1962.
[18] C. SISI 2000; *Giovanni Spadolini* 2004.
[19] F. BALDRY 2010, pp. 31-33.
[20] A. MOTTOLA MOLFINO 1981, p. 7.

NOTES

[1] *La storia del Bargello* 2004.
[2] G. GAETA BERTELÀ 2004.
[3] I.B. SUPINO 1902.
[4] *L'eredità di Martelli* 1999; *La galleria Pitti* 2005, pp. 41, 151, 162, 164-165, 168, 176, 182-188.
[5] S. CONDEMI 1994.
[6] S. CONDEMI 1986; *La galleria Pitti* 2005.
[7] Through his will, Cesare Marchi established his foundation in the villa in Piazza Savonarola, which he embellished with art objects from his country home on the hills of Romola: in *La Fondazione Marchi* 1989.
[8] *Museo della Ragione* 1970; *Raccolta della Ragione* 1987; C. TOTI 2002.
[9] *Galleria del Costume* 1983.
[10] C. CHIARELLI 2008, pp. 312-313.
[11] The first group, which went to the Costume Gallery in the Silver Museum, belonged to the Museum of Antique Tapestries and Textiles, located in the Palazzo della Crocetta, (now the Archaeological Museum). This small collection consisted of eight garments, three waistcoats, and a "*chapeau-bras*".
[12] G. CHESNE DAUPHINÈ GRIFFO 1988.
[13] *Donazione Tirelli* 1986. Only three donors were mentioned in the chart, those who anticipated the new trend of fashion collecting in Florence. Thanks to their example, noble and wealthy families as well as designers have contributed to increasing the Costume Gallery's collections, which contain more than six thousand pieces of clothing and accessories. Consultation of the list in *Moda* 2010, pp. 114 -117 is also recommended as it cites the numerous donors.
[14] A. MOTTOLA MOLFINO 1997, p. 10; A DE POLI, M. PICCINELLI, N. POGGI 2006, p. 28.
[15] *Arte e Scienza* 1969, pp. 11-14.
[16] La *Fondazione Longhi* 1980.
[17] *La raccolta Berenson* 1962.
[18] C. SISI 2000; *Giovanni Spadolini* 2004.
[19] F. BALDRY 2010, pp. 31-33.
[20] A. MOTTOLA MOLFINO 1981, p. 7.

COME LEGGERE LA TABELLA

La mappatura è stata strutturata utilizzando una tabella suddivisa in **cinque voci**: alle prime due sono indicati i dati biografici essenziali del collezionista e la tipologia della raccolta d'arte donata.

La mappatura si svolge secondo l'**ordine cronologico** stabilito dalla donazione o dal testamento. Tale scelta consente di seguire l'andamento cronologico delle donazioni, rilevandone la continuità, pressoché ininterrotta fino a oggi. Nel caso di donazioni avvenute in più tempi si fa riferimento a quella più antica e si indicano di seguito le successive. Vengono anche segnalate le date del testamento olografo, nel caso di un Legato, e dell'effettiva donazione, da cui si evincono le difficoltà che possono essere emerse durante l'accettazione di una collezione.

L'indicazione della proprietà (statale/comunale) è stata introdotta nella quarta voce insieme alla sede museale dov'è conservata la collezione, per distinguere il possessore della raccolta da chi lo custodisce all'interno dei propri ambienti.

Per approfondire alcuni aspetti sulla storia della donazione nell'ultima voce è un riferimento bibliografico.

HOW TO READ THE TABLE

The chart has **five headings**. Under the first two headings are shown basic biographical data on the collector and the type of art collection donated.

The chart is organized in **chronological order** according to the date of the donation or that of the will. Such a choice allows following the chronological order of the donations, pointing out their almost uninterrupted continuity up to today. In the case of a donation which took place at different times, we refer to the earliest one and indicate the following ones in succession. The date of the holograph will is indicated in the case of a bequest, as well as the date of the actual donation; the period between the dates can be seen as an indication of the difficulties that may arise before a collection is accepted.

Either state or local ownership has been indicated under the second-last heading together with the museum that holds the collection so as to distinguish the owner of the collection from the place where the collection is housed.

A bibliographic reference is included under the final heading in order to facilitate further study of some aspects regarding the history of the donation.

Collezionista (dati biografici)	**ANGELO MARIA BANDINI** (Firenze 1726 - Fiesole 1803). Direttore della Biblioteca Marucelliana e della Biblioteca Laurenziana di Firenze
Collezione	Dipinti di Primitivi, opere su tavola di scuola toscana dei secoli XIII-XIV; dipinti del secolo XV, oggetti d'arte minore, sculture dei secoli XIV-XVI, in particolare robbiane.
Testamento olografo (Anno) Donazione (Anno)	Morendo nel **1803**, Bandini lasciò in eredità al Vescovo e al Capitolo di Fiesole la sua collezione e i suoi beni affinché fossero d'insegnamento e decoro per la città di Fiesole.
Proprietà-ubicazione	**Proprietà del Capitolo della Cattedrale di Fiesole**. Nel 1795 Bandini acquistò la chiesa e l'oratorio di Sant'Ansano a Fiesole e vi inserì la sua collezione, allestendo un "museo sacro". Nel 1913 fu inaugurata la nuova sede del Museo Bandini, nella palazzina progettata da Giuseppe Castellucci. La collezione è inserita nel nuovo allestimento museale dal 1990.
Bibliografia	M. SCUDIERI 1993; *Il museo Bandini* 2006.

Collezionista (dati biografici)	**LEOPOLDO FERONI** (Firenze 1773-1852). Fratello del sesto marchese di Bellavista Ubaldo Francesco.
Collezione	164 opere dal secolo XVII al XIX: 158 dipinti, 2 sculture, 4 formelle di pietre dure.
Testamento olografo (Anno) Donazione (Anno)	Nel **1850**, nel testamento, il marchese pose l'obbligo che la sua collezione, dopo la sua morte, rimanesse all'interno del suo palazzo di via della Stipa n. 4840 (oggi via Faenza n. 4), acquistato dai Feroni nel 1806. La "Galleria" era accessibile al pubblico e in ognuna delle sette sale era disponibile «una cartella» nella quale erano indicati gli autori e i soggetti dei dipinti. Nel **1852** il marchese Alessandro Feroni concordò con il Comune di Firenze il trasferimento della collezione Feroni alla Galleria degli Uffizi. Venne depositata nel 1865.
Proprietà-ubicazione	**Proprietà comunale in deposito statale. Galleria degli Uffizi**. Inizialmente le opere vennero esposte nel braccio di ponente della Galleria degli Uffizi, liberata dai bronzi moderni trasferiti al Museo Nazionale del Bargello. Nel 1894, secondo le volontà di Enrico Ridolfi, la raccolta venne depositata nel Cenacolo di Foligno, in via Faenza. Nel 1973 i dipinti furono collocati nei depositi di Palazzo Pitti e dal 1994 nei depositi della Galleria degli Uffizi.
Bibliografia	*Guida ai musei* 1988, p. 54; *La Collezione Feroni* 1998.

Collezionista (dati biografici)	**SIR WILLIAM CURRIE** (? - Nizza 1863). Inglese, visse sul lago Maggiore.
Collezione	516 gemme (cammei/intagli antichi), reperti etruschi e vari intagli, monete, ornamenti in oro e due frammenti di vaso d'argento di epoca rinascimentale.
Testamento olografo (Anno) Donazione (Anno)	Nel **1863** lasciò in testamento la sua raccolta di glittica alle Gallerie Fiorentine.
Proprietà-ubicazione	**Proprietà statale. Museo Archeologico Nazionale**. La raccolta venne collocata nel Gabinetto dei Preziosi, poi nella sala del Medagliere, all'interno di tre stipi.
Bibliografia	*Il Museo* 1968, p. 59; M. CASAROSA GUADAGNI 2003, pp. 151-155.

Collezionista (dati biografici)	**EMILIO SANTARELLI** (Firenze 1801-1866). Scultore.
Collezione	12.667 disegni antichi e moderni; un catalogo manoscritto con la descrizione di ogni singolo disegno.
Testamento olografo (Anno) Donazione (Anno)	Nel **1866** Emilio Santarelli, con l'atto di donazione, consegnava alla Galleria degli Uffizi la sua collezione di disegni antichi e moderni, dal secolo XV al XIX, disposti in 125 cartelle, e altri 243 disegni inseriti in cartelle più grandi. Nel 1870 venne presentato il catalogo della collezione dal direttore delle Reali Gallerie di Firenze, Aurelio Gotti.
Proprietà-ubicazione	**Proprietà statale. Polo Museale Fiorentino. Gabinetto Disegni e Stampe degli Uffizi.**
Bibliografia	*Catalogo* 1870; *Disegni italiani* 1967, pp. 7-18; *Acquisizioni* 1974.

Collector (biographical data)	ANGELO MARIA BANDINI (Florence 1726 - Fiesole 1803). Director of the Marucellian and Laurentian Library in Florence.
Collection	Primitive paintings, 13th- and 14th-century works on wooden panels from the Tuscan school, 15th-century paintings, objects of minor art, 14th-16th century sculptures, in particular by the Della Robbia.
Holographic will (Year) Donation (Year)	Upon his death in **1803**, Bandini bequeathed to the Bishop and the Chapter of Fiesole his collection and possessions for the instruction and décor of the City of Fiesole.
Ownership-location	**Property of the Capitolo della Cattedrale di Fiesole**. In 1795, Bandini bought the Church and Oratory of Sant'Ansano in Fiesole and installed his collection there, setting up a "sacred museum". In 1913 the new seat of the Museo Bandini was inaugurated in the small building designed by Giuseppe Castellucci. In 1990 the collection was given a new museum set-up.
Bibliography	M. SCUDIERI 1993; *Il museo Bandini* 2006.

Collector (biographical data)	LEOPOLDO FERONI (Florence 1773-1852). Brother of Ubaldo Francesco, sixth Marchese of Bellavista.
Collection	164 works from the 17th-19th centuries: 158 paintings, 2 sculptures, 4 semi-precious stone panels.
Holographic will (Year) Donation (Year)	In **1850**, the marchese dictated the condition in his will that, after his death, his collection would remain in his palace at Via della Stipa, no. 4840 (today, Via Faenza, no. 4), acquired by the Feroni family in 1806. The "gallery" was open to the public and there was a "card" in each of the seven rooms that specified the artists and subjects of the paintings. In **1852**, Marchese Alessandro Feroni reached an agreement with the Comune di Firenze to transfer the Feroni collection to the Galleria degli Uffizi of which it became part in 1865.
Ownership-location	**Municipal property in State storerooms. Galleria degli Uffizi.** The works were originally exhibited in the west wing of the Galleria degli Uffizi following the transfer of the modern bronzes to the Museo Nazionale del Bargello. In 1894, according to Enrico Ridolfi's wishes, the collection was stored in the Foligno Refectory in Via Faenza. In 1973, the paintings were placed in the Palazzo Pitti storerooms and since 1994 in those of the Galleria degli Uffizi.
Bibliography	*Guida ai musei* 1988, p. 54; *La Collezione Feroni* 1998.

Collector (biographical data)	SIR WILLIAM CURRIE (? - Nice 1863). An Englishman who lived on Lake Maggiore
Collection	516 gems (cameos/antique carvings), Etruscan finds and various carvings, coins, gold ornaments and two fragments of a Renaissance silver vase.
Holographic will (Year) Donation (Year)	In **1863** he bequeathed his collection of glyptics to the Florentine Galleries.
Ownership-location	**State property. Museo Archeologico Nazionale.** The collection was placed in the Gabinetto dei Preziosi, then in three cabinets in the Medal Collections Room.
Bibliography	*Il Museo* 1968, p. 59; M. CASAROSA GUADAGNI 2003, pp. 151-155.

Collector (biographical data)	EMILIO SANTARELLI (Florence 1801-1866). Sculptor.
Collection	12,667 antique and modern drawings; a handwritten catalog with a description of each individual work.
Holographic will (Year) Donation (Year)	With his **1866** deed of gift, Emilio Santarelli gave the Galleria degli Uffizi his collection of antique and modern drawings from the 15th to the 19th centuries, in 125 portfolios, with another 243 drawings in larger portfolios. In 1870 a catalogue of the collection was presented by Aurelio Gotti, Director of the Royal Galleries in Florence.
Ownership-location	**State property. Polo Museale Fiorentino. Gabinetto Disegni e Stampe degli Uffizi.**
Bibliography	*Catalogo* 1870; *Disegni italiani* 1967, pp. 7-18; *Acquisizioni* 1974.

Collezionista (dati biografici)	**CARLO STROZZI** (Ferrara 1810 - Firenze 1886). Esperto di numismatica e direttore del «Periodico di numismatica e sfragistica per la storia d'Italia».
Collezione	Circa 151 reperti archeologici etruschi e romani
Testamento olografo (Anno) Donazione (Anno)	Dopo aver conclusi gli scavi del teatro romano di Fiesole tra il **1873** e il **1874**, circa in quegli anni Strozzi donò diversi reperti archeologici per costituire il nucleo del museo locale. In seguito consegnò 33 monete che facevano parte di un tesoretto scoperto a Fiesole nel **1829**.
Proprietà-ubicazione	**Proprietà comunale di Fiesole. Museo Archeologico di Fiesole.** Il museo ebbe la sua prima sede al pian terreno del Palazzo Pretorio. In seguito, con l'accrescersi del patrimonio del museo, nel 1914 venne trasferito in un edificio a forma di tempietto ionico, progettato da Ezio Cerpi.
Bibliografia	P. Rescigno 1994, p. 158; *Il Museo di Fiesole* 1878; *La collezione Costantini* 1985, p. 19.
Collezionista (dati biografici)	**PIETRO AMEDEO FOUCQUES DE VAGNONVILLE** (Douai 1806 - Firenze 1876). Barone.
Collezione	843 reperti etruschi, volumi di studio, di cartografia, di appunti.
Testamento olografo (Anno) Donazione (Anno)	Nel **1875** lasciò per Legato testamentario la collezione al Comune di Firenze. Nel **1877** il Legato venne trasferito a Palazzo Vecchio, dove Gian Francesco Gamurrini, Conservatore delle Antichità, potè iniziare ad allestire il «Museo Vagnoville» nella sala del Quartiere di Leone X. La collezione era completa di vetrine per l'allestimento.
Proprietà-ubicazione	**Proprietà comunale in deposito statale. Museo Archeologico Nazionale.** Fino al 1882 la collezione fu esposta nella Sala di Cosimo il Vecchio, in seguito trasferita al Regio Museo Etrusco del Palazzo della Crocetta. Nel 1942 venne presentato l'inventario della collezione «Foucques de Vagnoville» [*sic*] (oggi conservato all'Archivio dei musei comunali). Attualmente i reperti della collezione Vagnonville giacciono nei magazzini del Museo Archeologico.
Bibliografia	A. Romualdi 2000, pp. 515-521; L. Carsilio 2006, pp. 288-289.
Collezionista (dati biografici)	**LUIGI FERDINANDO CASAMORATA** (Wurzbrurg 1807 - Firenze 1881). Direttore del Conservatorio "Luigi Cherubini".
Collezione	Strumenti musicali e libri.
Testamento olografo (Anno) Donazione (Anno)	Lasciò scritto nel testamento che i suoi libri e strumenti musicali venissero donati al Regio Istituto "Luigi Cherubini" di Firenze.
Proprietà-ubicazione	**Proprietà statale. Polo Museale Fiorentino. Galleria dell'Accademia - Dipartimento degli strumenti musicali: Collezioni del Conservatorio "Luigi Cherubini".**
Bibliografia	A. Damerini 1941, p. 12; V. Gai 1969, p. 42, *Arte e Scienza* 1969, p. 114; G. Manzotti 1999, p. 14.
Collezionista (dati biografici)	**ANTONIO CONTI.** Pittore.
Collezione	362 oggetti, di cui: 10 mobili, 1 oreficeria, 1 arredi, 3 bronzi, 65 vetri, 1 scultura lignea, 279 maioliche, 1 arazzo, 1 arma.
Testamento olografo (Anno) Donazione (Anno)	Nel testamento olografo del **1884** Conti dispose che tutti i suoi beni venissero lasciati al Museo Nazionale del Bargello. La moglie, Elena Astor «Oscheban» Vidona Conti, nello stesso anno, rinunciò al diritto concessole dal marito di disporre di alcuni oggetti di loro proprietà, e li destinò al Museo Nazionale del Bargello. Il Lascito venne consegnato nel **1886** al Museo Nazionale del Bargello.
Proprietà-ubicazione	**Proprietà statale. Polo Museale Fiorentino. Museo Nazionale del Bargello.** La collezione venne depositata prima a Palazzo Pitti (1926), poi trasferita al Museo degli Argenti (1934); infine al Museo di Palazzo Davanzati (1974). Dal 1995 la raccolta è rientrata al Museo Nazionale del Bargello. Alcuni manufatti sono esposti in Sala Carrand, il resto nei depositi. Quattro mobili e due orologi sono stati collocati nella Villa medicea di Cerreto Guidi.
Bibliografia	*Museo del Bargello* 1984, p. 12; *Arti* 1989, pp. 12, 33-34, nota 84.

Collector (biographical data)	**CARLO STROZZI** (Ferrara 1810 - Florence 1886). Numismatic expert and editor of "*Periodico di numismatica e sfragistica per la storia d'Italia*".
Collection	About 151 Etruscan and Roman archaeological finds
Holographic will (Year) Donation (Year)	After completing the excavation of the Roman theater in Fiesole between **1873** and **1874**, Strozzi donated sometime during that period the various archeological finds that formed the core of the local museum. Afterward, he consigned 33 coins that were part of a small cache discovered in Fiesole in **1829**.
Ownership-location	**Fiesole municipal property. Museo Archeologico di Fiesole.** The museum was originally located on the ground floor of the Palazzo Pretorio. Later on, as its collections grew, the museum was transferred in 1914 to a building shaped like an Ionic temple, designed by Ezio Cerpi.
Bibliography	P. RESCIGNO 1994, p. 158; *Il Museo di Fiesole* 1878; *La collezione Costantini* 1985, p. 19.
Collector (biographical data)	**PIETRO AMEDEO FOUCQUES DE VAGNONVILLE** (Douai 1806 - Florence 1876). Baron.
Collection	843 Etruscan finds, books of studies, of maps, and of notes.
Holographic will (Year) Donation (Year)	In **1875** he bequeathed the collection to the Comune di Firenze. In **1877** the bequest was transferred to Palazzo Vecchio, where Gian Francesco Gamurrini, *Conservatore delle Antichità*, began to set up the "Vagnoville [sic] Museum" in the room of Leo X's Quarters. The collection was also included display cases.
Ownership-location	**Municipal property in State storerooms. Museo Archeologico Nazionale.** Until 1882, the collection was exhibited in the Hall of Cosimo the Elder, later transferred to the Royal Etruscan Museum in Palazzo della Crocetta. The inventory of the "Foucques de Vagnoville [sic]" collection was drawn up in 1942, (today in the municipal museums' archives). Currently, the Vagnonville collection is in the Archeological Museum's storerooms.
Bibliography	A. ROMUALDI 2000, pp. 515-521; L. CARSILIO 2006, pp. 288-289.
Collector (biographical data)	**LUIGI FERDINANDO CASAMORATA** (Wurzburg 1807 - Florence 1881). Director of the Luigi Cherubini Conservatory.
Collection	Books and musical instruments.
Holographic will (Year) Donation (Year)	Casamorata wrote in his will that his books and musical instruments be donated to the Regio Istituto Luigi Cherubini in Florence.
Ownership-location	**State property. Polo Museale Fiorentino. Galleria dell'Accademia - Dipartimento degli strumenti musicali: Collezioni del Conservatorio "Luigi Cherubini".**
Bibliography	A. DAMERINI 1941, p. 12; V. GAI 1969, p. 42, *Arte e Scienza* 1969, p. 114; G. MANZOTTI 1999, p. 14.
Collector (biographical data)	**ANTONIO CONTI.** Painter.
Collection	362 objects, including 10 pieces of furniture, 1 work in precious metal, 1 furnishing, 3 bronzes, 65 works in glass, 1 wooden sculpture, 279 pieces of majolica, 1 tapestry, and 1 weapon.
Holographic will (Year) Donation (Year)	In his 1884 holographic will, Conti instructed that all his assets be left to the Museo Nazionale del Bargello. That same year, his wife Elena Astor "Oscheban" Vidona Conti gave up the right she was granted by her husband to dispose of some of their objects, and assigned them to the Museo Nazionale del Bargello. The bequest was delivered in 1886 to the Museo Nazionale del Bargello.
Ownership-location	**State property. Polo Museale Fiorentino. Museo Nazionale del Bargello.** The collection was first stored at Palazzo Pitti (1926), later transferred to the Museo degli Argenti (1934), and finally to the Museo di Palazzo Davanzati (1974). Since 1995 the collection has been part of the Museo Nazionale del Bargello. Some artefacts are displayed in the Carrand Room with the remainder in storage. Four pieces of furniture and two clocks have been placed in the Medici villa of Cerreto Guidi.
Bibliography	*Museo del Bargello* 1984, p. 12; *Arti* 1989, pp. 12, 33-34, nota 84.

Collezionista (dati biografici)	**EDOARDO ALBITES DI SAN PATERNIANO** (Parigi 1834 - ?). Marchese.
Collezione	137 reperti archeologici: vasi etruschi, greci, apuli, sculture e ritratti, 2 urne etrusche in alabastro, urne cinerarie romane in marmo con epigrafi, bronzetti etruschi e romani.
Testamento olografo (Anno) Donazione (Anno)	Dal **1885** al **1898** il marchese Albites di San Paterniano destinò al Museo civico di Fiesole 137 reperti archeologici. Nel **1913**, acquistato dalla galleria Sangiorgi di Roma un grosso lotto di reperti archeologici, lo donò al Comune di Fiesole, offrendo anche il finanziamento per il restauro del Palazzo Pretorio e l'adattamento di due stanze a terreno, per ospitare un museo composto esclusivamente dalle sue donazioni, proprio nel momento in cui si stava trasferendo dallo stesso palazzo il museo nella nuova sede (rif. donazione Carlo Strozzi).
Proprietà-ubicazione	**Proprietà comunale di Fiesole. Museo Archeologico di Fiesole.**
Bibliografia	*La collezione Costantini* 1985, pp. 20-22; P. RESCIGNO 1994, pp. 176-181.

Collezionista (dati biografici)	**JEAN-BAPTISTE** (Carrand 1792 - Lione 1871) e **LOUIS CARRAND** (Lione 1827 - Firenze 1888). Antiquari.
Collezione	3.305 fra bronzetti, armi, avori, cammei, cuoi, ferri, legni, maioliche, medaglie, metalli, miniature, oreficeria civile e sacra, orientalistica, pittura, pittura su vetro, placchette, posate, ricami, sculture, sigilli, smalti.
Testamento olografo (Anno) Donazione (Anno)	Nel **1887** Louis scrisse nel testamento olografo di voler lasciare al Museo Nazionale del Bargello la collezione di manufatti del Medioevo e del Rinascimento, raccolti fin dai primi dell'Ottocento dal padre Jean-Baptiste e da lui ampliata. Dal **1888**, alla morte di Louis Carrand, la Città di Firenze, tramite il Bargello, si fece carico di tale collezione.
Proprietà-ubicazione	**Proprietà comunale in deposito statale. Polo Museale Fiorentino. Museo Nazionale del Bargello.** Dal 1888 la collezione venne esposta nella Sala del Duca di Atene, oggi Sala Carrand. Alcuni manufatti furono in seguito collocati nella Sala degli Avori, nella Sala dei Bronzetti, nell'Armeria, nella Cappella, nella Sala delle Maioliche e nella Sala Islamica del museo. Con la Convenzione del 1931 il dono venne consacrato al Bargello dallo stesso Comune che «rinunzia a qualsivoglia possibile rivendicazione della facoltà di disporre delle collezioni sopra menzionate finché le medesime rimangano esposte nel R. Museo Nazionale di Firenze».
Bibliografia	*Arti* 1989.

Collezionista (dati biografici)	**MARZIO** (? 1819 - ? 1891) **ed EUGENIA** (? 1790 - ? 1880) **DE TSCHUDY**. Marzio fu barone e ciambellano alla corte del Granduca dal 1850.
Collezione	468 oggetti: oltre 400 maioliche e porcellane europee-orientali, mobili impiallacciati in tartaruga, in ebano, in avorio, con incrostazioni in madreperla, quadri monumentali di G. Pengehugh e di Andrea Belvedere e 2 tele di Filippo Palizzi, 4 vetrine
Testamento olografo (Anno) Donazione (Anno)	Nel **1889** il barone de Tschudy indicò nel suo testamento olografo di voler lasciare la sua collezione al Comune di Firenze perché fosse collocata al Museo Nazionale del Bargello o in un altro museo di dipendenza del Comune, come Legato. Dedicò la sua raccolta di oggetti d'arte alla defunta consorte Eugenia de Tschudy, che aveva contribuito a costituirla. Nel **1891** il Consiglio Comunale di Firenze accettò, dopo la morte del barone de Tschudy, il Legato, ma non stabilì subito una precisa destinazione.
Proprietà-ubicazione	**Proprietà comunale in deposito al Museo Stibbert.** Fino al 1898 il Legato venne inserito in due sale del quartiere della duchessa Eleonora, in Palazzo Vecchio, poi venne trasferito nelle soffitte, in seguito in una saletta contigua alla Sala dei Priori. Nel 1914 le porcellane e gli arredi lasciati da Marzio de Tschudy vennero esposti, su proposta del Direttore dell'Ufficio Belle Arti e Antichità del Comune, Alfredo Lensi, nelle sale del Museo Stibbert. Ad eccezione di tre sedie, oggi collocate nella Sala delle Udienze di Palazzo Vecchio, e dei due dipinti di Palizzi, esposti alla Galleria d'arte moderna di Palazzo Pitti (sala n. 22), il lascito De Tschudy è conservato al Museo Frederick Stibbert.
Bibliografia	*Le porcellane* 2002; F. DOMESTICI 2003; L. CARSILIO 2006, p. 289.

Collector (biographical data)	**EDOARDO ALBITES DI SAN PATERNIANO** (Paris 1834 - ?). Marchese.
Collection	137 archaeological finds: Etruscan, Greek, and Apulian vases, sculptures and portraits, 2 alabaster Etruscan urns, marble Roman funerary urns with inscriptions; Etruscan and Roman small bronzes.
Holographic will (Year) Donation (Year)	From **1885** to **1898** Marchese Albites di San Paterniano assigned 137 archaeological finds to Fiesole's municipal museum. In **1913**, he acquired from the Galleria Sangiorgi in Rome a large group of archaeological finds, donating the lot to the Comune di Fiesole. He also offered to finance the restoration of the Palazzo Pretorio and the remodeling of two ground-floor rooms to house a museum made up exclusively of his donations, precisely at the time when the museum was moving from the palace to its new seat. (Carlo Strozzi donation reference).
Ownership-location	**Fiesole municipal property. Museo Archeologico di Fiesole.**
Bibliography	*La collezione Costantini* 1985, pp. 20-22; P. RESCIGNO 1994, pp. 176-181.
Collector (biographical data)	**JEAN-BAPTISTE** (Carrand 1792 - Lione 1871) and **LOUIS CARRAND** (Lyons 1827 - Florence 1888). Antique dealers.
Collection	3,305 pieces including small bronzes; weapons; ivories; cameos; works in leather, wrought iron, wood, and metal; majolicas; medals; miniatures; civil and sacred jewelry; Islamic objects; paintings; paintings on glass; plaquettes; silverware; embroidery; sculptures; seals; and enamels.
Holographic will (Year) Donation (Year)	In **1887** Louis wrote in his holographic will that he wished to leave to the Museo Nazionale del Bargello his collection of artifacts from the Middle Ages and the Renaissance, first accumulated by his father Jean-Baptiste as far back as the early 19th century, and then enlarged by Louis himself. In **1888**, upon Louis Carrand's death, the City of Florence, through the Bargello, took possession of the collection.
Ownership-location	**Municipal property in State storerooms. Polo Museale Fiorentino. Bargello National Museum.** Beginning in 1888, the collection was displayed in the Duke of Athens Room, today the Carrand Room. Some artefacts were then placed in the museum's Ivories Room, Small Bronzes Room, Armoury, Chapel, and Islamic Room. With the 1931 agreement, the gift was dedicated to the Bargello by the municipality itself that "renounces any possible claim to the right to dispose of the collections mentioned above as long as the same remain on exhibition in the R[oyal]. National Museum of Florence".
Bibliography	*Arti* 1989.
Collector (biographical data)	**MARZIO** (? 1819 - ? 1891) **and EUGENIA** (? 1790 - ? 1880) **DE TSCHUDY**. Marzio was baron and chamberlain to the Grand Ducal court beginning in 1850.
Collection	468 items: over 400 pieces of majolica and European-Oriental porcelain; tortoiseshell-, ebony-, ivory-veneered furniture inlaid with mother of pearl; monumental paintings by G. Pengehugh and by Andrea Belvedere, 2 canvases by Filippo Palizzi, and 4 display cases
Holographic will (Year) Donation (Year)	In **1889** Baron de Tschudy indicated in his holographic will the desire to bequeath his collection to the Comune di Firenze that was to be placed in the Museo Nazionale del Bargello or in another of the municipality's museums. He dedicated the collection of art objects to his late wife Eugenia de Tschudy who had helped him put it together. In **1891** the Florence Town Council accepted the bequest after Baron de Tschudy's death but a specific location was not established at the time.
Ownership-location	**Municipal property in storage at the Museo Stibbert.** Until 1898, the bequest was placed in two rooms of Duchess Eleonora's Quarters in Palazzo Vecchio; it was later transferred to the attics and then to a room adjoining the Room of the Priors. In 1914, Alfredo Lensi, director of the municipality's Ufficio Belle Arti e Antichità, planned an exhibition of the porcelains and furnishings left by Marzio de Tschudy in the rooms of the Museo Stibbert. With the exception of three chairs, now located in the Audience Hall of the Palazzo Vecchio, and the two paintings by Palizzi, exhibited at the Galleria d'arte moderna di Palazzo Pitti (Room no. 22), the De Tschudy bequest is kept at the Museo Stibbert.
Bibliography	*Le porcellane* 2002; F. DOMESTICI 2003; L. CARSILIO 2006, p. 289.

Collezionista (dati biografici)	**COSTANTINO RESSMAN** (Trieste 1832 - Parigi 1899). Diplomatico.
Collezione	280 fra armi medievali e rinascimentali, armamenti difensivi e armi bianche.
Testamento olografo (Anno) Donazione (Anno)	Nel testamento olografo del **1894** Ressman dichiarava di volere lasciare alla città di Firenze «la sua raccolta di armi, frammenti ed accessori d'armi antiche, affinché sieno deposte nel R. Museo Nazionale al Bargello, possibilmente in immediata prossimità degli oggetti lasciativi dal defunto mio amico Louis Carrand». Le 14 casse, contenenti la collezione d'armi del lascito Ressman, giunsero in Italia, al Museo Nazionale del Bargello, nel **1899** dall'Ambasciata italiana di Parigi e nello stesso anno fu redatto il primo inventario.
Proprietà-ubicazione	**Proprietà comunale in deposito statale. Polo Museale Fiorentino. Museo Nazionale del Bargello.** Le opere sono in parte esposte nella Sala Islamica e nell'Armeria.
Bibliografia	I.B. Supino 1902, p. 1; *Figure guerriere* 1988.

Collezionista (dati biografici)	**DIEGO MARTELLI** (Firenze 1839-1896). Critico d'arte.
Collezione	107 fra dipinti, bozzetti, miniature (soprattutto di artisti macchiaioli), 2 terrecotte.
Testamento olografo (Anno) Donazione (Anno)	Nel **1894** Martelli, nel suo testamento olografo, legò alla città di Firenze tutti gli oggetti d'arte che si trovavano all'interno della sua dimora, con la clausola che fossero collocati nei Musei fiorentini. Nel **1898** il Legato venne consegnato agli amministratori comunali, che provvidero a sistemare le opere nel Quartiere di Eleonora in Palazzo Vecchio, presentandole al pubblico nel 1901 come raccolta di proprietà comunale. Il primo inventario della collezione venne registrato nel 1897.
Proprietà-ubicazione	**Proprietà comunale in deposito statale. Polo Museale Fiorentino. Galleria d'arte moderna di Palazzo Pitti.** Nel 1913 il Legato Martelli venne accorpato con le collezioni regie, donate da re Vittorio Emanuele III, e collocato insieme alla raccolta statale nella sezione di quadri moderni presso la Sala del Colosso nella Galleria dell'Accademia. Dal 1924 (dopo la Convenzione stipulata tra il Comune di Firenze e lo Stato Italiano) in occasione dell'inaugurazione della Galleria d'arte moderna, il lascito Martelli venne trasferito a Palazzo Pitti, al fine d'integrare il patrimonio artistico toscano dell'Ottocento. La collezione si trova attualmente alla Galleria nella sala n. 11.
Bibliografia	*I disegni* 1997; *L'eredità di Martelli* 1999; *La Galleria Pitti* 2005, pp. 41, 151, 162, 164-165, 168-176, 182-188.

Collezionista (dati biografici)	**FREDERICK STIBBERT** (Firenze 1838-1906). Cavaliere dell'Ordine dei Santi Maurizio e Lazzaro.
Collezione	16.842 pezzi: armeria europea, islamica e giapponese (dei secoli XV, XVI, XVII); dipinti (soprattutto ritratti e nature morte) dal secolo XV al XVIII; abiti (fra cui il mantello e l'abito di Napoleone Bonaparte indossato a Milano nel 1805); arazzi fiamminghi; tessuti; maioliche e porcellane; vetri e vetrate; cassoni e opere di ebanisteria e la sua Villa Montughi. Il donatore lasciò per il mantenimento del suo museo ottocentomila lire.
Testamento olografo (Anno) Donazione (Anno)	Secondo le disposizioni del suo testamento, del **1905**, il museo e la villa dovevano passare a titolo di Legato al Governo inglese con l'obbligo di erigerlo in una Fondazione autonoma a suo nome. In caso di mancata acquisizione da parte del Governo inglese, i successivi legatari dovevano essere, secondo le volontà di Stibbert, la Città di Firenze e la famiglia della sorella Sofronia, sposata con il conte Alessio Pandolfini. Nel 1906 il Governo britannico venne nominato primo legatario del museo e fu redatto l'inventario notarile della collezione. Il museo, eretto nel 1908 in Ente morale, poi in Fondazione, venne acquisito dalla città di Firenze. Nel 1965 il museo venne classificato come "Grande Museo".
Proprietà-ubicazione	**Proprietà comunale. Fondazione Frederick Stibbert.** Nel 1908 venne presentato un nuovo allestimento, distruggendo "l'artistico disordine" di tardo Ottocento. Tra il 1914 e il 1920 il museo perse il suo allestimento di ambientazione, in quanto venne valorizzata l'armeria. Negli ultimi anni si è sviluppata una particolare attenzione nel recupero degli allestimenti originari delle sale.
Bibliografia	L.G. Boccia 1981; *Il Museo Stibbert* 1973-1976; S. Di Marco 2008.

Collector (biographical data)	**COSTANTINO RESSMAN** (Trieste 1832 - Paris 1899). Diplomat.
Collection	280 pieces including medieval and Renaissance weapons, defensive arms and bladed weapons
Holographic will (Year) / Donation (Year)	In his **1894** holographic will, Ressman declared his wish to leave to the City of Florence "his collection of weapons, parts and accessories of ancient weapons, so that they would be placed in the R.[oyal] National Museum at the Bargello, possibly in the immediate vicinity of the objects left there by my late friend Louis Carrand". In **1899**, 14 boxes containing the arms collection of the Ressman bequest arrived in Italy, at the Museo Nazionale del Bargello from the Italian embassy in Paris, with the first inventory carried out that same year.
Ownership-location	**Municipal property in State storerooms. Polo Museale Fiorentino. Museo Nazionale del Bargello.** A portion of the works is displayed in the Islamic Room and in the Armoury.
Bibliography	I.B. SUPINO 1902, p. 1; *Figure guerriere* 1988.

Collector (biographical data)	**DIEGO MARTELLI** (Florence 1839-1896). Art critic.
Collection	107 including paintings, sketches, miniatures (especially by Macchiaioli artists) and 2 terracotta works.
Holographic will (Year) / Donation (Year)	In his **1894** holographic will, Martelli left to the City of Florence all the art works found in his residence, with the condition that they be placed in Florentine museums. In **1898** the bequest was consigned to the municipal administrators who set up the works in Eleonora's Quarters in Palazzo Vecchio, presenting them to the public in 1901 as a municipally owned collection. The first inventory of the collection was drawn up in 1897.
Ownership-location	**Municipal property in State storerooms. Polo Museale Fiorentino. Galleria d'arte moderna di Palazzo Pitti.** In 1913, the Martelli bequest was merged with the royal collections donated by King Vittorio Emanuele III and placed together with the State collection in the modern painting section at the Hall of the Colossus in the Accademia Gallery. In 1924 (after the Comune di Firenze and the Italian State reached an agreement) the Martelli bequest was transferred to Palazzo Pitti upon the opening of the Gallery of Modern Art in order to consolidate the Tuscan 19th-century artistic heritage. The collection is currently in Room no. 11 of the Gallery.
Bibliography	*I disegni* 1997; *L'eredità di Martelli* 1999; *La Galleria Pitti* 2005, pp. 41, 151, 162, 164-165, 168-176, 182-188.

Collector (biographical data)	**FREDERICK STIBBERT** (Florence 1838-1906). Cavaliere dell'Ordine dei Santi Maurizio e Lazzaro.
Collection	16,842 pieces: European, Islamic and Japanese armouries (15th, 16th, and 17th centuries), 15th- to 18th-century paintings (mostly portraits and still lifes), clothes (including the cape and the outfit worn in 1805 by Napoleon Bonaparte in Milan), Flemish tapestries, textiles, majolica and porcelain pieces, stained and plain glass windows, chests and other cabinetworks, and his Villa Montughi. The donor left eight hundred thousand lire for the maintenance of his museum.
Holographic will (Year) / Donation (Year)	According to the provisions of his **1905** will, the museum and the villa had to be devolved as a bequest to the British government with the condition that an autonomous foundation be set up in its own name. According to Stibbert's will, in the event that the British Government did not take possession, the successive legatees would be the City of Florence and the family of his sister Sofronia who was married to Count Alessio Pandolfini. In 1906 the British government was appointed the first legatee of the museum and a notarized inventory of the collection was carried out. Established in 1908 first as a charitable trust and then as a foundation, the museum, was acquired by the City of Florence. In 1965 the museum was classified as a "*Grande Museo*".
Ownership-location	**Municipal property. Frederick Stibbert Foundation.** A new lay-out was introduced in 1908 that destroyed "the artistic jumble" of the late 19th century. Between 1914 and 1920, the museum lost its original layout and staging with the armory being enhanced. In recent years the focus has been on returning the rooms to their original layout.
Bibliography	L.G. BOCCIA 1981; *Il Museo Stibbert* 1973-1976; S. DI MARCO 2008.

Collezionista (dati biografici)	**GIULIO FRANCHETTI** (Livorno 1840/1844 - Firenze 1909). Barone.
Collezione	600 tessuti dal secolo VI al XVIII.
Testamento olografo (Anno) Donazione (Anno)	Nel **1906**, tre anni prima di morire, Giulio Franchetti donò la sua collezione al Comune di Firenze perché fosse destinata al Regio Museo Nazionale di Firenze. Dopo «lunghi anni di pazienti ricerche ho potuto riunire una collezione di circa 600 pezzi di stoffe antiche, fra grandi e piccole, che comprende anche saggi dal secolo VI dell'Era Volgare sino alla fine del secolo XVIII».
Proprietà-ubicazione	**Proprietà comunale in deposito statale. Polo Museale Fiorentino. Museo Nazionale del Bargello.** Nel 1907 la collezione venne presentata al pubblico, nella sala detta "della Torre". Nel 1920 la collezione Franchetti, insieme a quelle di Carrand e Ressman, venne collocata nella grande sala detta "di Donatello". Attualmente si trova in parte esposta nella Sala Islamica e in parte nei depositi.
Bibliografia	I. Errera 1907, pp. 28-34; *Tessuti italiani* 1981.
Collezionista (dati biografici)	**ANTON DOMENICO PIERRUGUES.** Socio della Colombaria.
Collezione	1.297 monete e numerosi reperti archeologici, raccolti sul territorio fiesolano a partire dal 1860.
Testamento olografo (Anno) Donazione (Anno)	Nel **1914**, dopo l'inaugurazione della nuova sede del Museo Civico di Fiesole, Pierrugues donò la sua raccolta. Della donazione non c'è più traccia nel museo.
Bibliografia	*La collezione Costantini* 1985, pp. 20-21.
Collezionista (dati biografici)	**HERBERT PERCY HORNE** (Londra 1864 - Firenze 1916). Architetto, *connoisseur*, consulente di musei e privati collezionisti, antiquario.
Collezione	Tavole e dipinti fiorentini/senesi dal secolo XIV al XVII; sculture; mobili, maioliche, tessuti, antiche posate, utensili da cucina, monete, placchette; disegni e stampe (oltre 1.000); raccolta di circa 5.000 volumi: 65 incunaboli, 300 cinquecentine, 144 manoscritti, carte archivistiche. Palazzo Corsi.
Testamento olografo (Anno) Donazione (Anno)	Nel **1916** (due giorni prima di morire) Horne lasciò allo Stato Italiano il palazzo «con tutto quanto in esso si contiene di oggetti d'arte, mobili, disegni, biblioteca, nulla escluso né eccettuato» al fine di istituire una Fondazione e un museo a lui intitolati. Alla sua morte, lo stato di guerra esistente sia in Italia che in Inghilterra non permise di attuare le sue volontà testamentarie. Nel **1917** venne sancita l'erezione della Fondazione ad Ente morale e approvato lo statuto che ancora la regola. Tra le due guerre la Fondazione potè recuperare il suo patrimonio per la cessazione del vincolo di usufrutto stabilito da Horne per i suoi fratelli.
Proprietà-ubicazione	**Fondazione Horne.** Il Museo Herbert Percy Horne venne aperto al pubblico nel 1921, presentando un catalogo delle opere esposte. Se la maggior parte delle opere sono esposte al museo, la raccolta di disegni e stampe si trova dal 1962 in deposito presso il Gabinetto Disegni e Stampe degli Uffizi.
Bibliografia	C. Gamba 1920, pp. 162-185; C. Gamba 1961, pp. 5-11; F. Rossi 1966; *H.P. Horne* 2005.
Collezionista (dati biografici)	**ULISSE SACCENTI.** Direttore artistico del Teatro Niccolini.
Collezione	672 fotografie e disegni del secolo XIX; 22 sculture del secolo XIX.
Testamento olografo (Anno) Donazione (Anno)	Con accettazione prefettizia nel **1917** la donazione, con l'inventario cartaceo titolato «Collezione Saccenti», venne accolta dal Comune di Firenze.
Proprietà-ubicazione	**Proprietà comunale. Ex convento delle Suore Oblate francescane, Ospitaliere di Santa Maria Novella.** Dal 1917 fino al 1931-1932 la donazione Saccenti, insieme al Legato Salvini (ricordi personali dell'attore del Teatro Niccolini), fu esposta nel convento di Santa Maria Novella, nelle sale vicino al Museo del Risorgimento sotto la titolazione di «Raccolte teatrali».

Collector (biographical data)	**GIULIO FRANCHETTI** (Leghorn 1840/1844 - Florence 1909). Baron.
Collection	600 fabrics from the 6th to the 18th centuries.
Holographic will (Year) Donation (Year)	In **1906**, three years before his death, Giulio Franchetti donated his collection to the Municipality of Florence on the condition that it go to the Royal Museum in Florence. After "many years of patient research, I have been able to assemble a collection of about 600 pieces of antique fabrics, large and small, which also includes examples from the 6th century in the Early Middle Ages until the end of the 18th century".
Ownership-location	**Municipal property in State storerooms. Polo Museale Fiorentino. Museo Nazionale del Bargello.** In 1907 the collection was introduced to the public, in the so-called "Tower Room". In 1920 the Franchetti collection, together with those of Carrand and Ressman, was placed in the great hall named for Donatello. A part is currently exhibited in the Islamic Room and the remainder in storage.
Bibliography	I. ERRERA 1907, pp. 28-34; *Tessuti italiani* 1981.
Collector (biographical data)	**ANTON DOMENICO PIERRUGUES.** Member of La Colombaria.
Collection	1,297 coins and numerous archaeological finds, collected in the Fiesole area beginning in 1860.
Holographic will (Year) Donation (Year)	In **1914**, after the inauguration of its new seat, Pierrugues donated his collection to the Museo Civico di Fiesole. Today there is no longer any sign of the donation in the museum.
Bibliography	*La collezione Costantini* 1985, pp. 20-21.
Collector (biographical data)	**HERBERT PERCY HORNE** (London 1864 - Florence 1916). Architect, connoisseur, consultant to museums and private collectors, antique dealer.
Collection	Florentine/Sienese panel and other paintings from the 14th to the 17th centuries, sculptures, furniture, majolica pieces, textiles, antique cutlery, kitchen utensils, coins, plaquettes, drawings and prints (more than 1,000); a library of about 5,000 volumes, 65 incunabula, 300 cinquecentine, 144 manuscripts, and archival papers. Palazzo Corsi.
Holographic will (Year) Donation (Year)	In **1916** (two days before his death), Horne left the palace to the Italian state "with all its contents: objects of art, furniture, drawings, library, with nothing excluded or excepted" in order to establish a foundation and museum named after him. At the time of his death, the state of war existing both in Italy and in England did not allow his last will and testament to be executed. In **1917** the establishment of the foundation as a charitable trust was endorsed and the statutes that still govern it today were approved. Between the wars, the Foundation was able to recover its patrimony with the termination of the usufructuary right Horne had set up for his brothers.
Ownership-location	**Fondazione Horne.** The Museo Horne was opened in 1921, presenting a catalog of the exhibited works. If the majority of works are on display at the museum, the drawing and print collection has been in storage at the Gabinetto Disegni e Stampe degli Uffizi since 1962.
Bibliography	C. GAMBA 1920, pp. 162-185; C. GAMBA 1961, pp. 5-11; F. ROSSI 1966; *H.P. Horne* 2005.
Collector (biographical data)	**ULISSE SACCENTI.** Artistic director of Teatro Niccolini.
Collection	672 photographs and drawings from the 19th century; 22 19th-century sculptures.
Holographic will (Year) Donation (Year)	With the prefectural acceptance in **1917**, the donation of the "Saccenti Collection" with its inventory on paper was received by the Municipality of Florence.
Ownership-location	**Municipal property. Former convent of the Oblate Franciscan Sisters, Hospitallers of Santa Maria Novella.** Between 1917 and 1931-1932, the Saccenti donation, along with the Salvini Bequest (personal mementos of the Teatro Niccolini actor), was displayed in the Santa Maria Novella convent, in the halls near the Museum of the Risorgimento, under the title "Theatre Collection".

Collezionista (dati biografici)	DOMENICO TORDI (Orvieto 1857 - Firenze 1933). Membro della Società Colombaria.
Collezione	Raccolta toponomastica della Toscana: 149 carte realizzate tra la fine del secolo XV fino agli anni Trenta del secolo XIX.
Testamento olografo (Anno) Donazione (Anno)	L'atto di donazione avvenne nel **1917** al Comune di Firenze, in memoria della figlia Giulietta. La collezione venne accettata dal Consiglio Comunale nello stesso **1917**.
Proprietà-ubicazione	**Proprietà comunale. Museo *Firenze com'era*.** Attualmente chiuso.
Bibliografia	R. Ciullini 1924; *Arte e Scienza* 1969, p. 125; *Il lascito Tordi* 2003.
Collezionista (dati biografici)	PIERO BARGAGLI. Marchese fiorentino.
Collezione	179 trine antiche e merletti dei secoli XVI-XIX.
Testamento olografo (Anno) Donazione (Anno)	Nel **1918** Bargagli donò al Museo Nazionale del Bargello la collezione d'arte applicata, in memoria della consorte marchesa Eloisa Serny Bargagli. La collezione venne consegnata nello stesso anno.
Proprietà-ubicazione	**Proprietà statale. Polo Museale Fiorentino. Museo Nazionale del Bargello.** La raccolta, inizialmente depositata al Bargello, venne trasferita ed esposta al Museo degli Argenti di Palazzo Pitti, nel 1934. Dal 1977 la collezione si trova in deposito al **Museo di Palazzo Davanzati**.
Bibliografia	*Merletti* 1981, pp. 12-13; nota 3.
Collezionista (dati biografici)	PIERO BARBERA (Firenze 1854-1921). Direttore della Casa editrice Barbera.
Collezione	95 oggetti: stampe, cartoline e un dipinto.
Testamento olografo (Anno) Donazione (Anno)	L'atto di donazione avvenne nel 1922 in ricordo della moglie, Evelina Pacini.
Proprietà-ubicazione	**Proprietà comunale. Museo del Risorgimento.** Attualmente chiuso. Tutti i beni oggi sono conservati all'interno della Biblioteca e Archivio del Risorgimento.
Collezionista (dati biografici)	STEFANO BARDINI (Pieve Santo Stefano 1836 - Firenze 1922). Antiquario.
Collezione	Palazzo in piazza de' Mozzi con la sua collezione d'arte (romana, gotica, romanica, rinascimentale) di 2.000 opere circa.
Testamento olografo (Anno) Donazione (Anno)	Nel **1922** Bardini lasciò al Comune di Firenze la sua collezione d'arte: «Per dimostrare il culto che ho sempre nutrito per la gloria di Firenze e per l'affetto che mi lega a questa città. [...] Esprimo il desiderio che il Comune adibisca ad uso di Museo il Palazzo di piazza de' Mozzi e vi tenga questa collezione [...] da me formata con grande amore in lunghi anni».
Proprietà-ubicazione	**Proprietà comunale. Museo Stefano Bardini.** Nel 1925 venne inaugurato il Museo Civico con un nuovo allestimento creato da Alfredo Lensi, segretario della Commissione delle Belle Arti, e dal professor Mario Pelagatti, scultore, inserendo all'interno la collezione Stefano Bardini e alcune opere provenienti dalla distruzione del Vecchio Centro di Firenze (1881) e dalle chiese fiorentine di proprietà comunale.
Bibliografia	*Il Museo Bardini* 1984; G. Rossignoli 2009, p. 10.
Collezionista (dati biografici)	EMANUELE ROSSELLI. Sostenitore della pittura toscana (Macchiaioli).
Collezione	167 acqueforti originali di Giovanni Fattori.
Testamento olografo (Anno) Donazione (Anno)	In occasione della mostra su Giovanni Fattori del **1925**, Rosselli donò alla Galleria d'arte moderna di Palazzo Pitti la sua raccolta.
Proprietà-ubicazione	**Proprietà statale. Polo Museale Fiorentino. Gabinetto Disegni e Stampe degli Uffizi.**
Bibliografia	*Vendita Rosselli* 1931, p. 9; *Gam di Palazzo Pitti* 2008, tomi I-II, pp. 978-984, 1056.

Collector (biographical data)	**DOMENICO TORDI** (Orvieto 1857 - Florence 1933). Member of the Società Colombaria.
Collection	Toponomastic Collection of Tuscany (149 maps made between the late 15th century and the 1930s).
Holographic will (Year) Donation (Year)	The deed of gift to the Municipality of Florence took place in **1917**, in memory of his daughter Giulietta, with the collection accepted by the City Council in the same year.
Ownership-location	**Municipal property. Museum** *Firenze com'era*. Currently closed.
Bibliography	R. CIULLINI 1924; *Arte e Scienza* 1969, p. 125; *Il lascito Tordi* 2003.
Collector (biographical data)	**PIERO BARGAGLI**. Florentine marchese.
Collection	179 exemplars of antique laces and tatting from the 16th to the 19th centuries.
Holographic will (Year) Donation (Year)	In **1918**, Bargagli donated his applied art collection to the Museo Nazionale del Bargello, in memory of his wife, Marchesa Eloisa Serny Bargagli. The collection was consigned that same year.
Ownership-location	**State property. Polo Museale Fiorentino. Museo Nazionale del Bargello.** Originally stored in the Bargello, the collection was transferred and exhibited at Palazzo Pitti's Museo degli Argenti in 1934. Since 1977 the collection has been in storage at the **Museo di Palazzo Davanzati.**
Bibliography	*Merletti* 1981, pp.12-13; nota 3.
Collector (biographical data)	**PIERO BARBERA** (Florence 1854-1921). Director of Barbera publishing house.
Collection	95 items: prints, postcards and a painting.
Holographic will (Year) Donation (Year)	The deed of gift took place in 1922 in memory of his wife, Evelina Pacini.
Ownership-location	**Municipal property. Museo del Risorgimento.** Currently closed. All the works are now stored in the Library and Archives of the Risorgimento.
Collector (biographical data)	**STEFANO BARDINI** (Pieve Santo Stefano 1836 - Florence 1922). Antique dealer.
Collection	Palace in Piazza de' Mozzi, with its collection of Roman, Gothic, Romanesque, and Renaissance art, with approximately 2,000 works.
Holographic will (Year) Donation (Year)	In **1922** Bardini bequeathed his collection of art to the Municipality of Florence: "To demonstrate the devotion that I have always had for the glory of Florence and the affection that binds me to this city. [...] I have expressed the wish that the City adapt the Palace in Piazza de' Mozzi as a museum, and that this collection [...] that I have created with great love over many years be kept there".
Ownership-location	**Municipal property. Museo Stefano Bardini.** In 1925 the Museum was inaugurated with a new layout created by Alfredo Lensi, Secretary of the Commission of Fine Arts, and Professor Mario Pelagatti, sculptor, displaying the Stefano Bardini collection and some works from the destruction of Florence's old center (1881) and from municipally owned Florentine churches.
Bibliography	*Il Museo Bardini* 1984; G. ROSSIGNOLI 2009, p. 10.
Collector (biographical data)	**EMANUELE ROSSELLI**. Patron of Tuscan (Macchiaioli) painting.
Collection	167 original etchings by Giovanni Fattori.
Holographic will (Year) Donation (Year)	For the 1925 Giovanni Fattori exhibition, Rosselli donated his collection to the Galleria d'arte moderna di Palazzo Pitti.
Ownership-location	**State property. Polo Museale Fiorentino. Gabinetto Disegni e Stampe degli Uffizi.**
Bibliography	*Vendita Rosselli* 1931, p. 9; *Gam di Palazzo Pitti* 2008, tomi I-II, pp. 978-984, 1056.

Collezionista (dati biografici)	**CHARLES ALEXANDER LOESER** (New York 1864 - Firenze 1928). Cittadino americano, *connoisseur*, storico dell'arte.
Collezione	62 fra dipinti e sculture dal secolo XIII al XVI, mobili, arazzi, esemplari di maioliche; cinquemila dollari per l'allestimento e per la stampa del catalogo.
Testamento olografo (Anno) Donazione (Anno)	Nel **1926**, Loeser nel suo testamento olografo indicò come legatario della sua collezione il Comune di Firenze. Loeser inserì alcune condizioni: 1) la possibilità per i suoi eredi di disporre liberamente del resto della collezione «senza l'imposizione di qualsiasi tassa in denaro»; 2) la raccolta di opere, insieme al busto di Machiavelli e a un bozzetto del Vasari, donati in vita (1912 e 1918), doveva essere esposta a Palazzo Vecchio per un periodo non inferiore ai 25 anni, o all'interno della Sala de' Priori o nella fila di stanze che comunicano con la detta Sala; 3) L'ambiente che doveva ospitare la raccolta non doveva contenere altre opere d'arte trasportabili provenienti da altre collezioni; 4) la donazione Loeser doveva rimanere come un gruppo di oggetti unito e indivisibile. Nell'eventualità che il Comune di Firenze non avesse accettato il Legato o le condizioni, la collezione sarebbe passata al Papa e ai suoi successori. Nel **1933** avvenne ufficialmente la consegna del Legato a Palazzo Vecchio. Furono depositate all'interno del Quartiere del Mezzanino 22 opere previste (8 rimasero in custodia della figlia Matilda Sofia fino alla sua morte), inserendo altra mobilia non prevista nel testamento, ma integrata secondo le volontà della vedova e degli esecutori testamentari.
Proprietà-ubicazione	**Proprietà comunale. Palazzo Vecchio. Mezzanino.**
Bibliografia	A. Lensi 1934; M. Tinti 1934; C. Francini, 2006, pp. 132-317.

Collezionista (dati biografici)	**LUIGI PISA.**
Collezione	23 maioliche, 3 mobili, 2 tappeti, 1 robbiana, 3 dipinti, 4 vari.
Testamento olografo (Anno) Donazione (Anno)	Nel **1933** le sorelle di Luigi Pisa, eredi dei suoi beni, decisero di consegnare al Museo Nazionale del Bargello e alla Galleria d'arte moderna di Palazzo Pitti una parte della collezione del fratello. La donazione venne accettata nello stesso 1933.
Proprietà-ubicazione	**Proprietà statale. Polo Museale Fiorentino. Museo Nazionale del Bargello.** La collezione si trova in parte nella Sala delle Maioliche, nella Sala Islamica e deposito. **Galleria d'arte moderna di Palazzo Pitti.**
Bibliografia	*Arte e Scienza* 1969, p. 101.

Collezionista (dati biografici)	**DOMENICO TRENTACOSTE** (Palermo 1859 - Firenze 1933). Scultore.
Collezione	Dipinti: 1 Andreotti, 2 Tommasi, 2 Fattori, 1 Groux, 1 Signorini, 1 Bruzzi, 1 Banti, 1 Boldini, 1 Bistolfi e il *corpus* di opere di Trentacoste.
Testamento olografo (Anno) Donazione (Anno)	Nel **1933** Fernanda Gobbo, moglie di Ugo Ojetti, nominata erede fiduciaria del patrimonio dell'artista Trentacoste, decise di consegnare alla Galleria d'arte moderna di Palazzo Pitti il lascito dell'artista. All'interno del *corpus* di opere dello stesso Trentacoste si segnalano 11 dipinti, che facevano probabilmente parte della sua collezione privata. Il lascito venne accettato nel **1934** alle Reali Gallerie di Firenze.
Proprietà-ubicazione	**Proprietà statale. Polo Museale Fiorentino. Galleria d'arte moderna di Palazzo Pitti.** Alcune opere sono esposte nelle sale n. 19, 30.
Bibliografia	*Gam di Palazzo Pitti* 2008, tomo I, pp. 151, 199, 210, 312, 318, 369, 920.

Collezionista (dati biografici)	**ENRICO CORRADINI** (San Miniatello 1865 - Roma 1931). Scrittore e politico, senatore del Regno d'Italia nella XXVI legislatura.
Collezione	18 fra abiti, oggetti d'uso e statuette.
Testamento olografo (Anno) Donazione (Anno)	Donazione avvenuta nel **1934**.
Proprietà-ubicazione	**Proprietà comunale. Museo del Risorgimento.** I beni sono conservati nella Biblioteca e Archivio del Risorgimento.

Collector (biographical data)	**CHARLES ALEXANDER LOESER** (New York 1864 - Florence 1928). American citizen, connoisseur, art historian.
Collection	62 works including paintings and sculptures from the 13th to the 16th centuries, furniture, tapestries, majolica exemplars, five thousand dollars for its set-up and the printing of the catalog.
Holographic will (Year) Donation (Year)	In **1926**, Loeser designated the Municipality of Florence as legatee of his collection in his will. Loeser specified some conditions: 1) the possibility for his heirs to freely dispose of the rest of the collection "without the imposition of any tax"; 2) the collection of works, along with the bust of Machiavelli and a sketch of Vasari, donated during his life (1912 and 1918), was to be exhibited at the Palazzo Vecchio for a period of not less than 25 years, either in the Room of the Priors or in the row of rooms that communicate with the said room; and 3) the room that was to house the collection should not contain other portable works of art from other collections, 4) the Loeser donation had to remain as a united and indivisible group of objects. In the event that the Municipality of Florence did not accept the bequest or its conditions, the collection would pass to the Pope and his successors. In **1933**, the bequest was officially received by Palazzo Vecchio. Twenty-two predetermined works were deposited in the Quartiere del Mezzanino (8 remained in the care of his daughter Matilda Sofia until her death), adding other furniture not specified in the will, but included according to the wishes of the widow and the will's executors.
Ownership-location	**Municipal property. Palazzo Vecchio. Mezzanino.**
Bibliography	A. LENSI 1934; M. TINTI 1934; C. FRANCINI, 2006, pp. 132-317.
Collector (biographical data)	**LUIGI PISA.**
Collection	23 majolicas, 3 pieces of furniture, 2 carpets, 1 Della Robbia work, 3 paintings, 4 miscellanea.
Holographic will (Year) Donation (Year)	In **1933** Luigi Pisa's sisters, the heirs to his property, decided to entrust a part of their brother's collection to the Museo Nazionale del Bargello and the Galleria d'arte moderna di Palazzo Pitti. The donation was accepted also in 1933.
Ownership-location	**State property. Polo Museale Fiorentino. Museo Nazionale del Bargello.** Parts of the collection are found in the Majolica Room, the Islamic Room and in storage at the Bargello as well as in **Galleria d'arte moderna di Palazzo Pitti.**
Bibliography	*Arte e Scienza* 1969, p. 101.
Collector (biographical data)	**DOMENICO TRENTACOSTE** (Palermo 1859 - Florence 1933). Sculptor.
Collection	Paintings: 1 by Andreotti, 2 by Tommasi, 2 by Fattori, 1 by Groux, 1 by Signorini, 1 by Bruzzi, 1 by Banti, 1 by Boldini, 1 by Bistolfi, and the *corpus* of Trentacoste's works.
Holographic will (Year) Donation (Year)	In **1933**, Fernanda Gobbo, Ugo Ojetti's wife, named fiduciary heir to the artist Trentacoste's patrimony, decided to hand over the artist's bequest to the Galleria d'arte moderna di Palazzo Pitti. 11 paintings stand out among the *corpus* of Trentacoste's works that were probably part of his private collection. The bequest was accepted by the Royal Gallery in Florence in **1934**.
Ownership-location	**State property. Polo Museale Fiorentino. Galleria d'arte moderna di Palazzo Pitti.** Some works are exhibited in rooms nos. 19 and 30.
Bibliography	*Gam di Palazzo Pitti* 2008, tomo I, pp. 151, 199, 210, 312, 318, 369, 920.
Collector (biographical data)	**ENRICO CORRADINI** (San Miniatello 1865 - Rome 1931). Writer and politician, Senator of the Kingdom of Italy in the XXVI legislature.
Collection	18 items including clothes, everyday objects, and small statues.
Holographic will (Year) Donation (Year)	Donation took place in **1934**.
Ownership-location	**Municipal property. Museo del Risorgimento.** The items are kept in the Library and Archives of the Risorgimento.

Collezionista (dati biografici)	**ALESSANDRO** (Ancona 1878 - Firenze 1955) e **VITTORIA** (Robecco d'Oglio 1871 - Firenze 1949) **CONTINI BONACOSSI**. Il conte Alessandro fu mercante d'arte, senatore del regno di Vittorio Emanuele III.
Collezione	144 opere: 35 dipinti, 12 sculture, 38 mobili, 48 maioliche, 11 stemmi robbiani.
Testamento olografo (Anno) Donazione (Anno)	Nel **1937** Contini Bonacossi donò al Centro Nazionale di Studi sul Rinascimento a Palazzo Strozzi 3 dipinti (Cosimo Rosselli, Dosso Dossi, Andrea Schiavone), 2 robbiane, 3 busti romani, 18 mobili, 1 arazzo, 12 vasi in maiolica e bronzetti. Il conte Alessandro Contini Bonacossi, morendo nel **1955**, lasciò la collezione nella sua villa di Pratello Orsini a Firenze, chiedendo ai suoi eredi, i figli Alessandro Augusto ed Elena Vittoria, di donarla alla Città di Firenze. Mancando una precisa disposizione testamentaria con valore legale ed essendo impossibile da parte dello Stato apporre un vincolo globale sulla collezione, in quanto mancante del carattere di "tradizione", venne creata una commissione per selezionare le opere da destinare a Firenze e più precisamente alla Galleria degli Uffizi. Nel **1969** venne presentato l'atto di donazione, accompagnato da una convenzione, accettata con decreto del Presidente della Repubblica nello stesso anno. La donazione venne riconosciuta con decreto ministeriale del **1970**.
Proprietà-ubicazione	**Fondazione Istituto Nazionale di studi sul Rinascimento, Palazzo Strozzi.** L'istituzione accoglie le opere donate nel 1937. **Proprietà statale. Polo Museale Fiorentino. Galleria degli Uffizi.** Le opere donate nel 1969 vennero sistemate provvisoriamente, a partire dal 1974, nella neoclassica Palazzina della Meridiana di Pitti, in attesa di essere in seguito inserite in locali più idonei nella Galleria degli Uffizi. Dal 1998 la collezione è stata trasferita presso la Galleria, con accesso da via Lambertesca.
Bibliografia	M. SALMI 1967; L. BERTI, L. BELLOSI 1974; E. CAPRETTI 1988, pp. 32-36; M. MARINI 2004.

Collezionista (dati biografici)	**ARNALDO CORSI** (Firenze 1853-1919) ingegnere.
Collezione	611 oggetti: dipinti, mobili, ceramiche, armi, costumi veneziani.
Testamento olografo (Anno) Donazione (Anno)	Nel **1938** Fortunata Carobbi, vedova dell'ingegner Corsi e nominata erede universale (nel testamento olografo del 1918) donò al Comune di Firenze la raccolta di opere d'arte appartenuta al suo defunto consorte, il quale nel testamento richiedeva che in «Via Valfonda di Firenze si istituisca una pinacoteca o un museo da ordinarsi», in memoria della figlia Alice, scomparsa all'età di venti anni.
Proprietà-ubicazione	**Proprietà comunale. Galleria Corsi-Museo Stefano Bardini.** Dopo un'attenta selezione di 611 dipinti e oggetti di arte applicata, venne inaugurata la Galleria Alice Corsi, nel 1939, al quarto piano del Museo Stefano Bardini.
Bibliografia	M. CHIARINI 1987, p. 7; *Armi e Armati* 1989, pp. 9-10; *Il Museo nascosto* 1991, pp. 7-9.

Collezionista (dati biografici)	**EDITH RUCELLAI BRONSON** (Newport, Rhode Island 1861 - Firenze 1958). Contessa di origine americana.
Collezione	Raccolta di strumenti esotici.
Testamento olografo (Anno) Donazione (Anno)	Nel **1939** la contessa donò al Museo del Conservatorio "Luigi Cherubini" la sua collezione di strumenti musicali, interessanti dal punto di vista organologico.
Proprietà-ubicazione	**Proprietà statale. Polo Museale Fiorentino. Galleria dell'Accademia. Dipartimento degli strumenti musicali: Collezioni del Conservatorio "Luigi Cherubini".**
Bibliografia	V. GAI 1969, p. 43, *Arte e Scienza* 1969, p. 114; G. MANZOTTI 1999, p. 14.

Collezionista (dati biografici)	**GIACOMO LAGUZZI**. Elemosiniere dell'Ospedale dell'Istituto di San Giuseppe, Dresda.
Collezione	105 dipinti su tavolette di porcellana, 78 porcellane di Meissen dei secoli XIX-XX.
Testamento olografo (Anno) Donazione (Anno)	Destinò il suo lascito alla Reale Galleria di Palazzo Pitti nel **1942**. Dopo aver ottenuto il permesso dal governo tedesco, nel **1943**, la collezione da Dresda giunse a Firenze.
Proprietà-ubicazione	**Proprietà statale. Polo Museale Fiorentino. Galleria d'arte moderna di Palazzo Pitti.** Nel 1943 le opere vennero esposte nelle sale del Museo degli Argenti, in seguito depositate nelle stanze del magazzino "Quercia". Dal 1992 il lascito si trova nei depositi della Galleria d'arte moderna.
Bibliografia	*Il Lascito Laguzzi* [1990].

Collector (biographical data)	**ALESSANDRO** (Ancona 1878 - Florence 1955) and **VITTORIA** (Robecco d'Oglio 1871 - Florence 1949) **CONTINI BONACOSSI**. Count Alessandro was an art dealer and a senator of the kingdom of Vittorio Emanuele III.
Collection	144 works: 35 paintings, 12 sculptures, 38 pieces of furniture, 48 majolicas, 11 Della Robbia coats-of-arms.
Holographic will (Year) Donation (Year)	In **1937** Contini Bonacossi donated to the National Center of Studies on Renaissance at Palazzo Strozzi 3 paintings (by Cosimo Rosselli, Dosso Dossi, and Andrea Schiavone), 2 Della Robbia works, 3 Roman busts, 18 pieces of furniture, 1 tapestry, 12 majolica vases, and small bronzes. Upon his death in **1955**, Count Alessandro Contini Bonacossi left his collection in the Pratello Orsini villa in Florence, asking his heirs, his children Alessandro Augusto and Elena Vittoria, to donate it to the City of Florence. In the absence of a clear, legally binding provision in his will and being impossible on the part of the State to place a global restriction on the collection, as lacking the character of "tradition", a commission was created to select the works intended for Florence and more specifically for the Galleria degli Uffizi. In **1969** the deed of gift was presented, accompanied by an agreement, and accepted by decree of the President of the Republic that same year. The donation was recognized with a ministerial decree in 1970.
Ownership-location	**Fondazione Istituto Nazionale di studi sul Rinascimento, Palazzo Strozzi.** The institution houses the works donated in 1937. **State property. Polo Museale Fiorentino. Galleria degli Uffizi.** Beginning in 1974, the works donated in 1969 were provisionally arranged in the Pitti's neo-classical Palazzina della Meridiana, waiting to be then placed in a more suitable location in the Galleria degli Uffizi. In 1998 the collection was transferred to the Gallery, with access from Via Lambertesca.
Bibliography	M. SALMI 1967; L. BERTI, L. BELLOSI 1974; E. CAPRETTI 1988, pp. 32-36; M. MARINI 2004.
Collector (biographical data)	**ARNALDO CORSI** (Florence 1853-1919). Antique dealer and restorer.
Collection	611 items: paintings, furniture, ceramics, weapons, and Venetian costumes.
Holographic will (Year) Donation (Year)	In **1938** Fortunata Carobbi, widow of the engineer Corsi and named as his sole heir (in the 1918 holographic will) donated to the Municipality of Florence the collection of art works belonging to her late husband who had requested in his will that "a gallery or museum be instituted in Via Valfonda in Florence" in memory of their daughter Alice who had died at the age of twenty years.
Ownership-location	**Municipal property. Galleria Corsi-Museo Stefano Bardini.** After a careful selection of the 611 paintings and objects of applied art, the Galleria Alice Corsi was inaugurated in 1939, on the fourth floor of the Museo Stefano Bardini.
Bibliography	M. CHIARINI 1987, p. 7; *Armi e Armati* 1989, pp. 9-10; *Il Museo nascosto* 1991, pp. 7-9.
Collector (biographical data)	**EDITH RUCELLAI BRONSON** (Newport, Rhode Island 1861 – Florence 1958). Countess of American origin.
Collection	Collection of exotic instruments.
Holographic will (Year) Donation (Year)	In **1939** the countess donated to the Museo del Conservatorio "Luigi Cherubini" her collection of musical instruments, which are interesting from an organological point of view.
Ownership-location	**State property. Polo Museale Fiorentino. Galleria dell'Accademia. Dipartimento degli strumenti musicali: Collezioni del Conservatorio "Luigi Cherubini"**
Bibliography	V. GAI 1969, p. 43, *Arte e Scienza* 1969, p. 114; G. MANZOTTI 1999, p. 14.
Collector (biographical data)	**GIACOMO LAGUZZI**. Almoner, Hospital of the Institute of Saint Joseph, Dresden.
Collection	105 paintings on porcelain panels, 78 pieces of Meissen porcelain from the 19th and 20th centuries.
Holographic will (Year) Donation (Year)	Laguzzi directed his bequest to the Royal Gallery of Palazzo Pitti in **1942**. After having received permission from the German government in **1943**, the collection arrived in Florence from Dresden.
Ownership-location	**State property. Polo Museale Fiorentino. Galleria d'arte moderna di Palazzo Pitti.** In 1943, the works were exhibited in the rooms of the Museo degli Argenti, and then were placed in the Quercia storerooms. Since 1992 the bequest has been in the storerooms of the Gallery of Modern Art.
Bibliography	*Il Lascito Laguzzi* [1990].

Collezionista (dati biografici)	**ORAZIO CARLO PUCCI** (? - Firenze 1945). Marchese.
Collezione	600 stampe di Stefano della Bella.
Testamento olografo (Anno) Donazione (Anno)	Nel **1944** Pucci destinò al Gabinetto Disegni e Stampe degli Uffizi la sua raccolta d'arte.
Proprietà-ubicazione	**Proprietà statale. Polo Museale Fiorentino. Gabinetto Disegni e Stampe degli Uffizi.**
Bibliografia	*Arte e Scienza* 1969, p. 104; *Mostra di incisioni* 1973, p. 7

Collezionista (dati biografici)	**HORACE FINALY** (Budapest 1871 - New York 1945). Banchiere e bibliofilo.
Collezione	349 manoscritti, incunaboli, stampe, stampe musicali, 1 tappeto persiano del secolo XVII, 3 dipinti del secolo XV-XVI, 2 cassoni, 3 statue dei secoli XVI-XVII, 3 scomparti di predella del secolo XVI.
Testamento olografo (Anno) Donazione (Anno)	Nel **1945**, morendo a New York, nominò come legatario dei suoi beni il Comune di Firenze. La sua biblioteca si era arricchita con un quinto dell'eredità di sua madre, la baronessa Jenny Ellenberger Finaly, nipote di Horace Landau, già noto bibliofilo.
Proprietà-ubicazione	**Proprietà comunale in deposito statale. Biblioteca Nazionale di Firenze.** Grazie ad un intervento della Soprintendenza bibliografica di Firenze, l'intera collezione di Landau, con atto del 1947, insieme alla donazione Finaly, venne depositata nel 1949 nei locali della Biblioteca Nazionale. Inizialmente venne scelta come sala espositiva la Tribuna Galileiana, ma gli oggetti d'arte non hanno trovato una pubblica esposizione, ad eccezione della statua di Canova raffigurante Letizia Ramolino Bonaparte e di un rilievo robbiano: la prima esposta al piano terra, la seconda nella Sala cataloghi. Nel 2003 è stato concesso in deposito temporaneo alla Chancellerie des Universités de Paris presso la Villa Landau Finaly il tappeto di manifattura persiana.
Bibliografia	*Vendita Landau Finaly* 1948; A. MONDOLFO 1949; *I manoscritti* 1994.

Collezionista (dati biografici)	**SALVATORE ROMANO** (Meta di Sorrento 1875 - Firenze 1955). Capitano marittimo, antiquario.
Collezione	105 fra sculture dal secolo I a.C. al XX, mobili dal secolo XIV al XVII, affreschi dal secolo XIV al XV.
Testamento olografo (Anno) Donazione (Anno)	Nel **1946** Romano donò i pezzi più pregiati della sua collezione d'arte alla Città di Firenze, «in nome del profondo affetto che lo lega alla città di Firenze di cui è ospite da molti anni, deliberando contribuire, sia pure in forma tenuissima, all'accrescimento della sua gloria artistica». Nell'atto di donazione vengono dettate condizioni precise e vincolanti in relazione alla sistemazione e alla conservazione delle opere, allestite negli spazi dell'antico refettorio del Convento agostiniano di Santo Spirito. Alla donazione si aggiunse nel 1974, grazie al figlio Francesco, promotore della volontà paterna, il sarcofago contenente le spoglie del donatore.
Proprietà-ubicazione	**Proprietà comunale. Fondazione Salvatore Romano presso Cenacolo di Santo Spirito.**
Bibliografia	G. POGGI 1946; L. BECHERUCCI 1995.

Collezionista (dati biografici)	**LEONE AMBRON** (Firenze 1876-1979). Ingegnere. Dal luglio del 1962 al maggio del 1974 fu nominato Commissario per le acquisizioni della Galleria d'arte moderna di Palazzo Pitti.
Collezione	380 opere della scuola macchiaiola, postmacchiaiola e del Novecento; 10 dipinti di maestri antichi (tardo Quattrocento fiammingo/olandese, Cinquecento italiano, scuola romana del Settecento, Ottocento inglese).
Testamento olografo (Anno) Donazione (Anno)	Nel **1947** Ambron donò alla Galleria d'arte moderna di Palazzo Pitti 44 dipinti, tra i quali spiccavano capolavori di scuola macchiaiola. Nel 1948 fu presentato al pubblico l'allestimento, curato da Ambron stesso, all'interno di due sale della Galleria d'arte moderna. Nel **1956** venne proposta la seconda donazione di dipinti e disegni del Novecento. Nel maggio dello stesso anno il collezionista destinò come lascito al Museo di Casa Davanzati 28 maioliche. Nel **1964** si aggiunsero altri 81 dipinti di scuola macchiaiola, opere del Novecento e un gruppo di opere di autori appartenenti alla scuola napoletana dell'Ottocento. Nel **1971** Ambron donò alla Galleria degli Uffizi 10 dipinti (dalla fine del secolo XV al XIX). Ambron, morendo nel **1979**, lasciò precise disposizioni testamentarie alla sorella Luisa Ambron Errera, la quale nello stesso anno e nel 1982, in memoria del fratello, donò alla Galleria d'arte moderna 150 opere.

Collector (biographical data)	**ORAZIO CARLO PUCCI** (? - Florence 1945). Marchese.
Collection	600 prints by Stefano della Bella.
Holographic will (Year) Donation (Year)	In **1944** Pucci left his collection of art to the Gabinetto Disegni e Stampe degli Uffizi.
Ownership-location	**State property. Polo Museale Fiorentino. Gabinetto Disegni e Stampe degli Uffizi.**
Bibliography	*Arte e Scienza* 1969, p. 104; *Mostra di incisioni* 1973, p. 7

Collector (biographical data)	**HORACE FINALY** (Budapest 1871 - New York 1945). Banker and bibliophile.
Collection	349 manuscripts, incunabula, prints, music prints, 1 17th-century Persian carpet, 3 paintings from the 15th-16th century, 2 chests, 3 statues from the 16th-17th century, 3 16th-century predella panels.
Holographic will (Year) Donation (Year)	In **1945**, upon his death in New York, the Municipality of Florence was named as the legatee of his goods. His library was supplemented with a fifth of the inheritance of his mother, Baroness Jenny Ellenberger Finaly, niece of Horace Landau, who had been a renowned bibliophile.
Ownership-location	**Municipal property in State storerooms. Biblioteca Nazionale di Firenze.** Thanks to the intervention of the bibliographic Superintendency of Florence, the entire Landau collection, with a 1947 deed, together with the Finaly donation, were deposited in the National Library in 1949. The Galilean Tribune was initially chosen as the exhibition hall, but the art objects were not publicly displayed, with the exception of Canova's statue depicting Letizia Ramolino Bonaparte, (exhibited on the ground floor) and a Della Robbia relief (seen in the catalog room). In 2003, the Persian carpet was temporarily loaned to the Chancellerie des Universités de Paris in Villa Landau Finaly.
Bibliography	*Vendita Landau Finaly* 1948; A. MONDOLFO 1949; *I manoscritti* 1994.

Collector (biographical data)	**SALVATORE ROMANO** (Meta di Sorrento 1875 - Florence 1955). Sea captain, antique dealer.
Collection	105 pieces including sculptures from the 1st century B.C. to the 20th century, furniture from the 14th to the 17th centuries, frescoes from the 14th to the 15th centuries.
Holographic will (Year) Donation (Year)	In **1946** Romano donated the finest pieces of his art collection to the City of Florence, "in the name of the deep affection that binds him to the City of Florence that has welcomed him for many years, to contribute, albeit in a quite understated way, to its artistic glory". The deed of donation dictated precise and binding conditions regarding the arrangement and preservation of the works, set up in the ancient refectory of the Augustinian Convent of Santo Spirito. In 1974, thanks to his son Francesco who was carrying out his father's wishes, the sarcophagus containing the remains of the donor was added to the donation.
Ownership-location	**Municipal property. Fondazione Salvatore Romano in Cenacle of Santo Spirito.**
Bibliography	G. POGGI 1946; L. BECHERUCCI 1995.

Collector (biographical data)	**LEONE AMBRON** (Florence 1876-1979). Engineer. Official in charge of the acquisitions for Galleria d'arte moderna di Palazzo Pitti from July 1962 to May 1974.
Collection	380 works from the Macchiaioli and post-Macchiaioli schools and from the 20th century, 10 paintings by Old Masters (late 15th century Flemish/Dutch, Italian Cinquecento, the 18th-century Roman and the 19th-century English schools).
Holographic will (Year) Donation (Year)	In **1947** Ambron donated to the Galleria d'arte moderna di Palazzo Pitti, 44 paintings, among which masterpieces of the Macchiaioli school stood out. In 1948 the donation was presented to the public, in an arrangement by Ambron himself, in two rooms of the Gallery of Modern Art. In **1956** the second donation of 20th-century paintings and drawings was made. In May of that year the collector bequeathed 28 majolica pieces to Museo Davanzati. In **1964** another 81 paintings from the Macchiaioli school were added, 20th-century works, and a group of works by artists belonging to the 19th-century Neapolitan school. In **1971** Ambron donated 10 paintings (from the late 15th to the 19th centuries) to the Galleria degli Uffizi. Upon his death in **1979**, Ambron left his sister Louise Ambron Errera precise instructions in his will that resulted, that same year and in 1982, in the donation to the Gallery of Modern Art of 150 works in memory of her brother.

Proprietà-ubicazione	**Proprietà comunale in deposito statale. Galleria d'arte moderna di Palazzo Pitti.** Grazie alla Convenzione sancita nel 1914 tra Comune di Firenze e lo Stato, la collezione Ambron venne acquisita dalla Galleria d'arte moderna di Palazzo Pitti ed ora si trova, in parte esposta, nella sala n. 19. Uno dei dieci dipinti donati alla Galleria degli Uffizi è stato trasferito alla Galleria d'arte moderna, mentre i nove rimanenti sono stati collocati in deposito.
Bibliografia	*Collezioni del Novecento* 1986, pp. 46, 47, 75, 78-80, 83, 85, 90, 94, 95; *La Galleria Pitti* 2005, pp. 203-237; S. CONDEMI 2004, pp. 31-42; C. CANEVA 2004, pp. 43-51; *Gam di Palazzo Pitti* 2008, tomo I-II, pp. 210, 213, 221, 222, 238, 240, 245, 246, 296, 318, 353, 355, 362, 369, 378, 384-385, 411-416, 425, 429, 457, 467, 471, 474, 508-509, 526, 747, 749-750, 767, 859-860, 897-898, 905-908, 920-921, 924, 928-929, 946-947, 966, 971, 1056-1057, 1060, 1062, 1087, 1089; tomo II: pp. 1121, 1123, 1137-1140, 1169, 1211, 1215, 1218, 1225, 1230, 1256-1259, 1273, 1276, 1279, 1281-1282, 1290, 1305, 1308-1309, 1377, 1396-99, 1411-1418, 1420, 1424, 1427, 1428, 1440-1441, 1455-1457, 1463, 1481-1482, 1500, 1510, 1519-1520, 1681, 1711-1712, 1732, 1734, 1738-1739, 1742-1745, 1753-1757, 1779-1795, 1938-1939, 1955.

Collezionista (dati biografici)	**EMILIO MAZZONI ZARINI** (Firenze 1869-1949). Artista.
Collezione	200 incisioni di artisti dell'Ottocento e del Novecento.
Testamento olografo (Anno) **Donazione (Anno)**	Il collezionista lasciò la sua raccolta al Gabinetto Disegni e Stampe degli Uffizi nel **1949**.
Proprietà-ubicazione	**Proprietà statale. Polo Museale Fiorentino. Gabinetto Disegni e Stampe degli Uffizi.**
Bibliografia	*Acquisizioni* 1974, pp. 9-10.

Collezionista (dati biografici)	**MARIO BORGIOTTI** (Livorno 1906 - Firenze 1977). *Connoisseur* della pittura dei Macchiaioli.
Collezione	40 disegni di Telemaco Signorini.
Testamento olografo (Anno) **Donazione (Anno)**	Nel **1952** Borgiotti destinò alla Galleria d'arte moderna di Palazzo Pitti i disegni, già esposti nello stesso anno alla mostra "Compagnia del Paiolo" sotto il Loggiato degli Uffizi.
Proprietà-ubicazione	**Proprietà statale. Galleria d'arte moderna. Palazzo Pitti. Depositati al Gabinetto Disegni e Stampe degli Uffizi.**
Bibliografia	*Gam di Palazzo Pitti* 2008, tomo I-II, pp. 1138, 1713-1723, 1727-28; *Genio dei Macchiaioli* 2011.

Collezionista (dati biografici)	**MARGHERITA NUGENT** (Firenze 1891 - Trieste 1954). Contessa.
Collezione	641 ceramiche (secoli XVI-XVIII), 122 pezzi di merletti/trine del secolo XVII, 9 tele del secolo XIX.
Testamento olografo (Anno) **Donazione (Anno)**	La contessa Nugent dispose nel suo testamento olografo del **1954** di voler lasciare alle Gallerie di Firenze le seguenti raccolte: 1) collezione di monete Casa Savoia al Gabinetto Numismatico-Museo Archeologico; 2) porcellane, merletti/pizzi, tre astucci, una pipa al Museo del Bargello; 3) nove dipinti del secolo XIX alla Galleria d'arte moderna; 4) un ritratto alla Galleria degli Uffizi. Nello stesso anno il lascito venne consegnato al Museo Nazionale del Bargello, al Museo archeologico, alla Galleria d'arte moderna e alla Galleria degli Uffizi.
Proprietà-ubicazione	**Proprietà statale. Polo Museale Fiorentino. Museo Nazionale del Bargello; Museo Archeologico; Galleria d'arte moderna di Palazzo Pitti; Galleria degli Uffizi.** La collezione destinata al Bargello venne depositata al Museo degli Argenti di Palazzo Pitti, ma non esposta. Dal 1977 i manufatti furono trasferiti a Palazzo Davanzati. Oggi i merletti/pizzi si trovano in parte esposti nella Sala dei merletti di Palazzo Davanzati, in parte nel deposito. Le ceramiche furono trasferite da Palazzo Pitti al Museo Nazionale del Bargello nel 1983. I nove dipinti furono depositati alla Galleria d'arte moderna di Palazzo Pitti e il ritratto alla Galleria degli Uffizi.
Bibliografia	*Merletti* 1981, pp. 12-13, nota 3; *Gam di Palazzo Pitti* 2008, tomo I-II, pp. 459, 1290, 1483, 1687.

Ownership-location	**Municipal property in State storerooms. Galleria d'arte moderna di Palazzo Pitti.** Through the agreement reached between the Municipality of Florence and the State in 1914, the Ambron collection was acquired by the Galleria d'arte moderna di Palazzo Pitti and is now exhibited, in part, in room no. 19. One of the ten paintings donated to the Galleria degli Uffizi was moved to the Gallery of Modern Art, while the remaining nine were placed in storage.
Bibliography	*Collezioni del Novecento* 1986, pp. 46, 47, 75, 78-80, 83, 85, 90, 94, 95; *La Galleria Pitti* 2005, pp. 203-237; S. CONDEMI 2004, pp. 31-42; C. CANEVA 2004, pp. 43-51; *Gam di Palazzo Pitti* 2008, tomo I-II, pp. 210, 213, 221, 222, 238, 240, 245, 246, 296, 318, 353, 355, 362, 369, 378, 384-385, 411-416, 425, 429, 457, 467, 471, 474, 508-509, 526, 747, 749-750, 767, 859-860, 897-898, 905-908, 920-921, 924, 928-929, 946-947, 966, 971, 1056-1057, 1060, 1062, 1087, 1089; tomo II: pp. 1121, 1123, 1137-1140, 1169, 1211, 1215, 1218, 1225, 1230, 1256-1259, 1273, 1276, 1279, 1281-1282, 1290, 1305, 1308-1309, 1377, 1396-99, 1411-1418, 1420, 1424, 1427, 1428, 1440-1441, 1455-1457, 1463, 1481-1482, 1500, 1510, 1519-1520, 1681, 1711-1712, 1732, 1734, 1738-1739, 1742-1745, 1753-1757, 1779-1795, 1938-1939, 1955.
Collector (biographical data)	**EMILIO MAZZONI ZARINI** (Florence 1869-1949). Artist.
Collection	200 engravings by 19th- and 20th-century artists.
Holographic will (Year) Donation (Year)	The artist left his collection to the Gabinetto Disegni e Stampe degli Uffizi in **1949**.
Ownership-location	**State property. Polo Museale Fiorentino. Gabinetto Disegni e Stampe degli Uffizi.**
Bibliography	*Acquisizioni* 1974, pp. 9-10.
Collector (biographical data)	**MARIO BORGIOTTI** (Leghorn 1906 - Florence 1977). Connoisseur of Macchiaioli painting.
Collection	40 drawings by Telemaco Signorini.
Holographic will (Year) Donation (Year)	In 1952 Borgiotti left drawings to the Galleria d'arte moderna di Palazzo Pitti, which had been exhibited earlier that same year in the "Compagnia del Paiolo" exhibition in the Loggiato of the Uffizi.
Ownership-location	**State property. Galleria d'arte moderna. Palazzo Pitti. Depositati al Gabinetto Disegni e Stampe degli Uffizi.**
Bibliography	*Gam di Palazzo Pitti* 2008, tomo I-II, pp. 1138, 1713-1723, 1727-28; *Genio dei Macchiaioli* 2011.
Collector (biographical data)	**MARGHERITA NUGENT** (Florence 1891 - Trieste 1954). Countess.
Collection	641 ceramic pieces (16th-18th centuries), 122 pieces of laces/tatting from the 17th century, 9 19th-century paintings.
Holographic will (Year) Donation (Year)	Countess Nugent provided a bequest in her **1954** holographic will to the Galleries of Florence of the following collections: 1) a coin collection of the House of Savoy to the Numismatic Museum of Archaeology; 2) porcelains, lace/tatting, three cases, and a pipe to the Bargello Museum; 3) nine 19th-century paintings to the Gallery of Modern Art; and 4) a portrait to the Galleria degli Uffizi. That same year her bequests were consigned to the Museo Nazionale del Bargello, the Museo archeologico, the Galleria d'arte moderna, and the Galleria degli Uffizi.
Ownership-location	**State property. Polo Museale Fiorentino. Museo Nazionale del Bargello; Museo Archeologico; Galleria d'arte moderna di Palazzo Pitti; Galleria degli Uffizi.** The collection intended for the Bargello was stored, but not exhibited, at the Museo degli Argenti di Palazzo Pitti. In 1977 the artefacts were transferred to Palazzo Davanzati. Today a part of the lace/tatting collection is found on display in the Lace Room in Palazzo Davanzati, with a part in the storeroom. The ceramics were transferred in 1983 from Palazzo Pitti to the Museo Nazionale del Bargello. The nine paintings were stored at the Galleria d'arte moderna di Palazzo Pitti and the portrait at the Galleria degli Uffizi.
Bibliography	*Merletti* 1981, pp. 12-13, nota 3; *Gam di Palazzo Pitti* 2008, tomo I-II, pp. 459, 1290, 1483, 1687.

Collezionista (dati biografici)	**CRISTIANO BANTI** (Santa Croce sull'Arno 1824 - Montemurlo 1904) **e ADRIANA BANTI GHIGLIA** (? 1901 - ? 1955).
Collezione	Dipinti: 22 Boldini, 1 Abbati, 1 De Nittis, 2 Fattori, 1 Altamura, 2 ritratti di Gordigiani, Ghiglia, 1 busto di Cecioni, Nino Costa, Antonio Fontanesi, Corot e i pittori di Barbizon.
Testamento olografo (Anno) Donazione (Anno)	Nel **1955** Adriana Banti Ghiglia destinò come Legato al Comune di Firenze opere di pittori macchiaioli, collezione costituita dal pittore e *amateur* Cristiano Banti. Nel **1958** la collezione di Cristiano Banti entrò a far parte della Galleria d'arte moderna di Palazzo Pitti.
Proprietà-ubicazione	**Proprietà comunale in deposito statale. Polo Museale Fiorentino. Galleria d'arte moderna di Palazzo Pitti.** La collezione è esposta nella sala n. 10.
Bibliografia	*Quartiere Borbonico* 1995; *Galleria d'arte moderna* 1999, p. 34; *La Galleria Pitti* 2005, p. 30; *Gam di Palazzo Pitti* 2008, tomo I, pp. 211-212, 318-319, 324, 526, 921, tomo II, pp. 1137, 1165, 1168, 1712, 1953.

Collezionista (dati biografici)	**ALESSANDRO GERINI** (? 1906 - ? 1990). Marchese, parlamentare.
Collezione	6 cartoni d'arazzo cinquecenteschi.
Testamento olografo (Anno) Donazione (Anno)	Donazione avvenuta nel **1956** al Gabinetto Disegni e Stampe degli Uffizi.
Proprietà-ubicazione	**Proprietà statale. Polo Museale Fiorentino. Gabinetto Disegni e Stampe degli Uffizi.**
Bibliografia	*Acquisizioni* 1974, p. 10.

Collezionista (dati biografici)	**ICILIO CAPPELLINI** (Pistoia 1901 - Firenze 1967). Medico chirurgo.
Collezione	85 stampe colorate; disegni, incisioni, dipinti, sculture, monete.
Testamento olografo (Anno) Donazione (Anno)	Nel **1960** Cappellini donò alla Galleria d'arte moderna di Palazzo Pitti un bronzo di Clemente Orrigo, che venne accettato dalla Commissione della Galleria d'arte moderna nel **1961** e dalla Giunta Comunale nel **1968**. Nel suo testamento olografo, pubblicato nel **1967**, Cappellini lasciò 85 opere d'arte a favore del Comune di Firenze.
Proprietà-ubicazione	**Proprietà comunale. Museo *Firenze com'era.*** Attualmente chiuso. Cinque stampe colorate, 47 dipinti e le 6 statuette si trovano depositate a Palazzo Vecchio mentre le 27 monete del secolo XIX sono conservate nei depositi del **Museo Stefano Bardini**. Il bronzo di Clemente Origo è conservato alla **Galleria d'arte moderna di Palazzo Pitti ed è di proprietà statale.**
Bibliografia	*Gam di Palazzo Pitti* 2008, tomo I, p. 1435.

Collezionista (dati biografici)	**GIOVANNI GINORI CONTI** (Firenze 1898-1972). Principe, presidente della Camera di Commercio di Firenze.
Collezione	218 monete.
Testamento olografo (Anno) Donazione (Anno)	Nel **1961** Ginori Conti decise di donare al Museo Nazionale del Bargello la sua collezione numismatica che venne consegnata dopo otto anni dall'atto di donazione, nel 1969.
Proprietà-ubicazione	**Proprietà statale. Polo Museale Fiorentino. Museo Nazionale del Bargello.**
Bibliografia	*Monete fiorentine* 1984; G. TODERI, F. VANNEL 2003, vol. I, p. XVII.

Collezionista (dati biografici)	**ALESSANDRO CARUSO.** Avvocato.
Collezione	Raccolta di artisti toscani del secolo XX: 1 Bartolini, 1, Bozzolini, 5 Caligiani, 1 Capocchini, 1 Cavalli, 2 Cecchi, 1 Conti, 1 Giacchetti, 1 Giovannozzi, 1 Gordigiani, 1 Müller, 4 Pozzi, 2 Pucci, 1 Riesch, 1 Romoli, 1 Signorini, 2 Tordi, 1 Toschi.
Testamento olografo (Anno) Donazione (Anno)	Le tele vennero donate nel **1965** con l'obbligo di destinarle alla Galleria d'arte moderna di Firenze. La collezione venne accettata dalla Giunta comunale nel **1966**.
Proprietà-ubicazione	**Proprietà comunale in deposito statale. Polo Museale Fiorentino. Galleria d'arte moderna di Palazzo Pitti.**
Bibliografia	*Gam di Palazzo Pitti* 2008, tomo I, pp. 226, 359, 406-407, 424, 476, 723, 857, 1141, 1158, 1163, 1414, 1497, 1509, 1522, 1533, 1727, 1789, 1794.

Collector (biographical data)	**CRISTIANO BANTI** (Santa Croce sull'Arno 1824 - Montemurlo 1904) and ADRIANA BANTI GHIGLIA (? 1901 - ? 1955).
Collection	Paintings: 22 by Boldini; 1 by Abbati; 1 by De Nittis; 2 by Fattori; 1 by Altamura; 2 portraits by Gordigiani, Ghiglia; 1 bust by Cecioni, Nino Costa, Antonio Fontanesi, Corot and the Barbizon painters.
Holographic will (Year) Donation (Year)	In **1955** Adriana Banti Ghiglia bequeathed to the Municipality of Florence a collection of works by Macchiaioli painters put together by the painter and amateur Cristiano Banti. In **1958** Cristiano Banti's collection became part of the Galleria d'arte moderna di Palazzo Pitti.
Ownership-location	**Municipal property in State storerooms. Polo Museale Fiorentino. Galleria d'arte moderna di Palazzo Pitti.** The collection is displayed in room no. 10.
Bibliography	*Quartiere Borbonico* 1995; *Galleria d'arte moderna* 1999, p. 34; *La Galleria Pitti* 2005, p. 30; *Gam di Palazzo Pitti* 2008, tomo I, pp. 211-212, 318-319, 324, 526, 921, tomo II, pp. 1137, 1165, 1168, 1712, 1953.

Collector (biographical data)	**ALESSANDRO GERINI** (? 1906 - ? 1990). Marchese, Member of Parliament.
Collection	6 16th-century tapestry cartoons.
Holographic will (Year) Donation (Year)	The donation was made in **1956** to the Gabinetto Disegni e Stampe degli Uffizi.
Ownership-location	**State property. Polo Museale Fiorentino. Gabinetto Disegni e Stampe degli Uffizi.**
Bibliography	*Acquisizioni* 1974, p. 10.

Collector (biographical data)	**ICILIO CAPPELLINI** (Pistoia 1901 - Florence 1967). Surgeon.
Collection	85 colored prints; drawings, engravings, paintings, sculptures, and coins.
Holographic will (Year) Donation (Year)	In **1960** Cappellini donated to the Galleria d'arte moderna di Palazzo Pitti a bronze by Clemente Orrigo, which was accepted by the Gallery of Modern Art Commission in **1961** and by the Town Council in **1968**. In his holographic will, made public in **1967**, Cappellini left 85 works of art to the Municipality of Florence.
Ownership-location	**Municipal property. Museum of** *Firenze com'era.* Currently closed. Five colored prints, 47 paintings and the 6 statuettes found in storage at Palazzo Vecchio; 27 19th-century coins are kept at the **Museo Stefano Bardini**. The bronze by Clemente Orrigo is in the **Galleria d'arte moderna di Palazzo Pitti and is property of the State.**
Bibliography	*Gam di Palazzo Pitti* 2008, tomo I, p. 1435.

Collector (biographical data)	**GIOVANNI GINORI CONTI** (Florence 1898-1972). Prince, president of the Florence Chamber of Commerce.
Collection	218 coins.
Holographic will (Year) Donation (Year)	In **1961** Ginori Conti decided to donate to the Museo Nazionale del Bargello his numismatic collection that was consigned by deed of gift eight years later, in 1969.
Ownership-location	**State property. Polo Museale Fiorentino. Museo Nazionale del Bargello.**
Bibliography	*Monete fiorentine* 1984; G. TODERI, F. VANNEL 2003, vol. I, p. XVII.

Collector (biographical data)	**ALESSANDRO CARUSO.** Lawyer.
Collection	Collection of works by 20th-century Tuscan artists: 1 by Bartolini, 1 by Bozzolini, 5 by Caligiani, 1 by Capocchini, 1 by Cavalli, 2 by Cecchi, 1 by Conti, 1 by Giacchetti, 1 by Giovannozzi, 1 by Gordigiani, 1 by Müller, 4 by Pozzi, 2 by Pucci, 1 by Riesch, 1 by Romoli, 1 by Signorini, 2 by Tordi, and 1 by Toschi.
Holographic will (Year) Donation (Year)	The canvases were donated in **1965** with the condition that they go to the Gallery of Modern Art in Florence. The collection was accepted by the Town Council in **1966**.
Ownership-location	**Municipal property in State storerooms. Polo Museale Fiorentino. Galleria d'arte moderna di Palazzo Pitti.**
Bibliography	*Gam di Palazzo Pitti* 2008, tomo I, pp. 226, 359, 406-407, 424, 476, 723, 857, 1141, 1158, 1163, 1414, 1497, 1509, 1522, 1533, 1727, 1789, 1794.

Collezionista (dati biografici)	GIULIO MARCHI (Pescia 1882 - Firenze 1977) e CESARE MARCHI (Capannori, Lucca 1909-1979).
Collezione	*Canto dello Stornello* di Silvestro Lega; *Confidenze* di Armando Spadini, 6 maioliche, un altarolo e una tavoletta trecentesca di Pacino di Bonaguida e bottega e del "Maestro della Misericordia".
Testamento olografo (Anno) Donazione (Anno)	Giulio Marchi nel suo testamento olografo del **1965** dispose che il nipote, Cesare Marchi, dopo la sua morte, destinasse come Legato: alla Galleria d'arte moderna di Palazzo Pitti i due dipinti di Lega e Spadini; alla Galleria degli Uffizi l'altarolo e la tavoletta trecentesca; al Museo Nazionale del Bargello 6 maioliche. Cesare Marchi nel suo testamento del **1978** indicò che venissero rispettate le volontà dello zio.
Proprietà-ubicazione	Nel **1985** secondo le disposizioni testamentarie di Cesare Marchi vennero consegnati i Legati alla Galleria d'arte moderna di Palazzo Pitti, alla Galleria degli Uffizi e al Museo Nazionale del Bargello, e istituita la Fondazione Carlo Marchi, che attualmente conserva più di 691 opere d'arte. **Proprietà statale. Polo Museale Fiorentino. Galleria d'arte moderna di Palazzo Pitti**, nelle sale n. 12 e 27; **Galleria degli Uffizi; Museo Nazionale del Bargello**, nella Sala delle maioliche.
Bibliografia	*Legato Marchi* 1985; *La Fondazione Marchi* 1989, p. XX; *Ottocento e Novecento* 1989, pp. 153, 156; *Gam di Palazzo Pitti* 2008, tomo I-II, p. 1258, 1746.

Collezionista (dati biografici)	ROLANDINO BALDUCCI.
Collezione	39 stampe del caricaturista Melchiorre De Filippis Delfico.
Testamento olografo (Anno) Donazione (Anno)	Donazione avvenuta nel **1968**.
Proprietà-ubicazione	**Proprietà comunale. Museo** *Firenze com'era*. Attualmente chiuso.

Collezionista (dati biografici)	ALBERTO DELLA RAGIONE (Piano di Sorrento 1892 - Santa Margherita Ligure 1973). Ingegnere navale.
Collezione	241 opere d'arte contemporanea italiana (dal 1920 al 1945).
Testamento olografo (Anno) Donazione (Anno)	Nel **1970** il collezionista lasciò al Comune di Firenze la sua raccolta, incentivato dall'operosa attività del professor Carlo Ludovico Ragghianti a creare nel cuore della Città un centro promozionale d'arte contemporanea.
Proprietà-ubicazione	**Proprietà comunale. Collezioni del Novecento.** La raccolta venne sistemata nei locali in piazza della Signoria al numero civico 5, al primo e secondo piano del palazzo, concesso al Comune dalla Cassa di Risparmio. Nel 2002 la collezione doveva essere trasferita in una nuova sede espositiva, nell'ex Convento delle Oblate. Tale progetto non venne realizzato. Dal 2006 le opere sono state inserite nelle *Collezioni del Novecento*, all'interno della palazzina del Forte di Belvedere. Attualmente chiuso.
Bibliografia	*Museo della Ragione* 1970; *Raccolta Della Ragione* 1987.

Collezionista (dati biografici)	ALDO PALAZZESCHI, pseudonimo di ALDO GIURLANI (Firenze 1885 - Roma 1974). Scrittore.
Collezione	12 tele di De Pisis, 2 Tirinnanzi, 1 Cagli, 1 Marcucci, 1 Emilio Notte.
Testamento olografo (Anno) Donazione (Anno)	Nel suo testamento olografo del **1974** Palazzeschi indicò come erede universale dei suoi beni l'Università degli Studi di Firenze.
Proprietà-ubicazione	**Proprietà dell'Università degli Studi di Firenze in deposito comunale. Collezioni del Novecento, nella palazzina del Forte di Belvedere.** Attraverso una convenzione stipulata nel 1980 dall'Università degli Studi di Firenze e dal Comune di Firenze, la raccolta venne inizialmente inserita nei locali in piazza della Signoria, insieme alla collezione di Alberto Della Ragione, poi trasferita nella palazzina del Forte di Belvedere. Attualmente chiusa.
Bibliografia	S. MAGHERINI 1995.

Collector (biographical data)	GIULIO MARCHI (Pescia 1882 - Florence 1977) and CESARE MARCHI (Capannori, Lucca 1909-1979).
Collection	*Canto dello Stornello* by Silvestro Lega; *Confidenze* by Armando Spadini, 6 majolica pieces, a small altar and a 13th-century small panel painting by Pacino di Bonaguida and his workshop and by the "Master of the Misericordia".
Holographic will (Year) Donation (Year)	In his **1965** holographic will, Giulio Marchi instructed that, upon his death, his nephew Cesare Marchi bequeath the two paintings by Lega and Spadini to the Galleria d'arte moderna di Palazzo Pitti, the small altar and the 13th-century panel painting to the Galleria degli Uffizi, and the 6 majolica pieces to the Museo Nazionale del Bargello. In his own will from **1978**, Cesare Marchi indicated that his uncle's wishes were to be respected.
Ownership-location	In **1985**, according to the provisions of Cesare Marchi's will, the bequests were delivered to the Galleria d'arte moderna di Palazzo Pitti, the Galleria degli Uffizi, and the Museo Nazionale del Bargello as well as establishing the Carlo Marchi Foundation that has currently more than 691 works of art. **State property. Polo Museale Fiorentino. Galleria d'arte moderna di Palazzo Pitti**; in rooms nos. 12 and 27. **Galleria degli Uffizi; Museo Nazionale del Bargello**, in the Majolica Room.
Bibliography	*Legato Marchi* 1985; *La Fondazione Marchi* 1989, p. XX; *Ottocento e Novecento* 1989, pp. 153, 156; *Gam di Palazzo Pitti* 2008, tomo I-II, p. 1258, 1746.

Collector (biographical data)	ROLANDINO BALDUCCI.
Collection	39 prints by the caricaturist Melchiorre De Filippis Delfico.
Holographic will (Year) Donation (Year)	Donated in **1968**.
Ownership-location	**Municipal property. Museo** *Firenze com'era*. Currently closed.

Collector (biographical data)	ALBERTO DELLA RAGIONE (Piano di Sorrento 1892 - Santa Margherita Ligure 1973). Naval engineer.
Collection	241 works of contemporary Italian art (1920-1945).
Holographic will (Year) Donation (Year)	In **1970** Della Ragione left his collection to the Municipality of Florence, spurred by Professor Carlo Ludovico Ragghianti's diligent effort to create in the heart of the city a center for the promotion of contemporary art.
Ownership-location	**Municipal property. Collections of the 20th Century.** The collection was set up in rooms on the first and second floors of the palace in Piazza della Signoria no. 5, granted to the municipality by the Cassa di Risparmio. In 2002, the collection was supposed to be moved to new exhibitions spaces in the former Convent of the Oblate Franciscan Sisters. This plan was never carried out. Since 2006 the works have been placed in the *Collezioni del Novecento* (Collections of the 20th Century), in the small palace at the Forte di Belvedere. Currently closed.
Bibliography	*Museo della Ragione* 1970; *Raccolta Della Ragione* 1987.

Collector (biographical data)	ALDO PALAZZESCHI, pseudonym of ALDO GIURLANI (Florence 1885 - Rome 1974). Writer.
Collection	12 paintings by De Pisis, 2 by Tirinnanzi, 1 by Cagli, 1 by Marcucci, 1 by Emilio Notte.
Holographic will (Year) Donation (Year)	In his **1974** holograph will, Palazzeschi named the University of Florence as the sole heir to his possessions.
Ownership-location	**Property of the University of Florence in municipal storerooms. Collections of the 20th Century, in the small palace in the Forte di Belvedere.** Through a 1980 agreement between the University of Florence and the Municipality of Florence, the collection was initially located in rooms in Piazza della Signoria, together with Alberto Della Ragione's collection, later transferred to the small palace, currently closed, in the Forte di Belvedere.
Bibliography	S. MAGHERINI 1995.

Collezionista (dati biografici)	**GIORGIO CALLIGARIS** (Firenze 1930-2006) **e FAMIGLIA**. Ultimo erede della famiglia Navone e proprietario della ditta fino al 1978.
Collezione	166 tessuti (secoli XVIII-XX) e 180 libri.
Testamento olografo (Anno) Donazione (Anno)	Nel **1978**, Giorgio Calligaris si preoccupò di costituire un Fondo della Ditta Navone, attività commerciale della propria famiglia. Nel **1986** consegnò alla Galleria del Costume di Palazzo Pitti 3 completi (notte, biancheria e di lino) e un copricostume con mutande. Calligaris donò 107 tessuti degli inizi del secolo XX e 180 libri, destinandoli al Museo di Palazzo Davanzati che acquisì la raccolta dopo l'ottobre **1987**. Nel **1988**, in memoria del suo bisnonno Francesco Navone, il donatore destinò al Museo Nazionale del Bargello 32 tessuti, databili tra il secolo XVIII e il XIX. I manufatti furono accolti in sede nel **1989**. Nello stesso **1988** Calligaris donò altri 27 tessuti al Museo del Bargello.
Proprietà-ubicazione	**Proprietà statale. Polo Museale Fiorentino. Museo Nazionale del Bargello.** Esposti e nei depositi. **Museo di Palazzo Davanzati.** Il Fondo Navone è stato studiato e si trova conservato in biblioteca, mentre i manufatti sono esposti nella Sala dei merletti e nei depositi. **Galleria del Costume di Palazzo Pitti.**
Bibliografia	*Tessuti al Bargello* 1991; *Acquisti e Donazioni* 1993, pp. 84-115; S. FORTUNATO 2006.
Collezionista (dati biografici)	**GIOVANNI BRUZZICHELLI** (? 1901 - Firenze 1993). Antiquario.
Collezione	2 bighe di corallo, 1 vetro d'arte islamica, 1 ceramica siriana del secolo XIV, 1 tavolo, 4 sgabelli, 1 colonna, 1 tabernacolo, 2 credenze.
Testamento olografo (Anno) Donazione (Anno)	Bruzzichelli destinò al Museo Nazionale del Bargello: nel **1981** due mobili; nel **1982** un vetro d'arte islamica e un vaso in ceramica d'arte siriana, e inoltre nove opere d'arte minore (sette mobili/colonna/tabernacolo) che giunsero al museo nel **1983**. Con testamento pubblico del **1992** Bruzzichelli lasciò al Museo Nazionale del Bargello due bighe in corallo e argento.
Proprietà-ubicazione	**Proprietà statale. Polo Museale Fiorentino. Museo Nazionale del Bargello.** La collezione è esposta nella Sala Bruzzichelli e nella Sala Islamica.
Bibliografia	*Acquisti e Donazioni* 1988, pp. X, XI, nn. 135, 322, 234, 235-241, 282; G. CONTI 1993, p. 58; E. CAPRETTI 1996.
Collezionista (dati biografici)	**RODOLFO SIVIERO** (Guardistallo 1911 - Firenze 1983). Agente segreto, storico dell'arte.
Collezione	Raccolta di opere del Novecento, raccolta archeologica, pitture, sculture e arti applicate dal Medioevo al Settecento.
Testamento olografo (Anno) Donazione (Anno)	Per disposizione testamentaria di Rodolfo Siviero, nel **1983**, la casa insieme alle raccolte d'arte sono state legate alla Regione Toscana.
Proprietà-ubicazione	**Proprietà della Regione Toscana. Museo Casa Rodolfo Siviero.**
Bibliografia	F. PAOLUCCI 2003; A. SANNA 2003; A. SANNA 2006.
Collezionista (dati biografici)	**UMBERTO TIRELLI** (Gualtieri, Reggio Emilia 1928 - Roma 1990). Costumista teatrale.
Collezione	145 abiti storici con accessori e scarpe dal primo Settecento al 1968; 98 costumi di scena eseguiti nel suo laboratorio, 54 bozzetti.
Testamento olografo (Anno) Donazione (Anno)	Nel **1983** Umberto Tirelli, scrivendo una lettera alla dottoressa Kirsten Aschengreen Piacenti, sottolineò il suo forte interesse a donare alla Galleria del Costume del Museo degli Argenti di Palazzo Pitti la sua collezione di abiti. Nel **1986** la collezione giunse alla Galleria del Costume. Nel **1987** Tirelli aggiunse 54 bozzetti di vari autori (Gae Aulenti, Pierluigi Pizzi, Piero Tosi, Gabriella Pascucci).
Proprietà-ubicazione	**Proprietà statale. Polo Museale Fiorentino. Galleria del Costume di Palazzo Pitti.**
Bibliografia	*Donazione Tirelli* 1986.

Collector (biographical data)	**GIORGIO CALLIGARIS** (Florence 1930-2006) and FAMILY. Last heir of the Navone family and company owner until 1978.
Collection	166 fabrics (18th-20th centuries) and 180 books.
Holographic will (Year) Donation (Year)	In **1978**, Giorgio Calligaris established the Trust of the Navone Company, his family's business. In **1986** he consigned to Galleria del Costume di Palazzo Pitti 3 ensembles (nightwear, and 2 sets of linens) and a beach-robe with panties. Calligaris donated 107 fabrics from the early 20th century and 180 books to the Museo di Palazzo Davanzati, which acquired the collection after October **1987**. In **1988**, in memory of his great-grandfather Francesco Navone, the donor left to the Museo Nazionale del Bargello 32 fabrics datable between the 18th and the 19th centuries, which were received in **1989**. Also in **1988** Calligaris donated another 27 fabrics to the Museo del Bargello.
Ownership-location	**State property. Polo Museale Fiorentino. Museo Nazionale del Bargello.** Exhibited and in storerooms. **State. Polo Museale Fiorentino. Museo di Palazzo Davanzati.** The Navone Fund was examined and is found in the library whereas the artefacts are on display in the Room of Laces and in storerooms. **Galleria del Costume di Palazzo Pitti.**
Bibliography	*Tessuti al Bargello* 1991; *Acquisti e Donazioni* 1993, pp. 84-115; S. FORTUNATO 2006.
Collector (biographical data)	**GIOVANNI BRUZZICHELLI** (? 1901 - Florence 1993). Antique dealer.
Collection	2 coral chariots, 1 piece of Islamic glass art, 1 piece of 14th-century Syrian pottery, 1 table, 4 stools, 1 column, 1 ciborium, 2 sideboards.
Holographic will (Year) Donation (Year)	In **1981** Bruzzichelli left to the Museo Nazionale del Bargello: two pieces of furniture and, in **1982**, a piece of Islamic glass art and a ceramic Syrian vase as well as nine minor art works (seven pieces of furniture, a column, and a ciborium) which entered the museum's collections in **1983**. With his will made public in **1992**, Bruzzichelli left to Museo Nazionale del Bargello two chariots in coral and silver.
Ownership-location	**State property. Polo Museale Fiorentino. Museo Nazionale del Bargello.** The collection is on display in the Bruzzichelli and the Islamic Rooms.
Bibliography	*Acquisti e Donazioni* 1988, pp. X, XI, nn. 135, 322, 234, 235-241, 282; G. CONTI 1993, p. 58; E. CAPRETTI 1996.
Collector (biographical data)	**RODOLFO SIVIERO** (Guardistallo 1911 - Florence 1983). Secret agent, art historian.
Collection	Collections of 20th-century works, archeological pieces, paintings, sculptures, and applied art objects from the Middle Ages to the 18th century.
Holographic will (Year) Donation (Year)	Because of the provisions of Rodolfo Siviero's will, his house, together with the collections of art, was bequeathed to the Tuscan Region in **1983**.
Ownership-location	**Property of the Tuscan Region. Museo Casa Rodolfo Siviero.**
Bibliography	F. PAOLUCCI 2003; A. SANNA 2003; A. SANNA 2006.
Collector (biographical data)	**UMBERTO TIRELLI** (Gualtieri, Reggio Emilia 1928 - Rome 1990). Theatrical costume designer.
Collection	145 historical costumes with accessories and shoes from the early 18th century to 1968; 98 stage costumes made by his workshop, and 54 sketches.
Holographic will (Year) Donation (Year)	In a **1983** letter to Kirsten Aschengreen Piacenti, Umberto Tirelli emphasized his great interest in donating his collection of clothing to the Galleria del Costume of the Museo degli Argenti di Palazzo Pitti. The collection entered the Galleria del Costume in **1986** and in **1987** Tirelli added 54 sketches by various authors (Gae Aulenti, Pierluigi Pizzi, Piero Tosi, and Gabriella Pascucci).
Ownership-location	**State property. Polo Museale Fiorentino. Galleria del Costume di Palazzo Pitti.**
Bibliography	*Donazione Tirelli* 1986.

Collezionista (dati biografici)	**LAURA NUNES VAIS**. Figlia del fotografo Mario Nunes Vais.
Collezione	10 abiti della madre, Sofia Nunes Vais.
Testamento olografo (Anno) Donazione (Anno)	La donazione giunse alla Galleria del Costume del Museo degli Argenti di Palazzo Pitti nel **1984**.
Proprietà-ubicazione	**Proprietà statale. Polo Museale Fiorentino. Galleria del Costume di Palazzo Pitti.**
Bibliografia	*La Galleria del Costume* 1986 p. 7.

Collezionista (dati biografici)	**ALFIERO COSTANTINI**. Professore.
Collezione	153 reperti archeologici: ceramica attica a figure nere-rosse, ceramica etrusca, apula, campana.
Testamento olografo (Anno) Donazione (Anno)	Donazione avvenuta nel **1985** al Comune di Fiesole.
Proprietà-ubicazione	**Proprietà comunale di Fiesole. Museo Archeologico di Fiesole.** In prossimità del Museo archeologico venne restaurato un ex asilo ottocentesco, per poter ospitare la nuova sezione topografica e la collezione Costantini. Il Museo Civico-Antiquarium Costantini venne inaugurato nel 1990.
Bibliografia	*La collezione Costantini* 1985; C. SALVINATI 1994, pp. 214-220.

Collezionista (dati biografici)	**FRANCA DI GRAZZANO VISCONTI DI MODRONE** (Firenze 1905-2003). Duchessa.
Collezione	28 fazzoletti ricamati, 8 centrotavola, 104 frammenti di merletti/bordure, 2 ombrellini e 2 ventagli del corredo di Blanche de Larderel e di Maria Bianca Viviani della Robbia (la nonna e la mamma della donatrice).
Testamento olografo (Anno) Donazione (Anno)	La donatrice destinò, nel **1986**, al Museo di Palazzo Davanzati la raccolta di abiti e accessori appartenenti alla sua famiglia. La raccolta giunse nello stesso anno al museo.
Proprietà-ubicazione	**Proprietà statale. Polo Museale Fiorentino. Museo di Palazzo Davanzati.** La donazione si trova esposta in parte nella Sala dei merletti, all'interno di cassetti e vetrine.
Bibliografia	M. CARMIGNANI 1987, pp. 49-66.

Collezionista (dati biografici)	**ANNA MARIA RUGGIERO** (Santa Maria Capua Vetere 1930 - Firenze 1991).
Collezione	7 tavole su fondo oro del secolo XV.
Testamento olografo (Anno) Donazione (Anno)	Nel testamento pubblico del **1986**, formalizzato nel 1991, vennero indicate sette tavole fondi oro come legato da destinare al Museo Nazionale del Bargello, con la clausola di esporle al pubblico entro il termine di due anni dall'apertura del testamento stesso. In caso contrario, il legato sarebbe venuto a decadere e i beni destinati all'Istituto Italiano dei Tumori di Milano. I sette fondi oro furono consegnati nel 1992 al Museo Nazionale del Bargello.
Proprietà-ubicazione	**Proprietà statale. Polo Museale Fiorentino. Museo Nazionale del Bargello.** Le sette tavole sono esposte dal 1993 nella Sala degli Avori.
Bibliografia	*Acquisti e Donazioni* 1993, pp. 76-79.

Collezionista (dati biografici)	**CARLOTTA ANTINORI** (? 1904 - Bolgheri 2003). Marchesa fiorentina.
Collezione	33 abiti e accessori parigini di Worth e della sartoria Donovan di New York, appartenuti alla madre e alla nonna della marchesa Antinori.
Testamento olografo (Anno) Donazione (Anno)	Nel **1986** la Galleria del Costume del Museo degli Argenti di Palazzo Pitti acquisì la terza grossa donazione di abiti, destinata dalla marchesa Antinori allo Stato italiano.
Proprietà-ubicazione	**Proprietà statale. Polo Museale Fiorentino. Galleria del Costume di Palazzo Pitti.**
Bibliografia	G. CHESNE DAUPHINÉ GRIFFO 1988.

Collector (biographical data)	**LAURA NUNES VAIS**. Daughter of the photographer Mario Nunes Vais.
Collection	10 dresses of her mother, Sofia Nunes Vais.
Holographic will (Year) Donation (Year)	The donation entered the Galleria del Costume of the Museo degli Argenti di Palazzo Pitti in **1984**.
Ownership-location	**State property. Polo Museale Fiorentino. Galleria del Costume di Palazzo Pitti.**
Bibliography	*La Galleria del Costume* 1986 p. 7.

Collector (biographical data)	**ALFIERO COSTANTINI**. Professor.
Collection	153 archeological finds: pieces of Attic, Etruscan, Apulian, and Campanan ceramics with black and red figures.
Holographic will (Year) Donation (Year)	Donated in **1985** to the Municipality of Fiesole.
Ownership-location	**Municipal property of Fiesole. Museo Archeologico di Fiesole.** A former 19th-century institute near the Archaeological Museum was renovated to accommodate the new topography section and the Costantini collection. The Museo Civico-Antiquarium Costantini was inaugurated in 1990.
Bibliography	*La collezione Costantini* 1985; C. SALVINATI 1994, pp. 214-220.

Collector (biographical data)	**FRANCA DI GRAZZANO VISCONTI DI MODRONE** (Florence 1905-2003). Duchess.
Collection	28 embroidered napkins, 8 table centerpieces, 104 pieces of lace/ trimmings, 2 parasols and fans from the trousseaux of Blanche de Larderel and Maria Bianca Viviani della Robbia (respectively, the donor's grandmother and mother).
Holographic will (Year) Donation (Year)	In **1986**, the donor left to the Museo di Palazzo Davanzati a collection of clothing and accessories that had belonged to her family. The donation entered the museum's collections that same year.
Ownership-location	**State property. Polo Museale Fiorentino. Museo di Palazzo Davanzati.** The donation is exhibited, in part, in the Room of Laces, in drawers and display cases.
Bibliography	M. CARMIGNANI 1987, pp. 49-66.

Collector (biographical data)	**ANNA MARIA RUGGIERO** (Santa Maria Capua Vetere 1930 - Florence 1991).
Collection	7 15th-century wooden panels on gold background.
Holographic will (Year) Donation (Year)	In her will made public in **1986** and formalized in 1991, seven wooden panels on gold background were indicated as bequest to the Bargello National Museum, with the condition that they be exhibited to the public within two years from the reading of the will. Otherwise the bequest would fall through and the goods would go to the Istituto Italiano dei Tumori in Milan. The seven panels on gold background were consigned to the Museo Nazionale del Bargello in 1992.
Ownership-location	**State property. Polo Museale Fiorentino. Museo Nazionale del Bargello.** Since 1993, the seven wooden panels have been on display in the Room of the Ivories.
Bibliography	*Acquisti e Donazioni* 1993, pp. 76-79.

Collector (biographical data)	**CARLOTTA ANTINORI** (? 1904 - Bolgheri 2003). Florentine marchesa.
Collection	33 garments and accessories from the dressmakers Worth in Paris and Donovan in New York, which had belonged to Marchesa Antinori's mother and grandmother.
Holographic will (Year) Donation (Year)	In **1986**, the Galleria del Costume of the Museo degli Argenti di Palazzo Pitti acquired a third large donation of clothing left to the Italian State by Marchesa Antinori.
Ownership-location	**State property. Polo Museale Fiorentino. Galleria del Costume of the Museo degli Argenti di Palazzo Pitti.**
Bibliography	G. CHESNE DAUPHINÉ GRIFFO 1988.

Collezionista (dati biografici)	ALESSANDRO PARRONCHI (Firenze 1914-2007). Poeta e storico dell'arte.
Collezione	20 dipinti e 16 mattonelle di Maestrelli, taccuini/carte di Carlini, carte disegnate e acquerellate di Marcucci, 3 dipinti di Pierucci, 1 dipinto di Barbieri.
Testamento olografo (Anno) Donazione (Anno)	Donazione avvenuta nel **1988** alla Galleria d'arte moderna di Palazzo Pitti.
Proprietà-ubicazione	**Proprietà statale. Polo Museale Fiorentino. Galleria d'arte moderna di Palazzo Pitti.**
Bibliografia	*Gam di Palazzo Pitti* 2008, tomo I, pp. 214, 459-461, 1291-1299, 1332, 1472.
Collezionista (dati biografici)	PIERA TESEI MANGANOTTI. Erede di una nobile famiglia fiorentina.
Collezione	131 oreficerie, 34 ceramiche, 27 vetri, 4 avori, 1 bronzetto,16 varie.
Testamento olografo (Anno) Donazione (Anno)	Nel **1988** la donatrice destinò al Museo Nazionale del Bargello la sua raccolta di arte applicata, accettata nel **1989**. Nello stesso **1989** donò alla Galleria del Costume di Palazzo Pitti 17 spille. La raccolta venne acquisita dopo l'accettazione ministriale (1989).
Proprietà-ubicazione	**Proprietà statale. Polo Museale Fiorentino. Museo Nazionale del Bargello.** I manufatti sono conservati nella Sala delle maioliche, nella Sala Carrand e nei depositi. **Galleria del Costume di Palazzo Pitti.**
Bibliografia	*Maioliche veneziane* 1987, pp. 22, 37; *Ritrattini in miniatura* 1988, p. 4; *Acquisti e Donazioni* 1993, pp. 32-43; 117-131.
Collezionista (dati biografici)	ARTURO JAHN RUSCONI (Roma 1879-1950). Direttore del Gabinetto Vieusseux di Firenze dal 1921, autore nel 1934 della Guida *La Galleria d'arte moderna a Firenze*.
Collezione	6 tele: 1 Prini, 3 Maraini, 1 Morelli, 1 Crema.
Testamento olografo (Anno) Donazione (Anno)	Marcella Jahn Rusconi lasciò nel **1991** allo Stato Italiano la raccolta di suo padre, destinandola alla Galleria d'arte moderna di Palazzo Pitti. La donazione venne accettata nel **1992**.
Proprietà-ubicazione	**Proprietà statale. Polo Museale Fiorentino. Galleria d'arte moderna di Palazzo Pitti.**
Bibliografia	Carlo Sisi 2004, p. 28; *Gam di Palazzo Pitti* 2008, tomo I-II, pp. 892, 1315, 1407, 1503.
Collezionista (dati biografici)	PASQUALE SIMEONE.
Collezione	Dipinti: 19 Ottone Rosai, 40 Mario Marcucci
Testamento olografo (Anno) Donazione (Anno)	Aurora Simeone (Firenze 1909-1993) nel testamento olografo del **1991**, destinò al Comune di Firenze come Legato la collezione del fratello, Pasquale Simeone. Il Legato giunse alla Galleria d'arte moderna di Palazzo Pitti nel **1993** con la clausola che le opere venissero esposte nelle collezioni del Novecento con la didascalia «al compianto fratello della signora Simeone: Pasquale Simeone».
Proprietà-ubicazione	**Proprietà comunale in depositio statale. Polo Museale Fiorentino. Galleria d'arte moderna di Palazzo Pitti.** Le tele sono conservate nei depositi.
Bibliografia	C. Sisi 2004, pp. 28-29; *Gam di Palazzo Pitti* 2008, tomo I, pp. 1334-1340.
Collezionista (dati biografici)	FABRIZIO NICCOLAI GAMBA CASTELLI (Losanna 1948 - ?). Ingegnere.
Collezione	31 tessuti italiani e francesi del secolo XVIII.
Testamento olografo (Anno) Donazione (Anno)	La raccolta venne donata al Museo Nazionale del Bargello nel **1992**.
Proprietà-ubicazione	**Proprietà statale. Polo Museale Fiorentino. Museo Nazionale del Bargello.** I tessuti sono conservati nei depositi.
Bibliografia	*Acquisti e Donazioni* 1993, pp. 94-99.

Collector (biographical data)	**ALESSANDRO PARRONCHI** (Florence 1914-2007). Poet and art historian.
Collection	20 paintings and 16 tiles by Maestrelli, Carlini notebooks and cards, cards with drawings and watercolors by Marcucci, 3 paintings by Pierucci, 1 painting by Barbieri.
Holographic will (Year) Donation (Year)	Donated in **1988** to the Galleria d'arte moderna di Palazzo Pitti.
Ownership-location	**State property. Polo Museale Fiorentino. Galleria d'arte moderna di Palazzo Pitti.**
Bibliography	*Gam di Palazzo Pitti* 2008, tomo I, pp. 214, 459-461, 1291-1299, 1332, 1472.

Collector (biographical data)	**PIERA TESEI MANGANOTTI.** Heir of a noble Florentine family
Collection	131 works in precious metals, 34 ceramic pieces, 27 glass pieces, 4 ivories, 1 small bronze, 16 miscellaneous pieces.
Holographic will (Year) Donation (Year)	In **1988** the donor left to the Museo Nazionale del Bargello her collection of applied arts, which was accepted in **1989**. In the same year she also donated 17 brooches to the Galleria del Costume di Palazzo Pitti. The collection was acquired after official acceptance (1989).
Ownership-location	**State property. Polo Museale Fiorentino. Museo Nazionale del Bargello.** The items are found in the Majolica and Carrand Rooms as well as in storage. **Galleria del Costume di Palazzo Pitti.**
Bibliography	*Maioliche veneziane* 1987, pp. 22, 37; *Ritrattini in miniatura* 1988, p. 4; *Acquisti e Donazioni* 1993, pp. 32-43; 117-131.

Collector (biographical data)	**ARTURO JAHN RUSCONI** (Rome 1879-1950). Director of the Gabinetto Vieusseux in Florence beginning in 1921, author of the 1934 guide, *La Galleria d'arte moderna a Firenze.*
Collection	6 paintings: 1 by Prini, 3 by Maraini, 1 by Morelli, 1 by Crema.
Holographic will (Year) Donation (Year)	In **1991**, Marcella Jahn Rusconi bequeathed her father's collection to the Italian State, leaving it to the Galleria d'arte moderna di Palazzo Pitti. The donation was accepted in **1992**.
Ownership-location	**State property. Polo Museale Fiorentino. Galleria d'arte moderna di Palazzo Pitti.**
Bibliography	Carlo Sisi 2004, p. 28; *Gam di Palazzo Pitti* 2008, tomo I-II, pp. 892, 1315, 1407, 1503.

Collector (biographical data)	**PASQUALE SIMEONE.**
Collection	Paintings: 19 by Ottone Rosai, 40 by Mario Marcucci
Holographic will (Year) Donation (Year)	In her holographic will, Aurora Simeone (Florence 1909-1993) bequeathed her brother Pasquale's collection to the Municipality of Florence. The bequest reached the Galleria d'arte moderna di Palazzo Pitti in **1993** with the condition that the works be displayed in the 20th-century collections with the caption "*al compianto fratello della signora Simeone: Pasquale Simeone*" (to Ms. Simeone's late brother: Pasquale Simeone).
Ownership-location	**Municipal property in State storerooms. Polo Museale Fiorentino. Galleria d'arte moderna di Palazzo Pitti.** The canvases are kept in the storerooms.
Bibliography	C. Sisi 2004, pp. 28-29; *Gam di Palazzo Pitti* 2008, tomo I, pp. 1334-1340.

Collector (biographical data)	**FABRIZIO NICCOLAI GAMBA CASTELLI** (Lausanne 1948 - ?). Engineer.
Collection	31 Italian and French fabrics from the 18th century.
Holographic will (Year) Donation (Year)	The collection was donated to the Museo Nazionale del Bargello in **1992**.
Ownership-location	**State property. Polo Museale Fiorentino. Museo Nazionale del Bargello.** The fabrics are kept in the storerooms
Bibliography	*Acquisti e Donazioni* 1993, pp. 94-99.

Collezionista (dati biografici)	**ALESSANDRO KRAUS** (Firenze 1853 - Fiesole 1931). Musicologo e antropologo.
Collezione	62 strumenti musicali.
Testamento olografo (Anno) Donazione (Anno)	La baronessa Mirella Gatti Kraus, nipote del musicologo Alessandro Kraus, decise, «per onorare la memoria dei baroni Alessandro Kraus e Alessandro Kraus figlio, che nella seconda metà del secolo XIX, con passione e competenza raccolsero in Firenze una pregevole collezione di strumenti musicali antichi, provenienti da tutti i continenti», di donare nel **1996**, con atto notarile ricevuto dal console italiano a Vancouver, la collezione di strumenti musicali al Conservatorio Statale "Luigi Cherubini" di Firenze. Nel 2004 venne presentata la donazione all'interno di una mostra dedicata ad Alessandro Kraus, nel Dipartimento degli strumenti musicali, all'interno dell'Accademia.
Proprietà-ubicazione	**Proprietà statale. Polo Museale Fiorentino. Galleria dell'Accademia. Dipartimento degli strumenti musicali: Collezione del Conservatorio Statale "Luigi Cherubini".**
Bibliografia	G. MANZOTTI 1999, pp. 14-15; *Alessandro Kraus* 2004, pp. 8-19.
Collezionista (dati biografici)	**BRUNO PILLITTERI** (Roma 1927-1995). Avvocato.
Collezione	30 maioliche italiane dei secoli XVI-XVII e 16 libri.
Testamento olografo (Anno) Donazione (Anno)	Nel **1997** i nipoti Roberto e Corrado Pillitteri donarono al Museo Nazionale del Bargello 30 esemplari di maioliche, collezionati a Roma dallo zio, Bruno Pillitteri. I manufatti furono accolti nello stesso **1997** al Bargello. Secondo le volontà dei donatori le ceramiche furono esposte nella Sala delle maioliche, dopo la presentazione al pubblico avvenuta con una mostra nello stesso anno.
Proprietà-ubicazione	**Proprietà statale. Polo museale. Museo Nazionale del Bargello:** Sala delle maioliche.
Bibliografia	*Maioliche al Bargello* 1997; *Acquisti e Donazioni* 1998, pp. 11-22.
Collezionista (dati biografici)	**ULRICH MIDDELDORF** (Stassfurt am Bode 1901 - Firenze 1983). Storico dell'arte e direttore del Kunsthistorisches Institut di Firenze (1941-1953).
Collezione	54 opere: 1 avorio del secolo XV; 33 maioliche dal secolo X al XVIII, 12 bronzi dal secolo XIV al XVII e varie.
Testamento olografo (Anno) Donazione (Anno)	Gloria Middeldorf donò al Museo Nazionale del Bargello, nel **1999**, la collezione del marito Ulrich. La raccolta venne consegnata al museo nello stesso 1999.
Proprietà-ubicazione	**Proprietà statale. Polo museale Fiorentino. Museo Nazionale del Bargello.** Le opere donate si trovano in parte nelle Sale: degli avori, Carrand, delle maioliche, Islamica, dei bronzetti; in parte nei depositi.
Bibliografia	*Acquisti e Donazioni* 2003, pp. 47-87.
Collezionista (dati biografici)	**CARLO CARAFA DI NOJA** (Lucca 1851 - Firenze 1912) **e FAMIGLIA.** Duca, appartenente alla nobile famiglia napoletana Carafa di Noja.
Collezione	12 dipinti: 7 Ussi, 1 Altamura, 1 Corcos, 1 Celentano, 1 Esposito, 1 Morelli, 1 Sabatelli.
Testamento olografo (Anno) Donazione (Anno)	Nel **2002** la nipote di Carlo Carafa, Matilde Mannucci Droandi, destinò al Comune di Firenze la raccolta d'arte della sua famiglia, depositandola alla Galleria d'arte moderna di Palazzo Pitti, cosicché i dipinti restassero – come dichiarò nell'atto di donazione – «nella memoria toscana, a segno e ricordo di chi li conservò anche per noi, ma d'ora in poi a disposizione di quanti possono apprezzarli e sentirli come parte della loro storia». La raccolta venne presentata nel 2003 alla Galleria d'arte moderna di Palazzo Pitti, nella saletta 23 bis.
Proprietà-ubicazione	**Proprietà comunale in deposito statale. Galleria d'arte moderna di Palazzo Pitti.** La collezione è esposta in parte nella sala n. 23.
Bibliografia	*Ottocento e Novecento* 2003, pp. 4-9; *Gam di Palazzo Pitti* 2008, tomo I- II, pp. 46, 529, 862, 964, 1408, 1918-1919.

Collector (biographical data)	**ALESSANDRO KRAUS** (Florence 1853 - Fiesole 1931). Musicologist and anthropologist.
Collection	62 musical instruments.
Holographic will (Year) Donation (Year)	The granddaughter of the musicologist Alessandro Kraus, Baroness Mirella Gatti Kraus, "to honor the memories of the barons Alessandro Kraus, father and son, who, in the second half of the 19th century, with passion and skill assembled in Florence an exquisite collection of ancient musical instruments that come from all continents" decided to donate the collection of musical instruments to the Luigi Cherubini State Conservatory in Florence through a notarial act received by the Italian consul in Vancouver in 1996. In 2004 the donation was introduced in an exhibition dedicated to Alessandro Kraus, in the Galleria dell'Accademia. Dipartimento degli strumenti musicali.
Ownership-location	**State property. Polo Museale Fiorentino. Galleria dell'Accademia. Dipartimento degli strumenti musicali: Collezione del Conservatorio Statale "Luigi Cherubini".**
Bibliography	G. MANZOTTI 1999, pp. 14-15; *Alessandro Kraus* 2004, pp. 8-19.

Collector (biographical data)	**BRUNO PILLITTERI** (Rome 1927-1995). Lawyer.
Collection	30 Italian majolicas from the 16th-17th centuries and 16 books.
Holographic will (Year) Donation (Year)	In **1997**, the nephews of Bruno Pillitteri, Roberto and Corrado Pillitteri donated to the Museo Nazionale del Bargello 30 majolica exemplars collected in Rome by their uncle. The items also entered the Bargello collections in **1997**. According to the donors' wishes, the ceramic pieces were exhibited in the Majolica Room after being presented to the public with an exhibition that took place in the same year.
Ownership-location	**State property. Polo museale. Museo Nazionale del Bargello: Majolica Room.**
Bibliography	*Maioliche al Bargello* 1997; *Acquisti e Donazioni* 1998, pp. 11-22.

Collector (biographical data)	**ULRICH MIDDELDORF** (Stassfurt am Bode 1901 - Florence 1983). Art historian and director of the Kunsthistorisches Institut in Florence (1941-1953).
Collection	54 works: 1 15th-century ivory; 33 pieces of 10th-18th century majolica, 12 bronzes from the 14th-17th centuries and miscellanea.
Holographic will (Year) Donation (Year)	Gloria Middeldorf donated her husband Ulrich's collection to the Museo Nazionale del Bargello in 1999. The collection was consigned to the museum also in **1999**.
Ownership-location	**State property. Polo museale. Museo Nazionale del Bargello.** The donated works are found, in part, in the following rooms: of the ivories, Carrand, of majolicas, Islamic, and of bronzes; a part is in the storerooms.
Bibliography	*Acquisti e Donazioni* 2003, pp. 47-87.

Collector (biographical data)	**CARLO CARAFA DI NOJA** (Lucca 1851 - Florence 1912) **and FAMILY**. Duke, member of the noble Neapolitan Carafa di Noja family.
Collection	12 paintings: 7 by Ussi, 1 by Altamura, 1 by Corcos, 1 by Celentano, 1 by Esposito, 1 by Morelli, 1 by Sabatelli.
Holographic will (Year) Donation (Year)	In **2002** Carlo Carafa's granddaughter, Matilde Mannucci Droandi, left her family's collection of art to the Municipality of Florence, to be stored in the Galleria d'arte moderna di Palazzo Pitti, so that the paintings would remain – as stated in the deed of gift – "in Tuscan memory, as a sign and remembrance of those who collected them also for us but that from now on will be available to all those who can appreciate and consider them as part of their history". The collection was presented in 2003 at the Galleria d'arte moderna di Palazzo Pitti, in the small room 23 bis.
Ownership-location	**Municipal property in State storerooms. Galleria d'arte moderna di Palazzo Pitti.** The collection is in part on display in Room no. 23.
Bibliography	*Ottocento e Novecento* 2003, pp. 4-9; *Gam di Palazzo Pitti* 2008, tomo I- II, pp. 46, 529, 862, 964, 1408, 1918-1919.

Collezionista (dati biografici)	**GIUSEPPINA BORSANI in SCALABRINO**. Insegnante di Indologia all'Università Cattolica di Milano.
Collezione	127 ceramiche: 112 di manifattura cinese, 4 di produzione giapponese, 6 di manifattura milanese e 5 di produzione olandese di Delft.
Testamento olografo (Anno) Donazione (Anno)	Nel **2005** Michelangela e Giuseppe Scalabrino inviarono al Museo degli Argenti di Palazzo Pitti la proposta di donare la collezione della madre. La donazione giunse nel **2006** e fu presentata al pubblico nel 2007.
Proprietà-ubicazione	**Proprietà statale. Polo Museale Fiorentino. Museo degli Argenti di Palazzo Pitti.** La donazione Scalabrino è stata collocata nella sala dedicata alla raccolta delle porcellane orientali.
Bibliografia	F. MORENA 2006.

Collector (biographical data)	**GIUSEPPINA SCALABRINO**, NEE' **BORSANI**. Teacher of Indology at the Catholic University of Milan.
Collection	127 ceramic pieces produced in: China (112 pieces), Japan (4 pieces), Milan (6 pieces), and Delft, Holland (5 pieces).
Holographic will (Year) Donation (Year)	In **2005** Michelangela and Giuseppe Scalabrino sent a proposal to the Museo degli Argenti di Palazzo Pitti, offering to donate their mother's collection. The donation arrived in **2006** and was presented to the public in 2007.
Ownership-location	**State property. Polo Museale Fiorentino. Museo degli Argenti di Palazzo Pitti.** The Scalabrino donation was placed in the room dedicated to oriental porcelains.
Bibliography	F. MORENA 2006.

Bibliografia/Bibliography

FONTI ARCHIVISTICHE

Nelle note sono state adottate le seguenti abbreviazioni:

AANYU = Firenze, New York University, Villa La Pietra, Acton Photograph Archive

AGAMF = Firenze, Archivio della Galleria d'arte moderna di Palazzo Pitti

AMCF = Firenze, Archivio Musei Civici Fiorentini

AMFC = Fiesole, Villa di Maiano, Archivio Miari Fulcis Corsini

A.St = Firenze, Archivio Stibbert

ACSR = Roma, Archivio Centrale di Stato

AGFSSPMF = Firenze, Archivio fotografico del Gabinetto fotografico della Soprintendenza Speciale per il Polo Museale Fiorentino

AIMV = Viareggio, Archivio Istituto Matteucci

ASSBASF = Firenze, Archivio Storico della Soprintendenza per i Beni Artistici e Storici

BMF = Firenze, Biblioteca Marucelliana

BNCF = Firenze, Biblioteca Nazionale Centrale

MPDF = Firenze, Museo di Palazzo Davanzati

SMB-ZA = Berlino, Staatliche Museen zu Berlin Zentralarchiv

OPERE EDITE

Donazione Santarelli 1870
Catalogo della raccolta di disegni autografi antichi e moderni donata dal prof. Emilio Santarelli alla Reale Galleria di Firenze, Firenze 1870.

G. Baroni 1871
Giovanni Baroni, *Il Castello di Vincigliata e i suoi contorni*, Firenze 1871.

Il Museo di Fiesole 1878
Il Museo di Fiesole. Catalogo sommario illustrato, compilato da Demostene Macciò, Firenze 1878.

G. Marcotti 1879
Giuseppe Marcotti, *Vincigliata*, Firenze 1879.

J.J. Jarves 1880
James Jackson Jarves, *Modern Italian painting and painters*, «The Art Journal», 1880, pp. 261-263.

D. Martelli 1880
Diego Martelli, *Gli Impressionisti. Lettura data al Circolo Filologico di Livorno da Diego Martelli fiorentino*, Pisa 1880.

XII capitoli delle memorie 1886
XII capitoli delle memorie del dottore Alessandro Foresi, Firenze 1886.

Il Corteggio Storico 1887
Il Corteggio Storico, «La Nazione», 13 maggio 1887.

J. Temple Leader, G. Marcotti 1889
John Temple Leader, Giuseppe Marcotti, *Sir John Hawkwood. Story of a Condottiere*, Firenze 1889.

L. Scott 1891
Leader Scott [pseud. di Lucy Baxter], *Vincigliata and Maiano*, Firenze 1891.

Yorik 1892
Yorik [pseud. di Pietro Ferrigni], *Cenni biografici*, in *Gaetano Bianchi, pittore a buon fresco. Commemorato alla Società Colombaria nella seduta solenne del 26 maggio 1892*, Firenze 1892.

L. Del Moro 1893
Luigi Del Moro, *Gaetano Bianchi*, in *Atti del collegio dei professori dell'Accademia di Belle Arti di Firenze. Anno 1892*, Firenze 1893.

U. Matini 1896
Ugo Matini, *Gli artisti (impressioni dal vero)*, in *Firenze d'oggi*, Firenze 1896, pp. 287-327.

G. Carocci 1898
Guido Carocci, *Firenze scomparsa. Ricordi storico-artistici*, Firenze 1898.

A. Franchi 1902
Anna Franchi, *Arte e artisti toscani dal 1850 ad oggi*, Firenze 1902.

I.B. Supino 1902
Igino Benvenuto Supino, *La collezione Ressman nel Regio Museo Nazionale di Firenze*, Roma 1902.

A. Conti 1904
Angelo Conti, *Arte Liberata*, «Il Marzocco», 1904, p. 44.

Mostra 1904
Mostra dell'antica arte senese, catalogo generale illustrato, catalogo della mostra, Siena 1904.

Vendita Vinea 1904
Catalogue des objets d'art, étoffes, tapisseries, dentelles, tapis de Perse, costumes. Meubles et objets d'ameublement. Sculptures en marbre, bronze, bois et terres-cuites. Armes. Porcelaines, faïences et verres. Objets provenant des fouilles. Instruments de musique. Objets divers de curiosité, etc., existant dans l'atelier de peinture de feu le prof. chev. Francesco Vinea, piazza Donatello n. 10, catalogo della vendita (a cura di Galardelli e Mazzoni) [Firenze] 1904.

U. Matini 1905
Ugo Matini, *Cristiano Banti e i pittori Macchiaioli. Conferenza tenuta alla Società di Belle Arti di Firenze il XX febbraio MDCCCCV*, Firenze 1905.

G. Rosadi 1905
Giovanni Rosadi, *Di Francesco Viena pittore*, Firenze 1905.

P. Vigo 1905
Pietro Vigo, *I Donatello di Casa Martelli*, «Il Marzocco», 21 maggio 1905, pp. 1-2.

Dizionario 1906
Dizionario degli artisti italiani viventi. Pittori, scultori e architetti, a cura di Angelo De Gubernatis, con la cooperazione di Ugo Matini, Firenze 1906.

C. von Klenze 1906
Camillo von Klenze, *The Growth of Interest in the Early Italian Masters*, «Modern Philology», 4/2, 1906, pp. 207-268.

I. Errera 1907
Isabella Errera, *Il dono del Barone Franchetti al Bargello*, «Bollettino d'arte», XII, 1907, pp. 28-34.

Vendita Burchi 1908
Catalogo dei libri componenti la biblioteca dell'artista Augusto Burchi, pittore in Firenze, catalogo della vendita, Firenze 1908.

Al Palazzo Davanzati 1909
Al Palazzo Davanzati, «L'Antiquario», dicembre 1909, p. 95.

Vendita Burchi 1909a
Catalogo dei quadri, bozzetti, disegni e stampe, maioliche, bronzi, terrecotte, armi, porcellane ed oggetti orientali, mobili ed oggetti diversi, esistenti nello studio di pittura del cav.r prof. Augusto Burchi, Lungarno Soderini n. 1, catalogo della vendita (a cura di Galardelli e Mazzoni), Firenze 1909.

Vendita Burchi 1909b
Studio Burchi. 2° catalogo dei quadri, stampe, mobili, stoffe, costumi, ricami, terrecotte e bronzi antichi di scavo, pedane orientali, bronzi da decorazione, istrumenti musicali e oggetti diversi, esistenti nello studio di pittura del cav.r prof. Augusto Burchi, Lungarno Soderini n. 1, catalogo della vendita (a cura di Galardelli e Mazzoni), Firenze 1909.

Retrospettiva 1910
Esposizione retrospettiva di Pittura e Scultura, Catalogo delle opere, catalogo della mostra, Firenze 1910.

Vendita Banti 1910
Raccolta Banti. Quadri antichi e moderni e oggetti d'arte; aggiunti quadri, bronzi, marmi e oggetti diversi d'altra proprietà, in vendita al pubblico incanto, catalogo della vendita (a cura della Casa di vendite Luigi Battistelli), Milano 1910.

Vendita Gelli 1910
Catalogue de la vente des objets d'art ayant appartenus à Mr. Edouard Gelli de Florence, catalogo della vendita (a cura della Galleria Sangiorgi), Roma 1910.

Vendita Gordigiani 1910
Catalogo dei quadri originali eseguiti dal fu comm. prof. Michele Gordigiani. Di una raccolta di arazzi del XV e XVI secolo, stoffe, quadri antichi

ed altri oggetti, catalogo della vendita (a cura del Magazzino di oggetti d'arte Giulio Fanciullacci), Firenze 1910.

Vendita Volpi 1910
Catalogue de la vente des objets d'Art Ancient composant les collections Elie Volpi, catalogo della vendita (a cura di Jandolo e Tavazzi Maison de Ventes), Roma 1910.

R. Focardi 1911
Ruggero Focardi, *Esposizione Retrospettiva della Società delle Belle Arti in Firenze*, catalogo della mostra (1910), Firenze 1911.

Vendita Banti 1911
Collezione Banti di Firenze seconda parte. Quadri antichi e moderni, sculture, oggetti d'arte. Aggiunti oggetti d'altra proprietà. In vendita al pubblico incanto, catalogo della vendita (a cura della Casa di vendite Luigi Battistelli), Milano 1911.

Vendita Focardi 1912
Collezione Ruggero Focardi, catalogo della vendita (a cura della Casa di vendite Luigi Battistelli), Milano 1912.

O. Ghiglia 1913
Oscar Ghiglia, *L'Opera di Giovanni Fattori*, Firenze 1913.

Caffè 1914
Caffè, «Lacerba», 15 giugno 1914, p. 187.

F. Stibbert 1914
Frederick Stibbert, *Abiti e fogge civili e militari dal I al XVIII secolo*, Bergamo 1914.

Vendita Galli [1914]
XXV opere delle Trecento della raccolta di Mario Galli, catalogo della vendita, con prefazione di Ruggero Focardi, Firenze s.d. [1914].

Vendita Volpi 1914
Catalogo degli oggetti in ferro battuto (già collezione Peruzzi de' Medici ed altre opere d'arte), catalogo della vendita, Firenze 1914.

Vendita Volpini 1914
Catalogo della collezione d'arte e d'antichità appartenuta al pittore prof. Augusto Volpini di Livorno. Quadri antichi e moderni, maioliche e terrecotte, armi, stampe, mobili, stoffe e trine, libri, oggetti diversi e curiosità, quadri di figura e di genere di mano del pittore collezionista, il tutto diviso in 1651 lotti, catalogo della vendita, Livorno 1914.

A. Venturi 1914
Adolfo Venturi, *Storia dell'Arte italiana. La pittura del Quattrocento*, VII, parte III, Milano 1914.

Davanzati art sale 1916
Davanzati art sale now near $1.000.000, «The New York Times», 28 novembre 1916, p. 24.

H.D. Eberlein 1916
Harold Donaldson Eberlein, *Interiors, Fireplaces and Furniture of the Italian Renaissance*, New York 1916.

Notable coming 1916
Notable coming "AAA" sales of capital importance, «American Art News», 21 ottobre 1916, pp. 3, 7.

O. Siren 1916
Osvald Siren, *Two Florentine Sculpture sold to America*, «The Burlington Magazine», XXIX, n. CLXI, 1916, pp. 197-198.

The Davanzati Palace Collection 1916
The Davanzati Palace Collection, «Good Furniture», vol. VII, n. 6, 1916, pp. 331-333.

Vendita Volpi 1916
Art Treasures and Antiquities formerly contained in the famous Davanzati palace, Florence, Italy, wich, together with the contents of his Villa Pia were brought to America by their owner Professor Commendatore Elia Volpi, catalogo della vendita (a cura di The American Art Association Manager), New York 1916.

Volpi sale buyers 1916
Volpi sale buyers, «American Art News», 2 dicembre 1916.

World record set 1916
World record set at Davanzati sale, «The New York Sun», 24 novembre 1916.

G.L. Hunter 1917
George Leland Hunter, *Italian Furniture and Interiors*, New York 1917.

A. Lensi 1917
Alfredo Lensi, *Il Museo Stibbert. Catalogo delle sale delle armi europee*, Firenze 1917.

Vendita Volpi 1917
Extraordinary collection of Art Treasures and Antiquities acquired during the past year by Prof. Comm. Elia Volpi, catalogo della vendita (a cura di American Art Association Managers), New York 1917.

Your home 1917
Your home and its decoration, «Art and Decoration», vol. VII, 1917, p. 330.

W. Odom 1918
William M. Odom, *A History of Italian Furniture*, New York 1918.

Vendita Bardini 1918
The beautiful Art Treasures and Antiquities. The property of Signor Stefano Bardini, catalogo della vendita (a cura di American Art Galleries), New York 1918.

C. Gamba 1920
Carlo Gamba, *Il Palazzo Horne a Firenze*, «Dedalo», I, 1920, pp. 162-185.

T. Borenius 1923
Tancred Borenius, *The Rediscovery of the Primitives*, «The Quarterly Review», 239, 1923, pp. 258-270.

Esposizione Italiana 1923
Esposizione Italiana di Belle Arti sotto l'Alto Patronato del Regio Governo, catalogo della mostra (Buenos Ayres), Milano [1923].

W.R. Valentiner 1923
Wilhelm Reinhold Valentiner, *Studies in Italian Gothic Plastic Art, I. Tino di Camaino*, «Art in America», XI, 1923, pp. 275-306.

R. Ciullini 1924
Rodolfo Ciullini, *Di una raccolta di antiche carte della città di Firenze*, «L'Universo», vol. V, 1924, pp. 589-594.

Vendita Lessi 1924
Catalogo dei mobili ed oggetti d'arte antichi e moderni appartenenti al defunto pittore Tito Lessi e delle opere da lui stesso dipinte, catalogo della vendita (a cura della Galleria Tavazzi), Firenze 1924.

Onoranze 1925
Onoranze a Giovanni Fattori nel primo centenario della sua nascita, Firenze 1925.

E. Cecchi 1926
Emilio Cecchi, *Odoardo Borrani*, «Dedalo», VI, fasc. X, marzo 1926, pp. 658-675.

M. Tinti 1926
Mario Tinti, *Silvestro Lega*, Roma-Milano 1926.

D. Tolosani 1926
Demetrio Tolosani, *Galleria Bellini*, «L'Antiquario», 2, marzo-aprile 1926, pp. 53-54, e numerose tavole fuori testo.

Vendita Volpi 1927
Gothic and Renaissance Italian Works of Art. The collection of Prof. Comm. Elia Volpi, catalogo della vendita (a cura di American Art Association), New York 1927.

R. Giolli 1928
Raffaello Giolli, *Il carnevale degli stili*, «1928 - Problemi d'arte attuale», 31 gennaio 1928, pp. 17-18.

C. Loeser 1928
Charles Loeser, *Gianfrancesco Rustici*, «The Burlington Magazine», LII, 1928, pp. 260-272.

U. Ojetti 1928
Ugo Ojetti, *Tintoretto, Canova, Fattori*, Milano 1928.

U. Ojetti 1928a
Ugo Ojetti, *I Macchiaioli*, in *I Macchiaioli toscani nella raccolta di Enrico Checcucci di Firenze*, catalogo della mostra, Milano 1928, pp. 5-1.

E. Somaré 1928
Enrico Somaré, *Storia dei pittori italiani dell'Ottocento*, Milano 1928.

La raccolta di Alessandro Magnelli 1929
La raccolta di Alessandro Magnelli di Firenze, catalogo della mostra (Milano), Milano-Roma 1929.

U. Ojetti 1929
U. Ojetti, *La pittura Italiana dell'Ottocento*, Milano-Roma 1929.

Pittori italiani dell'Ottocento 1929
Pittori italiani dell'Ottocento nella raccolta di Enrico Checcucci di Firenze, con prefazione di Emilio Cecchi, Milano 1929.

E. Somaré 1929
Enrico Somaré, *Presentazione*, in *La raccolta di Alessandro Magnelli di Firenze*, Milano 1929, pp. 5-11.

P. Hendy 1931
Philip Hendy, *The Isabella Stewart Gardner Museum. Catalogue of the exhibited Paintings and Drawing*, catalogo della mostra, Boston 1931.

La Raccolta Geri 1931
La Raccolta Alfredo Geri. Milano, Galleria Pesaro, novembre 1931, [Firenze 1931].

Vendita Rosselli 1931
Raccolta Emanuele Rosselli di Viareggio, catalogo della vendita (a cura della Galleria Pesaro), Milano [1931].

Mostra Martini-Conti [1932]
Mostra personale dello scultore Arturo Martini e del pittore Primo Conti, catalogo della mostra, Firenze [1932].

C. Pavolini 1932
Corrado Pavolini, *La galleria di Palazzo Feroni*, «L'illustrazione Toscana e dell'Etruria», febbraio 1932, pp. 3-7.

Pittori italiani 1932
Mostra inaugurale di Pittori Italiani dell'Ottocento, catalogo della mostra, Milano 1932.

Alcuni mobili 1933
Alcuni mobili di Tomaso Buzzi e di Giò Ponti nella dimora dei conti C. in Firenze, «Domus», 1933, pp. 575-582.

J. Gelli 1934
Jacopo Gelli, *Edoardo Gelli. Pittore*, Livorno 1934.

A. Lensi 1934
Alfredo Lensi, *La Donazione Loeser in Palazzo Vecchio*, Firenze 1934.

M. Tinti 1934
Mario Tinti, *La collezione Loeser in Palazzo Vecchio*, «Illustrazione Toscana e dell'Etruria», Firenze, 1934.

Vendita Bengujat 1934
Collezione del Museo di Palazzo Davanzati in Firenze di proprietà del Signor Leopold Bengujat, catalogo della vendita (a cura della Galleria Luigi Bellini), Firenze 1934.

A. Gabrielli 1936
Annamaria Gabrielli, *Per Domenico Beccafumi. Un quadro e due disegni ignoti del Baccafumi*, «La Critica d'Arte», I, 1936, pp. 283-284.

U. Ojetti 1937
Ugo Ojetti, *Catalogo della raccolta Pisa*, vol. I, Milano 1937.

A. Damerini 1941
Adelmo Damerini, *Il R. Conservatorio di musica "Luigi Cherubini" di Firenze*, Firenze 1941.

La peinture française 1945
La peinture française à Florence, catalogo della mostra, a cura di Bernard Berenson, Firenze 1945.

Fondazione Salvatore Romano 1946
Fondazione Salvatore Romano. Cenacolo di Santo Spirito, Firenze 1946.

J. Pope-Hennessy 1946
John Pope-Hennessy, *The Romano Foundation, Florence*, «The Burlington Magazine», LXXXVIII, 524, 1946, p. 276.

L. Bellini 1947
Luigi Bellini, *Nel mondo degli antiquari*, Firenze 1947.

L. Stein 1947
Leo Stein, *Appreciation. Painting, poetry and prose*, New York 1947.

H. Acton 1948
Harold Acton, *Memoirs of an Aesthete*, London 1948.

Vendita Landau Finaly 1948
Collezioni Landau Finaly, catalogo della vendita (a cura della Casa di vendite Galleria Ciardiello e Casa di vendite Auctio), Firenze 1948.

U. Ojetti 1948
Ugo Ojetti, *Ritratti d'artisti italiani,* Milano 1948 (1ª ed. Milano 1911).

A. Mondolfo 1949
Anita Mondolfo, *La Biblioteca Landau Finaly*, in *Studi di bibliogrfafia e di argomento romano in memoria di Luigi De Gregori*, Roma 1949, pp. 265-285.

L. Bellini 1950
Luigi Bellini, *Nel mondo degli antiquari*, Firenze 1950.

L. Lloyd 1951
Llewelyn Lloyd, *Tempi andati*, Firenze 1951.

I Macchiaioli 1951
I Macchiaioli Toscani ed altri maestri dell'800 nella Raccolta Gherardi di Firenze, catalogo della mostra, Milano [1951].

M. Salmi 1951
Mario Salmi, *Postille alla Mostra di Arezzo*, II, «Commentari», II, 1951, pp. 169-195.

G. Artom Treves 1953
Giuliana Artom Treves, *Anglo-fiorentini di cento anni fa*, Firenze 1953.

E. Cecchi [1953] 1960
Emilio Cecchi, *Tre volti di Firenze* [1953] ora in *Piaceri della pittura*, Venezia 1960, pp. 385-394.

R. Longhi 1953
R. Longhi, *Comprimari spagnoli della maniera italiana*, «Paragone», 43, 1953, pp. 3-15.

W. Benjamin 1955
Walter Benjamin, *Louis Philippe oder der Interieur*, in Walter Benjamin, *Schriften*, I, Frankfurt 1955.

A. Chastel 1956
André Chastel *Le goût des "Préraphaélites" en France,* in *De Giotto à Bellini. Les primitifs italiens dans les musées de France*, catalogo della mostra, a cura di Michel Laclotte, Paris 1956, pp. VII-XXI.

W. Andrews 1957
Wayne Andrews, *Mr Morgan and his Architect*, New York 1957.

"Macchiaioli" 1960
Dipinti dei "Macchiaioli" presentati da Mario Borgiotti, catalogo della mostra, Torino 1960.

M. Sonsis 1960
Marcella Sonsis, *Il giardino di villa Acton alla "Pietra"*, «Arte Figurativa antica e moderna», 46, 4, 1960, pp. 40-47.

Fattori-Lega-Signorini 1961
Fattori, Lega, Signorini ed altri maestri Macchiaioli presentati da Mario Borgiotti, catalogo della mostra, Firenze 1961.

C. GAMBA 1961
CARLO GAMBA, *Il Museo Horne a Firenze*, Firenze 1961.

GIOVANNI MALESCI 1961
G. MALESCI, *Catalogazione illustrata della pittura a olio di Giovanni Fattori*, Novara 1961.

La raccolta Berenson 1962
La raccolta Berenson, testo introduttivo e catalogo a cura di FRANCO RUSSOLI, Milano 1962.

Asta "Il Ponte" 1963
Importante vendita all'asta, catalogo della vendita (a cura de Il Ponte Casa d'Aste), Firenze 1963.

G. PREVITALI 1964
GIOVANNI PREVITALI, *La fortuna dei Primitivi. Dal Vasari ai Neoclassici*, Torino 1964.

M. PRAZ 1964
MARIO PRAZ, *La filosofia dell'arredamento. I mutamenti nel gusto della decorazione interna attraverso i secoli dall'antica Roma ai nostri tempi*, Milano 1964 (nuova edizione Milano 1993).

H. ACTON 1965
HAROLD ACTON, *An Anglo-Florentine Collection*, «Apollo», LXXXII, 44, 1965, pp. 273-283.

H. ACTON 1965a
HAROLD ACTON, *Memorie di un esteta*, Milano 1965 (trad. dell'ed. inglese, *Memoirs of an Aesthete*, London 1948).

L. COLLOBI RAGGHIANTI 1966
LICIA COLLOBI RAGGHIANTI, *Disegni inglesi della Fondazione Horne a Firenze. Catalogo critico*, Cremona 1966.

Il Museo Horne 1966
Il Museo Horne a Firenze, a cura di FILIPPO ROSSI, Firenze-Milano 1966.

Disegni italiani 1967
Disegni italiani della collezione Santarelli, sec. XV-XVIII, catalogo a cura di ANNA FORLANI TEMPESTI e MARIA FOSSI TODOROW, Firenze 1967.

M. SALMI 1967
MARIO SALMI, *La donazione Contini Bonacossi*, «Bollettino d'arte», 1967, pp. 222-232.

A.M. FORTUNA 1968
ALBERTO MARIA FORTUNA, *Il gazzettino delle Arti del Disegno di Diego Martelli*, Firenze 1968.

Il Museo 1968
Il Museo archeologico di Firenze, a cura di ALFREDO DE AGOSTINO, Firenze 1968.

T. SIGNORINI [1867] 1968
TELEMACO SIGNORINI, *Caffè Michelangiolo*, «Gazzettino delle Arti del Disegno», 26, 15 luglio 1867, ora in ALBERTO MARIA FORTUNA, *Il gazzettino delle Arti del Disegno di Diego Martelli*, Firenze 1968, pp. 197-199.

Arte e Scienza 1969
Arte e Scienza in Toscana nelle donazioni di collezionisti, antiquari e studiosi, Bologna 1969.

V. GAI 1969
VINICIO GAI, *Gli strumenti musicali della Corte medicea e il Museo del Conservatorio "Luigi Cherubini" di Firenze*, Firenze 1969.

Opere scelte 1969
Opere scelte dei Macchiaioli, catalogo della mostra (Bologna), [s.l.] 1969.

Museo della Ragione 1970
Museo d'Arte Contemporanea di Firenze. La raccolta Alberto della Ragione, Firenze 1970.

L. BERTI 1971
LUCIANO BERTI, *Il Museo di Palazzo Davanzati*, Firenze 1971.

G. CONTI 1971
GIOVANNI CONTI, *Museo Nazionale di Firenze. Palazzo del Bargello. Catalogo delle maioliche*, Firenze 1971.

J. FLEMING 1973
JOHN FLEMING, *Art Dealing and the Risorgimento*, «The Burlington Magazine», CXV, I, 1973, pp. 4-16.

Mostra di incisioni 1973
Mostra di incisioni di Stefano della Bella, catalogo della mostra, a cura di ANNA FORLANI TEMPESTI, Firenze 1973.

Pittori italiani 1973
Pittori italiani dell'Ottocento, catalogo della mostra, a cura di GIULIANO MATTEUCCI, Firenze 1973.

Il Museo Stibbert 1973-1976
Il Museo Stibbert a Firenze, 4 volumi, Firenze 1973-1976.

Acquisizioni 1974
Acquisizioni. 1944-1974, catalogo della mostra, a cura di ANNA MARIA PETRIOLI TOFANI, Firenze 1974.

L. BERTI, L. BELLOSI 1974
LUCIANO BERTI, LUCIANO BELLOSI, *Inaugurazione della donazione Contini Bonacossi*, Firenze 1974.

L.G. BOCCIA 1976
LIONELLO GIORGIO BOCCIA, *L'Archivio Stibbert. Documenti sulle armerie*, in *Il Museo Stibbert a Firenze. I depositi e l'archivio*, Firenze 1976, pp. 185-267.

G. CANTELLI 1976
GIUSEPPE CANTELLI, *I depositi del Museo Stibbert* in *Il Museo Stibbert a Firenze. I depositi e l'archivio*, Firenze 1976, pp. 7-116.

D. DURBÉ 1976
DARIO DURBÉ scheda in *I Macchiaioli*, catalogo della mostra, a cura di DARIO DURBÉ, Firenze 1976, p. 293.

I Macchiaioli 1976
I Macchiaioli, catalogo della mostra, a cura di DARIO DURBÉ, Firenze 1976.

F. HASKELL 1976
FRANCIS HASKELL, *Rediscoveries in Art. Some Aspects of Taste, Fashion and Collecting in England and France,* London 1976.

Vendita Bellini 1976
Catalogo della vendita arredi e collezioni della Villa Bellini a Marignolle, catalogo della vendita (a cura di Palazzo Internazionale delle Aste ed Esposizioni), [Firenze] 1976.

Biennale Antiquariato 1977
10. Biennale Mostra mercato internazionale dell'antiquariato, Città di Firenze, Palazzo Giuntini 17 settembre - 16 ottobre 1977, [s.l.] 1977.

Sculpture 1977
Sculpture in the Isabella Stewart Gardner Museum, testi di CORNELIUS C. VERMEULE, WALTER CAHN, ROLLIN VAN N. HADLEY, Boston 1977.

J.R. MELLOW
JAMES R. MELLOW, *Cerchio magico. La più completa biografia di Gertrude Stein e la storia del suo famoso salotto in una Parigi ormai mitica,* Milano 1978.

P. DINI 1979
PIERO DINI, *Diego Martelli e gli Impressionisti,* Firenze 1979.

J. FLEMING 1979
JOHN FLEMING, *Art Dealing and the Risorgimento,* «The Burlington Magazine», CXXI, 1979, pp. 492-508, 568-580.

Palazzo Davanzati 1979
Palazzo Davanzati, a cura di MARIA FOSSI TODOROW, Firenze 1979.

La Fondazione Longhi 1980
La Fondazione Roberto Longhi a Firenze, Milano 1980.

Omaggio a Gio Ponti 1980
Omaggio a Gio Ponti, catalogo della mostra, a cura di ROSSANA BOSSAGLIA, Milano 1980.

S. BARGELLINI 1981
SIMONE BARGELLINI, *Antiquari di ieri a Firenze,* Firenze 1981.

L.G. BOCCIA 1981
LIONELLO G. BOCCIA, *La Fondazione Stibbert,* in *Dalla casa al museo. Capolavori da fondazioni artistiche italiane,* catalogo della mostra, a cura di MARIA TERESA BALBONI BRIZZA, GIAN ALBERTO DELL'ACQUA, ALESSANDRA MOTTOLA MOLFINO, ANNALISA ZANNI, Milano 1981, pp. 23-27.

Dalla casa al museo 1981
Dalla casa al museo. Capolavori da fondazioni artistiche italiane, catalogo della mostra a cura di MARIA TERESA BALBONI BRIZZA, GIAN ALBERTO DELL'ACQUA, ALESSANDRA MOTTOLA MOLFINO, ANNALISA ZANNI, Milano 1981.

P. DINI 1981
PIERO DINI, *Odoardo Borrani,* Firenze 1981.

Merletti 1981
Merletti a Palazzo Davanzati. Manifatture europee dal XVI al XX secolo, catalogo della mostra, a cura di MARINA CARMIGNANI, Firenze 1981.

A. MOTTOLA MOLFINO 1981
ALESSANDRA MOTTOLA MOLFINO, *Dal privato al pubblico. Per una storia delle Fondazioni artistiche in Italia,* in *Dalla casa al museo Capolavori da fondazioni artistiche italiane,* catalogo della mostra (a cura di MARIA TERESA BALBONI BRIZZA, GIAN ALBERTO DELL'ACQUA, ALESSANDRA MOTTOLA MOLFINO, ANNALISA ZANNI, Milano 1981, pp. 7-11.

Tessuti italiani 1981
Tessuti italiani del Rinascimento. Collezioni Franchetti Carrand, Museo Nazionale del Bargello, catalogo della mostra (Prato), a cura di ROSALIA BONITO FANELLI, PAOLO PERI, Firenze 1981.

H. ACTON 1982
HAROL ACTON, *The Soul's Gymnasium and other Stones,* London 1982.

G. MATTEUCCI 1982
GIULIANO MATTEUCCI, *Cristiano Banti,* Firenze 1982.

D.A. BROWN 1983
DAVID ALAN BROWN, *Raphael and America,* Washington 1983.

P. CONTI 1983
PRIMO CONTI, *La gola del merlo. Memorie provocate da Gabriel Cacho Millet,* Firenze 1983.

Contini Bonacossi 1983
Contini Bonacossi Alessandro, voce in *Dizionario Biografico degli Italiani,* Roma, 28, 1983.

Galleria del Costume 1983
La Galleria del Costume. Palazzo Pitti, a cura di KRISTEN ASCHENGREEN PIACENTI, Firenze 1983.

Il paesaggio italiano 1983
Il paesaggio italiano. Dalla Secessione ai nostri giorni. 90 opere di 63 maestri del XX secolo, catalogo della mostra (Sasso Marconi), [Bologna] 1983.

A. SCHIAPARELLI [1908] 1983
ATTILIO SCHIAPARELLI, *La casa fiorentina e i suoi arredi nei secoli XIV e XV,* ristampa dell'edizione del 1908, a cura di MARIA SFRAMELI e LAURA PAGNOTTA, Firenze 1983.

H. JAMES [1909] 1984
HENRY JAMES, *Italian Hours,* Milano 1984 (1ª ed. 1909).

Il Museo Bardini 1984
Il Museo Bardini a Firenze, vol. 1, a cura di FIORENZA SCALIA e CRISTINA DE BENEDICTIS, Firenze 1984.

P. LORENZELLI, A. VECA 1984
Tra/E: Teche, pissidi, cofani e forzieri dall'Alto Medioevo al Barocco, catalogo della mostra (Bergamo, 1985), a cura di PIETRO LORENZELLI e ALBERTO VECA, Bergamo 1984.

Monete fiorentine 1984
Monete fiorentine dalla Repubblica ai Medici, a cura di BEATRICE PAOLOZZI STROZZI, Firenze 1984.

Museo del Bargello 1984
Museo Nazionale del Bargello. Itinerario e guida, a cura di PAOLA BAROCCHI e GIOVANNA GAETA BERTELÀ, Firenze 1984.

F. SCALIA 1984
FIORENZA SCALIA, *Stefano Bardini antiquario e collezionista,* in *Il Museo*

Bardini a Firenze, a cura di Fiorenza Scalia e Cristina De Benedictis, Milano 1984, pp. 5-97.

H. Acton 1985
Harold Acton, *Il Botticelli Fantasma*, in Harold Acton, *Il Botticelli Fantasma e altri racconti fiorentini*, Firenze 1985, pp. 23-42.

Dal ritratto di Dante 1985
Dal ritratto di Dante alla mostra del Medio Evo 1840-1865, catalogo della mostra, a cura di Paola Barocchi e Giovanna Gaeta Bertelà, Firenze 1985.

F. Haskell 1985
Francis Haskell, *The British as Collectors*, in *The Treasure Houses of Britain. Five Hundred Years of Private Patronage and Art Collecting*, catalogo della mostra (Washington-Londra 1985-1986), New Haven-London 1985, pp. 50-59.

La collezione Costantini 1985
La collezione Costantini. Grecia, Magna Grecia, Etruria. Capolavori dalla ceramica antica, a cura di Carlo Salvianti, Firenze 1985.

Legato Marchi 1985
Legato Marchi alle Gallerie fiorentine, [schede redatte da] Caterina Caneva, Marco Spallanzani, Ettore Spalletti, s.l. [1985].

D. Levi 1985
Donata Levi, *William Blundell Spence a Firenze*, in *Studi e ricerche di collezionismo e museografia, Firenze 1820-1920*, Quaderni del Seminario di Storia della Critica d'arte, a cura della Scuola Normale Superiore di Pisa, Pisa 1985, pp. 85-149.

A.M. Papi 1985
Anna Maria Papi, *Villa Vittoria*, «Diva», 19 ottobre 1985.

S. Condemi 1986
Simonella Condemi, *La Galleria d'arte moderna di Palazzo Pitti. Storia e vicende di un'istituzione*, in *Le collezioni del Novecento 1915-1945*, catalogo della mostra (1986-1987), a cura di Ettore Spalletti, Firenze 1986, pp.17-21.

Collezioni del Novecento 1986
Le collezioni del Novecento 1915-1945, catalogo della mostra (1986-1987), a cura di Ettore Spalletti, Firenze 1986.

Donazione Tirelli 1986
Donazione Tirelli. La vita nel costume, il costume nella vita, catalogo della mostra (Firenze), a cura di Umberto Tirelli e Maria Cristina Poma, Milano 1986.

H.P. Horne [1908] 1986
Herbert Percy Horne, *Alessandro Filipepi detto Sandro Botticelli pittore in Firenze*, ristampa anastatica di Herbert Percy Horne, *Alessandro Filipepi commonly called Sandro Botticelli painter of Florence*, London 1908, con prefazione di Caterina Caneva, Firenze 1986.

Il Museo Bardini 1986
Il Museo Bardini a Firenze, vol. 2, a cura di E. Neri Lusanna e L. Faedo, Milano 1986.

La Galleria del Costume 1986
La Galleria del Costume. Palazzo Pitti, a cura di Kristen Aschengreen Piacenti e Stefano Francolini, Firenze 1986.

C. Paolini 1986
Claudio Paolini, *Un arredo in forma di romanzo: Gabriele D'Annunzio alla Capponcina*, «MCM La Storia delle cose», II, 1986, pp. 23-29.

C. Simpson 1986
Colin Simpson, *Artful Partners. Bernard Berenson and Joseph Duveen*, New York 1986.

C. Syre 1986
Cornelia Syre, *"Wirken Sie, was Sie vermögen!". Die Erwerbungen italienischer Gemälde in der Korrespondenz mit den Kunstagenten*, in *"Ihm, welcher der Andacht Tempel baut". Ludwig I. und die Alte Pinakothek. Festschrift zum Jubiläumsjahr 1986*, Redaktion Konrad Renger, München 1986, pp. 41-55.

M. Carmignani 1987
Marina Carmignani, *La donazione della Duchessa Franca di Grazzano Visconti di Modrone*, in *Eleganza e civetterie. Merletti e ricami a Palazzo Davanzati. Acquisti e doni 1981-1987*, catalogo della mostra, a cura di Marina Carmignani, Firenze 1987, pp. 49-66.

M. Chiarini 1987
Marco Chiarini, in *Natura morta italiana del Sei e Settecento, dalla Galleria Corsi e dal Museo Stefano Bardini*, catalogo della mostra, a cura di Fiorenza Scalia, Firenze 1987.

D. Grastang 1987
Donald Grastang, *Berenson, Colnaghi's e "Nôtre Dame de Boston"*, «Il Giornale dell'Arte», 49, maggio 1987, p. 66.

D. Grastang 1987a
Donald Grastang, *Berenson e il mercato dell'arte. La "caccia grossa" di B.B.*, «Il Giornale dell'Arte», 49, maggio 1987, p. 66.

Maioliche veneziane 1987
Maioliche veneziane, a cura di Angelica Alverà Bortolotto, Firenze 1987.

G. Matteucci 1987
Giuliano Matteucci, *Lega. L'opera completa*, Firenze 1987.

Raccolta Della Ragione 1987
Raccolta d'arte Contemporanea Alberto della Ragione, a cura di Fiorenza Scalia, Firenze 1987.

E. Samuels 1987
Ernest Samuels, *Bernard Berenson. The making of a legend*, Cambridge, Massachusetts 1987.

C. Simpson 1987
Colin Simpson, *The partnership. The secret association of Bernard Berenson e Joseph Duveen*, London 1987.

The Letters 1987
The Letters of Bernard Berenson and Isabella Stewart Gardner 1887-1924, with correspondence by Mary Berenson, a cura di Rollin Van N. Hadley, Boston 1987.

Acquisti e Donazioni 1988
Acquisti e Donazioni del Museo Nazionale del Bargello. 1970-1987, a cura di GIOVANNA GAETA BERTELÀ, BEATRICE PAOLOZZI STROZZI, MARCO SPALLANZANI, Firenze 1988.

C. BOITO 1988
CAMILLO BOITO, *Il nuovo e l'antico in architettura*, a cura di MARIA ANTONIETTA CRIPPA, Milano 1988.

E. CAPRETTI 1988
ELENA CAPRETTI, *La donazione Contini all'Istituto nazionale di studi sul Rinascimento*, «Gazzetta Antiquaria», n.s. 33/I, 1988, pp. 32-36.

Cataloghi di collezioni 1988
Cataloghi di collezioni d'arte nelle biblioteche fiorentine (1840-1940), a cura di GIOVANNA DE LORENZI, Pisa 1988.

E. CECCHI [1954] 1988
EMILIO CECCHI, *I parenti poveri*, «Illustrazione Italiana», I, maggio 1954, in EMILIO CECCHI *La pittura italiana dell'Ottocento*, Bologna 1988.

G. CHESNE DAUPHINÉ GRIFFO 1988
GIULIANA CHESNE DAUPHINÉ GRIFFO, *La Donazione Antinori*, in *La Galleria del costume. Palazzo Pitti*, a cura di KRISTEN ASCHENGREEN PIACENTI e STEFANO FRANCOLINI, Firenze 1988, pp. 11-14.

Figure guerriere 1988
Figure guerriere nei metalli Carrand e Ressman, a cura di LIONELLO GIORGIO BOCCIA, Firenze 1988.

Guida ai musei 1988
Guida ai musei della Toscana, a cura di DONATELLA SALVESTRINI, Milano 1988.

Le carte 1988
Le carte archivistiche della Fondazione Herbert P. Horne. Inventario, a cura di LUISA MOROZZI, Milano 1988.

L. MOROZZI 1988
LUISA MOROZZI, *Introduzione*, in *Le carte archivistiche della Fondazione Herbert P. Horne. Inventario*, a cura di LUISA MOROZZI, Milano 1988, pp. XI-XXXIX.

Ritrattini in miniatura 1988
Ritrattini in miniatura, Catalogo della mostra, a cura di SILVIA MELONI TRKULJA, Firenze 1988.

H. ACTON 1989
HAROLD ACTON, *Memorie di un ambiente,* in *L'idea di Firenze. Temi e Interpretazioni nell'arte straniera dell'Ottocento*, Atti del convegno (1986), a cura di MAURIZIO BOSSI e Lucia TONINI, Firenze 1989, pp. 21-25.

Armi e Armati 1989
Armi e Armati. Arte e cultura delle armi nella Toscana e nell'Italia del tardo Rinascimento dal Museo Bardini e dalla Collezione Corsi, catalogo della mostra (Cracovia-Firenze), a cura di FIORENZA SCALIA, Firenze 1989.

Arti 1989
Arti del Medio Evo e del Rinascimento. Omaggio ai Carrand 1889-1989, catalogo della mostra, a cura di GIOVANNA GAETA BERTELÀ e BEATRICE PAOLOZZI STROZZI, Firenze 1989.

S. BERRESFORD 1989
SANDRA BERRESFORD, *Preraffaellismo ed estetismo a Firenze negli ultimi decenni del XIX secolo*, in *L'idea di Firenze. Temi e interpretazioni nell'arte straniera dell'Ottocento*, Atti del convegno (1986), a cura di MAURIZIO BOSSI e LUCIA TONINI, Firenze 1989, pp. 191-210.

L'idea di Firenze 1989
L'idea di Firenze. Temi e interpretazioni nell'arte straniera dell'Ottocento, Atti del convegno (1986), a cura di MAURIZIO BOSSI e Lucia TONINI, Firenze 1989.

La Fondazione Marchi 1989
La Fondazione Carlo Marchi, raccolta d'arte e arredi, a cura di ETTORE ALLEGRI, Firenze 1989.

Magnelli 1989
Magnelli, catalogo della mostra, a cura di DANIEL ABADIE, Paris 1989.

Ottocento e Novecento 1989
Ottocento e Novecento. Acquisizioni 1974-1989, catalogo della mostra, a cura DI ETTORE SPALLETTI e CARLO SISI, Firenze 1989.

Il Lascito Laguzzi [1990]
Pittura su porcellana di Dresda fra XIX e XX secolo. Il Lascito Laguzzi, dispensa a cura di SILVESTRA BIETOLETTI e GABRIELE DI CAGNO, VI settimana per i beni culturali e ambientali (Firenze 1990-1991), [Firenze 1990].

C. PAOLINI, A. PONTE, O. SELVAFOLTA 1990
CLAUDIO PAOLINI, ALESSANDRA PONTE, ORNELLA SELVAFOLTA, *Il bello "ritrovato". Gusto, ambiente, mobili dell'Ottocento*, Novara 1990.

BRUCE BOUCHER, *The Sculpture of Jacopo Sansovino*, London, New Haven 1991.

Il Museo nascosto 1991
Il Museo nascosto. Capolavori dalla Galleria Corsi nel Museo Bardini, catalogo della mostra, a cura di FEDERICO ZERI e ANDREA BACCHI, Firenze 1991.

E. SPALLETTI 1991
ETTORE SPALLETTI, *La pittura dell'Ottocento in Toscana*, in *La pittura in Italia, L'Ottocento*. I, Milano 1991, pp. 288-366.

Tessuti al Bargello 1991
Tessuti al Bargello. Donazioni 1988-1991, catalogo della mostra, a cura di PAOLO PERI, Firenze 1991.

E. THOMPSON, J. WINTER 1991
ELEANOR THOMPSON, JOHN WINTER, *Silver and Works of Art by the Valadiers*, in *Valadier. Three Generations of Roman goldsmiths, an exhibition of drawings and works of art, 15 May to 12 June 1991 at David Carritt limited*, Catalogo della mostra, London 1991, pp. 131-152.

W. BLUNDELL SPENCE [1852] 1992
WILLIAM BLUNDELL SPENCE, *Guida alla città dei Granduchi. Luoghi celebri di Firenze*, a cura di Attilio Brilli, Firenze 1992 (ed. orig. WILLIAM BLUNDELL SPENCE, *The Lions of Florence and its environs, or the stranger concluded through its principals Studios, Churches, Palaces ad Galleries, by an artist*, Florence 1852).

L.G. Boccia, J.A. Godoy 1992
Lionello Giorgio Boccia, José A. Godoy, *Les armures de la garde de Cosimo I et Francesco I de Médicis*, «Genava», s.n., XI, 1992.

R. Pavoni 1992
Rosanna Pavoni, *La casa dell'Ottocento. Moda e sentimento dell'abitare*, Torino 1992.

M. Vannucci 1992
Marcello Vannucci, *Firenze Ottocento. Dalla dominazione illuminata dei Lorena all'elezione a capitale d'Italia fino agli ultimi anni del secolo, in un clima di generale rinnovamento. Cento anni di storia rivisitati anche alla luce delle dirette testimonianze degli scrittori del tempo*, Roma 1992.

Acquisti e Donazioni 1993
Acquisti e Donazioni del Museo Nazionale del Bargello. 1988-1992, a cura di Giovanna Gaeta Bertelà, Beatrice Paolozzi Strozzi, Marco Spallanzani, Firenze 1993.

Angiolo Tricca 1993
Angiolo Tricca e la caricatura toscana dell'Ottocento, catalogo della mostra (San Sepolcro), a cura di Martina Alessio, Valentino Baldacci et al., Firenze 1993.

G. Capecchi 1993
Gabriella Capecchi, *L'Archivio storico fotografico di Stefano Bardini. Arte Greca, Etrusca, Romana*, Firenze 1993.

G. Conti 1993
Giovanni Conti, *L'ultima zampata di Bruzzichelli. Il Museo del Bargello conserva sculture e arredi delle sue donazioni*, «Il Giornale dell'Arte», 115, 1993, p. 58.

R. Ferrazza 1993
Roberta Ferrazza, *Palazzo Davanzati e le collezioni di Elia Volpi*, Firenze 1993.

R. Ferrazza 1993a
Roberta Ferrazza, *Alceo Dossena*, in *Sembrare e non essere. I falsi nell'arte e nella civiltà*, catalogo della mostra, Milano 1993, pp. 237-242.

R. Ferrazza 1993b
Roberta Ferrazza, *Palazzo Davanzati, Elia Volpi e l'Artigianato*, in *Firenze Restauro '93*, Firenze 1993, pp. 19-22.

G. Matteucci 1993
Giuliano Matteucci, *I Postmacchiaioli. Un fenomeno artistico alle origini del collezionismo contemporaneo*, in *I Postmacchiaioli*, catalogo della mostra, a cura di Raffaele Monti e Giuliano Matteucci, Roma 1993, pp. 16-28.

M. Praz 1993
Mario Praz, *La filosofia dell'arredamento. I mutamenti nel gusto della decorazione interna attraverso i secoli dall'antica Roma ai nostri tempi*, Milano 1993 (1ª ed. 1964).

B. Preyer 1993
Brenda Preyer, *Il palazzo Corsi-Horne. Dal Diario di restauro di H.P. Horne*, Roma 1993.

M. Scudieri 1993
Magnolia Scudieri, *Il museo Bandini a Fiesole*, Firenze 1993.

G. Uzzani 1993
Giovanna Uzzani, *Note sulla sfortuna critica di una collezione fiorentina di Cézanne*, in *Gli anni del Premio Bergamo*, catalogo della mostra (Bergamo), a cura di Pia Vivarelli e Francesco Rossi, Milano 1993, pp. 39-44.

A. Baboni 1994
Andrea Baboni, *La pittura toscana dopo la macchia. 1865-1920. L'evoluzione della pittura del vero, intrecci con la macchia e inizi del naturalismo, il vero tra pittura di genere, di storia e d'accademia*, Novara 1994.

R. Barrington 1994
Robert Barrington, *Copyist, connoisseur, collector. Charls Fairfax Murray (1849-1919)*, «Apollo», 140, 393, 1994, pp. 15-21.

M.A. Calo 1994
Mary Ann Calo, *Bernard Berenson and the Twentieth Century*, Philadelphia 1994.

S. Chiarugi 1994
Simone Chiarugi, *Botteghe di mobilieri in Toscana. 1880-1900*, Firenze 1994.

S. Condemi 1994
Simonella Condemi, *L'inaugurazione della Galleria d'arte moderna a Palazzo Pitti. Dai nuclei collezionistici al loro assetto istituzionale*, in *1924-1994. 70° anniversario dell'inaugurazione*, Livorno 1994, pp. 8-13.

I manoscritti 1994
I manoscritti Landau Finaly della biblioteca Nazionale Centrale di Firenze, a cura di Giovanna Lazzi e Maura Rolih Scarlino, Milano 1994.

P. Rescigno 1994
Paola Rescigno, *Tra culto della memoria e scienza. Il Museo Archeologico di Fiesole tra Otto e Novecento*, Firenze 1994.

J.-F. Rodriguez 1994
Jean-François Rodriguez, *La réception de l'Impressionnisme à Florence en 1910. Prezzolini et Soffici maîtres d'oeuvres de la "Prima esposizione italiana dell'impressionismo francese e delle sculture di Medardo Rosso"*, Venezia 1994.

J. Ruskin [1852] 1994
J. Ruskin, *Le pietre di Venezia*, Milano 1994 (ed. orig. *The Stones of Venice*, London 1852).

C. Salvinati 1994
Carlo Salvinati, *Il Museo Archeologico di Fiesole. Vicende dal primo dopoguerra a oggi*, in Paola Rescigno, *Tra culto della memoria e scienza. Il Museo archeologico di Fiesole tra Otto e Novecento*, Firenze 1994, pp. 214-220.

G. Uzzani 1994
Giovanna Uzzani, *Pittura francese nelle collezioni novecentesche*, in *I Francesi e l'Italia*, a cura di Carlo Bertelli, Milano 1994, pp. 175-183.

L. Becherucci 1995
Luisa Becherucci, *Il museo di Santo Spirito a Firenze*, Milano 1995.

E. COLLE, A. LAZZERI 1995
ENRICO COLLE, ALESSANDRO LAZZERI, *Villa Vittoria. Da residenza signorile a Palazzo dei congressi di Firenze*, Firenze 1995.

A.G. DE MARCHI 1995
ANDREA G. DE MARCHI, *Sulle tracce dei falsari. Il caso Tricca*, in *Florilegium. Scritti di storia dell'arte in onore di Carlo Bertelli*, Milano 1995, pp. 92-95.

La collection africaine 1995
La *collection africaine d'Alberto Magnelli. Donation Susi Magnelli*, catalogo della mostra, a cura di LAURENCE BOURGADE, Paris 1995.

S. MAGHERINI 1995
SIMONE MAGHERINI, *L'archivio Palazzeschi della Facoltà di Lettere dell'Università di Firenze*, Banca Dati «Nuovo Rinascimento», http://www.nuovorinascimento.org 1995.

Quartiere Borbonico 1995
Quartiere Borbonico o Nuovo Palatino. Sale restaurate. Cultura toscana dell'Unità (1859-1870) e primi cenacoli dei Macchiaioli. Le collezioni Banti e Martelli, a cura di CARLO SISI, Livorno 1995.

P. STIVANI 1995
PAOLO STIVANI, *I Macchiaioli*, in *Ottocento. Catalogo dell'arte italiana dell'Ottocento*, n. 24, Milano, 1995, pp. 11-34.

M. TAMASSIA 1995
MARILENA TAMASSIA, *Collezioni d'arte tra Ottocento e Novecento. Jacquier fotografi a Firenze. 1870-1935*, Napoli 1995.

L. BOUBLI 1996
LIZZIE BOUBLI, scheda 121, in *L'officina della maniera. Varietà e fierezza nell'arte fiorentina del Cinquecento fra le due repubbliche, 1494-1530*, catalogo della mostra (Firenze 1996-1997), a cura di ALESSANDRO CECCHI e ANTONIO NATALI, Venezia 1996, p. 334.

E. CAPRETTI 1996
ELENA CAPRETTI, *Giovanni Bruzzichelli, l'antiquario che viveva "per la bellezza di queste cose". La donazione di uno dei più importanti antiquari fiorentini al Museo Nazionale del Bargello, dove è esposta al pubblico*, «Gazzetta Antiquaria», 29-30, 1996, pp. 36-39.

R. FERRAZZA 1996
ROBERTA FERRAZZA, *Alceo Dossena*, in *The Dictionary of Art*, London 1996.

D. HEIKAMP 1996
DETLEF HEIKAMP, *Stefano Bardini, l'uomo che non sapeva di marketing*, «Il Giornale dell'Arte», 144, maggio 1996, pp. 66-67.

P. PETRIOLI 1996
PIERGIACOMO PETRIOLI, *L'antica arte senese nel collezionismo anglosassone*, «Università di Siena. Annali della Facoltà di Lettere e Filosofia», XVII, 1996, pp. 379-395.

E. SPALLETTI 1996
ETTORE SPALLETTI, *La Galleria Pisani e le attese di Martelli per la promozione della pittura progressista*, in *Dai Macchiaioli agli Impressionisti. L'opera critica di Diego Martelli*, catalogo della mostra (Livorno 1996-1997), Firenze 1996, pp. 116-121.

F. BALDRY 1997
FRANCESCA BALDRY, *Il Castello di Vincigliata. Un episodio di restauro e di collezionismo nella Firenze dell'Ottocento*, Firenze 1997.

Case d'artista 1997
Case d'artista. Repertorio di studi e abitazioni di artisti nella Firenze dell'800, a cura di MAURIZIO D'AMATO, Ferrara 1997.

Cesarina Gualino 1997
Cesarina Gualino e i suoi amici, catalogo della mostra (Roma), a cura di MAURIZIO FAGIOLO DELL'ARCO e BEATRICE MARCONI, Venezia 1997.

S. CONDEMI 1997
SIMONELLA CONDEMI, *Il Legato Martelli. Dalla "raccoltina" alla collezione pubblica*, in *I disegni della collezione di Diego Martelli*, catalogo della mostra, a cura di SIMONELLA CONDEMI e ALBA DEL SOLDATO, Firenze 1997, pp. 43-48.

A. DEL SOLDATO 1997
ALBA DEL SOLDATO, *Diego Martelli, amico e cultore delle arti*, in *I disegni della collezione di Diego Martelli*, catalogo della mostra, a cura di SIMONELLA CONDEMI e ALBA DEL SOLDATO, Firenze 1997, pp. 49-56.

I disegni 1997
I disegni della collezione Diego Martelli, catalogo della mostra, a cura di SIMONELLA CONDEMI e ALBA DEL SOLDATO, Firenze 1997.

Maioliche al Bargello 1997
Maioliche al Bargello. Donazione Pillitteri, a cura di ALESSANDRO ALINARI e MARCO SPALLANZANI, Firenze 1997.

F. MOLFINO, A. MOTTOLA MOLFINO [1997]
FRANCESCA MOLFINO, ALESSANDRA MOTTOLA MOLFINO, *Il possesso della bellezza. Dialogo sui collezionisti d'arte*, Torino [1997].

A. MOTTOLA MOLFINO 1997
ALESSANDRA MOTTOLA MOLFINO, *Dalla collezione al museo. Storia di una donazione*, in *Riccardo Lampugnani. Una collezione milanese donata al Museo Poldi Pezzoli*, Milano 1997.

Acquisti e Donazioni 1998
Acquisti e Donazioni del museo del Bargello 1993-1997, a cura di GIOVANNA GAETA BERTELÀ e BEATRICE PAOLOZZI STROZZI, Firenze 1998.

Arturo Martini 1998
Arturo Martini. Catalogo ragionato delle sculture, a cura di GIANNI VIANELLO, NICO STRINGA, CLAUDIA GIAN FERRARI, Vicenza 1998.

F. BALDRY 1998
FRANCESCA BALDRY, *Arte, restauro e erudizione fra pubblico e privato. Note sul pittore-restauratore Gaetano Bianchi*, «Bollettino della Accademia degli Euteleti della Città di San Miniato», 65, 77, 1998, pp. 109-153.

P. BAROCCHI 1998
PAOLA BAROCCHI, *Storia moderna dell'arte in Italia. Manifesti polemiche documenti. Volume primo. Dai neoclassici ai puristi 1780-1861*, Torino 1998.

R. FERRAZZA 1998
ROBERTA FERRAZZA, *Alceo Dossena*, in *Falsi da museo. Falsi capolavori al Museo Poldi Pezzoli*, catalogo della mostra (Milano), Cologno Monzese 1998, pp. 47-53.

La Collezione Feroni 1998
La Collezione Feroni. Dalle Province unite agli Uffizi, a cura di CATERINA CANEVA, Firenze 1998.

M. Mimita Lamberti 1998
Maria Mimita Lamberti, *La Maison Goupil e gli artisti italiani*, in *Aria di Parigi nella pittura italiana del secondo Ottocento*, catalogo della mostra (Livorno), a cura di Giuliano Matteucci, Torino 1998, pp. 60-65.

S. Palmer 1998
Susan Palmer, *The Soanes at Home. Domestic Life at Lincoln's Inn Fields*, London 1998.

F.P. Rusconi 1998
Francesca Paola Rusconi, *Giacomo Jucker tra collezionismo e ricerca storica*, in *Jucker collezionisti e mecenati*, a cura di Antonello Negri, Milano 1998, pp. 31-63.

E. Palminteri Matteucci 1998-1999
Elisabetta Palminteri Matteucci, *La Collezione Carnielo. Ricostruzione della quadreria privata di un artista-collezionista nella Firenze dei Macchiaioli*, tesi in Storia dell'Arte Contemporanea, Università degli Studi di Pisa, a.a. 1998-1999.

G. De Lorenzi 1999
Giovanna De Lorenzi, *Le poetiche di fine secolo. Verso il Novecento*, in *Storia delle arti in Toscana. L'Ottocento*, a cura di Carlo Sisi, Firenze 1999, pp. 223-269.

A. Garzelli 1999
Annarosa Garzelli, *Una Madonna (scomparsa) dell'ambito di Gano da Siena*, in *Arte d'Occidente. Temi e metodi. Studi in onore di Angiola Maria Romanini*, a cura di Antonio Cadei, Roma 1999, pp. 543-551.

Galleria d'arte moderna 1999
Galleria d'arte moderna. Palazzo Pitti, a cura di Carlo Sisi, Livorno 1999.

L'eredità di Martelli 1999
L'eredità di Diego Martelli. Storia critica d'arte, a cura di Carlo Sisi e Ettore Spalletti, Firenze 1999.

D. Maleuvre 1999
Didier Maleuvre, *Bringing the Museum Home. The Domestic Interior in the Nineteenth Century*, in *Museum Memories. History, Technology, Art*, Stanford (California) 1999, pp. 113-187.

G. Manzotti 1999
Giuseppe Manzotti, *Vari incrementi* e *La donazione Gatti-Kraus* in *Il Museo degli Strumenti musicali del Conservatorio "Luigi Cherubini". "Rendo lieti in un tempo gli occhi e 'l core"*, a cura di Mirella Branca, Livorno 1999, pp. 14-15.

E. Fahy 2000
Everett Fahy, *L'Archivio storico fotografico di Stefano Bardini. Dipinti, disegni, miniature e stampe*, Firenze 2000.

C. Francini 2000
Carlo Francini, *L'inventario della Collezione Loeser alla Villa Gattaia*, «Bollettino della Società di Studi fiorentini», 6, 2000, pp. 95-127.

F. Stibbert 2000
Frederick Stibbert gentiluomo, collezionista e sognatore, catalogo della mostra (2001), Firenze 2000.

F. Gennari Santori 2000
Flaminia Gennari Santori, *James Jackson Jarves and the diffusion of Tuscan painting in the United States*, in *Gli anglo-americani a Firenze. Idea e costruzione del Rinascimento - The anglo-americans in Florence. Idea and construction of the Renaissance*, Atti del convegno (Fiesole 1997), a cura di Marcello Fantoni, con la collaborazione di Daniela Lamberini e John Pfordresher, Roma 2000, pp. 177-206.

Gli anglo-americani 2000
Gli anglo-americani a Firenze. Idea e costruzione del Rinascimento - The anglo-americans in Florence. Idea and construction of the Renaissance, Atti del convegno (Fiesole 1997), a cura di Marcello Fantoni, con la collaborazione di Daniela Lamberini e John Pfordresher, Roma 2000.

A. Romualdi 2000
Antonella Romualdi, *Il Museo archeologico nazionale di Firenze*, in *Gli Etruschi*, a cura di Mario Torelli, Milano 2000, pp. 515-521.

S. Salvagnini 2000
Sileno Salvagnini, *Il sistema delle arti in Italia 1914-1943*, Bologna 2000.

C. Sisi 2000
Carlo Sisi, *Guido Spadolini nel Novecento*, in *Il mondo di Guido Spadolini. Dipinti, acqueforti, fotografie dal 1909 al 1942*, catalogo della mostra, a cura di Carlo Sisi, Castiglioncello 2000, pp. 13-23.

Arti Fiorentine 2001
Arti Fiorentine. La grande storia dell'artigianato. L'Ottocento, a cura di Maurizio Bossi e Giancarlo Gentilini, Firenze 2001.

Giuseppe Abbati 2001
I Macchiaioli a Castiglioncello. Giuseppe Abbati (1836/1868), catalogo della mostra (Castiglioncello), a cura di Francesca Dini e Carlo Sisi, Torino 2001.

L. Lucchesi 2001
Laura Lucchesi, *Uno studio d'artista: La Galleria Carnielo*, in *Le Gipsoteche in Toscana: per una prospettiva di censimento nazionale*, Atti del convegno (Pescia), [s.l.] 2001, pp. 101-111.

K. Pomian 2001
Krzystof Pomian, *Che cos'è la storia*, Milano 2001.

M. Rocke 2001
Michael Rocke, *"Una sorta di sogno d'estasi". Bernard Berenson, l'Oriente e il patrimonio orientale di Villa i Tatti*, in *Firenze, il Giappone e l'Asia orientale*, Atti del Convegno internazionale di studi (1999), a cura di Adriana Boscaro e Maurizio Bossi, Firenze 2001, pp. 367-384.

Due collezionisti 2002
Due collezionisti alla scoperta dell'Italia. Dipinti e sculture dal Museo Jacquemart-André di Parigi, catalogo della mostra (Milano 2002-2003), a cura di Andrea di Lorenzo, Cinisello Balsamo 2002.

Le porcellane 2002
Le porcellane europee della Collezione De Tschudy, catalogo a cura di Andreina D'Agliano e Luca Melegati, Firenze 2002.

C. Paolini 2002
Claudio Paolini, *Il mobile del Rinascimento. La collezione Herbert Percy Horne*, Firenze 2002.

M. Scudieri 2002
Magnolia Scudieri, *La collezione d'arte di Angelo Maria Bandini. Specchio di un nascente gusto dei Primitivi*, in *Un erudito del Settecento. Angelo Maria Bandini,* a cura di Rosario Pintaudi, Messina 2002, pp. 179-189.

C. Toti 2002
Chiara Toti, *Collezionismo e mercato. Alberto Della Ragione e la Galleria della Spiga e Corrente*, «Arte, Musica e Spettacolo», 2002, pp. 335-351.

R. Turner 2002
Richard Turner, *La Pietra. Florence, a Family and a Villa.* Milano 2002.

R. Turner 2002a
Richard Turner, *La Pietra. Firenze, una Famiglia e una Villa*, Milano 2002.

Acquisti e Donazioni 2003
Acquisti e Donazioni del Museo Nazionale del Bargello. 1998-2002, a cura di Beatrice Paolozzi Strozzi, Maria Grazia Vaccari, Marco Spallanzani, Firenze 2003.

P. Berruti 2003
Paolo Berruti, *Psicodinamiche del collezionista d'arte*, in *Florilegio. Scritti d'autore 2003*, Firenze 2003, pp. 11-17.

V. Bruni, P. Cammeo 2003
Valeria Bruni, Paola Cammeo, *Allo studio. Studi d'artista a Firenze fra Ottocento e Novecento*, Firenze 2003.

M. Casarosa Guadagni 2003
Mariarita Casarosa Guadagni, *Legati ed acquisizioni di gemme neoclassiche alla Galleria degli Uffizi nell'Ottocento*, in *I volti della fede. I volti della seduzione*, a cura di Laura Casprini, Dora Liscia, Elisabetta Nardinocchi, Firenze 2003, pp. 151-155.

Da Renoir a De Staël 2003
Da Renoir a De Staël. Roberto Longhi e il moderno, catalogo della mostra (Ravenna), a cura di Claudio Spadoni, Milano 2003.

F. Domestici 2003
Fiamma Domestici, *Elogio del dettaglio. La collezione Tschudy al Museo Stibbert di Firenze*, «Ceramicantica», 13, 2003, pp. 32-43.

Fortuny 2003
Fortuny (1838-1874), catalogo della mostra (2004), Barcelona 2003.

I Macchiaioli 2003
I Macchiaioli, prima dell'impressionismo, catalogo della mostra (Padova 2003-2004), a cura di Fernando Mazzocca e Carlo Sisi, Venezia 2003.

Il lascito Tordi 2003
Il lascito Tordi, a cura di Marco Pinzani e Tiziana Calvitti, Firenze 2003.

La collezione Mattioli 2003
La collezione Mattioli. Capolavori dell'avanguardia italiana, a cura di Flavio Fergonzi, Milano 2003.

F. Mazzocca 2003
Fernando Mazzocca, *Il dibattito sui Macchiaioli nel Novecento*, in *I Macchiaioli, prima dell'impressionismo*, catalogo della mostra (Padova 2003-2004), a cura di Fernando Mazzocca e Carlo Sisi, Venezia 2003, pp. 21-39.

Ottocento e Novecento 2003
Ottocento e Novecento. Acquisizioni recenti e opere dai depositi, catalogo della Galleria d'arte moderna, a cura di Simonella Condemi, Livorno 2003.

F. Paolucci 2003
Fabrizio Paolucci, *Catalogo del Museo Casa Rodolfo Siviero di Firenze. La raccolta archeologica*, Firenze 2003.

P.N. Sainte-Fare-Garnot 2003
Pierre-Nicolas Sainte-Fare-Garnot, *Parigi. Museo Jacquemart-André*, in *Case museo ed allestimenti d'epoca. Interventi di recupero museografico a confronto*, a cura di Gianluca Kannès, Torino 2003, pp. 235-242.

A. Sanna 2003
Angela Sanna, *Catalogo del Museo Casa Rodolfo Siviero di Firenze. La raccolta Novecentesca*, Firenze 2003.

L. Scarlini 2003
Luca Scarlini, *Le opere e i giorni. Angiolo Maria Bandini collezionista e studioso*, Firenze 2003.

G. Toderi, F. Vannel 2003
Giuseppe Toderi, Fiorenza Vannel, *Monete italiane del Museo Nazionale del Bargello*, vol. I, Firenze 2003.

B.M. Tomasello 2003
Bruna Maria Tomasello, *Il Museo di Stefano Bardini*, in *Museografia italiana negli anni Venti. Il museo di ambientazione*, Atti del convegno (Feltre 2001), a cura di Fabrizia Lanza, Feltre 2003.

A. Trotta 2003
Antonella Trotta, *Rinascimento americano. Berenson e la collezione Gardner, 1894-1924*, Napoli 2003.

Alessandro Kraus 2004
Alessandro Kraus. Musicologo e antropologo, catalogo della mostra, a cura di Gabriele Rossi-Rognoni, Firenze 2004.

C. Caneva 2004
Caterina Caneva, *La donazione di Leone Ambron agli Uffizi*, in *Studi in onore di Leone Ambron*, a cura di Laura Casprini e Dora Liscia Bemporad, Firenze 2004, pp. 43-53.

E. Castelnuovo 2004
Enrico Castelnuovo, *L'infatuazione per i primitivi intorno al 1900*, in *Arti e storia nel Medioevo. Volume IV. Il Medioevo al passato e al presente*, a cura di Enrico Castelnuovo e Giuseppe Sergi, Torino 2004, pp. 785-809.

S. Condemi 2004
Simonella Condemi, *Il collezionista Leone Ambron e le sue donazioni alla Galleria d'arte moderna di Palazzo Pitti*, in *Studi in onore di Leone Ambron*, a cura di Laura Casprini e Dora Liscia Bemporad, Firenze 2004, pp. 31-42.

M. D'Ayala Valva 2004
Margherita D'Ayala Valva, *Cézanne, Fattori e il collezionismo fiorentino del primo Novecento. Il caso Sforni*, in *Studi in onore di Leone Ambron*, a cura di Laura Casprini e Dora Liscia Bemporad, Firenze 2004, pp. 69-93.

G. De Lorenzi 2004
Giovanna De Lorenzi, *Ugo Ojetti critico d'arte. Dal «Marzocco» a «Dedalo»*, Firenze 2004.

G. Gaeta Bertelà 2004
Giovanna Gaeta Bertelà, Le *arti minori al Bargello. La collezione Carrand*, in *La storia del Bargello. 100 capolavori da scoprire*, a cura di Beatrice Paolozzi Strozzi, Milano 2004, pp. 117-137.

Giovanni Spadolini 2004
Giovanni Spadolini. La passione per Napoleone, storia e cultura, catalogo della mostra (Portoferraio), a cura di Roberta Martinelli, Livorno 2004.

I Giardini delle Regine 2004
I Giardini delle Regine. Il mito nell'ambiente preraffaellita e nella cultura americana fra Ottocento e Novecento, catalogo della mostra, a cura di Margherita Ciacci e Grazia Gobbi Sica, Firenze 2004.

Il grande metafisico 2004
Il grande metafisico. Giorgio De Chirico scultore, catalogo della mostra (Cremona), a cura di Franco Ragazzi, [Milano] 2004.

La storia del Bargello 2004
La storia del Bargello. 100 capolavori da scoprire, a cura di Beatrice Paolozzi Strozzi, Milano 2004.

M. Marini 2004
Marino Marini, *Le maioliche della donazione Contini Bonacossi nella Galleria degli Uffizi*, in *Atti del Convegno Internazionale della Ceramica. Le ceramiche nelle collezioni pubbliche e private* (Savona 2003), Firenze 2004, pp. 129-136.

G. Rasario 2004
Giovanna Rasario, *Giorgio de Chirico* pendant *Bellini*, «Metafisica», 3-4, 2004, pp. 271-298.

C. Sisi 2004
Carlo Sisi, *Le donazioni alla Galleria d'arte moderna di Palazzo Pitti*, in *Studi in onore di Leone Ambron*, a cura di Laura Casprini e Dora Liscia Bemporad, Firenze 2004, pp. 28-29.

Studi in onore 2004
Studi in onore di Leone Ambron, a cura di Laura Casprini e Dora Liscia Bemporad, Firenze 2004.

P. Trucker 2004
Paul Trucker, *Charles Fairfax Murray e Firenze*, in *I Giardini delle Regine. Il mito nell'ambiente preraffaellita e nella cultura americana fra Ottocento e Novecento*, catalogo della mostra, a cura di Margherita Ciacci e Grazia Gobbi Sica, Firenze 2004, pp. 102-111.

F. Baldry 2005
Francesca Baldry, *Abitare e collezionare. Note sul collezionismo fiorentino tra la fine dell'Ottocento e gli inizi del Novecento*, in *Herbert Percy Horne e Firenze*, Atti della giornata di studi (2001), a cura di Elisabetta Nardinocchi, Firenze 2005, pp. 103-126.

E. Camporeale 2005
Elisa Camporeale, *L'esposizione di arte senese del 1904 al Burlington Fine Arts Club di Londra*, in *Il segreto della civiltà. La mostra dell'antica arte senese del 1904 cento anni dopo*, catalogo della mostra (2005-2006), a cura di Giuseppe Cantelli, Lucia Simona Pacchierotti, Beatrice Pulcinelli, Siena 2005, pp. 484-517.

W. Craven 2005
Wayne Craven, *Stanford White. Decorator on Opulence and Dealer in Antiquities*, New York 2005.

M. D'Ayala Valva 2005
Margherita D'Ayala Valva, *La Collezione Sforni. Il "giornale pittorico" di un mecenate fiorentino (1909-1939)*, Firenze 2005.

V. Gavioli 2005
Vanessa Gavioli, *Dall'archivio della Galleria. Storia e significato delle collezioni*, in *La Galleria d'arte moderna di Palazzo Pitti. Storia e collezioni*, a cura di Carlo Sisi, Milano 2005, pp. 51-63.

H.P. Horne 2005
Herbert Percy Horne e Firenze, Atti della giornata di studi (2001), a cura di Elisabetta Nardinocchi, Firenze 2005.

La Galleria Pitti 2005
La Galleria d'arte moderna di Palazzo Pitti. Storia e collezioni, a cura di Calo Sisi, Milano 2005.

L. Lombardi 2005
Laura Lombardi, *Lega, Fattori e il Risorgimento tradito*, in *Romantici e Macchiaioli. Giuseppe Mazzini e la grande pittura europea*, catalogo della mostra (Genova 2005-2006), Milano 2005, pp. 215-223 e schede.

E. Palminteri Matteucci, F. Panconi 2005
Elisabetta Palminteri Matteucci, Francesca Panconi, schede in *I Macchiaioli. Dipinti tra le righe del tempo*, catalogo della mostra (2005-2006), Milano 2006.

G. Battaglia 2005-2006
Graziella Battaglia, *La Raccolta Ojetti*, Tesi specialistica in Storia dell'arte contemporanea, relatrice professoressa Giovanna De Lorenzi, Università degli Studi di Firenze, a.a. 2005-2006.

Arturo Martini 2006
Arturo Martini, catalogo della mostra (Milano-Roma 2007), a cura di Claudia Gian Ferrari, Elena Pontiggia, Livia Velani, Milano 2006.

L. Bassignana 2006
Lucia Bassignana, *Mercanti e "falsari" tra la Valtiberina e Firenze*, in *Arte in terra d'Arezzo. L'Ottocento*, a cura di Liletta Fornasari e Alessandra Giannotti, Firenze 2006, pp. 195-212.

A. Bellandi 2006
Alfredo Bellandi, *Elia Volpi e il gusto dell'antiquariato*, in *Arte in Umbria nell'Ottocento*, catalogo della mostra (Città di Castello 2006-2007), Milano 2006, pp. 318-323.

L. Carsillo 2006
Laura Carsillo, *Le donazioni per Palazzo Vecchio*, in *Palazzo Vecchio. Officina di opere e ingegni*, a cura di Carlo Francini, Cinisello Balsamo 2006, pp. 288-291.

A De Poli, M. Piccinelli, N. Poggi 2006
Aldo De Poli, Marco Piccinelli, Nicola Poggi, *Dalla casa-atelier al museo. La valorizzazione museografica dei luoghi dell'artista e del collezionista,* Milano 2006.

Vendita Dipinti di Artisti 2006
Dipinti di Artisti Toscani e dell'800, catalogo della vendita (a cura di Farsetti), Prato 2006.

S. Fortunato 2006
Santina Fortunato, *La ditta di merletti e ricami Francesco Navone,* Firenze 2006.

C. Francini 2006
Carlo Francini, *La donazione Loeser,* in *Palazzo Vecchio. Officina di opere e di ingegni,* a cura di Carlo Francini, Cinisello Balsamo 2006, pp. 312-319.

Il museo Bandini 2006
Il museo Bandini a Fiesole, a cura di Alberto Lenza, Firenze 2006.

Iacopo Sansovino 2006
Iacopo Sansovino, La Madonna in cartapesta del Bargello. Restauro e indagini, catalogo della mostra (Firenze 2007-2008), a cura di Massimo Bonelli e Maria Grazia Vaccari, Roma 2006.

Alberto Magnelli 2006
Alberto Magnelli. Da Firenze a Parigi, catalogo della mostra (Correggio 2006-2007), a cura di Sandro Parmiggiani, Milano 2006.

C. Monbeig Goguel 2006
Catherine Monbeig Goguel, *Les artist florentins collectionneur de dessins de Giorgio Vasari à Emilio Santarelli,* in *L'artiste collectionneur de dessin. De Giorgio Vasari à aujourd'hui,* I, Rencontres internationales du Salon du Dessin, Milano 2006, pp. 35-65.

F. Morena 2006
Francesco Morena, *La collezione Scalabrino. Porcellane orientali e maioliche europee,* Livorno 2006.

G. Rasario 2006
Giovanna Rasario, *Le opere di Giorgio de Chirico nella collezione Castelfranco. L'affaire delle "muse inquietanti",* «Metafisica», 5-6, 2006, p. 221-276.

A. Sanna 2006
Angela Sanna, *Catalogo del Museo Casa Rodolfo Siviero di Firenze. Pitture e sculture dal Medioevo al Settecento,* Firenze 2006.

F. Baldelli 2007
Francesca Baldelli, *Tino di Camaino,* Morbio Inferiore (Canton Ticino) 2007.

M.C. Bandera 2007
Maria Cristina Bandera, *Longhi e gli amici pittori,* in *La collezione di Roberto Longhi. Dal Duecento a Caravaggio e Morandi,* catalogo della mostra (Alba 2007-2008), a cura di Mina Gregori e Giovanni Romano, Savigliano [2007], pp. 39-58.

Francesca Bardazzi 2007
Francesca Bardazzi, *Cézanne a Firenze,* in *Cézanne a Firenze. Due collezionisti e la mostra dell'Impressionismo del 1910,* catalogo della mostra, a cura di Francesca Bardazzi, Milano 2007, pp. 15-31.

S. Bietoletti 2007
Silvestra Bietoletti, schede critiche in *I Macchiaioli. Sentimento del vero,* catalogo della mostra (Roma 2007-2008; Torino 2008), a cura di Francesca Dini, Milano 2007.

Cézanne 2007
Cézanne a Firenze. Due collezionisti e la mostra dell'Impressionismo del 1910, catalogo della mostra, a cura di Francesca Bardazzi, Milano 2007.

V. Contini Bonacossi 2007
Vittoria Contini Bonacossi, *Diario Americano. 1926-1929,* Siena 2007.

V. Incontri Carnielo 2007
Virginia Incontri Carnielo, *Quaderni. La vita e le opere di Rinaldo Carnielo scultore a Firenze nella seconda metà dell'Ottocento,* a cura di Laura Lucchesi, Firenze 2007.

La collezione di Roberto Longhi 2007
La collezione di Roberto Longhi. Dal Duecento a Caravaggio e Morandi, catalogo della mostra (Alba 2007-2008), a cura di Mina Gregori e Giovanni Romano, Savigliano [2007].

L. Lombardi 2007
L. Lombardi, *Ritratto dello scultore Rinaldo Carnielo,* in *Silvestro, Lega i Macchiaioli e il Quattrocento,* catalogo della mostra (Forlì), a cura di Giuliano Matteucci, Fernando Mazzocca, Antonio Paolucci, Milano 2007.

F. Mazzocca 2007
Fernando Mazzocca, *Lega, i Macchiaioli e la fortuna dei Primitivi tra Purismo e Novecento,* in *Silvestro Lega. I Macchiaioli e il Quattrocento,* catalogo della mostra (Forlì), a cura di Giuliano Matteucci, Fernando Mazzocca, Antonio Paolucci, Milano 2007, pp. 43-67.

P. Sénéchal 2007
Philippe Sénéchal, *Giovan Francesco Rustici, 1475-1554. Un sculpteur de la Renaissance entre Florence et Paris,* Paris 2007.

B. Toscano 2007
Bruno Toscano, *Conoscenza e sentimenti nella «mia piccola raccolta»,* in *La collezione di Roberto Longhi. Dal Duecento a Caravaggio a Morandi,* catalogo della mostra (Alba 2007-2008), a cura di Mina Gregori e Giovanni Romano, Savigliano 2007, pp. 23-28.

J. Celani 2008
Jennifer Celani, *Collezionismo come salvaguardia,* in *Governare l'arte. Scritti per Antonio Paolucci dalle Soprintendenze fiorentine,* a cura di Claudio Di Benedetto e Serena Padovani, Firenze-Livorno 2008, pp. 281-283.

C. Chiarelli 2008
Caterina Chiarelli, *La Galleria del Costume di Palazzo Pitti e il collezionismo di moda,* in *Governare l'arte. Scritti per Antonio Paolucci dalle Soprintendenze fiorentine,* a cura di Claudio Di Benedetto e Serena Padovani, Firenze-Livorno 2008, pp. 309-313.

S. Di Marco 2008
Simona Di Marco, *Frederick Stibbert 1838-1906. Vita di un collezionista,* Torino 2008.

Lettere dei Macchiaioli 2008
Lettere dei Macchiaioli, a cura di Lorella Giudici, Milano 2008.

Gam di Palazzo Pitti 2008
Galleria d'arte moderna di Palazzo Pitti, Catalogo generale a cura di Carlo Sisi e Alberto Salvadori, Livorno 2008.

A. Riegl 2008
Alois Riegl, *Grammatica storica delle arti figurative*, Macerata 2008 (ed. or. *Historische Grammatik der bildenden Kunste*, Graz-Köln 1966).

C. Ulivi 2008
Chiara Ulivi, *Proposte di lettura per la pittura di paesaggio di fine Ottocento*, in *Fra parola e immagine. Metodologie ed esempi di analisi*, a cura di Omar Calabrese, Milano 2008, pp. 89-109.

F. Baldry 2009
Francesca Baldry, *La comunità anglo-americana e Firenze tra la fine dell'Ottocento e l'inizio del Novecento: creazione e diffusione di un gusto*, in *Federigo e la Bottega degli Angeli. Palazzo Davanzati tra realtà e sogno*, catalogo della mostra (2009-2010), a cura di Rosanna Caterina Proto Pisani e Francesca Baldry, Firenze 2009, pp. 10-25.

L. Bellini 2009
Luigi Bellini [junior], *Galleria Bellini. Museo Bellini dal 1756*, Firenze 2009.

D. Benati 2009
Daniele Benati, *Pietro Lorenzetti: un polittico ricomposto*, in *Federico Zeri, dietro l'immagine. Opere d'arte e fotografia*, catalogo della mostra (Bologna 2009-2010), a cura di Anna Ottani Cavina, Torino 2009, pp. 29-34.

Con gli occhi 2009
Con gli occhi di… Bardini, Horne, Stibbert. Tre musei per tre collezionisti, a cura di Simona Di Marco, Elisabetta Nardinocchi, Antonella Nesi, Firenze 2009

Federigo 2009
Federigo e la Bottega degli Angeli. Palazzo Davanzati tra realtà e sogno, catalogo della mostra (2009-2010), a cura di Rosanna Caterina Proto Pisani e Francesca Baldry, Firenze 2009.

Il Paesaggio disegnato 2009
Il Paesaggio disegnato. John Constable e i maestri inglesi nella raccolta Horne, catalogo della mostra (2009-2010), a cura di Elisabetta Nardinocchi e Matilde Casati, Firenze 2009.

V. Niemeyer Chini 2009
Valerie Niemeyer Chini, *Stefano Bardini e Wilhelm Bode. Mercanti e conoscitori fra Ottocento e Novecento*, Firenze 2009.

R. Pavoni 2009
Rosanna Pavoni, *Case museo in Italia: nuovi percorsi di cultura; poesia, storia, arte, architettura, musica, artigianato, gusto, tradizioni*, Roma 2009.

G. Rossignoli 2009
Guia Rossignoli, *Cuoi d'oro. Corami da tappezzeria, paliotti e cuscini del Museo Stefano Bardini*, Firenze 2009.

M. Sframeli 2009
Maria Sframeli, *Le demolizioni del centro storico e la salvezza del Palaz-*zo, in *Federigo e la Bottega degli Angeli. Palazzo Davanzati tra realtà e sogno*, catalogo della mostra (2009-2010), a cura di Rosanna Caterina Proto Pisani e Francesca Baldry, Livorno 2009, pp. 26-31.

Vendita S. e F. Romano 2009
Salvatore e Francesco Romano antiquari a Firenze, un secolo di attività a Palazzo Magnani Feroni, catalogo della vendita (a cura di Sotheby's), Firenze 2009.

E. Camporeale 2009 [2010]
Elisa Camporeale, *Primitivi italiani al muro: riflessi di gusto e collezionismo in letteratura*, «Symbolae antiquariae», 2 (2009) [2010], pp. 119-161.

Archivio Fotografico Acton 2010
Archivio Fotografico Acton, «Ricerche e conservazione a Villa La Pietra», 3, 2010.

F. Baldry 2010
Francesca Baldry, *Collecting in the Acton Home and the revival of interest in tapestries / Collezionismo e ornamento nella dimora degli Acton e la riscoperta dell'arazzo fra Otto e Novecento*, in *Tapestries in the Acton Collection at Villa La Pietra / Gli arazzi della collezione Acton a Villa La Pietra*, a cura di Francesca Baldry e Helen Spande, Firenze 2010, pp. 15-30, 31-40.

G. Battaglia 2010
Graziella Battaglia, scheda, in *Da Fattori a Casorati. Capolavori della collezione Ojetti*, catalogo della mostra (Viareggio-Tortona 2010), a cura di Giovanna De Lorenzi, [Viareggio] 2010, pp. 130-131.

S. Bietoletti 2010
Silvestra Bietoletti, scheda, in *Da Fattori a Casorati. Capolavori della collezione Ojetti*, catalogo della mostra (Viareggio-Tortona 2010), a cura di Giovanna De Lorenzi, [Viareggio] 2010, pp. 80-81.

Da Fattori a Casorati 2010
Da Fattori a Casorati. Capolavori della collezione Ojetti, catalogo della mostra (Viareggio-Tortona 2010), a cura di Giovanna De Lorenzi, [Viareggio] 2010.

R. De Giorgi 2010
Raffaele De Giorgi, scheda IV.8, in *Bronzino. Pittore e poeta alla corte dei Medici*, catalogo della mostra (2010-2011), a cura di Carlo Falciani e Antonio Natali, Firenze 2010, p. 218.

G. De Lorenzi 2010
Giovanna De Lorenzi, *Ugo Ojetti critico e collezionista d'arte*, in *Da Fattori a Casorati. Capolavori della collezione Ojetti*, catalogo della mostra (Viareggio-Tortona 2010), a cura di Giovanna De Lorenzi, [Viareggio] 2010, pp. 17-29.

M.T. Didedda 2010
Maria Teresa Didedda, *Ultime novità sulla dispersione della collezione Gerini*, «Storia dell'arte», 125-126, 2010, pp. 151-169.

R. Ferrazza 2010
R. Ferrazza, *Elia Volpi e la commercializzazione della maiolica italiana, cifra di gusto e elemento di arredo indispensabile nelle case dei collezionisti americani: J.P. Morgan, W. Hincle Smith, W. Boyce Thompson*, in *1909. Tra collezionismo e tutela. Connoisseur, antiquari e la ceramica*

medievale orvietana, catalogo della mostra (Perugia 2009-2010; Orvieto 2010), a cura di Lucio Riccetti, Firenze 2010, pp. 257-266.

P. Griener 2010
Pascal Griener, *Florence à Manhattan. La Period room, des magasins européens aux gratte ciels américains (1890-1939)*, «Studiolo», agosto 2010, pp. 123-134.

L'autoritratto 2010
L'autoritratto con colonna di De Chirico e la raccolta Castelfranco, catalogo della mostra, Firenze 2010.

R. Longi 2010
Roberto Longi, *Appunti e osservazioni sull'accumulare e disperdere dalla metà dell'Ottocento ai giorni nostri*, in *Macchiaioli a Montepulciano. Capolavori e inediti privati*, catalogo della mostra (Montepulciano 2010-2011), a cura di Silvestra Bietoletti e Roberto Longi, Milano 2010, pp. 13-33.

L. Mannini 2010
Lucia Mannini, *Tra gli "amici" del Seicento. Artisti, critici e collezionisti nella Firenze degli anni Venti*, in *Novecento sedotto. Il fascino del Seicento tra le due guerre*, catalogo della mostra 2010-2011, a cura di Anna Mazzanti, Lucia Mannini, Valentina Gensini, Firenze 2010, pp. 27-41.

Moda 2010
Le Collezioni. Moda fra analogie e dissonanze, catalogo della mostra, a cura di Caterina Chiarelli, Livorno 2010.

Novecento sedotto 2010
Novecento sedotto. Il fascino del Seicento tra le due guerre, catalogo della mostra, a cura di Anna Mazzanti, Lucia Mannini, Valentina Gensini, Firenze 2010.

S. Spinazzé 2010
Sabrina Spinazzé, *Artisti-antiquari a Roma tra la fine dell'Ottocento e l'inizio del Novecento: lo studio e la galleria di Attilio Simonetti*, «Studiolo», 8, 2010, pp. 103-120.

Tapestries 2010
Tapestries in the Acton Collection at Villa La Pietra / Gli arazzi della collezione Acton a Villa La Pietra, a cura di Francesca Baldry e Helen Spande, Firenze 2010.

A. Tori 2010
Attilio Tori, *Per un catalogo della raccolta Castelfranco*, Firenze 2010.

M.G. Vaccari 2010
Maria Grazia Vaccari, schede 11-12, in *I grandi bronzi del Battistero, Giovanfrancesco Rustici e Leonardo*, catalogo della mostra (2010-2011), a cura di Tommaso Mozzati, Beatrice Paolozzi Strozzi e Philippe Sénéchal, Firenze 2010, pp. 280-283.

Genio dei Macchiaioli 2011
Genio dei Macchiaioli. Mario Borgiotti. Occhio conoscitore, anima di collezionista, catalogo della mostra, a cura di Silvestra Bietoletti, Viareggio 2011.

The Steins Collect 2011
The Steins Collect. Matisse, Picasso, and the Parisian avant-garde, catalogo della mostra (San Francisco 2011, Parigi 2011-2012, New York 2012), a cura di Janet Bishop, Cecile Debray e Rebecca Rabinow, San Francisco 2011.

M. Yousefzadeh 2011
Mahnaz Yousefzadeh, *City and Nation in the Italian Unification*, New York 2011.

La Galleria Ingegnoli [s.d.]
La Galleria Ingegnoli, Milano [s.d.].

In corso di stampa
Bartolomeo Berrecci da Pontassieve (1480/85-1537) tra arte e filosofia.

Indice/Index

FINITO DI STAMPARE IN FIRENZE
PRESSO LA TIPOGRAFIA EDITRICE POLISTAMPA
NEL MESE DI SETTEMBRE 2011